Sons & Lumières

© Éditions du Centre Pompidou, Paris, 2004
ISBN : 2-84426-244-9
N° d'éditeur : 1247
Dépôt légal : septembre 2004

Sons & Lumières

Une histoire du son dans l'art du XX^e siècle

Ouvrage publié à l'occasion de l'exposition présentée au Centre Pompidou, Galerie 1
du 22 septembre 2004 au 3 janvier 2005

REMERCIEMENTS

Nous tenons à exprimer toute notre gratitude aux musées, institutions et galeries qui, par les prêts généreux qu'ils nous ont consentis, ont permis la réalisation de cette exposition :

Allemagne

Berlin
Bauhaus-Archiv, Museum für Gestaltung
Berlinische Galerie, Landesmuseum für moderne Kunst, Fotografie und Architektur
Kupferstichkabinett, Staatliche Museen zu Berlin-Preussischer Kulturbesitz Berlin

Cologne
Theaterwissenschaftliche Sammlung Universität zu Köln

Francfort
Deutsche Bank
Deutsches Filmmuseum

Munich
Städtische Galerie im Lenbachhaus und Kunstbau

Nuremberg
Neues Museum-Staatliches Museum für Kunst und Design in Nürnberg, Sammlung René Block, Leihgabe im Neuen Museum in Nürnberg

Remagen
Stiftung Hans Arp und Sophie Taeuber-Arp e. V.

Stuttgart
Archiv Sohm, Staatsgalerie Stuttgart
Staatsgalerie Stuttgart

Wiesbaden
Museum Wiesbaden

Autriche

Vienne
Arnold Schönberg Center
Museum Moderner Kunst, Stiftung Ludwig Wien

Espagne

Madrid
Museo Thyssen-Bornemisza

États-Unis

Bloomington
Indiana University of Art Museum

Boston
The Museum of Fine Arts Boston

Burbank
The Walt Disney Company and the Animation Research Library

Cherokee
The Sanford Museum and Planetarium

Chicago
Donald Young Gallery
The Art Institute of Chicago

Cleveland
The Cleveland Museum of Art

Dallas
The Dallas Museum of Art

Evanston
Northwestern University Music Library

Long Beach
The Fischinger Archive / Elfriede Fischinger Trust

Los Angeles
Los Angeles County Museum of Art

Montclair
Montclair Art Museum

New York
The Metropolitan Museum of Art
The Thaw Collection, The Pierpont Morgan Library
The New York Public Library for the Performing Arts
The Solomon R. Guggenheim Museum
Whitney Museum of American Art

Washington
The Hirshhorn Museum and Sculpture Garden, Smithsonian Institution
Archives of American Art

France

Lyon
Musée d'art contemporain de Lyon. Division des Affaires culturelles. Ville de Lyon

Paris
Bibliothèque nationale de France
Fonds national d'art contemporain, Ministère de la culture et de la communication

Grèce

Thessalonique
State Museum of Contemporary Art-Costakis Collection

Italie

Rome
Galleria Nazionale di Arte Moderna e Contemporanea

Trento
Museo di Arte Moderna e Contemporeana
Museo Storico di Trento

Venise
La Biennale di Venezia. Archivio Storico delle Arti Contemporanee
Peggy Guggenheim Collection (Solomon R. Guggenheim Foundation, New York)

Pays-Bas

La Haye
Haags Gemeentemuseum

République tchèque

Prague
Galerie hlavního města Prahy (City Gallery Prague)
Národní Galerie v Praze

Royaume-Uni

Londres
Bridgeman Art Library
Estorick Collection
Tate Gallery

Suède

Stockholm
Moderna Museet

Suisse

Bâle
Kunstmuseum Basel, Kupferstichkabinett

Berne
Johannes Itten-Stiftung, Kunstmuseum Bern
Paul-Klee-Stiftung, Kunstmuseum Bern

Zurich
Kunsthaus Zürich

Notre plus vive reconnaissance s'adresse à tous les collectionneurs qui ont accepté de prêter leurs œuvres pour l'exposition :

Coll. Alexandra Baranoff-Rossiné
Anne-Marie et Alexander Klee-Coll., Klee-Nachlassverwaltung, Berne
Coll. Archivio Verdone
Coll. Barbara Moore
Coll. Ben Vautier
Coll. Calmarini, Milan
Coll. Carol and Eugene Epstein, Los Angeles
Coll. Dimitri Baranoff-Rossiné
Coll. Donald W. Seldin
Coll. Famille Bilinsky
Coll. Jean Stanton Macdonald-Wright, Los Angeles
Coll. La Monte Young and Marian Zazeela
Coll. Manfred Leve, Nuremberg
Coll. Manfred Montwé
Coll. Marcel et David Fleiss, galerie 1900-2000, Paris
Coll. Michael Berger
Coll. Pedrini, Gênes
Coll. Peter Brötzmann
Coll. Peter Keene
Coll. Robert Rauschenberg
The Gilbert and Lila Silverman Fluxus Collection, Detroit
Coll. William Ravenel Peelle Jr, Hartford
Sammlung Block, Møn
Sammlung Bogner, Vienne
Sammlung/Nachlass Max Bill an Angela Thomas Bill/Angela Thomas Schmid

Ainsi qu'à tous ceux qui ont souhaité conserver l'anonymat.

La présence d'installations majeures, parfois complexes ou inédites, a été rendue possible grâce au soutien des artistes, qui nous ont aidés dans la mise œuvre de leur présentation. Que soient ainsi vivement remerciés :

Rodney Graham – Gary Hill – Pierre Huyghe – Peter Keene – Christian Marclay – Bruce Nauman – Ben Vautier – Bill Viola – La Monte Young – Marian Zazeela

Nous adressons nos remerciements les plus chaleureux aux personnes et institutions suivantes qui ont apporté leur précieux concours à la réussite de l'exposition et de son catalogue :

Stéphanie d'Alessandro – Anthony Allen – Gérard Audinet – Ida Balboul – Yann Beauvais – Christophe Bichon – Linda Burkhart – Emily Butler – Tim Campbell – Cristiana Caccia Dominioni – Philip Corner – Stephen C. Coster – Raphaële Colloud – Cécile Dazord – Dieter Daniels – Mahaut de Kerraoul – Jacques Donguy – Wolfgang Drechsler – Eugene Epstein – Agnès Fiérobe – Barbara Fischinger – Susan Ilene Fort – Stefan Frey – Helmut Friedel – Heike Friedrich et Uli Schaegger, Kunst im Regenbogenstadl, Polling, Allemagne – Galerie Nelson – Adalheid Gealt – Robert Haller – Vít Havránek – Jon Hendricks – Thomas Heyden – Henriette Huldisch – Annelise Itten – Ruth Janson – Cindy Keefer, Center for Visual Music – Alison Knowles – Ingrid Koszinowski – Laura Kuhn – Philippe Langlois – Fabienne Leclerc , & : in situ – Nathalie Leleu – Anne Lê Tri – Barbara Lindlar – Giovanni Lista – Hephsie Loeb – Ilona Lütken – Gunda Luyken – Len Lye Foundation – Jean Macdonald-Wright – Olga Makhroff – Marian Goodman Gallery – François-René Martin – Aurélie Malbranche – John Mhiripiri – Office national du film du Canada (ONF), Paris – Alessandro Panza di Biumo – Arielle Pelenc – Hervé Percebois – Gaëlle Philippe – Thierry Raspail – Hans-Peter Reichmann – Renaud Sabari – Sony Music Entertainment (France) – Dilip et Doriane Subramanian – The United Kingdom Patent Office, South Wales – Annie Vautier – Federica Venanzio Ginanni-Corradini – David White – Thomas Worschech – Christian Wolsdorff

Nos remerciements vont également à toutes celles et à tous ceux qui, à des titres divers, ont apporté aide et soutien à ce projet :

Manuela Ammer – Gabriel Ballif – Anne Bariteaud – Valérie Barthez – Marc Bembekoff – Ursula Block – M. et Mme Dieter Bogner – Françoise Buisson – Ilaria Calgaro – Beverley Calté – Harold Chapman – Jacqueline Caux – Julie Cortella – Macha Daniel – Hans De Boer et Marguerite Van den Eijnde – Kaj Delugan – Amarante Djuric – Ann Do – Lia Durante – Martin Elste – Vida Engstrand – Leif Eriksson – Shelley Farmer – Jose Kuri Ferez – Aurélie Garzuel – Elisabeth Glassman – Hannah Higgins – Katell Jaffrès – Anna Jani Tinovà – Josh Kline – Andrew Lampert – Marlies Lang-Schilling – Emily Letourneau – Mirjana Lozancic – Malcolm Lubliner – Rhys Lyons – Malmros Magnus – Necha Mamod – Michele Mangione – Michelle Martin-Kervot – François Massal – Karla Merrifield – Claudia Milic – Dannelle Moon – Magda Nemcova – François Nemer – Eriko Osaka – Marie Pellen – Miklos Peternak – Ingo Petzke – François Picard – Guilhem Reboul – Earl Reiback – Joost Rekvelt – Erik Riedel – Royal Mail GPO Classic Collection – Adriana Scalise – Giuseppe Schiavinotto – Barbara Schroeder – Radomira Sedlàkovà – Silke Schmickl – Rani Singh – Stacey Skold – Birgit Suk – The Bridgeman Art Library – Eric Troncy – Dorothee Ulrich – Marguerite Van den Eijnde – Mario Verdone – Hans Volkmer – Marion Von Hofacker – Simon Watney – Rayne Wilder – Barry Wiles, The Post Office Film and Video Library, Sittingbourne, Kent, Royaume-Uni – Tom C. Wilfred

Nous remercions nos collègues conservateurs qui, par leurs conseils et leur concours amical, nous ont aidés, avec leurs collaborateurs, à mener à bien ce projet, et tout particulièrement :

Brigitte Leal
Didier Schulmann et l'équipe de la Bibliothèque Kandinsky
Philippe-Alain Michaud et le Service du cinéma expérimental
Christine Van Assche et le Service des nouveaux médias
Agnès de la Beaumelle et le Cabinet d'art graphique

Nous tenons à remercier chaleureusement Fanny Drugeon, chargée de recherche engagée depuis longtemps dans ce projet, et dont l'aide a été très précieuse tant pour la réalisation de l'exposition que pour celle du catalogue.

Au cours de sa préparation, cette exposition a bénéficié d'importantes collaborations. Germain Viatte, puis Werner Spies, et enfin Alfred Pacquement, en tant que directeurs du Musée national d'art moderne, y ont apporté leur soutien constant.
L'Ircam a été un interlocuteur privilégié du musée : Laurent Bayle, Eric de Visscher, et tout particulièrement Peter Szendy, dont la pensée originale a nourri la réflexion initiale, ont travaillé avec Sophie Duplaix aux premières étapes de l'élaboration du projet.
D'autres institutions, à l'étranger, ont également été partie prenante dans sa construction. Jeremy Strick, tout d'abord, en tant que conservateur des Collections de peinture et sculpture du XXᵉ siècle à l'Art Institute de Chicago, puis, en tant que directeur du MOCA de Los Angeles, nous a rejoints lors de discussions scientifiques autour de la vaste thématique de l'exposition, accompagné dans un second temps de Ari Wiseman. Nous avons aussi eu le plaisir de partager cette réflexion avec nos collègues du Hirshhorn Museum and Sculpture Garden de Washington, Kerry Brougher, son directeur de la programmation, et Judith Zilczer, conservateur émérite, engagés, comme le MOCA de Los Angeles, dans une exposition portant sur un thème voisin. Nous sommes heureux de voir nos projets respectifs se concrétiser aujourd'hui.

EXPOSITION

Commissaire
Sophie Duplaix

Commissaire associée
Marcella Lista

Chargés de recherches
Fanny Drugeon
Stéphane Roussel

en collaboration avec
Elisabeth Guelton

Réalisation et coordination
Bruno Veret, Corinne Delineau

Scénographie
Laurence Le Bris
assistée de
Karima Hammache-Rezzouk

Signalétique
La bonne merveille

Régie des œuvres
Anne-Sophie Royer
avec la collaboration de
Raphaële Bianchi,
et assistée de
Rachel Clovis

Presse
Dorothée Mireux

Restauration
Jacques Hourrière,
restaurateur en chef
Géraldine Guillaume-Chavannes
Astrid Lorenzen
Chantal Quirot
Émilie Froment
Jean-François Salles

Régisseur d'espace
Pierre Paucton
avec la collaboration de
Noël Viard

Encadrement
Gilles Pezzana

Ateliers et moyens techniques
James Caritey
Philippe Delapierre
Philippe Chagnon
Jean-Marc Mertz

Atelier électro-mécanique
Michel Boukreis
Salim Saoud

Éclairage
Philippe Fourrier
Thierry Kouache

Production audiovisuelle

Responsable artistique et technique
Gérard Chiron

Chargée de production-coordination
Murielle Dos Santos
assistée de
Tariq Teguia

Laboratoire vidéo
Didier Coudray,
mise en images, réalisations
Nicolas Joly, *son*
Yann Bellet, *infographie*
Jacques-Yves Renaud,
duplication, numérisation

Réalisation multimédia
Bernard Clerc-Renaud
Bernard Levêque

Laboratoire photographique
Guy Carrard
assisté de
Bruno Descout, Valérie Leconte,
Hervé Véronèse
Jean-Claude Planchet
photographe

Exploitation
Nazareth Hekimian,
Georges Parent

Exploitation audiovisuelle
Vahid Hamidi et son équipe

Administration audiovisuelle
Clélia Maieroni, Viviane Jaminet

8

Musée national d'art Moderne - Centre de création industrielle

Directeur
Alfred Pacquement

Directrice adjointe
Isabelle Monod-Fontaine

Administratrice
Sylvie Perras

Direction de la production

Directrice
Catherine Sentis-Maillac

Adjointe à la directrice, chef du Service administratif et financier
Delphine Reffait

Chef du Service des manifestations
Martine Silie

Chef du Service de la régie des œuvres
Annie Boucher

Chef du Service architecture et réalisations muséographiques
Katia Lafitte

Chef du Service audiovisuel
Anne Baylac-Martres

Direction de la communication

Directeur
Jean-Pierre Biron

Adjoint au directeur
Emmanuel Martinez

Responsable des relations publiques
Florence Fontani

Attachée de communication
Vitia Kirchner

Attachée de presse
Dorothée Mireux

Responsable du pôle image
Christian Beneyton

Responsable administratif et financier
Sofia Bergström

Direction d'ouvrage
Sophie Duplaix, Marcella Lista

Chargées d'édition
Marion Diez
avec le concours de Evelyne Blanc,
Anne Lemonnier, Marie-Thérèse Mazel-Roca

Stagiaire
Claire Nicolas

Chargés de recherche
Fanny Drugeon
Elisabeth Guelton
Stéphane Roussel

Conception graphique et mise en page
c-album : Tiphaine Massari

Fabrication
Bernadette Borel-Lorie
avec la collaboration de
Jacky Pouplard

Photographe
Jean-Claude Planchet

Direction des éditions

Directeur des éditions
Philippe Bidaine

Responsable du Service éditorial
Françoise Marquet

Responsable commercial et droits étrangers
Benoît Collier

Gestion des droits et des contrats
Claudine Guillon, Matthias Battestini

Administration des éditions
Nicole Parmentier

Administration des ventes
Josiane Peperty

Communication
Evelyne Poret

Sommaire

Bruno Racine
Alfred Pacquement
Avant-propos

Essais

Karin von Maur
Bach et l'art de la fugue
Modèle structurel musical pour la création d'un langage pictural abstrait
p. 17-27

Pascal Rousseau
Concordances
Synesthésie et conscience cosmique dans la Color Music
p. 29-38

Harry Cooper
Une peinture jazz ?
Le cas de Stuart Davis
p. 41-49

Thomas Y. Levin
« Des sons venus de nulle part »
Rudolf Pfenninger et l'archéologie du son synthétique
p. 51-60

Marcella Lista
Empreintes sonores et métaphores tactiles
Optophonétique, film et vidéo
p. 63-76

Douglas Kahn
Plénitudes vides et espaces expérimentaux
La postérité des silences de John Cage
p. 79-89

Sophie Duplaix
Om 𝍦
Ohm Ω } ou les avatars de la Musique des sphères
Du rêve à la rêverie, de l'extase à la dépression
p. 91-101

Christophe Kihm
Agencements musico-plastiques
Discours critiques et pratiques artistiques contemporaines
p. 103-111

Peter Szendy
Arnold Schönberg, Farben
p. 122

Viking Eggeling, Diagonal Symphony
p. 158

Bill Viola, Hallway Nodes
p. 238

Marcel Duchamp, Erratum musical
p. 264

Christian Marclay, Echo and Narcissus
p. 360-361

Catalogue des œuvres et anthologie

Correspondances
Abstraction, musique des couleurs, lumières animées

František Kupka p. 114-117

Vassily Kandinsky p. 118-119

Augusto Giacometti p. 120

Mikhaïl Matiouchine p. 121

Arnold Schönberg p. 122-125

Vassily Kandinsky p. 126-128

Alexandre Scriabine p. 129

Arnaldo et Bruno Ginanni-Corradini p. 130-131

Morgan Russell et Stanton Macdonald-Wright p. 132-139

Georgia O'Keeffe p. 140-141

Marsden Hartley p. 142

Georges Braque p. 143

Duncan Grant p. 144-145

Léopold Survage p. 146-147

Vladimir Baranoff-Rossiné p. 148-151

Marcel Janco p. 152

Francis Picabia p. 152-153

Sophie Taeuber-Arp p. 154-155

Viking Eggeling et Hans Richter p. 156-161

Theo Van Doesburg p. 160

Johannes Itten p. 162

Josef Matthias Hauer p. 163

Paul Klee p. 164-169

Henri Nouveau p. 169

Josef Albers p. 169

Ludwig Hirschfeld-Mack et Kurt Schwerdtfeger p. 170-171

Zdeněk Pešánek p. 172-175

Miroslav Ponc p. 176-177

Alexander László p. 178-179

Boris Bilinsky p. 180-185

Oskar Fischinger p. 186-189

Walt Disney p. 188

Thomas Wilfred p. 190-193

Piet Mondrian p. 194

Stuart Davis p. 195

Arthur Dove p. 196

Jackson Pollock p. 197

Len Lye p. 198

Harry Smith p. 199

John Whitney p. 199

Empreintes
Conversions, synthèses, rémanence

László Moholy-Nagy p. 202-203

Raoul Hausmann p. 204-205

Peter Keene p. 206-207

Rudolf Pfenninger p. 208-209

Oskar Fischinger p. 210-211

Norman McLaren p. 212

John et James Whitney p. 213, p. 216-217

Ben Laposky p. 214-215

Brion Gysin p. 218-221

La Monte Young et Marian Zazeela p. 222-230

Paul Sharits p. 231-233

Nam June Paik p. 234-237

Bill Viola p. 238-240

Stephen Beck p. 241

Steina et Woody Vasulka p. 242-243

Gary Hill p. 244-247

Ruptures
Hasard, bruit, silence

Futuristes p. 250-263

Marcel Duchamp p. 264-265

Robert Rauschenberg p. 266-267

John Cage p. 268-285

Fluxus p. 286-345

Joseph Beuys p. 346-348

Bruce Nauman p. 349-351

Épilogue

Rodney Graham p. 354-355

Pierre Huyghe p. 356-357

Écho

Christian Marclay p. 360-361

Annexes

Liste des œuvres exposées p. 364-374

Crédits photographiques p. 375

BRUNO RACINE

Président du Centre Pompidou

Il revenait au Centre Pompidou, institution pluridisciplinaire par excellence, de concevoir un ambitieux projet sur le thème des relations entre le son et les arts plastiques au XX^e siècle.

Il est courant, dans les pratiques artistiques contemporaines, de voir associés arts sonores et arts visuels : le son est désormais un élément du vocabulaire de l'artiste, au même titre que l'étaient, dans un passé encore assez proche, la peinture ou le crayon. L'exposition « Sons & Lumières » évoque les prémisses de cette histoire du croisement des arts, aujourd'hui bien assimilée, à travers un parcours en trois parties thématiques, qui permettent de rendre compte de la complexité des affinités entre sonore et visuel, laissant la place à de futures interprétations de ce vaste sujet.

Tandis qu'avec l'essor de l'abstraction, autour de 1910, la peinture cherche une correspondance avec cet art abstrait par excellence qu'est la musique, les nouveaux médias, nés du développement de l'électricité, prennent le relais de ce mythe ancestral. Les arts de la lumière, le cinéma et la vidéo offrent tout au long du siècle un terrain d'investigation particulièrement fertile aux confrontations entre l'image et le son. Parallèlement, les pratiques créatrices se nourrissent d'une réflexion critique sur les possibles équivalences entre la vue et l'ouïe : à partir de processus artistiques incluant des notions telles que le hasard, le bruit non hiérarchisé et le silence, les nouvelles approches de la musique liées à la performance mettent en doute l'idéal des correspondances. À la question posée par l'esthétique romantique, puis par la génération symboliste : « Peut-on traduire les images en son et réciproquement ? », l'art du XX^e siècle offre des réponses multiples et contrastées, suivant tantôt le fil de l'utopie, tantôt celui d'une pure jouissance des sens.

C'est cette expérience sensorielle que l'exposition conçue par Sophie Duplaix, commissaire, et Marcella Lista, commissaire associée, offre au visiteur, avec plus de 400 œuvres, souvent inédites.

Aucune manifestation de cette envergure sur le sujet n'a été réalisée depuis la grande exposition « Vom Klang der Bilder », à Stuttgart en 1985.

En 2002, avec l'exposition « Sonic Process », le Centre Pompidou ouvrait ses espaces aux recherches les plus actuelles dans le domaine des musiques électroniques et des arts plastiques. Aujourd'hui, renouant magistralement avec sa vocation première, il jette un regard rétrospectif et critique sur l'histoire, propre au XX^e siècle, de ce dialogue des arts, qui a construit la sensibilité audiovisuelle de notre temps.

ALFRED PACQUEMENT

Directeur du Musée national d'art moderne-Centre de création industrielle

Retracer les différents épisodes conduisant au titre finalement retenu pour une exposition thématique est une bonne manière de souligner la complexité de l'entreprise. Toujours délicat est en effet l'exercice consistant à réduire en une seule formule la diversité des œuvres réunies ou l'ensemble des concepts rassemblés. Notre exposition, qui s'inscrit dans la longue suite des panoramas du XXe siècle qu'a présentés depuis son ouverture le Centre Pompidou, s'est longtemps appelée dans les réunions de travail « Art et musique », puisqu'il s'agissait de mettre à jour les incessantes relations entre ces deux modes créateurs. Au fil du temps, « Dream Machine » ou « Écho et Narcisse » ont été envisagés, comme des slogans issus du titre d'œuvres particulièrement symboliques de ces échanges. Les réflexions ont abouti à ce « Sons & Lumières » qui reprend au mieux l'ensemble des enjeux dont il est ici question. S'y ajoute une référence au spectacle qui n'est pas pour nous déplaire, car nombre d'œuvres de l'exposition plongent le spectateur dans un environnement sonore et lumineux appelant à une expérience sensorielle.

Le propos de cette exposition consiste, en effet, à mettre en relation deux domaines distincts, le visuel et le sonore, que les penseurs de l'art, depuis le XIXe siècle et même en deçà, n'ont cessé de vouloir associer. Pour Baudelaire, « les parfums, les couleurs et les sons se répondent », ainsi qu'il l'écrit dans son poème « Correspondances ». L'art moderne, à l'image de ce mot d'ordre, met souvent l'accent sur cette *synesthésie* des sens, établie dans le domaine médical au début du XIXe siècle sous le nom d'« audition colorée ». Il ambitionne encore l'œuvre d'art totale, également conçue à l'époque romantique, qui réunit tous les arts dans une œuvre unique.

De nombreux créateurs témoignent de telles attitudes tout au long du XXe siècle : artistes plasticiens s'engageant dans des expériences musicales, peintures ou images projetées traduisant les sons en couleurs, dispositifs quasi scientifiques mêlant ambiances chromatiques et effets sonores, expériences sensorielles et « art des bruits »… Telles sont quelques-unes des catégories que l'exposition retrace. À bien y regarder, la thématique retenue est particulièrement vaste, bien au delà de ce qu'une présentation unique peut accueillir dans l'espace qui lui est dévolu. Comme dans tout essai de ce genre, celui-ci ne rend compte que partiellement de l'ensemble de ces expériences et de ces attitudes. Récusant un simple parcours chronologique, Sophie Duplaix, commissaire, et Marcella Lista, commissaire associée, ont donc choisi des partis pris très stricts, construisant leur propos autour de trois grands chapitres qui, sans prétendre à traiter exhaustivement tout ce qu'un tel sujet pourrait contenir, en extraient les axes principaux.

Le premier présente le devenir des *correspondances* baudelairiennes. Il s'ouvre sur les recherches de l'abstraction, qui, depuis Kandinsky, aspirent à se rapprocher de la forme musicale en développant un usage non figuratif du dessin et de la couleur. Nombre d'artistes plasticiens sont alors attirés par l'immatérialité de la musique. La peinture devient couleur en mouve-

ment, jeux de lumières ou projections. Les recherches abstraites du début du XXe siècle explorent ainsi les équivalences entre couleur et son, dans un va-et-vient extraordinairement inventif, privilégiant les dispositifs lumineux, tels ceux de Baranoff-Rossiné ou de Stanton Macdonald-Wright. Depuis Klee, avec ses transpositions du langage musical, jusqu'à Mondrian ou Stuart Davis, inspirés par les rythmes du jazz, la polyphonie visuelle alimente les recherches picturales. L'idéal d'une musique visuelle appelle à des dispositifs nouveaux, telles les expériences cinématographiques de Fischinger ou les écrans animés de couleurs en mouvement, élaborés par Thomas Wilfred.

Une deuxième section voit s'accorder les technologies nouvelles issues d'expériences scientifiques et l'imaginaire des plasticiens : l'exposition révèle ces tentatives, tel l'« Optophone » de Raoul Hausmann reconstitué par Peter Keene. Les pionniers de l'art vidéo provoquent, par des sources sonores, la déformation des images (Nam June Paik), ou encore s'intéressent aux effets physiques du son (Bill Viola, Gary Hill). Les recherches artistiques voient prédominer des ambiances sensorielles associant sons et lumières : la *Dream House* de La Monte Young et Marian Zazeela en offre ainsi une illustration exemplaire.

Enfin, un dernier ensemble fait place au bruit et au silence. Parmi les futuristes, Luigi Russolo décrète que le bruit fait partie du monde sonore et construit d'étranges instruments à cet effet. Marcel Duchamp introduit le hasard dans l'écriture musicale *(Erratum musical)* et Cage confirme cette attitude en accueillant dans le « silence » les bruits ambiants. À leur suite, les artistes de Fluxus mettent les disciplines artistiques sur un pied d'égalité. Objets et actes du quotidien deviennent les matériaux de compositions musicales. Quelques-unes des figures essentielles de la scène contemporaine, tels Joseph Beuys ou Bruce Nauman, trouvent place à ce stade du parcours. Nombre d'artistes d'aujourd'hui témoignent largement de leur intérêt pour le son et les recherches musicales. Sujet en soi, précédemment évoqué dans notre exposition « Sonic Process », la scène artistique d'aujourd'hui multiplie de telles approches, croisant les recherches sonores et l'espace ou la pensée des plasticiens. La place manque pour évoquer ce qui pourrait être l'objet d'une exposition à part entière, mais Rodney Graham et Pierre Huyghe, avec des installations très différentes, concluent l'exposition en ouvrant des perspectives nouvelles.

Vaste entreprise, « Sons & Lumières » a nécessité de très nombreux concours, tant sur le plan des recherches que sur celui des différentes phases de sa mise en œuvre. Tous ceux qui s'y sont associés doivent en être chaleureusement remerciés, à commencer par les nombreux prêteurs publics ou privés qui ont accepté d'y contribuer. J'exprime également mes remerciements aux équipes du Centre, qui, dans tous les domaines, se sont mobilisées sur ce projet ambitieux.

1. Vassily Kandinsky, lettre du 9 avril 1911, dans Arnold Schoenberg – Ferrucio Busoni, Arnold Schoenberg – Vassily Kandinsky, *Correspondances, textes,* Genève, Contrechamps, 1995, p. 141. Introduction de Philippe Albèra.

Ce qui a fasciné les peintres du passé dans la musique, c'est son immatérialité, son indépendance souveraine à l'égard du monde visible et des contraintes de reproduction de ce dernier auxquelles les arts plastiques se sont sentis enchaînés pendant des siècles. Mais que ce soit justement au début du XXᵉ siècle qu'on ait porté autant d'intérêt à cette qualité immatérielle de la musique est sans doute l'une des retombées des découvertes de la physique, et notamment celle de la mystérieuse désintégration atomique et de l'énergie de rayonnement libérée par ce phénomène, qu'Henri Becquerel et Marie Curie avaient découvert.

Francis Picabia fut l'un des premiers à réagir à ces processus invisibles à l'œil nu, origine commune de la musique et de la peinture, dont il donne une représentation symbolique dans son tableau-manifeste *La Musique est comme la peinture* de 1913-1916 (ill. 1). Stimulé par la représentation schématique que Marie Curie avait publiée en 1904 dans sa thèse sur les rayons alpha, bêta et gamma et sur leurs déviations spécifiques sous l'effet d'un champ magnétique, Picabia y rattacha sa propre conception de la peinture comme une création de l'esprit humain située au-delà du monde visible.

« *Je vous envie beaucoup* », écrit Vassily Kandinsky en avril 1911 à Arnold Schönberg. « *Les musiciens ont vraiment de la chance […] de pratiquer un art qui est parvenu si loin. Un art vraiment, qui peut déjà renoncer complètement à toute fonction purement pratique. Combien de temps la peinture devra-t-elle encore attendre ce moment* [1] *?* » La même année, aiguillonné par cet éclatant modèle, Kandinsky se détermina à franchir le pas qui devait conduire la peinture à s'émanciper de sa fonction mimétique.

Bach et l'art de la fugue
Modèle structurel musical
pour la création d'un langage pictural abstrait

KARIN VON MAUR

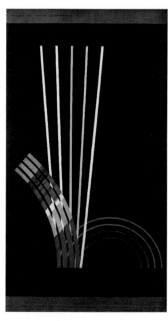

1. Francis Picabia, *La Musique est comme la peinture,* vers 1913-1916
Aquarelle et gouache sur carton,
122 x 66 cm
Coll. privée

Il proposa, dans son traité *Du spirituel dans l'art,* une première théorie de l'harmonie à l'usage d'une nouvelle peinture qui accordait une valeur absolue à la « résonance intérieure » des couleurs et des formes.

Si l'on entreprend donc de mettre ici en relation le visible et l'invisible, on ne pourra empêcher un déséquilibre de se creuser aussitôt, dans la mesure où le pôle invisible – la musique – se soustrait par essence au regard.

Les arts visuels constituent donc le point de départ de notre analyse. La musique a en effet joué à plus d'un titre le rôle de modèle pour ces arts en devenant l'une des sources primordiales de leurs innovations.

On ne saurait guère s'étonner que sur ce point, la plupart des exemples illustrant notre propos doivent être empruntés au domaine de l'art abstrait, tant il est vrai que c'est précisément cette dissolution du lien à un référent matériel qui constitue le pouvoir de séduction fondamental de la musique. En créant un langage pictural autonome, les peintres entendaient se forger des équivalents visuels à cette absence de référence au monde des objets.

Mais il serait tout à fait erroné de vouloir limiter ce rôle de parrainage de la musique à la seule phase initiale de l'abstraction ; au contraire, on peut en suivre la présence tutélaire de la fin du XIXᵉ siècle jusqu'à nos jours, comme un fil rouge escortant les bouleversements capitaux de l'évolution moderne de l'art. Dans les nombreuses tentatives des peintres de pénétrer sur les territoires de l'art musical, ce sont à chaque fois d'autres aspects du monde sonore, certaines règles et paramètres spécifiques de la musique qui furent mis en valeur, suscitant sans cesse de nouveaux débats sur l'invention des analogies les plus adéquates.

2. Vassily Kandinsky, *Fuga (Beherrschte Improvisation)* [*Fugue (Improvisation maîtrisée)*], 1914
Huile sur toile, 129,5 x 129,5 cm
Fondation Beyeler, Riehen/Bâle, Suisse

3. Adolf Hölzel, *Fuge (Über ein Auferstehungsthema)*, 1916
[*Fugue (Sur un thème de la Résurrection)*]
Huile sur toile, 84 x 67 cm
Landesmuseum für Kunst-und Kulturgeschichte, Oldenburg, Allemagne

2. Adolf Hölzel, « Über die künstlerischen Ausdrucksmittel und deren Verhältnis zu Natur und Bild », *Die Kunst für alle* (Munich), 20e année, 1904, p. 132 [extrait traduit par Jean Torrent].

3. V. Kandinsky, *Du spirituel dans l'art et dans la peinture en particulier* [1954], Paris, Denoël, coll. « Folio essais », 2000, p. 112. Trad. de l'allemand par Nicole Debrand. Trad. du russe par Bernadette du Crest.

4. *Ibid.*, p. 142 et s.

5. *Ibid.*, p. 162.

4. Robert Delaunay, *Les Fenêtres sur la ville* (*1re partie, 1ers contrastes simultanés*), 1912
Huile sur toile, 53,4 x 207,5 cm
Museum Folkwang, Essen, Allemagne

Les correspondances couleur-son et le tournant vers l'abstraction

En partant de la découverte des propriétés de résonance de la couleur, on procéda, dans la première décennie du XXᵉ siècle, à son émancipation plus ou moins radicale du contexte concret ; cette séparation s'accompagna d'une étude approfondie des correspondances entre la couleur et le son, dans le but d'aboutir à une connaissance des lois chromatiques qui puisse s'apparenter à la théorie de l'harmonie en musique. Natif d'Olmütz en Moravie, Adolf Hölzel, fut l'un des premiers à défricher ce terrain. Il déclarait en 1904 : « *De même qu'il existe en musique une théorie du contrepoint et de l'harmonie, je pense qu'on devrait également tendre, en peinture, vers une certaine théorie des contrastes artistiques de toute espèce et de leur équilibre harmonique* [2]. »

Kandinsky, qui était convaincu de la possibilité d'entendre les couleurs – faculté de synesthésie chez lui poussée à l'extrême – se mit à l'œuvre de façon moins rationnelle. Ce qu'il avait en vue, c'était plutôt l'effet des couleurs, leur « entrée en contact efficace avec l'âme humaine [3] » et il s'intéressa aux analogies entre le timbre en musique et la tonalité en peinture. Dans son traité *Du spirituel dans l'art* [4], il associe les principaux tons de couleur avec certains instruments : pour lui, le jaune sonne comme une trompette ou une fanfare, l'orangé comme un alto ou « une puissante voix de contralto [5] », le rouge comme un tuba ou de forts coups de timbale, le violet comme un basson, le bleu comme un violoncelle, une contrebasse ou un orgue, et le vert comme les « sons calmes, amples, et de gravité moyenne du violon [6] ». Et il précise : « *La couleur est la touche. L'œil est le marteau. L'âme est le piano aux cordes nombreuses* [7]. »

À la différence d'Adolf Hölzel, qui, en réalisant sa *Komposition in Rot [Composition en rouge]* avait déjà peint en 1905 un tableau que l'on peut qualifier d'abstrait, Kandinsky s'empara d'emblée de la pratique picturale avec plus de fougue : il se refusa à tout compromis, ne tolérant d'autres réminiscences de l'objet que celles qui se réduisaient à de rudimentaires raccourcis – ce qui confère un caractère impulsif à ses tableaux. Aussi, sa composition de 1914 intitulée *Fuga (Beherrschte Improvisation) [Fugue (Improvisation maîtrisée)]* (ill. 2) fait-elle une tout autre impression que celle, plutôt constructive, de Hölzel (ill. 3). Pourtant, les deux artistes caressaient le même idéal d'un art absolu, équivalent à la musique.

Mais ce qui crée certainement une différence capitale, c'est que Hölzel liait sa conception de l'harmonie à la musique classique, et notamment à Bach et à Mozart, tandis que Kandinsky, grâce à sa connaissance de la musique de Schönberg, avait saisi très tôt l'importance d'envisager la dissonance comme une consonance élargie.

À la suite du concert de Schönberg à Munich, en janvier 1911, qui avait inspiré à Kandinsky son tableau *Impression III (Konzert)* [repr. p. 118], Franz Marc avait clairement exprimé cette idée en reconnaissant l'analogie qui unissait la musique du compositeur viennois aux peintures de son ami.

« *Peux-tu t'imaginer une musique dans laquelle la tonalité (donc la conformation à un ton, quel qu'il soit) se trouve totalement abolie ?* », écrit-il à son ami Macke. « *Je n'ai pu m'empêcher de songer, tout au long du concert, aux grandes compositions de Kandinsky, qui n'admettent elles aussi aucune trace de tonalité, et également à ses "taches sautillantes", en écoutant cette musique qui laisse exister pour elle-même chaque note frappée (une sorte de toile blanche entre les touches de couleurs !). Schönberg part du principe que les concepts de consonance et de dissonance n'existent pas. Ce qu'on appelle une dissonance n'est qu'une consonance plus éloignée. [...] Schönberg semble convaincu de l'irrésistible dissolution des règles européennes de l'art et de l'harmonie* [8]. »

Dans la première décennie du XXᵉ siècle, on vit donc s'accomplir presque simultanément une

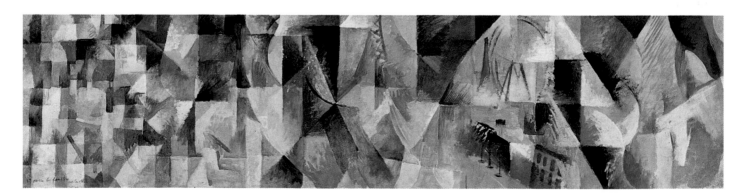

révolution musicale et une révolution plastique. Avec Schönberg à leur tête, les musiciens s'af-franchirent du système de la tonalité tempérée et, dans le même mouvement, les peintres se dégagèrent du système de la reproductibilité et de l'unité spatiale gouvernée par la perspective.

Dématérialisation et temporalité

Il est bien connu – mais cela ne laisse pas de surprendre – que les débuts de l'abstraction ont eu lieu presque en même temps et de façon indépendante dans les grands centres européens – de Paris à Moscou et Prague, de Londres à Rome en passant par Munich –, et que l'Amérique leur a immédiatement emboîté le pas. Cette coïncidence peut s'expliquer notamment par le fait que la musique a été choisie comme modèle directeur dans chaque endroit. Et cela non seulement à cause de ses règles d'harmonie et de la correspondance entre couleur et sonorité, mais surtout en raison de la spiritualité et de la valeur temporelle qui se rattachent à son immatérialité. Il est vrai qu'une quête véhémente de la « quatrième dimension », d'un ensemble de lois cachées derrière les apparences, avait été entreprise depuis longtemps déjà lorsqu'en 1905 Einstein décréta, dans sa théorie spéciale de la relativité, que cette quatrième dimension invisible de l'espace était le temps.

Delaunay fut l'un des premiers artistes qui, dans le sillage de Cézanne et de Seurat, étudièrent assidûment les rapports entre lumière et couleur, la progression musicale et la perception simultanée. Il en induisit sa théorie de la « simultanéité » s'enchevêtrant, qui eut par la suite des retombées considérables.

Dans les tableaux de la série des « Fenêtres » qu'il réalisa en 1912, Delaunay aboutit à une vision où se concrétise la fusion de la lumière et de la couleur, de la proportion et du rythme, du temps et du mouvement, à travers de pures formes colorées.

D'un format horizontal très allongé, qui évoque un ruban, *Les Fenêtres sur la ville (1re partie, 1ers contrastes simultanés)* (ill. 4), œuvre dans laquelle on voit se déployer le rythme et le mouvement de contrastes simultanés de couleurs, impressionna surtout les artistes du *Blaue Reiter* [Cavalier bleu] qui étaient venus rendre visite au peintre français à Paris, en 1912. Paul Klee reconnut le rapport intrinsèque entre la représentation d'un processus temporel et le choix de ce format extrême. Ainsi il notait dans son *Journal*, en 1917 : « *Aussi, cherchant à mettre l'accent sur le temporel à l'ensemble d'une fugue dans le tableau, Delaunay choisit-il un format d'une longueur illimitée* [9]. »

En 1913, l'épouse de Delaunay, le peintre russe Sonia Terk, conçut, sur les vers libres de la *Prose du transsibérien et de la petite Jehanne de France* de Blaise Cendrars, un livre de près de deux mètres de long, qui pouvait se déplier comme un catalogue à la Leporello. Sur fond peint de « couleurs simultanées », la syntaxe hachée du texte, animée rythmiquement par dix variétés de caractères typographiques sur toute la longueur du format, fait écho au rythme de roulement du chemin de fer transsibérien. L'artiste était parvenue à une interaction concomitante des couleurs, du lettrage et des vers libres, de mouvements successifs et de possibilités d'une saisie instantanée et globale de l'œuvre, ce qu'Apollinaire, en 1914, commentait ainsi : « […] *Blaise Cendrars et Mme Delaunay-Terck* [sic] *ont fait une première tentative de simultanéité écrite où des contrastes de couleurs habituaient l'œil à lire d'un seul regard l'ensemble d'un poème, comme un chef d'orchestre lit d'un seul coup les notes superposées dans la partition* […][10]. »

Certainement stimulés par la théorie des contrastes simultanés, quelques peintres américains s'engagèrent dans une voie proche de celle de Delaunay et se réunirent pour former le groupe des synchromistes. Morgan Russell et Stanton Macdonald-Wright en furent les deux initiateurs associés. En 1914, ils peignirent l'un et l'autre des « synchromies » sur le thème de la Création. Macdonald-Wright intitula la sienne *Synchromy N° 3 : Creavit Deus Hominem, Color Counterpoint*, tandis que Russell donna à son œuvre le titre de *Conception Synchromy*.

Le désir de dématérialiser l'œuvre peinte et de souligner sa dimension temporelle favorisa la prise de conscience des rapports intrinsèques entre les sons et les couleurs, qui renvoyaient à certains principes physiques de la mécanique des vibrations et des ondes. On vit resurgir l'idée d'une *harmonia mundi* et d'une harmonie universelle des sphères, notamment dans les études de l'érudit suisse Johannes Kayser. Ce qui animait Kayser et, avant lui, le compositeur viennois Josef Matthias Hauer, c'était la recherche d'une formule générale, car la couleur et le son « peuvent

6. *Ibid.*, p. 154.

7. *Ibid.*, p. 112.

8. Franz Marc, lettre à August Macke, August Macke – Franz Marc, *Briefwechsel*, Wolfgang Macke (éd.), Cologne, Du Mont, 1964, p. 40 et s. [extrait traduit par J. Torrent].

9. Paul Klee, *Journal III*, Paris, Grasset, 1992, p. 314. Trad. Pierre Klossowski.

10. Guillaume Apollinaire, « Simultanisme-librettisme », *Les Soirées de Paris* (Paris), 15 juin 1914 ; repris dans *Œuvres complètes en prose*, Paris, Gallimard, coll. « Bibliothèque de La Pléiade », 1991, t. II « Écrits sur l'art », p. 976.

11. Josef Matthias Hauer, *Vom Wesen des Musikalischen. Grundlagen der Zwölftonmusik* [1920], Victor Sokilowski (dir.), Berlin/Lichterfelde, Robert Lienau, 1966, p. 43. Éd. française : Josef Matthias Hauer, *L'Essence du musical. Du mélos à la timbale. Technique dodécaphonique,* Nice, Association des publications de la faculté des lettres de Nice, 2000, p. 66. Trad. Robert Losno, avec la collaboration d'Alain Fourchotte. Préf., notes et biblio. d'A. Fourchotte.

12. Die « wirklichkeitsferne Kontrapunktik Bachscher Fugen » (Paul Erich Küppers, *Der Kubismus – Ein künstlerisches Formproblem unserer Zeit*, Leipzig, Klinkhardt et Bierman, 1920, p. 40 [extrait traduit par J. Torrent]).

5. Mikalojus Konstantinas Čiurlionis, *Fuga. Iš diptiko* Preliudas. Fuga, 1908 [*Fugue du diptyque* Prélude. Fugue] Tempera sur papier, 62,2 x 72,6 cm Nacionalinis M. K. Čiurlionio Dailės muziejus, Kaunas, Lituanie

6. František Kupka, *Amorpha, Fugue à deux couleurs*, 1912 Huile sur toile, 211 x 220 cm Národni Galerie y Praze, Prague, République tchèque

être ramenés à une formule supérieure, tous deux ensemble, et pourtant chacun d'eux en particulier peut être déduit d'une formule supérieure », comme Hauer le postulait en 1920 dans son ouvrage intitulé *L'Essence du musical. Du mélos à la timbale. Technique dodécaphonique* [11]. Hauer développa ainsi un « cercle de correspondances sons-couleurs », dont l'organisation reposait sur la concordance des couleurs chaudes avec le cycle des quintes et des couleurs froides avec le cycle des quartes.

Le peintre suisse Johannes Itten, qui fit la connaissance de Hauer à Vienne en 1919, reconnut immédiatement le caractère similaire de leurs visées artistiques. Les compositions abstraites d'Itten et l'analyse musicale de la structure des intervalles proposée par Hauer étaient fondées l'une et l'autre sur la recherche d'un ensemble de règles de proportions et de correspondances exactes entre les couleurs et les sons. Itten se sentait conforté dans ses explorations synesthésiques par les travaux du compositeur dodécaphonique viennois et en 1917, il lui dédia le tableau *Komposition aus zwei Formthemen [Composition à deux thèmes formels]*. En retour, les œuvres de son ami peintre bernois devaient inspirer au musicien sa *Fantaisie pour piano Opus 17*.

Vers « le grand contrepoint pictural »

En tant que foyer central d'expérimentation, la peinture reçut des impulsions déterminantes du rapport de tension magnétique qu'elle entretenait avec la musique. En faisant exploser l'espace du tableau, traditionnellement ordonné selon les lois de la perspective, et en jouant de la fragmentation de l'objet, les cubistes et les futuristes tentèrent de rendre compte du processus de perception et d'en extraire une sorte d'unité de « signe temporel ». L'instrument pris comme motif – le plus souvent la guitare ou le violon –, ils procédaient à une instrumentation et à une orchestration de la peinture. Par l'insertion d'éléments musicaux comme les notes, les clés de sol, les cordes, volutes, caisse de résonance et ouïes du violon, les touches du piano, les programmes de concert, les titres de pièces musicales et les noms de compositeurs, les peintres veillaient à ce que l'esprit du spectateur soit sans cesse ramené à l'idée de musique. L'espace du tableau, mis de cette façon en vibration et en interaction, devait être perçu comme un espace sonore ou lu comme une partition. Et de fait, les contemporains reconnurent immédiatement cette parenté ; ils se mirent à utiliser, dans leurs descriptions de la nouvelle peinture, des termes comme ceux de polyphonie ou de contrepoint.

Dès 1912, on voit apparaître chez Georges Braque, dans des œuvres telles que *Hommage à Bach* ou dans certains collages comme *Nature morte Bach* et *Aria de Bach,* bien en vue à un endroit choisi du tableau, le nom du compositeur *BACH,* comme un fanal en lettres capitales. Parallèlement, une redécouverte du style rigoureux de Bach avait été amorcée dès les premières années du siècle – et ce ne fut pas la moindre des conséquences du mouvement de réaction au culte de Wagner. Tandis qu'au XIXe siècle, on interprétait principalement les oratorios et les passions de Bach, qui nécessitaient de gigantesques ensembles vocaux on se mit désormais à prêter davantage attention aux cantates et aux œuvres pour piano, plus intimes, et notamment à *L'Art de la fugue*. Une interprétation ajustée, désencombrée de toute ornementation baroque, commença à s'imposer. L'essor du cubisme et la renaissance de Bach se déroulèrent de manière presque concomitante.

Si les peintres, outre la symphonie, prirent surtout modèle sur la fugue, c'est que ce genre musical se caractérisait par la quête d'une systématique esthétique, située au-delà de toute fonction illustrative. En 1908, au seuil de l'abstraction, le peintre et musicien lituanien Konstantinas Čiurlionis – qui composait des fugues –, peignit le diptyque *Prélude. Fugue* (ill. 5). Avec ses motifs de silhouettes de forêts se détachant sur la rive d'un lac, cette peinture à la tempera reflète de manière patente le principe de la polyphonie et du renversement. En renonçant à établir un lien avec le monde réel, ce qui avait constitué jusqu'alors la pratique dominante, les artistes éprouvèrent la nécessité de réfléchir plus intensément aux règles qui gouvernaient véritablement les moyens d'expression plastique, pour ne pas se perdre dans la décoration pure. « Le contrepoint détaché du réel, propre aux fugues de Bach » (pour lequel l'historien d'art Paul Erich Küppers s'enthousiasmait en 1920 dans l'étude qu'il consacra au cubisme [12]) se présentait comme un modèle structurel exemplaire. Ceci explique que dès 1912, des évocations

picturales, qui portent souvent le titre-manifeste de *Fugue,* occupèrent une large part de la production artistique de cette époque. Quelques autres exemples illustreront peut-être avec assez de clarté la diversité des analogies inventées par les peintres.

C'est au tchèque František Kupka qu'on doit dans ce domaine la composition au format le plus important. En 1912, l'artiste peignit une toile monumentale qu'il intitula *Amorpha, Fugue à deux couleurs* (ill. 6), où le mouvement musical se condense en une grande forme symbolique. En se conformant aux principes de polyphonie et de variation, Kupka fit alterner, s'enchevêtrer, se séparer ou se croiser deux voix en rouge et bleu, créant ainsi une *Fugue à deux couleurs*, qui aboutit, par le dynamisme de ses métaphores de mouvement, à une expression parabolique des rythmes cosmiques.

On sait moins en revanche, qu'à Paris, en 1912, l'Américain Marsden Hartley a peint d'intéressants tableaux cubistes musicaux, dont les deux premiers « Musical Themes » [« Thèmes musicaux »] font référence par leurs inscriptions, à « Bach, préludes » (no 1) et « Bach, préludes et fugues » (no 2) [repr. p. 142].

Même August Macke, qui, par ailleurs, n'abandonna jamais complètement la figuration, mais qui cultivait, comme Kandinsky, une affinité particulière pour la musique, peignit en 1912 une œuvre tout à fait abstraite, sa *Farbige Komposition I (Hommage à J. S. Bach) [Composition de couleurs I (Hommage à J. S. Bach)]* (ill. 7). Celle-ci repose sur un constat que le peintre avait déjà exprimé quelques années auparavant :

« *Ce qui rend la musique si mystérieusement belle agit aussi de manière ensorcelante en peinture. Seule une force surhumaine pourrait permettre d'organiser les couleurs en système, comme c'est le cas pour les notes de musique. Dans le domaine des couleurs, on pourrait dire qu'il existe un contrepoint, des clés de sol et de fa, des modes majeur et mineur, comme en musique. Une sensibilité infiniment délicate est capable de les ordonner, sans rien en savoir* [13]. »

Parallèlement, dans son traité *Du spirituel dans l'art,* Kandinsky écrit : « *La couleur, qui offre elle-même matière à un contrepoint et renferme des possibilités infinies, conduira, unie au dessin, au grand contrepoint pictural, s'achèvera en atteignant la composition et, devenue véritablement un art, servira le Divin* [14]. »

La conception de la fugue propre à Kandinsky, qui se manifeste par exemple dans *Fuga,* le tableau que nous avons évoqué plus haut, à travers un agglomérat de motifs traités en raccourci, se rapproche plutôt du concept de polyphonie chez les futuristes italiens. Leur porte-parole Filippo Tommaso Marinetti rattachait son concept d'une « polyphonie moderne » à la multiplicité de perceptions sensorielles simultanées qu'il entendait mettre en évidence dans la poésie et la peinture futuristes. *La Strada entra nella casa [La Rue entre dans la maison]* ou *Visioni simultanee [Visions simultanées],* deux tableaux peints en 1911 par Umberto Boccioni, sont une expression paradigmatique de cette idée des « voix multiples » que sont les impressions sensorielles simultanées dans notre environnement urbain.

À l'opposé des improvisations polyphoniques de Kandinsky et des visions plastiques turbulentes des futuristes, Hölzel créa en 1916, lorsqu'il peignit *Fuge (Über ein Auferstehungsthema) [Fugue (Sur un thème de la Résurrection)]* (ill. 3), une structure rigoureusement ordonnée de formes et de couleurs qui constitue un véritable équivalent plastique du genre musical éponyme. En se fondant sur Goethe et Runge, mais aussi sur Helmholtz et Bezold, l'artiste autrichien, qui occupa dès 1905 un poste de professeur à l'Académie des beaux-arts de Stuttgart, élabora une théorie générale de la composition qui fut reprise et développée par son élève Johannes Itten, avant de servir de fondement à l'enseignement dispensé par la suite au Bauhaus. Les compositions polyphoniques de Bach, par leur logique interne et leur rigueur, constituaient un modèle majeur pour ces deux peintres. Itten nous rapporte les propos de Hölzel en ces termes : « *Pour chaque tableau donné, je cherche toujours, comme l'accomplissement d'une nécessité, la succession exigée par les règles, comme chez Bach : la note requiert la note* [15]. » C'est dans cette optique que Hölzel « composa » sa *Fugue* peinte de 1916, à partir de trois couleurs primaires, le jaune, le rouge et le bleu, qu'il fit jouer comme thème fondamental dans le triangle supérieur de la forme pyramidale et déclina ensuite dans la structure prismatique du tableau, entre les pôles des couleurs froides, dans les tonalités bleues, et ceux des couleurs chaudes et lumineuses.

13. A. Macke, lettre à Elisabeth Macke du 14 juillet 1907, citée d'après Gustav Vriesen, *August Macke,* Stuttgart, Kohlhammer, 1957, p. 21 [extrait traduit par J. Torrent].

14. V. Kandinsky, *Du spirituel dans l'art...,* op. cit., p. 132.

15. A. Hölzel cité d'après Johannes Itten, dans *Johannes Itten. Werke und Schriften,* Willy Rotzler (éd.), Zurich, Orell Füssli, 1972, p. 276 [extrait traduit par J. Torrent].

7. August Macke, *Farbige Komposition I (Hommage à J. S. Bach),* 1912 *[Composition de couleurs I (Hommage à J. S. Bach)]* Huile sur carton, 101 x 82 cm Wilhelm-Hack-Museum, Ludwigshafen am Rhein, Allemagne

16. J. Itten, *Ibid.*, p. 31.

17. Will Grohmann, *Paul Klee*, Munich, Stuttgart, Kohlhamm, 1954, p. 215. Éd. française : Paris, Flinker, 1954. Trad. de l'allemand par Jean Descoullayes et Jean Philippon, p. 215.

C'est la même année qu'Itten peignit son tableau-manifeste *Der Oratoriensänger Helge Lindberg (Der Bach Sänger) [Le Chanteur d'oratorio Helge Lindberg (Le Chanteur de Bach)]*, en réduisant, d'une manière analogue à Hölzel, la forme du chanteur finnois assis au piano à des prismes colorés. Dans cette œuvre, le peintre « *développe les effets spatiaux et de résonance chromatique à partir de la totalité du cercle des couleurs, afin de faire éprouver la musique sublimement objective et universellement abstraite de Bach* [16] ».

Les exemples mentionnés plus haut ont mis au jour la voie qui a conduit d'une visualisation de la polyphonie s'appuyant d'abord sur la sensation chez Kandinsky, Kupka, Macke et d'autres, à une approche plus constructive chez Hölzel et Itten. Pour tous ces artistes, la fugue représenta le modèle musical vers lequel tendre dans le domaine de la peinture : elle incarnait en premier lieu l'image idéale d'un art absolu, débarrassé de toutes les impuretés terrestres. On s'appliquera à suivre ici l'évolution de cette aspiration jusqu'aux transpositions rigoureusement sérielles et ne dérogeant pas d'un pouce au principe polyphonique de la fugue qu'on vit se multiplier dans les domaines de la peinture et de la sculpture.

De la structure fuguée au principe sériel

Dans les années 1920, on peut observer une tendance toujours plus marquée en faveur de la rationalisation, tant dans le domaine artistique que dans le domaine musical. À l'instar de Schönberg et de Webern qui procédèrent à une codification de la musique atonale en se servant de la technique sérielle, Kandinsky et Klee développèrent au Bauhaus une théorie plastique élémentaire qui leur permit de tirer des conséquences systématiques de l'analyse de leurs premières improvisations. En détachant de l'organisation générale du tableau certains éléments qu'ils traitaient de façon singulière, les peintres agissaient en correspondance avec ce qui s'était accompli dans l'évolution musicale de leur époque, quand les compositeurs avaient isolé et donné à chaque note de la gamme une valeur identique dans la technique d'écriture sérielle. Ce système reposait lui-même, en dernière analyse, sur le contrepoint polyphonique et, comme nous le verrons plus bas, les artistes furent nombreux, notamment au Bauhaus, à tenter de le transposer visuellement, suivant toutes sortes de variantes.

En empruntant et en radicalisant quelques éléments de la première période cubiste, l'artiste hollandais Piet Mondrian prit le contre-pied de cette tendance à un nouvel ordre pictural : vers 1915, ce furent d'abord de brefs segments linéaires noirs qu'il disposait en angles droits sur la toile blanche, suivant un rythme saccadé ; quatre ans plus tard, ces éléments s'étaient condensés au point de dessiner des compositions closes évoquant la forme d'un échiquier. À partir des années 1920, Mondrian limita ses moyens d'expression à des axes horizontaux et verticaux dans la « non-couleur » noire, qui alternaient avec des surfaces fermées définies par des accentuations colorées. Ces deux sortes de figures recouvraient toute la surface du tableau et en organisaient le rythme.

En 1921, Paul Klee, qui était le collègue d'Itten au Bauhaus, peignit la fameuse aquarelle intitulée *Fuge in Rot [Fugue en rouge]* (repr. p. 165), qui fait certes déjà songer, de façon rudimentaire, au principe sériel, mais qui est élaborée de manière plus intuitive que la composition fuguée réalisée par Josef Albers quatre ans plus tard, selon des règles rigoureusement rationnelles. Klee, qui était violoniste, mélomane et interprète de Bach, ne cessa de puiser de nouvelles inspirations dans la technique de composition strictement réglementée de la fugue. Dans sa *Fuge in Rot,* on peut distinguer quatre formes principales, ainsi que l'a fait observer le critique d'art Will Grohmann : la cruche, le rein, le cercle et le rectangle, qui donnent naissance à de nouvelles formes au cours du processus – par exemple un triangle.

« […] *on pourrait apercevoir le thème et la réponse : le thème dans la troisième voix et la réponse dans la quatrième. Les variations de la tonalité se retrouvent dans les variations du caractère formel, la progression du thème dans l'évolution de la couleur (rose jaune – rose – violet)* [17]. »

Cette *Fuge in Rot* ne coïncide pas avec la transposition systématique d'une fugue musicale. Et cependant, en combinant la séquence temporelle et la dimension spatiale, elle rend visible, à travers la sérialisation des motifs, la progression des voix se détachant les unes des autres et leur enchevêtrement contrapuntique.

Dans ses œuvres ultérieures, tout particulièrement dans des toiles comme *Polyphonie* (ill. 8) ou *Ad Parnassum* de 1932 (ill. 9) – dont le titre fait référence au manuel de contrepoint *Gradus ad Parnassum* (1725) de Johann Joseph Fux –, Klee parvient à une spiritualisation, une polyphonie limpide et une totalité plastique dont il avait estimé, bien des années auparavant, qu'elles constituaient des critères déterminants pour la réalisation d'une « œuvre de vaste envergure[18] ». Dans ces tableaux de grand format, Klee emploie une technique pointilliste et divisionniste, qui crée une transparence propre à favoriser des effets éclatants de nuances chromatiques. *Polyphonie* se présente d'abord comme un champ coloré en vert tendre et en bleu, dont la disposition rappelle la figure de l'échiquier, recouvert par une seconde composition constituée de surfaces rectangulaires et carrées remplies de séries de points colorés répartis en lignes serrées.

« *Dans leur aspect concertant et simultané, les deux ordonnances se pénètrent pour former un organisme en vibration. Nulle part ailleurs que dans Polyphonie, Klee n'est parvenu à réaliser de façon aussi exemplaire et lucide la forme à plusieurs voix*[19]. »

L'échelonnement des diaphanéités, procédé auquel recourt Klee dans certaines aquarelles telles que *Polyphon gefaßtes Weiß [Blanc polyphoniquement serti]*, rappelle les architectures transparentes de l'Américain Lyonel Feininger, également professeur au Bauhaus de Weimar. Ce dernier, qui n'était pas seulement peintre, mais également compositeur – il écrivit notamment des fugues pour orgue d'une extrême complexité – fit revivre la polyphonie dans les structures feuilletées de ses églises cristallines et les jeux de reflets de ses bateaux à voiles[20].

C'est également à Paul Klee que nous devons une transcription exacte des premières mesures de l'*adagio* de la sixième *Sonate pour violon et clavecin en sol majeur* de J. S. Bach, dont le peintre tenta de reproduire graphiquement le rythme et l'enchaînement des tonalités. On la trouve sur une feuille pliée collée dans son recueil de notes préparatoires à la première série de leçons qu'il donna au Bauhaus, intitulée *Beiträge zu einer bildnerischen Formlehre [Contribution à une théorie des formes plastiques]* (repr. p. 169). Au sommet du diagramme, on voit « la partition du compositeur, sur cinq lignes », en dessous, sa représentation graphique. Un champ linéaire, divisé verticalement par l'indication des hauteurs de notes couvrant un registre de trois octaves et, horizontalement, par les unités de mesure équivalant à des doubles-croches, permet de visualiser la succession de sons des trois voix. Ce qui apparaît ainsi avec clarté, c'est « la corrélation des deux ou trois voix sous le rapport de leur tessiture, de leur durée et de leur hauteur relatives », ainsi que le degré respectif d'« individualisation » de chaque voix. Il importe à Klee de bien différencier « le caractère individuel » de la voix gouvernant la mélodie à tel ou tel moment du morceau du « caractère structural » des deux autres. Mais Klee se heurte au bord du format rectangulaire très allongé et doit reconnaître les limites de ce relevé « purement quantitatif » de la mélodie et du rythme. Ainsi, ce procédé ne peut rendre la dynamique du jeu, et ne semble apte qu'à visualiser la corrélation de deux ou trois voix sous le rapport de leur tessiture, de leur durée et de leur hauteur relatives.

Probablement inspiré lui aussi par l'enseignement de Klee et par ses essais de transposition graphique de la musique, Josef Albers, qui était de neuf ans son cadet, réalisa à son tour, en 1925, une composition sérielle intitulée *Fugue* (voir *Fugue* II, repr. p. 169). Il eut recours à une nouvelle technique : un verre dépoli, recouvert en surface de rouge (ou de bleu dans certains autres travaux), qu'il soumet par endroits à un processus d'abrasion au moyen d'une soufflerie projetant du sable, de sorte que le fond du verre ainsi mis à nu, que le peintre retravaille avec une autre couleur – le noir dans notre exemple –, participe activement à la composition. Albers parvient ainsi à traduire sur plusieurs plans l'interaction de trois voix contrastantes en rouge, blanc et noir. La mesure est visualisée dans l'ordonnance verticale et statique des différentes bandes et dans la répétition précise, à l'identique, de leurs dimensions de hauteur et de largeur, tandis que le rythme est exprimé par l'alternance des colonnes verticales chevauchantes ou séparées dans le sens du mouvement horizontal, à travers les changements d'accentuation et les intervalles.

La représentation graphique de la *Sonate n° 6* de Bach par Klee, qui s'inspirait sans doute elle-même de certaines tentatives de transcriptions visuelles publiées dans la littérature musicale spécialisée de l'époque, incita un ami de Klee, le musicien Heinrich Neugeboren – qui allait

18. P. Klee, « Über die Moderne Kunst » [« De l'art moderne »], conférence prononcée lors de l'ouverture d'une exposition d'art moderne au Kunstverein à Iéna le 26 janvier 1924, Bern-Bümplitz, 1949, p. 53 ; repris dans *Théorie de l'art moderne*, Paris, Gallimard, coll. « Folio », 1998, p. 32. Trad. Pierre-Henri Gonthier.

19. Christian Geelhaar, « Paul Klee », dans Karin von Maur (dir.), *Vom Klang der Bilder*, cat. d'expo., Munich, Prestel Verlag, 1985, p. 427 [extrait traduit par J. Torrent].

20. *Cf.* K. von Maur, « Feininger und die Kunst der Fuge », dans Roland März (dir.), *Lyonel Feininger, Von Gelmeroda nach Manhattan. Retrospektive der Gemälde*, cat. d'expo., Berlin, G und H Verlag/Staatliche Museen zu Berlin, Preußischer Kulturbesitz, 1998, p. 272-285.

8. Paul Klee, *Polyphonie*, 1932
Huile sur toile, 66,5 x 106 cm
Fondation Emanuel Hoffmann.
Prêt permanent au Öffentliche
Kunstsammlung Basel, Bâle, Suisse

9. Paul Klee, *Ad Parnassum*, 1932
Huile et caséine sur toile, 100 x 126 cm
Kunstmuseum Bern, Berne, Suisse.
Dauerleihgabe des Vereins der Freunde
des Kunstmuseums Bern

21. *Cf.* Heinrich Neugeboren, « Eine Bach-Fuge im Bild », in *Bauhaus* (Dessau), 3ᵉ année, n° 1, janvier 1929, 1ᵉʳ cahier, p. 16-17. Éd. française : « Une fugue de Bach représentée dans l'espace » dans Danielle Giraudy et André Bernheim (dir.), *Henri Nouveau, Peinture, collages et dessins*, cat. d'expo., Antibes, Musée Picasso/Fondation de France, 1990, p. 70-72. Traduction française par Jean-Jacques Duparcq.

22. František Kupka, *La Création dans les arts plastiques*, Paris, Cercle d'Art, coll. « Diagonales », 1989, p. 133 ; traduction établie par Erika Abrams à partir des brouillons de l'auteur et de l'édition tchèque *Tvoření v umění výtvarném*, Prague, Manes, 1923.

23. J. Itten, *Kunst der Farbe*, Ravensburg, Maier, 1961, p. 8. Éd. Française : *L'Art de la couleur*, Paris, Dessain et Tolra, 1974, p. 12.

prendre par la suite le pseudonyme d'Henri Nouveau –, à réaliser sa propre transposition graphique d'une fugue en *mi* bémol mineur du *Clavier bien tempéré* de J. S. Bach (repr. p. 169). Sur la base de ce diagramme bidimensionnel, Nouveau élabora en 1928 une première « Représentation plastique » des mesures 52 à 55 de cette fugue pour servir d'esquisse et de modèle à un monument en hommage à Bach. Les trois plans-reliefs échelonnés les uns derrière les autres reflètent, dans la dimension horizontale, l'évolution constructive des voix, dans la dimension verticale, l'intervalle séparant chaque note de la tonique à laquelle les trois voix se réfèrent, et dans la profondeur, les intervalles qui séparent ces trois voix les unes des autres [21]. Ce n'est que neuf ans après la mort de l'artiste que ce projet fut réalisé, en 1968-1970, sous la forme d'une sculpture en acier inoxydable, de plus de six mètres de haut, qui fut installée dans le jardin de l'hôpital de Leverkusen. Transposées dans une architecture métallique en trois dimensions, d'une beauté rigoureusement proportionnée, ces quatre mesures sont devenues la pérennisation du « génie spirituel et combinatoire » de Bach.

La musique de lumières colorées

Le verre coloré, dont la vertigineuse « musicalité des couleurs [22] » avait déjà inspiré František Kupka, fut également apprécié par d'autres artistes, en tant que matériau particulièrement adapté à des réalisations plastiques conçues en analogie avec la musique. Ainsi Theo Van Doesburg, co-fondateur du mouvement De Stijl et compagnon de lutte de Mondrian, réalisa, en 1917, pour la maison d'un notaire d'Alkmaar, un vitrail en trois parties, composé d'alvéoles rectangulaires, qu'il conçut comme une « musique verticale » d'après une fugue de Bach. Au même moment, dans la salle de conférence du groupe industriel Bahlsen à Hanovre, Hölzel travaillait à une ornementation en verre également tripartite, qui reposait sur l'idée d'une « symphonie en trois mouvements », transposée dans les trois tonalités primaires jaune, rouge et bleue.

Disciple de Hölzel, Itten, qui aimait dessiner en écoutant de la musique (repr. p. 162), s'enthousiasma pour la synesthésie de la couleur, du son et de la lumière : « *L'essence originale de la couleur est une résonance de rêve, une lumière devenue musique* [23]. » C'est dans cet esprit que l'artiste fit bâtir à Weimar, en 1920, son *Turm des Feuers [Tour du feu]*, une construction de près de quatre mètres de haut, composée de segments de verre ronds qui faisaient saillie comme l'avancée d'un toit : se rétrécissant de bas en haut, ils s'enroulaient autour d'une colonne en dessinant une spirale qui s'achevait par une pointe. La transparence du verre, unie à l'intensité lumineuse des couleurs, fut largement ressentie comme un équivalent de la musique.

Le caractère immatériel des couleurs, leur propriété, en tant qu'ondes lumineuses, de présenter des analogies avec les ondes acoustiques, fit naître très tôt l'idée de créer des instruments susceptibles de produire simultanément des sons et des couleurs (sous la forme de projections de lumières colorées).

Pour les artistes du XXᵉ siècle, *Prométhée, Poème du feu* du compositeur russe Alexandre Scriabine revêtit une importance singulière. Dans sa partition, le musicien avait prévu de faire appel à un clavier de couleurs pour interpréter la partie « *Luce* » (lumière) de sa composition en utilisant des projections lumineuses à l'aide de simples ampoules colorées.

Le poème symphonique *Prométhée,* dont l'*Almanach du Blaue Reiter* relata la création à Moscou, en 1911, a non seulement inspiré à Kandinsky son projet scénique *Der Gelbe Klang [Sonorité jaune]*, mais il s'inscrit également dans une tradition d'invention d'instruments sonores et lumineux. Citons entre autres Alexander Wallace Rimington, qui envisagea, en 1914, une représentation du *Prométhée* de Scriabine, un projet qui fut probablement à l'origine de l'*Abstract Kinetic collage painting with sound [Peinture-collage abstraite cinétique avec son]* (repr. p. 144 et 145) de Duncan Grant. Ou encore le « Clavilux » que le Danois Thomas Wilfred fit fabriquer quelques années plus tard aux États-Unis et grâce auquel il interpréta, à partir de 1923, plus d'une centaine de compositions lumineuses. Dès les années 1915, le peintre russe Vladimir Baranoff-Rossiné avait imaginé un « piano optophonique » (repr. p. 150 et 151), mais il fallut attendre quelques années avant que l'artiste n'en joue en public. Dans les années 1920, le Hongrois Alexander László fit sensation, notamment en Allemagne, en présentant ses coûteuses performances de

« Farblichtmusik » (musique de lumières colorées). Enfin en 1922, l'artiste dada Raoul Haus-mann jeta à Berlin les bases théoriques de son « optophone », un dispositif relativement simple qui permettait de transposer électroniquement de la lumière en ondes sonores et inversement, sans qu'aucune attention particulière ne soit encore portée à la couleur.

La même année, les Allemands Ludwig Hirschfeld-Mack et Kurt Schwerdtfeger développèrent, aux ateliers du Bauhaus, leurs « Reflektorische Farb-Licht-Spiele » [« Jeux de lumières colorées réfléchis »] (repr. p. 170 et 171). Les résultats furent présentés pour la première fois au public le 19 août 1923, durant la semaine du Bauhaus, puis à Berlin et à Vienne, en 1924.

Le Hongrois László Moholy-Nagy, qui venait de rejoindre le Bauhaus et allait s'intéresser par la suite à des dispositifs de projection de lumière en mouvement dans l'espace, fit part de son enthousiasme sans réserve après avoir assisté aux premières projections des « Reflektorische Farbe-Licht-Spiele » :

« *Il [Hirschfeld-Mack] a été le premier à faire voir la richesse des transitions les plus subtiles et des étonnantes mutations de plans colorés en mouvement. Un mouvement de plans, dirigeable et oscillant suivant un mode pris-matique, se liquéfiant pour se condenser à nouveau. Ses tentatives les plus récentes dépassent de loin l'idée d'un orgue des couleurs. La découverte d'une nouvelle dimension spatio-temporelle du rayonnement lumineux et du mouvement tempéré se révèle de plus en plus clairement au spectacle des bandes lumineuses tourbillonnantes et se déplaçant dans la profondeur* [24]. »

Les visions de Scriabine, qui s'inscrivaient dans la lignée des idées wagnériennes de « l'œuvre d'art totale », continuèrent encore d'exercer une influence dans le projet, assez peu connu, d'un temple dédié à la couleur et à la lumière, avec des projections sphériques en permanente méta-morphose, à la manière d'un kaléidoscope, auquel le compositeur dodécaphonique russe Ivan Wyschnegradsky se mit à travailler à partir des années 1920 [25].

Du tableau-séquence à la séquence cinématographique

Parallèlement à ces expériences instrumentales menées dans le domaine de la musique accom-pagnée de projections de lumières colorées, les peintres se sont très vite sentis attirés par les moyens d'expression cinématographiques susceptibles de visualiser des phénomènes musi-caux. Ce sont les futuristes italiens qui firent œuvre de pionniers dans ce domaine : dès les années 1910-1912, les frères Bruno Corra et Arnaldo Ginna (de leur vrai nom Arnaldo et Bruno Ginanni-Corradini) conçurent des petits films fabriqués à la main, qui n'ont malheu-reusement pas été conservés. Pour ces réalisations, ils employaient de la pellicule cinémato-graphique vierge et non traitée (des bandes de celluloïde) afin de donner vie à des jeux chro-matiques – qu'ils intitulèrent *Accordo cromatico [Accord cromatique]* ou *Canto di Primavera [Chanson de printemps]* – élaborés sur de la musique de Mendelssohn et de Chopin. Ils les ont décrits en détail dans l'essai *Musica cromatica* qu'ils rédigèrent en 1913.

En France, le premier artiste à s'intéresser concrètement à la réalisation d'un film abstrait fut le peintre d'origine finlandaise Léopold Survage (de son vrai nom Sturzwage), qui s'installa à Paris en 1908, où il gagnait sa vie comme pianiste. On ne saurait affirmer avec certitude qu'il connaissait le livre des deux frères italiens, mais la chose est plausible. Quoi qu'il en soit, Survage effectua, entre 1912 et 1914, des études colorées, où apparaissent des formes incur-vées soumises à des transformations fluides qui rendaient manifeste, par des séquences rythmiques, la métamorphose organique d'une image à une autre. La firme Gaumont, qui avait été sollicitée mais n'avait pas donné suite au projet, peut-être en raison du déclenchement de la Première Guerre mondiale, empêcha que ce travail pionnier fût continué. Au milieu de l'année 1914, Survage fit paraître dans *Les Soirées de Paris,* la revue éditée par Apollinaire, un manifeste intitulé « Le rythme coloré » (repr. p. 147), dans lequel il expliquait que ses rythmes colorés n'étaient pas l'interprétation d'un morceau de musique en particulier, mais qu'il s'agissait bien d'un art autonome, même s'il s'appuyait sur certains facteurs psychologiques identiques à ceux de la musique. Son analogie avec le rythme et les sonorités devait être établie par le déroulement chronologique que le peintre envisageait d'obtenir au moyen de procédés cinématogra-phiques : « *L'élément fondamental de mon art dynamique est la forme visuelle colorée, analogue au son de la musique par son rôle* [26]. »

24. László Moholy-Nagy cité d'après Hans Schlégl/Ernst Schmidt jr., *Eine Subgeschichte des Films*, vol. I, Francfort-sur-le-Main, Suhrkamp, 1974, p. 367 [extrait traduit par J. Torrent].

25. *Cf.* Barbara Barthelmes, *Raum und Klang. Das musikalische und theoretische Schaffen Ivan Wyschnegradsky*, Fulda, Wolke Verlag, 1995.

26. Léopold Survage, « Le rythme coloré », *Les Soirées de Paris* (Paris), n° 26-27, juillet-août 1914, p. 426-429. Le texte de ce manifeste est reproduit page 146 de ce catalogue. Voir également G. Apollinaire, « Le rythme coloré », *Paris-Journal* (Paris), 28 juillet 1912 ; repris dans *Œuvres en prose complètes...*, *op. cit.*, p. 849 ; « Le rythme coloré », *ibid.*, p. 826, et « Peinture pour le cinéma », *ibid.*, p. 845.

27. David Garnett cité d'après Richard Cork, *Vorticism and Abstract Art in the First Machine Age*, Londres, Gordon Fraser, 1976, vol. I, p. 276 [extrait traduit par J. Torrent].

28. *Cf.* Theo Van Doesburg, « Film als reine Gestaltung », in *Die Form* (Berlin), vol. IV, 1929, p. 246 (extrait traduit par Jean Torrent).

29. Hans Richter, *Dada. Kunst und Antikunst*, Cologne, Dumont, 1964. Éd. française : *Dada. Art et anti-art*, Bruxelles, La Connaissance, 1965, p. 60. Trad. de l'allemand.

30. UFA, acronyme de l'« Universum-Film-AG », l'une des plus importantes sociétés de production cinématographique allemande de la première moitié du xxᵉ siècle. Fondée en 1917, elle devint un organisme d'État sous le régime nazi, avant d'être dissoute en 1945 [N.d.T.].

31. Hans Weibel, cité d'après H. Schlégl/E. Schmidt, *Eine Subgeschichte des Films, op. cit.*, p. 243 [extrait traduit par J. Torrent].

L'autre précurseur, largement méconnu, dans le domaine du film abstrait fut l'Anglais Duncan Grant, qui était membre du groupe des vorticistes et réalisa, en 1914, une œuvre intitulée *Abstract Kinetic Collage Painting with Sound* : il s'agissait d'un tableau peint sur papier, de 4,5 mètres de long, avec des collages d'éléments découpés, l'ensemble étant maroufllé sur une toile de 5,5 mètres, équipée de rouleaux à ses deux extrémités. David Garnett raconta la démonstration que Grant en avait faite en 1915, lors d'une visite à son atelier :

« *Duncan surgit soudain avec une longue bande de tissu vert monté sur deux rouleaux. Je me levai et pris en main un des rouleaux, en le maintenant verticalement pour enrouler la toile, tandis qu'à quelques pas de moi, Grant tenait l'autre rouleau, qu'il faisait tourner en déroulant la bande, de sorte qu'une série de formes abstraites constituant manifestement un ensemble cohérent se dévoila aux yeux de nos visiteurs ébahis* [27]. »

Duncan se figurait le tout comme une composition qui se développerait de manière cinétique, au son d'une musique lente de Bach, avec un cadre de scène à travers lequel le spectateur pourrait suivre le déploiement et la transformation des éléments du collage qui défilaient sous ses yeux. Ce n'est que quatre ans avant la mort du peintre que son rêve d'une présentation cinématographique de son travail, accompagnée d'une œuvre de Bach – le mouvement lent du *Premier Concerto brandebourgeois* –, fut réalisé, en 1974, avec l'aide de la Tate Gallery.

Ce que Corra et Ginna, Survage et Grant n'avaient fait qu'entamer connut son aboutissement, après la Première Guerre mondiale, avec le Suédois Viking Eggeling et l'Allemand Hans Richter. Ces derniers réalisèrent, ainsi que Van Doesburg le constatait en 1929, « *le rêve de Bach de trouver un équivalent optique à la structure temporelle d'une construction musicale* [28] ».

Eggeling, qui rejoignit le cercle Dada à Zurich, se référa à Bach et aux règles polyphoniques du contrepoint qu'il prit comme bases lorsqu'il tenta d'établir un alphabet de signes visuels. Menées à Ascona, entre 1915 et 1917, ces premières esquisses se développèrent selon les règles du contrepoint et le principe d'analogie – contraste et analogie. Elles posèrent les bases des recherches ultérieures de l'artiste. Mais ce n'est qu'après leur rencontre en 1918 qu'Eggeling et Richter travaillèrent ensemble dans la propriété de la famille Richter, à Klein-Közig, près de Berlin. Sur le plan de la recherche de couples d'opposition contrapuntiques, Eggeling était plus créatif et plus talentueux que Richter. Alors que les éléments de surface de Richter ne présentaient qu'un nombre réduit de contrastes, les propositions du Suédois dans le domaine de la ligne étaient inépuisables :

« *[Eggeling] travaillait maintenant à ce qu'il appelait l'"orchestration" de la ligne. […] Il désignait ainsi un jeu de correspondances de lignes qu'il avait organisé (comme moi dans la corrélation positive-négative de la surface) par une relation de polarité dans un système général d'attraction et de répulsion de formes appariées. Il l'a appelé "la basse continue de la peinture"* [29]. »

Pourtant, il fallut attendre encore longtemps avant que les deux artistes s'aperçoivent que leurs tableaux en forme de rouleaux – les deux premiers, *Horizontal-Vertikal Messe* (qui sera rebaptisé *Orchester [Orchestre]* par la suite) d'Eggeling et *Präludium (Prélude)* (appelé aussi *Schwer-Leicht [Lourd-léger]*) de Richter, furent achevés en 1919-1920 – aspiraient presque d'eux-mêmes au mouvement, de sorte que l'idée de les transposer effectivement sur un mode cinématographique s'imposa.

Après de longues démarches, ils obtinrent de l'UFA [30] l'autorisation de pouvoir bénéficier du savoir-faire des techniciens du département de trucage. Il fallut trois années de travail acharné pour que le premier film d'Eggeling, d'une durée de 7 minutes et demie, intitulé *Diagonal Symphony [Symphonie diagonale]* (repr. p. 159), soit achevé en automne 1924. L'artiste dut encore patienter de longs mois, jusqu'en mai 1925, pour que son œuvre soit enfin présentée au public, peu de temps avant son décès prématuré. Ce premier et seul film réalisé par le Suédois, qui était projeté sans musique, était, tout autant que ses précédents rouleaux sur papier, une « *musique pour les yeux. On y assistait à la rencontre et à la séparation de surfaces pleines et vides, de lignes allongées et raccourcies, de triangles, de tirets, de points, de figures ressemblant à des harpes, qui grossissaient avant de disparaître à nouveau – sinking rising. Grâce au nombre, à l'intensité, à la position, à la durée, à la proportion, à l'analogie et au contraste des formes, il créait du rythme et du mouvement sur la surface* [31]. »

Quant à ses premiers films en noir et blanc, qui duraient 4 à 5 minutes, Richter les intitula simplement *Rythmus 21 [Rythme 21]* (repr. p. 161)*, 23* et *25* (cette dernière œuvre était fondée sur *Orchestration der Farbe [Orchestration de la couleur]* (repr. p. 161), un tableau animé réalisé en 1923). À la différence de son ami suédois, qui orchestrait essentiellement des formes, Richter essaya d'atteindre une visualisation du temps, en utilisant des rythmes différents et des éléments de surface géométriques.

Un chemin direct nous conduit de ces premiers balbutiements jusqu'au monde multimédia d'aujourd'hui, sans que les nouvelles possibilités offertes par les technologies les plus récentes ne retrouvent ni la pureté des premières démonstrations de musique de lumières colorées, ni la magie des rouleaux dessinés et peints par les artistes eux-mêmes ou celle de leurs expérimentations cinématographiques.

Traduit de l'allemand par Jean Torrent

Karin von Maur a plus largement développé ce propos dans son intervention au Symposium « Le Monde sonne » organisé à l'occasion de l'exposition « Analogias musicales » présentée au Museo Thyssen-Bornemizsa à Madrid, en avril 2003.

D ANS *De l'âme,* Aristote évoquait l'existence d'un *sensus communis,* un « sens commun » qui, sans annuler la discrimination des cinq facultés d'éprouver le monde, permettait de saisir les êtres, leur nombre, et surtout d'opérer une première synthèse des données externes, préalable à la pensée de l'intelligence entre les individus : un sens, plus élevé, de la conscience humaine mais aussi de l'harmonie, augurant toute une esthétique communautaire du plaisir. Le *sensus communis* est le sens du partage, prodrome à un partage du sens où se cristallise la communauté dans une *politique* du sensible. C'est à cette ambition « démocratique » que répond tout le projet romantique dans sa recherche d'un art total susceptible de produire, dans la mixité des sons, des couleurs, voire des parfums, un sentiment extatique qui dépasserait l'état fragmentaire du monde, l'individualité exilée des êtres, pour recréer l'unité primitive d'une « conscience cosmique » immémoriale, sans finitude : un fantasme d'unité que les avant-gardes technognostiques des années 1960 vont réactiver sous la forme d'installations multimédia mêlant narcotiques, images et sons, pour porter à son apogée l'horizon transcendantal de la synesthésie moderne [1], avec pour objectif la réalisation messianique d'une harmonie sociétaire élargie aux dimensions du « village global ».

« L'esprit d'unité matérielle » : fusion des sens et communion des êtres

« Il faut jeter au feu toutes les théories politiques, morales et économiques, et se préparer à l'événement le plus étonnant, le plus fortuné qui puisse avoir lieu sur ce Globe et dans tous les globes, AU PASSAGE SUBIT DU CHAOS SOCIAL À L'HARMONIE UNIVERSELLE [2]. »

Concordances
Synesthésie et conscience cosmique dans la Color Music

PASCAL ROUSSEAU

1. Kevin Tyler Dann, *Bright Colors Falsely Seen. Synaesthesia and the Modern Search for Transcendental Knowledge,* New Haven, Yale University Press, 1998.

2. Charles Fourier, « Introduction », dans *Théorie des quatre mouvements,* Paris, Librairie sociétaire, 1846 ; repris dans *Œuvres complètes de Charles Fourier,* t. I, Paris, Anthropos, 1967, p. xxxvj.

3. Roland Barthes, *Sade, Fourier, Loyola,* Paris, Seuil, 1971, p. 86.

4. « La théorie d'Association étant fondée sur les propriétés des passions, il faudra démontrer par des emblèmes de tous règnes que les lois de l'organisation sociétaire sont écrites dans la nature » (C. Fourier, *Œuvres complètes de Charles Fourier,* t. IV, Paris, Anthropos, 1971, p. 219).

5. Id., *Œuvres complètes de Charles Fourier,* t. II, Paris, Anthropos, 1971, p. 145.

C'est ainsi que Charles Fourier ouvre sa *Théorie des quatre mouvements* (1808), où il se propose d'élucider le mystère de la concorde entre les individus dans « l'écart absolu » du plaisir : une théorie de l'harmonie universelle (un « eudémonisme radical », nous dit Barthes [3]) fondée sur un équilibre instable du désir dont la scène la plus *civilisée* serait « l'orgie de musée », une exposition simple et brutale de « tout ce que l'on peut désirer », où l'envie serait préservée de la satiété dans l'ivresse de la variété. L'économie politique se mue en une esthétique de la « richesse », une « Domestique » du bonheur dont il faut décrypter les signes « hiéroglyphiques » par un calcul des « attractions et répulsions passionnelles » basé sur l'analogie cosmogonique [4], la « correspondance formelle entre les différents règnes de l'univers » (social, animal organique et matériel), entre les formes, les couleurs, les sons et les passions :

« 6.	Ut.	Amitié.	Violet.	Addition.	Cercle.	Fer.
7.	Mi.	Amour.	Azur.	Division.	Ellipse.	Étain.
8.	Sol.	Paternité.	Jaune.	Soustraction.	Parabole.	Plomb.
9.	Si.	Ambition.	Rouge.	Multiplicaton.	Hyperbole.	Cuivre.
10.	Ré.	Cabaliste.	Indigo.	Progression.	Spirale.	Argent.
11.	Fa.	Alternante.	Vert.	Proportion.	Quadratrice.	Platine.
12.	La.	Composite.	Orangé.	Logarithme.	Logarithmique.	Or.
*	Ut.	UNITÉISME.	Blanc.	Puissances.	Cycloïde.	Mercure [5]. »

Les couleurs du spectre s'enchaînent ici en ordre diatonique, dans un parfait symbolisme de l'octave qui réactive le mythe pythagoricien de la musique des sphères et dont Fourier dresse une cartographie dans une immense gravure en couleurs imprimée en 1836 sous le titre *Théorie*

6. Jacques Rancière, *Mallarmé, la politique de la sirène*, Paris, Hachette, 1996, p. 53.

7. Richard Wagner cité par Éric Michaud, « Œuvre d'art totale et totalitarisme », dans Jean Galard, Julian Zugazagoitia (dir.), *L'Œuvre d'art totale*, Paris, Gallimard, 2003, p. 38.

8. R. Wagner, *L'Œuvre d'art de l'avenir* [1849], Paris, Éditions d'Aujourd'hui, 1982, p. 103. Trad. par J. G. Prod'homme et F. Holl.

9. J. Rancière, *Mallarmé, la politique de la sirène, op. cit.*, p. 68.

10. Stéphane Mallarmé, « Catholicisme », dans *Œuvres complètes*, Paris, Gallimard, 1992, p. 393-394. Éd. établie et annotée par Henri Mondor et G. Jean-Aubry.

11. Id., « De Même », dans *ibid.*, p. 396.

12. Carl Dahlhaus, *L'Idée de la musique absolue. Une esthétique de la musique romantique*, Genève, Contrechamps, 1997.

13. Pascal Rousseau, « "Arabesques". Le formalisme musical dans les débuts de l'abstraction », dans *Aux origines de l'abstraction, 1800-1914*, cat. d'expo., Paris, Réunion des Musées nationaux, 2003, p. 230-245.

14. Édouard Hanslick, *Du beau dans la musique. Essai de réforme de l'esthétique musicale* [1854], Paris, Christian Bourgois, 1986, p. 93. Trad. de l'allemand par Charles Bannelier, revue et complétée par George Pucher, précédée d'une « Introduction à l'esthétique de Hanslick » par Jean-Jacques Nattiez.

15. Raymond Court, « Musique et expression ou le pouvoir de la musique », dans Hugues Dufourt, Joël-Marie Fauquet, François Hurard (dir.), *L'Esprit de la musique. Essais d'esthétique et de philosophie*, Paris, Klincksieck, 1992, p. 227-253.

sociétaire de Charles Fourier. Gammes et échelles diverses, où se déploie tout un jeu de correspondances entre les différents arts réunis sous le mode fédérateur de « l'opéra ».

L'opéra est pour Fourier un « sentier d'unité » car c'est « l'assemblage de tous les accords matériels mesurés ». Dans l'alliance de la vue et de l'ouïe, il permet « l'éducation sociétaire » où l'individu assimile « l'esprit d'unité matérielle ». C'est donc dans l'office symbolique de la dramaturgie, « fonction sacrée, comme emblème de l'unité générale », que se forme la « phalange d'essai », l'amorce primitive de la société future. On le voit, c'est bien une économie du sensible qui préside, chez Fourier, à une politique de la concorde : une esthétique du partage qui, pour reprendre les termes récents de Jacques Rancière, se pense avant tout comme une « pensée de la configuration du sensible qui instaure une communauté[6] ». Fourier prolonge clairement le rêve platonicien d'une « cité chorale » s'enchantant sans cesse de jouer à l'unisson sa propre loi d'harmonie, quelques années avant que Richard Wagner ne pense « l'œuvre d'art collective de l'avenir » *(das gemeinsame Kunstwerk der Zukunft)* comme modèle à « toutes les institutions communales futures »[7]. Il faut, pour cela, en finir avec l'illusion de l'autonomie des différents arts dans laquelle Wagner et, avant lui, Fourier perçoivent le symptôme de la défaite de la collectivité, le règne de « l'égoïsme[8] ».

Et ce sera la musique, art dominant, immatériel, le plus abstrait, le plus empathique aussi, qui assurera le « désir d'unité ». Car, avant même que le principe d'une « musique pure » ne soit formulé (il faudra attendre précisément Wagner pour voir apparaître le terme de « musique absolue »), c'est bien le langage supralinguistique de la musique qui autorise le projet esthétique de la fédération. La musique est un langage de rapports, mathématique et sensible à la fois, le langage même de l'analogie, qui remplace les choses par l'ordre qui les lie et produit, dans cette même intelligence du rapport, la réalité mystérieuse de la foule, transie dans la puissance rythmique. Comme le rappelle Rancière, « *c'est cette abstraction qui transforme l'"esthétique" en "religion" dernière et qui permet à la musique d'instaurer, par les voies les plus directes, la communion la plus sensible des hommes dans la reconnaissance de leur grandeur chimérique*[9] ». La musique est donc l'arme politique du projet esthétique moderne, la puissance permettant de susciter le sentiment indicible d'une communion cosmique pulvérisant toute finitude, où le spectateur s'abandonne dans le vertige de la sensation pour mieux adhérer au mythe unanime d'un espace illimité – ce que Mallarmé, d'un mot emprunté à la magnificence des anciennes liturgies, appelle les « fêtes futures » :

« *Le miracle de la musique est cette pénétration, en réciprocité, du mythe et de la salle […] l'orchestre flotte, remplit et l'action, en cours, ne s'isole étrangère et nous ne demeurons des témoins : mais, de chaque place, à travers les affres et l'éclat, tour à tour, sommes circulairement le héros […]. Notre communion ou part d'un à tous et de tous à un […]. Une magnificence se déploiera, quelconque, analogue à l'Ombre de jadis*[10]. »
La salle de concert sera l'antre de cette nouvelle liturgie du lien. Mallarmé, toujours lui, parlera d'un « souhait moderne philosophique et d'art[11] ».

La musique s'est, entre-temps, émancipée de la *mimesis* pour consolider son pouvoir d'empathie, en se singularisant des conventions de la langue alphabétique. C'est dans le « Programme » expliquant la *Neuvième Symphonie* de Beethoven que Richard Wagner emploie, pour la première fois, le terme de « musique absolue », repris ensuite, en 1849, dans *L'Œuvre d'art de l'avenir*[12]. Wagner y évoque le « langage absolu des sons », un langage non inféodé à la langue plus limitée des « mots »[13]. L'expression se répand mais trouve, cinq ans plus tard, en 1854, un nouvel horizon conceptuel dans *Du beau dans la musique* d'Édouard Hanslick, pour qui la musique devient un pur jeu de rapports « abstraits »[14].

Non seulement Hanslick consacre le glissement historique de la « musique vocale » à la « musique instrumentale » (un glissement corroboré par la montée en puissance de la symphonie) mais il en déduit l'impossibilité naturelle de la musique à coller au langage articulé, à produire un contenu d'ordre sentimental susceptible d'être formulé par le verbe[15]. La « musique pure » sera la langue absolue, la parole libérée de l'inconscient, qui immerge, sans médiation, l'auditeur dans un milieu d'idéalité où se révèle la conscience collective. Bergson poussera la réflexion dans *L'Évolution créatrice,* où la langue n'est plus qu'un prolongement technique de l'homme effaçant la béatitude de l'union primitive, édénique. La « langue souveraine » de la vibration pure, le son et la couleur, peut dès lors imposer un spectacle d'un genre

nouveau, une féerie synesthésique propulsant les spectateurs, par la seule synchronisation des sens, dans un rituel d'autoconsécration de la communauté : « *L'eucharistie de la présence réelle à soi d'un peuple défini comme communauté des origines, d'un peuple appelé à devenir lui-même l'œuvre d'art totale*[16] ».

« Papillone » et « composite » : l'esthétique de la variété

Il faut pour cela désarmer la puissante contrainte de la séparation des arts, imposée par le modèle classique de Lessing sur une véritable hiérarchie des sens (du tact à l'ouïe, selon une échelle croissante de dématérialisation de la sensation). Et le dialogue de l'ouïe et de la vue sera le moyen le plus immédiat d'élargir la perception à un espace aimanté par le dialogue des sens, l'espace symbolique de la « reconnaissance par l'amour » : « *Chacune des facultés de l'homme est limitée, mais ses facultés réunies, d'accord entre elles, s'entraident – en d'autres termes, ses facultés s'aimant mutuellement constituent la faculté universellement humaine illimitée, qui se suffit à elle-même*[17]. » L'orchestration des sens conditionne ainsi l'unité triadique entre l'Art, l'Homme et le Peuple. Avec, pour corollaire, l'idée d'en finir aussi avec la distinction entre les arts de l'espace (peinture, sculpture, architecture) et les arts du temps (poésie et musique) pour mieux assurer la *puissance en acte* de la représentation et la *mise en scène* de la communauté. La peinture, impuissante à initier la *dynamis* nécessaire à l'attraction universelle, doit se doter de mobilité pour accéder au régime esthétique moderne de la « sympathie », l'emprise idéomotrice de l'*Einfühlung*.

Charles Fourier commente cette « puissance conciliatrice » du mouvement qui crée le *consensus*. La « papillone » et la « composite », les deux « passions distributives » qu'il décrit comme responsables de l'harmonie sociétaire, sont des lois d'alternance ; l'équilibre du phalanstère ne s'épanouit que dans « la variété et l'enchaînement des plaisirs, LA RAPIDITÉ DU MOUVEMENT[18] ». Ce sera l'antidote de la monotonie qui émousse le plaisir et avorte l'instinct de communauté : « *En industrie comme en plaisirs, la variété est évidemment vœu de la nature. Toute jouissance prolongée au-delà de deux heures sans interruption, conduit à la satiété, à l'abus, émousse les organes et use le plaisir. […] La variété périodique est besoin du corps et de l'âme, besoin de toute la nature*[19]. » Jusqu'à l'embellie vertigineuse, le point « aveugle » limite de la « composite », dont Fourier nous donne une définition magnétique digne de Mesmer : « *C'est l'entraînement des sens et de l'âme, état d'ivresse, d'aveuglement moral, genre de bonheur qui naît de l'assemblage de deux plaisirs, un des sens, un de l'âme*[20]. » L'enchantement face au monde se maintient donc dans une savante pondération des plaisirs, avec, ce qui en fait une pensée résolument moderne, toute une réflexion sur l'économie cognitive de l'attention[21].

C'est ce régime moderne du visible qui motive les premières réflexions sur la « musique colorée », celles notamment menées, dès le début du XVIII^e siècle et dans les pas du système cosmogonique d'Athanasius Kircher, par l'abbé Louis-Bertrand Castel et son projet de « clavecin oculaire » (ill. 1). Castel le dit lui-même, la genèse de cet instrument est née d'une réflexion sur les limites « statiques » de la peinture :

« *Mille fleurs dans un parterre sont une diversité au premier coup d'œil ; au second, c'est la même diversité, et dès lors sans attendre le troisième, c'est de la monotonie, de l'ennui, du dégoût. Dites le même des couleurs d'un tableau*[22]. » Car, prend-il soin de préciser, « *l'harmonie consiste essentiellement dans une diversité mobile. C'est cette mobilité qui produit la vraie diversité capable de plaire, de piquer, de passionner. Tout ce qui est immobile est monotonique […]. La cause générale de toutes sortes d'agréments est la diversité des choses de même espèce, c'est-à-dire la diversité et l'unité, ou en général l'harmonie*[23]. »

Castel ne voit dans la peinture que des corps inanimés, et dans la fixité du coloris, qu'un incarnat dépourvu d'*anima*. Il lui oppose la peinture animée et vivante des couleurs du clavecin oculaire, des « *tableaux mouvants et mobiles avec une agilité qui en relèvera d'autant le charme et l'enchantement*[24] ». Son clavecin oculaire, mis au point vers 1725, est doté d'un clavier de touches activant de fines lamelles de tissus imprégnées de différentes teintes qui, à l'appel de la note, vont passer devant une flamme, laquelle, sur le principe de la lanterne magique, active une projection spectrale de lumière colorée.

Plus que la pertinence des corrélations physiques entre sons et couleurs, c'est le principe d'« enchaînement » qui est ici visé. « *Car l'harmonie n'a jamais été après tout que nombre, mesure, rapport*[25]. »

16. J. Rancière, *Mallarmé, la politique de la sirène, op. cit.*, p. 75.

17. R. Wagner, *L'Œuvre d'art de l'avenir, op. cit.*, p. 100.

18. C. Fourier, *Œuvres complètes de Charles Fourier*, t. II, *op. cit.*, p. 146.

19. *Ibid.*, p. 147.

20. *Ibid.*, p. 145.

21. Jonathan Crary, *Suspensions of Perception. Attention, Spectacle and Modern Culture*, Cambridge (Mass.), MIT Press, 1999.

22. Louis-Bertrand Castel, « Nouvelles expériences d'optique et d'acoustique, adressées à M. le président de Montesquieu », *Journal de Trévoux*, décembre 1735, p. 2692 ; cité par Corinna Gepner, « Le regard en mouvement », dans Roland Mortier, Hervé Hasquin (dir.), *Autour du Père Castel et du clavecin oculaire*, vol. XXIII, Bruxelles, Éditions de l'Université de Bruxelles, coll. « Études sur le XVIII^e siècle », 1995, p. 35.

23. Id., *Journal de Trévoux*, août et décembre 1735, p. 1480 et 2685.

24. Id., *Journal de Trévoux*, décembre 1735, p. 2709.

25. Id., *Journal de Trévoux*, août 1735, p. 1451.

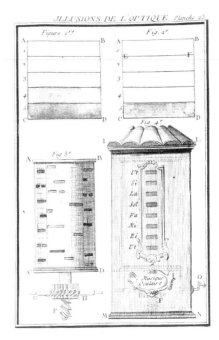

1. Abbé Castel, « Musique oculaire »
Gravure reproduite dans Edme-Gilles Guyot, *Nouvelles récréations physiques et mathématiques*, Paris, 1770, pl. 23

26. Id., *Journal de Trévoux*, octobre 1735, p. 2027.

27. Id., *Journal de Trévoux*, décembre 1735, p. 2693.

28. Richard Bradley, *New Improvements of Planting and Gardening, both Philosophical and Practical*, Londres, Knapton, 1731.

29. David Brewster, « On the Advantages of the Kaleidoscope as an Instrument of Amusement », *The Kaleidoscope. Its History, Theory and Construction with its Application to the Fine and Useful Arts*, 3ᵉ édition, Londres, John Camden Hotten, 1870, p. 159-161.

30. Louis Favre, *La Vérité. Pensées*, Marseille, Cayer, 1889, p. 66-67.

31. Id., *La Musique des couleurs et les Musiques de l'avenir*, Paris, Schleicher, 1900, p. 21.

32. Bainbridge Bishop, *A Souvenir of the Color Organ, with some Suggestions in Regard to the Soul of the Rainbow and the Harmony of Light*, New Russia, Essex County, 1893.

33. Alexander Wallace Rimington, *A New Art. Color Music*, Londres, Spottiswoode & Co, 1895.

34. A. Héler, « L'audition colorée », *L'Art musical*, nᵒ 3, 15 février 1888, p. 18.

35. Lucette Pérol, « Diderot, le P. Castel et le clavecin oculaire », dans R. Mortier, H. Hasquin (dir.), *Autour du Père Castel et du clavecin oculaire, op. cit.*, p. 83-95.

36. L. Favre, *La Vérité. Pensées, op. cit.*, p. 117.

37. Id., *La Musique des couleurs…, op. cit.*, p. 111-112.

38. Id., « La musique des couleurs », *Le Petit Marseillais*, 25 février 1891, p. 1.

39. Voir Antoine Faivre, « Physique et métaphysique du feu chez Johann Wilhelm Ritter (1776-1810) », *Études philosophiques*, janvier-mars 1983, p. 25-51.

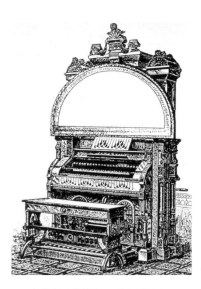

2. Brainbridge Bishop, « Colour Organ », vers 1885
Gravure reproduite dans B. Bishop, *A souvenir of The Color Organ with some suggestions in regard to the Soul of the Rainbow and the Harmony of Light*, New Russia, Essex County, 1983

De là, la construction par Castel d'une règle chromatique, ce qu'il appelle « l'analogue *Optico-Acoustique* », qui permettra d'établir tout un jeu eurythmique de pondération des couleurs sur l'écran : « un petit mouvement alternativement et fréquemment mêlé de repos », le « piquant [de] l'alternative d'un mouvement »[26]. Le clavecin oculaire doit nourrir le sentiment d'existence du spectateur par le renouvellement constant des impressions, l'effet de surprise démultiplié par la dissémination des appareils dans toute la ville (« *on fera toute sorte d'instruments de couleurs, c'est-à-dire autant d'instruments de couleurs que d'instruments de sons* »). Castel s'adresse à une conscience moderne qui a peur d'être confondue avec les objets et tente de créer perpétuellement des formes insaisissables pour mieux esquiver un sentiment de finitude : « *La diversité infinie seule, le nombre infini, l'infini seul, peut nous donner un vrai, solide et parfait plaisir sans dégoût*[27]. » Cet « air d'infini » d'une image qui se dérobe dans la métamorphose permanente est déjà obtenu partiellement par l'Anglais Richard Bradley dans un dispositif visuel à deux miroirs angulaires[28], qui anticipe le mécanisme du kaléidoscope breveté par David Brewster, un siècle plus tard, en 1819. Brewster reprend alors, littéralement, certaines explications de *L'Optique des couleurs* de Castel et, s'inspirant du projet de clavecin oculaire, propose d'utiliser un kaléidoscope sur pied, projetant des formes de différentes couleurs, au moyen de réflecteurs faisant varier les teintes selon une vitesse de rotation qui s'adapte au rythme d'une musique d'accompagnement[29]. Le vertige hypnotique des couleurs en mouvement brouille l'intelligence des rapports entre l'art, la vie et les autres formes de l'expérience collective. La salle de concert devient le lieu du *consensus*.

« *Electric Dreams* » : la télépathie et la vision technognostique

C'est ce projet post-romantique hérité de la *Naturphilosophie* que va mettre en place Louis Favre, un pionnier de la « musique des couleurs » en France. S'appuyant notamment sur la découverte récente d'instruments de transcription sonore de la lumière (le « photophone » d'Alexander Graham Bell), Favre construit vers 1885 un « clavier de couleurs »[30], dont chacune des touches serait associée à une teinte pour produire un « nouvel art de la couleur mobile »[31]. Un système de diaphragme, avec modulation de l'intensité lumineuse par variateur électrique, permet de maîtriser plus ou moins l'apparition spectrale des couleurs. Un procédé similaire est élaboré, au même moment, par les Anglo-Saxons Bainbridge Bishop[32] (ill. 2) et Alexander Wallace Rimington[33]. Et l'on se met à croire, tel le critique de l'*Art musical*, qu'il « *faut se faire à cette idée que, sous le régime de nos arrière-petits-neveux, les orchestres seront remplacés par des toiles coloriées, tandis que des boîtes à musique joueront des couleurs dans nos musées de peinture. Beethoven se fera admirer comme peintre, et l'on applaudira Rubens comme musicien*[34]. » Louis Favre établit, pour ce faire, tout un système de gammes chromatiques, avec hauteur, intensité et timbre, commençant par le rouge (une couleur dont la fréquence correspond aux notes sonores basses) pour culminer au violet, avec tout un ensemble de variations rendues possibles par le jeu des saturations de couleurs (une teinte claire étant considérée comme plus haute qu'une teinte sombre). Or, tout comme dans la réflexion menée par Diderot à partir du « ruban de couleurs » du clavecin de Castel[35], ce spectre n'est qu'une métaphore de la concorde unanime entre les espèces. De *La Vérité. Pensées* (1889) à *La Musique des couleurs* (1900), Favre consacre de longs développements à « l'union des peuples », à la « fraternité »[36] cristallisée dans la concorde des sens :

« *Par son moyen, tous les peuples arrivent à posséder des éléments psychiques communs et des éléments d'entente* […]. *L'art établit un lien entre les hommes* […]. *La solidarité des produits de l'esprit humain établira la solidarité des esprits et des cœurs, manifestation de la solidarité universelle*[37]. »

À cette fin, il associe le modèle mécaniste de la perception au paradigme magnétique de la fraternité universelle[38]. L'emprunt au *Système électrique des corps* (1805) de Johann Wilhelm Ritter est à peine voilé. L'influx électrique, généralisé depuis l'invention de la pile par Volta en 1800, devient le « *Sinnenstoff* », la « substance des sens », avec une reconfiguration complète de l'économie cognitive de la sensation. Les stimuli ne seraient plus la lumière, les odeurs, le son… mais l'électricité, cet « excitant universel de tous les sens », le « sens originel » dont les cinq sens connus ne seraient que des formes de particularisation[39]. De nombreuses tentatives, qui atteindront leur apogée au passage du siècle, iront dans ce sens, à l'instar des thèses monistes de Félix

Le Dantec[40], pour qui les « appareils électriques » vont permettre le débordement d'un sens sur l'autre avec, à terme, la suprématie du sens de la vision, « *la possibilité de l'extension à tous les phénomènes, de l'étude optique* directe[41] ». Cette reconfiguration électrique de la perception a une double incidence. D'une part, elle pousse Le Dantec à substituer à la notion anatomique de sens celle, plus structurale, de langage (« *le langage-couleur, le langage-timbre, le langage-palper, le langage-odeur, le langage-saveur*[42] ») ; d'autre part, et c'est son corollaire, elle le conduit à privilégier le passage d'un langage à un autre, par une simple « commutation des récepteurs physiques » qui serait le propre de la méthode scientifique. Plus que la traductibilité, c'est la possible réversibilité de cette traduction d'un langage à l'autre qui donne une dimension nouvelle à l'ambition synesthésique d'une langue universelle de la sensation, voire d'un sens se donnant lui-même sans aucune médiation, dans la transmission directe de la pensée. C'est le fantasme unanimiste de la télépathie, un terme qui vient juste de voir le jour, en 1882, dans les travaux de Frederick W. H. Myers[43], associé à celui de « télesthésie », comme si, d'emblée, le transfert de la pensée était une modalité mystérieuse du *transport* des sens. Car les technologies de la transmission sans fil font penser à l'imminence d'un nouvel âge de la communication, important la *tekhnè* (Jacques Derrida parlera de « *tekhnè telepathikè*[44] ») au sein même de l'échange des « passions » : une parousie technospiritualiste.

Louis Favre, directeur de la Bibliothèque des méthodes dans les sciences expérimentales, s'est à cet effet inspiré de *La Psychologie naturelle* de William Nicati, citée en référence de sa *Musique des couleurs*. Il y découvre non seulement le principe d'un « harmonium interprète[45] » dérivé du clavecin de Castel, mais également toute une modélisation électrique de la perception qui confirme l'orientation précybernétique de la *Color Music*. Dès 1895, dans sa *Théorie physique de la pensée. Corollaire d'une théorie de la couleur,* Nicati réduisait les réflexes cognitifs à un « jeu de force électrique » et l'émotion à « une variation d'état ou de potentiel ou simplement évolution électrique »[46]. Dans *La Psychologie naturelle,* il propose de construire, sur le principe d'un résonateur photosensible, un « œil artificiel rudimentaire » destiné aux aveugles mais dans lequel il voit déjà l'outil d'une vision prothétique, hyperperformante, élargie à l'ensemble de la population, une vision démultipliée ultradémocratique (on retrouve là les réflexions de Raoul Hausmann sur l'« Optophone »[47]). Cette synesthésie électromagnétique sert ainsi de levier pour libérer la représentation des contraintes de la *mimesis* ; elle doit, à terme, donner naissance à un art purement abstrait, immatériel, flottant tel un effluve magnétique envoûtant les spectateurs, chargé d'une énergie qui galvanise les corps et les esprits pour les porter vers les sphères plus « élevées » d'un inconscient primitif, unanime. Il s'agit bien de réaliser l'utopie radicale de l'abstraction : l'horizon télépathique d'une communication émotionnelle immédiate dans le bain de la vibration pure, réalisation messianique du rêve ancestral de la *lingua adamica*, ouverte aux dimensions cosmiques de l'univers à l'ère des technologies de la télégraphie sans fil.

Symphonies chromatiques : le cinématographe et la « religion de la musique »

Le développement historique des procédés de *Color Music*[48] (Louis Favre, Bainbridge Bishop (ill. 2), Alexander Wallace Rimington, vers 1885-1895) s'inscrit dans ce contexte culturel qui mêle étroitement médiation technologique, électrification des consciences et culture de l'inconscient[49]. Les projections « informes » de couleurs pures, précédant d'une décennie l'apparition des premières toiles abstraites (1912), plongent le spectateur dans un vertige qui défait l'oculocentrisme du modernisme pictural pour lui préférer une kinesthésie plus viscérale, en lien direct avec la réalité biologique de l'inconscient collectif – ce que Gustave Le Bon, dans sa *Psychologie des foules*[50] (1895) appelle la « prédominante de la vie médullaire », une vie infra conceptuelle, supra individuelle, extatique. Camille Mauclair s'empare de ce paradigme de la « psychologie collective » pour commenter l'orientation participative et démocratique des nouvelles formes d'art, en dressant un lien historique entre l'apparition de l'orchestre symphonique et la diffusion de l'électricité :

« *La musique symphonique est arrivée à sa toute puissance de moyens magnétiques à peu près à la même époque qui vit la découverte de l'électricité. Je n'ai pas vu qu'on insistât sur cette coïncidence, et, cependant, qu'elle est riche de significations !* […] *Mais qu'ils soient orchestre et électricité, nés ensemble et apparus conjointement* […]

40. Voir P. Rousseau, « Confusion des sens. Le débat évolutionniste sur la synesthésie dans les débuts de l'abstraction en France », *Les Cahiers du Musée national d'art moderne*, n° 74, hiver 2000, p. 3-33.

41. Félix Le Dantec, *Les Lois naturelles*, Paris, Alcan, 1904, p. 30-31.

42. *Ibid.*, p. 18.

43. F. W. H. Myers, « Impressions Transferred Otherwise than through the Recognised Channels of Senses », *Proceedings of the Society for Psychical Reasearch*, vol. I, 1882, p. VI.

44. Jacques Derrida, « Télépathie », dans *Psyché. Inventions de l'autre*, Paris, Galilée, 1987, p. 253.

45. William Nicati, *La Psychologie naturelle*, Paris, Reinwald, 1898 p. 59-60.

46. Id., *Théorie physique de la pensée. Corollaire d'une Théorie de la Couleur*, Marseille, Barthelet, 1895, p. 8.

47. Voir le texte de Marcella Lista dans ce catalogue et P. Rousseau, « Optophonies. La transcription graphique du son dans les débuts de l'abstraction », dans Javier Arnaldo (éd.), *Analogías Musicales*, Madrid, Fundación colección Thyssen-Bornemisza, 2004.

48. Voir Adrian B. Klein, *Colour-Music. The Art of Light*, Londres, Technical Press, 1926, Sara Selwood, « Farblichtmusik und abstrakter Film », dans Karin von Maur (dir.), *Vom Klang der Bilder. Die Musik in der Kunst des 20 Jahrhunderts*, Stuttgart, Staatsgalerie, 1985, p. 414-421 et Kenneth Peacock, « Instruments to Perform Color-Music. Two Centuries of Technological Experimentation », *Leonardo*, vol. XXI, n° 4, 1988, p. 397-406.

49. Voir Pamela Thurschwell, *Literature, Technology and Magical Thinking, 1880-1920*, Cambridge, Cambridge University Press, 2001.

50. Gustave Le Bon, *La Psychologie des foules* [1895], Paris, PUF, 1963, p. 13.

3. Thomas Wilfred, *First Table Model Clavilux (Luminar)*, vers 1928. Projection et dispositif

51. Camille Mauclair, « Le fluide musical »
[1909], repris dans *La Religion de la musique
et les Héros de l'orchestre*, Paris,
Fischbacher, 1928, p. 21-22.

52. *Ibid.*, p. 25.

53. Jan Goldstein, « The Hysteria Diagnosis
and the Politics of Anti-Clericalism in Late
Nineteenth-Century France »,
Journal of Modern History, vol. LIV, juin 1982,
p. 209-239 et *Console and Classify.
The French Psychiatric Profession
in the Nineteenth Century*, Cambridge,
Cambridge University Press, 1987.

54. Ricciotto Canudo, « Essai sur la musique
comme religion de l'avenir. Lettre aux fidèles
de musique », *La Renaissance contemporaine*,
nº 22, 24 novembre 1911, p. 1361-1366 ;
nº 23, 10 décembre 1911, p. 1419-1427 ;
nº 24, 24 décembre 1911, p. 1482-1490 ;
nº 1, 10 janvier 1912, p. 14-20 ; nº 2, 24
janvier 1912, p. 77-81 ; nº 3, 10 février 1912,
p. 163-167 ; repris dans R. Canudo, *Music
as a Religion of the Future. Translated
from the French by M. Ricciotto Canudo with
a « Praise of Music » by Barnett D. Conlan*,
Londres, Foulis, 1913.

55. *Ibid.*, p. 1365.

56. *Ibid.*, p. 1424.

57. *Ibid.*, p. 1486.

58. *Ibid.*, p. 1426 et 165.

59. *Ibid.*, p. 167.

60. R. Canudo, « La naissance d'un sixième
art. Essai sur le cinématographe », *Entretiens
idéalistes*, 25 octobre 1911, p. 169-179.

61. Voir Marcella Lista, « Des corres-
pondances au Mickey Mouse Effect : l'œuvre
d'art totale et le cinéma d'animation »,
dans J. Galard et J. Zugazagoitia (dir.),
L'Œuvre d'art totale, op. cit., p. 109-137.

62. Voir Léopold Survage, « La couleur,
le mouvement, le rythme » (texte déposé
à l'Académie des Sciences à Paris
le 29 juin 1914) ; repris dans L. Survage,
Écrits sur la peinture, Paris, L'Archipel, 1992,
p. 26-27. Textes réunis et présentés
par Hélène Seyrès.

63. Voir P. Rousseau, « *The Art of Light.
Sons, couleurs et technologies de la lumière
dans l'art des Synchromistes* »,
dans Éric de Chassey (dir.), *Made in USA.
L'art américain. 1908-1947*, cat. d'expo.,
Bordeaux, Musée des beaux-arts, 2001,
p. 69-81.

64. Morgan Russell, *Étude pour la Kinetic
Light Machine*, ca. 1922-23, encre sur papier,
Morgan Russell Papers, The Montclair Art
Museum.

65. « On peut peindre sur le film, et le cinéma
ou la lanterne magique feront le reste »
(Morgan Russell, Notes manuscrites,
ca. 1914, Fonds Russell, Smithsonian
Institution, Archives of American Art, New York
[roll. 4536]).

66. Edward H. Smith, « Art's Latest Venture.
To Paint Protean Designs with Mobile Colors »,
The World Magazine and Story Section,
26 mai 1918, p. 1-2.

4. Thomas Wilfred, dessin pour un projet
de console du « Clavilux » du Art Institute
of Light, vers 1930. Crayon, Thomas Wilfred
Papers, Yale University Library, New Haven
(CT), États-Unis

constitue une non moins remarquable analogie mystérieuse […]. De là date la formation de toute la sensibilité moderne […]. Sans l'orchestre, aucune formation d'art démocratique ne pouvait naître de la musique. Sans pile, la fixation du fluide vital n'aurait jamais dépassé les individus. L'orchestre et la pile de Volta ont rendu possible le transport à distance de forces jusqu'alors localisées [51]. »

Pour Mauclair, cette « coïncidence » est le symptôme du nouvel horizon d'attente d'une humanité surchauffée mais rationnelle, éloignée du mystère chrétien mais à la recherche d'une nouvelle « *religion non-cultuelle* [susceptible de] *créer des états d'âme contemplatifs, panthéistiques, capables de confronter l'individu aux lois universelles sans le contraindre à l'intermédiaire de rites définis et contrôlés par la raison* [52] ». Alors que Charcot et Bernheim démystifient les extases religieuses en leur donnant une explication clinique (l'hystérie) [53], le peuple demande de nouveaux transports émotionnels, « la foule crée d'autres temples ». Cette création d'une liturgie de substitution, la religion sécularisée de l'Art, est au cœur de l'orientation gnostique des premières expériences de *Color Music*, comme en témoignent les options spiritualistes de Ricciotto Canudo, le mentor de l'orphisme. Entre novembre 1911 et février 1912, Canudo livre dans les colonnes de *La Renaissance contemporaine* un vaste « essai sur la musique comme nouvelle religion [54] ». Après « *la déferlante rationaliste du siècle des Lumières* », à « *l'Automne de la Chrétienté* », précise-t-il, l'homme contemporain a soif d'un nouvel idéalisme qui replongerait l'individu désenchanté « *dans un grand bain d'humanité multanime […], une de ces vastes synthèses, dites religieuses, où les êtres fusionnent dans ce qui est en eux de plus profond, dans leur* essentia*, et retrouvent ainsi les énergies sublimes de la collectivité qui élaborent les Renaissances de l'Art* [55] ».

Pour Canudo, la musique colorée, abstraite par nature, projette le spectateur hors de soi et du monde, dans une « harmonie extérieure [56] », cet « *oubli absolu, auquel tout art doit tendre, pour être digne de ses origines métaphysiques* [57] ». L'œil ne se satisfait plus de reconnaître des formes établies (« *Nous avons besoin d'une abstraction informe, d'un torrent de lumière* [58] »), il est en quête d'une sensation plus exaltée, dont l'éclat donnerait accès à « *l'oubli de la vision du monde par la sensation* [59] ». Tout comme chez Louis-Bertrand Castel, l'expérience canudienne de la synesthésie s'enracine dans le refus de la finitude. Castel voulait introduire la « variété », Canudo la trouve dans le sixième art du cinématographe, « *superbe conciliation des Rythmes de l'Espace et des Rythmes du Temps* ».

Canudo publie, au cours de ce même automne 1911, un article-manifeste intitulé « La naissance d'un sixième art. Essai sur le cinématographe [60] ». Pour lui, et dans des termes très proches de ceux tenus par Castel dans ses « Nouvelles expériences d'optique et d'acoustique », l'image (en) mouvement propose au spectateur « *une série fort multiple de combinaisons, d'activités combinées, offerte à la vitesse qui en compose un spectacle, c'est-à-dire une série de visions et d'aspects liés dans un faisceau vibrant et vu comme un organisme vivant* ». L'analyse, aux accents transformistes, sera déterminante pour déclencher au sein des milieux cubo-futuristes l'exploration technique d'un nouvel art « moteur », *mobilis in mobili*. En Italie, dans leur château de Ravenne, les frères Arnaldo et Bruno Ginanni-Corradini, proches des futuristes, réalisent, dès la fin de l'année 1911, des ébauches de cinéma abstrait, à l'aide de « couleurs liquides pour diapositives ». L'un d'eux, Bruno, a signé en 1912 le manifeste « Musica cromatica », où sont commentés non seulement le mécanisme d'un clavier à couleurs (le modèle du clavecin du père Castel et plus encore du « Colour Organ » de Wallace Rimington), mais aussi certaines expériences pionnières de films abstraits colorés à la main [61]. La même année, Leopold Sturzwage, dit Survage, commence sa série des *Rythmes colorés* (repr. p. 147), aquarelles destinées à constituer une séquence cinématographique [62] et les synchromistes américains Morgan Russell et Stanton Macdonald-Wright, qui ont rencontré Canudo à Paris, formulent le projet d'une « Kinetic Light Machine [63] » (un mécanisme de projections lumineuses, avec plusieurs ampoules mobiles, actionnées par des « poires », devant lesquelles passent des rouleaux peints sur papier translucide, activés par une manivelle [64]) avec, à terme, une animation filmique de la peinture [65] (repr. p. 136 et 137). Au même moment, le peintre américain Van Deering Perrine, qui vient d'entrer en contact avec Eugene Heffley du Carnegie Hall de New York, envisage de projeter des « paysages de lumière pure » au moyen d'une *Mobile Color Machine*, confectionnée dans son atelier [66].

Prométhée déchaîné : le « temple de lumière » et la transe cyberpentecôtiste

Avec Van Deering Perrine, Morgan Russell, Stanton Macdonald-Wright, mais aussi Mary Hallock Greenewalt, qui s'est associée, toujours en 1912, à un ingénieur de Pittsburg pour construire un premier instrument de *Color Music* pour la Calvary Episcopal Church [67], l'Amérique s'empare du chromo-cinétisme. La projection lumineuse, filmique ou pas, trouve en effet un large écho dans un milieu artistique américain plutôt réfractaire à l'abstraction mais fasciné par le « sublime électrique » de la technologie [68], son articulation sur la culture de masse et les stratégies spectaculaires du divertissement. Matthew Luckiesh, auteur de divers articles sur la « couleur mobile [69] », en fournira l'appareil théorique dans *The Lighting Art* [70] (1917), manifeste d'un nouvel art présenté comme le dépassement technologique de la peinture informelle abstraite [71] *(Formless Paintings)*, l'outil d'un « avancement de la civilisation », susceptible de repousser les « limites de l'activité humaine » en favorisant l'éveil de nouveaux modes de connaissance extra-sensoriels [72]. C'est ce que diagnostique Beatrice Irwin dans *The New Science of Colour* [73] (1916), où transparaît cette culture transcendantaliste qui hante l'avant-garde américaine réunie autour d'Alfred Stieglitz [74]. Les réflexes sensitifs transformés au contact de la communication immatérielle (télégraphie sans fil, téléphonie…) imposeront, à terme, un *telepathic colour-age,* une vision « paroptique », dont Irwin cherche à préparer la sensibilité dans des lieux de partage collectif de l'extase chromatique : le « *Color Theatre* ».

La salle du Carnegie Hall vient d'être plongée dans les couleurs du Mystère prométhéen de Scriabine. Le 20 mars 1915 a lieu la première du *Prometheus. The Poem of Fire, Opus 60.* Le spectacle marque les esprits ; Matthew Luckiesh le commente dans les colonnes du *Scientific American Supplement* [75]. La scène est éclairée par un clavier chromatique baptisé « Chromola », un instrument construit par Preston Millar sur le principe du « Colour Organ » d'Alexander Wallace Rimington, et dont chaque touche est reliée par un circuit électrique à une lampe projetant une couleur correspondante sur un large écran installé devant l'auditoire [76]. Les couleurs, appelées suivant une loi analogique définie par le compositeur [77], se répandent dans la salle – telle une aura, version spiritualiste des féeries nocturnes de Broadway, armée d'un discours narcissique et jubilatoire sur la dissémination du Moi dans la « conscience cosmique ». Le *Prométhée* (repr. p. 129) de Scriabine, élément du grand œuvre *Mysterium,* réactive le rêve d'une unification de l'humanité dans la révélation d'une langue originaire, lumineuse, la langue d'Orphée [78]. C'est cette dimension théurgique de la lumière qui va fasciner, outre-Atlantique, les tenants de la *Color Music* : l'« extase » électrique sera l'antidote de l'hystérie consumériste. Deux ans plus tard, au cours de l'automne 1917, Thomas Wilfred, un luthiste d'origine danoise, Claude Bragdon, un architecte proche des milieux théosophiques, Van Deering Perrine, un peintre post-impressionniste, et le musicien Harry Barnhart se regroupent sous la bannière des « Prometheans », une association conçue comme une confrérie médiévale ésotérique [79] réunie autour d'un laboratoire de développement du « nouvel art de la couleur mobile ».

En octobre 1918, Claude Bragdon a déjà proposé à Walter Kirkpatrick Brice la construction d'un « Experimental Theatre [80] ». Il verra le jour sous la forme primitive d'un « cyclorama » (l'emprise panoramique du champ visuel pour extraire le spectateur de toute référence à la finitude des objets sur le principe du sublime romantique défini par Burke) avant même le premier regroupement officiel du groupe, chez Fritz Trautmann, à Long Island, le 20 septembre 1919 [81]. Matthew Luckiesh est convié, Beatrice Irwin est informée [82]. Plusieurs instruments ont déjà été construits et testés par Bragdon, Van Deering Perrine et Wilfred ; il reste à leur trouver un label. La liste élaborée par Wilfred est éloquente : « *Kromorgan, Klavikrom, Luxopticon, Kromolux, Omnikrom, Mobilkolor, Kolorgan, Kolorascope, Klavilux, Mobilux, Koloraskop* [83]… » ; Claude Bragdon préfère « Luxorgan », évoqué dès mars 1917, lors d'une conférence intitulée « The Art of Light » à la Art Gallery de Cleveland [84]. Très vite, Wilfred, qui semble mieux maîtriser les aspects techniques, prend l'ascendant sur le groupe et développe ce qu'il appelle le « Clavilux », un appareil de projections chromo-cinétiques à grande échelle. Sheldon Cheney, éditeur du *Theatre Arts Magazine,* influent dans les cercles du groupe Stieglitz, y décèle la naissance d'un art propice à la transformation spirituelle des masses, un « art radiant » et enveloppant, où le corps fragmenté de la société industrielle va pouvoir se raccorder à « l'ordre harmonique infini [85] ».

67. Mary Hallock Greenewalt, *Light. Fine Art The Sixth. A Running Nomenclature to Underly the Use of Light as a Fine Art,* Philadelphie, Greenewalt, 1918.

68. David Nye, « The Electrical Sublime: The Double of Technology », *American Technological Sublime,* Cambridge (Mass.), MIT Press, 1994, p. 143-172.

69. Matthew Luckiesh, « The Art of Mobile Color », *Scientific American Supplement,* vol. LXXIX, 26 juin 1915, p. 408-409 et *The Language of Color,* New York, Dodd, Mead and Company, 1918.

70. Id., *The Lighting Art,* New York, McGraw-Hill, 1917.

71. *Ibid.,* p. 348.

72. M. Luckiesh, *Artificial Light. Its Influence upon Civilization,* Londres, University of London Press, 1920.

73. Beatrice Irwin, *The New Science of Colour,* Londres, William Rider and Son, 1916, p. VII.

74. Judith K. Zilczer, *The Aesthetic Struggle In America, 1913-1918. Abstract Art and Theory in the Stieglitz Circle,* Delaware, University of Delaware, 1975 et T. J. Jackson Lears, *No Place of Grace. Antimodernism and the Transformation of American Culture, 1880-1920,* New Haven, Yale University Press, 1981.

75. Matthew Luckiesh, « The Art of Mobile Color and a Discussion of the Relation of Color to Sound », *Scientific American Supplement,* 26 juin 1915, p. 408-409.

76. Harry Chapin Plummer, « Color Music. A New Art Created With the Aid of Science », *Scientific American,* 10 avril 1915, p. 343.

77. Scriabine a consulté les traités de Castel en Belgique, sous la recommandation de son ami, le peintre symboliste Jean Delville. À ce sujet, voir Manfred Kelkel, « Des sons et des couleurs. À Bruxelles, chez les théosophes », dans *Alexandre Scriabine,* Paris, Fayard, 1999, p. 150-177.

78. Boris de Schloezer, *Scriabin. Artist and Mystic,* Berkeley, University of California, 1987, p. 258.

79. Lettre de Claude Bragdon à Fritz Trautmann, 17 octobre 1917, Bragdon Family Papers, boîte 1.18, Department of Rare Books and Special Collections, University of Rochester.

80. Lettre de C. Bragdon à Thomas Wilfred, 14 octobre 1918, Thomas Wilfred Papers, boîte 4.77, Department of Manuscripts and Archives, Yale University Library.

81. Lettre de C. Bragdon à sa mère datée du 19 septembre 1919, Bragdon Family Papers, boîte 7.17.

82. Lettre de T. Wilfred à M. Kellogg, 26 avril 1918, Thomas Wilfred Papers, boîte 4.77.

83. Note manuscrite, non datée, Thomas Wilfred Papers, boîte 3.47.

84. Lettre de C. Bragdon à James Sibley Watson, 22 février 1917, Bragdon Family Papers, boîte 1.16.

85. Sheldon Cheney, *A Primer of Modern Art,* New York, Boni and Liveright, 1924 [N.d.R. : traduction de l'auteur].

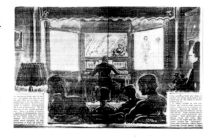

5. Projet de spectacle domestique de *Color Music,* États-Unis, vers 1930

Concordances

86. Erik Davis, « Techgnosis, American Style », *Techgnosis. Myth, Magic + Mysticism in the Age of Information* [1998], Londres, Serpent's Tail, 1999, p. 102-128.

87. Percy Mackaye, *Community Drama. Its Motive and Method of Neighborliness. An Interpretation*, Boston, Houghton-Mifflin, 1917.

88. T. Wilfred, « A Color Organ Arrives », *Transactions of the Illuminating Engineering Society*, vol. XVII, n° 1, janvier 1922, p. 8.

89. K.W.D., « Light Organ Recital carries Audience into Infinite Space », *Times*, 20 novembre 1924.

90. Wilfred s'est intéressé à cette question de la transmission télépathique de la pensée, comme l'indique une correspondance avec son assistant, Fenn Germer, en 1923, dans laquelle est évoqué le principe d'une reproduction « électronique » des « vibrations cérébrales » (« *thought vibrations* ») ainsi que la possibilité de « rendre visibles physiquement les pensées par l'action directe de la matière » (Lettre de Fennimore J. Germer à T. Wilfred, 18 mai 1923, Thomas Wilfred Papers, boîte 1.23 [N.d.R. : traduction de l'auteur]).

91. Ses conversations, au début des années 1940, avec Walter Smith, autour d'un projet de « traduction du langage éthérique », confirment son intérêt pour la vision « extra-lucide » (Lettre de Walter Smith à T. Wilfred, 19 septembre 1940, Thomas Wilfred Papers, boîte 3.55).

92. C. Bragdon, *The Eternal Poles*, New York, Alfred Knopf, 1931.

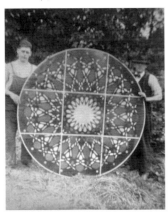

6. Claude Bragdon, décor kaléidoscopique pour les *Song and Light Festivals*, 1915 Bragdon Family Papers, Department of Rare Books and Special Collections, University of Rochester, Rochester (NY), États-Unis

7. Claude Bragdon, image kaléidoscopique d'un projet d'animation de *Color Music* de Claude Bragdon, vers 1930 Bragdon Family Papers, Department of Rare Books and Special Collections, University of Rochester, Rochester (NY), États-Unis

Car, tout comme on l'a vu chez Mauclair et Canudo, la réflexion unanimiste menée par Claude Bragdon et Thomas Wilfred au sein du groupe des Prometheans est liée à un diagnostic plutôt pessimiste sur la dislocation sociale du monde capitalistique moderne, les dérives matérialistes et individualistes du darwinisme social et du modèle anglo-saxon de la *struggle for life,* auxquelles l'art opposerait une contre-culture collective, aux horizons plus spirituels, dans le culte dionysiaque du ré-enchantement des sens.

Avant d'explorer la solution synesthésique de la *Color Music,* Bragdon s'est d'abord investi dans l'organisation de « fêtes du peuple ». Avec Arthur Farwell, Harry Barnhart, Walter K. Brice et quelques réformistes de la dramaturgie populaire, il organise entre 1915 et 1918 une série de festivals nocturnes en plein air, les festivals Song and Light. Ces fêtes, proches du Community Music Movement, réunissent à Rochester et New York plusieurs milliers de choristes dans un décor illuminé de lampes multicolores : « *to organize community musically* », nous dit Bragdon. Le chœur unanime et polyglotte, installé sur un proscenium, consacre la nouvelle citoyenneté d'un corps social en devenir, la jeune Amérique du melting-pot qui se coagule dans la transe espérantiste des « sons et lumières », la forme subliminale du *demos* arrachée au gigantisme impersonnel des grandes métropoles. C'est la politique aphrodisiaque de Schiller, revisitée par le sublime technognostique américain [86]. Claude Bragdon réalise à cette occasion d'importants éléments éphémères de décor, lampions et écrans lumineux, peints sur verre, chargés de motifs ornementaux empruntés à ses recherches sur la « quatrième dimension » – kaléidoscopes géants (ill. 6) dont la symétrie très codifiée est une émanation de l'ordre pythagoricien que la foule est censée inconsciemment assimiler dans cette extase orgiaque des subjectivités, la forme contemporaine de « l'opéra harmonien » rêvé par Charles Fourier. Percy Mackaye, l'un des grands réformateurs wagnériens de la scène américaine, parle de *community drama* ou de *drama of democracy* [87] ; Lewis Munford, qui a assisté à l'un des festivals new-yorkais, préfère le terme de *communal drama*.

Cette dramaturgie de la lumière à l'échelle monumentale infléchit rapidement les recherches de Thomas Wilfred, notamment à partir de 1922 [88], date du brevet de son « Clavilux » (date aussi, il faut relever la coïncidence, de la publication, dans *Imago,* de l'article de Freud sur « Rêve et télépathie »). L'appareil, qui connaîtra différentes versions, est doté d'une console qui projette, au moyen d'un mécanisme complexe de prismes mobiles, de lentilles kaléidoscopiques et de miroirs incurvés (similaire au projet de « piano optophonique » de Vladimir Baranoff-Rossiné [repr. p. 150 et 151]), des formes chromo-lumineuses sur un écran panoramique plat ou semi-circulaire. Les premières performances ont lieu à l'Experimental Theatre de Long Island, mais dépassent très vite le cadre confiné de la « confrérie », largement relayées par une presse intriguée par ce nouvel art de masse. Le « Clavilux » s'immisce naturellement dans l'esthétique spectaculaire des grandes expositions internationales ; une version traverse l'Atlantique en 1925 pour être installée sur une péniche, en bord de Seine, lors de l'Exposition internationale des arts décoratifs de Paris. Mais c'est surtout en 1930, avec l'ouverture à New York, au Grand Central Palace, du premier Art Institute of Light, un bâtiment-symbole, à l'esthétique expressionniste, regroupant les différentes activités de diffusion du « 8e art », que Wilfred mobilise le plus de moyens pour réaliser son projet post-wagnérien d'art englobant, *Lumia, The Art of Light* (ill. 4 et 8): studios d'enregistrement, laboratoires physiologiques, ateliers chorégraphiques, clinique de chromothérapie, ainsi qu'une salle gigantesque pour projections et récitals dont la scénographie, destinée à éluder au maximum les structures, crée un territoire d'expérience mobile, sans limites, un *infinite space* [89]. Là, dans la liturgie orphique de la lumière et la subversion de l'œil, les spectateurs communient à la vision télépathique [90], la vue cosmique du « troisième œil [91] » à l'aube du règne de la cybernétique.

La même année, Claude Bragdon commente cette dématérialisation « électromagnétique » des échanges dans *Eternel Poles* [92]. L'ouvrage, qui confirme ses options théosophiques revues et corrigées par le cognitivisme contemporain, analyse l'impact du transport électrique des communications sur l'élargissement des facultés proprioceptives de l'homme moderne, un *time-and-space-binder*. Les repères spatio-temporels traditionnels, élargis aux dimensions cosmiques par les nouveaux réseaux (notamment le téléphone, la radio, la télévision et le cinéma, dont

Bragdon commente l'influence) vont permettre une « unification de l'Humanité » : la « transcendance spatiale » implosant les vieux cadres euclidiens ; la polarité des « passions » (les « attractions passionnelles » de Charles Fourier presque termes à termes) assujettie au nouvel ordre amoureux du « Cosmic Sex » [93]. C'est l'utopie du « village global » qu'imposera, quelque trente ans plus tard, Marshall McLuhan dans son analyse néotribale des médias :

« *L'électricité ouvre la voie à une extension du processus même de la conscience, à une échelle mondiale, et sans verbalisation aucune. Il n'est pas impossible que cet état de conscience collective ait été celui où se trouvaient les hommes avant l'apparition de la parole. [...] L'ordinateur, en somme, nous promet une Pentecôte technologique, un état de compréhension et d'unité universelles. Logiquement, l'étape suivante consisterait, semble-t-il, à préférer aux langues, au lieu de les traduire, une sorte de conscience cosmique universelle assez semblable à l'inconscient collectif dont rêvait Bergson* [94]. »

« L'action désindividualisante de notre technologie électrique [95] » détrône l'hégémonie moderniste de l'œil pour lui substituer la « participation multi-sensorielle » de l'écran de l'ordinateur ou de la télévision (Thomas Wilfred diffuse des versions « télévisuelles », plus domestiques, de *Lumia* dès 1928, comme dans son « Luminar » projetant au plafond [ill. 3], ou dans son « First Home Clavilux » [voir repr. p. 190]). L'émancipation spirituelle de la nouvelle démocratie des « télénautes » oublie les spéculations sur l'hyperespace (« la quatrième dimension » de Wilfred et Bragdon [96]) pour la mystique consensuelle des cyberconnexions. La synesthésie, qui s'appuie désormais sur le *tact* de la vision haptique, confirme ce « besoin nouveau de participation en profondeur », cette « ardente soif d'expérience religieuse à riches consonances liturgiques » [97].

« Expanded Cinema » : la synesthésie *New Age* et l'eschatologie psychédélique

L'exemple le plus frappant de ce glissement, dans le champ des avant-gardes des années 1960-1970, est l'analyse sur la « sécularisation de la religion à travers l'électronique [98] » développée par Gene Youngblood dans *Expanded Cinema*. Youngblood commente le phénomène de mixité dans les arts électroniques contemporains comme une réponse à la « conscience élargie » *(expanded consciousness)* des nouveaux algèbres informatiques augurant la réalisation imminente d'un langage universel, un espéranto cybergnostique [99]. Le discours évolutionniste que l'on avait rencontré, au début du siècle, dans les analyses de Félix Le Dantec prend une nouvelle tournure, à l'ère des anticipations futurologiques des années 1960, les dernières grandes utopies eschatologiques ouvertes dans les pas de la « noosphère » de Teilhard de Chardin. Le Dantec, qui s'appuyait sur les leçons de la méthode graphique, croyait à un âge de l'omniscience optique (« l'étude optique directe ») ; désormais, la « société Gutenberg » ayant cédé le pas à la « société Pathé Marconi », c'est la perception « audio-visuelle » qui s'impose, un nouveau *sensus communis*, avec cette même fonction intégrative des différents sens.

Pour Gene Youngblood, les expériences pionnières du *Lumia* de Wilfred (le signe avant-coureur, dit-il, des films de Jordan Belson et des frères Whitney) annoncent une nouvelle forme de cinéma, un « cinéma synesthésique » activé par une « *conscience océanique dans laquelle nous sentons notre existence individuelle se perdre dans une union mystique avec l'univers* [100] ». Et tout l'horizon transcendantal des Prometheans trouve subitement une nouvelle actualité dans l'univers psychédélique (ill. 9). Ralph Metzner, l'éditeur de la *Psychedelic Review,* est en contact avec Thomas Wilfred dont les œuvres font alors l'objet d'un net regain d'intérêt dans les musées [101], au moment où se répandent les dispositifs chromocinétiques, de l'*Infinity Machine* de Richard Aldcroft, présenté par Metzner au Gate Theatre de New York, aux *Vortex Concerts* de Jordan Belson, installés au Morrison Planetarium du Golden Gate Park de San Francisco, des *Single Wing Turquoise Bird Light Shows* (1968-1975) aux projections de Timothy Leary, le mentor de la League for Spiritual Discovery, du *Theater of Light* de Jackie Cassen et Rudi Stern au *Lumia Theater* de Christian Sidenius, jusqu'aux installations des Mery Pranksters lors des mythiques Trip Festivals (1965-1966), commentés par Tom Wolfe dans *Acid Test* [102]. Dressant l'inventaire de ces tentatives, Youngblood parle de « *paleocybernetic consciousness* », où le cerveau inervé de mescaline et de logarithmes acquiert une transcience qui propulse l'individu dans une « communication englobante » – celle qu'Oliver Reiser, dans son *Cosmic Humanism and World*

93. Id., « Cosmic Sex and Cosmic Beauty », *The Theosophist*, janvier 1930, p. 415-421.

94. Marshall McLuhan, *Pour comprendre les médias. Les prolongements technologiques de l'homme* [1964], Paris, Seuil, 1968, p. 102-103. Trad. de l'anglais par Jean Paré.

95. *Ibid.*, p. 359.

96. Linda Dalrymple Henderson, *The Fourth Dimension and Non-Euclidean Geometry in Modern Art*, Princeton, Princeton University Press, 1983, p. 186-201.

97. M. McLuhan, *Pour comprendre les média...*, op. cit., p. 365.

98. Gene Youngblood, *Expanded Cinema*, New York, Dutton, 1970, p. 137 [N.d.R. : traduction de l'auteur].

99. Dès la fin des années 1920, Louis Favre associait l'adaptation cinématographique de la « musique des couleurs » (L. Favre, *La Musique des couleurs et le Cinéma*, Paris, PUF, 1927) au transfert « éthéré » de la télépathie. Son intérêt pour le procédé d'« écran élargi » élaboré par Abel Gance n'est pas étranger à ses recherches expérimentales sur l'« extension de la conscience (L. Favre, *Que faut-il penser de la métapsychique ? La métapsychique et la méthode scientifique*, Paris, PUF, 1925).

100. G. Youngblood, *Expanded Cinema*, op. cit., p. 92 [N.d.R. : traduction de l'auteur].

101. Entre 1939 et 1943, Thomas Wilfred développe des versions automatisées de *Lumia*, sous la forme de petits cabinets, objets hybrides entre meuble de télévision et jukebox. Le Museum of Modern Art en acquiert une version en 1943 ; neuf ans plus tard, pas moins de cinq compositions sont présentées lors de l'exposition « 15 Americans », où Wilfred côtoie les *Drippings* de Jackson Pollock. Au tout début des années 1960, le projet *Lumia* est désormais perçu sous l'angle de l'installation environnementale, à la faveur du cinétisme opticaliste. Wilfred devient un des pères des « Media Artist », associé notamment à l'importante manifestation « Light/Motion/Space » du Walker Art Center de Minneapolis (1967), où se révèlera Nam June Paik. À ce sujet, voir notamment William Moritz, « Visual Music and Film-as-an-Art Before 1950 » dans Paul Karlstrom (dir.), *On the Edge of America. California Modernist Art, 1900-1950*, Berkeley, University of California Press, 1996, p. 211-241.

102. Tom Wolfe, *Acid Test* (1968), Paris, Seuil, 1996, p. 246.

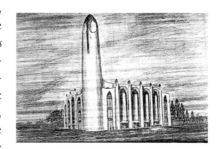

8. Thomas Wilfred, dessin préparatoire pour la construction du bâtiment du Art Institute of Light, vers 1930 Thomas Wilfred Papers, Yale University Library, New Haven (CT), États-Unis

103. Oliver Reiser, *Cosmic Humanism and World Unity* [1966], New York, Gordon and Breach, 1975, p. 227 ; cité par K. Tyler Dann, *Bright Colors Falsely Seen, op. cit.*, p. 293 [N.d.R. : traduction de l'auteur].

104. Robert Masters, Jean Houston, *Psychedelic Art*, New York, Grove Press, 1968, p. 127 [N.d.R. : traduction de l'auteur].

105. « *The bi-polar androgynous entity in which we all live and move and have our being* » (C. Bragdon, « Cosmic Sex and Cosmic Beauty », art. cité, p. 418).

106. C. Fourier, *Des harmonies polygames en amour*, Paris, Rivages, 2003. Éd. établie et préfacée par Raoul Vaneigem.

107. C. Fourier, *La Fausse Industrie*, t.II, Paris, Bossange, 1836, p. 711.

Unity (1966), appelle « la langue de l'unité mondiale » :

« *Toutes ces expérimentations, par le biais de la synesthésie électro-psychédélique, vont certainement permettre de nouvelles formes et niveaux d'expansion de la conscience. Mais comment ces différentes formes d'expériences totales que nous envisageons vont-elles pouvoir être renouvelées par l'utilisation des satellites de communication globale ? Cela reste encore à découvrir [...]. Ouvrons, pour cela, la porte du temple de la psychosphère du futur* [103]. »

Reiser, fasciné par les analogies cosmogoniques de Scriabine, s'essaie à réinventer une « échelle chromomusicale » destinée aux féeries du temple « Prometheus-Krishna », version New Age du *Poème du feu* mis en scène, en 1915, au Carnegie Hall. Et ce n'est plus seulement l'image qui se dérobe dans sa perpétuelle métamorphose musicale, mais les médias eux-mêmes qui tendent, dans le « *media-mix ritual* » [104], à se dissoudre dans la fusion scénique de « l'intermédia ». Images et sons, mixés sous des dômes géodésiques (c'est à Buckminster Fuller que l'on doit l'introduction d'*Expanded Cinema*), forment l'écrin hédoniste d'une orgie pan-sexuelle. L'hybridation technique du montage de l'intermédia rejoue la polarité sexuelle primitive, le système « M/F » développé par Claude Bragdon dans « Cosmic Sex and Cosmic Beauty » (janvier 1930), son fantasme fusionnel de l'union des êtres dans « l'entité bipolaire androgyne » du monde[105]. L'utopie du « nouvel ordre amoureux » de Charles Fourier, la communion des « harmonies polygames » du phalanstère [106], se réalise dans les « orgies synesthésiques » des gourous du New Age, l'extase électrique du groupe sous l'emprise du LSD, la diététique érotomane de la transe, l'ivresse télépathique, à laquelle rêvait déjà, à sa manière, Fourier dans son utopie radicale des « images miragiques » [107].

9. The Electric Circus, discothèque, New York City, États-Unis, 1967

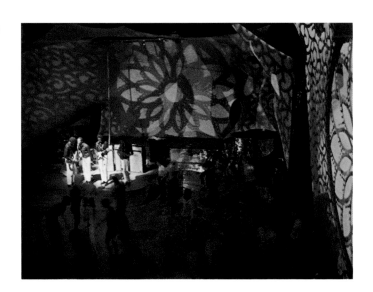

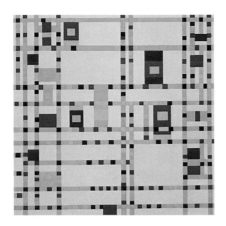

1. Piet Mondrian, *Broadway Boogie Woogie*, 1942-1943
Huile sur toile, 127 x 127 cm
Museum of Modern Art, New York, États-Unis. Don anonyme.

PRÉLUDE : NEW YORK 1943,

Pour toute personne qui s'intéresse au jazz et à la peinture moderne, la mention « New York City, 1943 » indique un lieu et une date où d'importants bouleversements sont survenus dans les deux disciplines. Dans l'histoire du jazz, cette année est souvent considérée comme la transition du swing vers le be-bop, transition qui s'achève à la fin de la Seconde Guerre mondiale ; les combos bop font alors leurs premiers enregistrements importants et les big bands entament leur déclin. Il est à peine plus réducteur de considérer que pour la peinture, l'année 1943 marque le passage du flambeau entre la génération de Picasso et celle de Pollock ou, pour utiliser une expression familière mais contestable sur le plan géographique, entre l'école de Paris et les jeunes artistes qui, après une série de percées vers 1948, constitueront l'école de New York.

Chacune de ces transitions est marquée par un événement particulier. Dans le cas du jazz, c'est l'arrêt des enregistrements, c'est-à-dire la grève des musiciens contre les compagnies de disques qui (jouant aussi sur la pénurie de gomme-laque pendant la guerre) cessent les enregistrements en studio de presque toutes sortes entre août 1942 et novembre 1943. En conséquence, il ne reste plus de cette période cruciale de l'histoire du jazz que quelques enregistrements privés réalisés dans des clubs, chez des particuliers ou à la radio. Un historien récent du be-bop évoque

Une peinture jazz ?
Le cas de Stuart Davis

HARRY COOPER

La musique est un monde en soi,
Avec une langue que nous comprenons tous.
Stevie Wonder, « Sir Duke »

1. Scott De Veaux, *The Birth of Bebop. A Social and Musical History*, Berkeley, University of California Press, 1997, p. 296 [extrait traduit par Jean-François Allain]. Heureusement, quand Coleman Hawkins, autre inconditionnel du swing à l'époque, suit l'exemple de Hines en décidant de faire appel à certains des jeunes radicaux (Gillespie, le batteur Max Roach et le pianiste Thelonious Monk), la production de disques repart de nouveau.

2. Ces propos de Mondrian auraient été entendus par Jimmy Ernst, qui en rend compte dans *A Not-So-Still Life. A Memoir by Jimmy Ernst*, New York, Saint Martin's Press, 1984, p. 241-242. Éd. française : *L'Écart absolu. Un enfant du surréalisme*, Paris, Balland, 1986, p. 317. Trad. par Nicole Ménant. Après avoir été conseillée par Marcel Duchamp et d'autres, Guggenheim proposera à Pollock un contrat de 150 dollars par mois, la commande d'une peinture murale pour sa maison de Manhattan et quatre expositions personnelles pour les quatre années suivantes. Cela lui permettra de quitter son travail de gardien et d'acheter une maison sur Long Island, où il s'installera avec sa femme, Lee Krasner, en 1945.

ainsi cette période : « *C'est une boîte noire que traverse la musique et dans laquelle elle se transforme sous l'effet de forces invisibles avant de ressortir à l'autre bout.* » C'est un point sensible dans l'histoire du jazz, une perte irréparable que cette interdiction ait complètement effacé une période de neuf mois, durant laquelle le saxophoniste Charlie Parker et le trompettiste Dizzy Gillespie commencent à travailler ensemble dans le big band du pianiste Earl « Fatha » Hines [1].

Il est plus difficile de dire très précisément quelle année marque la rupture dans l'évolution artistique. Ce fut certainement pendant la guerre, quand les exilés européens et les jeunes Américains se rencontrent à New York. L'année 1943 peut prétendre à ce titre, car c'est en novembre de cette année que se tient la première exposition personnelle de Jackson Pollock à la galerie « Art of this Century » de Peggy Guggenheim. Mais le changement de garde est peut-être mieux représenté par un événement antérieur de cette même année, et qui lui est directement lié : la toile de Pollock *Stenographic Figure* (1942, The Museum of Modern Art, New York) est présentée en mai au « Salon de printemps des jeunes artistes » de Guggenheim. À cette occasion, Piet Mondrian aurait exhorté à Guggenheim qui, à la regarder de près, se montrait peu impressionnée par cette œuvre : « *J'ai le sentiment que ceci peut être la peinture la plus excitante que j'ai vue depuis un long, très long temps ici* […] *C'est quelqu'un que vous devriez suivre.* » Ce qu'elle fera [2].

Ce que Krasner appellera plus tard « le signe de tête approbateur de Mondrian » est l'un de ces rares exemples où la vieille garde aide la nouvelle à se faire connaître, exemple comparable à la décision de Hines (sous l'influence de son chanteur Billy Eckstine) d'engager Bird et Diz en novembre 1942. Malheureusement pour les personnes qui aimeraient voir une unité dans l'histoire culturelle, les révolutions que symbolisent ces événements, bien que proches dans l'espace

3. Voir par exemple Daniel Belgrad, *The Culture of Spontaneity. Improvisation and the Arts in Postwar America*, Chicago, University of Chicago Press, 1998.

4. Sur les esquisses perdues, voir Donna M. Cassidy, « Arthur Dove's Music Paintings of the Jazz Age », *The American Art Journal* (New York), vol. XX, n° 1, 1988, p. 21, n. 16, et Debra Bricker Balken, *Arthur Dove. A Retrospective*, Cambridge (Mass.), MIT Press, 1997, p. 144. Concernant *Primitive Music*, qui renvoie probablement au jazz mais peut-être aussi à la musique indienne autochtone, voir D. M. Cassidy, *Painting the Musical City. Jazz and Cultural Identity in American Art, 1910-1940*, Washington D. C., Smithsonian Institution Press, 1997, p. 74. Sur les notes de Dove concernant le rythme issues de son journal de 1942 et 1943, voir *ibid.*, p. 172, n. 83.

5. Voir Stuart Davis, « Memo on Mondrian », *Arts Magazine Yearbook* (New York), 1961, reproduit dans Diane Kelder (dir.), *Stuart Davis*, New York, Praeger Publishers, 1971, p. 186, où Davis rappelle que figuraient parmi les autres musiciens W. C. Handy, Mildred Bailey, Red Norvo, George Wettling et Pete Johnson. Patricia Hills ajoute qu'Ellis Larkin et l'humoriste William Steig participèrent à la jam session, dans *Stuart Davis*, New York, Harry N. Abrams, 1996, p. 134. Sa source est une transcription d'entretiens de 1962 entre Davis et Harlan Phillips, conservés dans les Archives of American Art de la Smithsonian Institution, p. 302. Le récit de Davis dans son « autobiographie » de 1945, reproduit dans D. Kelder, *Stuart Davis, op. cit.*, p. 28, mentionne le rôle de John Hammond, défenseur du jazz, et de Steig dans l'organisation de cet événement. Selon certains auteurs, Louis Armstrong était là aussi, mais aucun document ne vient étayer cette affirmation. Voir Bonnie L. Grad, « Stuart Davis and Contemporary Culture », *Artibus et Historiae* (Venise), vol. XII, n° 24, 1991, p. 187, repris et cité par D. M. Cassidy, *Painting...*, op. cit., p. 103-104.

6. Peyton Boswell, « Painted Jazz », *Art Digest* (New York), vol. XVII, n° 10, 15 février 1943, p. 3 [extrait traduit par J.-F. Allain].

7. Cette information (probablement ajoutée par un rédacteur) figure dans la table des matières du magazine, dans une note présentant la nouvelle rubrique de Paul Bowles « The Jazz Ear », qui présente les concerts et les disques de jazz récents. Le magazine comportait une illustration de *Broadway Boogie Woogie* de Mondrian, mais le nom du peintre n'est pas mentionné. Voir *View* (New York), vol. I, n° 3, avril 1943, p. 3 et 28 [extrait traduit par J.-F. Allain]. Bien que rien ne l'atteste, il est probable que Mondrian savait que l'on exposait son tableau en passant du boogie-woogie et qu'il l'approuvait.

8. Alfred Barr cité dans Virginia Rembert, *Mondrian, America, and American Painting*, thèse de doctorat, Columbia University, p. 84 et 109, n. 89 [extrait traduit par J.-F. Allain].

9. Cette citation et les autres de Davis citées dans ce paragraphe sont extraites de son « Memo on Mondrian », *Arts Yearbook* (New York), vol. IV, 1961, p. 67-68 [extrait traduit par J.-F. Allain].

10. On ne sait pas toujours que l'intérêt de Mondrian pour la musique de jazz est attesté pour la première fois en 1915, à propos du ragtime. Voir F. B. Hotz, « Mondriaans grammofoonplaten », *Maatstaf* (Amsterdam), vol. VII, juillet 1991, p. 22-26. Michel Seuphor rapporte, d'après un entretien avec un certain M. Van Tussenbroeck, que « Déjà à Laren, en 1916, il allait danser tous les dimanches » (Michel Seuphor, *Piet Mondrian. Sa vie, son œuvre* [1956], Paris, Flammarion, 1970, p. 168).

11. Piet Mondrian, « Le Jazz et le néo-plasticisme » [1927], *Macula* (Paris), n° 1, 1976, p. 77-87. Trad. du Néerlandais par France de Grandmaison. Sur les quarante-trois disques laissés au Gemeentemuseum de La Haye (les disques que Mondrian a laissés à Maud Van Loon en septembre 1938, avant de partir pour Londres), six contiennent des morceaux d'Ellington (certains sous pseudonyme) qui est le musicien le plus représenté dans sa discothèque.

et dans le temps, n'ont pas eu de réelle influence l'une sur l'autre. Même pour les personnes qui avaient entendu parler du be-bop en 1943 – ce n'était sans doute pas le cas de beaucoup d'artistes – la complexité du phénomène était difficile à saisir. Quand Mondrian meurt au début de 1945, il est resté adepte de ce boogie-woogie qu'il avait découvert à son arrivée à New York cinq ans auparavant, et Pollock, en dépit des efforts de Krasner et d'autres pour le détourner du jazz « *moldy fig* » et le convertir au « *modern* » (selon les expressions de l'époque), continuera de préférer le jazz d'avant-guerre jusqu'à sa mort en 1956.

Naturellement, les révolutions du be-bop et de l'expressionnisme abstrait seront à jamais liées par leurs racines communes dans la *zeitgeist* de l'Amérique de la guerre, avec ses bouleversements sociaux et culturels et ses contradictions entre l'optimisme et l'horreur. Lien renforcé encore par le fait que Parker et Pollock atteignent leur apogée vers la fin des années 1940, commencent à perdre du terrain dans les années 1950 et parviennent au terme quasi suicidaire de leur carrière à un an d'intervalle. Mais il est toujours hasardeux de définir des circonstances ou des structures communes ; on court le risque de n'avoir pas grand-chose à dire sur les révolutions elles-mêmes sauf à invoquer la « liberté » et la « spontanéité » (en grande partie mythique) qu'elles auraient en commun [3].

Cela ne signifie pas que 1943 ne constitue pas un repère temporel. Même si Pollock n'allait pas écouter le be-bop à ses débuts entre deux sessions de travail sur la peinture murale de Peggy Guggenheim, d'autres liens se nouaient, forts et durables, entre le jazz et la peinture. Arthur Dove peignait alors *Primitive Music [Musique primitive]* (1943 ou 1944, Phillips Collection, Washington D. C.), réalisait un certain nombre d'esquisses (aujourd'hui perdues) d'après des enregistrements d'Ellington, Bing Crosby et George Gershwin, et consacrait de nombreuses réflexions au rythme musical et à la peinture [4]. En février, l'exposition de Stuart Davis à la Downtown Gallery d'Edith Halpert – sa première exposition personnelle en neuf ans – est inaugurée par une *jam session* d'une journée entière où se retrouvent notamment des musiciens comme Duke Ellington (qui a fait ses débuts au Carnegie Hall le mois précédent) et des spectateurs comme Mondrian dont la présence est considérée par Davis comme « un grand honneur [5] ». L'exposition inspire Peyton Boswell, qui – tout en notant sa volonté de ne pas « confondre le jazz avec la musique » – qualifie Davis d'« artiste-lauréat de l'ère du jazz » dans un article d'*Art Digest* [6]. Et en mars, les visiteurs de la deuxième exposition new-yorkaise de Mondrian à la Valentine Gallery peuvent contempler son *Broadway Boogie Woogie* (1942-1943, ill. 1) « tout en écoutant un disque de boogie-woogie, expérience que M. Dudensing [le propriétaire de la galerie] propose aux personnes intéressées », comme le rapporte le magazine *View,* d'inspiration surréaliste [7]. C'est en 1943 également que le Museum of Modern Art expose le *Broadway Boogie Woogie* nouvellement acquis, avec un cartel d'Alfred Barr expliquant, assez arbitrairement mais avec beaucoup d'autorité, que « *les rectangles asymétriques [...] correspondent à la mélodie syncopée du boogie-woogie, les brèves lignes rompues aux accords ondulés et brisés de la contrebasse* [8] ».

Davis et Mondrian, rappelons-le, se connaissaient avant la *jam session* de l'exposition de Davis en 1943. Peu après l'arrivée de Mondrian à New York en octobre 1940, une rencontre avait été organisée par des amis communs. « *Il était très impressionné par le jazz et on lui avait dit toute l'estime que j'avais pour cette musique »,* se souviendra Davis [9]. Peut-être les deux hommes se rendent-ils compte qu'ils ont l'un et l'autre suivi le jazz depuis ses origines dans le ragtime, dans les années 1910, l'un dans les bars noirs du New Jersey, l'autre dans les bals en plein air de la ville de Laren, aux Pays-Bas [10]. Mondrian est désavantagé par rapport à Davis, car le jazz qui traverse l'Atlantique dans les années 1910 et 1920 est généralement une version édulcorée. En 1927, en tout cas, il se plaint que « *le jazz américain ou nègre syncopé est [...] peu répandu* [11] ». Davis, nous le verrons, insistait aussi sur l'essence afro-américaine du jazz, mais son purisme était plus raffiné, car à New York il avait accès à ce qui se faisait de mieux en musique *live* ou enregistrée. Quand les deux hommes se rencontrent, Davis fait écouter à Mondrian quelques disques de sa collection et se souvient ainsi que : « *Mondrian décrétait que certains exemples de boogie-woogie étaient "Purs" ou qu'ils faisaient partie "du Vrai Jazz" ; quant au reste, c'était intéressant mais c'était d'une catégorie inférieure.* » Les commentaires de Mondrian reflètent l'emprise qu'a exercée sur lui le piano

boogie dès son arrivée à New York, où son ami et ardent défenseur Harry Holtzman lui fait entendre quelques disques [12]. Évoquant leur rencontre, Davis établit un parallèle entre l'étroitesse des goûts de Mondrian en matière de jazz et l'insistance de celui-ci à faire en sorte que la peinture abstraite « ne se mélange pas » à la nature. C'est cette rencontre qui semble avoir amené Davis à saisir en profondeur les fondements de l'art de Mondrian. Les papiers laissés par Davis contiennent deux essais manuscrits sur Mondrian, datés respectivement de janvier 1942 et du 1er avril 1942, dans lesquels il se confronte aux théories de Mondrian, concluant qu'elles sont « erronées et stériles [13] ». Deux ans plus tard, Davis commence à peindre *For Internal Use Only [À usage interne seulement]* (1944-1945, collection particulière), qui rend hommage à Mondrian par l'utilisation qui y est faite d'une grille en forme d'échelle, puis il lance des piques au maître en remplissant cette grille de formes irrégulières et autres incidents [14]. Le seul témoignage que l'on ait de l'opinion de Mondrian sur Davis est un souvenir évoqué par Davis lui-même à propos de son exposition de 1943 sur un ton pince-sans-rire : « *Mondrian a pris le temps de me complimenter sur mon travail, faisant remarquer que dans mes œuvres les plus récentes je m'approchais de l'Art Plastique Pur.* »

Y a-t-il quelque chose dans l'atmosphère de Manhattan au début des années 1940 qui incite de grands modernistes comme Dove, Davis, Mondrian ou Barr à se risquer à des liens particulièrement directs entre la peinture et le jazz ? Il est certain que, par sa popularité, le choix du jazz s'impose à tout artiste qui souhaite s'ouvrir à la culture au sens le plus large (souvenons-nous que le jazz est à l'époque une musique populaire, en fait la seule). Mais il est difficile d'en dire beaucoup plus sans analyser de façon approfondie chaque cas individuel. Et celui de Davis apparaît comme le plus exemplaire, car l'artiste a considéré le jazz avec autant de sérieux que son propre art.

Davis, fan de jazz

Contrairement à Mondrian qui n'écoutait des disques dans son atelier que quand il ne peignait pas, Stuart Davis (1892-1964) peignait sans problème en écoutant du jazz. Il a déclaré un jour au magazine *Esquire* que son « objectif était de réaliser des peintures que l'on puisse regarder en écoutant un disque, sans qu'il y ait incongruité d'humeur [15] ». Mais à l'opposé de Dove, par exemple, qui réalise au moins six tableaux en écoutant des disques (dont deux figurent dans la présente exposition), il ne semble pas avoir jamais peint en réaction précise à un enregistrement ou à un concert en particulier. Ce qui laisse à penser que pour Davis, le jazz n'est pas une source ponctuelle d'expérience picturale mais la passion d'une vie entière et un modèle qui a inspiré de nombreux aspects de sa pratique artistique.

Certains tableaux semblent toutefois plus spécialement liés au jazz [16]. Le plus représentatif d'entre eux est peut-être *Swing Landscape [Paysage swing]* (1938, repr. p. 195), qui, par son titre, annonce un lien avec le jazz et inaugure une intense période d'interaction entre le jazz et la peinture dans l'œuvre de Davis. Cette immense toile de deux mètres sur quatre – prévue pour orner un mur dans une cité à Brooklyn, le Williamsburg Housing Project, mais qui ne sera jamais installée – a rarement voyagé depuis son acquisition par l'Indiana University Art Museum en 1942, et n'est jamais venue en Europe. Sa présence dans l'exposition est une bonne occasion de dresser le bilan de l'engagement de Davis en faveur du jazz, ce qui, curieusement, a rarement été tenté jusqu'ici.

Les parents de Davis ne se contentèrent pas d'encourager les goûts artistiques de leur fils ; ils l'emmenèrent dans des « revues et spectacles nègres », déclenchant chez lui une passion pour la musique et la culture noires qui durera toute sa vie [17]. Celui-ci joua du piano sans beaucoup de succès, et jugea préférable de s'en tenir à l'écoute de la musique [18]. Un écrivain qui connaissait bien Davis fait remonter son amour du ragtime à 1910 [19]. À cette époque, Davis et ses amis Glenn Coleman et Henry Glintenkamp, condisciples à la Robert Henri's Academy, fréquentaient les bars noirs du New Jersey (Newark, Fort Lee, Weehawken, Jersey City, Hoboken) et de Harlem pour écouter de la musique *live*. Un journaliste qui les accompagna dans l'une de ces sorties à Newark, raconte son expérience dans le *New York Sunday Call Magazine* ; d'autre part, plusieurs dessins exécutés par Davis à ces occasions paraîtront dans *The Masses* entre 1913

12. Harry Holtzman écrit : « *Le soir où Mondrian est arrivé à New York, je lui ai présenté le boogie-woogie au piano d'Ammons, Johnson et Lewis. Sa réaction fut immédiate. Il a joint ses mains avec un plaisir manifeste. "Énorme, Énorme !", répétait-il* » (« Piet Mondrian : The Man and His Work », dans H. Holtzman et Martin S. James (dir.), *The New Art – The New Life. The Collected Writings of Piet Mondrian*, Boston, G. K. Hall, 1986, p. 2 [extrait traduit par J.-F. Allain]).

13. Les papiers de Stuart Davis donnés au Fogg Art Museum se trouvent dans la Houghton Library, à l'université d'Harvard. Il y sera désormais fait référence sous le nom de « Fogg Papers ».

14. En 1977, la propriétaire du tableau, madame Burton Tremaine, raconte à John Lane que Davis lui a expliqué que cette œuvre contenait plusieurs références indirectes au jazz, notamment des touches de piano, le nœud papillon et le visage d'un pianiste de boogie-woogie, ainsi que l'auvent d'un night-club. Voir John R. Lane, *Stuart Davis. Art and Art Theory*, cat. d'expo., New York, The Brooklyn Museum, 1978, p. 51. Plus récemment, on a affirmé que la composition « provenait précisément » d'une bande dessinée de Popeye : voir William C. Agee, « Stuart Davis in the 1960s ; "The Amazing Continuity" », in Lowery Stokes Sims (dir.), *Stuart Davis. American Painter*, cat. d'expo., New York, The Metropolitan Museum of Art, 1991, p. 96, n. 44. Ailleurs dans ce même catalogue (p. 264), Sims note sans le documenter que le « fouillis » de la composition « aurait été inspiré à Davis en regardant à distance un mélange de lettres d'imprimerie et de bandes dessinées » [extrait traduit par J.-F. Allain].

15. Sur le fait que Davis peignait en écoutant de la musique, voir D. M. Cassidy, *Painting..., op. cit.*, p. 107. La citation est tirée du *Jazz Yearbook* (1947) d'*Esquire* (New York), citée dans une brochure publiée pour le concert « The Fine Art of Jazz » qui s'est tenu le 21 novembre 1991 dans le Town Hall de Manhattan à l'occasion de la rétrospective Davis au Metropolitan Museum of Art, n.p. [extrait traduit par J.-F. Allain]. Le refus de Mondrian de peindre en écoutant des disques est signalé par Jay Bradley, « Piet Mondrian, 1872-1944 : Greatest Dutch Painter of Our Time », *Knickerbocker Weekly* (New York), vol. III, n° 51, 14 février 1944, p. 22. Sur les toiles que Dove a peintes en écoutant des disques de Jazz, voir H. Cooper, « Arthur Dove Paints a Record », Source : *Notes in the History of Art*, (New York), 2004.

16. On pensera à *Back Room* (1913, Whitney Museum of American Art), qui représente le bastringue de Newark où Davis allait écouter du blues, du ragtime et les débuts du jazz ; *American Painting* (1932-1951, Joslyn Art Museum, Omaha), qui comprend des paroles célèbres d'Ellington peintes avec son écriture caractéristique ; *Mural for Studio B, WNYC [Peinture murale pour le studio B, WNYC]* (1939, City of New York), qui représente très clairement un saxophone ; *Hot Still-Scape for Six Colors – Seventh Avenue Style* (1940, Museum of Fine Arts, Boston), que Davis comparait à une composition musicale ; *For Internal Use Only*, hommage de Davis à Mondrian et probablement à leur passion commune pour le jazz ; ou *The Mellow Pad* (1945-1951, The Brooklyn Museum of Art, New York), pas seulement pour son titre branché mais aussi parce que le tableau incarne ce que Davis appelait le « développement dynamique libre », une notion clairement inspirée de l'improvisation jazzistique.

17. Entretien de Davis avec Katharine Kuh, publié dans K. Kuh, *The Artist's Voice. Talks with Seventeen Modern Artists*, New York, Harper & Row, 1962, p. 58.

18. Brian O'Doherty, *American Masters. The Voice and the Myth in Modern Art*, New York, E. P. Dutton, 1982, p. 53.

19. Rudi Blesh, *Stuart Davis*, New York, Grove Press, 1960

20. Voir P. Hills, *Stuart Davis, op. cit.*, p. 29, 33 et 53 [extrait traduit par J.-F. Allain]. L'ouvrage de Hills est l'une des rares monographies à accorder au jazz la place qui lui revient dans le parcours de Davis. On trouvera d'autres informations sur les activités jazzistiques de Davis dans les années 1910 dans D. M. Cassidy, *Painting..., op. cit.*, p. 104-105. Cassidy consacre un chapitre à l'utilisation du jazz par Dove et par Davis, mais ce qu'elle dit de Davis en particulier est déformé par son désir de montrer que les deux artistes ont soumis le jazz à un « processus de blanchiment » dans leur « volonté de séduire un vaste public populaire », et qu'ils ont présenté une « vision abstraite et distanciée du jazz qui n'était pas toujours conforme aux racines de la musique » (p. 113-114). Indépendamment de l'hostilité dont il témoigne vis-à-vis de l'abstraction, cet argument ne tient pas quand on se souvient que Davis a souvent dénoncé en public les tentatives racistes et capitalistes visant à nier le rôle des Noirs dans le jazz.

21. Pour plus de détails sur Hiler, on se reportera à Karen Wilkin, *Stuart Davis*, New York, Abbeville Press, 1987, p. 111 [extrait traduit par J.-F. Allain].

22. D. M. Cassidy, *Painting...*, *op. cit.*, p. 104.

23. P. Hills, *Stuart Davis..., op. cit.*, p. 82-83, 86, 89 [extrait traduit par J.-F. Allain].

24. Davis a retravaillé ce tableau à la fin des années 1940 et au début des années 1950, jusqu'en 1951 au moins. Par la suite, il l'a conservé dans son atelier (il peindra en 1956 une œuvre voisine appelée *Tropes de Teens* (ill. 4) et dira lors d'un entretien en 1962 qu'il était ennuyé par la dimension de l'écriture. L. S. Sims (dir.), *Stuart Davis. American Painter*, *op. cit.*, p. 228.

25. P. Hills, *Stuart Davis, op. cit.*, p. 110 [extrait traduit par J.-F. Allain]. Davis compare la discrimination raciale à la résistance du public à l'art moderne : « *La discrimination contre les Nègres en tant que race, qui englobe aussi le Nègre en tant qu'artiste, est le sort de la plupart des artistes authentiques, quelle que soit leur classe sociale ou leur race... Leur indifférence vis-à-vis des grands orchestres ou des artistes solistes noirs, on la retrouve quand ils sont confrontés à la peinture moderne* » (lettre à Ralph Berton, WNYC, 27 février 1941, citée dans Earl Davis, « Stuart Davis : A Celebration in Jazz » dans « The Fine Art of Jazz », *op. cit.* [extrait traduit par J.-F. Allain]).

26. D. M. Cassidy, *Painting..., op. cit.*, p. 109. Patricia Hills (*Stuart Davis, op. cit.*, p. 114-115), rappelle que Davis « partageait une passion pour la collection de disques » avec son ami Holger Cahill, qui deviendra responsable du Federal Art Project en 1935.

27. P. Hills, *Stuart Davis, op. cit.*, p. 114, 126-127, 128, 136-137. Concernant le festival prévu, voir E. Davis, « Stuart Davis... », *op. cit.*, n.p.

et 1951. En 1918, ce dernier exécute une esquisse de Scott Joplin au piano ; des pianistes et des danseurs apparaissent également dans les aquarelles qu'il réalise lors de son voyage à La Havane avec Coleman, en décembre 1919. Dans une « autobiographie » de 1945, Davis écrit, à la vue des toiles de Gauguin, de Van Gogh et de Matisse à l'Armory Show en 1913 : « *[Cela] m'a procuré le même type d'excitation que la précision numérique des pianistes noirs dans les bars nègres, et j'ai décidé que j'allais devenir un artiste "moderne"* [20]. »

Une autre révélation relative au jazz intervient au cours de son année parisienne, en 1928-1929, le jour où Hilaire Hiler, artiste américain qui passe les années 1920 à Paris à jouer du saxophone, à peindre et à diriger un rendez-vous des artistes appelé The Jockey Club, « passe le premier disque d'Earl Hines que [Davis ait] jamais entendu [21] ». (Davis appellera son fils George Earl, en hommage à Hines, et au batteur George Wettling, un ami proche avec lequel Davis échangea des cours de musique et de peinture [22].) Davis plonge dans la vie nocturne parisienne, fréquentant les clubs de danse, les cafés, les bars et les soirées. L'artiste Ione Robinson se souvient d'une soirée au Bal Nègre, où Davis « essayait de danser comme les Nègres » et voulait qu'elle se joigne à lui. Si l'iconographie des tableaux réalisés à l'époque par Davis n'a pas de rapport avec le jazz, la réputation de sa passion a dû se répandre, car un article sur l'exposition de ses œuvres parisiennes à la Downtown Gallery, en 1930, évoque ses « improvisations brillantes […] qui utilisent des notes et des accords familiers pour produire une mélodie tout à fait originale et très moderne [23] ».

Deux ans plus tard, quand on demande à Davis de soumettre un tableau pour la première Whitney Biennial, il réalise *American Painting [Peinture américaine]*, où figure cette phrase « It don't mean a thing / If it ain't got that swing ». Il semble que ce soit la première utilisation qu'il fait de cette écriture épaisse et maladroite qui deviendra sa marque de fabrique dans les années 1950 [24]. La référence est d'actualité : elle renvoie au disque à succès d'Ellington qui porte ce titre et contient des chansons scattées par Ivie Anderson. Le disque avait été enregistré en février 1932, seulement trois mois avant l'annonce de la biennale. La juxtaposition des paroles et de l'image à moitié cachée d'un pistolet pointé contre un homme en haut-de-forme laisse penser à un renforcement du militantisme gauchiste de Davis et de sa conscience idéologique du problème plus général de la culture noire. Dans un article écrit en 1935 pour *Art Front,* revue de l'Artists' Union récemment formée, Davis attaque les représentations que donne des Noirs Thomas Hart Benton, qui y voit des « personnages de vaudeville de troisième rang », ce qui ne peut qu'« aliéner les Noirs politiquement, socialement et économiquement [25] ».

Dans les années 1930, Davis achète des disques et écoute la radio mais fréquente assez peu les clubs [26]. La situation commence à changer en 1940, quand le peintre est présenté à John Hammond, célèbre découvreur de talents, qui écrit sur le jazz , assure activement la promotion de Billie Holiday, Count Basie et Charlie Christian (parmi d'autres) et déclenche le renouveau du boogie-woogie. Hammond achète une toile à Davis à une époque où celui-ci connaît des difficultés financières ; il lui fait découvrir les premiers disques de Bessie Smith et le présente à un certain nombre de jazzmen. Bientôt, Davis sort régulièrement avec des amis pour boire un verre et écouter W. C. Handy, Mildred Bailey, Louis Armstrong, Earl Hines, Eddie Condon et d'autres. Il entre dans la sous-culture du jazz, dont il adopte l'argot et le style, à la fois dans sa personnalité et dans son art, par exemple en intégrant l'instruction « Dig this fine art jive » dans un tableau de 1941 intitulé *New York Under Gaslight [New York sous la lumière du gaz]* (The Israel Museum, Jérusalem). Davis a enseigné à la New School for Social Research dans les années 1940, et les étudiants se souviennent qu'il leur conseillait les meilleurs endroits pour aller écouter du jazz. En 1941, il prévoit d'organiser avec l'artiste Walter Quirt un « festival créatif de musique swing et de peinture moderne », mais ce projet ne verra jamais le jour. Chez Davis, le sentiment rétrospectif de l'importance du jazz dans son œuvre suit le rythme de son engagement de plus en plus profond pour la musique. Dans une lettre du 12 mars 1940 à Hammond, il écrit à propos du jeu de Hines : « *[Il] me prouve que l'art peut exister, depuis 1928, date à laquelle je l'ai entendu jouer dans un disque de Louis Armstrong, "Save it pretty mama"* [27]. »

Tous les musiciens du panthéon de Davis appartiennent au monde du jazz de l'avant-guerre. On ne sait pas clairement ce qu'il a pensé de la révolution du be-bop et de tout ce qui a suivi. Brian

O'Doherty propose, de manière provocante, que « si l'influence du jazz est une question majeure dans l'œuvre de Davis jusqu'au début des années 1950, l'influence de la télévision est la question majeure de son œuvre ultérieure », laissant entendre que le peintre se prend de fascination pour le nouveau moyen de communication qu'est la télévision (il peignait souvent avec l'écran allumé mais en coupant le son), plus que par les formes plus récentes de jazz [28]. Cependant, les notes laissées par Davis montrent qu'il tenait à jour ses connaissances en matière de musique. Le 14 juillet 1949, il transcrit un propos de Dizzy Gillespie, qu'il approuve de toute évidence : « *Ils m'ont demandé de faire un disque avec une mélodie dedans. C'était difficile parce que j'ai tellement d'idées et que je ne veux pas les gâcher sur une mélodie.* » Au milieu de notations sur des musiciens plus anciens comme Buddy Tate, Coleman Hawkins, Art Tatum, Bessie Smith et (le plus souvent) Hines, on trouve mentionnés en passant des musiciens de jazz de l'après-guerre comme Oscar Peterson, Art Blakey, J. J. Johnson ou Clifford Brown [29]. La dernière référence de Davis au jazz, en octobre 1963 [30], soit l'année qui précède sa mort, est celle-ci : « *Le monde de Cecil Taylor / piano jazz / trio avec Archie Shep* [sic]. » Taylor, jeune pianiste connu pour ses accords qui se heurtent de front et pour ses débordements mélodiques atonaux, représente les avancées les plus extrêmes du jazz d'avant-garde, et Shepp, sur son premier enregistrement, prolongeait déjà les innovations de John Coltrane. On ne sait pas si Davis a acheté l'album ou même s'il l'a entendu, mais cette note prouve qu'il s'est intéressé jusqu'à la fin de sa vie à l'évolution d'une musique qu'il avait découverte cinquante ans auparavant. Il ignorait peut-être que le « traitement introspectif » par Taylor d'un des airs de l'album exprimait « les styles pianistiques et d'écriture d'Ellington », ou que les autres enregistrements de Taylor de cette époque comprenaient deux morceaux d'Ellington, « Things Ain't What They Used to Be » et « Jumpin Punkins », mais il n'aurait pas été surpris de l'apprendre [31]. Comme Davis l'explique à Katharine Kuh en 1960, à la fin, ce n'était pas tant tel ou tel musicien que « la tradition de la musique de jazz qui [le] touchait [32] ».

Davis comme théoricien du jazz

Telle est, brièvement retracée, l'histoire de la relation de Davis au jazz. Mais que représentait la musique pour lui et – question plus difficile – que représentait-elle pour sa pratique artistique ? Les déclarations de Davis sur le jazz prennent la forme d'épigraphes, généralement réduites à quelques phrases, surtout, notées entre 1939 et 1952. Il est difficile de déceler une évolution dans sa pensée mais, prises ensemble, ses remarques ébauchent une théorie. Nous avons vu, d'après les jugements cités plus haut, que le jazz était pour lui « la preuve que l'art peut exister », et qu'il lui donnait l'envie (en même temps que les toiles européennes qu'il avait vues à l'Armory Show) de devenir un « artiste moderne ». En outre, l'existence même du jazz met en évidence l'état déplorable des autres arts en Amérique. Il écrit en effet que « *les Nègres sont les Américains les plus cultivés, car ils le prouvent dans leurs goûts musicaux* [33] » et affirme catégoriquement, dans une critique caractéristique de la célébration régionaliste de la vie rurale : « *Il n'y a pas d'art moderne en peinture en Amérique. Ce qui se rapproche le plus d'un art urbain vient des bars, du jazz nègre. Aucune communauté rurale ne permettrait son développement [34].* »

Qu'est-ce qui faisait la grandeur du jazz ? Davis offre une réponse très simple, débarrassée de tous ces termes théoriques qu'il aimait tant inventer et remanier, le 10 octobre 1940 : « *Earl Hines et Louis Armstrong ne sont pas simplement les jazzmen des années 1920, car quand ils jouent "Tight Like That", ils réalisent un équilibre intemporel et objectif qui suscite le bonheur [35].* » Autrement dit, le jazz incarne un juste équilibre entre des valeurs formelles et des sentiments humains. Comparant le blues à Bach deux années plus tard, Davis entre dans des considérations à la fois plus théoriques et plus spécifiques. Il parle en effet d'une traduction du « Drame Humain » en un « Drame Artistique Symbolique », transformation dialectique par laquelle les sentiments humains sont rachetés, rendus moins tragiques :

« *Les œuvres de J. S. Bach ont le pouvoir éternel de nous émouvoir à cause de leur humanité profonde, qui comprend la noble faculté humaine d'en opérer une reconstruction logique symbolique dans les matériaux de l'art. Bach participe au Drame Humain et en surmonte les aspects négatifs par l'édification d'une valeur positive : le Drame Artistique Symbolique [...] Les artistes nègres qui ont créé le blues sont parvenus à une victoire identique.* »

28. B. O'Doherty, *American Masters...*, op. cit., p. 93.

29. S. Davis, « Fogg Papers », notes datées du 14 juillet 1949 (la citation de Gillespie), du 3 mai 1952, du 3 juin 1963 et du 17 juin 1963 [extrait traduit par J.-F. Allain]. Le fait que Davis connaissait Robert Reisner, impresario de jazz et amateur de be-bop qui écrira une histoire de Charlie Parker en 1962, signifie que Davis pouvait avoir une bonne source d'informations sur le jazz moderne. Pour les liens avec Reisner, voir L. S. Sims (dir.), *Stuart Davis. American Painter*, op. cit., p. 81, n. 28. Sur la question de la mélodie, on peut rapprocher cette remarque de celle que Mondrian fait à Charmion von Wiegand, avec qui il dansait, quand l'orchestre arrête de jouer du boogie-woogie : « Asseyons-nous. J'entends une mélodie » (Charmion von Wiegand, « Mondrian in New York : A Memoir », *Arts Yearbook* (New York), vol. IV, 1961, p. 60).

30. S. Davis, « Fogg Papers », octobre 1963 [extrait traduit par J.-F. Allain].

31. Michael Cuscuna, texte sur la pochette de *The Cecil Taylor Quartet : Air*, Barnaby Candid Series Z 300562 (réédition de *The World of Cecil Taylor*).

32. S. Davis, entretien avec K. Kuh, *The Artist's Voice...*, op. cit., p. 53. Patricia Hills, parle d'une « croyance dans la nature collective de la production artistique qu'il a conservée toute sa vie » (*Stuart Davis*, op. cit., p. 90). Il déclare à O'Doherty : « On ne préserve pas une tradition en l'imitant. Mais on ne la préserve pas non plus en la détruisant » (S. Davis cité dans B. O'Doherty, *American Masters...*, op. cit., p. 56-57 [extrait traduit par J.-F. Allain]).

33. S. Davis, « Fogg Papers », 6 juin 1943 [extrait traduit par J.-F. Allain].

34. *Ibid.*, 3 janvier 1943 [extrait traduit par J.-F. Allain].

35. *Ibid.*, 10 octobre 1940 [extrait traduit par J.-F. Allain].

36. *Ibid.*, [extrait traduit par J.-F. Allain].

37. « Une petite œuvre d'art est plus grande qu'une grande œuvre de non-art. Le blues est de l'art authentique même s'il est en dessous de Bach dans ses ambitions » (*ibid.*, avril 1942 [extrait traduit par J.-F. Allain]).

38. *Ibid.*, septembre 1941 [extrait traduit par J.-F. Allain].

39. *Ibid.*, 18 janvier 1942 [extrait traduit par J.-F. Allain]. Cette destruction et restructuration formelle de matériaux commerciaux tout faits en une sorte d'architecture ou de poésie, que poursuit Davis, est l'inverse du traitement culturel de masse. « *Disney, en revanche, peut prendre de la grande musique comme "le Sacre du printemps" et la réduire au niveau d'une illustration banale.* » [extrait traduit par J.-F. Allain].

40. *Ibid.*, 9 novembre 1952 [extrait traduit par J.-F. Allain].

41. *Ibid.*, 18 janvier 1942 [extrait traduit par J.-F. Allain]. Davis explique en détail son sentiment sur la « popularité » le 4 octobre 1941 (« Fogg Papers ») : « *Pour la musique populaire, par exemple, le Nègre a été le seul vrai artiste créatif en Amérique. Une vogue s'est développée pour le jazz et le swing, et de grands orchestres dirigés par de grands chefs jouent devant d'immenses publics pour des sommes faramineuses. Mais où se situe l'artiste créatif dans cette popularisation ? Nulle part, parce que la personnalité qui rendait sa musique authentique est détruite par l'impersonnalité de ce succès de masse. Je ne veux pas dire que la popularisation soit une mauvaise chose ; je dis simplement qu'elle conduit à renier progressivement ses origines. La meilleure musique nègre est peu populaire* » [extrait traduit par J.-F. Allain].

42. *Ibid.*, 6 juin 1943 [extrait traduit par J.-F. Allain].

43. *Ibid.*, 27 juillet 1942 [extrait traduit par J.-F. Allain]. « *Comme en musique, le blues, une forme figée, est toujours bon, et l'on pourrait dire qu'il exprime tout ce qu'il est possible d'exprimer* » (notes de Davis de 1932 (« Fogg Papers »), reproduites dans D. Kelder (dir.), *Stuart Davis, op. cit.*, p. 59-60 [extrait traduit par J.-F. Allain]).

44. « *Le jazz est fort parce que, contrairement à l'Art, il a un public fort dont la vitalité exige de nouveaux efforts puissants de la part des musiciens* » (S. Davis, « Fogg Papers », 29 juin 1951). « *Le jazz est le seul Art Américain / le Plus Grand Art au Monde aujourd'hui / parce qu'il est Vivant par opposition aux Arts Académiques de toutes sortes, comme l'Art Abstrait* » (*ibid.*, 20 août 1951). « *L'idiome est Art. Parce que c'est l'Achèvement dans l'Action de l'Esprit du Sujet. C'est pourquoi les phrases du jazz sont de l'Art. Et c'est pourquoi les phrases de l'Académie n'en sont pas* » (*ibid.*, 17 juin 1952). « *Le jazz sort de la Vie – le Contenu du Sujet – parce qu'il reflète les cahots de la vie, les réactions critiques à la vie, sans perversion sur le plan intellectuel* » (*ibid.*, 12 décembre 1957, *ibid.*) [extraits traduits par J.-F. Allain].

45. *Ibid.*, 4 avril 1954 [extrait traduit par J.-F. Allain].

46. *Ibid.*, 9 décembre 1951 [extrait traduit par J.-F. Allain].

47. Davis condamnait non seulement le jazz sirupeux mais laissait entendre que sa promotion était un facteur du racisme. « *Le service des disques du monopole ne diffuse rien d'américain qui ait une authenticité artistique, et vous n'entendrez jamais nos grands artistes nègres comme Father Earl Hines ou Louis Armstrong. Dans ce domaine, vous n'entendrez que Manny DeKay et son Dribbling Rhythm* » (S. Davis, « The American Artist Now » (1941), reproduit dans D. Kelder (dir.), *Stuart Davis, op. cit.*, p. 168 [extrait traduit par J.-F. Allain]).

48. Lane retrace succinctement l'utilisation par Davis de la théorie de la Gestalt, qu'il a découverte à la New School (*Stuart Davis..., op. cit.*, p. 55-64).

Davis n'était pas religieux, mais le fait qu'il date cette note de « Pâques 1942[36] » laisse penser qu'il envisageait la « victoire » de la musique en termes spirituels[37].

Le jazz opère un second type de transformation artistique exemplaire en attaquant ses formes dévalorisées, les chansons de l'univers de Tin Pan Alley :

« *Stuff Smith, Earl Hines, L. Armstrong, etc. prennent n'importe quel air populaire et en font quelque chose. Ce qu'ils en font, c'est le mettre simplement dans l'ordre humain. Ils cassent les niveaux superficiels d'opportunisme commercial [...] : ils en font quelque chose de solide[38].* »

Ou encore : « *Louis Armstrong joue de nombreux airs populaires de l'espèce la plus stupide et la plus sentimentale, "Sweethearts on Parade", par exemple. Mais il commence tout de suite par une architecture rythmique sévère qui modifie complètement l'intention de l'auteur de la chanson. Il chante même ces paroles sottes, mais, là encore, il y intègre des mots nouveaux, en omet d'autres, et le chant inepte devient une véritable poésie[39].* »

De telles transformations supposent une résistance au goût populaire qui réclame de la musique à danser et des mélodies. « *Comme le sait tout musicien de jazz, un homme qui a des Idées ne les gaspille pas sur une Mélodie[40]* », note Davis le 9 novembre 1952, paraphrasant l'affirmation de Gillespie citée plus haut. « *Loui [sic] et Earl jouent de la musique de danse mais, ce faisant, ils créent, ils inventent de nouvelles arabesques d'intervalles tonaux. Le public n'est touché que dans la mesure où cela évoque ses danses[41].* »

Le blues effectue une transformation comparable, non plus des chansons commerciales mais du travail lui-même : « *Le Nègre de Savannah parle dans ses chants de choses utilitaires, mais il le fait dans un esprit d'élégance[42].* » Une des clés de cette transformation consiste à opérer dans le cadre de contraintes formelles comme celles du blues à douze mesures : « *Il y a des Figures en musique / Des ensembles limités de Figures parfaites dans le blues / En peinture les Figures prennent la forme de Motifs Sériels, également limités en nombre et parfaits[43].* » Qu'il s'agisse de jazz ou de blues, ce qui garantit la vitalité de la musique, c'est son enracinement dans ce que Davis appelle diversement « la vie », « le contenu du sujet » ou « l'idiome »[44]. Mais c'est la transformation de ces racines en relations formelles, en de « nouvelles arabesques d'intervalles tonaux » qui métamorphose l'expérience brute en art, ce qui explique par exemple que le blues, en dépit de ses thèmes souvent déprimants, « ne répand pas une frustration de masse[45] ».

Transformer le matériau de l'expérience en structures artistiques est aussi le problème central de la théorie picturale de Davis, celui qui le préoccupe le plus dans cette « danse » qui le rapproche toujours plus de l'abstraction. Sans entrer ici dans les complexités de sa théorie artistique, disons que Davis comprend sa peinture, comme le jazz, dans le sens d'une double alchimie, qui tout à la fois rafraîchit la chaleur des émotions et purifie les scories du monde commercial et urbain, tout en conservant la vitalité de ces deux sources. Mais derrière ces transformations, il y en a une troisième, la transformation de l'observation en un tableau, la métamorphose des données visuelles dans la « Logique Couleur-Espace » de la toile. Même là, Davis tente une analogie avec le jazz, écrivant le 9 décembre 1951[46] : « *Le jazz est grand en tant qu'Art parce qu'il a la Forme du Percept sous l'aspect de "l'Improvisation".* » Cette phrase, d'une grande densité, emprunte un concept à la psychologie de la Gestalt pour suggérer que les types de perception qui aident à construire le jazz sont immédiatement façonnés par l'intelligence formelle dès que commence le travail artistique. (Rappelons que Davis admire Armstrong qui commence *tout de suite* sa propre architecture, indépendamment du substrat de l'air.) Même si nous ne comprenons pas clairement ce que pourrait être le « Percept » dans le jazz, il est frappant de voir l'importance accordée par Davis à l'improvisation – ou à ce qu'il appelait souvent l'invention – comme moyen de donner une forme à l'art.

Le fait que Davis semble avoir préféré les petites formations aux big bands et autres orchestres, et l'admiration qu'il porte à l'invention brillante dont font preuve les instrumentistes noirs expriment bien la place centrale qu'il accorde à l'improvisation en musique. Davis n'avait en rien l'éclectisme désinvolte de Dove et le jazz qu'il aimait était aussi éloigné de celui de Paul Whiteman qu'on peut l'être[47]. Son utilisation de plus en plus fréquente de la théorie de la Gestalt à partir de 1942, avec cette importance des relations entre le tout et les parties, va de pair avec l'intérêt croissant qu'il porte à la mécanique de l'improvisation[48]. Quand il écrit que « *la partie sentie Intuitivement, dès lors qu'elle est perçue, doit être posée sur la toile telle quelle [...] Si la*

Partie subit un changement dans l'évolution de la peinture, elle ne le fera que pour autant que de nouvelles Parties entrent dans le champ et multiplient sa Signification par la multiplication de ses Relations », il aurait pu parler tout aussi bien d'un solo de jazz [49]. Parce que le soliste de jazz compose sur-le-champ et parce que la musique se déroule dans le temps, il ne peut modifier le choix de ses notes qu'en changeant leur signification par des choix ultérieurs ; par exemple, il peut corriger une faute en lui donnant par la suite un contexte harmonique qui change son sens ou en l'utilisant comme point de départ d'une nouvelle phrase mélodique. Pour Davis, c'est exactement ainsi que doit se dérouler l'acte pictural, mais à un rythme plus lent, non pas touche après touche mais session après session : « *L'idée ancienne du tableau statiquement complet cède la place au nouveau concept du tableau comme enregistrement de décisions créatrices nouvelles jour après jour* [50]. » En 1948, quand Davis écrit cette réflexion, l'artiste le plus réputé pour ses improvisations sur la toile est (encore [51]) Picasso. Ce n'est pas un hasard si la brillante improvisation au saxophone ténor, sans accompagnement, de Coleman Hawkins en 1947 porte le titre « Picasso » ou que Davis (beaucoup plus tard) notera qu'il doit acheter le disque [52].

Pour Davis, l'improvisation n'a rien à voir avec un hommage rendu à la simple spontanéité, qu'il compense toujours par d'importantes doses de discipline et de réflexion [53]. Il valorise cette pratique parce qu'elle donne une liberté de manœuvre à l'intelligence formelle et aide à créer un type particulier de structure picturale, qui est plus multiple qu'unifié (souvenons-nous de ses propos sur les nouvelles parties cités plus haut). « *Au lieu d'avoir un centre d'attention* [...] *toutes les parties du champ d'observation sont des centres d'attention, des centres en série. L'idée force de la qualité totale, du drame, est l'égalité* [54]. » On est bien loin de la conception de la composition formulée par Davis en 1922, déjà par rapport au jazz, où la multiplicité était une force qu'il fallait discipliner : « *Dans la plupart des cas, l'élément dominant est suffisamment fort pour dominer et pour donner une impression d'ordre à l'absence d'ordre des autres éléments, de même que dans un orchestre de jazz, le rythme puissant maintient ensemble les excursions disparates de ses éléments individuels* [55]. »

Swing Landscape

Si *The Mellow Pad,* le petit *opus magnum* qui obsède Davis entre 1945 et 1951, mène à leur aboutissement les notions de centres sériels et d'égalité dramatique que Davis élabore en fondant sa peinture sur des idées tirées à la fois de l'improvisation de jazz et de la psychologie de la Gestalt, *Swing Landscape* représentait une première formulation de ces mêmes principes. En 1939, un an après avoir achevé son tableau (et deux ans après avoir adopté la psychologie de la Gestalt, il est intéressant de le noter), Davis formalise sa méthode de travail fondée sur l'induction et l'improvisation :

« *En composant un tableau, chaque étape de son développement dépend de la visualisation d'un ensemble spécifique de directions, de dimensions, de formes et de tons qui représentent le nouvel objet. Cette visualisation est alors rapportée visuellement à l'objet adjacent, déjà existant. Les formes du super-espace se développent ainsi par induction* [56]. »

Il peut paraître paradoxal de parler d'improvisation à propos d'un tableau aussi pensé que *Swing Landscape*, commencé par Davis dès 1936 [57]. La juxtaposition de certaines illustrations, publiées dans l'étude de John Lane, montre que la composition repose étroitement sur *Waterfront Forms [Formes de fronts de mer]* (1936, perdu, ill. 2), une peinture murale que Davis avait exécutée pour le Faculty Club du Brooklyn College. Sims fait remarquer que les sections du centre et de droite proviennent d'un tableau de 1934, *American Waterfront Analogical Emblem [Emblème analogique du front de mer américain]* (Halper Collection, New York). Enfin, il existe une étude à l'huile pour les sections du centre et de la gauche du tableau, et une autre à l'aquarelle et à la gouache de l'ensemble [58]. Mais il faut se rappeler que, pour Davis, l'improvisation se fait en mouvements lents et sur le long terme, se prolongeant souvent d'un tableau à un autre pendant des années dans une « improvisation visuelle étendue [59] ». Sa réutilisation de formules de composition, qui commence en 1927-1928 avec sa série d'« Egg Beaters » et qui se répand dans les années 1950, a souvent été comparée, à juste titre, à la manière dont les thèmes favoris ou les « standards » servent pendant des décennies d'armature pour l'improvisation et l'interprétation du jazz [60].

49. S. Davis, à partir du 17 décembre 1950 (« Fogg Papers »), cité dans *ibid.*, p. 62. Lane, qui a analysé mieux que quiconque la théorie de Davis, se contente de suggérer (p. 146) que Davis « a partagé de nombreux musiciens de jazz une esthétique qui privilégie l'importance primordiale des relations formelles novatrices ». O'Doherty dans *American Masters...*, (*op. cit.,* p. 91) voit un rapport direct mais malsain entre l'improvisation et des tableaux comme *The Mellow Pad*, « des œuvres qui oublient leur structure et expirent dans une improvisation sans fin » [extrait traduit par J.-F. Allain].

50. *Ibid.*, 7 janvier 1948, cité dans J. R. Lane, *Stuart Davis, op. cit.*, p. 62 [extrait traduit par J.-F. Allain].

51. Concernant le film de 1949 *Visite à Picasso*, montrant le maître au travail, et sa relation avec le film de Hans Namuth de 1950 sur Pollock, voir Rosalind E. Krauss, *The Optical Unconscious*, Cambridge (Mass.), MIT Press, 1993, p. 301. Éd. française : *L'Inconscient optique*, Paris, Au Même Titre, 2002, p. 402-408. Trad. de l'américain par Michèle Veubret.

52. La datation des dernières notes de Davis est incertaine, mais celle-ci semble dater du 29 janvier 1962 (« Fogg Papers »).

53. Il a déclaré un jour à O'Doherty, avec une ironie typique : « *Je cherche une formule plus simple pour le contenu de ma spontanéité* » (B. O'Doherty, *American Masters...*, *op. cit.*, p. 88).

54. S. Davis, « Fogg Papers », 3 janvier 1943, cité dans J. R. Lane, *Stuart Davis...*, *op. cit.*, p. 57 [extrait traduit par J.-F. Allain]. Observant Davis peindre dans ses dernières années, O'Doherty note « sa façon de travailler sur une partie de la toile à la fois, en couvrant le reste, et mettant à la fin les parties en relation », méthode que O'Doherty associe au jazz dans son acceptation d'une part importante de diversité (*American Masters...*, *op. cit.*, p. 61 [extrait traduit par J.-F. Allain]). K. Wilkin relève l'utilisation par Davis du ruban de masquage pour « isoler les zones qui seront examinées pour "des études de détail" » (*Stuart Davis, op. cit.*, p. 182 [extrait traduit par J.-F. Allain]).

55. S. Davis, notes du 30 décembre 1922, reproduites dans D. Kelder (dir.), *Stuart Davis, op. cit.*, p. 35 [extrait traduit par J.-F. Allain]. Il est frappant que les théories de Mondrian reflètent un changement d'attitude similaire en ce qui concerne l'unité et la multiplicité, entre les années 1920 et les années 1940.

56. D. Kelder (dir.), *Stuart Davis, op. cit.*, p. 83, reproduisant une note de S. Davis du 20 janvier 1939, « Fogg Papers » [extrait traduit par J.-F. Allain].

57. Selon P. Hills, *Stuart Davis, op. cit.*, p. 117.

58. Lane, dans *Stuart Davis, op. cit.*, reproduit *Waterfront Forms* à la page 37 (ainsi qu'une étude pour ce tableau à la page 118) et l'étude à l'aquarelle de *Swing Landscape* (ill. 5) à la page 120. Pour l'étude à l'huile de *Swing Landscape* voir l'illustration 4.

59. « *Il a été le premier artiste à trouver dans le jazz un modèle pour une improvisation visuelle étendue...* » (B. O'Doherty, *American masters...*, *op. cit.*, p. 52 [extrait traduit par J.-F. Allain]).

60. Voir par exemple P. Hills, *Stuart Davis, op. cit.*, p. 131 et (citant Davis lui-même) p. 142 ; K. Wilkin, *Stuart Davis, op. cit.*, p. 200 et, du même auteur, « The Place I Had Been Looking For », dans *Stuart Davis in Gloucester, op. cit.*, p. 58.

61. Sur cet idéal, fréquemment exprimé par Davis, voir Elaine De Kooning, « Stuart Davis : True to Life » (1957) dans son livre *The Spirit of Abstract Expressionism. Selected Writings*, New York, George Braziller, 1994, p. 156, et B. O'Doherty, *American Masters…, op. cit.*, p. 64 et 76.

62. L. S. Sims (dir.), *Stuart Davis. American Painter, op. cit.*, p. 60 [extrait traduit par J.-F. Allain].

63. H. H. Arnason, « Stuart Davis », dans *Stuart Davis*, cat. d'expo., Minneapolis, Walker Art Center, 1957, p. 22 [extrait traduit par J.-F. Allain].

64. B. O'Doherty, *American Masters…, op. cit.*, p. 62 [extrait traduit par J.-F. Allain].

65. E. C. Goossen, *Stuart Davis*, New York, George Braziller, 1959, p. 27 [extrait traduit par J.-F. Allain].

66. D. Kelder, *Stuart Davis. Art and Theory, 1920-31*, cat. d'expo., New York, Pierpont Morgan Library, 2002, p. 10 [extrait traduit par J.-F. Allain].

67. K. Wilkin, *Stuart Davis, op. cit.*, p. 173 [extrait traduit par J.-F. Allain].

68. L. S. Sims (dir.), *Stuart Davis. American Painter, op. cit.*, p. 76 [extraits traduits par J.-F. Allain].

69. *Ibid.*, 19 avril 1955 [extrait traduit par J.-F. Allain].

70. J'ai défendu l'idée que la dialectique pulvérisée des dernières abstractions de Mondrian constituaient une réaction précise à l'interaction de la main droite et de la main gauche dans le piano boogie. Harry Cooper, « Mondrian, Hegel, Boogie », *October* (Cambridge, Mass.), vol. LXXXIV, printemps 1998, p. 119-142.

71. S. Davis, « Synopsis on Abstract Art in Williamsburg Project », « Fogg Papers », oct. 1942 [extrait traduit par J.-F. Allain].

2. Stuart Davis, *Waterfront Forms*, 1936 [*Formes de fronts de mer*]
Peinture murale pour le hall du Brooklyn College, New York, États-Unis
Huile sur toile, dimensions inconnues
Localisation inconnue

3. Jackson Pollock, *Mural*, 1943-1944 [daté 1943]
[*Peinture murale*]
Huile sur toile, 243,2 x 603,2 cm
The University of Iowa Museum of Art, Iowa City, États-Unis. Gift of Peggy Guggenheim, 1959.6

Ce n'est pas le lieu ici de retracer en détail l'évolution de *Swing Landscape* à travers les tableaux et les études qui l'ont annoncé, que l'on considère que cette évolution fait partie de l'improvisation finale ou que l'on préfère suivre le désir de Davis qui voulait que ses œuvres soient vues, dans l'idéal, toutes en même temps [61]. On peut se contenter de dire que la principale différence par rapport à *Waterfront Forms* ne tient pas à la composition (presque identique dans *Swing Landscape*) mais à la couleur et à l'espace. Cela est évident, même sur la photographie en noir et blanc du premier tableau, que Lane compare judicieusement à une photographie en noir et blanc du second tableau. Ce qui était un système cohérent de valeurs, avec des formes claires et foncées sur un fond de ton moyen cède la place à des juxtapositions éblouissantes de tons sombres et clairs, à une frise horizontale serrée de formes dont les bords supérieur et inférieur dentelés se détachent en silhouette sur un fond de bandes blanches en haut et en bas. Ce procédé annule le sentiment d'espace que Davis avait créé dans le tableau antérieur en utilisant un fond net, à la façon d'une scène de théâtre, et un ciel exécuté dans une touche libre. Sims fait remarquer que le choix des couleurs qu'opère Davis contribue en outre à camoufler les motifs de Gloucester et à « contrarier la lecture en perspective que l'on s'attendrait à faire [62] ». Comme le dit H. H. Arnason, « *Swing Landscape marque une étape majeure dans ce que l'on pourrait appeler la dématérialisation du sujet* [63] ». Il en résulte moins un paysage qu'un puzzle qui s'étend d'un côté à l'autre avec des bordures accidentées et non finies en haut et en bas. O'Doherty rappelle que « *Davis s'intéressait aux puzzles et aux mots croisés en tant que systèmes formels vernaculaires* [64] ».

Il est difficile à ce stade de ne pas penser au *Mural [Peinture murale]* de Pollock (1943-1944, ill. 3), qui est d'une taille comparable et comporte également une frise énergique de formes encastrées relativement répétitives, qui se détachent en silhouette en haut et sont ancrées dans le bas, un peu comme dans la peinture de Davis. L'idée que *Swing Landscape* anticipe Pollock d'une manière générale n'est pas nouvelle. Quand E. C. Goossen écrit en 1959 que la peinture « inonde la paroi jusqu'aux bords avec son réseau de formes [65] », il n'a pas besoin de dire à qui il pense. Kelder fait remarquer que l'« entrelacement "all-over" de couleurs et de formes annonce […] les expressionnistes abstraits [66] ». Wilkin situe la peinture dans « l'émergence du all-over [67] » au début des années 1940. Sims relève une « affinité immanquable » entre « les résultats picturaux de la peinture all-over de Pollock et l'art de la configuration de Davis », tout en notant à juste titre que, chez Pollock, le manque de préparation, l'exécution hâtive, l'application non-traditionnelle de la peinture et l'abandon du style du cubisme tardif n'ont rien de commun avec ce que l'on observe chez Davis [68]. Quand Davis découvre enfin le travail de Pollock, il n'en fait pas vraiment usage : « *Pollock. Lyrisme du genre Ballade en grande taille économique. Ballade aux pieds nus* [69] ».

En incluant *Number 26 A*, « *Black and White* » (1948, repr. p. 197), la présente exposition fait revivre la comparaison avec Pollock, et nous conduit à poser une question : pourquoi des méthodes d'improvisation picturale conçues dans des optiques différentes mais toutes inspirées jusqu'à un certain point par le jazz produisent-elles ce que l'on pourrait appeler des abstractions all-over ? La question apparaît d'autant plus pertinente avec la présence dans l'exposition de *Orange Groove in California by Irving Berlin [Orangeraie en Californie par Irving Berlin]* (repr. p. 196), remarquable abstraction que Dove a peinte en 1927 en écoutant un disque de Paul Whiteman, et du chef-d'œuvre réalisé par Mondrian en 1942, *New York City I* (repr. p. 194), œuvre dérivée de brillantes études au ruban de masquage exécutées directement sur la toile [70]. Ces trois tableaux se situent à l'intersection d'une méthode de travail fondée sur l'improvisation, de l'inspiration que procure le jazz et de l'abstraction all-over. Une intersection qu'il conviendrait d'étudier en détail.

Terminons notre analyse du cas de Davis par deux dernières questions. D'abord, pourquoi un citadin invétéré propose-t-il pour le Williamsburg Housing Project une scène représentant un port de pêche, même abstrait ? Les notes qu'il écrit à ce sujet en octobre 1937 ne donnent pas d'indication sur le choix du thème : « *Le train, l'automobile et l'aéroplane ont apporté un nouveau sens de l'espace et de la couleur. L'art abstrait reflète cette nouvelle expérience* [71]. » De toute évidence, Davis a décidé à un moment ou un autre qu'une peinture murale moderne n'avait pas besoin d'exprimer des sujets modernes. Pourtant, il crée un Gloucester personnel. Entre 1914 et 1934, il s'est

rendu dans la ville presque chaque été et il y a trouvé non pas un port pittoresque mais un grouillement d'énergies formelles qui faisait davantage penser à Times Square. Ainsi qu'il l'explique dans son autobiographie de 1945, qui trahit une certaine horreur du vide chez lui : « *Le schooner est un élément très nécessaire dans une réflexion cohérente sur l'art. Je ne parle pas de la beauté propre de sa forme mais du fait que ses mâts définissent une étendue de ciel souvent vide. Ils assurent la coordination de l'espace-couleur entre la terre et le ciel*[72]. » (C'est bien la fonction qu'assume le mât sur la gauche de *Swing Landscape*.) Une autre raison d'adopter le thème de Gloucester est, sans doute, qu'il faut un paysage pour remplir le format horizontal de la peinture murale, deux fois plus large que haut ; comme il l'écrit entre parenthèses juste en dessous du titre de son synopsis : « *Trouver des objets naturels qui correspondent à certaines relations formelles bidimensionnelles.* »

Ensuite, qu'est-ce qui fait que ce tableau, outre son développement étendu de l'improvisation, est un paysage « swing » ? En 1938, le mot « swing » renvoyait à l'époque des big bands, alors à leur apogée, et il est tentant de voir dans les formes confiantes qui se dessinent dans toute la peinture et dans leurs grandes dimensions internes un hommage à cette époque, et peut-être même – pourquoi pas ? – à l'orchestre de Hines. Le fait que Gloucester et le jazz ne sont pas incompatibles ressort clairement d'une note de Davis datée du 23 février 1944 : « *Donner à un artiste un paysage comme Gloucester ou une œuvre d'art comme Earl Hines, et il est entraîné à faire quelque chose comme ça, à sa façon*[73]. » Mais le terme « swing » avait aussi la connotation plus ancienne et plus générale de mouvement rythmique décontracté, qualité souvent considérée (en même temps que le sentiment de blues) comme caractéristique du jazz. Davis semble prendre le mot « swing » dans un sens plus large encore, lorsqu'il écrit en 1939 : « *Quand Louis Armstrong, le génie de la trompette, a été invité à donner une définition du swing, il a répondu "le swing, une musique jouée comme elle devrait être jouée", j'aimerais paraphraser cette définition et dire que l'art abstrait est un art peint sur un mode "mellow"...*[74] » Cela ne nous aide guère, dans la mesure où *Swing Landscape* n'est pas plus « *mellow* » (décontracté, cool) que le frénétique *Mellow Pad*.

Ainsi, en l'absence de tout témoignage permettant de rattacher *Swing Landscape* à tel musicien de jazz, telle composition ou tel style particulier, il devient oiseux de prétendre définir le « caractère jazzistique » de la peinture. En tout état de cause, pourquoi essayer de trouver du jazz « dans » un tableau exécuté par un artiste pour qui le jazz et la peinture sont deux méthodes comparables de transformation artistique ? Loin d'offrir simplement des sujets ou des stimuli à la peinture de Davis, le jazz lui a fourni un modèle. Quel heureux hasard pour Davis, qui savait manier les mots et prenait grand soin de choisir ses titres, que le mot « swing » n'évoque pas seulement le jazz, pas seulement le balancement des mâts et des bateaux dans le port de Gloucester, mais aussi l'idée d'évolution ou de transformation qui est à la base de sa pensée. *Swing Landscape* : un paysage qui s'éloigne doucement de lui-même pour se rapprocher de la peinture.

Traduit de l'anglais par Jean-François Allain

72. D. Kelder (dir.), *Stuart Davis*, *op. cit.*, p. 25 [extrait traduit par J.-F. Allain].

73. S. Davis, « Fogg Papers », 23 février 1944 [extrait traduit par J.-F. Allain].

74. S. Davis, tapuscrit daté du 26 juillet 1939 intitulé « The Social Meaning of Abstract Art » (« Fogg Papers » [extrait traduit par J.-F. Allain]).

4. Stuart Davis, étude pour *Swing landscape*, 1938
Huile sur toile, 55,9 x 73 cm
The Corcoran Gallery of Art, Museum Purchase and exchange through a gift given in memory of Edith Gregor Halpert by the Halpert Foundation, Washington D.C., États-Unis

5. Stuart Davis, *Tropes de teens*, 1956
Huile sur toile, 114,8 x 153 cm
Hirshhorn Museum of Sculpture Garden, Smithsonian Institution, Washington D.C., États-Unis. Gift of the Joseph H. Hirshhorn Foundation, 1966

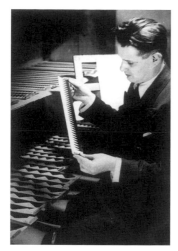

1. Rudolf Pfenninger dans son laboratoire au milieu de ses bandes sonores dessinées à la main, 1932.

De « l'alphabet gravé » à « la notation opto-acoustique »

I. Lecture

En 1981, un certain Arthur B. Lintgen faisait sensation dans la presse par son étrange aptitude à « lire » – de façon constante et fiable – des disques de gramophone. Scrutant les sillons de disques noirs en vinyle qui ne comportaient aucune étiquette, il identifiait non seulement les morceaux mais aussi, parfois, le chef d'orchestre ou la nationalité de l'orchestre. On peut se demander si « l'homme qui voit ce que les autres entendent » (ainsi qu'il est qualifié dans le titre du long article que consacre le *New York Times* à cet homme doté d'une aptitude aussi insolite) faisait *réellement* ce qu'il prétendait faire, mais, quoi qu'il en soit, sa performance et l'accueil très large qu'elle reçut (comme le montre, par exemple, son apparition par la suite dans *Time Magazine* et le *Los Angeles Times* aussi bien que dans l'émission de télévision d'ABC *That's Incredible*[1]) ont valeur d'allégorie culturelle ; elles constituent en effet une « mise en scène » de la lisibilité au moins *potentielle* de la trace encore indexicale du gramophone au moment même où – avec l'avènement, au début des années 1980, du disque compact et de son mode d'encodage numérique – le phénomène de l'inscription matérielle du son devenait plus difficile à appréhender.

« Des sons venus de nulle part »

*Rudolf Pfenninger et l'archéologie du son synthétique**

THOMAS Y. LEVIN

1. Bernard Holland, « A Man Who Sees What Others Hear », *New York Times* (New York), 19 novembre 1981, section C, p. 28 ; *Time Magazine* (4 janvier 1982) ; *Los Angeles Times* (19 octobre 1987).

2. Le dernier chapitre de cette histoire commence avec le développement par un jeune informaticien israélien d'un logiciel capable de scanner visuellement un trente centimètres (à l'aide d'un simple scanner à plat) et de traduire en sons les dessins des sillons. Les résultats des transcriptions d'Ofer Springer sont considérés comme « à peine reconnaissables par rapport à la musique d'origine » ; cependant, le but de l'expérience n'est pas la haute fidélité mais, comme Springer l'explique lui-même, « de montrer qu'un signal audio peut être visuellement récupéré sur un disque » (Leander Kahney, « Press "Scan" to Play Old Albums ? », Wired News : voir http://www.wired.com/news/digiwood/0,14 12,57769,00.html). Voir aussi la homepage de Springer www.cs.huji.ac.il/~springer ou on trouve entre autre le code de source pour ce programme. Plus récemment, ce travail a été poursuivi de façon plus «high tech» par Vitaliy Fadeyev et Carl Haber du Lawrence Berkeley National Laboratory: voir leur compte-rendu «Reconstruction of Mechanically Recorded Sound by Image Processing», *Journal of the Audio Engineering Society* (New York), vol. 51, n° 12, 12 décembre 2003, p. 1172-1185. Voir surtout le site http://www-cdf.lbl.gov/~av/.

II. Lecture/Écriture

Si le *Trauerspiel* de l'indexicalité acoustique de Lintgen est peut-être la dernière manifestation de l'histoire longue et riche en anecdotes de la lisibilité de l'inscription gramophonique[2], l'une de ses expressions les plus programmatiques est le célèbre essai écrit par ce pionnier de l'avant-garde que fut László Moholy-Nagy, paru en 1922 dans la revue *De Stijl*[3] sous le titre « Produktion. Reproduktion ». Dans ce texte classique du modernisme gramophonique de l'époque de Weimar, Moholy-Nagy propose que l'on étudie scientifiquement les minuscules inscriptions qui figurent dans les sillons des enregistrements phonographiques afin de savoir exactement quelles formes graphiques correspondent à quels phénomènes acoustiques (repr. p. 202). Par l'agrandissement, suggère-t-il, on pourrait mettre au jour la logique formelle générale qui régit la relation entre l'acoustique et la graphématique, la maîtriser, puis produire des marques qui, une fois réduites à la bonne taille et inscrites sur la surface du disque, constitueraient littéralement une écriture acoustique capable de produire des sons inconnus jusqu'ici. Libérant le gramophone de la simple re-production « photographique » de sons existants, cet « ABC de signes écrits dans les sillons » – comme l'appelle Moholy-Nagy un an plus tard dans un essai intitulé « La nouvelle forme en musique. Les possibilités du phonographe » – ferait du gramophone « *l'instrument général qui rend superflus tous les instruments existant jusqu'ici*[4] ». Ce moyen d'écrire directement les sons permettrait aux compositeurs de supprimer l'intermédiaire de la prestation musicale en « écrivant » leurs compositions sous la forme d'une écriture acoustique, et offrirait la possibilité aux artistes sonores d'exprimer et de transmettre n'importe quel langage ou son, y compris des œuvres et des formes acoustiques jamais entendues auparavant.

3. László Moholy-Nagy, « Produktion. Reproduktion » [Production. Reproduction], *De Stijl* (Leyde), vol. V, n° 7, 1922, p. 97-101 ; repris dans *László Moholy-Nagy*, cat. d'expo., Marseille/Paris, Musées de Marseille/Réunion des musées nationaux, 1991, p. 393. Trad. Véronique Charaire.

4. Id., « Neue Gestaltung in der Musik. Möglichkeiten des Grammophons » [La nouvelle forme en musique. Les possibilités du phonographe], *Der Sturm* (Berlin), n° 14, juillet 1923 ; repris dans Ursula Block et Michael Glasmeier (dir.), *Broken Music. Artists' Recordworks*, cat. d'expo., Berlin, Daad and gelbe Musik, 1989, p. 57. Trad. Marlene Kehyoff-Michel.

5. Voir, par exemple, « Die tönende Handschrift », *Lichtbild-Bühne* (Berlin), 3 décembre 1932, et Hans Heinz Stuckenschmidt « Die Mechanisierung der Musik, » *Pult und Taktstock*, vol. II, n° 1, 1925, p. 1-8, dont l'essai est repris (quoique sans le symptomatique désaveu des éditeurs de la revue qui l'introduisaient) dans id., *Die Musik eines halben Jahrhunderts: 1925–1975*, Munich/Zurich, Piper, 1976, p. 15.

6. Ce passage se trouve dans une réimpression peu connue de l'essai de Moholy-Nagy paru en 1923 dans *Der Sturm*, « Neue Gestaltung in der Musik », en même temps qu'une préface et une postface nouvelles, sous le titre « Musico-Mechanico, Mechanico-Optico », numéro spécial « Musik und Maschine » du *Musikblätter des Anbruch* (Vienne), vol. VIII, n° 8-9, octobre-novembre 1926, p. 367.

7. Paul Hindemith, « Zur mechanischen Musik », *Die Musikantengilde* (Wolfenbüttel), vol. V, n° 6-7, 1927, p. 156.

8. L. Moholy-Nagy, « Az új film problémái » (1928-1930) [Problèmes du nouveau film], *Korunk* (Kolozvár), vol. V, n° 10, 1930, p. 712-719 ; repris dans *Cahiers d'art* (Paris), vol. VIII, n° 6-7, 1932, p. 277-280.

9. Sur l'histoire institutionnelle du développement de ces nouveaux systèmes sonores optiques en Europe et aux États-Unis, voir Douglas Gomery, « Tri-Ergon, Tobis-Klangfilm, and the Coming of Sound », *Cinema Journal* (Champaign [IL]), vol. XVI, n° 1, automne 1976, p. 50-61.

10. L. Moholy-Nagy, « Az új film problémái » (1928-1930) [Problèmes du nouveau film], *Korunk* (Kolozvár), vol. V, n° 10, 1930, p. 712-719 ; repris dans *László Moholy-Nagy*, cat. d'expo., *op. cit.*, p. 418.

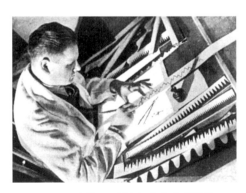

2. Photo publicitaire du Studio EMELKA en 1932 portant la légende : « Rudolf Pfenninger en train de dessiner une bande sonore. » Archives Thomas Y. Levin

Malgré les articles de presse décrivant les premières expériences d'écriture de sillon de Moholy-Nagy et de George Antheil, et malgré l'enthousiasme manifesté pour l'idée par le critique de musique Hans Heinz Stuckenschmidt [5], Moholy-Nagy constate que, en raison de facteurs pour la plupart institutionnels, « *en fin de compte, mes propositions n'ont jamais été pleinement mises en œuvre en détail* [6] ». Les véritables raisons ont peut-être aussi été d'ordre technique, comme le laissent entendre les remarques plutôt sceptiques de Paul Hindemith sur la pragmatique de la composition avec une écriture de sillon :

« *Les tentatives pour graver manuellement des événements musicaux sur des disques de gramophone ou de phonographe sont restées infructueuses jusqu'ici. À l'heure actuelle, nous en sommes arrivés à pouvoir décrire des relations très simples, comme certaines voyelles précises en conjonction avec des hauteurs de son précises. Mais nous sommes très loin de produire des œuvres musicales, même simples. Je ne pense pas qu'il sera jamais possible de trouver à ce mode d'inscription une quelconque utilité pour la pratique musicale* [7]. »

Il se trouve qu'Hindemith avait à la fois raison et tort. Comme il l'avait prévu, le gramophone ne se prêtera *jamais* à la réalisation d'un véritable écriture de sillon. Pourtant, presque en même temps que les expériences d'Hindemith, quoique dans un médium un peu différent, se développe une nouvelle technique qui se rapproche de l'éventualité envisagée par Moholy-Nagy : le film sonore synchronisé.

III. *Lecture/Écriture/Lecture*

Adoptant toujours un point de vue pragmatique, Moholy-Nagy perçoit immédiatement dans les nouveaux procédés *optiques* du son pour films, commercialisés à la fin des années 1920, un moyen de donner corps à la vision de l'alphabet gravé dont il rêve depuis longtemps. Ici, les problèmes techniques posés par la taille miniature des inscriptions dans le sillon sont résolus grâce à une transcription graphique du son visible pour l'œil humain. Dans un essai intitulé « Problèmes du nouveau film », publié en plusieurs versions et en plusieurs langues entre 1928 et 1932, Moholy-Nagy propose que des expériences soient entreprises sur la bande-son, *indépendamment de la bande-image,* dans la mesure où ce qui allait devenir bientôt le premier système largement adopté de synchronisation du son sur le film apportait une importante innovation *dans l'enregistrement du son en soi* [8]. Contrairement au premier système Vitaphone, qui utilisait une bande-son synchronisée à part sur des disques de phonographe, la nouvelle technologie *optique* – mise au point et commercialisée par Tri-Ergon et Tobis-Klangfilm – traduisait les ondes sonores, au moyen d'un microphone et d'une cellule photosensible au sélénium, en motifs lumineux qui étaient captés de manière photochimique sous forme de minuscules traces graphiques sur une petite bande qui se déroulait parallèlement aux images de la pellicule en celluloïd [9]. À ce titre, cette nouvelle forme d'inscription acoustique semblait rendre possible ce qui était resté si difficile dans le domaine du gramophone : l'accès visuel facile au son en tant que trace. En dehors de recherches sur le « réalisme acoustique » (c'est-à-dire sur l'enregistrement des sons existants), Moholy-Nagy, là encore, comprend immédiatement l'intérêt de mener des expériences sur l'« *emploi des sons qui, quoique s'adaptant à l'enregistrement optique, ne sont pas produits par des facteurs* indépendants ; *cette catégorie de sons doit être tracée sur les bandes du film sonore, suivant un plan établi d'avance, et les sons ne recevront leur expression sonore qu'au cours de la projection du film* [10] ». Moholy-Nagy reconnaît sans équivoque que les nouvelles techniques de son optique présentent un autre moyen de parvenir concrètement à ce qu'il avait initialement conçu en termes d'écriture de sillon, ce qui expliquerait que, vers la fin des années 1920, il abandonne son approche phonographique du début. Le film « sonore » semble proposer un meilleur moyen pour explorer des questions semblables.

Moholy-Nagy expose cette nouvelle approche en 1932 dans une conférence illustrée qu'il prononce dans plusieurs écoles et dans d'autres lieux publiques en Allemagne, annonçant avec une excitation manifeste que son ancienne notion d'alphabet inscrit dans le sillon – désormais rebaptisée « alphabet sonore » – est déjà une réalité. Revisitant l'histoire de ses propres écrits sur les possibilités du son synthétique sous l'angle heureux du visionnaire dont les spéculations, longtemps mises en doute, se révèlent enfin justes, Moholy-Nagy écrit (dans la version publiée

de cette conférence) que « *De nos jours, grâce à l'activité de Rudolph Pfenninger [sic], on applique ces idées dans le film parlant. L'écriture sonore de Pfenninger justifie les suppositions théoriques et les expériences pratiques* [11]. »

Selon un compte-rendu d'une de ces conférences, présentée au Ciné-Club du *Das neue Frankfurt* le 4 décembre 1932[12], Moholy-Nagy avait illustré ses propos avec deux films : *Tönende Ornamente [Ornements sonores]* par le pionnier allemand de l'animation abstraite Oskar Fischinger, et *Die tönende Handschrift [L'Écriture sonore]* par Rudolf Pfenninger, ingénieur d'origine suisse relativement obscur qui travaillait à Munich. La présence de Fischinger dans ce programme et l'importante publicité déployée à l'époque autour de ses travaux consacrés à ce qu'il appelait les « ornements sonores » ont conduit plus d'un historien du cinéma à lui attribuer (implicitement ou explicitement) l'invention du son animé. Pourquoi donc Moholy-Nagy semble-t-il affirmer avec insistance – selon une répartition des rôles confirmée plus tard par plusieurs études historiographiques sur ce sujet – que le crédit de l'élaboration d'une écriture sonore fonctionnelle – autrement dit l'invention du son synthétique en tant que tel – revient non pas à Fischinger mais au seul Pfenninger[13] ?

La course qui n'en était pas une : Fischinger, Pfenninger et la « découverte » du son synthétique

Au début des années 1930 – dans un exemple classique de cette simultanéité curieuse qui caractérise la surdétermination régissant l'histoire des inventions –, plusieurs personnes en diverses parties du monde travaillent très activement mais indépendamment sur des expériences de sons qualifiés selon les cas de « dessinés à la main », « animés », « ornementaux » ou « synthétiques ». En dehors des travaux d'un certain Humphries en Angleterre[14], et de ceux de figures comme Arsenii Avraamov, Mikhail Tsekhanovskii, Yevgenii Cholpo, Nikolaï Voïnov, Nikolaï Jilinski ou Boris Yankovskii à Leningrad et à Moscou[15], des recherches sont menées exactement au même moment par Pfenninger à Munich et, un peu plus tard, par Fischinger à Berlin, sans que ceux-ci aient véritablement connaissance de ce qui se faisait alors en Union soviétique.

Les expériences et conférences de Fischinger, qui font beaucoup parler d'elles dans les années 1932-1933, découlent de l'important travail accompli par leur auteur sur le film non objectif, abstrait, ou, comme il préfère l'appeler, « absolu », travail qui porte sur la musicalité de la forme graphique en mouvement dans la tradition de la synesthésie cinématographique animée, inaugurée par les cinéastes Viking Eggeling, Hans Richter et Walter Ruttmann[16]. Les premiers résultats concrets de ces recherches sur les relations entre les éléments musicaux et graphiques aboutissent à une compilation, réunie par Fischinger en 1932, sous le titre *Experimente mit synthetischem Ton [Expériences avec le son synthétique]*, qui se compose de « *motifs dessinés sur papier à la plume et à l'encre et photographiés directement sur le bord de la pellicule réservé à la bande-son* [17] ». Mais, longtemps avant la célèbre conférence que prononce Fischinger sur le son synthétique au Haus der Ingenieure à Berlin, dans la première semaine d'août 1932[18], un ingénieur et créateur de films d'animation peu connu du nom de Rudolf Emil Pfenninger (1899-1976) mettait activement au point dans les ateliers des studios de la société de production Münchener Lichtspielkunst AG (EMELKA), à Geiselgasteig, ce qui allait devenir la première technique *systématique*, pleinement opérationnelle et documentée (c'est-à-dire non apocryphe), de génération entièrement synthétique de sons.

Né en 1899, fils de l'artiste suisse Emil (Rudolf) Pfenninger (1869-1936), Rudolf commence par étudier le dessin avec son père, puis, après ses premières expériences avec un appareil photo qu'il fabrique lui-même et un apprentissage comme peintre de décors à Munich en 1914, il travaille comme illustrateur. Durant cette période, il est aussi projectionniste pour plusieurs cinémas de Munich, expérience qui le conduit à se familiariser avec tout un éventail de techniques cinématographiques (optiques, mécaniques, électroniques). En 1921, Pfenninger est repéré à Munich par le cinéaste d'animation américain Louis Seel, qui l'engage pour dessiner, peindre et réaliser des films animés et des vignettes de texte pour films muets pour le compte du Münchener Bilderbogen. En 1925, il trouve un nouvel emploi dans la Kulturfilmabteilung d'EMELKA (qui est, à l'époque de Weimar, la plus grosse société de production de films après l'UFA), où il

11. Id., « Új film-kísérletek » [Nouvelles expériences cinématographiques], *Korunk*, vol. VIII, n° 3, 1933, p. 231-237 ; repris dans Krisztina Passuth, *Moholy-Nagy*, Paris, Flammarion, 1984, p. 324. Trad. Véronique Charaire (c'est moi qui souligne). Dans le volume *Vision in Motion*, Moholy reproduit même deux photographies de Pfenninger travaillant à la production de bandes-sons synthétiques ; peut-être s'agit-il de la première publication de ces images en livre. Voir Moholy-Nagy, *Vision in Motion*, Chicago, Paul Theobald, 1947, p. 276-277.

12. Id., « Film-Experimente. Zu einer Matinée im Frankfurter Gloria-Palast », *Rhein-Mainische Volkszeitung* (Francfort), 5 décembre 1932.

13. Un exemple typique à cet égard est l'affirmation de l'historien de l'animation Gianni Rondolino : « *Tönende Handschrift, realizzato da Pfenninger nel 1930-31, è forse il primo esempio di musica sintetica* » [*Tönende Handschrift*, réalisé par Pfenninger en 1930-1931, est peut-être le premier exemple de musique synthétique] (G. Rondolino, *Storia del cinema d'animazione*, Turin, Einaudi, 1974, p. 141).

14. Un ingénieur du son qui a fait sensation à Londres en produisant une voix de « robot » avec une méthode de son animé. Voir « Synthetic Speech Demonstrated in London. Engineer Creates Voice Which Never Existed », *New York Times*, 16 février 1931, p. 2.

15. Une des rares études en anglais consacrée à ce chapitre fascinant et largement méconnu est celle de Nikolaï Izvolov, « The History of Drawn Sound in Soviet Russia », traduction en anglais de James Mann, *Animation Journal* (Tustin [CA]), vol. VII, printemps 1998, p. 54-59.

16. Voir William Moritz, « The Films of Oskar Fischinger », *Film Culture* (New York), n° LVIII-LX, 1974, p. 37-188 et « Oskar Fischinger », dans *Optische Poesie. Oskar Fischinger Leben und Werk*, Francfort, Deutsches Filmmuseum, 1993, p. 7-90.

17. Cette description est tirée d'une note accompagnant le programme d'une projection de « Early Experiments in Hand-Drawn Sound » de Fischinger à la Film Society, à Londres, le 21 mai 1933 ; elle est reproduite dans *The Film Society Programmes 1925-1939*, New York, Arno Press, 1972, p. 277. Dans le programme, ces expériences sont datées de 1931, mais l'entrée n° 28 dans W. Moritz, « The Films of Oskar Fischinger », sous le titre « Synthetic Sound Experiments », parle de « plusieurs bobines d'expériences sonores de 1932 [qui] survivent dans un état médiocre ».

18. Dans sa première étude, Moritz affirme que cette conférence a eu lieu un an plus tôt, en août 1931 (« The Films of Oskar Fischinger », art. cité, p. 52), mais, dans son essai de 1993 sur Fischinger, la date des expériences de « son dessiné » et de la conférence de Berlin sur le sujet est située à la fin de l'été 1932 (« Oskar Fischinger », art. cité, p. 33), date confirmée par la publication des propres écrits de Fischinger sur les ornements sonores, par exemple dans Oskar Fischinger, « Was ich mal sagen möchte », *Deutsche allgemeine Zeitung* (Berlin), 23 juillet 1932. Cette apparente confusion sur l'année pourrait s'expliquer par le sentiment très fort de propriété de Fischinger sur ce sujet et par son désir de montrer que ses expériences ont précédé celles de Pfenninger (également rendues publiques pour la première fois à l'été 1932) ; cette motivation a souvent conduit à modifier la date des œuvres après coup.

19. Parmi les premières animations de Pfenninger, citons *Largo* (1922), *Aus dem Leben eines Hemdes [Scènes de la vie d'une chemise]* (1926), *Sonnenersatz [Remplacement du soleil]* (1926) et *Tintenbuben [Fils d'encre]* (1929). Sur l'histoire du studio, voir Petra Putz, *Waterloo in Geiselgasteig. Die Geschichte des Münchner Filmkonzerns Emelka (1919-1933) im Antagonismus zwischen Bayern und dem Reich,* Trève, WVT, 1996.

20. Étant donné le temps qu'il a sans doute fallu à Pfenninger pour traduire son intuition initiale en un système opérationnel qui lui permette de terminer sa première bande-son synthétique en 1930, il semble raisonnable de supposer, comme l'ont fait de nombreux historiens de la musique et des médias, que la découverte du son synthétique par Pfenninger se situe effectivement « peut-être dès 1929 » (Hugh Davies, « Drawn Sound », dans Stanley Sadie (dir.), The New Grove Dictionary of Musical Instruments, vol. I, Londres/New York, Macmillan Press/Grove's Dictionaries of Music, 1984, p. 596-597).

21. Voir par exemple Odo S. Matz, « Die tönende Handschrift », *Prager Deutsche Zeitung* (Prague), mai 1931 et « Töne aus dem Nichts. Eine Erfindung Rudolf Pfenningers », *Acht Uhr Abendblatt* (Berlin), 12 octobre 1931.

22. W. Moritz, « Oskar Fischinger », art. cité, p. 31.

23. « Tonfilm ohne Tonaufnahme. Die Sensation der tönenden Schrift », *Film-Kurier* (Berlin), 20 octobre 1932.

24. J'ai retrouvé des programmes annonçant la projection de certains films ou de tous les films de la série *Tönende Handschrift* (ou encore des articles sur ces projections) pour les lieux suivants : Capitol à Berlin ; Phoebus Lichtspiele et University à Munich ; Capitol-Lichtspiele à Halberstadt ; Emelka-Theater à Münster ; Goethehaus, Imperator et Universum-Lichtspiele à Hanovre ; Kristall-Palast à Liegnitz ; Semaine du film à Bruxelles.

25. Un film composé d'images de la nature, selon l'appellation admise du genre à cette époque, en Allemagne.

26. Voir la transcription de l'entretien de Rudoplf Pfenninger par Helmuth Renar dans ce volume, p. 208.

27. On trouvera ci-dessous un échantillon seulement des nombreux articles détaillés parus dans les grands journaux européens ou dans les revues spécialisées sur le cinéma (nous excluons le très grand nombre de réimpressions, critiques locales des diverses projections, programmes de radio, conférences spécialisées et autres événements publics destinés à assurer la promotion du travail de Pfenninger dans les mois qui ont suivi) : Jury Rony, « Tonfilm ohne Tonaufnahmen », *Pressedienst der Bayerischen Film-Ges.m.b.H.* (Munich), vol. XIII, 19 octobre 1932 ; Karl Kroll, « Musik aus Tinte », *Münchener Zeitung* (Munich), 19 octobre 1932 ; « Tönende Handschrift », *Kinematograph* (Berlin), 21 octobre 1932 ; « Pfenningers "tönende Handschrift" im Marmorhaus », *Lichtbild-Bühne* (Berlin), 21 octobre 1932 ; wkl, « Von Ruttmann zu Pfenninger. Zu der Sondervorführung in den Kammerlichtspielen », *Münchener Zeitung,* 22 octobre 1932 ; Dr London, « Pfenningers [sic] "tönende Handschrift" », *Der Film* (Berlin), 22 octobre 1932 ; -au-, " Gezeichnete Töne. Neue Wege für den Tonfilm ", *Berliner Morgenpost* (Berlin), 23 octobre 1932 ; -e-., " Tönende Handschrift. Sondervorstellung im Marmorhaus ", *Deutsche allgemeine Zeitung* (Beiblatt), 23 octobre 1932 ; W. P., « Der gezeichnete Tonfilm », *Frankfurter Zeitung* (Francfort), 2 novembre 1932, et K. L., « Die tönende Handschrift », *Neue Züricher Zeitung* (Zurich), 27 novembre 1932.

travaille sur *Zwischen Mars und Erde [Entre Mars et la Terre]* (F. dir. , 1925). Parallèlement, Pfenninger poursuit des recherches intensives sur les nouvelles technologies de la radio, inventant et faisant breveter diverses améliorations pour des haut-parleurs, des microphones, etc. C'est dans le cadre de ce travail en laboratoire qu'il commence ses expériences sur le son synthétique.

Selon la légende qui entoure l'origine de ce que Pfenninger appelle la *tönende Handschrift* [écriture sonore], l'inventeur mal payé souhaitait ajouter une bande-son aux animations expérimentales qu'il réalisait en dehors de son travail habituel[19], mais, ne pouvant se payer ni les musiciens ni le studio pour les enregistrer, il s'installe à sa table avec un oscilloscope et étudie les formes visuelles produites par les différents sons. Après beaucoup de recherches, il parvient enfin, vers la fin de 1929 ou le début de 1930[20], à isoler une marque graphique unique correspondant à chaque note. Testant ses résultats expérimentaux avec la nouvelle technique de la bande-son optique, il se met à dessiner laborieusement la courbe du son voulu sur une bande de papier, qu'il photographie ensuite pour l'intégrer à la bande-son optique. Le son ainsi produit, rendu audible par la cellule de sélénium, n'a donc jamais été enregistré ; il est, littéralement, un « son dessiné à la main », comme Pfenninger le décrit. Et en effet, les premiers films qu'il réalise pour EMELKA à la fin des années 1930, accompagnés d'une bande-son entièrement synthétique – un travail extrêmement long qui suppose de choisir puis de photographier pour chaque note la bonne bande de courbes sonores – sont une animation qu'il a réalisée dans l'ombre, *Pitsch und Patsch [Pitsch et Patsch]*, et un « groteskes Ballett » [ballet grotesque] dirigé par Heinrich Köhler, intitulé *Kleine Rebellion [Petite rébellion]*.

Quand la découverte de la *tönende Handschrift* est présentée pour la première fois à la presse lors d'une démonstration spéciale à la Kulturlfilmabteilung des studios de l'EMELKA, à la fin du printemps 1931, de nombreux journalistes comparent l'invention de Pfenninger non pas au travail de Fischinger, mais plutôt aux avancées techniques similaires accomplies peu auparavant par l'ingénieur Humphries en Angleterre[21]. D'ailleurs, peut-être est-ce l'annonce de la découverte de Pfenninger qui incite Fischinger à commencer subitement à explorer une logique générative, plutôt que simplement analogique, entre la forme graphique et les sons musicaux. Sinon, comment expliquer qu'il ait, comme le rapporte Moritz, « *interrompu son travail sur ses autres projets, et notamment sa* Studie nr.11, *pour produire des centaines d'images tests qu'il enregistrait ensuite pour la bande-son*[22] » ?

Ayant éveillé l'intérêt du public grâce aux articles parus dans la presse en 1931, très probablement pour ne pas se laisser éclipser par les travaux de Humphries, EMELKA attend ensuite plus d'un an pour annoncer les premières démonstrations en public et à grande échelle du travail de son synthétique de Pfenninger. Le studio lance en grande fanfare et dans plusieurs villes, une série de films dont les bandes-son sont entièrement synthétiques, intitulé *Die tönende Handschrift. Eine Serie gezeichneter Tonfilme eingeleitet durch ein Film-Interview [L'Écriture sonore. Série de films au son dessiné à la main, avec, en introduction, une interview filmée]*. La première a lieu lors des Kammerlichtspiele de Munich le 19 octobre 1932, et, le lendemain, lors d'une matinée sur invitation seulement, dans l'élégant cinéma Marmorhaus à Berlin. Présent à cette manifestation, Pfenninger remercie personnellement le public pour sa « *réaction étonnée et enthousiaste à cette projection* », pour reprendre la description du *Film-Kurier*[23]. Le programme – qu'EMELKA diffuse dans les cinémas de toute l'Europe à la fin de l'année 1932 sous le titre *Die tönende Handschrift*[24] – se compose de *Kleine Rebellion* et de *Pitsch und Patsch*, de deux « *groteske Puppenfilme* » [films grotesques de figurines animées] par les frères Diehl, intitulés respectivement *Barcarole* et *Serenade*, et d'un « *Naturfilm*[25] » intitulé *Largo*. Les films sont précédés d'un documentaire pédagogique, *Das Wunder des gezeichneten Tones [Le prodige du son dessiné à la main]* (qui est également diffusé séparément dans une « actualité » annonçant la nouvelle découverte) et qui présente une histoire illustrée de l'enregistrement sonore, suivie d'un entretien filmé de Pfenninger avec une grande personnalité du cinéma, Helmuth Renar[26]. La réaction des journalistes est, comme on peut s'y attendre, vive et plutôt enthousiaste[27]. Quoique fascinés dans l'ensemble par l'exploit technique et les perspectives à venir qu'il offre, la plupart des critiques sont perturbés, voire dérangés par les nouveaux sons. Si quelques-uns sont enchantés par ce qui leur paraît être « une très belle musique "mécanique", une sorte de musique de carrousel », d'autres évoquent son « timbre primitif

et quelque peu nasal », l'impression qu'elle donne « d'être mécanique, presque sans âme » ; en outre, elle est « *ronflante et, également (dans la mesure où les sons évoquent surtout les flûtes et les instruments à cordes pincées), monotone* »[28]. Comme le dit un critique : « *Le son rappelle celui de tuyaux d'orgues fermés, de cors en sourdine, de harpes, de xylophones. Il a quelque chose d'étrangement irréel*[29]. »

Sans vouloir entrer ici dans le détail de l'histoire fascinante de cet accueil public (nous y reviendrons ailleurs), citons les commentaires représentatifs de R. Prévot, parus dans les *Münchener Neueste Nachrichten* le lendemain de la première :

« *Ce que nous avons vu hier matin ne se résume pas à de simples premières expériences. Notre sensibilité technologique a été fascinée, notre imagination de l'avenir a été excitée![...] En même temps, je dois admettre que notre oreille de mélomane s'est mise en grève et que notre conscience artistique aiguë a été troublée. Était-ce encore de la musique ? [...] Nous avons rarement ressenti aussi clairement la différence profonde qui sépare l'art vivant et la construction technologique. On entend des sons qui ressemblent à du piano et à du xylophone, d'autres qui semblent sortir d'un sifflet à vapeur, tous rassemblés avec beaucoup de précision, comme si quelqu'un devait, à partir d'un millier de morceaux de bois, construire un arbre qui semblerait trompeusement réel mais qui ne fleurirait jamais ! [...] Sans aucun doute, cette musique abstraite, squelettique, convient surtout aux images animées ; on y trouve en effet une sorte d'accord technique. Mais les tentatives pour "donner vie" par de tels moyens musicaux à la danse et à l'imitation de personnes vivantes semblent vouées à l'échec. L'effet ressemble à une danse des morts ! Là, nous devons élever la voix pour dire "cela suffit !"*

[...] *Le cinéma a enfin créé un nouvel "art technologique", qui a sa nature propre, distincte de celle du théâtre vivant. Peut-être la méthode Pfenninger permettra-t-elle aussi de trouver des notes et des complexes de sons impossibles à produire par des moyens naturels, c'est-à-dire une musique qui n'existe pas encore, une vraie musique de demain ? Espérons qu'elle sera belle*[30] ! »

Cette réaction est très représentative par son mélange de fascination technofétichiste, son souci de trouver une combinaison appropriée entre le son et l'image, et, surtout, sa manière d'exprimer la menace qui pèse sur la conception traditionnelle de la musique, censée être a-technologique. De nombreux critiques précisent qu'il faut comparer l'invention de Pfenninger aux nouveaux instruments ou technologies de musique électronique qui font leur apparition à l'époque, comme le Theremin ou le Trautonium, en ce sens que, comme pour eux, son avenir réside dans sa capacité à produire des sons « nouveaux » et non à imiter les sons existants, ce qui serait à la fois superfétatoire et peu défendable sur le plan économique. Mais cette ouverture apparemment progressiste sur un avenir acoustique inconnu est aussi, en soi, une manière de déplacer la menace que fait peser le son synthétique – cet arbre fait de bois mais qui ne fleurira jamais ! – sur la conception organique de l'acoustique. « *Unheimlich [effrayant]*, écrit le critique de la *Frankfurter Zeitung*, *le degré auquel la technologie rend toujours plus superflus, dans tous les domaines, à la fois la création organique et le travail naturel de l'homme*[31] ! »

À la suite des démonstrations de Pfenninger à la fin de 1932, les journaux établissent des comparaisons avec les travaux de Fischinger. Si quelques journalistes se contentent de noter les similitudes apparentes entre les deux pistes de recherche, la plupart définissent la confrontation Fischinger-Pfenninger dans des termes – *point de départ* vs. *conclusion logique*, *décoratif* vs. *analytique* – qui laissent penser que la question n'est pas de savoir qui le premier a découvert le son synthétique mais plutôt de définir deux projets voisins qui s'avèrent, en dernière analyse, très différents[32]. D'ailleurs, en examinant de près la manière dont chacun des deux inventeurs *cadre* ses activités, il devient clair qu'ils poursuivent, au-delà des ressemblances superficielles, des objectifs bien distincts. Fischinger, comme il est le premier à le reconnaître, s'intéresse fondamentalement à la relation qui existe entre certaines formes graphiques et leurs corrélats acoustiques, et à la manière dont cet isomorphisme pourrait déboucher sur des comparaisons physiognomoniques d'ordre culturel. Quand, par exemple, il propose que « *l'on étudie les ornements des tribus primitives du point de vue de leur caractère tonal*[33] », il est clair que son point de départ est la marque graphique. En dehors de cet intérêt sociologique, Fischinger défend régulièrement l'idée que le son dessiné à la main redonne une « souveraineté » au réalisateur de films, en lui conférant une maîtrise sur certains aspects que le système des studios a délégués à des spécialistes. Invoquant un *topos* assez rebattu issu de l'esthétique romantique, Fischinger défend avec insistance l'idée que l'art « réel » ne peut tolérer ce genre de production collective, parce que l'art « *n'existe que par une person-*

28. N., « Klänge aus dem Nichts. Rudolf Henningers [sic] "Tönende Handschrift" », *Film-Journal* (Berlin), 23 octobre 1932 ; K[urt] Pfister, « Die tönende Handschrift », *Breslauer Neueste Nachrichten* (Breslau), 24 octobre 1932, -au-, « Gezeichnete Töne » ; A. Huth, « Die tönende Handschrift. Eine sensationelle Erfindung », *Nordhäuser Zeitung u. Generalanzeiger* (Nordhausen), n.d.

29. K. Wolter, « Gezeichnete Tonfilmmusik », *Filmtechnik* (Halle), 12 novembre 1932, p. 12-13.

30. R. Prévot, « Musik aus dem Nichts. Rudolf Pfenningers "Tönende Handschrift" », *Münchener Neueste Nachrichten* (Munich), 20 octobre 1932 (soulignements dans l'original).

31. W. P., « Der gezeichnete Tonfilm », art. cité.

32. Voir, par exemple, Kroll, « Musik aus Tinte » ; wkl, « Von Ruttmann bis Pfenninger » et « "Tönende Handschrift". Neuartige Wirkungsmöglichkeiten des Tonfilms », *Kölnische Zeitung* (Cologne), 25 octobre 1932.

33. Cette phrase tirée d'un essai dactylographié de Fischinger (1932) intitulé « Klingende Ornamente » et figurant dans les documents Fischinger de la Iota Foundation Archive (Los Angeles), n'apparaît dans aucune des versions imprimées que j'ai trouvées.

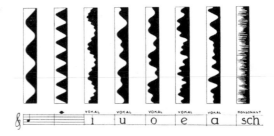

3. Photo publicitaire du Studio EMELKA en 1932 portant la légende : « Voici à quoi ressemble "l'écriture sonore" de Rudolf Pfenninger ». Archives Thomas Y. Levin

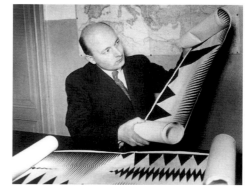

4. Oskar Fischinger avec des rouleaux représentant des sons dessinés à la main, 1932. Center for Visual Music, Long Beach (CA), États-Unis

34. Ingenieur Oskar Fischinger, « Der absolute Tonfilm », *Dortmunder Zeitung* (Dortmund), 1er janvier 1933 (c'est moi qui souligne) ; reproduit sous le titre « Der absolute Tonfilm. Neue Möglichkeiten für den bildenden Künstler », *Der Mittag* (Düsseldorf), janvier 1933. Un tapuscrit de cet article, figurant dans la Iota Foundation Archive sous le titre « Der Komponist der Zukunft und der absolute Film », porte la date manuscrite 1931-1932, ce qui pourrait être un exemple d'antidatation dont nous avons parlé plus haut.

35. Max Lenz, « Der gezeichnete Tonfilm », *Die Umschau* (Francfort), vol. XXXVI, no 49, 3 décembre 1932, p. 971-973.

36. Anonyme, « Soundless Film Recording », *New York Times*, 29 janvier 1933, sect. 9, p. 6. À ma connaissance, aucun appareil de ce genre n'a jamais été construit.

37. Anonyme, « Tönende Handschrift », *Völkischer Beobachter* (Berlin), 25 octobre 1932 (c'est moi qui souligne).

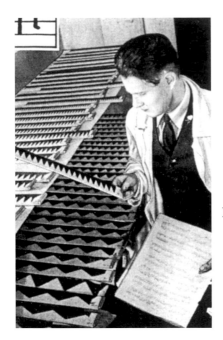

5. Photo publicitaire du Studio EMELKA en 1932 portant la légende : « Dans le archives des bandes sonores. Les notes exigées par la partition sont choisies pour être photographiées. » Archives Thomas Y. Levin

nalité singulière, et directement par elle, et que les œuvres d'art qui surgissent de cette manière […] *tirent profit* précisément de leurs qualités manuscrites, *irrationnelles et personnelles* [34] ». Au-delà du fait que, dans ce qui pourrait être une amusante estocade à Pfenninger – l'article d'où est tiré ce passage est signé « Ingénieur Oskar Fischinger » –, il est clair que, pour ce dernier, le son écrit à la main, et d'ailleurs l'écriture en soi, est entièrement au service d'une intention artistique totalement anti-technologique, c'est-à-dire irrationnelle.

Rien n'est plus éloigné des motivations qui animent les recherches scientifiques posées et fondamentalement pragmatiques de l'ingénieur Pfenninger. S'abstenant de tout discours esthétique, Pfenninger se concentre sur l'élaboration technologique d'une nouvelle forme d'écriture acoustique, une sémiopragmatique du son dont la fonction est de libérer la composition des contraintes à la fois de l'instrumentarium musical et des conventions de la notation de l'époque. À l'inverse de Fischinger, qui commence avec les formes graphiques pour ensuite étudier les sons qu'elles produisent, Pfenninger se concentre d'abord sur l'acoustique, dans une tentative pour définir l'onde précise qui permettra de reproduire à volonté tel son précis. En dépit de l'attrait visuel potentiel de leurs formes sinusoïdales, les courbes de Pfenninger ne sont certainement pas des ornements mais plutôt, comme plusieurs critiques l'ont noté à juste titre, « des gabarits ou des caractères typographiques [35] », autrement dit, des unités signifiantes qui peuvent se combiner pour produire des sons de façon linguistique, c'est-à-dire totalement technique, régi par des règles. Contrairement aux courbes de Fischinger, qui sont continues, celles de Pfenninger sont des unités discontinues. D'ailleurs, dans ce qui est peut-être la manière la plus succincte de différencier les deux projets, tandis que Pfenninger pouvait (du moins en théorie) utiliser sa méthode pour reproduire tous les sons produits par les ornements de Fischinger, l'inverse n'est manifestement pas vrai. Il n'est donc pas étonnant que les critiques aient, dès le début, rappelé avec insistance et avec raison que l'invention de Pfenninger n'était pas une pratique ornementale mais bien une nouvelle technique de notation acoustique. Ils annoncent même que l'inventeur s'apprête à « *construire un appareil qui ressemble à une machine à écrire, qui, au lieu de lettres, mettrait en place les uns après les autres des signes correspondant à des ondes* [36] ».

La découverte de Pfenninger constitue non seulement une menace parce qu'elle remet en cause l'hégémonie de certains systèmes tonaux (puisque le son graphique est à la fois entièrement dénué d'harmoniques et entièrement compatible avec les systèmes à quarts de ton et autres types de gammes), mais aussi parce qu'elle bouleverse le *statut* du son enregistré. Comme le dit très clairement un article non signé paru dans le quotidien nazi *Völkischer Beobachter*, avant Pfenninger, tout son enregistré était toujours un enregistrement *de* quelque chose : une voix, un instrument, un son quelconque : « *Dans ce système, on ne peut enregistrer quelque chose d'audible avec un microphone que si cette chose existe dans la réalité, c'est-à-dire si elle a été produite quelque part* avant. *Or, Rudolf Pfenninger produit du son venu de nulle part* [37]. » Si la génération synthétique de son par Pfenninger *détruit la logique de l'indexicalité acoustique*, qui était jusqu'ici à la base de tout son enregistré, elle met aussi en évidence *l'indexicalité iconique résiduelle* des activités poursuivies par Fischinger, activités apparemment semblables, mais en apparence seulement. D'ailleurs, la fascination expérimentale pour la découverte des corrélats acoustiques *d'un* profil ou *d'une* forme visuelle suppose aussi, à un certain niveau, que ces sons soient des sons *de* quelque chose, même si ce quelque chose n'est plus qu'une trace graphique reconnaissable. Ainsi, dans la mesure où Fischinger étudie et utilise des sons produits par des choses préexistantes (en l'occurrence, des formes graphiques), on peut assimiler son travail à une sorte de *musique concrète* proleptique, alors que la pratique synthétique de Pfenninger est plus proche de certaines pratiques non référentielles, constitutives de la musique électronique sur le plan acoustique. Dans la mesure où les ornements de Fischinger fonctionnent de façon sémiotique, ils deviennent des signes « motivés », tandis que les courbes de Pfenninger dépendent, au sens strict, des propriétés particulières – et, en dernière analyse, arbitraires – de la cellule au sélénium, celle-ci étant à la base du système sonore particulier du cinéma optique qu'il utilise pour produire sa graphématique acoustique. Et c'est cette différence sémiotique fondamentale qui explique en définitive pourquoi Paul Seligmann, membre du ciné-club « Das neue Frankfurt » pour lequel Moholy-Nagy a projeté les films de Fischinger et Pfenninger, attribue au seul Pfenninger l'invention d'un système

fonctionnel d'écriture acoustique : « *C'est finalement Pfenninger qui a découvert la voie de l'écriture acoustique. Tandis que Fischinger se contente de photographier le son en tant que processus, Pfenninger le capture sous forme d'images individuelles, ce qui le conduit à élaborer des gabarits grâce auxquels des sons particuliers et des groupes de sons peuvent être reproduits à volonté* [38]. » D'ailleurs, par leur caractère rigoureusement systématique et analytique, les recherches de Pfenninger méritent d'être rapprochées moins de celles de Fischinger que de celles très semblables – et également de nature linguistique – menées au même moment sur les sons synthétiques par Nikolaï Voïnov, Aleksandr Ivanov et Yevgenii Cholpo en Union soviétique. Voïnov et Ivanov découpaient dans du papier des formes sonores dentelées, tels des peignes contourés, représentant chacune un demi-ton, qui pouvaient ensuite être utilisées de façon répétée et dans diverses combinaisons, un peu comme le vocabulaire formel de base de l'animation visuelle. À peut près au même moment Cholpo a développé une variante très réussie, en forme de disque, des peignes de Voïnov et Ivanov [39].

Le son enregistré à l'ère de sa « simulabilité » synthétique

Si l'invention de Pfenninger permet de créer des sons venus de nulle part – comme il le dit si merveilleusement –, il a dû être profondément troublant d'entendre un répertoire relativement familier émaner d'une source qui ne faisait appel ni à des instruments ni à des musiciens et qui, en outre, consistait à photographier de manière systématique un vocabulaire graphématique afin de composer une bande-son optique. Ce malaise surtout alimenté par le fait que si les sons créés se distinguaient encore, à ce stade initial, des timbres caractéristiques des instruments traditionnels, il viendrait un moment – en théorie du moins – où, grâce aux perfectionnements techniques, on ne pourrait plus distinguer acoustiquement un son généré synthétiquement d'un son produit par des moyens conventionnels.

Ainsi, l'avènement du son synthétique modifie fondamentalement la stabilité ontologique de tout son enregistré. L'introduction du son optique dans le film à la fin des années 1920 avait déjà permis des interventions post-production à un degré jusqu'ici impossible, ce qui bouleversait l'intégrité *temporelle* des enregistrements acoustiques, qui pouvaient désormais être « montés » à partir de plusieurs prises effectuées à des moments différents [40]. Cependant, l'invention d'un moyen fonctionnel permettant de générer des sons synthétiques risquait de repousser le problème en remettant en question la prétendue authenticité des enregistrements sonores. Il était peu vraisemblable que l'on puisse, dans un avenir proche, créer des compositions *ex nihilo* – ou plutôt *ex stylo* – par des moyens synthétiques, mais il devenait possible d'intervenir de façon minimale et ponctuelle dans le tissu des enregistrements existants. Ce qui rend ces changements si dérangeants, c'est précisément le fait que ces corrections « synthétiques », si elles sont impossibles à distinguer du reste de la bande-son, soient justement synthétiques. À ce titre, elles sèment un doute fondamental quant au statut de *tout* ce qui se trouve sur la bande-son. Soudain, une certaine idéologie – indexicale – du son enregistré se trouve sérieusement ébranlée. Car si la coupe, lors du montage, menace l'intégrité temporelle de l'enregistrement en tant qu'événement continu, elle ne remet pas en cause l'indexicalité du processus d'enregistrement en soi, qui continue de régir les morceaux réarrangés. En revanche, l'invention du son synthétique par Pfenninger représente rien de moins que l'intrusion dans le domaine acoustique de la possibilité d'introduire des ajustements composites post-production – qualifiés de « corrections » ou « d'améliorations » – qui ne sont plus de l'ordre de l'indexicalité. En tant que sons venus de nulle part, ce ne sont plus des sons *de* quoi que ce soit.

La plupart des réactions à la *tönende Handschrift* ne font qu'exprimer la profonde anxiété que provoque l'attaque contre l'indexicalité, sans en définir clairement les causes. Les propos suivants sont, à cet égard, typiques : « *Les conséquences de cette découverte sont si monstrueuses, si effrayantes qu'il nous est impossible pour le moment de les saisir pleinement* [41]. » Toutefois, un critique particulièrement fin exprime assez précisément ce qui est en jeu :

« *Tout comme une plaque photographique peut être retouchée et embellie par l'art du photographe, de la même manière on pourra modifier la parole, le son et la modulation de la voix humaine jusqu'à sa perfection ultime. Un vaste domaine de retouche acoustique s'ouvre ici à l'industrie du film, et aucun chanteur ne courra plus le risque de n'avoir pas pu sortir à la perfection un contre-ut* [42]. »

38. Paul Seligmann, « Filmsituation 1933 » [*Die neue Stadt*, n° 10, 1932-1933], dans Heinz Hirdina (éd.), *Neues Bauen/Neues Gestalten. Das neue Frankfurt/die neue Stadt. Eine Zeitschrift zwischen 1926 und 1933*, Dresden, Verlag der Kunst, 1984 (réimprimé en 1991), p. 341.

39. On trouvera un compte rendu contemporain intelligent et illustré, en anglais, dans Waldemar Kaempffert, « The Week in Science », *New York Times*, 11 août 1935, sect. 10, p. 6.

40. Un exemple frappant des nouvelles possibilités spectaculaires de montage acoustique rendu possible par le système Tri-Ergon est le « film » sans montage de Walter Ruttmann, intitulé *Weekend*, diffusé sur la radio de Berlin le 13 juin 1930 ; il s'agit ici d'un montage sonore « composé » avec la nouvelle technique sonore cinématographique. Considéré comme perdu, il a été redécouvert à New York en 1978 et est aujourd'hui disponible sur CD, en même temps qu'une série de « remixages » contemporains par John Oswald, *To Rococo Rot* et d'autres artistes, sous le label Intermedium (Rec 003).

Die Kurve des Lautes „n"

So kompliziert sieht ein „a"
in der Tonschrift aus

„u"

6. La courbe du son « n ». La complexité du son « a » en écriture sonore, photo publicitaire du Studio EMELKA, 1932. Archives Thomas Y. Levin

41. Lac., « Erschließung einer unbekannten Welt. Gezeichnete Musik », *Tempo* (Berlin), 2 novembre 1932.

42. ky., « Die tönende Schrift. Eine Umwälzung auf dem Gebiete der Tonwiedergabe », *Kölner Tageblatt* (Cologne), 18 novembre 1932.

43. Hans Rolf Strobel, « Musik mit Bleistift und Tusche. Der Filmklub zeigt heute Rudolf Pfenningers Kurzfilme », *Die Abendzeitung* (Munich), 4 mai 1953.

44. Malgré ce jugement négatif, Pfenninger a pu rester en Allemagne à la fois durant et après le IIIᵉ Reich, travaillant dans la supervision artistique et la décoration pour les studios de cinéma de Geiselgasteig, en dehors de Munich, où on lui doit le travail d'animation sur *Wasser für Canitoga [De l'eau pour Canitoga]* (Herbert Selpin, 1939), les décors de *Das sündige Dorf [Le Village coupable]* (dir. Joe Stöckel, 1940) et de *Hauptsache Glücklich ! [Le Plus Important : être heureux]* (dir. Theo Lingen, 1941), la supervision artistique de *Einmal der liebe Herrgott sein [Être une fois le bon Dieu]* (dir. Hans H. Zerlett, 1942) et d'*Orient Express* (dir. Viktor Tourjansky, 1944), les décors de *Der Brandner Kasper schaut ins Paradies* (dir. Josef von Baky, 1949), *Das seltsame Leben des Herrn Bruggs [La Vie étrange de M. Bruggs]* (dir. Erich Engel, 1951) et *Nachts auf den Straßen [La Nuit dans les rues]* (dir. Rudolf Jugert, 1952), ainsi que la supervision artistique de *Aufruhr im Paradies [Des troubles au paradis]* (dir. Joe Stöckel, 1950).

45. Voir L. Moholy-Nagy, *Vision in Motion*, op. cit., p. 277.

46. Grâce à l'aide d'Ernst Lubitsch, Fischinger se rend en février 1936 à Hollywood pour occuper un emploi à la Paramount. C'est là qu'il travaille pour Disney à la séquence de son « visuel » peut-être la plus connue aujourd'hui : la « Toccata et Fugue en ré majeur » de *Fantasia* (1940).

47. Arthur Knight, *The Liveliest Art*, New York, MacMillan, 1957, p. 158.

48. Voir, par exemple, P.W., « Les sons synthétiques de l'ingénieur Pfenninger », *xxᵉ siècle* (Bruxelles), 16 décembre 1932, et « Curieuse expérience », *Musique et instruments* (Paris), nº 285, 1933, p. 265.

49. Voir Arthur Hoérée et Arthur Honegger, « Particularités sonores du film *Rapt* », *La Revue musicale* (Paris), vol. XV, 1934, p. 90, et Arthur Hoérée, « Le travail du film sonore », *La Revue musicale*, vol. XV, 1934, p. 72-73. Pour une vision plus générale de la réception et du développement du son synthétique en France, on consultera Richard Schmidt James, *Expansion of Sound Resources in France, 1913-1940, and ts Relationship to Electronic Music*, thèse de doctorat, Université du Michigan, 1981.

50. Voir, par exemple, l'étude détaillée de Pfenninger dans un long article de Luciano Bonacossa, « Disegni animati e musica sintetica », *Le Vie d'Italia* (Milan), vol. XL, nº 8, août 1934, p. 571-582, et tout particulièrement p. 578-582.

On peut corriger les fausses notes, rattraper les décalages, éliminer les harmoniques gênantes, améliorer les sonorités désagréables. En théorie, tout enregistrement musical peut donc devenir « parfait ». Mais cette nouvelle qualité de la musique enregistrée a un prix, puisqu'on ne « sait » plus maintenant quel est le statut exact de ce qui est enregistré. Autrement dit, un doute technologique s'introduit dans la lisibilité indexicale de la prestation enregistrée. À n'importe quel moment, ce que l'on entend peut être le produit d'une intervention synthétique pfenningérienne au niveau de la post-production, impossible à déceler en tant que telle. C'est le début d'une incertitude lourde de conséquences – le son enregistré à l'ère de son ambiguïté référentielle – qui, des décennies plus tard et dans le sillage du répertoire (qui s'est beaucoup enrichi) des interventions en studio, conduira à l'avènement de la mastérisation « directement sur disque » et aux enregistrements dits *live* comme tentative (finalement vaine) de restaurer l'indexicalité encore édénique du son enregistré, telle qu'elle existait avant sa simulabilité synthétique.

Coda : la postérité du son synthétique au cinéma

Il se trouve que les cinq films de Pfenninger dans la série *Tönende Handschrift* – les premiers résultats de ses expérimentations sur le son synthétique – sont aussi ses derniers films. Dans un entretien de 1953, il explique ainsi la tiédeur de la réaction à son invention au début des années 1930 : « *Les temps n'étaient pas mûrs ; mon invention est arrivée vingt ans trop tôt* [43]. » Ou peut-être trop tard. Quelques années après, les nazis qualifieront les films de Pfenninger de *seelenlos und entartet* [sans âme et dégénérés], ce qui mettra fin, comme on peut s'y attendre, à ses recherches dans ce domaine [44]. D'après sa propre description Moholy-Nagy lui-même semble avoir abordé certaines questions soulevées par la technique de Pfenninger dans un film de 1933 intitulé *Tönendes ABC [L'ABC sonore]*, bref film expérimental présenté à la London Film Society le 10 décembre de cette même année (mais malheureusement aujourd'hui très probablement perdu), dont la bande-son optique avait été rephotographiée de façon à pouvoir être projetée en même temps que le son (ce qui permettait de *voir* les formes en même temps qu'on les *entendait* [45]). Cependant, en dehors de ce cas précis et d'une brève mention du son synthétique dans le documentaire de W.L. Bagier de 1934, *Der Tonfilm*, l'Allemagne cessera bientôt d'être le terreau fertile qu'elle avait été plusieurs années durant pour ce genre de recherche [46].

Ailleurs, notamment dans le sillage de l'importante publicité qui accompagne la sortie et la distribution internationale de la série *Tönende Handschrift*, le « son dessiné à la main » fait rapidement sensation, mais pour peu de temps. En Amérique, même un film commercial comme le *Dr Jekyll and Mr Hyde* (1931) de Rouben Mamoulian profite des étranges possibilités acoustiques qu'offre la nouvelle technique pour souligner par un accompagnement sonore la transformation du gentleman en monstre et vice versa. Le résultat, comme l'explique un commentateur, est « *une bande-son nerveuse, créée synthétiquement, construite à partir de battements cardiaques amplifiés, mélangés aux échos de gongs joués à l'envers, de cloches entendues dans des chambres de résonance et de sons totalement artificiels créés en photographiant des fréquences lumineuses directement sur la bande-son* [47] ». En France, à la suite de quelques articles parus sur *Die tönende Handschrift* dans des journaux belges et français [48], le son dessiné à la main commence à apparaître sur des bandes-son de films, et notamment dans le travail d'Arthur Hoérée, dont la pratique du « zaponage » – technique qui consiste à utiliser une teinture ou une peinture sombre appelée Zapon pour intervenir sur la bande-son optique – est mise à profit avec beaucoup d'effet dans *Rapt* (1934) de Dimitri Kirsanoff [49]. En Italie, Leonhard Fürst, théoricien allemand de la musique (qui avait écrit sur Fischinger dans *Melos*) donne une conférence à Florence sur les nouvelles techniques de sonorisation des films lors d'un colloque international sur la musique qui a lieu le 2 mai 1933. Après son intervention, qui s'accompagne de la projection d'une bobine des *Tönende Ornamente* de Fischinger, de *Romance sentimentale* d'Eisenstein (France, 1930) et de *Die tönende Handschrift* de Pfenninger, des articles explicatifs commencent à paraître sur le sujet dans des revues techniques aussi bien que grand public [50]. En Union soviétique, les importantes recherches sur le son synthétique commencent à porter leurs fruits dans les bandes-son de films comme *Symphony of the World* (Union soviétique, 1933), *Prélude de Rachmaninov* par le groupe d'Ivoston en 1934 et *Romance sentimentale*, résultat de la brève collaboration de Grigori Alexandrov avec Serguei Eisenstein.

En Grande-Bretagne, le grand intérêt suscité par les exploits de Humphries avec le son synthétique en 1931 explique peut-être la réception très importante qu'a eu ce travail de pionniers allemands. La découverte de Pfenninger est commentée en long et en large par les grands journaux comme *The Times* (Londres) et dans des nombreux articles richement illustrés qui paraissent dans des revues professionnelles britanniques comme *Wireless World* ou *Sight and Sound*[51]. Peu après les projections des films à sons synthétiques de Fischinger, le 21 mai et le 10 décembre 1933 à la London Film Society (dans le deuxième cas avec *Tönendes ABC* de Moholy-Nagy), et la projection de *Die tönende Handschrift* le 8 janvier (au Gaumont-British Studios) et le 14 janvier 1934 (décrit dans les notes accompagnant la projection comme « la tentative la plus élaborée à ce jour pour utiliser le son synthétique à des fins cinématographiques »), la Film Society montre, le 1er janvier 1935, deux films sur le thème du son : *Der Tonfilm* de Bagier et le documentaire britannique *How Talkies Talk* (Dir. Donald Carter, 1934), qui, selon les notes du programme, s'intéresse aussi à la question du son synthétique[52].

C'est également à Londres, un peu plus d'un an plus tard, qu'un jeune Écossais étudiant en beaux-arts est engagé par John Grierson pour travailler à l'Unité cinématographique de la General Post Office (GPO). Cet étudiant, Norman McLaren, deviendra sans doute le défenseur le plus prolifique et le plus célèbre au monde du son synthétique. Dans les années qui suivent les projections et les articles mentionnés ci-dessus, il commence ses premières expériences, grattant directement sur la bande-son d'une manière improvisée pour *Book Bargain* (1937) – pour ne citer qu'un exemple de l'époque qu'il passe à la GPO – et dans les films abstraits *Allegro* (1939), *Dots* (1940), *Loops* (1940) et *Rumba* (1939) (cette dernière œuvre, aujourd'hui perdue, se limitant à une simple bande-son, sans images), qu'il réalise pour le Guggenheim à New York, qui s'appelait encore The Museum of Non-Objective Painting [musée de la peinture non objective]. Quand on lui demande quelle est sa source d'inspiration pour la technique systématique de génération de son synthétique, qu'il élabore au début des années 1940, McLaren cite les films expérimentaux continentaux présentés à l'École des beaux-arts de Glasgow, où il avait étudié entre 1932 et 1936 :

« *Parmi eux, il y avait un film intitulé* Tonal Handwriting [sic], *réalisé par un ingénieur allemand de Munich – Rudolph Phenninger* [sic]. *Il a mis au point un système. Tout d'abord, le film consistait en un documentaire montrant comment il a procédé. Il avait une bibliothèque de cartes et une caméra. Il sortait une carte, filmait un plan, et ainsi de suite. À la fin, il avait un petit dessin animé. Il y avait avec de la musique très vivante, pas très distinguée mais vivante. C'est sur cette base que j'ai élaboré mon propre système de cartes*[53]. »

C'est cette méthode néo-pfenningérienne de « son synthétique animé » – qui s'appuyait sur une bibliothèque de bandes en carton d'un pouce sur douze, chacune contenant entre une et cent vingt itérations d'un motif d'ondes sonores dessinées à la main et capables de produire tous les demi-tons sur une tessiture de cinq octaves – que McLaren utilise dans les films ultérieurs avec bande-son synthétique comme *Now is the Time,* en vision stéréoscopique (1951), *Two Bagatelles* (1952), *Neighbours* (1952), et *Blinkity Blank* (1955). McLaren décrit sa méthode en détail dans une série d'articles introductifs et techniques qui contribueront beaucoup à faire connaître tout les détails de ce procédé[54]. C'est avec cette méthode qu'il réalise pour l'Office national du film du Canada un chef d'œuvre du film au son synthétique, *Synchromy* (1971), d'une durée de sept minutes, où l'on voit les motifs abstraits qui, à chaque moment, créent les sons que l'on entend (voir ill. p. 60).

Les chapitres suivants de cette riche et fascinante histoire du son synthétique touchent divers domaines allant du cinéma d'avant-garde (et notamment de l'animation expérimentale) à l'élaboration de nouveaux systèmes de notation et de nouvelles technologies de production de son. Dans le premier cas, nous ne citerons que trois exemples : le travail des Américains John et James Whitney dans les années 1940 (qui emploient un système à pendules pour générer une bande-son optique entièrement synthétique pour la « musique audio-visuelle » de leur *Five Abstract Film Exercises* [1943-1945]), le court-métrage expérimental *Versuch mit synthetischem Ton (Test)* [*Expérience avec son synthétique (test)*] par le réalisateur autrichien Kurt Kren en 1957 (avec une bande-son optique entièrement « grattée »), et les films de Barry Spinello dans les années 1960, dont les bandes-son synthétiques – par exemple dans *Soundtrack* (1970) – sont produites en

51. « Synthetic Sound : Musical Demonstration in London », *The Times* (Londres), 9 janvier 1933, p. 8 ; Herbert Rosen, « Synthetic Sound. Voices from Pencil Strokes », *Wireless World* (Londres), 3 février 1933, p. 101, et Paul Popper, « Synthetic Sound. How Sound Is Produced on the Drawing Board », *Sight and Sound* (Londres), vol. II, n° 7, automne 1933, p. 82-84. Quelques années plus tard, *Sight and Sound* publiait un article plus général de V. Solev intitulé « Absolute Music », *Sight and Sound*, vol. V, n° 18, été 1936, p. 48-50 ; une version antérieure de cet article avait paru sous le titre « Absolute Music by Designed Sound » dans *American Cinematographer* (Hollywood [CA]), vol. XVII, n° 4, avril 1936, p. 146-148, 154-155.

52. Notes sur le programme, *The Film Society* (Londres), 13 janvier 1935, reproduites dans *The Film Society Programmes*, p. 310.

53. Entretien avec McLaren dans Maynard Collins, *Norman McLaren*, Ottawa, Canadian Film Institute, 1976, p. 73-74.

54. En dehors de cet essai ancien (signé avec Robert E. Lewis) intitulé « Synthetic Sound on Film », *Journal of the Society of Motion Picture and Television Engineers* (Scarsdale [NY]), vol. L, n° 3, mars 1948, p. 233-247, McLaren a aussi écrit « Animated Sound on Film », opuscule publié d'abord par l'Office national du film du Canada en 1950, puis, dans une version révisée, sous le titre « Notes on Animated Sound », dans *Quarterly of Film, Radio and Television* (Berkeley, California), vol. VII, n° 3, 1953, p. 223-229.

7. Cartes contenant des motifs d'ondes sonores qui, une fois photographiés, produisent des sons musicaux. Publié dans Maynard Collins, *Norman McLaren*, 1976.

8. McLaren « composant » une partition musicale à l'aide de cartes contenant des motifs d'ondes sonores. Publié dans Maynard Collins, *Norman McLaren*, 1976.

55. Voir John Whitney et James Whitney, « Audio-Visual Music » et « Notes on the "Five Abstract Film Exercises" », dans Frank Stauffacher (dir.), *Art in Cinema*, San Francisco, SF-MOMA, 1947 ; rééd., New York, Arno Press, 1970. Sur Kren, voir Hans Scheugl (dir.), *Ex Underground Kurt Kren*, Vienne, PVS, 1996, et notamment p. 161. Voir aussi Barry Spinello, « Notes on "Soundtrack" », dans Robert Russett et Cecile Starr (dir.), *Experimental Animation*, New York, Van Nostrand Reinhold Co, 1976, p. 175-176.

56. Lev Manovitch, « What Is Digital Cinema ? », dans Peter Lunenfeld (dir.), *The Digital Dialectic. New Essays on New Media*, Cambridge (MA), MIT Press, 1999, p. 175.

9. Norman McLaren
Synchromy, 1971
Film cinématographique 35 mm couleur, sonore
Durée : 7'27"
Centre Pompidou, Musée national d'art moderne, Paris, France

dessinant et en peignant directement sur le celluloïd et au moyen de matériaux autocollants comme les microbandes ou les lettres-transferts[55]. Le deuxième cas inscrit la méthode de Pfenninger dans l'histoire complexe de l'invention de nouveaux systèmes d'enregistrement, telle la bande magnétique, et les nouvelles techniques de sons synthétiques comme le Melochord d'Harald Bode en 1947 (utilisé dans les années 1950 dans le studio de musique électronique de Stockhausen à Cologne), le célèbre synthétiseur de musique électronique d'Harry F. Olson, chez RCA (lancé en 1955), le synthétiseur modulaire très novateur de Robert Moog, construit en 1964, et la prolifération ultérieure d'interfaces MIDI, qui font de l'expérience de la musique en tant que matériau graphique, et du travail sur ce matériau, une affaire quasi quotidienne.

Mais en dehors de son importance généalogique, la *tönende Handschrift* de Pfenninger présente un grand intérêt *théorique*, tout à fait d'actualité, car elle offre, dans le domaine de l'acoustique, un parallèle proleptique remarquable à la mutation qui touche actuellement le statut d'une grande partie dc la rcprésentation visuelle. Si, comme certains le prétendent, l'avènement de l'image numérique remet en cause beaucoup de présupposés référentiels qui, jusqu'ici, caractérisaient les divers médias visuels fondamentalement indexicaux du XIXᵉ siècle, tels la photographie et le cinéma, les conséquences esthético-politiques de ce changement épistémique sont majeures. Tout comme la technique du son synthétique de Pfenninger – notamment quand elle fonctionne comme simulacre de « correction » d'un matériau sonore traditionnel – remet fondamentalement en question l'*homogénéité* supposée du champ indexical, sur laquelle il jette un doute dont on ne peut pas prévoir toutes les conséquences contaminatrices sur le plan épistémologique, de même, la prévalence croissante d'une hybridité sémiotique comparable dans le domaine visuel – comme les créatures rendues en trois dimensions qui peuplent un paysage cinématographique par ailleurs « réel » dans le film de Disney *Dinosaure* (Eric Leighton & Ralph Zondag, USA 2000) – remet en question l'ensemble du champ visuel indexical. Lev Manovich a proposé de décrire, en termes média-historiques, l'avènement de l'*épistèmê* numérique comme un tournant du mode photographique (indexico-référentiel) vers un mode *graphique* de représentation – celui qui caractérisait en fait les médias du XIXᵉ siècle à partir desquels le cinéma s'est développé[56]. Sur le plan de son statut sémiotique, la phase pré-numérique du cinéma se révèle dès lors comme une simple parenthèse indexico-référentielle. Si l'on accepte ce point de vue, il faut alors reconnaître que la nature essentiellement graphématique du son synthétique de Pfenninger révèle quant à elle une dimension essentielle de cette orientation graphique des nouveaux médias : son statut fondamental moins comme peinture mais, en tant qu'inscription, comme une technologique de l'écriture.

* Le présent essai est une version très résumée d'une étude (qui fait partie d'un ouvrage à paraître sur la généalogie du son synthétique) présentée pour la première fois à Potsdam en 1999 au colloque internationale du Einstein Forum sur « L'Histoire culturelle et médiatique de la voix », et publiée d'abord en allemand sous le titre « "Töne aus dem Nichts". Rudolf Pfenninger und die Archäologie des synthetischen Tons », dans Friedrich Kittler, Thomas Macho et Sigrid Weigel (dir.), *Zwischen Rauschen und Offenbarung. Zur Kultur und Mediengeschichte der Stimme,* Berlin, Akademie Verlag, 2002, p. 313-355, puis en anglais sous le titre « "Tones from out of Nowhere" : Rudolf Pfenninger and the Archaeology of Synthetic Sound », *Grey Room,* nᵒ 12, automne 2003, p. 32-79.

Traduit de l'anglais par Jean-François Allain

Longtemps considérée sous l'aspect d'une mise en mouvement de la peinture, la « musique des couleurs » a tout d'abord acquis ses lettres de noblesse, au XXᵉ siècle, dans le cadre de l'historiographie de l'art cinétique. L'historien Frank Popper [1], et avant lui l'artiste tchèque Zdeněk Pešánek [2] ont œuvré dans ce sens, en privilégiant, au sein des arts de la lumière, une approche prioritairement visuelle. On relève moins fréquemment que Sergueï Eisenstein, dans le fil de ses réflexions sur les relations de l'image et du son au cinéma, accorde lui aussi à ce mythe ancestral une digression substantielle : « *Réduire les contradictions existant entre la vue et le son, entre le monde que l'on voit et celui que l'on entend ! Les ramener à l'unité, et à un rapport harmonieux ! Quel travail passionnant !* [3] » Procédant à un recensement critique, le cinéaste rend hommage à la riche tradition artistique issue de l'imaginaire baroque de la culture jésuite, dont le projet inachevé du « Clavecin oculaire » du père Louis-Bertrand Castel est l'œuvre exemplaire. Il lui attribue ainsi le rôle d'une investigation pionnière sur l'articulation de la vue avec l'ouïe, qui ouvre plus spécifiquement sur les médias audiovisuels.

Au cours du XXᵉ siècle, diverses générations d'artistes se sont attelées, par le biais des moyens électriques, à la mise en œuvre d'une « musique pour les yeux » accessible au plus grand nombre. Des expériences techniques fécondes prolongent en effet cette utopie : les dispositifs hérités des lanternes magiques, comme les boîtes lumineuses de Morgan Russell et de Thomas Wilfred ou les jeux de lumières de Kurt Schwerdtfeger et Ludwig Hirschfeld-Mack ; l'étirement temporel de la peinture en rouleaux, comme chez Duncan Grant, Viking Eggeling ou Hans Richter ; les

Empreintes sonores et métaphores tactiles

MARCELLA LISTA

Optophonétique, film et vidéo

1. Frank Popper, *L'Art cinétique* [1967], 2ᵉ éd. revue et augmentée, Paris, Gauthier-Villards Éditeur, 1970, p. 150-182.

2. Zdeněk Pešánek, *Kinetismus (Kinetika ve výtvarnictví. Barevná hudba)*, Prague, Ceská grafická unie, 1941. Cet ouvrage peut être considéré comme la première histoire transdisciplinaire des arts de la lumière en mouvement. Traduction d'extraits par Xavier Galmiche dans *Lanterna Magika. Nouvelles technologies dans l'art tchèque du XXᵉ siècle*, Camille Morineau et Vit Havránek (dir.), cat. d'expo., Paris, Espace EDF-Electra, ed. Kant, 2002, p. 50-54.

3. Sergueï Eisenstein, « Le montage vertical », *Iskusstvo Kino*, 1940, n° 9, p. 16-25, traduit sous le titre « Synchronisation des sens », *Le Film : sa forme, son sens*, adapté du russe et de l'américain sous la dir. d'Armand Panigel, Paris, Christian Bourgois, 1976, p. 253-277.

claviers à lumières déclinés par Alexandre Scriabine, Vladimir Baranoff-Rossiné, Zdeněk Pešánek ou Alexander László ; l'investissement non figuratif du cinéma d'animation qui, chez les frères Ginanni-Corradini et Léopold Survage, dès les années 1910, offre un nouveau terrain d'exploration des « correspondances ». Cet instrumentarium renouvelle une question déjà présente dans les recherches du père Castel : faut-il ou non un accompagnement sonore à ces spectacles de lumière, ou bien la musique des couleurs peut-elle induire à elle seule une qualité musicale ? L'hypothèse d'une sensation réflexe a notamment été défendue par le siècle romantique avec la théorie médicale de l'« audition colorée ». Castel, quant à lui, considérait la « musique oculaire » comme un reflet de la musique des sphères (*musica mundana*), ceci au même titre que la musique instrumentale (*musica umana*). L'une et l'autre, la musique visible et la musique audible n'étaient pour lui que la manifestation, rendue perceptible pour les sens humains, de l'harmonie cosmique. Autrement dit, c'est par référence à un troisième terme commun, la « musique des sphères » qu'elles construisent leur relation d'analogie. Le père jésuite allait jusqu'à qualifier son invention de « musique à l'usage des sourds ». Cela suppose comme une conséquence logique la capacité d'un outillage spécifique à s'adresser à un sens pour compenser l'autre.

Parallèlement à cet héritage, les arts audiovisuels du XXᵉ siècle trouvent une autre origine fondatrice dans l'observation, engagée par l'acoustique de la fin du XVIIIᵉ siècle, des marques de vibra-

4. Ernst Florens Friedrich Chladni, *Die Akustik*, Leipzig, 1802.

5. E. E. Fournier d'Albe, « The Type-Reading Optophone », *Nature*, 3 sept. 1914, p. 4.

1. « Klangfiguren », planche extraite du traité de Ernst Florens Friedrich Chladni, *Die Akustik*, publié à Leipzig en 1802.

tions sonores, autrement dit de leur empreinte. C'est sous le nom de *Klangfiguren* [figures sonores] que le scientifique Ernst Chladni désignait dans les années 1790[4] des images montrant les empreintes créées par les fréquences sonores sur une fine plaque couverte de poudre de quartz. Ces figures régulières restituent sous une forme graphique les intervalles harmoniques (ill. 1). Le phénomène consistant à recueillir la trace graphique du son, objet de fascination tout au long du XIX^e siècle, trouve son aboutissement, avec les technologies électriques, dans les médias d'enregistrement analogique du son : notamment le disque de gramophone, la piste optique du cinéma sonore, l'oscillographe, puis l'oscilloscope cathodique. Cette pratique d'une visualisation du son par contact direct de la vibration sonore avec la surface où elle vient dessiner sa forme propre, entretient un lien moins évident avec les arts du spectacle que ne le font les « symphonies de couleurs » se réclamant des recherches de Castel. Elle constitue pourtant l'origine de ce qui se développe au XX^e siècle sous le terme générique d'*intermedia*. Entendu dans le sens strict dont on attribue la paternité à László Moholy Nagy, l'intermedia oppose à l'association extérieure des médias – une image *accompagnée* d'un son – la transformation physique d'un médium vers l'autre par des moyens électriques. Ici, le rapport du son à l'image s'organise en une relation à deux termes et entraîne une logique de réversibilité. Parce qu'on peut matérialiser les formes du son, alors il devient aussi possible de produire des phénomènes sonores à partir de formes visuelles. C'est à cette catégorie technologique que l'on doit rattacher un instrument de conversion lumière/son, conçu à l'usage des aveugles en 1912 par le docteur Fournier d'Albe : l'« Optophone ». Cet instrument, élaboré à l'université de Birmingham, utilisait une cellule de sélénium pour rendre audibles des perceptions spatiales : « *Tout instrument dessiné pour traduire des effets optiques en effets acoustiques, ou la lumière en son, et substituant ainsi l'oreille à l'œil, peut être nommé, de façon appropriée, un* "optophone" [5] », précise Fournier d'Albe. D'abord pensé comme un capteur de lumière devant aider à l'orientation des non-voyants, l'instrument fut ensuite réélaboré, en 1914, en tant qu'outil de lecture : il consistait en une rangée de cinq rayons lumineux qui « scannaient » en quelque sorte la page imprimée, renvoyant à une cellule de sélénium diverses réflexions lumineuses, interprétées alors sous une forme sonore. Les sons produits avaient été harmonisés musicalement : chacun des cinq rayons lumineux produisait une note donnée. Au terme d'un apprentissage difficile de la part du sujet non-voyant, cette « musique optique » devait lui permettre de reconnaître les caractères imprimés à l'alternance de blanc et de noir que leurs formes exposaient à la cellule photoélectrique.

Au seuil des années 1920, au moment où Moholy-Nagy élabore sa proposition d'une « écriture sonore » au moyen du disque puis de la piste optique, le projet d'un optophone à usage artistique devient la pierre de touche des réflexions théoriques de Raoul Hausmann. Les deux artistes formulent ainsi parallèlement l'hypothèse d'une nouvelle musique, non instrumentale, qui serait entièrement produite par des procédés optiques. Chez Hausmann cependant, cette idée se développe en une investigation sur le fonctionnement même de la perception et s'articule en profondeur à l'utopie d'une extension du système sensoriel. Elle vise à créer un nouvel art total, en réinvestissant les outils de la musique des couleurs : son et lumière.

La théorie « optophonétique » d'Hausmann détourne les technologies les plus avancées de son temps au profit d'une exploration des possibles équivalences perceptives. Elle élabore en cela une véritable reconsidération des propositions de Castel, basées non plus sur la correspondance du son et de la lumière, mais sur leur conversion électrique. L'artiste dada esquisse par ce biais une conception de l'intermedia très différente de celle de Moholy-Nagy. C'est à l'aune du projet de l'optophone, encore méconnu aujourd'hui, que nous tenterons d'évoquer ici, à travers quelques jalons significatifs, le devenir des théories de Castel dans les médias audiovisuels.

« Construisez des optophones et écoutez la lumière du monde» : Hausmann et le laboratoire de l'intermedia

Dans l'historiographie des instruments convoquant conjointement le son et la lumière, l'opto-phone de Raoul Hausmann fait irruption par un biais inattendu. En septembre 1921, l'artiste dada publie son manifeste «PRÉsentismus» [« PRÉsentisme »] dans la revue hollandaise *De Stijl*, où il invite à la création d'un « nouvel art haptique ». C'est dans ce texte qu'il énonce les prémisses d'un art basé sur une conversion à double sens du son et de la lumière. Il s'y réclame en particulier de Thomas Wilfred :

« Nous réclamons la peinture électrique, scientifique ! ! ! Les ondes du son, de la lumière et de l'électricité ne se distin-guent que par leur longueur et amplitude ; après les expériences de Thomas Wilfred en Amérique sur des phéno-mènes colorés flottant librement dans l'air, et les expériences de la T.S.F. américaine et allemande, il sera facile d'employer des ondes sonores en les dirigeant à travers des transformateurs géants, qui les transformeront en spec-tacles aériens colorés et musicaux… Dans la nuit des drames de lumière se dérouleront au ciel, dans la journée les transformateurs feront sonner l'atmosphère [6]. »

Le « Clavilux » de Wilfred, il faut le préciser, n'affranchissait pas réellement la lumière colorée du support d'un écran. Son principe consistait à difracter les rayons lumineux à l'arrière d'un grand écran opalescent incurvé, créant une impression plus flottante et immatérielle que ne le faisaient les lumières projetées [7]. Par cette référence, Hausmann remet cependant en cause l'approche matiériste du sens tactile que préconisait, quelques mois auparavant, le « Manifeste du Tacti-lisme » du futuriste Filippo Tommaso Marinetti. Ce dernier invitait à totaliser la synesthésie futu-riste avec un « théâtre tactile » offrant aux mains des spectateurs *« de longs rubans tactiles qui rouleront en produisant des harmonies de sensations tactiles avec des rythmes différents [8] »*. Dans le manifeste d'Hausmann, ce « tactilisme » latin, se référant à une topographie corporelle des sens, est refusé au profit de l'adjectif substantivé « Haptisch », que l'esthétique germanique avait déjà développé comme valeur d'opposition dans le cadre du binôme : optique/haptique [9]. À un certain niveau, Hausmann partage avec Marinetti le désir de destituer la prévalence de la culture visuelle sur les modes cognitifs offerts par les autres sens. Dans sa proposition esthétique, il écarte cependant toute approche anecdotique pour déplacer le centre d'intérêt des *effets* au *processus*.

L'*Haptizismus* formulé par Hausmann en 1921 correspond en fait à une tentative de théoriser une spécificité des médias électriques encore inexploitée sur le plan artistique : leur faculté à convertir les ondes sonores et lumineuses. À travers une poétique du contact, il s'agit d'appréhender le phénomène de l'empreinte qui est à la base des processus analogiques de conversion. Très peu de temps après, Moholy-Nagy publie son célèbre essai «Produktion.Reproduktion », où il invite au développement d'un langage graphique du son par l'intervention manuelle de l'artiste sur la matrice de cire [10]. Fort de sa grande capacité théorique, Moholy-Nagy passe pour avoir mis en exergue ce mode opératoire : l'inscription du microsillon sur le disque – graphie sonore –, de même que la photographie du son sur la piste sonore du film – son optique – procèdent par contact, tant dans la phase de report que dans la phase de lecture [11]. C'est à la généralisation de ce principe que se réfère Hausmann, lorsqu'il parle de perception haptique. À l'inverse du prag-matisme technologique de Moholy-Nagy, le dadaïste jette ici les bases d'une fantasmagorie digne de l'historien des médias Marshall McLuhan : celle d'une continuité directe entre les processus de conversion mis en œuvre dans les médias analogiques et le fonctionnement du système sensoriel de l'être humain. *« Grâce à l'électricité,* affirme-t-il, *nous sommes capables de transformer nos émanations haptiques en couleurs mobiles, en sons, en nouvelle musique. […] Il nous faut nous convaincre que le sens du toucher est mêlé à tous nos sens, ou plutôt qu'il est la base décisive de tous les sens [12]. »*

Le laboratoire d'un nouvel art total s'élabore dès lors pour Hausmann, à partir de 1921, dans le détournement esthétique des outils de conversion électrique. Une investigation technologique pointue apparaît dans trois cahiers de notes conservés aux archives de la Berlinische Galerie [13]. Ces notes révèlent l'artiste en lecteur averti d'une source bibliographique spécialisée, le *Zeitschrift für Feinmechanik [Revue pour la mécanique de précision]*, une revue qui diffusait l'actualité des décou-vertes scientifiques et techniques, notamment dans le domaine de l'énergie électrique. Elles sont

6. Raoul Hausmann, « PRÉsentismus : gegen den Puffkeismus der teutschen Seele » [« Et maintenant voici le manifeste du présentisme contre le dupontisme de l'âme teutonique »], daté « février 1921 », *De Stijl*, IV/7, sept. 1921, p. 141.

7. Hausmann se réfère au premier article consacré aux expériences de Wilfred, artiste danois émigré aux États-Unis pour rejoindre le groupe des Prometheans, créé à Long Island par Claude Bragdon : Virginia Farmer, « Mobile Colour : A New Art », *Vanity Fair*, déc. 1920, p. 53. Cette recension d'une performance d'atelier est la source d'une confusion qui perdurera dans les propos d'Hausmann. La journaliste décrit non seulement des formes colorées flottant dans l'espace (la photographie reproduite, cernant la pure épiphanie de la lumière sur fond noir, conforte cette impression), mais encore un son électronique continu, « a drone » (sans doute un son parasite), ce qui laissera croire à Hausmann que le Clavilux faisait opérer conjointement fréquences lumineuses et fréquences sonores, alors que l'instrument était muet. La première présentation publique du Clavilux, accompagnée de musique instrumentale, fut donnée à la Neighborhood Playhouse, New York, le 10 janvier 1922.

8. Filippo Tommaso Marinetti, « Manifeste du tactilisme », placard replié daté « 19 janvier 1921 » (repr. p. 258).

9. Cette notion, déjà avancée par Konrad Fiedler, trouve sa célèbre articulation théorique chez Aloïs Riegl (autrichien comme Hausmann) dans *Die Spätromische Kunstindustrie* en 1901, en tant que mode formel et perceptif s'opposant au mode « optique ».

10. László Moholy-Nagy, « Produktion. Reproduktion », *De Stijl*, n°V/7, juil. 1922.

11. Voir sur ce sujet l'essai de Thomas Y. Levin dans le présent volume.

12. R. Hausmann, 1921, *op. cit.*, p. 141.

13. RHA-BG 1754, RHA-BG 1757 et RHA-BG 1760.

14. R. Hausmann, « Optofonetika », *Vesc, Gegenstand, Objet* (Berlin), n° 3, mai 1922. Paru en langue russe, ce texte est repris en hongrois dans *Ma* (Vienne), n° 1, 1922. La première publication allemande, dans *Manuskripte* (Graz), n° 29/30, 1970, est une version augmentée du texte. C'est cette version augmentée qui est traduite en français dans *Raoul Hausmann*, cat. d'expo., Musée d'art moderne de Saint-Étienne, Musée départemental de Rochechouart, 1994, p. 240-242. Nous reprenons ici la version plus abrégée de 1922, où Hausmann n'insiste pas encore pleinement sur le caractère de réversibilité offert par cette technologie.

15. *Ibid.*

16. Ernst Ruhmer, « The Photographophone », *Scientific American*, 20 juil. 1901. Voir aussi le chapitre plus approfondi sur cet appareil dans E. Ruhmer, *Drahtlose Telefonie* (Berlin), 1907, p. 7-30. L'article de synthèse de Louis Ancel, « Le Sélénium et ses applications actuelles », *Chimie et Industrie*, II/3, 1ᵉʳ mars 1919, p. 245-259, paru en allemand sous le titre « Die Vielseitinge Verwendung des Selens », dans *Zeitschrift für Feinmechanik*, 20 janv. 1920, expose dans le détail les relations fonctionnelles entre la lampe de Duddell et le son optique sur pellicule filmique.

17. « Ein neues Verfahren zur Herstellung sprechender Film », *Zeitschrift für Feinmechanik*, 20 sept. 1921, p. 1.

18. R. Hausmann, « Vom sprechenden Film zur Optophonetik », *G : Material für elementaren Gestaltung* (Berlin), n° 1, juil. 1923.

2. Système de son synchrone Tri-Ergon conçu par Vogt, Massolle et Engel, illustrant l'article de Raoul Hausmann « Vom sprechenden Film zur Optophonetik » paru dans *G : Material für elementare Gestaltung* (Berlin), n° 1, en 1923.

résumées dans son texte « Optophonétique », traduit en hongrois par Moholy-Nagy dans *MA* au mois d'octobre 1922, où Hausmann dresse l'inventaire d'un outillage hautement spécialisé. Outre la radiotélégraphie déjà mentionnée dans « PRÉsentisme », il passe en revue d'autres procédés tels que la « lampe à arc chantant », inventée par le physicien anglais William Du Bois Dudell en 1899, les toutes premières techniques d'enregistrement optique du son au cinéma, et enfin, cet instrument aujourd'hui oublié, destiné à permettre la lecture aux aveugles : l'optophone de Fournier d'Albe.

« Si l'on place un téléphone dans le circuit d'une lampe à arc, écrit Hausmann, *l'arc de lumière se transforme, en correspondance précise avec les ondes acoustiques. Si l'on met une cellule de sélénium devant l'arc de lumière en mouvement acoustique, elle produit différentes résistances qui agissent sur le courant électrique suivant le degré d'éclairage, on peut ainsi forcer le rayon de lumière à produire des courants d'induction et à les transformer, tandis que les sons photographiés sur un film derrière la cellule de sélénium paraissent en lignes plus étroites ou plus larges, plus claires ou plus sombres.*

À l'aide de la cellule de sélénium, l'optophone change les images d'inductions lumineuses en sons par le téléphone placé dans le circuit électrique. La construction technique adéquate donne à l'optophone la capacité de montrer l'équivalence des phénomènes optiques et sonores, autrement dit : il transforme les vibrations de la lumière et du son [14]. *»*

Hausmann dit avoir assisté, autour de 1920, au Musée des postes de Berlin, à une démonstration de la « lampe à arc chantant ». Ce principe fut alors associé, comme l'indique l'artiste, à l'une des premières cellules photoélectriques, la cellule de sélénium, pour permettre la « photographie du son » sur la pellicule cinématographique. Le dadaïste semble avoir eu accès aux travaux pionniers du physicien allemand Ernst Ruhmer dans ce domaine [15]. En 1901, Ruhmer avait déjà mis au point le dispositif du son optique. Avec son « photographophone », il était parvenu à photographier les sons traduits par un « arc chantant » sur une pellicule, puis à les restituer en faisant passer le film devant une cellule de sélénium. Mais le son, privé encore de toute amplification, n'était audible que par l'intermédiaire d'un écouteur téléphonique [16]. Au tournant des années 1920, la société Tri-Ergon était parvenue au perfectionnement viable du dispositif de Ruhmer, grâce à l'adjonction d'un microphone (Kathodophon) et d'un haut-parleur électrostatique (Statophon). Ainsi en septembre 1922, au cinéma l'Alhambra de Berlin, fut montré le premier film avec son optique produit en Allemagne. Cette conquête technique majeure conférait à l'industrie cinématographique allemande une position pionnière dans l'histoire du film parlant. Le *Zeitschrift für Feinmechanik* en donnait un compte rendu détaillé dès 1921 [17]. Cet article semble avoir directement inspiré les descriptions formulées par Hausmann dans son texte de 1923, « Du film parlant à l'optophonétique ». L'artiste reproduit en effet en exergue de cette publication quelques photogrammes d'un film sonore produit par Tri-Ergon, où l'on peut voir que la piste sonore se situe à l'extérieur des perforations [18] (ill. 2).

Hausmann a véritablement intégré dans sa pensée graphique d'artiste toutes les composantes et les étapes de ce processus technologique. Dans ses carnets de travail, il a reporté les dispositifs de conversion et d'amplification, transcrits sous des formes schématiques (repr. p. 204). C'est à l'imagerie spécialisée des mécanismes de transduction utilisés dans les débuts du cinéma sonore, qu'il faut dès lors rattacher le dessin-poème unique en son genre, *D2818 Phonem. Poème phonétique avec dessous mécanique* (1921, repr. p. 204). Par son esprit dada, ce dessin met en œuvre un détournement de la logique fonctionnelle associée à la machine. Une articulation se joue entre les éléments mécaniques, traversés par des vecteurs d'énergie, et les éléments d'un langage éclaté en lettres isolées. Cette articulation, polyvalente et indécidable, renvoie au foisonnement dynamique d'une conversion à double sens, en d'autres termes à un processus multidirectionnel en acte. L'atomisation du langage est ici la conséquence ultime d'une pensée graphique qui associe l'expression du mouvement au continuum vibratoire de l'énergie électrique. Chez Hausmann, l'appréhension des matériaux purs de la lumière et du son ramène la question du langage au cœur de l'expérience physiologique, entendue comme une opération de « traduction » effectuée par les sens. À ses yeux, le fait que les sens fonctionnent de manière compensatoire, et donc étroitement interdépendante, contient en germe une potentielle révolution sémantique, qui est

la portée même de l'optophonétique : « *le cerveau, organe central, complète pour ainsi dire un sens à travers l'autre* [19]. »

Produit en série au début des années 1920, l'optophone de Fournier d'Albe connaissait une couverture publicitaire importante, en Europe comme aux États-Unis [20] (ill. 3). Francis Picabia s'en inspire à son tour pour une variation sur le thème de la vision tactile. Dans ses deux toiles, *Optophone I*, aquarelle sur papier, 72 x 60 cm, coll. privée (vers 1922) et *Optophone II* (vers 1921-1922 ; vers 1924-1926, ill. 4), un motif de cible accueille des nus féminins, commentant le glissement de l'optique au tactile. Chez Picabia, l'optophone donne lieu à une boutade ironique : cette machine, conçue pour supplanter l'alphabet braille, transforme la vision tactile des aveugles en un processus électrique désincarné. L'artiste s'écarte ici de sa toute première appréhension de la synesthésie : une synesthésie fortement sexuée qui, à travers la thématique du jazz, restituait une expérience proprioceptive et fusionnelle de l'espace, dans ses aquarelles de la période new-yorkaise (repr. p. 152 et 153).

Si affinité il y a entre Picabia et Hausmann, elle existe plutôt au niveau de cette première conception de l'interférence des sens, mêlée à l'idée de proprioception. Hausmann pensait en effet détourner les principes fonctionnels de l'optophone au profit d'un art global, dont la vocation aurait été d'élargir les limites de l'espace proprioceptif et de contracter les distances. On ignore s'il connaissait la première version de l'optophone, élaborée en 1912 par Fournier d'Albe, qui permettait aux aveugles de percevoir l'espace en captant les variations lumineuses. Mais cette idée d'un « toucher » à distance traverse en permanence sa théorie optophonétique. Poussant le langage verbal jusqu'à son extrême désarticulation, elle implique la totalité du corps, en tant qu'instrument d'une possession cinétique et fusionnelle de l'espace. Hausmann l'expérimente dans la danse, art proprioceptif par excellence :

« *Le danseur est celui qui met l'espace en mouvement, dans le sens qu'il vit en lui-même toutes les relations de tensions de l'espace et leur confère une forme apparente à travers son corps* [21]. »

Dans la théorie de l'artiste, l'optophone représente tout à la fois un réel objet d'investigation technique, et la métaphore d'une convertibilité universelle des sens, une sensorialité étendue, en prise directe avec le mouvement continu de l'espace vibratoire.

Au début des années 1930 Hausmann livre le fonctionnement technique d'un instrument concret, visant à une synthèse des outils de conversion électrique. Dans un important essai récapitulatif, « Die überzüchteten Künste : die neuen Elemente der Malerei und der Musik » [« Les arts surdéveloppés : les nouveaux éléments de la peinture et de la musique »], il expose ses idées sur le « son électronique » et le « clavier à lumière ». Il s'agit avant tout pour l'artiste de joindre la couleur aux dispositifs existants. Pour cela, il imagine un clavier de cent touches correspondant à autant de surfaces de gélatine bichromatée, qui présentent chacune un motif absorbant la lumière à des degrés différents. C'est là une « adaptation » des motifs de stries plus ou moins sombres et plus ou moins espacées qui apparaissent sur les premières pistes sonores réalisées sur pellicule filmique [22]. En correspondance avec les touches, ces gélatines bichromatées jouent le rôle de filtres qui, sélectionnés tour à tour sur le clavier, découpent la lumière en formes et en intensité variables. Leur action est combinée à celle d'un prisme qui difracte la lumière en diverses zones colorées. Les portions du spectre coloré apparaissant à l'écran sont alors fonction de l'action filtrante des gélatines. Enfin, une cellule photoélectrique intercepte les valeurs lumineuses projetées sur l'écran et traduit celles-ci, en temps réel, en valeurs sonores amplifiées dans un haut-parleur. C'est la machine décrite ici qui est esquissée au début des années 1950, dans le dessin, *Schéma de l'Optophone (simplifié)* (repr. p. 205). Hausmann conclut enfin sa description de l'« invention » par laquelle les formes anciennes de la musique et de la peinture sont vouées à l'obsolescence, sous une appellation inattendue :

« *Chers Messieurs les musiciens, chers Messieurs les peintres : vous verrez avec les oreilles et vous entendrez avec les yeux et vous perdrez ainsi la raison ! Le Spektrophone électrique anéantit votre conception du son, de la couleur et de la forme ; de l'ensemble de vos arts il ne reste rien, hélas plus rien du tout !* [23] »

Hausmann semble avoir tenté, sans succès, d'obtenir un brevet dès 1927 pour son instrument. Il affirme que ce brevet a été refusé sous l'argument que « *rien d'agréable humainement ne pourrait en*

19. R. Hausmann et Viking Eggeling, « Zweite Präsentistische Deklarazion », *MA* (Vienne), VIII/5-6, 1923, n. p.

20. Léon de Clérault, « Le Sélénium est appelé à révolutionner la physique », *La Science et la vie* (Paris), VII/49, fév.-mars 1920, p. 295-305 ; « The Type-Reading Optophone », *Scientific American* (New York), CXXIII/19, 6 nov. 1920. La présentation d'un nouveau modèle d'optophone produit par la firme Anglaise Ban & Stroud, publiée dans la revue londonienne *The Electrician* (vol. 85, 1920, 183), est traduite dans *le Zeitschrift für Feinmechanik* en 1921.

21. R. Hausmann, « Die Absichten des Theaters PRÉ », *Der Sturm* (Berlin), XIII/9, sept. 1922, p. 138.

22. La substance photosensible préconisée par Hausmann, l'acide chromatique, réagit à la lumière en marquant la surface d'un léger relief. Les gélatines bichromatées résistent ainsi davantage aux expositions répétées à la projection que le bromure utilisé au cinéma.

23. R. Hausmann, « Die überzüchteten Künste : die neuen Elemente der Malerei und der Musik », *Gegner* (Berlin), n° 1, 15 juin 1931, p. 17. Texte reproduit p. 205 de ce catalogue.

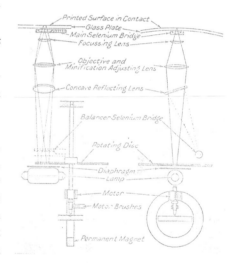

3. Dispositif du docteur Fournier d'Albe, illustrant l'article « The Type-reading Optophone », paru dans *Scientific American* (New York), CXXIII/19, le 6 novembre 1920.

24. R. Hausmann, « Über Farbenklaviere »,
A bis Z (Cologne), n° 3, fév. 1932, p. 88.
Ce récit d'Hausmann ne peut être vérifié
car les archives de cette époque,
à la Chambre des brevets, ont été détruites
pendant la guerre.

25. Divers états d'un brevet, « Verfahren
zur fotoelektrischen Schaltung von Rechen-
Zähl- Registrier- und Sortiermaschine »,
sont conservés dans la correspondance
de R. Hausmann avec Daniel Broïdo
et avec le Reichspatentam Berlin.
Le premier (RHA-BG 1118) accompagne
une lettre du 15 juillet 1930.
C'est seulement en 1934, qu'Hausmann
réussira à faire accepter, à la Chambre des
brevets de Londres, un brevet intitulé
« Improvements in and relating to a calculating
apparatus », Patent Specification N° 446.338,
cosigné avec Broïdo. Ce dernier est reproduit
dans R. Hausmann, *Texte bis 1933*,
Michael Erlhoff (ed.), Munich, Text + Kritik,
1982, vol. 2, p. 215.

26. Friedrich Kittler, *Aufschreibesysteme
1800-1900*, Munich, W. Fink, 1987, p. 271.

27. L. de Clérault, 1920, *op. cit.* ; Ancel,
1919 et 1920, *op. cit.* Dans « Vom
sprechenden Film zur Optophonetik », 1923,
R. Hausmann mentionne un procédé
de ce type, avec une référence obscure :
« Die Zukunft des elektrischen Fernseher »,
d'un certain Plenner.

28. « Versuch einer kosmischen
Ontographie. Optophonische
Weltanschauung ». Texte daté « Ende
Juli, Anfang Dezember 1922 », *Notizbuch
VIII*, BG-RHA 1757. Dans un autre texte
inédit, « Optophonetische Erklärung »,
tapuscrit daté « 1937 », préambule à
un ouvrage sur l'optophonétique qui ne verra
pas le jour, Hausmann laisse entendre
sans équivoque la résonance cosmique
de cette révolution haptique : « Laissez-nous
créer notre vie de manière optophonétique.
Le temps est un rythme, dans lequel
l'espace sonne et luit. [...] Construisez
des optophones et écoutez la lumière
du monde », Fonds Raoul Hausmann,
Musée départemental de Rochechouart.

29. Marshall McLuhan, *Understanding
Media : The extensions of Man* [(New York),
1964], traduit de l'anglais par Jean Paré
sous le titre *Pour comprendre les média :
Les prolongements technologiques
de l'homme*, Paris, Mame/Seuil, 1977,
p. 83-84.

sortir [24] ». Les échanges de l'artiste avec la Chambre des brevets de Berlin ne sont conservés qu'à partir de la fin de l'année 1930. Elles ne concernent pas un instrument opto-acoutisque au sens spectaculaire, mais une « machine à calculer sur une base photoélectrique » conçue en collaboration avec l'ingénieur Daniel Broïdo, sorte d'ordinateur analogique qui constituera le seul aboutissement concret – et utilitaire – de cette longue spéculation technique [25].

Les circonstances d'évolution de l'optophone de 1922 jusqu'au « Spektrophone électrique » de 1931, et sa transformation parallèle en machine à calculer demeurent en partie obscures. Il reste que, du point de vue de l'histoire de l'intermedia, les propositions théoriques d'Hausmann devraient occuper une place significative : elles forment le pendant complémentaire à celles de Moholy-Nagy. Aspirant à l'établissement fonctionnel de nouveaux moyens musicaux, Moholy-Nagy envisageait l'examen systématique des sillons du disque afin de déterminer une sorte d'« alphabet » de la graphie sonore. Hausmann conçoit un art total électrique, où s'exprime une forte logique d'hybridation, dessaisie de toute maîtrise analytique. Cette hybridation s'opère non seulement entre les effets sensoriels visés, mais encore dans le montage des divers appareils de conversion de l'énergie électrique qui sollicitent le dialogue du son et de l'image. Le décalage de posture entre les deux artistes peut être apprécié à l'aune de l'opposition que Friedrich Kittler a soulignée, dans son histoire des médias, entre la *traduction*, pratique ancestrale du langage, et la *transposition* que visent les technologies électriques de conversion. « *Tandis que la traduction perd toutes les singularités au profit d'un équivalent d'ensemble,* remarque-t-il, *la transposition médiatique procède de manière ponctuelle et sérielle* [26]. » Si l'une s'investit de manière qualitative dans le processus, l'autre s'inscrit de manière fonctionnelle dans un résultat terme à terme. La prise en compte globale des outils de conversion électrique et leur combinaison complexe dans l'optophonétique rapportent davantage la démarche esthétique d'Hausmann à la dynamique « processuelle » de la traduction, qu'à la finalité productive de la transposition explorée au même moment par Moholy-Nagy.

Un aspect significatif de la théorie optophonétique est en ce sens le principe de réversibilité auquel elle se réfère. L'attachement de l'artiste au passage à double-sens image/son/image n'est pas sans rapport avec les premières techniques télévisuelles tentées au début du siècle, s'appuyant sur la cellule de sélénium. La transformation photoélectrique de l'image en son définissait une « station intermédiaire » avant sa nouvelle transformation en image, sur un écran de lecture distant [27]. Les moyens électriques développés dans l'optophonétique impliquent bien l'idée d'un « toucher à distance », dont Hausmann voudrait généraliser la formule. Dans ses notes de 1922, annonçant une *Weltanschauung* optophonétique, il avance en effet l'idée d'un « organe central » des sens, pour appeler à la naissance d'appareils novateurs : « teleoptor », « telephor », « telehaptor », « teleodor » et « telegustor » [28]. En appréhendant les médias électriques comme de véritables prolongements organiques du système sensoriel, en y voyant les outils mêmes d'une « sensorialité excentrique », cette idée préfigure de façon frappante la vision que développera McLuhan une quarantaine d'années plus tard, à propos des médias considérés comme des « traducteurs » :

« *Les mots mêmes de "saisir" et "appréhender" révèlent un processus qui consiste à atteindre des choses à travers d'autres, à toucher et à sentir plusieurs facettes en même temps par plus d'un sens à la fois. Il devient clair que le "toucher" n'est pas seulement une affaire d'épiderme, mais une interaction des sens et que de "prendre contact" ou "rester en contact" est le fait d'une fructueuse rencontre des sens, de la traduction du visible en sonore, et du sonore en mouvement, en goût et en odeur.*

[...] Nous avons déjà traduit ou prolongé notre système nerveux central dans la technologie électro-magnétique : nous n'aurions qu'un pas de plus à faire pour transférer aussi notre conscience au monde des ordinateurs [29]. »

Le « spectateur saisi dans sa totalité » : le film sonore comme dispositif de perception

Le potentiel de l'intermedia, pressenti par Raoul Hausmann dans sa théorie optophonétique, renouvelle en profondeur la question de la synesthésie en fonction de l'évolution technologique. L'optophone donne à penser l'œuvre comme un instrument de perception pour le spectateur : un dispositif électrisé dont l'activité révèle les connexions possibles, d'un registre sensoriel à

l'autre, au sein du système nerveux. Avant que les arts électroniques ne s'emparent de cette idée, le cinéma sonore prend en charge la réflexion critique qui en découle. L'adoption, à l'échelle industrielle, du son dit « synchrone » (fixé sur le même support que l'image) à la fin des années 1920, invite en effet les artistes à repenser les moyens de la synesthésie.

À ses débuts, le cinéma s'était profilé comme un perfectionnement technologique de la « musique pour les yeux ». Le cas des frères Arnaldo et Bruno Ginanni-Corradini, abandonnant, entre 1910 et 1912, leur piano chromatique pour peindre des compositions abstraites à même la pellicule de celluloïd, en a été le premier exemple (repr. p. 130 et 131)[30]. Le son synchrone, à la fin des années 1920, entraîne en revanche une série de repositionnements. Un débat très représentatif sur ce point se développe dans les Farb-Ton-Forschungen [Congrès Couleur-Son], organisés à Hambourg par Georg Anschutz, entre 1927 et 1934. D'envergure internationale, ceux-ci réunissent artistes et scientifiques autour des expérimentations synesthésiques. La contribution de l'artiste tchèque Zdeněk Pešánek, notamment, y relativise les intérêts du support filmique avec une double argumentation. Pešánek fait une démonstration de son propre instrument, un clavier surmonté d'une sculpture translucide filtrant la lumière colorée, baptisé « Spectrophone » (repr. p. 172 à 175). Tout d'abord, il l'inscrit dans l'histoire d'un art de la lumière et du mouvement qui, des pyrotechnies baroques aux fontaines lumineuses de l'ère industrielle, s'exprime dans un espace tridimensionnel. Ensuite, il pointe ce qu'il considère être une autre limite du support cinématographique : son caractère fixe, enregistré[31]. La piste optique implique en effet la perte de l'interprétation vivante, qui était une articulation importante de l'analogie musicale, telle qu'elle était véhiculée dans la « musique des couleurs ». Ainsi, les instruments et théories esthétiques qui perpétuent l'héritage du père Castel évolueront, à partir des années 1930, vers un contre-modèle du film sonore. Thomas Wilfred, dans la polémique qui l'opposera au mathématicien Edwin Blake, revendiquera à son tour les spécificités d'un *Art of Light* autonome : profondeur, chromatisme nuancé, mouvement lent et enfin, règne du silence[32].

Oskar Fischinger adopte immédiatement la position inverse, saisissant dans le cinéma sonore la possibilité de parfaire les moyens de la synesthésie. À l'occasion du deuxième « Congrès Couleur-Son », en 1930, il relève les phénomènes perceptifs qui transforment en profondeur le rapport du spectateur à l'œuvre :

« *En utilisant des appareils d'enregistrement et de lecture synchrones, on a donc fixé l'objet sur la pellicule ou sur l'écran avec toutes ses propriétés sonores et c'est alors que se révèle à nos yeux la spécificité du genre cinématographique. Il faut maintenant mettre en forme les excitations qui viennent de l'écran et faire en sorte qu'elles n'agissent pas seulement sur l'œil et le cerveau, mais s'adressent également aux autres centres vitaux. En un mot, qu'elles deviennent des expériences globales, vivantes et artistiques. Soulignons une fois de plus que dans le cas du son synchrone, il ne s'agit pas du tout de son réel. Psychologiquement, il y a une différence essentielle entre assister à un concert ou à un opéra, dans le lieu "vivant" et y participer de tous ses sens – et entendre un son produit électriquement. Dans le premier cas, c'est la terre nourricière qui s'adresse à nous avec toutes ses forces cosmiques ; dans le second, c'est un flot qui est dirigé unilatéralement vers les yeux et le cerveau du spectateur grâce à la position de l'appareil derrière l'écran. [...] le spectateur sera bien saisi dans sa totalité, et non fasciné de façon partielle, soit intellectuellement, soit magiquement [...][33].* »

Fischinger révèle ici ce qui sera l'enjeu de la synesthésie dans le cinéma expérimental. Se débarrassant des théories systématiques des correspondances, qui régissaient les claviers à lumières, le film abstrait est à même d'activer une perception intuitive unitaire par un traitement homogène des moyens acoustiques et des moyens visuels. C'est dans la série des *Studien* en noir et blanc, que l'artiste donne forme à cette totalisation électrique de la synesthésie. Avec des choix musicaux au tempo particulièrement rapide et rythmé, tels que la *Cinquième danse hongroise* de Brahms (*Studie Nr. 7*, 1930), ou *l'Apprenti sorcier* de Paul Dukas (*Studie Nr. 8*, 1931), il tire parti d'un dynamisme graphique jusque-là étranger aux instruments de la « musique oculaire ». Les formes blanches sur fond noir animent l'espace de façon fulgurante, concrétisant ce que Ricciotto Canudo, le premier théoricien du cinéma, soulignait comme étant la spécificité du film : la stylisation[34]. Dans des figures synesthésiques telle que la « scission des atomes », associée à la parabole de l'apprenti sorcier dans *Studie Nr. 8* (repr. p. 186), la convergence des

30. Bruno Ginanni-Corradini, « Musica Cromatica », *Il Pastore, il gregge e la zampogna*, Bologne, Beltrami, 1912. Extrait reproduit p. 130-131).

31. Zdeněk Pešánek, « Bildende Kunst vom Futurismus zur Farben- und Formkinetik. Mit Vorführung eines Farbe-Ton-Klaviers » [« Arts plastiques : du futurisme au cinétisme des couleurs et des formes. Avec la présentation d'un piano acoustico-chromatique »], dans Georg Anschütz (dir.), *Farbe-Ton-Forschungen*, Hambourg, Psychologosch-ästhetische Forschungsgesellschaft, 1931, p. 195-197. Extrait reproduit p. 173).

32. Thomas Wilfred, « To the Editor » : lettre à l'éditeur de *The Journal of Aesthetics and Art Criticism*, vol. IV, n° 3, mars, 1948, p. 272-276. Ce texte de T. Wilfred est la réponse à une lettre du mathématicien américain Edwin Blake, publiée dans un numéro précédent de *The Journal of Aesthetics and Art Criticism*, où était défendue l'idée que le nouvel art de la lumière devait employer des moyens cinématographiques et s'accompagner de musique. Extrait reproduit p. 192).

33. Oskar Fischinger, « Les problèmes de couleur et de son au cinéma : à propos de mon film synesthésique R.5 », IIe Congrès Couleur-Son, Hambourg, 1er-5 oct. 1930, trad. par Marie-France Thivot et Chantal Magenot dans *Poétique de la couleur, une histoire du cinéma expérimental. Anthologie*, Nicole Brenez et Miles McKane (dir.), Paris/Aix-en Provence, Auditorium du Louvre/Institut de l'image, 1995, p. 67.

34. Canudo avait identifié dans le rythme cinématographique un principe d'abstraction. Dans le cadre de cette nouvelle œuvre d'art totale, amenée à supplanter l'opéra, l'image pouvait représenter la vie non de manière réaliste, mais « *stylisée dans la rapidité* ». Ricciotto Canudo, « Naissance d'un sixième art : essai sur le cinématographe », *Les Entretiens idéalistes* (Paris), t. X, 6e année, n° LXI, 25 oct. 1911, p. 179, repris dans R. Canudo, *L'Usine aux images*, Jean-Paul Morel (éd.), Paris, Séguier/Arte Éditions, 1995, p. 36.

4. Francis Picabia, *Optophone II*, vers 1921-1922 (remanié vers 1924-1926), huile et ripolin sur toile, 116 x 88,5 cm, Musée d'art moderne de la ville de Paris, Paris.

35. Voir sur ce point Marcella Lista, « Des correspondances au *Mickey Mouse Effect* : l'œuvre d'art totale et le cinéma d'animation », Jean Galard et Julian Zugazagoitia (dir.), *L'Œuvre d'art totale*, Paris, Gallimard/Musée du Louvre, 2003, p. 109-133.

36. Hans Richter, *Hans Richter by Hans Richter*, Cleve Gray (ed.), New York, Holt, Rinehart and Winston, 1971, traduit par Jennifer L. Burford dans *Musique, film*, Deke Dusinberre (dir.), Paris, Centre Georges Pompidou / Scratch / Cinémathèque française, 1986, p. 53.

37. Michel Chion, *L'Audio-vision : son et image au cinéma*, Paris, Nathan, 1994.

38. Len Lye, « The Art That Moves » (1964), dans *Figures of Motion : Len Lye, Selected Writings*, Wystan Curnow et Roger Horrocks (dir.), Auckland, Auckland University Press/Oxford University Press, 1984, traduit par Pierre Camus sous le titre : « L'art en mouvement », dans *Len Lye*, Jean-Michel Bouhours et R. Horrocks (dir.), Paris, Éditions du Centre Pompidou, 2000, p. 166.

sens est plus qu'un simple effet spectaculaire. Elle renvoie clairement, chez Fischinger, aux processus primaires de l'expression vitale et restitue le moment de l'origine comme une totalité sensorielle antérieure au langage verbal [35].

Dans les démarches filmiques qui aspirent à établir une continuité entre le registre visuel et le registre auditif, l'élément rythmique joue le rôle d'un interface privilégié. Hans Richter a le premier mis en évidence la qualité proprement cinématographique de cette notion partagée :

« *L'articulation du mouvement, pour moi, c'est le Rythme. Et le rythme, c'est du temps articulé. C'est la même chose qu'en musique. Mais dans le film, j'articule le temps visuellement, alors que dans la musique, j'articule le temps par l'oreille* [36]. »

Plus récemment, l'historien du cinéma Michel Chion a proposé de voir dans le rythme une forme de « trans-sensorialité » opposée à l'« inter-sensorialité » du symbolisme :

« [...] *la trans-sensorialité n'a rien à voir avec ce qu'on pourrait appeler une inter-sensorialité, à savoir les fameuses correspondances entre les sens dont parlent un Baudelaire, un Rimbaud ou un Claudel. [...] Dans le modèle trans-sensoriel (ou méta-sensoriel) que nous opposons à celui-ci, il n'y a pas de donné sensoriel délimité et isolé au départ : les sens sont des canaux, des voies de passage, plus que des domaines ou des terres* [37]. »

Pour Michel Chion, ces remarques ne concernent pas seulement la notion de rythme, elles s'étendent aussi aux registres tactiles de la sensation : notamment les sensations de matière et de texture.

5. Vue de l'installation *Synchronousoundtracks* de Paul Sharits, au Walker Art Center, Minneapolis, 1974.

Len Lye articule très précisément ces deux valeurs, le rythme et le toucher, dans son film « gratté » *Free Radicals* (1958/1979, repr. p. 198). Inspiré par Fischinger, il fait basculer le vocabulaire des *Studien* dans une expérience sensorielle régressive. Les moyens formels élémentaires – des particules blanches sur fond noir – sont produites par un grattage de la pellicule que Lye décrit comme une sorte d'écriture automatique. Inversant le processus de la composition audiovisuelle, le cinéaste y a associé après coup une musique équivalente, une percussion accompagnée de chant de la tribu africaine Bagirmi. Le processus créateur est ainsi ramené aux énergies pulsionnelles du corps lui-même :

« *J'expérimentais, l'autre jour, des formes abstraites remuantes dans un film que j'étais en train de faire. Ces formes étaient constituées de points et de traits animés de vibrations et de pulsations, qui tournoyaient, se tortillaient et se précipitaient çà et là sur l'écran de façon répétitive. Je n'avais pas la moindre idée de ce qu'elles pouvaient signifier et je les ai donc simplement appelées particules d'énergie dans l'espace ; mais quelle sorte de particules, ou d'énergie, Dieu seul le sait. [...]*

J'ai aussi passé à peu près six semaines à trouver le genre de musique qui s'accordait le mieux avec leur propriété cinétique. J'ai enfin trouvé le double, parfaitement identique à mes particules, dans la façon qu'avait un percussionniste africain d'attaquer ses notes pour asséner un rythme cryptique, simple, sourd, et merveilleusement répétitif. [...] J'en suis venu alors à l'explication suivante : en premier lieu, la musique de percussions était conçue pour la danse, danse simple et répétitive durant laquelle on pouvait trouver une stimulation dans la progression vitale, pendant des heures, du rythme sonore. [...] Regarder les images de ce film s'agiter et se précipiter en suivant la musique a pris la place de la danse et m'a donné, au moins par procuration, une expérience de l'émotion esthétique au niveau du "vieux" cerveau ou au niveau sensoriel [38]. »

Dans *Free Radicals*, la parenté rythmique entre son et image ne repose pas sur une synchronisation exacte, photogramme par photogramme, comme le faisait Fischinger. Une puissante continuité sémantique s'établit en revanche entre le geste percussif enregistré sur la bande son et l'expérience du grattage, empreinte physique de l'artiste sur le support, l'un et l'autre se rapportant pour l'artiste à un troisième terme : l'implication corporelle et kinesthésique telle qu'elle s'exprime dans la danse.

De manière générale, le jazz offre de ce point de vue, au cours des années 1940-1950, un terrain d'analogie particulièrement fertile avec le langage du film abstrait. Des artistes comme Harry Smith dans son *Film n° 3. Interwoven* (1947-1948, repr. p. 199), John Whitney dans *Hot House* (1952, repr. p. 199), Jim Davis dans *Through the Looking Glass* (1953), ou Hy Hirsch dans *Scratch Pad* (1960) exploitent particulièrement, outre l'élément rythmique, des valeurs partagées qui étendent les possibilités de la synesthésie. Puisant au langage du jazz, ces nouvelles équivalences sensorielles articulent ouvertement effets visuels et effets sonores par l'intermédiaire du

sens tactile : la qualité gestuelle de l'écriture des formes, les effets de texture et les sensations tactiles inspirées par l'expressivité des timbres (effets de frottement, de grattage, de grain), l'association libre, enfin, du son et de l'image, sur l'exemple de la concertation improvisée des instruments dans le jazz. Harry Smith, auteur de la première anthologie des musiques populaires américaines (*Anthology of American Folk Music*, 1958), s'en expliquait auprès de Hilla Rebay, en justifiant son habitude de faire appel à des musiciens de jazz pour accompagner en direct ses projections de films abstraits peints à la main : « *Aucun d'entre eux ou presque ne sait lire la musique, et beaucoup ont même des difficultés à lire et à écrire l'anglais, mais pour ces raisons mêmes ils sont souvent en contact inconscient avec les véritables sources de la créativité*[39]. » Les dispositifs de Harry Smith, réintroduisant la performance et l'improvisation par le concert, renouvellent l'approche globale du son et de l'image en une totalité sensorielle vivante. Le langage du film abstrait se construit en deçà du langage verbal : il se connecte directement à la charge d'énergie vitale préservée dans les musiques populaires.

Au tournant des années 1960, l'usage du *flicker [clignotement]* constitue un autre terrain de recherche qui implique les moyens audiovisuels du cinéma au niveau d'un travail sur la perception. En 1958-1960, le cinéaste autrichien Peter Kubelka inaugure un usage radical de ce procédé avec son film intitulé *Arnulf Rainer*, en hommage à l'artiste de l'actionnisme viennois. L'œuvre est un simple montage de photogrammes entièrement blancs ou noirs, avec une bande son muette qui accueille par intermittence un « bruit blanc » (somme de toutes les fréquences sonores, comme la lumière blanche est la somme de toutes les fréquences visibles). En procédant à un éblouissement agressif de la rétine, le flicker instaure un facteur de continuité entre la vision et l'audition. Il rend en effet inopérante l'action protectrice des paupières et ramène ainsi la vision à une expérience proche de celle des sensations auditives. Paul Sharits, aux États-Unis, en fait la base de son travail filmique. Puisant aux critiques formulées par Eisenstein sur la synesthésie[40], il tire un parti analytique du processus de montage. Sur le plan de l'image, il radicalise le flicker jusqu'à attribuer à chaque photogramme une couleur différente. Sur le plan du montage image-son, il travaille de même à une subversion des attentes perceptives du spectateur. Mettant en doute la croyance en des règles de correspondance fixes entre l'image et le son, Sharits fonde son œuvre sur la recherche de ce qu'il nomme « des analogies opératoires entre des manières de voir et d'entendre[41] ».

Son œuvre se construit en tension entre deux extrêmes : d'un côté, Sharits cherche à mettre en évidence l'illusion, en exposant dans sa construction ce qui fait la spécificité matérielle et ontologique du support audiovisuel du film ; de l'autre, il crée les conditions d'une confusion, d'une subversion des sens, qui ramène violemment l'expérience perceptive du spectateur en deçà de toute maîtrise consciente. Concernant le problème de l'adéquation entre son et image, l'usage du son synthétique participe des moyens servant la première tendance. Le procédé consistant à photographier sur la bande sonore les perforations du film – qui deviennent ainsi des repères auditifs indiquant le passage de chaque photogramme dans les formats 16 mm et 8 mm –, apparaît pour la première fois dans *Ra Gun Virus* en 1966. Il est le point de départ ontologique de l'installation *Synchronousoundtracks [Bandes son synchrones]*, réalisée en 1974 au Walker Art Center. D'une manière générale, les « *locational pieces* » développées par l'artiste à partir de 1971, projections multiples diffusées en boucle où spectateur et appareils de projection sont réunis dans un même espace d'exposition, correspondent à l'aboutissement du film comme dispositif de perception. Le son, polyphonique, y est toujours spatialisé. Dans *Synchronousoundtracks*, trois bandes de films Super 8 identiques sont projetées sur le côté, produisant un triptyque de trois images posées en verticale (ill. 5). Le son triphonique est diffusé par trois haut-parleurs situés sur le mur opposé au mur de projection, c'est-à-dire derrière le spectateur, dans un espacement correspondant aux trois images. Sharits utilise comme matériau de base un film composé de photogrammes de couleurs distinctes, selon le principe du flicker. Ce film de base, appelé « spécimen », passe dans un projecteur sans obturateur pour être re-filmé avec un plan légèrement élargi qui intègre les perforations dans le cadre de l'image. Au cours de ce processus, Sharits fait varier manuellement la vitesse de défilement du film spécimen, de sorte que les

39. Harry Smith, lettre à Hillay Rebay, 17 juin 1950, Harry Smith Archive, New York, extrait publié dans *Articulated Light : The Emergence od Abstract Film in America*, Gerald O'Grady et Bruce Posner (eds.), Cambridge, Mass., Harvard Film Archive/Anthology Film Archive, 1995, p. 3.

40. Le célèbre manifeste « L'avenir du film sonore : constat », co-signé par S. Eisenstein, Vladimir Pudovkin et Gregori Alexandrov en octobre 1928, invite dès l'arrivée du parlant à un usage critique du montage son-image, sur l'exemple du montage anti-illusionniste déjà développé sur la bande image muette. Manifeste paru dans *Zizn Iskusstva* (Leningrad), 1928, n° 32, p. 4-5, traduit en français sous le titre « Manifeste "Contrepoint orchestral" : L'avenir du film sonore», dans *Le film : sa forme, son sens, op. cit.*, p. 20. Eisenstein approfondit cette idée dans « Le montage vertical », *op. cit.*, p. 253-277.

41. Paul Sharits, « Entendre : Voir » [1975], *Film Culture* (New York), n° 65-66, 1978, traduit par Christian Lebrat dans *Paul Sharits. Entendre : Voir. Mots par page. Filmographie*, Nicole Brenez et Christian Lebrat (éd.), Paris, Paris Expérimental, 2002, p. 4. Texte reproduit p. 231.

6. Paul Sharits, *Synchronousoundtracks*, 1973, film Super 8, coul., son.

42. *Ibid.*, p. 7.

43. P. Sharits, entretien avec Linda Cathart, *Paul Sharits : Dream Displacement and other projects*, comprenant les essais de L. Cathart et de Rosalind Krauss, Buffalo/New York, Albright-Knox Art Gallery/ed. The Buffalo Fine Art Academy, 1976, n. p.

44. *Ibid.*

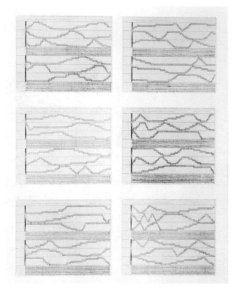

7. Paul Sharits, six dessins paradigmatiques indiquant les superpositions de photogrammes dans *Synchronousnoundtracks*, 1973.

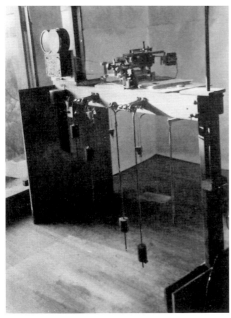

8. Appareil d'enregistrement sonore à pendules utilisé par John et James Whitney pour produire des sons synthétiques, vers 1943.

couleurs des différents photogrammes se fondent les unes dans les autres (ill. 6). Deux exemplaires sont ensuite surimpressionnés, en défilant dans deux directions opposées, selon trois arrangements rythmiques : lent/rapide, rapide/rapide, lent/lent (ill. 7). Pour l'artiste, cela revient à explorer, dans le domaine du visible, un équivalent du phénomène des harmoniques en musique :

« *quand les bandes sont projetées à vitesse rapide et refilmées, leurs photogrammes de différentes couleurs commencent à devenir indistincts, ce qui forme toute une gradation de colonnes et de masses de couleurs chatoyantes, dont plusieurs apparaissent en même temps dans le cadre, certaines devenant dominantes – comme un son fondamental – alors que d'autres vibrent autour des couleurs dominantes ou derrière elles, comme des harmoniques. […] Les œuvres que j'ai réalisées selon ce procédé […] sont certainement plus complexes que les descriptions que j'en ai faites, parce que leurs images "bougent" à des vitesses différentes, contiennent des surimpressions, possèdent des éléments sonores (bande son synchrone avec les fréquences de passage des perforations dans l'image), etc. Tous ces facteurs contribuent également au "tissu harmonique" général de mes films* [42]. »

La forme la plus radicale du flicker met en évidence la discontinuité cinématographique, en isolant chaque photogramme en une unité singulière. Ici, cette forme est détournée au profit d'un « tissu » chromatique vibrant qui réinstaure un effet de continuité. Seules les perforations, visibles à l'image et audibles sur la bande sonore, rendent compte des accélérations et les ralentissements du défilement complexe des images : elles en sont le témoin, le repère sensible pour le spectateur.

Dans *Shutter Interface [Interface obturateur]*, quadruple-projection réalisée en 1975 à Artpark, le son révèle la structure de l'image à un autre niveau (cf. repr. p. 132 et 133). C'est dans l'activité électrique du cerveau lui-même que Sharits trouve la source de sa composition. À cette fin, il a enregistré son propre rythme alpha (l'un des cycles du cerveau, correspondant à son activité régulière, découvert dans les années 1930) :

« *Pour* Shutter Interface, *je voulais un rythme sonore et un rythme visuel qui aurait quelque chose à voir avec les ondes alpha de grande amplitude. Je crois que c'est pour cela qu'il s'agit d'un film si agréable. J'ai fait des séances de* biofeedback *pour écouter le son de mon rythme alpha et j'ai essayé de le rendre dans la pièce. Je voulais que ce son s'accorde au flicker et c'est exactement le cas. Chaque série de photogrammes de couleur – qui vont chacune de deux à huit photogrammes – sont séparés par un photogramme noir et le son est en correspondance directe avec ces photogrammes noirs. […] On ne peut pas observer directement cette relation mais on peut la sentir. C'est une expérience tellement douce que l'on ne se demande pas pourquoi ça fonctionne* [43]. »

Le son abstrait, s'inscrivant en négatif par rapport à lumière, crée un cadre percussif signifiant la structure rythmique des plages de couleurs, mais sans que cet agencement soit perceptible pour le spectateur. Pour Sharits, l'efficacité des analogies entre voir et entendre repose précisément sur un processus de basculement de la perception en deçà de toute possibilité de contrôle conscient :

« *Je dirais, de manière générale, qu'une grande partie de l'œuvre a à faire avec les seuils de perception. Elle nous conduit aux limites de nos capacités perceptives, de sorte que, souvent, on ne peut dire si ce dont on est en train de faire l'expérience est dans l'œuvre ou en soi-même. Je pense qu'il y a ainsi un dialogue entre le spectateur et l'œuvre au sens où la perception est une sorte de résultat des deux interagissant. À ce type de niveaux, pas mal de confusion perceptives et de perceptions réellement erronées peuvent se produire* [44]. »

Le travail de Sharits sur les seuils de perception conduit à son degré radical la sollicitation physique du spectateur dans le dispositif filmique. Celui-ci se trouve impliqué au cœur de l'œuvre, exposant son système sensoriel tout entier à la manière d'une surface d'impression.

« Un champ d'énergie » : la vidéo comme dispositif d'interaction

Au cours du passage graduel du cinéma aux arts électroniques, les recherches pionnières ont travaillé tout d'abord de manière dissociée le son et l'image. Les expériences sur le « son synthétique » au cinéma connaissent ainsi une importante évolution au cours des années 1940. Accédant à un succès populaire par l'œuvre de Norman McLaren, elles sont réinvesties par les frères John et James Whitney avec un nouveau dispositif technologique : un appareil d'enre-

gistrement à pendules (ill. 8). Cette machine dessinait des figures sur la piste sonore par l'action d'une trentaine de pendules dont les oscillations sinusoïdales, combinées selon de multiples facteurs, permettaient la création d'un son électronique complexe. Ce procédé de composition, exploré dans la série des cinq *Abstract Film Exercises*, entendait restituer, par des variations acoustiques continues, des effets de spatialisation du son : « *En composant le son, nous cherchons à exploiter une qualité spatiale caractéristique de l'instrument qui renforce le mouvement dans l'espace que nous cherchons à atteindre par l'image* [45] », expliquent les artistes. Dans ces cinq films réalisés en 1943-1944, un registre jusque-là inédit de coïncidences s'observe entre les perceptions auditives et les perceptions visuelles : effets de déplacements sur le plan et dans la profondeur, variation des dimensions, superpositions et rapports optiques de couleurs.

45. John et James Whitney, « Les conditions techniques du film abstrait », *Cinéma à Knokke-le-Zoute 1949*, Bruxelles, Festival mondial du film et des beaux-arts de Belgique, 1950, p. 45.

46. Ben F. Laposky, « Oscillons : Electronic Abstractions », *Leonardo*, vol. 2, Londres, Pergamon Press, 1969, p. 352-353.

C'est à la même époque que l'imagerie électronique entre dans le champ des recherches artistiques. Parmi les pionniers de cette démarche figure la cinéaste Mary Ellen Bute, qui avait suivi de près, dans les années 1920, les expériences de Leon Theremin produisant le son par des moyens électromagnétiques. Au terme d'une longue maîtrise technique de tous ses paramètres, Bute utilise l'oscilloscope cathodique comme outil principal de la composition visuelle dans son film *Abstronic* (1954), synchronisé sur *Hoedown*, un air de jazz de Aaron Copland (ill. 9). Un usage comparable de l'oscilloscope cathodique est à la base du travail de Ben Laposky. Au début des années 1950, ses *Oscillons*, compositions réalisées avec des oscilloscopes cathodiques, sont finalisées sous la forme de photographies (repr. p. 214 et 215). Dans un texte de 1969, l'artiste affirme que le langage des *Oscillons* se prête aussi à d'autres utilisations, y compris dans le design et dans les arts du mouvement, tels que le cinéma et la vidéo. Un trait caractéristique de ces démarches pionnières conduites avec l'oscilloscope réside cependant dans la dissimulation du médium : l'écran de téléviseur permettant de visualiser les courbes est alors enregistré par le biais du film ou de la photographie. Par ailleurs, les potentialités de cet outil du point de vue de l'intermédias sont délibérément écartées au nom d'une recherche de l'« harmonie ».

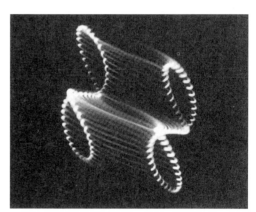

9. Mary Ellen Bute (en collaboration avec Ted Nemeth), *Abstronic*, 1954, film 35 mm, coul., son.

« *Il y a une analogie entre la musique électronique et les* Oscillons, affirme Laposky. *Tous deux sont créés au moyen de formes d'ondes ou vibrations – l'une affectant le sens auditif, l'autre le sens visuel ; beaucoup d'oscillateurs du même type peuvent être utilisés pour les deux. Une alimentation de formes d'ondes musicales dans l'oscilloscope peut aussi créer des trames intéressantes en mouvement rythmique. J'ai employé plusieurs moyens pour ce faire, en incluant des systèmes filtrants et des enregistrements stéréo. Néanmoins, ces figures ne sont pas, habituellement, aussi agréables esthétiquement que celles composées avec d'autres procédés. Elles sont aussi difficiles à photographier à cause du mouvement très rapide des traces musicales* [46]. »

Jusqu'aux années 1950, l'usage des outils électroniques permettant la mise en forme des vibrations lumineuses, c'est-à-dire leur composition graphique sous la forme de traces qui impliquent ou non la dimension temporelle, est surtout mis au service d'un langage métaphorique. Il en va de même pour les films dans lesquels John Whitney réalise ses premières expériences avec un ordinateur analogique. Parmi ceux-ci, *Catalogue* (1961), synchronisé sur une musique de Ornette Coleman, ou *Permutations* (1968, repr. p. 217), dont la piste sonore est une composition de musique indienne au balachandra.

L'« Exposition of Music. Electronic Television » que présentait Nam June Paik à la Galerie Parnass de Wuppertal en 1963, est habituellement considérée comme l'exposition fondatrice de l'art vidéo. Elle inaugure un usage spécifique de l'imagerie électronique qui exclut la notion d'enregistrement. L'image est exposée dans son support audiovisuel d'origine, le téléviseur, et évolue en temps réel sous l'effet de parasites variés (repr. p. 234 à 237). Nombre d'altérations imposées aux « téléviseurs préparés » sont provoquées en alimentant le canal vidéo par des sources sonores : un magnétophone dont le volume peut être modifié par le spectateur, induisant un changement de dimension de l'image (dans *Point of Light* et dans *Kuba TV*) ; des récepteurs radio créant des rayures sur l'écran (*Sound Imput on Two TVs*) ; des microphones utilisés par le public, dont les impulsions provoquent un grésillement de points lumineux (*Mixed Microphones*). Dans son texte de présentation, l'artiste révèle comment pour ces expériences, qui lui ont été inspirées par les potentialités de la musique électronique, il a suivi une direction qui admet

47. Nam June Paik, [texte sans titre sur feuille volante, 1963], reproduit p. 234.

48. R. Hausmann revendiquera la parenté de cette recherche. Entré en contact dès 1959 avec Karl Otto Götz, qui fut le collaborateur de Paik pour l'exposition de Wuppertal, il s'attribue l'origine de la « peinture électronique » dans « Ausblick auf elektronische Kunst », *Manuskripte* (Graz), n° 2, p. 17-19.

49. Michael Kirby, Richard Schechner, « An interview with John Cage », *Tulane Drama Review*, vol. 10, n° 2, hiver 1965, p. 62. Au sujet du frottement intermedia dans les œuvres à caractère performatif de John Cage, voir Marcella Lista, « "Expanded Body". *Variations V* et la conversion des arts à l'ère électronique », *Les cahiers du Musée national d'art moderne* (Paris), n°74, spécial « Synesthésies/Fusion des Arts », hiver 2000-2001, p. 99-119.

50. Entretien avec Steina et Woody Vasulka à Santa Fe, le 10 mai 1984, trad. par Pierre Girard et Dominique Willoughby dans *Steina et Woody Vasulka, vidéastes*, cat d'expo., Paris, Ciné-MBXA/Cinédoc, 1984, p. 14.

51. *Ibid.*, p. 52.

l'indétermination chère à John Cage, plutôt que la forme sérielle :

« *Les télévisions électroniques ne sont pas une simple application et extension visuelle de la musique électronique, bien au contraire, elles s'opposent à la musique électronique (du moins dans sa première manière) qui, dans sa méthode de composition sérielle, comme dans sa forme ontologique (la bande enregistrée étant destinée à une exposition répétée), produit une tendance fixe, déterminée* [47]. »

Ce credo s'exprime à travers une généralisation de l'interaction vivante entre tous les éléments de l'exposition. L'interaction physique, électrique, entre le son et l'image se prolonge en effet dans la participation manuelle du spectateur. Celle-ci est également prise à partie dans d'autres œuvres de l'exposition qui utilisent des supports audio. *Random Access*, notamment, décline sous forme de brochettes de disques (repr. p. 308) et de bandes magnétiques collées au mur (repr. p. 309) une invitation faite au spectateur à passer une tête de lecture manuellement sur les sons enregistrés. L'expérience de l'œuvre consiste pour le spectateur à vivre par l'expérience tactile le processus de la lecture analogique du support enregistré, ce que Paik radicalise dans sa performance *Listening to Music Through the Mouth*, documentée par une photographie (repr. p 304). L'exposition de la Galerie Parnass constitue à cet égard une impressionnante réalisation du *Haptisch* tel que l'entendait Raoul Hausmann, avant que McLuhan n'en mesure la pleine répercussion dans la société de l'information. La disposition des œuvres dans l'espace, niant perspective et hiérarchie, parachève la destitution du registre de perception visuelle, au profit d'un basculement vers l'appréhension tactile de l'espace environnant, impliquant le corps entier de manière simultanée et multidirectionnelle [48].

Il y a dans cet usage de la vidéo une conception fortement imprégnée de McLuhan, telle qu'elle intéressait également John Cage sur le plan de l'expérience de l'intermedia, perçue comme un processus de traduction électrique :

« *Qu'est-ce que McLuhan voit comme activité pour un artiste ? Quelque chose de très beau et qui nous réjouit à chaque fois que nous en faisons l'expérience : il dit tout ce que nous avons à faire, c'est frotter l'information contre l'information, et peu importe quoi. Par ce frottement, nous parviendrons à la conscience du monde, qui lui-même procède ainsi* [49]. »

Une archéologie de la première génération des expériences vidéo montrerait que, tout comme la musique instrumentale a été le modèle opératoire du cinéma abstrait, et elle le reste encore dans de nombreuses expériences aujourd'hui, le son électronique a été le modèle opératoire de la vidéo. De même que les générations des cinéastes qui précédaient, les premiers artistes de la vidéo ont élaboré leur propre outillage afin de sonder les équivalences du visuel et du sonore. Steven Beck et Jud Yalkut développent dès le milieu des années 1960 des synthétiseurs vidéo sur le modèle des synthétiseurs audio. Peu après, Steina et Woody Vasulka procèdent directement à la mise en image des sons, produits par des synthétiseurs et des oscillateurs :

« *Nous injections des fréquences dans le moniteur pour étudier les modes d'interférence. […] En jouant de cette interaction – le son produisant de l'image – nous avons compris qu'il y avait là un unique matériau : ce sont des voltage set des fréquences qui produisent le son et l'image. Cette unicité du matériau de base a sans doute été pour nous la découverte la plus importante avec l'interactivité. Ainsi nous pouvions générer, ou contrôler, l'image par le son. Et ce matériau avait pour nous une réalité physique* [50] », explique Woody Vasulka. Les expériences auxquelles il se réfère débutent avec *Evolution* (1970), une bande où apparaissent des figures anthropomorphes. Steina et Woody Vasulka y créent non seulement des images à partir de signaux audio, mais produisent aussi le son à partir du *feedback* vidéo. Les signaux vidéo serviront fréquemment de source sonore dans les œuvres ultérieures : le son électronique étant ainsi créé par l'interface d'un synthétiseur audio. Dans *Soundprints* (1972), les deux artistes désacralisent l'usage esthétisant des courbes d'oscilloscopes. Ils provoquent un parasitage de ces courbes en utilisant « *deux enveloppes sonores d'un synthétiseur audio, modulant les entrées en X et en Y d'un convertisseur de balayage programmé sur un mode de stockage/dégénérescence des informations* [51] ». Le titre emblématique de cette œuvre, *Empreintes sonores*, renvoie à l'imaginaire et aux pratiques qui ont mis en exergue le caractère proprement physique du son par sa manifestation tactile : empreinte, trace ou inscription, sur une surface devenue écran de lecture.

L'œuvre de Gary Hill développe de multiples variations à partir de cette continuité technologique. Sa série de pièces vidéo concentrée sur les rapports son-image s'ouvre avec *Electronic Linguistics* (1978, repr. p. 244) en utilisant des signaux sonores comme matériau de base pour composer une image abstraite où pixels, micro-structures et trames ondoyantes émergent comme autant d'unités lexicales d'un nouveau langage. *Full Circle [Cercle complet]* (sous son titre d'origine *Ring Modulation [Modulation en anneau]*), réalisé un peu plus tard la même année à partir d'une performance, questionne la possible adéquation de l'activité humaine à cette nouvelle sémantique. L'écran est divisé en trois parties : sur deux portions, on voit l'artiste s'efforçant de courber une barre de cuivre pour lui faire prendre la forme d'un cercle, tout en émettant un son continu ; sur la troisième est enregistrée une courbe d'oscilloscope restituant la voix de l'artiste, que ce dernier tente de faire ressembler à un cercle parfait : « *il y a une lutte paradoxale : essayer de sculpter un matériau physique sous la forme d'un cercle et simultanément essayer de former un cercle avec un matériau non-physique – les ondes sonores. C'est impossible à faire* [52]. » À propos de *Mesh*, son installation vidéo présentée au Kitchen Center for Music, Video and Dance (New York) en 1979, Gary Hill signale des « *préoccupations comparables : essayer d'opérer une fusion entre le matériau physique et les concepts en une sorte de résonance tactile* [53] ». Le matériau physique, un maillage métallique de différentes largeurs posé sur les murs, sert ici de base au paramétrage du son et de l'image. Le son, tout d'abord, enregistre la largeur des mailles sous la forme de fréquences différentes, diffusées par quatre haut-parleurs répartis sur les quatre murs. La partie vidéo consiste en un circuit fermé qui capte les visiteurs lorsqu'ils entrent dans la pièce et pixellise leur image sur trois écrans selon différentes échelles elles aussi en relation avec les niveaux de maillages. Le dynamisme complexe de la pièce tient au fait que le son comme l'image sont transférés d'un mur à l'autre à chaque fois qu'un nouveau visiteur est capté par la caméra, suivant le mouvement circulaire de deux rythmes décalés (il y a quatre haut-parleurs et trois moniteurs). Avec cette œuvre, Gary Hill spatialise le son et l'image par une opération de maillage généralisé : une trame qui unit maillage métallique réel, pixellisation des données visuelles et circulations décalées du son et de l'image , absorbant jusqu'à la présence corporelle du spectateur. La modulation permanente de ce tissu fluide et mouvant, donnée par les éléments variables du dispositif, rejoint en dernière instance le fonctionnement spécifique de la vidéo. A la fois ossature et texture, à l'exemple du balayage produisant l'image vidéo, ce maillage généralisé ne désigne pas autre chose que la chair du médium lui-même. L'intégration du spectateur procède ainsi de ce que Derrick de Kerckhove identifie comme étant le propre de l'expérience des médias électroniques : un « *toucher de l'intérieur* [54] ».

La notion d'« espace acoustique », que McLuhan définissait avec John Carpenter en 1955 comme « *un espace dynamique, toujours en flux, créant ses propres dimensions, moment après moment* [55] », est partie prenante de cette dynamique d'intégration. Les pionniers de l'art vidéo, en relevant dans l'affranchissement vis-à-vis de l'enregistrement l'avantage majeur de la vidéo sur le cinéma, y ont aussi vu la matérialisation de l'expérience acoustique, en particulier telle qu'elle est véhiculée par les médias électroniques.

« *La vidéo est plus proche du son que du film ou de la photographie,* souligne en ce sens Bill Viola, *on retrouve exactement le même rapport du microphone avec celui qui parle. Un micro, et tout à coup votre voix traverse la pièce : tout est connecté, un système dynamique vivant, un champ d'énergie.*

Il n'y a pas de discontinuité, d'immobilité dans le temps. Quand on fait de la vidéo, on interfère dans ce processus continu, existant avant qu'on ait l'intention de s'en servir – c'est la grande différence entre vidéo et cinéma [56]. »

Les arts visuels ont été renouvelés en profondeur, au XXᵉ siècle, au contact avec les arts du son. On admet que la peinture a puisé dans le paradigme musical, au tournant des années 1910, un important ressort de l'abstraction [57]. Les débuts du cinéma abstrait, mais aussi l'essor des arts électroniques, sont également marqués par une confrontation formelle et structurelle avec le domaine sonore. L'instrumentation de la musique des couleurs offre un intéressant précédent à cette disposition, en tant qu'elle pense l'association de l'image et du son, sans le détour du langage verbal, à partir d'une investigation ontologique sur le fond commun des sens. Dans

52. Lucinda Furlong, « A manner of speaking. An interview with Gary Hill », *Afterimage* (Rochester, NY), vol. 10, n° 8, mars 1983, p. 11.

53. *Ibid.*

54. Derrick de Kerckhove, *The Skin of Culture. Investigating the new electronic reality*, Toronto, Somerville House Pub., 1995, traduit par Jude des Chênes : *Les nerfs de la culture : être humain à l'heure des machines à penser*, Laval, les Presses de l'Université de Laval, 1998.

55. M. McLuhan, Edmund Carpenter (coll.), « Acoustic Space » [1955], dans *Essays : Media, Research, Technology, Art, Communication*, Mihcael A. Moos (ed.), Amsterdam, G+B Arts International, 1997, p. 40.

56. Raymond Bellour, « L'espace à pleine dent : entretien avec Bill Viola » (1984), *Cahiers du cinéma. Où va la vidéo ?*, Jean-Claude Fargier, (dir.), n° hors série, 1986, p. 64.

57. Attinant l'interprétation critique ouverte par l'exposition « Vom Klang der Bilder. Die Musik in der Kunst des 20. Jahrhunderts », Karin von Maur (dir.), Staatsgalerie Stuttgart, Munich, Prestel, 1985, le catalogue de l'exposition de Pascal Rousseau, *Aux origines de l'abstraction*, Paris, Réunion des musées nationaux, 2003, balise avec une grande acuité les sources théoriques, scientifiques et littéraires de ces interférences entre musique et abstraction.

58. Jacques Derrida, « Télépathie », dans *Psyché. Inventions de l'autre*, Paris, Galilée, 1987, p. 247.

le développement des médias audiovisuels, deux tendances s'y apparentent. Dans la première tendance, l'œuvre se constitue en un dispositif de perception : elle est conçue comme un instrument qui structure l'expérience sensible du spectateur. Le principe de projection qui définit la forme cinématographique en offre le modèle opératoire, en agissant sur le spectateur comme sur une surface d'impression. Dans la seconde tendance, l'œuvre tisse un dispositif d'inter-action : elle s'élabore comme un outillage qui entretient avec le système sensoriel un rapport d'analogie et admet dès lors l'activité du spectateur sous la forme d'une « mise en réseau » orga-nique. Cette dynamique se réalise dans la continuité électronique propre à la vidéo, et elle intègre en dernière instance la présence physique du spectateur dans le corps même de sa trame constitutive. Dans ces deux types de dispositifs, l'électricité n'est pas seulement le véhicule des effets audiovisuels, elle est le facteur et le modèle d'une transmission dont l'immédiateté opère en deçà du langage : entre les médias, entre les sens, entre l'œuvre et le spectateur.

En ce sens, le projet optophonétique d'Hausmann s'avère être une étonnante préfiguration des médias audiovisuels. Voué à « *montrer* [à rendre perceptible] *l'équivalence des phénomènes optiques et sonores* », l'optophone se développe en un instrument organique, à la fois *analogon* et extension proprioceptive du système sensoriel. Il révèle ainsi l'évolution des théories de la perception, telle qu'elle se modèle sur l'accélération générale des processus de communication donnée par l'élec-tricité. Jacques Derrida a souligné à maintes reprises cette propriété fonctionnelle première qui est celle du tact : « *Oui, toucher, parfois je pense que la pensée avant de "voir" ou d'"entendre", touche, y met les pattes, et que voir ou entendre revient à toucher à distance* [58] ». Dans le cadre de l'interprétation « tribale » des nouveaux médias proposée par McLuhan, la définition du toucher comme interface commune des sens est précisément ce qui permet de « *transférer notre conscience au monde des ordinateurs* », éclairant en dernière instance, le fonctionnement le plus intime de la pensée.

Bien des œuvres contemporaines réactivent cette idée, alors que l'ère du numérique a relégué au passé le fonctionnement tactile des médias analogiques. Les musiques électroniques elles-mêmes multiplient aujourd'hui les effets tactiles (grain, texture, contrastes de matières exprimés dans le mixage). Le travail de Carsten Nicolai sur les empreintes de signaux sonores inaudibles, ou les recherches vidéo du groupe autrichien Granular Synthesis, entre autres, développent des dispo-sitifs audiovisuels basés sur le principe de l'empreinte et de la synthèse sonore. Ces démarches accueillent à nouveau dans les arts visuels une phénoménologie tactile du son.

L E DÉBUT des années 1950 était un moment propice pour que rien n'arrive. Robert Rauschenberg produisait des tableaux entièrement noirs ou entièrement blancs et effaçait un dessin de Willem De Kooning ; Ad Reinhardt commençait à peindre des toiles monochromes noires ; Samuel Beckett écrivait *En attendant Godot,* pièce où « rien n'arrive trois fois » ; Guy Debord réalisait le film *Hurlement en faveur de Sade,* avec des images manquantes et de longues plages de silences ; Paul Taylor créait la chorégraphie de *Duet,* où deux danseurs restent immobiles ; Jean-Paul Sartre poursuivait sa réflexion sur la question du néant et John Cage composait *4'33''.* C'est Cage qui sera amené à devenir le plus célèbre pour ce « rien ». Mais il ne s'agissait pas d'un rien dénué de sens. Personne ne pourrait soutenir que, dans l'Amérique de l'après-guerre, le silence était innocent. Cage situait le sien entre un deuil taciturne et un refus de fermer les yeux sur ce qu'il considérait comme les forces « lourdes et bruyantes », qui s'étaient tout d'abord manifestées dans la guerre. Il associait la grandiloquence des œuvres symphoniques du romantisme allemand à la Seconde Guerre mondiale et il voyait dans l'autodramatisation exagérée des mass media et dans l'accélération d'un consumérisme américain frivole dans l'après-guerre un prolongement du « lourd » et du « bruyant », de l'expressif et de l'agressif. Ce qui avait contribué à faire de Cage le défenseur des sons discrets et la modestie de la musique d'Erik Satie le conduira à l'anti-fanfare ultime du silence.

Le silence de Cage apparut au cœur de ce que beaucoup considèrent comme un sommet culturel de la civilisation occidentale : la musique savante occidentale. Certains moments fonda-

Plénitudes vides et espaces expérimentaux.
La postérité des silences de John Cage

DOUGLAS KAHN

1. Je donne une analyse de *Silent Prayer* dans le chapitre VI de *Noise, Water, Meat. A History of Sound in the Arts,* Cambridge (Mass.), MIT Press, 1999. Les auteurs qui isolent *Silent Prayer* de l'œuvre de maturité de Cage n'y voient que de la Muzak réduite au silence dans le cadre d'une présence/absence de son, et ils situent la première apparition du motif de l'absence d'absence avec les toiles blanches de Rauschenberg et la révélation de la chambre anéchoïque. Ce faisant, ils oublient de prendre en compte la manière dont Cage défendait les modes d'écoute, l'intention et l'environnement que supposait la *musique d'ameublement* de Satie, tout en réduisant la Muzak au silence. Autrement dit, cela revient à donner une interprétation simpliste, qui distinguerait un avant d'un après dans la pensée de Cage, et à éliminer la politique de classe qui accompagnait à l'époque le discours de la musique savante occidentale.

mentaux dans les arts visuels trouvèrent à l'époque du modernisme leur source d'inspiration dans « la condition de la musique », tandis que la musique elle-même ne jouait qu'un rôle relativement mineur dans l'avant-garde de cette période. Le travail de Cage représentait la première grande incursion de l'avant-garde musicale dans les autres arts du XXᵉ siècle. Beaucoup d'artistes puiseront leur inspiration dans cette musique dont il avait radicalement reconfiguré les conditions en y incluant le hasard et l'indétermination – une musique prise dans la rhétorique du son, dans laquelle le son envahit le temps et l'espace, l'audition l'emporte sur l'émission, les sons sont envisagés pour eux-mêmes plutôt que dans leurs relations les uns aux autres ou encore, une musique intégrant les nouvelles perspectives offertes par la technologie. Parce que l'idée que Cage se faisait du silence intègre ou traverse toutes ces dimensions, et parce que son influence a été considérable, je limiterai mes remarques à deux moments privilégiés de silence : l'anecdote souvent rapportée de sa visite dans la chambre anéchoïque, et sa composition intitulée *4'33''.* Et encore ne m'en tiendrai-je qu'à quelques exemples.

Avant cela, toutefois, je mentionnerai un troisième silence : *Silent Prayer [Prière silencieuse],* le premier morceau silencieux de Cage. À l'occasion d'une conférence au Vassar College en 1948, il en exposa le principe lors d'une discussion sur la grève des musiciens qui protestaient contre la diffusion d'enregistrements de musique sur les stations de radio [1]. Comme dans *4'33'',* le(s) musicien(s) s'abstiennent de faire leur travail pendant le temps convenu, mais *Silent Prayer* impliquait un double silence, dans la mesure où, pendant quarante ans, Cage ne diffusa pas sa conférence. Depuis, de nombreux musicologues et historiens de l'art ont évité d'aborder cette question, sans doute parce que la manière dont Cage traitait les réalités de la classe ouvrière,

2. *Fluxus News-Policy Letter n° 6,* 6 avril 1963 [extrait traduit par Jean-François Allain].

3. Alison Knowles, correspondance avec l'auteur, 14 décembre 2003 [extrait traduit par J.-F. Allain].

4. John Cage, « How to pass, kick, fall and run », dans *A Year from Monday*, Middletown (C. T.), Wesleyan University Press, 1967, p. 134 [extrait traduit par J.-F. Allain]. Ailleurs, Cage situe la date de sa visite dans la chambre anéchoïque « à la fin des années 1940 » (J. Cage, « An Autobiographical Statement », dans *John Cage. Writer*, Richard Kostelanetz (dir.), New York, Limelight Editions, 1993, p. 241). On pense que le son aigu correspondait sans doute à des acouphènes, et non au fonctionnement général du système nerveux.

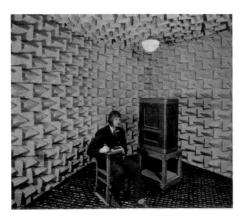

1. Vue intérieure de la chambre anéchoïque du Laboratoire psycho-acoustique de l'université de Harvard reproduite dans *Transmission and Reception of Sounds Under Compabat Conditions, Summary Technical Report of Division 17,* Washington D.C., National Defense Research Committee, 1946, vol. III, p. 173

avec le détachement propre aux classes supérieures, semblait aller à l'encontre des principes philosophiques extrême-orientaux plus modérés auxquels son personnage a été associé. L'image d'un patron de syndicat au milieu de moines zen eût été trop dérangeante. Ce premier silence nous livre néanmoins des indications intéressantes sur Cage et sur l'idéologie de la musique savante occidentale, même si, ayant été refoulé si longtemps de notre connaissance du compositeur, il n'a pas exercé d'influence notable. Néanmoins, George Maciunas réintroduisit tout à fait involontairement des questionnements similaires quand, dans les actions qu'il mena en compagnie d'Henry Flynt contre « la culture sérieuse », il proposa en 1963 d'« organiser à la radio des émissions de musique en direct durant lesquelles on ne diffuserait rien du tout [2] ».

À la différence de *Silent Prayer, 4'33"* et l'anecdote de la visite de Cage dans la chambre anéchoïque étaient connues depuis des années. Lors de la première représentation de *4'33"*, le pianiste David Tudor s'était assis au piano et n'avait pas joué pendant le temps convenu. Le compositeur montrait ainsi aux autres artistes qu'il pouvait être très productif de travailler à la limite des choses – s'engager dans une dialectique explosive où ne rien faire veut tout dire, mettre en évidence la grandeur d'un acte simple au travers duquel l'humilité devient héroïque. Comme l'écrit Alison Knowles :

« *Il a eu le courage de présenter l'idée en personne, debout sur une scène à Woodstock, face à d'autres êtres humains. Il y avait un piano, et il y avait David Tudor. L'idée était donc en rapport avec le matériau avec lequel il travaillait : le son et la musique. Mais cet acte a quelque chose d'extraordinaire, qui vous coupe le souffle, si je puis dire ! Son retentissement est évident à tous points de vue. Dans mes compositions visuelles et sonores, je recherche constamment ces "limites". Je cherche à retrouver la magnificence de 4'33" [3].* »

L'intention de Cage était de « retenir » les sons intentionnels (la musique qu'attendait le public du fait de la présence du musicien à l'occasion d'un concert dans un lieu institutionnel consacré à la musique) et de détourner l'attention vers les sons non intentionnels du milieu ambiant, pour qu'ils soient entendus comme de la musique ou, pour reprendre les mots de Cage, comme des « sons en soi ». Ainsi, dans le silence ostensible de la salle de concert – créé par le musicien qui s'abstient de jouer –, il était démontré que le silence, au sens conventionnel du terme, n'existait pas.

Dans les travaux consacrés à Cage, on situe habituellement ce passage de la notion de silence comme absence de son à celle de silence comme *plénitude* et comme *impossibilité d'une absence de son* en 1951, en concomitance avec l'intérêt que porte Cage aux toiles blanches de Rauschenberg et avec sa visite d'une chambre anéchoïque à l'université de Harvard (ill. 1). Pour lui, les toiles blanches n'étaient pas un champ d'absence, mais une plate-forme pour les jeux sans cesse changeants d'ombres, de lumières et de poussières. Cette délectation esthétique – qui rappelle la notion d'*inframince* de Duchamp – trouve sa légitimité scientifique dans la chambre anéchoïque, lieu d'expérimentation spécialisé permettant de mener des tests en l'absence de tout bruit extérieur, mais aussi de toute possibilité de réverbération sonore contre les parois de la pièce.

« *… dans cette pièce silencieuse, j'ai entendu deux sons, un aigu et un grave. Après, j'ai demandé à l'ingénieur responsable des lieux pourquoi j'avais entendu deux sons puisque la pièce était à ce point silencieuse. Il m'a dit : "Décrivez-les moi". Ce que j'ai fait. Il m'a alors expliqué : "Le son aigu, c'est le fonctionnement de votre système nerveux. Le son grave, c'est votre circulation sanguine." [4]* »

Il existait à l'époque deux chambres anéchoïques à l'université de Harvard, toutes deux construites pendant la guerre dans le cadre d'un programme de recherches militaires sur la communication et la réduction du bruit dans les véhicules et les situations de combat. La plus grande était utilisée par le Laboratoire électro-acoustique (dirigé par Leo Beranek) essentiellement pour tester les niveaux de bruit et leur réduction dans les structures et les matériaux propres à l'aéronautique. L'autre, beaucoup plus petite, servait au Laboratoire psycho-acoustique (PAL). S. S. Stevens, directeur de ce programme, menait, avec George A. Miller et F. M. Wiener, des recherches sur les facultés auditives des sujets humains et sur leur interface avec les systèmes technologiques. L'une des caractéristiques de la grande chambre était de simuler ce que l'on appelle des environnements acoustiques de plein air, où les sons se produisent dans de vastes espaces ouverts, et non dans l'enceinte d'un local de recherche. De toute évidence, Cage aurait pu faire l'expérience de la présence « pure » d'un son théoriquement

« libéré » de l'espace ou encore de champs sonores aléatoires produits par l'espace dans une autre pièce formée de protubérances dures polycylindriques. Autrement dit, d'autres expériences menées dans les espaces acoustiques spécialisés disponibles à Harvard à cette époque auraient pu donner lieu à de nombreuses histoires différentes.

Cage a probablement expérimenté la petite chambre anéchoïque tout simplement parce que le PAL était davantage spécialisé dans les recherches sur les êtres humains. L'importance accordée à l'individu rappelle l'intérêt précoce de Cage pour l'amélioration de soi et pour les pratiques philosophiques ancestrales de l'auto-observation permanente, notamment aux fins d'apprendre à se distancer de son moi ou de son ego pour reprendre la terminologie freudienne. Cependant, cette primauté de l'individu dans l'anecdote de la chambre anéchoïque était à l'opposé de ce qui se produisait dans *4'33"*, où l'intérêt était détourné de la personne du musicien (David Tudor lors de la première) pour se reporter sur les sons ambiants. Le rôle de la chambre anéchoïque consistait à éliminer les sons non intentionnels provenant du monde extérieur. Les seuls sons non intentionnels qui subsistaient étant ceux de son corps, Cage avait en fait intériorisé l'espace acoustique. Il avait écouté les sons de sa physiologie comme il aurait écouté ceux du milieu ambiant. Cette interprétation se voit confirmée par la manière dont Cage évitait dans ses compositions et dans sa conception de l'écoute à la fois l'expressivité corporelle et l'intercession de la conscience. La principale exception quant à ce dernier aspect apparaît dans l'interrogation que suscite chez lui l'expérience de la chambre anéchoïque : « *Quel est ce son aigu ? Quel est ce son grave ?* » Car, dans tous les autres cas, ce genre de réflexion est pour lui un obstacle qui empêche « les sons d'être eux-mêmes ». Nous verrons plus loin comment les artistes qui s'inscrivent dans le sillage de Cage ont choisi, pour leur part, d'explorer le corps et la conscience dans leurs relations à la perception.

La plénitude dans l'absence d'absence : Nam June Paik et George Brecht

4'33" et la chambre anéchoïque jouèrent un rôle toujours plus important dans la conception du silence de Cage. L'attention portée aux sons non intentionnels s'étendit bien au-delà des limites de lieux spécialisés comme la salle de concert ou le local d'un laboratoire ; elle pouvait être mobilisée n'importe où et à n'importe quel moment, ou plutôt partout et tout le temps. La création musicale se résorbait dans l'écoute « musicale » et devenait possible partout et à tout instant puisqu'elle ne dépendait que de la volonté d'une personne de s'intéresser aux sons non intentionnels.

« *De nombreuses portes sont maintenant ouvertes (elles s'ouvrent en fonction de ce à quoi nous prêtons attention). Quand on en a franchi une et que l'on regarde derrière soi, on ne voit plus ni mur ni porte. Pourquoi tout le monde est-il resté si longtemps enfermé ? Les sons que l'on entend sont de la musique* [5]. »

Par ailleurs, Cage conférait aux faibles sons, habituellement inaudibles, du corps – ceux qu'il avait entendus dans la chambre anéchoïque – l'intériorité plus profonde des vibrations moléculaires qui animent tous les objets, toute la matière.

« *Quand je suis entré dans la chambre anéchoïde, j'ai pu m'entendre moi-même. Eh bien, je veux à présent, au lieu de m'écouter moi-même, écouter ce cendrier. [...] Il serait extrêmement intéressant de le placer dans une petite chambre anéchoïde, et de l'écouter avec un système convenable d'amplification et de haut-parleurs. Dans chaque objet, il y a évidemment l'action d'un processus moléculaire vivant, mais, pour l'entendre, il faut isoler l'objet dans une chambre spéciale* [6]. »

Ces faibles sons, inhérents aux vibrations moléculaires de la matière, avaient leur corollaire dans l'air chargé d'ondes hertziennes. « *L'air, voyez-vous, est plein de sons inaudibles, mais qui deviennent audibles avec des récepteurs* [7]. » Ce qui avait commencé sous la forme de sons non intentionnels dans le milieu ambiant se transforme donc en un cosmos vibratoire, qui est aussi celui des compositeurs américains modernistes des années 1920, influencés par la théosophie. Comme si la « matière subtile » du « plein » cartésien produisait des sons au lieu de devenir incandescent quand on l'agite. La nature a horreur du vide ; Cage aussi.

C'est dans cette direction qu'il faut chercher la clé de l'immense influence exercée par le silence de Cage. Il pourrait être considéré comme une technique réductrice (ainsi que le seraient par exemple le minimalisme ou les techniques textuelles de l'art conceptuel dans les débats sur les

5. Id. dans *A Year from Monday, op. cit.*, « Afterword », p. 165 [extrait traduit par J.-F. Allain].

6. Id. dans *For the Birds. In Conversation with Daniel Charles*, Salem (N. H.), Marion Boyars, 1981, p. 220-221. Éd. française : *Pour les oiseaux. Entretiens avec Daniel Charles*, Paris, L'Herne, 2002, p. 271-272 (et id., « The Future of Music », *Empty Words. Writings 1973-1978*, Middletown, Wesleyan University Press, 1979, p. 179).

7. Id. dans *Conversing with Cage*, Richard Kostelanetz (dir.), New York, Limelight Editions, 1988, p. 74. Éd. française : *Conversations avec John Cage*, Richard Kostelanetz (dir.), Paris, Éditions des Syrtes, 2000, p. 115. Trad. et prés. par Marc Dachy.

8. Alan Nadel, *Containment Culture. American Narratives, Postmodernism, and the Atomic Age*, Durham, Duke University Press, 1995, p. 14 [extrait traduit par J.-F. Allain].

9. Susan Sontag, « The Aesthetics of Silence », numéro spécial sur le minimalisme, Brian O'Doherty (dir.), *Aspen* (New York), nº 5-6, automne-hiver 1967, n.p. [extrait traduit par J.-F. Allain].

10. Bruce Jenkins, « Fluxfilms in Three False Starts », dans Elizabeth Armstrong et Joan Rothfuss (dir.), *In the Spirit of Fluxus*, cat. d'expo., Minneapolis, Walker Art Center, 1993, p. 136-137. Éd. française : « Flux films en trois faux départs », dans Véronique Legrand et Aurélie Charles (dir.), *L'Esprit Fluxus*, cat. d'expo., Marseille, Musées de Marseille, 1995. Trad. de l'américain par Pierre Rouve. Relu et commenté par Charles Dreyfus.

11. George Brecht, « Something about Fluxus » (mai 1964), *fLuxus cc fiVe ThReE*, juin 1964, nº 4, p. 1 [extrait traduit par J.-F. Allain].

12. Id., *Notebooks I (June-September 1958)*, Dieter Daniels (éd.), Cologne, Walther König, 1991, p. 24 [extrait traduit par J.-F. Allain].

alternatives au « problème de la peinture ») et, en même temps, comme une surface ou un écran vierge sur lequel on pourrait tout projeter, aussi bien une esthétique du collage que le fonctionnement du cosmos. Tout comme, dans le contexte de la Guerre froide, le pouvoir nouvellement découvert de l'atome, le silence multiforme de Cage est un trope « totalisant et minuscule, caché et omniprésent, capable de lier ou de dissocier [8] ». Susan Sontag a été l'une des premières à affirmer la dimension de plénitude du silence de Cage et non celle d'absence. Pourtant, dans son ambitieux essai intitulé *The Aesthetics of Silence,* elle décrit une plénitude étrangement vide.

« *… purifiée, qui n'interfère pas, qui supprime tout le reste de son espace, y compris la pensée. Tous les objets ainsi conçus sont véritablement pleins. C'est sans doute ce que veut dire Cage quand il déclare, juste après avoir expliqué que le silence n'existe pas parce qu'il se passe toujours quelque chose qui produit un son : "Personne ne peut avoir d'idées dès qu'il commence à véritablement écouter." La plénitude – éprouver tout l'espace comme s'il était rempli de telle sorte que les idées ne peuvent y entrer – est synonyme d'impénétrabilité, d'opacité* [9]. »

Sontag décrit un espace où, selon les termes de Cage, un son est devenu lui-même, rien d'autre, un espace où les traces de son contexte, de son rapport au monde sont effacées. La plénitude cagienne peuple donc le monde de sons là où il n'y en avait pas ostensiblement, mais au prix d'un déplacement : celui de la notion d'absence dans le domaine de la pensée. En ce sens, en s'intéressant au son, et pas seulement au son musical, Cage était représentatif de ces modernistes qui entendaient renier la mimesis, la représentation, le langage, la culture et la médiation.

Nam June Paik et George Brecht ont fait directement appel à l'idée de plénitude, d'absence d'absence, telle qu'elle s'exprime dans les « White Paintings » [« Peintures blanches »] de Rauschenberg ou dans *4'33''* de Cage. L'interprétation par Cage des toiles blanches de Rauschenberg comme un écran où se projettent des ombres, mais surtout comme un lieu d'atterrissage pour la poussière, est reprise dans *Zen for Film (Fluxfilm nº 1)* [1962-1964, repr. p. 320] de Paik, qui montre l'ombre des poussières sur un écran blanc. La disparition des images cinématographiques étant l'équivalent de la suppression des sons musicaux dans *4'33'',* chaque projection successive du film (un film-amorce vierge) accumule de nouvelles rayures, de la poussière, des fibres, des cheveux, révélant ainsi l'univers vengeur de l'image. Lors de la première projection au Fluxhall de Canal Street (le 8 mai 1964), le projecteur était placé tout près d'un écran pour cinéma amateur dont il remplissait près de la moitié de la surface en hauteur, ce qui atténuait l'impression d'assister à un film pour évoquer plutôt l'autonomie d'une peinture [10]. La même année, George Brecht propose au public d'aller voir ce film, « puis d'aller dans une salle de cinéma de quartier pour le revoir » quand la pellicule « déraille » ou casse, comme cela arrivait souvent au milieu des années 1960 [11]. En dehors de l'expérience courante des écrans de cinéma blancs qui nous ramènent joyeusement à la vie normale, la poussière qui retient le regard de Cage dans les peintures blanches de Rauschenberg se situe aussi à la lisière du monde grouillant qu'est le cosmos microbien, atomiste et vibratoire de la science et de la métaphysique.

Adepte peu convaincu du bouddhisme zen, qu'il découvre au Japon sous sa forme institutionnelle orthodoxe, Paik hésite à s'engager dans un « patriotisme culturel » mal venu, tandis que Cage et d'autres artistes américains avaient découvert le zen par les textes. Pour sa part, George Brecht, chimiste chez Johnson & Johnson, connaissait bien le problème de la réduction des variables dans les procédures expérimentales et celui de la nécessaire pureté des réactifs chimiques. Il était également imprégné de philosophie zen et avait élaboré des opérations de hasard (d'après les techniques picturales de Jackson Pollock) avant de rencontrer Cage et de suivre son enseignement à la New School for Social Research. C'est cependant là qu'il entre pleinement dans la pensée de Cage. Sur la première page de son cahier de cours, Brecht rapporte presque mot pour mot l'expérience de la chambre anéchoïque. Plus loin dans ses notes, il propose une œuvre qui, apparemment, réunit une peinture blanche et une partition musicale. Sur une peinture blanche de trente centimètres de côté, que l'on a laissée sécher à l'extérieur pour qu'elle récolte les particules véhiculées par l'air, il place une feuille transparente munie d'une grille qu'il appelle une « matrice interprétative ». « *Une fois la surface sèche, chaque grain de poussière représente un son* [12]. » « Cage a eu lui-même recours à des techniques semblables, d'abord

dans *Music for Piano [Musique pour piano]* (1952), où « les notes correspondent aux imperfections du papier », et plus tard en employant des feuilles transparentes dans ses partitions. Dans un autre projet, Brecht propose de distribuer du verre, des cartons et des morceaux de film qui lui seraient retournés après avoir acquis une épaisseur sociale sur le mode du relevé médico-légal. « *On donne sept cartes blanches* [...], *à sept personnes différentes qui les prennent et me les retournent une semaine plus tard. Les cartes sont présentées dans l'ordre, l'une à côté de l'autre* [13]. » Au lieu d'aborder l'absence en réduisant l'intensité – c'est la voie choisie par une grande partie de l'art paisible de cette époque –, Brecht pratique un silence maculé, une contamination exponentielle de la simplicité.

Paik et Brecht constituent des exemples représentatifs de ces artistes dont certaines œuvres ont été influencées assez directement par les conceptions du silence élaborées par Cage et par les actions qu'elles ont inspirées. La partition d'« event »[14] de La Monte Young, *Piano Piece for David Tudor No. 2 [Pièce pour piano pour David Tudor]* (1960), imite l'ouverture et la fermeture du piano dans *4'33''*, et ce en hommage à Tudor, le pianiste de la première.

« *Ouvrez le couvercle du piano sans produire, dans cette opération, le moindre son qui soit audible pour vous. Essayez autant de fois que vous le souhaitez. Le morceau est terminé quand vous avez réussi ou quand vous décidez d'arrêter d'essayer. Il n'est pas nécessaire de donner des explications au public. Faites simplement ce que vous faites, et quand le morceau est terminé, indiquez-le comme vous le faites d'habitude.* »

Parmi les performances Fluxus réellement présentées ou simplement proposées, certaines faisaient appel à des états limites et à des sons extrêmes ou s'intéressaient à la zone liminale des sons faibles qui existent de part et d'autre de la gamme de fréquences audible par l'homme, en référence à la découverte des sons dans la chambre anéchoïque. Yoko Ono elle-même s'est essayée à composer deux minutes de silence. Et toujours, ces artistes se sont passagèrement inspirés de Cage dans le processus de maturation de leur itinéraire artistique.

Les espaces scientifiques de silence : James Turrell

En visitant la chambre anéchoïque, Cage ouvrait de toute évidence son silence à un ensemble d'associations scientifiques, mais, dans son univers, les laboratoires et les studios d'enregistrement étaient déjà relativement interchangeables, comme le laisse entendre le mot « expérimental ». Concrètement, il a recherché une fois un soutien institutionnel ou émanant d'une entreprise privée dans l'idée de créer un laboratoire pour mener ses « expériences » musicales. De même, parmi les artistes de la génération suivante, George Brecht, Robert Watts et Allan Kaprow feront des plans pour un « Projet en multiples dimensions » (1957-1958) fondé sur un « laboratoire de recherche » employant des sons, des éclairages et autres dispositifs. Le projet semblait naturellement s'orienter vers des configurations complexes faisant appel à divers médias, mais Brecht a fait valoir son désir d'obtenir « une signification maximale avec une image minimale [...] des implications multiples par des moyens simples, voire austères [15] ».

Cependant, on ne peut éviter certaines interprétations scientifiques de *4'33''*, selon lesquelles la salle de concert et la chambre anéchoïque deviennent deux formes d'espaces spécialisés permettant d'étudier l'audition et la perception, où le silence devient la réduction expérimentale des variables et où la suppression de l'intervention des compositeurs et des musiciens rappelle le détachement des scientifiques par rapport à l'observation des phénomènes. Car la seule chose que l'on oublie dans les analyses érudites de *4'33''*, c'est la présence, parmi les sons non intentionnels qui subsistent à l'extrémité liminale de l'audibilité, près de l'oreille du musicien, du tic-tac d'une montre ou d'un réveil. La mesure de chaque seconde délimite les phénomènes, la perception, le geste de la performance et les attentes du public, déterminant la longueur des trois mouvements et de l'œuvre entière. Ce tic-tac sous-jacent découpe le temps en intervalles réguliers, comme une grille surimposée découpe un espace graphique. Il isole la composition en l'arrachant à la vie, et elle la morcelle en des unités de plus en plus petites, la rendant, du même coup, accessible à des pratiques et des systèmes rationnels.

James Turrell et Bruce Nauman, avec respectivement *Solitary [Solitaire]* (1992, ill. 2) et les *acoustic wall pieces* (œuvres qui utilisent des parois acoustiques), semblent être les héritiers directs de la chambre anéchoïque du Cage scientifique. Qu'est-ce qu'un artiste comme Turrell, qui se

13. *Ibid.*, p. 13 [extrait traduit par J.-F. Allain].

14. « Event » est un terme employé par Fluxus pour désigner les performances réalisées à partir d'instructions qui énoncent les actions à effectuer [N.d.R.].

15. Henry Martin, *An Introduction to George Brecht's Book of the Tumbler on Fire*, Milan, Multhipla Edizioni, 1978, p. 126-127 [extrait traduit par J.-F. Allain] ; voir aussi D. Daniels (éd.), *Notebooks II (October 1958-April 1959)*, Cologne, Walther König, 1991, p. 3-51.

2. James Turrell, *Soft Cell*, 1992 (2e version de *Solitary*) Contreplaqué, mousse, lumière incandescente, moquette 284,5 x 208,3 x 208,3 cm Contemporary Art Center, Art Tower Mito, Mito, Ibaraki, Japon

16. Maurice Tuchman dans *A Report on the Art and Technology Program of the Los Angeles County Museum of Art, 1967-1971*, Los Angeles, Los Angeles County Museum of Art, 1971, p. 127-142 [extrait traduit par J.-F. Allain].

17. James Turrell dans J. Turrell, Richard Andrews, « Interview », dans Laura Millen (dir.), *James Turrell. Four Light Installations*, cat. d'expo., Seattle, Real Comet Press, 1982, p. 12-13 [extrait traduit par J.-F. Allain].

18. Voir Paul N. Edwards, *The Closed World. Computers and Politics of Discourse in Cold War America*, Cambridge (Mass.), MIT Press, 1996, chap. VII, « Noise, Communication, Cognition », p. 209-238.

19. M. Tuchman dans *A Report on the Art and Technology Program...*, *op. cit.*, p. 134 [extrait traduit par J.-F. Allain].

20. Voir le chap. III, « Art and Technology » de Craig E. Adcock, *James Turrell. The Art of Light and Space*, Berkeley, University of California Press, 1990, p. 61-84.

21. Ed Wortz, correspondance avec l'auteur, 4 novembre 2003 [extrait traduit par J.-F. Allain]. Avant que Turrell ne se joigne au projet collectif *Art and Technology*, Robert Irwin s'est rendu chez Lockheed Aircraft où « des scientifiques et des ingénieurs utilisent des chambres d'isolation sensorielle pour tester la perception visuelle et auditive, dans l'espoir de mieux comprendre ce qui risque de se produire dans l'espace » [extrait traduit par J.-F. Allain]. Voir C. E. Adcock, *James Turrell...*, *op. cit.*, p. 62. Lockheed disposait aussi d'une chambre anéchoïque. Adcock montre, de façon convaincante, que Turrell était déjà associé au projet à ce stade, quoique de façon non-officielle.

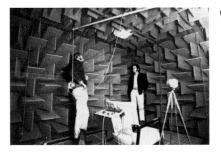

3. James Turrell et Robert Irwin dans la chambre anéchoïque de l'université de Californie, Los Angeles, 1968

consacre autant à la lumière, peut avoir de commun avec Cage ? Face aux « White Paintings » de Rauschenberg, il aurait d'abord vu dans le blanc la présence de toutes les couleurs, et non une absence potentielle ou un écran vide, et il aurait vu dans la peinture elle-même un excès de médiation imposé à l'expérience de la lumière. Pourtant l'intérêt qu'il accorde aux approches scientifiques de la perception visuelle, et, en fait, à de nombreux registres de la perception, le place du côté d'un Cage qui avait trouvé sa légitimité, sinon sa révélation, dans l'espace scientifique de la chambre anéchoïque. Turrell a d'ailleurs beaucoup travaillé avec une chambre anéchoïque à l'université de Californie, à Los Angeles, quand il collaborait avec l'artiste Robert Irwin et le scientifique Ed Wortz, de la Garrett Corporation. Ce projet commença à la fin de l'année 1968 et fut mené sous les auspices de la célèbre exposition « Art and Technology » au Los Angeles County Museum of Art (ill. 3)[16]. Finalement abandonné, il comprenait des expériences dans une chambre anéchoïque conçues essentiellement par Turrell, ainsi qu'un projet de construction dans l'exposition elle-même d'un espace anéchoïque, et l'installation de dispositifs lumineux de type Ganzfeld comme ceux dont l'artiste se servira tout au long de sa carrière.

Une véritable chambre anéchoïque n'apparut que beaucoup plus tard chez Turrell avec l'une de ses « Perceptual Cells » [« Cellules de perception »] intitulée *Solitary*. On peut penser que son auteur connaissait bien l'anecdote de Cage, car il avait été profondément ému par un concert du compositeur auquel il avait assisté au Pomona College, alors qu'il était encore jeune étudiant. Le concert, qui comprenait une représentation de *4'33"*, avait « agréablement désorienté » le jeune Turrell : « *Je n'étais pas à même de porter un jugement, mais je me rendais bien compte que j'assistais à une chose dont je ne savais rien, et je sentais bien qu'il fallait que je m'y intéresse* [17]. » Par la suite, diplômé de Pomona en psychologie de la perception, il se familiarisa avec les principes de la psychologie cognitive, qui se développaient alors de façon importante grâce aux travaux menés au Laboratoire psycho-acoustique de Harvard, celui même dans lequel Cage, selon toute vraisemblance, a expérimenté la chambre anéchoïque [18].

Contrairement au court passage de Cage dans la chambre anéchoïque, où seule l'écoute était testée, les expériences proposées par Turrell comprenaient une série de recherches mettant en jeu des relations multisensorielles. Par exemple, on introduisait une personne les yeux bandés, donc désorientée dans l'espace, dans la pièce silencieuse, et l'espace obscurci se révélait durant des éclairs de lumière stroboscopique, grâce à une lumière colorée qui ne montrait pas l'espace mais créait seulement un champ coloré sur la rétine, une lumière « de très faible niveau d'existence – à tel point que l'on pouvait se demander si elle était réelle ou induite par le champ rétinien [19] ». Turrell s'était également intéressé au biofeedback des ondes cérébrales, à la méditation et même aux koans, ces énigmes zen introduites par Ed Wortz, qui continuera d'être un pionnier du biofeedback et un adepte actif du bouddhisme dans la région de Los Angeles. De tels intérêts montrent bien que quelqu'un d'autre jouait un rôle catalyseur important dans ces expériences : John C. Lilly et ses recherches sur l'isolation sensorielle.

John Lilly et Ed Wortz participaient l'un et l'autre à la recherche aérospatiale en étudiant les réactions psychophysiologiques des astronautes soumis à des conditions de vol. À l'époque de sa collaboration à *Art and Technology* avec Turrell et Irwin, Wortz travaillait comme psychophysiologue pour le programme Apollo de la NASA [20]. Évoquant ce projet, il déclarait :

« *Je ne me souviens pas que Turrell ait spécialement parlé de Cage. Nous avons conceptualisé plusieurs chambres et la chorégraphie de l'expérience humaine, notamment en apportant des changements évolutifs situés juste en dessous du seuil de la conscience de divers systèmes sensoriels* ». En outre, « *nous connaissions bien Lilly et ses recherches sur l'isolation sensorielle* [21] ».

D'ailleurs, la grande liberté avec laquelle l'expression « isolation sensorielle » était employée à propos du projet *Art and Technology* montre bien que la chambre anéchoïque n'était qu'un élément dans une batterie de techniques permettant de supprimer les sensations. La chambre (ou le caisson) d'isolation sensorielle de Lilly (ill. 4) n'a pas été utilisée dans le cadre de *Art and Technology,* mais elle représentait de manière symbolique l'espace scientifique capable d'éliminer toutes les variables faisant obstacle à l'esprit, à la conscience, à la perception et à l'idée d'expérience sans entrave.

Néanmoins, Turrell a tenu aussi des propos qui ne sont pas sans rappeler Cage :

« *Jamais il n'y a absence totale de lumière, de même qu'en entrant dans une chambre anéchoïque qui supprime tous les sons, on se rend compte que le silence ne se fait jamais vraiment parce qu'on s'entend soi-même. Avec la lumière, les réactions sont très comparables : on a ce contact intérieur avec elle, un contact que l'on oublie souvent jusqu'à ce que l'on fasse un rêve lucide* [22]. »

De ce point de vue, la principale différence entre Cage et Turrell est que le second intègre les processus psychologiques dans sa conception des phénomènes, ce qui le rapproche de la tentative de John Lilly d'isoler l'esprit du corps et, en l'absence de phénomènes et de stimuli extérieurs, de ne plus être qu'esprit. Dans la chambre anéchoïque, Cage écoutait son corps de la même façon qu'il aurait écouté le monde extérieur, en refusant les dimensions psychologiques de l'écoute pour éviter que les aspects culturels, linguistiques et subjectifs de la psyché n'interfèrent avec l'autonomie des « sons en soi ». Une exception réside dans la technique qu'il imagina pour intégrer dans son sommeil les bruits gênants de la rue en leur permettant d'entrer dans ses rêves sans le réveiller. Ainsi, « *une alarme anti-effraction qui sonnait pendant des heures ressemblait à un Brancusi* [23] ». Pour Turrell, ce type de zone liminale est la norme, et non l'exception. Le fait que Cage entende son corps comme il entend le monde extérieur le conduisit à faire abstraction du corps. Turrell, pour sa part, a développé une conception élaborée et évolutive de l'investissement corporel dans l'opération des sens et dans les interactions sensorielles. Selon lui, la vision par exemple n'est pas tributaire des seuls yeux ; elle se répartit dans le corps et fonctionne à la manière d'un organe d'ingestion.

« *Il y a dans le corps des bâtonnets épais et des cônes qui ne sont pas dans la rétine. Chose étrange, ils sont simplement dans la peau. Ils se trouvent sur le dos de la main, sur les joues et sur le front à l'endroit du troisième œil ; en fait, la plupart sont sur le haut de la tête. Je m'intéresse à la nature physique de la lumière, au fait qu'elle nous irradie, à ses propriétés quasi thérapeutiques. […] En tant qu'êtres humains, nous buvons la lumière sous la forme de vitamine D à travers la peau ; nous sommes donc littéralement des mangeurs de lumière. Nous nous tournons vers elle, sous peine de développer des troubles psychologiques aussi bien que physiques* [24]. »

Dernière différence entre Cage et Turrell : le second intègre une certaine discipline pour parvenir aux états de perception liminaux, tandis que le premier s'attache au son flottant, évanescent qui va à l'encontre de l'idée de durée inhérente à l'observance d'une discipline (La Monte Young, Tony Conrad et d'autres introduiront une dimension continue du son qui débouchera sur des pratiques de discipline de la perception). Autrement dit, le mode de perception cagien élimine les obstacles à l'écoute, à la suite de quoi l'expérience des « sons en soi » devient obligatoirement instantanée. En revanche, chez Turrell, la perception suppose des modes d'apprentissage personnel ou de discipline qui demandent du temps, de la patience et de la persévérance. Ses « Dark Spaces » [« Espaces sombres »], dans les années 1980, exigent que le public s'habitue à l'obscurité pour pouvoir ressentir l'œuvre, ce que l'on retrouve plus tard dans le *Roden Crater*, œuvre monumentale du sublime. Dans une chambre, « *on peut regarder la lumière de la seule Vénus, et on voit sa propre ombre projetée par la lumière de la seule Vénus, à condition de s'être habitué à l'obscurité pendant environ une heure et demie. On la voit bien* [25] ! »

De même, *Solitary* – œuvre anéchoïque – suppose une adaptation à l'obscurité : « *Dans Solitary, je travaille sur la douceur générale de l'obscurité ; à quel point l'obscurité est-elle douce* [26] ? » Mais ce titre renvoie aussi à un autre type d'espace expérimental, celui des cellules d'isolation sensorielle, forme de sanction carcérale qui consiste à isoler une personne de tout stimulus social ou environnemental.

« *Pour avoir tenu certains propos en ma qualité de conseiller appelé sous les drapeaux pendant la guerre du Vietnam, j'ai passé un certain temps au pénitentiaire et, pour éviter d'être malmené ou violé, j'ai fait des choses qui m'ont valu l'isolement. L'isolement cellulaire n'était pas une condition enviable, mais au moins on était en sécurité ; j'ai donc cherché à y aller pour être en sécurité. Une fois dedans, c'est dur, parce que la cellule n'est pas assez longue pour qu'on puisse s'y allonger ni assez haute pour qu'on puisse se tenir debout ; c'est vraiment le confinement physique. Au début, en guise de punition, la cellule est très obscure, totalement noire même, si bien qu'on ne voit rien. Cependant, la chose étrange que j'ai découverte, c'est qu'il n'y a jamais absence totale de lumière. Même quand il n'y en a plus du tout, on continue de sentir la lumière* [27]. »

22. J. Turrell, entretien avec Esa Laaksonen (Blacksburg, Virginie, 1996), *ARK. The Finnish Architectural Review* (Helsinki), nᵒ 5, 1996, p. 26-35 ; repris sur le site : http://home.sprynet.com/˜mindweb/page44.htm [extrait traduit par J.-F. Allain].

23. John Cage, dans J. Cage, Roger Reynolds, « A Conversation » (1977), *The Musical Quarterly* (New York), vol. LXV, nᵒ 4, oct. 1979, p. 577 [extrait traduit par J.-F. Allain].

24. J. Turrell dans Alison Sarah Jacques, « There never is no light… even when all the light is gone, you can still sense light : Interview with James Turrell », dans Jiri Svestka (dir.), *James Turrell. Perceptual Cells*, cat. d'expo., Stuttgart, Cantz, 1992, p. 61-63 [extrait traduit par J.-F. Allain].

25. Concernant les « Dark Spaces », on se reportera à C. E. Adcock, *James Turrell…, op. cit.,* p. 106-111. Sur l'ombre projetée par Vénus, voir J. Turrell, entretien avec E. Laaksonen, *op. cit.* [extrait traduit par J.-F. Allain].

20. J. Turrell cité dans A. S. Jacques, « There never is no light… », dans J. Svetska (dir.), *James Turrell…, op. cit.,* p. 65.

27. J. Turrell cité dans *ibid.*, p. 57 [extrait traduit par J.-F. Allain].

4. John C. Lilly, caisson d'isolation sensorielle vue de l'intérieur, Maui, Hawaii

28. Bruce Nauman dans *Please Pay Attention Please. Bruce Nauman's Words*, Janet Kraynak (éd.), Cambridge (Mass.), MIT Press, 2003, p. 310-311 [extrait traduit par J.-F. Allain].

29. Id., « A Thousand Words : Bruce Nauman Talks About "Mapping the Studio" », dans Christine Litz et Kasper König (dir.), *AC : Bruce Nauman « Mapping the Studio (Fat Chance John Cage) »*, Cologne, Walther König, 2003, p. 11 [extrait traduit par J.-F. Allain].

30. *Ibid.*, p. 11.

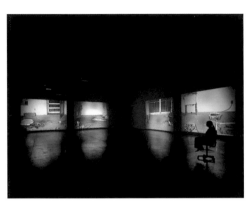

5. Bruce Nauman, *Mapping the Studio I (Fat Chance John Cage)*, 2001 [*Cartographier l'atelier (aucune chance pour John Cage)*]

7 projections vidéo avec son, 5 h 45. Vue de l'installation au Dia Center for the Arts, 545 West 22nd Street, New York City, 10 janvier-27 juillet 2002

Collection Lannan Foundation. Promised gift to Dia Art Foundation, New York, États-Unis

Chez Cage, la révélation originelle de la constance des phénomènes se produisit dans une chambre anéchoïque à Harvard ; pour Turrell, elle se situe dans l'expérience carcérale d'une cellule d'isolation sensorielle.

L'atelier comme espace expérimental : Bruce Nauman

Si James Turrell n'est pas immédiatement associé à l'univers des sons, Bruce Nauman est perçu comme l'un des grands artistes « sonores » de la seconde moitié du siècle. Ce dernier se souvient avoir lu, au début de sa carrière artistique, des écrits de Cage, peut-être interprétés de façon erronée mais créatrice [28]. Étudiant en art entre 1964 et 1966 à l'université de Californie, à Davis, avec William T. Wiley et Bob Arneson, il y découvre une grande diversité d'approches sonores ; de fait, grâce aux initiatives du compositeur Larry Austin, cette université est alors l'un des hauts lieux du pays en matière de musique expérimentale, complétant les activités qui se déroulent non loin de là dans la région de la baie de San Francisco. Mais ce n'est que plus tard que Nauman sera associé de façon indélébile à Cage, essentiellement grâce à son installation *Mapping the Studio I (Fat Chance John Cage) [Cartographier l'atelier (aucune chance pour John Cage)]* (ill. 5), exposée pour la première fois en 2002 à la Dia Art Foundation de New York. « Fat Chance » est une expression ironique en anglais qui signifie que l'on a peu de chance, voire même aucune, que quelque chose arrive. Adressée de façon posthume à la personne la plus connue pour avoir fait appel au hasard (« *chance* » en anglais), le titre possède ce ton du calembour et cette manière directe de s'adresser aux gens qui caractérisent tout l'œuvre de Nauman. Celui-ci commente l'origine du titre :

« *"Fat chance" est juste une expression intéressante que j'avais employée pour répondre à une invitation à participer à une exposition. Il y a quelque temps, Anthony d'Offay s'apprêtait à exposer des partitions de John Cage, qui sont souvent très belles. Il voulait aussi présenter des œuvres d'artistes qui s'étaient intéressés à Cage ou qui avaient été influencés par lui. Il m'a donc demandé si je voulais lui envoyer quelque chose sur ce thème. Cage a exercé une grande influence sur moi, surtout par ses écrits. J'ai donc envoyé un fax à d'Offay disant FAT CHANCE JOHN CAGE [Aucune chance pour John Cage]. D'Offay a pensé que je ne voulais pas participer. Pour moi, c'était le titre de l'œuvre* [29]. »

Le geste de Nauman – un refus de participer qui constitue l'œuvre elle-même – s'inscrit bien dans l'esprit de *4'33''*, œuvre dans laquelle le(s) musicien(s) s'abstiennent de toute participation au sens habituel. *Mapping the Studio I (Fat Chance John Cage)* repose sur cette même stratégie de non-participation. L'installation représente l'atelier de Nauman dans la campagne du Nouveau-Mexique aux premières heures du petit matin, enregistré par une caméra à infrarouge, qui donne une coloration verte et en dégradés de gris à tout ce que l'on peut voir ou entendre la nuit.

Dans *4'33''*, le musicien cesse d'être le centre de l'attention sur le lieu même de la présentation artistique. Ce que fait *Mapping the Studio,* en revanche, c'est d'abord de reporter l'attention, habituellement accordée au lieu de la présentation artistique, sur le lieu de la production artistique – c'est-à-dire l'atelier de l'artiste –, puis d'éliminer la présence de l'artiste aussi sûrement que *4'33''* éliminait la prestation musicale. C'est comme si Hans Namuth s'était rendu dans l'atelier de Pollock pour filmer l'artiste au travail sur le lieu secret de son inspiration et de ses manies, mais que celui-ci n'était pas apparu. *Mapping the Studio I (Fat Chance John Cage)* permet au public de porter un regard privilégié sur l'antre de l'inspiration, où comme le dit le titre d'une autre œuvre (*The True Artist Helps the World by Revealing Mystic Truths*, néon, 1967) « le véritable artiste aide le monde en révélant des vérités mystiques », mais l'artiste a été enlevé et remplacé par le mystère de la nuit. C'est aussi bien, car l'inspiration elle-même n'était guère au rendez-vous : « *Je restais assis dans l'atelier à ne rien faire, frustré parce que je n'avais aucune idée neuve ; j'ai donc décidé de faire avec ce que j'avais* [30]. »

Contrairement à Cage, qui défendait le principe du direct et contestait la culture de l'accumulation et de l'enregistrement, le décalage temporel de *Mapping the Studio,* avec cette retransmission en différé, entraîne le public dans la logique et dans la technologie particulière de la surveillance. Les visiteurs d'exposition, pourvus de patience, n'y trouveront matière ni à incrimination, ni à inspiration. Avec un peu de chance, ils apercevront le chat qui se déplace nonchalamment dans l'atelier ou les souris qui le traversent pensivement. Mais ils seront pris par ce

que la surveillance produit en vastes quantités, à savoir le rien. Nauman intègre l'idée de la surveillance dans d'autres œuvres, comme si le fait de regarder ceux qui regardent lui permettait de savoir à l'avance comment son œuvre sera reçue. Cage était beaucoup plus attiré par les considérations philosophiques, voire les « vérités mystiques », ce qui l'a conduit à sortir des institutions artistiques pour entrer dans la vie de tous les jours. Nauman recycle l'observateur dans un système beaucoup plus fermé, depuis le drame du chat et de la souris, où l'artiste déclare forfait (« je n'avais aucune idée neuve »), jusqu'à son atelier déconstruit (plutôt que reconstitué) dans la galerie ou dans le musée.

31. B. Nauman cité dans Barbara Kraynak, « A Rose Has No Teeth : Bruce Nauman 1965-1974 », thèse de doctorat en architecture : histoire et théorie de l'art, Massachusetts Institute of Technology, juin 2001, p. 279 [extrait traduit par J.-F. Allain].

Si Cage n'évoque que de façon indirecte l'espace acoustique spécialisé de la chambre anéchoïque, si Turrell intègre ce type d'espace dans le tissu même de son travail, Nauman, pour sa part, choisit manifestement comme espace expérimental l'atelier de l'artiste. Ceci fait néanmoins écho au travail de Cage. Tout comme Cage avait introduit dans le matériau musical des sons jusqu'ici extra-musicaux, Nauman (s'inspirant des environnements et du minimalisme) a fait entrer dans le musée l'atelier qui, jusque-là, en avait été exclu. Les lieux d'exposition avaient pour fonction d'accueillir les produits de l'atelier, et non son architecture, les activités qui s'y déroulaient ou l'attirail qu'il contenait. Nauman transplante son atelier dans le lieu d'exposition à travers les enregistrements audiovisuels des performances qu'il y réalise et en en recréant l'architecture, avec les murs, les couloirs et les pièces qu'il construit dans ses installations. Les œuvres de l'artiste qui évoquent le plus la chambre anéchoïque sont *Acoustic Wedge (Sound Wedge – Double Wedge) [Angle acoustique (Angle sonore – angle double)], Diagonal Sound Wall (Acoustic Wall) [Paroi sonore diagonale (Paroi acoustique)]* et *Acoustic Pressure Piece [Dispositif avec pression acoustique]* (repr. p. 349 et 351). Créées dans la période 1968-1971, toutes comprennent des couloirs (étriqués, en « V », ménageant des ouvertures latérales irrégulières) dotés de parois recouvertes de matériaux isolants, qui absorbent les sons.

Dans une lettre à Konrad Fischer, Nauman écrit à propos de *Diagonal Sound Wall* : « *Cela ne modifie pas seulement la perception du son ; il faut aussi faire attention aux variations de pression qui s'exercent dans les oreilles quand on se rapproche ou qu'on s'éloigne du mur. [...] c'est assez subtil jusqu'à ce que l'on ait passé quelques minutes sur place* [31]. » C'est une version abrégée de l'acclimatation de la perception que l'on connaît dans « l'adaptation à l'obscurité » de Turrell. Nauman demande au visiteur de percevoir les effets de la réverbération sonore, ou de l'absence de réverbération, sur l'orientation spatiale, et sa relation à la kinesthésie. La localisation auditive de sons précis ou diffus est l'un des nombreux moyens dont disposent les hommes pour s'orienter dans l'espace. La capacité d'absorption du son des couloirs de Nauman suscite des interactions avec les sons diffus du lieu d'exposition, qui résultent de plusieurs sons annexes : la ventilation, les vibrations quasi imperceptibles du bâtiment, les propriétés de résonance et d'absorption des murs, des fenêtres, du sol, du plafond et du contenu de la pièce. Les visiteurs eux-mêmes contribuent à la production de ces sons diffus et, en même temps, à leur absorption notamment par leurs vêtements. De la somme de ces facteurs résultent des sifflements aigus, presque imperceptibles, qui constituent des signatures très subtiles pour chaque espace. Les ingénieurs du son et les designers sonores qui travaillent dans le cinéma ont des noms pour ces « bruits d'ambiance ». Ils enregistrent différents « silences » *in situ* pour les ajouter à leur audiothèque personnelle de bruits d'ambiance, et utilisent diverses technologies audio pour générer ou modifier ces bruits. Si la plupart servent à ajouter de la « vérité » aux situations, d'autres ont surtout pour but de contribuer à la mise en scène. Dans le film des frères Coen *Barton Fink,* par exemple, l'ambiance sonore du couloir de l'hôtel et de la chambre de Barton, ainsi que le bruit de la porte qui se ferme, créent des espaces psychologiques en rapport avec les personnages. Gageons que Nauman n'aurait aucune objection à ce que la désorientation spatiale produite par ses parois acoustiques puisse avoir des effets psychologiques.

Les éléments dramatiques auxquels pense Nauman pour les visiteurs d'expositions se retrouvent dans d'autres termes utilisés par les ingénieurs du son et les acousticiens des auditoriums, pour lesquels un son peut être « vivant » (s'il y a de la réverbération) ou « mort » (s'il n'y en a pas). Un même espace peut être vivant ou mort, peut contenir des endroits vivants et des endroits morts, et les sons eux-mêmes peuvent être trop vivants ou trop morts, pas assez vivants ou pas

32. Cette vidéo montre l'artiste de dos, dans son atelier, en train de jouer simultanément sur son violon, qu'il a accordé spécifiquement, les notes *ré mi la ré* qui se traduisent par *D E A D* selon la notation anglo-saxonne. La transcription de ces notes forme ainsi le mot *dead* qui signifie mort en français [N.d.R.].

33. Instructions reproduites dans B. Nauman, *Please Pay Attention Please...*, *op. cit.*, p. 50 [extrait traduit par J.-F. Allain].

6. Bruce Nauman, *Tony Sinking into the Floor, Face Up and Face Down*, 1973 [*Tony s'enfonçant dans le sol, face vers le haut et face vers le bas*] Vidéo 60', NTSC, son, couleur Musée national d'art moderne, Centre Pompidou, Paris, France

assez morts. On connaît la crainte et la fascination de Nauman pour la mort. À l'époque de ses couloirs acoustiques, il s'est enregistré en vidéo dans une action qui imprègne l'espace de son atelier de l'idée de mort, *Violin Tuned D E A D* (1969) [32]. Le matelassage des murs évoque aussi l'intérieur d'un cercueil, ce à quoi Nauman fera plus tard allusion dans *Audio-Video Underground Chamber [Chambre souterraine audio-vidéo]* (1972-1974), caisse de la taille d'un cercueil enterrée à « huit pieds sous terre » (« six pieds sous terre » aurait trop ressemblé à un cliché, même pour Nauman) dans un jardin de sculptures et équipée d'un système sonore et vidéo qui diffusait dans le lieu d'exposition le « contenu » de la caisse.

En dépit des similitudes avec la chambre anéchoïque de Cage, les parois matelassées de Nauman supposent la perception de stimuli extérieurs (extéroception), pour autant qu'ils interagissent avec la kinesthésie et l'orientation spatiale ; autrement dit, ces œuvres posent la question du corps et de l'espace, alors que l'expérience cagienne implique l'écoute des bruits de son propre corps (intéroception ou proprioception). Cependant, ainsi que nous l'avons dit, Cage les écoutait comme il aurait écouté les bruits ambiants. Il ne fait pas intervenir la question du corps dans son travail artistique, et il était connu par ses amis et ses confrères pour la pudeur de ses comportements personnels, en dépit de sa relation avec Merce Cunningham, le maître de l'expression du corps. Nauman, en revanche, place son corps et les corps des autres au premier plan de son œuvre. Même *Violin Tuned D E A D* a été exécutée en s'imposant une contrainte afin de pousser le corps à ses limites, à la manière de Takehisa Kosugi et d'autres, dans les débuts de Fluxus.

Parmi toutes les œuvres faisant intervenir des parois acoustiques, c'est *Acoustic Pressure Piece* qui fait le plus explicitement appel à une perception kinesthésique raffinée et à l'orientation dans l'espace. Ses parois irrégulières font alterner l'expérience qui se produit tantôt du côté gauche, tantôt du côté droit du corps, tantôt sur le devant du corps, tantôt à l'arrière, selon la manière dont on choisit de traverser la pièce. D'autres œuvres faisant intervenir des parois acoustiques peuvent être interprétées comme étant destinées à étouffer les sons ambiants afin d'amplifier l'expérience de la contrainte. Par opposition, *Acoustic Pressure Piece* incite chacun à ressentir des pressions subtiles à travers une modulation alternée de contrainte et d'ouverture. On peut imaginer que Nauman cherche à faciliter l'acclimatation perceptuelle à la « pression » et, en même temps, à renforcer le besoin d'éprouver ce lieu du corps plus subtil, où la sensation de contrainte bascule dans celle d'ouverture, et réciproquement. Il est intéressant de constater que pour Nauman, ce n'est pas beaucoup demander, car, deux ans plus tard, il exigera du public bien davantage, même si ce n'est qu'au niveau théorique, dans *Elke Allowing the Floor to Rise Up over Her, Face Up [Elke laissant le sol s'élever au-dessus d'elle, face vers le haut]* (1973) et dans *Tony Sinking into the Floor, Face Up and Face Down [Tony s'enfonçant dans le sol, face vers le haut et face vers le bas]* (1973, ill. 6). Dans ces œuvres enregistrées en vidéo, il ne demande pas seulement à des personnes d'imaginer mais de ressentir physiquement leur corps s'enfoncer dans le sol ou le sol passer par-dessus leur corps, autrement dit, de subir le plus haut degré possible de contrainte. Pour réaliser cette expérience, il fallait réunir deux conditions : répartir le plus possible l'effet de la force de gravité sur l'horizontalité du corps, et prévoir le temps nécessaire pour animer et libérer le corps proprioceptif (celui qui nous permet de ressentir un « membre fantôme » après une amputation) au-delà de ses limites biologiques. En ce sens, ces œuvres sont diamétralement opposées à *Acoustic Pressure Piece* et en même temps complémentaires : les premières supposent le soulagement d'une pression à laquelle on ne peut apparemment échapper en principe, la seconde l'appréhension d'une pression imperceptible au premier abord, mais l'une et l'autre sont d'excellents exercices psychophysiologiques de sublimation.

Nauman éprouve pour le son et l'espace une fascination qui ne se limite pas au corps. Pour l'exposition « Art in the Mind » (Allen Memorial Art Museum, Oberlin [Ohio], 1970), il propose une œuvre sans titre qui consiste en les instructions suivantes :

« *Percez un trou d'environ un kilomètre et demi dans la terre et faites-y descendre un microphone à quelques mètres du fond. Installez l'ampli et le haut-parleur dans une très grande salle vide et réglez le volume de façon à rendre audibles les sons qui pourraient surgir de cette cavité* » (septembre 1969) [33].

Mais cette œuvre n'était conceptuelle que parce que le coût de sa réalisation était prohibitif. Par opposition, la pratique du son conceptuel, développée essentiellement par Fluxus et, plus spécifiquement, par Yoko Ono au début des années 1960, faisait appel à des sons et à des situations acoustiques qui ne pouvaient, au mieux, se concrétiser que dans l'esprit. Là où le travail de Nauman sur le son et l'espace prend des connotations mentales, à défaut d'être conceptuelles, c'est dans le jeu de mot paranoïaque passif-agressif de sa première installation acoustique, *Get Out of My Mind, Get Out of This Room [Sortez de mon esprit, sortez de cette pièce]* (1968) une salle totalement vide dans laquelle une bande dont la source n'était pas apparente diffusait une voix répétant le titre. « *J'ai dit cette phrase de plusieurs façons. J'ai changé ma voix et je l'ai déformée, je l'ai hurlée, grondée et grognée* [34]. » Par la mise en œuvre d'émotions, d'affects et d'inflexions différentes, Nauman montre que l'on peut donner aux mots toutes les significations possibles, et créer notamment, par la déclamation obsessionnelle, des associations avec la folie et les « voix » que l'on peut entendre. Si « get out of my mind » peut renvoyer, de façon assez anodine, à l'invocation intérieure de l'artiste qui, dans l'exécution de son œuvre, veut exclure de son esprit les attentes du public, on peut aussi penser au fou qui « a perdu l'esprit » et qui bannit l'intrus (l'observateur) de l'espace de sa psyché. Comme l'a écrit Peter Schjeldahl, la folie elle-même peut effectivement être convoquée : « *D'ailleurs, si vous vous tenez exactement au milieu de la pièce, la voix semble provenir de l'intérieur de votre tête* [35]. »

Je n'ai fait qu'effleurer la question de la postérité du silence de John Cage. Même si l'artiste le plus jeune mentionné ici franchit la barre des soixante ans cette année, l'héritage de Cage survit dans de nombreuses œuvres : *diStillation* (2001) de Matt Rogalsky, qui présente les pauses, les silences, les espaces entre les contenus ainsi que les temps morts sélectionnés au cours d'une journée de diffusion de BBC Radio et enregistrés sur vingt-quatre CD ; la chambre anéchoïque utilisée par Mikami Seiko dans *World, Membrane and the Dismembered Body [Monde, membrane et le corps démembré]* (1997, ill. 7), et beaucoup d'autres œuvres de la seconde moitié du siècle. Les « riens » productifs de Cage resteront à n'en pas douter des jalons majeurs pour les jeunes artistes. En attendant, *4'33"* est entré au répertoire des orchestres symphoniques, et l'œuvre est diffusée sur des chaînes de télévision et des stations de radio. En 1992, année de la mort du compositeur, la Télévision publique australienne a présenté Cage en train de « jouer » *4'33"*. « *Un dispositif de sécurité arrête la transmission après quatre-vingt-dix secondes de silence et affiche une mire. Le dispositif s'est déclenché à trois reprises au cours de la prestation* [36]. »

Traduit de l'anglais par Jean-François Allain

34. B. Nauman cité dans Joan Simons, « Breaking the silence : an interview with Bruce Nauman », *Art in America* (New York), vol. LXXVI, nº 9, sept. 1988, p. 140-203. Éd. française : « Rompre le silence », dans *Bruce Nauman, Image/Texte 1966-1996*, Paris, Éditions du Centre Pompidou, 1997, p. 114. Trad. de l'anglais par Jean-Charles Masséra.

35. Peter Schjeldahl, « The Trouble with Nauman », dans Robert C. Morgan (dir.), *Bruce Nauman*, Baltimore, Johns Hopkins University Press, 2002, coll. « PAJ Books : Art Performance », p. 102 [extrait traduit par J.-F. Allain].

36. *Sydney Morning Herald* (Sydney), Australie, 23 mars 1992 [extrait traduit par J.-F. Allain].

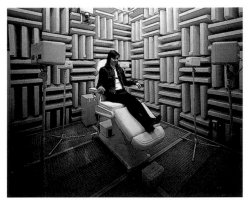

7. Seiko Mikami, *World, Membrane and the Dismembered Body*, 1997 *[Monde, membrane et le corps démembré]* Installation, dimensions variables NTT/InterCommunication Center, Tokyo, Japon

Vendredi 3 mars 1961

Cher Aldous [Huxley],

Notre travail avance bien. Les gens s'y intéressent de plus en plus – bien qu'il suscite des sentiments mitigés –, mais dans l'ensemble, je suis très optimiste. [...] Je dois présider un colloque qui sera consacré (en partie) aux effets des psychotropes. [...] Le D^r Hofmann a écrit une lettre de soutien très engagée en insistant de façon catégorique sur les aspects humanistes de la question. [...] Alan Watts a accepté de diriger le programme et j'espère qu'il va commencer en mars. [...]

Timothy Leary [1]

1. Lettre de Timothy Leary à Aldous Huxley du vendredi 3 mars 1961 [trad. par Sophie Duplaix], http://www.leary.com/archives/text/letters/friends/33toAHuxley.html

2. Lettre de T. Leary à Alan Watts du 15 mai 1961 [trad. par S. Duplaix], http://www.leary.com/archives/text/letters/friends/LtrtoAWatts5-61.html « APA » : American Psychological Association.

3. Lettre de Jack Kerouac à T. Leary, mai 1961 [trad. par S. Duplaix], http://www.leary.com/archives/text/letters/friends/79frJKerouac.html

Le 15 mai 1961

Cher Alan [Watts],

[...] Les préparatifs pour l'APA en septembre vont bon train. [...] Pourrais-tu prévoir de parler pendant 10 à 15 minutes en insistant sur ta propre expérience en matière de LSD-MRs, sur ton interprétation de l'expérience. Puis, dans la discussion, nous élargirons le débat à la dimension sociale, en lui donnant une formalisation théorique.[...]

Pour cet automne, nous projetons deux à trois journées de conférence sur le thème « LSD-MR ». J'espère convaincre Sandoz d'y apporter son soutien. Le but sera d'aborder les aspects éducatifs non médicaux. [...]

Timothy Leary [2]

P. S : Pearl t'envoie des MRs. Nous attendons l'arrivée du LSD.

Om ॐ Ohm Ω } ou les avatars de la Musique des sphères

Du rêve à la rêverie, de l'extase à la dépression

SOPHIE DUPLAIX

Mai 1961

Cher Tim [Leary],

Et si tu contribuais à mon prochain chef-d'œuvre en prose en m'envoyant (comme tu l'as fait pour Burroughs) un flacon de pilules de SM, avec une facture si c'est possible. Allen [Ginsberg] m'a dit que je pourrais abattre un chapitre par jour avec 2 SMs et liquider tout un roman en un mois.

Sans rire, si c'est possible pour toi. Je suis curieux de savoir ce qui va en sortir. [...]

Jack Kerouac [3]

Conscience élargie et utopie

Indissociable des recherches menées, dès le début des années 1960, par Timothy Leary (ill. 1) et Richard Alpert, enseignants au Département de psychologie de l'Université de Harvard, l'intérêt scientifique pour les effets des psychotropes revêt le caractère utopique propre à cette période. Bien loin des expériences marginales et souvent tenues secrètes des générations précédentes – l'usage des drogues n'est pas nouveau –, il ne s'agit plus ici d'aborder la question par un discours essentiellement métaphorique ou par l'étude distanciée des rituels ancestraux, mais de revendiquer librement et pour chacun le droit d'accès à une conscience « élargie », jusque-là bridée par les limites de la technologie et de la science, et par un faible tropisme à l'égard des cultures non occidentales. De la fameuse notion de « village global » développée par

4. Aldous Huxley, *Les Portes de la perception* [1954], Paris, Éditions du Rocher, coll. « 10/18 », 2003, p. 26. Trad. de l'anglais par Jules Castier.

5. T. Leary, Ralph Metzner, Richard Alpert, *The Psychedelic Experience. A manual based on* The Tibetan Book of the Dead [1964], Citadel Press, Kensington Publishing Corp., 1995, p. 11. [De la note 5 à la note 8, extraits trad. par S. Duplaix].

6. *Ibid.*, p. 47.

7. *Ibid.*, p. 61.

8. *Ibid.*, p. 66.

1. Portrait de Timothy Leary paru dans *U. S. News & World Report* le 2 juin 1969

Marshall McLuhan, dont la pensée visionnaire place l'homme au centre et en tout point des nouveaux réseaux de communication dans un monde reformulé par la technologie, à l'intérêt massif qu'elles manifestent pour les philosophies orientales, les années 1960 sont bien celles d'une tentative de restauration de l'équilibre originel des sens dans l'unité cosmique. C'est dans ce contexte qu'il faut comprendre la liberté de ton adoptée dans ces échanges épistolaires, préfigurant l'adhésion de masse de la jeunesse à l'idée d'élargissement de la conscience, quête de l'infini intérieur, à rebours de celle, ultime étape franchie par l'appropriation du sol lunaire en 1969, de l'immensité du cosmos.

En 1964, il revient à Timothy Leary, Ralph Metzner et Richard Alpert de combiner habilement, dans leur fameux livre *The Psychedelic Experience. A Manual Based on the* Tibetan Book of the Dead, la caution scientifique et la dimension spiritualiste. Le voyage de la mort, révélé dans le livre sacré sur lequel s'appuie le « manuel », sert de point d'ancrage à une analyse comparative entre les effets du LSD et les différentes phases (« Bardo ») expérimentées lors de l'état transitoire entre mort et renaissance. Le livre s'ouvre sur un hommage à Aldous Huxley, l'un des premiers à avoir décrit de façon précise, distanciée (dans *The Doors of Perception*, 1954) son expérience avec des drogues hallucinogènes – dans son cas, de la mescaline – et à avoir éclairé la connaissance de ses effets, dont l'un des plus frappants est ainsi résumé :

« [...] *l'œil recouvre en partie l'innocence perceptuelle de l'enfance, alors que le "sensum" n'était pas immédiatement et automatiquement subordonné au concept. L'intérêt porté à l'espace est diminué, et l'intérêt porté au temps tombe presque à zéro* [4]. »

Mais là où chaque pas supplémentaire dans l'expérience est, pour Aldous Huxley, l'objet de digressions littéraires, l'accent est mis, chez Timothy Leary, sur le caractère strictement scientifique de l'entreprise :

« *Une expérience psychédélique*, définit-il dans l'introduction générale de son livre, *est un voyage dans de nouveaux territoires de la conscience. Il n'y a pas de limite à la portée et au contenu de l'expérience, mais ses caractéristiques sont les suivantes : transcendance des concepts verbaux, de la dimension spatio-temporelle et de l'ego ou identité. De telles expériences de conscience élargie peuvent survenir de différentes façons : privation sensorielle, pratique du yoga, méditation contrôlée, extases religieuses ou esthétiques, ou bien spontanément. Depuis très récemment, ces expériences sont désormais à la portée de chacun par la simple ingestion de drogues psychédéliques, telles le LSD, la psilocybine, la mescaline, la DMT, etc.* [5] »

En parfaite symbiose avec le rêve alternatif des années 1960 – celui d'une libération des sens –, le propos en épouse les contradictions : si les fins prônées par Leary vont à l'encontre des objectifs consuméristes propres à ces années, l'artificialité et le pragmatisme des moyens est en accord avec l'esprit du temps. Leary n'omet pas non plus d'intégrer les nouveaux champs de référence ouverts par la généralisation récente des moyens de communication qui vont marquer la décennie, et dès lors multiplie les métaphores télévisuelles :

« *La personne qui fait l'expérience pourra être tranquillement assise tout en contrôlant l'ouverture de sa conscience comme un téléviseur fantasmagorique multidimensionnel : elle aura les plus vives et les plus délicates hallucinations – visuelles, auditives, tactiles, olfactives, physiques et corporelles ; elle connaîtra les réactions les plus subtiles, un discernement compatissant de soi et du monde* [6]. » ; ou bien : « *Il* [le sujet] *est frappé par la révélation soudaine* [...] *qu'il participe à un spectacle télévisuel à l'échelle cosmique qui n'a pas plus de substantialité que les images sur son tube cathodique* [7]. » ; ou encore : « [...] *toutes les formes apparentes matérielles et corporelles sont des amas momentanés d'énergie. Nous sommes à peine plus que de petites lueurs sur un écran de télévision multidimensionnel* [8]. »

Ces allusions réitérées et l'insistance sur la nature ondulatoire des phénomènes perçus dans l'état de clairvoyance que permet l'« expérience » convergent avec les théories développées au même moment par Marshall McLuhan à travers ses deux livres, *The Gutenberg Galaxy*, 1962, et *Understanding Media*, 1964, qui feront date. Selon le théoricien, notre complexe sensoriel est nécessairement redéfini par le développement des technologies de la communication :

« [...] *Nos sens personnels ne sont pas des systèmes clos, mais sont sans cesse traduits l'un en l'autre en cette expérience que nous appelons "conscience". Les prolongements de nos sens, eux, outils ou techniques, ont constitué tout au long de l'histoire, des systèmes clos incapables de réagir l'un à l'autre et de se percevoir collectivement. Or, à l'âge de l'électricité, l'instantanéité même de coexistence de nos nouveaux outils est à la source d'une crise sans*

précédent dans l'histoire de l'humanité. Ces prolongements de nos sens et de nos facultés constituent désormais un champ unique d'expérience qui exige leur accession à une conscience collective. [...] Tant que nos technologies furent des technologies lentes, comme la roue, l'alphabet ou l'argent, le fait qu'ils étaient des systèmes clos et isolés restait endurable socialement tout autant que psychiquement. Tel n'est plus le cas quand l'image, le son et le mouvement sont simultanés et globaux en étendue. Un rapport d'interaction entre ces prolongements des fonctions humaines est aujourd'hui aussi essentiel pour la collectivité que l'a toujours été pour l'individu celui de ses sens ou de ses facultés[9]*. »*

Si les aspirations humanistes qui entouraient les premières découvertes de Leary trouvaient une résonance dans ces propos et pouvaient laisser présager une véritable révolution des mentalités pour le meilleur, le message finira par se dissoudre – du fait de Leary lui-même – dans une réappropriation communautaire et mystique où s'engouffrera le mouvement psychédélique. Si Alan Watts, figure tutélaire de la diffusion de la pensée zen dans ces mêmes années, dénonce la déviance qu'incarne cette jeunesse, qui a tout à la fois « *suivi et caricaturé* [sa] *philosophie*[10] », Timothy Leary, de son côté, personnage hautement médiatique, sera l'initiateur de manifestations mythiques qui contribueront tant à la généralisation qu'à l'affaiblissement de cette idéologie de la libération de la conscience. Un article de presse de 1967 intitulé « The Visions of "Saint Tim" » est symptomatique de la perte d'audience de ses idées :

« *Récemment, Leary a voulu battre les sentiers de la gloire, mêlant les "sermons" aux "light shows" multimedia dans ce qu'il appelait des "célébrations" de la drogue comme voie d'accès à la révélation divine. Le tour, d'une côte à l'autre, n'a pas été un triomphe. Tandis que les* Light Shows *ont intrigué, les prêchi-prêcha indigestes de Leary lui-même ont souvent provoqué des réactions à son encontre – "imposteur", "affreux cabotin", "raseur total" – et ont même désenchanté de nombreux hippies bien disposés à son égard*[11]. »

Timothy Leary avait pourtant su utiliser, pour ses célébrations psychédéliques *Turn on, tune in, drop out*[12], les expériences de *Lumia Art* avec multi-projections, que Gene Youngblood analysera, dans son étude de référence de 1970 sur les extensions audiovisuelles de l'homme, *Expanded Cinema* – et en écho aux idées développées par McLuhan –, comme étant « *plus représentatives comme paradigme d'une expérience audiovisuelle d'une nature entièrement différente, à savoir un langage tribal qui n'exprime pas des idées mais une conscience de groupe collective*[13]. » C'est à Jackie Cassen et Rudi Stern (ill. 2) que Timothy Leary fera plus particulièrement appel. Leur « Theater of light », qui a pu même accompagner des ballets, des opéras, des concerts de musique classique ou d'avant-garde, mettait en œuvre de multiples projections de diapositives, pour produire un art de la lumière « *contemplatif et paisible par opposition au chaos de la plupart des environnements intermedia. Ils cherchent à aiguiser la conscience, pas à la submerger*[14]. »

De nombreuses propositions d'environnements multimedia vont servir de cadre à l'émancipation psychique de cette décennie nourrie de contestation et de mysticisme, mais en parfaite osmose avec ses « prolongements » technologiques. Parmi les exemples les plus saillants de ces tentatives, les Single Wing Turquoise Bird, groupe de Los Angeles plutôt ancré dans la scène rock du milieu des années 1960, se sont singularisés par leurs spectacles indéfiniment évolutifs en fonction « *des ego en interaction du groupe travaillant en harmonie*[15] ». Les éléments mis en œuvre, qui vont des liquides aux projections vidéo, sont les matrices d'un langage fluide qui transcrit à chaque instant l'état de conscience du groupe. Cette maîtrise du vocabulaire les inscrit, avec l'USCO, groupe d'artistes et d'ingénieurs pionniers en matière de performances multimedia et d'*events* kinesthésiques aux États-Unis, au Canada et en Europe, parmi les essais les plus aboutis du genre. Précurseurs de ces spectacles, les fameux *Vortex Concerts*, dont une centaine furent présentés de 1957 à 1960 au Morrison Planetarium du Golden Gate Park de San Francisco par Henry Jacobs, poète et compositeur de musique électronique, et Jordan Belson, cinéaste, « *étaient des exemples quintessenciels de* Lumia Art *intégrant du son dans un environnement intermedia*[16] ». Le dispositif sonore très sophistiqué, grâce à l'emplacement bien spécifique des multiples haut-parleurs associé à la configuration particulière du lieu, produisait une acoustique totalement inhabituelle, et les projecteurs que l'on pouvait contrôler – de même que le degré d'obscurité – permettaient de donner à l'espace toutes les couleurs possibles. Enfin, les images projetées librement sur le dôme (de cinéastes tels que Hy Hirsh, James Whitney...), comme en suspens dans la troisième

9. Marshall McLuhan, *La Galaxie Gutenberg 1. La genèse de l'homme typographique* [1962], Paris, Gallimard, 1977, p. 28-29. Trad. de l'anglais par Jean Paré.

10. Alan Watts, *Zen and the Beat Way*, Enfield, Eden Grove Editions, 1997, p. xx [vingt] [trad. par S. Duplaix].

11. J. M. Flagler, « The Visions of "Saint Tim" », *Look Magazine*, 8 août 1967 [trad. par S. Duplaix].

12. « *Turn on, tune in, drop out* » : fameux slogan de T. Leary difficile à rendre en français [*To turn on* : allumer, mettre en marche ; *to tune in* : se mettre à l'écoute, capter les ondes ; *to drop out* : se retirer, renoncer, se marginaliser].

13. Gene Youngblood, *Expanded Cinema*, New York, E. P. Dutton & Co., Inc., 1970, p. 387. [De la note 13 à la note 18, extraits trad. par S. Duplaix].

14. *Ibid.*, p. 396.

15. *Ibid.*, p. 394.

16. *Ibid.*, p. 388.

2. Jackie Cassen et Rudi Stern
Death of the Mind, 1966
[La mort de l'esprit]
Composition lumineuse cinétique présentée au Village Theater, New York City, en 1966, dans le cadre d'une manifestation psychédélique

17. Jordan Belson, cité par G. Youngblood, *ibid.*, p. 389.

18. *Ibid.*, p. 348.

19. « *Flicker* » peut être traduit [à défaut d'un terme parfaitement approprié] par « clignotement ». Voir aussi note 23.

20. « *Acid Heads* » : consommateur de LSD [argot américain intraduisible].

21. Tom Wolfe, *The Electric Kool-Aid Acid Test* [1971], Londres, Black Swan, 1989, p. 214 [trad. par S. Duplaix].

dimension, alliées aux effets stroboscopiques et à toute une palette de projecteurs, dont le projecteur d'étoiles, pouvaient aller jusqu'à donner le sentiment que « *l'espace tout entier chavirait* [17] ».

Dans un des derniers chapitres – intitulé « The Artist as Ecologist » – de son essai, Gene Youngblood propose d'élargir la perspective de l'art intermedia à l'ensemble des phénomènes terrestres :

« *Depuis un certain temps, il est clair que l'art intermedia tend vers le point où tous les phénomènes de la vie sur Terre vont constituer la palette de l'artiste. [...] D'un côté, les environnements intermedia amènent le participant à un repli sur son for intérieur en offrant une matrice pour l'exploration psychique, pour la conscience perceptuelle, sensorielle et intellectuelle ; d'un autre côté, la technologie a progressé jusqu'à un point tel que la Terre entière elle-même devient le "contenu" de l'activité esthétique. [...] Ce qui est implicite dans cette tendance, c'est l'émergence d'une autre facette du nouvel Âge romantique. La nouvelle conscience ne veut pas rêver ses fantasmes, elle veut les* vivre [18]. »

L'analyse semble mettre à mal cette nouvelle posture du rêveur, qui s'est affirmée dans les années 1960, mais connaît en effet, à la fin de la décennie, tout à la fois sa généralisation et sa vulgarisation avec la consommation banalisée de psychotropes et la grandiloquence de certains spectacles multimedia, qui culmine en particulier avec les effets de l'industrie florissante du rock.

Nous nous attacherons dès lors à deux exemples de démarches artistiques, qui, bien qu'ancrées dans les années 1960, au point de croiser la forme du *Light Show* et de l'environnement multimedia, proposent, dans les moyens mis en œuvre pour libérer la conscience, une alternative aux substances chimiques et aux « effets spéciaux ». La notion de rêve est parfaitement explicite dans les titres de deux de ces œuvres majeures : la *Dreamachine [Machine à rêver]* de Brion Gysin et la *Dream House [Maison pour le rêve]* de La Monte Young et Marian Zazeela. Des principes opérants propres à suspendre la conscience, elles retiennent celui, élémentaire, de la répétition. Ce fil conducteur trouve une autre résonance aujourd'hui, dans des propositions qui renouvellent, avec un procédé semblable, la thématique du rêve. C'est sur ce dernier constat que dans un deuxième temps, nous étudierons les œuvres particulièrement significatives de deux artistes contemporains, Rodney Graham et Ugo Rondinone, qui intègrent la répétition comme principe moteur, mais dans lesquelles l'extase et l'introspection sont traitées sur un mode plus dérisoire, plus distancié ou même encore plus grinçant.

3. *Brion Gysin et la Dreamachine,* Paris, 1963

Dreamachine/Machine Poetry : « *Je suis* [...] *votre propre Espace Intérieur* » (Brion Gysin)

Les exégètes de Brion Gysin aiment à souligner l'antériorité de la découverte par l'artiste du phénomène de « *flicker* [19] naturel », qui va inspirer l'invention de la *Dreamachine* (ill. 3), sur celle, purement passive, des pouvoirs du stroboscope par les *Acid Heads* [20], telle qu'elle est rapportée par Tom Wolfe dans son livre *The Electric Kool-Aid Acid Test* :

« The Strobe ! *Le* [...] *stroboscope était à l'origine un instrument servant à étudier le mouvement, comme le mouvement des jambes d'un homme qui court* [...] *Le stroboscope a certains pouvoirs magiques dans l'imaginaire des* Acid Heads. *À certaines vitesses, les lumières stroboscopiques sont tellement bien synchronisées aux rythmes des ondes cérébrales qu'elles peuvent provoquer des crises d'épilepsie. Les* Heads *découvraient que les impulsions stroboscopiques pouvaient leur procurer de nombreuses sensations, à l'égal de celles d'une expérience de LSD mais sans prendre de LSD.* The Strobe ! [21] »

A contrario de l'expérience collective et orchestrée dont l'écrivain se fait l'écho, c'est une expérience individuelle et fortuite que Brion Gysin relate dans le n° 2 de la revue *Olympia*, de 1962, qui consacre sept pages et sa couverture à la récente invention de sa *Dreamachine* :

« *"Aujourd'hui dans le car qui allait à Marseille, j'ai été pris dans une tempête transcendantale de visions colorées. Nous suivions une longue avenue bordée d'arbres et je fermais les yeux face au soleil couchant. J'ai alors été submergé par un afflux extraordinaire de motifs d'une luminosité intense, dans des couleurs surnaturelles qui explosaient derrière mes paupières : un kaléidoscope multidimensionnel tourbillonnant dans l'espace. J'ai été balayé hors du temps. Je planais dans un monde infini. La vision s'est arrêtée brusquement dès que nous avons dépassé les arbres. Était-ce une vision ? Que m'était-il arrivé ?" Voilà ce que j'écrivais dans mon journal à la date du 21 décembre 1958. Je compris exactement ce qui m'était arrivé quand, en 1960, William Burroughs*

me fit lire The Living Brain *de Gray* [sic] *Walter* [22]. *J'appris que j'avais subi un phénomène de* flicker, *non pas au moyen d'un stroboscope, mais du fait que, un certain nombre de fois par seconde, la lumière du soleil avait été interrompue par les arbres régulièrement espacés que j'avais longés. Il y avait une chance sur plusieurs millions que cela arrive* [23]. »

Avec Ian Sommerville, jeune mathématicien féru de technologie, Gysin élabore un prototype de « Dream Machine », breveté en 1961 sous le nom de *Dreamachine*, soit un cylindre de papier fort muni de fentes, contenant une ampoule de 100 watts, et tournant sur lui-même à 78 tours par minute, vitesse de réglage de la platine de l'électrophone sur lequel le cylindre est placé. Les éclairs lumineux, censés entrer en phase avec les rythmes *alpha* du cerveau, provoquent les visions colorées décrites par Gysin lors de son expérience initiale du phénomène de *flicker*.

La *Dreamachine* est exposée pour la première fois au public en 1962, à l'occasion de l'exposition collective organisée au Musée des arts décoratifs, intitulée « Antagonismes 2. L'objet ». Malgré l'ambition des organisateurs de présenter les œuvres d'artistes « *les plus susceptibles d'exprimer, grâce à l'objet, un nouvel art de vivre* [24] », Brion Gysin tient une place tout à fait surprenante parmi les sculptures d'Hiquily, d'Hajdu, de César ou les envolées lyriques de Mathieu qui signe la couverture du catalogue. En introduction du même ouvrage, on peut lire cependant la citation de Braque : « *L'objet, c'est la poétique.* » C'est sans doute en cela que la *Dreamachine* trouvait, dans ce rassemblement quelque peu hétéroclite, sa juste place : objet silencieux à regarder de préférence les yeux fermés, il s'inscrit dans la dimension machinique propre aux recherches poétiques de Gysin. La *Dreamachine* est à l'image ce que *Cut-ups* et *Permutations* sont au verbe, une libération, voire une expulsion.

« *Au commencement était le Verbe, déclamait Gysin, – qui est resté en Vous trop longtemps. J'efface le verbe. Vous dans le Verbe et le Verbe dans Vous est une serrure à mots comme la serrure à combinaisons d'un coffre-fort ou d'une valise. Si vous aimez vos coffres-forts n'écoutez pas plus loin. Je fais tourner la serrure sur votre Appareil de l'Espace Intérieur. Prisonnier : Sortez !* [25] »

Il n'est sans doute pas anodin que le récit de l'origine des *Permutations* remonte, selon Gysin, à la lecture du livre d'Aldous Huxley, *The Doors of Perception*, lecture au cours de laquelle l'artiste serait tombé en arrêt devant la tautologie divine « I am that I am », citée par l'écrivain [26]. Les mots permutés, dans les infinies combinaisons des programmes informatiques que leur applique, aux côtés de Gysin, Ian Sommerville, libèrent le sens et la parole, qui ne lui est plus assujettie. La *Dreamachine* libère l'image, la délogeant là où elle pré-existe, préprogrammée, comme le langage, au cœur de l'inconscient.

La *Dreamachine* est intégrée aux spectacles d'un genre nouveau qu'inaugure Gysin au début des années 1960, visibles notamment à Paris dans les soirées du Domaine poétique :

« *Avant toute chose, j'ai voulu créer, par les images projetées et les jeux de lumière, une ambiance totalement nouvelle. Pour ce faire, j'ai placé le grand tonneau de la* Dreamachine [27] *(qui faisait environ un mètre de diamètre sur un mètre et demi de hauteur) sur la scène afin d'obtenir un effet stéréoscopique grâce à ses impulsions stroboscopiques. Je jouais sur la scène au milieu de cet environnement lumière/couleur où je me dédoublais en utilisant des projections de diapositives qui me représentaient. En même temps, je scandais des textes tels que* "I am that I am", "Kick That Habit Man", "Junk is no Good Baby". *Mais en réalité, une partie des poèmes était enregistrée sans qu'on sache vraiment si je les récitais moi-même ou non. Avec dix années de recul, les gens qui ont assisté à ces journées du Domaine poétique sont encore persuadés qu'il s'agissait d'un film. Et, grâce à la collaboration particulièrement précieuse de Ian Sommerville, la partie du spectacle que j'ai mise en scène* [...] *était telle que même des personnes averties comme Maciunas ont cru, et croient encore, que c'était du cinéma. Un peu à mon insu – mais je ne suis pas contre – ils me considèrent comme l'un des fondateurs de l'Expanded Cinema... Au fond, c'était bien plutôt la naissance du* Light Show *qu'annonçait ma* Poetry Machine [28]... »

C'est sans doute oublier, entre autres, les *Vortex Concerts* [29], tenus antérieurement de l'autre côté de l'Atlantique, mais la singularité des spectacles de Brion Gysin est indiscutable. Qualifiés dans les fameux diagrammes de George Maciunas de « Verbal Theatre », ou encore, en effet, d'« Expanded Cinema » – mais l'origine des images n'avait pas, contrairement à ce que déclare Gysin, échappé au théoricien de Fluxus si l'on en croit la sous-section « *subject slides on same subject* » qu'il introduit dans son diagramme [30] –, les interventions de Gysin s'insèrent difficilement dans une catégorie. Le vocable de « Machine Poetry » que l'artiste propose ne remportera pas non plus l'adhésion :

22. William Grey Walter.

23. *Olympia. A monthly review from Paris*, n° 2, 1962. L'intégralité de l'article de la revue, incluant la description par Ian Sommerville du phénomène de « flicker » est traduite p. 220-221 de ce catalogue.

24. « Antagonismes 2. L'objet », cat. d'expo., Paris, Musée des arts décoratifs, 1962, n. p.

25. W. S. Burroughs, B. Gysin, *Œuvre croisée*, Paris, Flammarion, 1976, p. 79-80. Trad. de l'anglais (É.-U.) par Gérard-Georges Lemaire et Christine Taylor.

26. *Brion Gysin. Tuning in to the Multimedia Age*, José Férez Kuri (dir.), Londres, Thames and Hudson, 2003, p. 130.

27. Cf. la photographie d'une *Dreamachine* de cette envergure p. 218 de ce catalogue.

28. Brion Gysin, dans *Et tous ils changent le monde*, cat. d'expo. (IIe Biennale d'art contemporain, Halle Tony Garnier, Lyon, 3 sept.-13 oct. 1993), Paris, RMN/ Biennale d'art contemporain, p. 136.

29. « *Vortex Concerts* » : voir mention, plus haut, dans le texte.

30. *Film Culture. Expanded Arts*, n° 43 (n° spécial), hiver 1966, p. 7.

31. B. Gysin, dans *Brion Gysin. Tuning in to the Multimedia Age, op. cit.,* p. 103, 106 [trad. par S. Duplaix].

32. Bruce Grenville, « Parascience and Permutation. The Photo-based Work of Brion Gysin », *ibid,* p. 106 [trad. par S. Duplaix].

33. Marian Zazeela, notes [© M. Zazeela, 1996] [trad. par S. Duplaix].

« *Il y avait toute une zone trouble de doutes sur la façon dont il fallait appeler cette monstruosité que j'avais contribué à créer. À cause des machines impliquées – l'électronique –, je voulais l'appeler "Machine Poetry", mais tout le monde était réticent. Je n'avais pas d'état d'âme à créer avec la machine, mais eux, ils en avaient. […] Je voulais m'éloigner le plus possible de l'"inspiration". Je voulais, au contraire, l'expiration, ex-pirer plutôt qu'ins-pirer* [31]. »

Le concept de Machine Poetry, qui désigne l'émancipation du mot comme celle de l'image, emprunte à la machine son rythme cadencé, inébranlable, en somme une dimension essentielle : la *répétitivité*. Cette notion fondatrice chez Brion Gysin, depuis les *Calligraphies* obsessionnelles jusqu'aux *Permutations* développées à l'infini, prend corps dans le motif de la grille qui bientôt structure toute l'œuvre. La matérialisation du motif, grâce à un rouleau de peintre en bâtiment modifié que l'artiste utilise désormais dans ses tableaux et ses photographies, est le contrepoint direct du cylindre ajouré de la *Dreamachine* qui découpe l'organisation visuelle ordinaire du monde en un nouvel espace-temps. C'est dans les films d'Anthony Balch des années 1960, *Towers Open Fire* et *Cut-ups*, que s'affirment de façon magistrale grille et répétitivité. Burroughs et Gysin y figurent en tant qu'acteurs et la *Dreamachine* en constitue un élément majeur :

« *Les deux films révèlent la présence de Gysin, dans sa dimension agressive et novatrice, poussant le processus vers les rythmes abstraits de la permutation et les dissonances créées par les machines de montage et d'enregistrement. Le rouleau de Gysin, en particulier, tient une place de premier rang […] en tant que dispositif à déployer de façon magique un réseau de lignes sur un espace ouvert, ménageant un fond unifié à des images/objets disparates. L'image de la mise en place d'une grille et l'action de rouler et dérouler sont répétées tout au long de* Cut-ups, *jusqu'à ce que la grille épouse, dans sa forme finale, les surfaces vitrées des gratte-ciel* [32]. »

Musique éternelle et art de la lumière : le monde vibratoire de La Monte Young et Marian Zazeela

Les apparitions en concert de La Monte Young et Marian Zazeela, à partir du milieu des années 1960, se démarquaient profondément des spectacles multimedia contemporains à tendance psychédélique qui déclinaient des métaphores souvent peu inventives des effets hallucinatoires de la drogue. Leur groupe, *The Theater of Eternal Music,* sera le cadre de performances de longue durée, avec, de 1966 à 1975, celle de *Map of 49's Dream The Two Systems of Eleven Sets of Galactic Intervals Ornamental Lightyears Tracery,* œuvre issue de la grande composition évolutive *The Tortoise, His Dreams and Journeys* (1964-present) (ill. 4). La singularité de ces présentations alliant musique éternariste de La Monte Young et projections de lumières de Marian Zazeela repose sur la mise en œuvre, dans les processus compositionnels, des principes fondateurs de durée et de répétition, propre à favoriser un état psychique que le vocable de « rêve », par son acception très large, sert à identifier sans qu'un sens univoque ne soit imposé pour décrire une notion que les deux artistes souhaitent maintenir ouverte.

Interrogée sur la récurrence du mot « Dream » dans les titres des œuvres, Marian Zazeela souligne la pertinence de son inscription dans l'atemporalité de *Ornamental Lightyears Tracery,* composition lumineuse dont elle a développé la spécificité pour les performances du groupe :

« *Le projectionniste-performeur […] peint avec la lumière, en improvisant sans cesse à partir de la série entière de près de soixante diapositives, durant des concerts de plus de trois heures, par la manipulation intentionnelle de la mise au point, de la luminosité et de la séquence d'au moins quatre projecteurs dont les images se surimposent simultanément. Certains éléments dans la totalité du champ visuel sont presque toujours dans un état de mobilité très lente, résultat d'une technique qui ne permet qu'à des changements à peine perceptibles de survenir graduellement. […] Le spectateur peut remarquer après un certain temps que l'image n'est pas la même qu'une minute ou dix minutes auparavant, mais généralement il n'a pas conscience du moment où elle s'est modifiée, ni de la façon dont cela s'est produit. Focaliser ainsi, de manière accrue, le foyer d'attention rend le spectateur conscient, au bout d'un moment, qu'il observe le temps lui-même* [33]. »

La perception, rendue possible dans la seule durée, de l'émergence de nouveaux motifs répond à celle des infimes variations ressenties à l'écoute prolongée des fréquences harmoniquement reliées de La Monte Young – sons tenus sur lesquels il fonde l'essentiel de ses compositions musicales. La *Dream House* (repr. p. 223-230), concept formulé par La Monte Young en 1962, sera le lieu privilégié d'exploration des nouveaux états de conscience issus de la combinaison de ces expériences sensorielles. Cet « organisme vivant avec sa vie et sa tradition propre », destiné à

4. La Monte Young
The Tortoise. His Dreams and Journeys, « 7 »
The Theater of Eternal Music : (de gauche à droite) La Monte Young, Marian Zazeela, Terry Riley, voix ; Tony Conrad, violon.
Conception des projections lumineuses : Marian Zazeela
Concert, The Four Heavens (Larry Poons'studio), New York City, États-Unis, 6 février 1966

accueillir une œuvre jouée en continu, puis développé sous forme d'environnement sonore et lumineux avec Marian Zazeela, prendra corps dès 1963 dans le lieu d'habitation même des artistes, pour poursuivre son évolution au gré des présentations.

De la polysémie du mot « rêve », à la fois galvaudé et pourtant support d'une œuvre profonde et complexe, La Monte Young retient quatre définitions :

« Le mot "rêve" a plusieurs significations, dont celle d'"aspiration". Ce que l'on "rêve" d'être peut être ce que l'on aspire à être. En réalité, nous pouvons, semble-t-il, devenir seulement ce que nous pouvons imaginer être. Et, dans un sens encore plus positif, nous pouvons devenir pratiquement tout ce à quoi nous aspirons si nous sommes capables de fixer notre attention sans relâche.

Nous sommes ce que nous pensons être et nous pouvons devenir ce à quoi nous aspirons.

Un autre sens du mot "rêve" est celui d'imagination, comme dans les "rêves éveillés". Ce sens correspond à celui d'aspiration, hormis le fait que l'aspiration a plus à voir avec l'intention, tandis que le rêve éveillé a plus à voir avec la réception des idées.

Nous pouvons devenir ce que nous pouvons imaginer.

Le mot "rêve", dans une autre acception, se réfère au type d'images et d'histoires auxquelles nous sommes confrontés dans le sommeil et dont nous nous souvenons au réveil. Ce type de rêve peut être divisé en plusieurs catégories :

1. les transmissions psychiques

 a. par autrui, mort ou vivant

 b. ou se rapportant à des événements dans le temps passé, présent ou futur

2. les associations d'images ordonnées ou dues au hasard que nous avons expérimentées dans la vie réelle (en état d'éveil).

Le mot "rêve" peut aussi signifier un état d'abstraction, ou de transe [34]. *»*

Selon La Monte Young, le concept de « drone-state-of-mind [35] », sur lequel il fonde sa théorie musicale, est le mieux à même d'incarner la notion de rêve dans cette dernière acception, comme dans celle d'« imagination ». C'est ce concept qui est opérant dans la *Dream House*. Depuis les compositions *For Brass* (1957) et *Trio for Strings* (1958), qui posaient les principes d'un son tenu indéfiniment, La Monte Young a sans cesse affirmé l'exigence d'une écoute dans la durée, qui, dans les environnements de fréquences continues tels que la *Dream House*, rend le visiteur sensible aux moindres variations moléculaires provoquées par un déplacement d'air ou un infime mouvement du corps. L'esprit peut, dès lors, grâce à l'instauration de cet état de disponibilité spécifique, se livrer à des expériences inédites :

« Une fois ce [...] drone-state-of-mind établi, l'esprit peut, de façon très originale, partir en exploration dans de nouvelles directions, parce qu'il aura toujours un point auquel revenir, auquel se référer ; il pourra peut-être même approfondir des relations subtiles de nature plus complexe, ce qui lui est impossible à l'état ordinaire. L'esprit devrait en fait être capable de laisser libre cours à l'imagination de façon très spécifique dans chaque cas, selon, et à partir de, l'ensemble bien précis de fréquences ressenties [36]. *»*

L'ancrage de cette approche conceptuelle dans la tradition musicale indienne, notamment avec la référence au bourdon, qui permet, comme dans les *ragas*, l'improvisation dans la contrainte, est clairement revendiqué par La Monte Young. Il inscrit l'œuvre dans la quête des vérités universelles de l'*Anâhata Nada*, le « son non émis [37] », ou encore *« l'équivalent pythagoricien de la Musique des sphères [...], considéré comme les vibrations de l'éther* [38]. *»* Dans la *Dream House*, les vibrations lumineuses de Marian Zazeela, sous forme de faisceaux colorés dématérialisant des mobiles et des reliefs, ou de filtres modifiant subtilement l'ambiance chromatique de la pièce, offrent un contrepoint aux vibrations sonores de La Monte Young afin de créer un environnement qui *« rende possibles des états de profonde réflexion qui exaltent le quotidien de nos réalités terrestres et suscitent les moments transcendants qui nous unissent aux manifestations les plus élevées de la vie mouvante et insaisissable de la conscience* [39]. *»*

La *Dream House*, œuvre atemporelle mais pourtant bien ancrée dans les années 1960 n'échappera ni à l'utopie du « village global » ni à l'assimilation des avancées technologiques. Le recours à la musique électronique facilitera, à partir de 1966, le maintien sur de très longues durées d'environnements de fréquences continues permettant d'imaginer qu'il puisse y avoir *« plusieurs Maisons pour le Rêve à différents endroits dans le monde afin que chacun ait la possibilité de venir dans l'une d'elles sans*

34. La Monte Young, *La Monte Young on Dream*, notes inédites [© La Monte Young, 1987-2004], adressées à l'auteur, sur sa sollicitation, le 17 mai 2004 [trad. par S. Duplaix].

35. « *Drone* » [mus.] : bourdon ; « *state-of-mind* » : état d'esprit.

36. La Monte Young, *Some Historical and Theoretical Background on My Work*, notes [© La Monte Young, 1987-1999] [trad. par S. Duplaix].

37. Il s'agit du « son non émis » par un agent matériel, alors que la musique est tributaire d'un instrument ou d'une voix.

38. La Monte Young, *La Monte Young and Marian Zazeela at the Dream House. In Conversation with Frank J. Oteri*, extrait d'un entretien avec Frank J. Oteri du 13 et 14 août 2003 [trad. par S. Duplaix], http://www.newmusicbox.org/page.nmbx?id=54fp01.

39. M. Zazeela, *Marian Zazeela on Dream*, notes inédites [© M. Zazeela, 1996-2004] adressées à l'auteur, sur sa sollicitation, le 17 mai 2004 [trad. par S. Duplaix].

40. « La Monte Young : "... créer des états psychologiques précis" », propos recueillis par Jacqueline et Daniel Caux, publiés dans *Chroniques de l'art vivant*, n° 30, mai 1972, p. 29.

41. Russell Ferguson, « Un romancier français », *Rodney Graham,* cat. d'expo., Marseille, [mac] galeries contemporaines des musées de Marseille, 6 juil.-28 sept. 2003, p. 60.

42. Albert Hofmann, *LSD mon enfant terrible*, Paris, Éditions du Lézard, 1997, p. 60.

43. Rodney Graham, dans Rachel Kushner, « A Thousand Words : Rodney Graham Talks About the Phonokinetoscope », *Artforum*, nov. 2001, p. 117.

44. R. Graham, *ibid.*

45. Jeff Wall, « Into the Forest. Two Sketches for Studies of Rodney Graham's Work », *Rodney Graham. Works from 1976 to 1994*, cat. d'expo. (Starkmann Library Services, Winchester, Massachusetts, 4 juin-2 sept. 1994 ; Art Gallery of York University, Toronto, 21 sept.-30 oct. 1994 ; Castello di Rivoli, Turin, 8 juin-3 sept. 1995 ; The Renaissance Society at the University of Chicago, Chicago, 24 sept.-5 nov. 1995 ; Fine Art Gallery, the University of British Columbia, Vancouver, 11 janv.-3 mars 1996), Toronto/Bruxelles/Chicago, Art Gallery of York University/Yves Gevaert/The Renaissance Society at the University of Chicago, 1994, p. 11-13.

46. R. Graham, dans Rachel Kushner, *op. cit.*

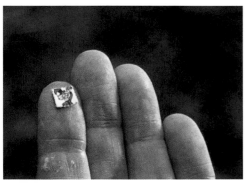

5 - 6. Rodney Graham
The Phonokinetoscope, 2001
(extraits du film)
Installation sonore avec film cinématographique 16 mm couleur, platine modifiée et disque vinyle
Film : 4'45", en boucle
Dimensions variables
Production : galerie Nelson, Paris et 303 Gallery, New York City

avoir à effectuer un trop long voyage [...], qu'elles se joignent entre elles grâce à des lignes d'audio-communication et qu'elles jouent la même pièce [...] en passant par les Maisons pour le Rêve, la même onde traverserait le monde entier [40]. »

Rodney Graham : « The trip is the thing »

Rodney Graham est sans doute l'artiste qui, aujourd'hui, par différentes stratégies dont la lisibilité s'est affirmée récemment grâce à des rétrospectives en Europe et aux États-Unis, apporte la réponse la plus critique aux utopies dont les années 1960 se sont nourries. Le *Phonokinetoscope* (2001) est exemplaire de ces dispositifs quelque peu déceptifs dans lesquels les dimensions musicale et cinématique se conjuguent au service d'une œuvre qui prétend révéler ce qu'en réalité elle occulte, impression accentuée par la lecture des notes explicatives, scrupuleusement rédigées par l'artiste pour la quasi totalité des œuvres, mais qui « *soulèvent plus de questions qu'elles n'en résolvent* [41] ». Installation composée d'une projection de film activée par la mise en marche d'un phonographe, le *Phonokinetoscope* propose au spectateur d'accompagner l'artiste dans un « voyage » qui a pour cadre les romantiques jardins de Tiergarten à Berlin. Rodney Graham y rejoue – sans aucun artifice – la mythique promenade à bicyclette du chimiste suisse Albert Hofmann rentrant chez lui, en 1943, après avoir ingéré une dose de sa fameuse découverte, l'acide lysergique (LSD). (ill. 5, ill. 6)

« *Le plus étonnant*, précisait Hofmann, *c'est que toutes les perceptions acoustiques, le bruit d'une poignée de porte, d'une voiture qui passait dans la rue, se transformaient en sensations optiques. Chaque son nouveau produisait une image aux formes et aux couleurs nouvelles* [42]. »

La musique, composée par Rodney Graham, qui sert d'accompagnement à son film « semi documentaire [43] », parodie, en empruntant à la chanson *Bike* de Syd Barrett, figure emblématique de la première formation des Pink Floyd, l'univers psychédélique de ces années dominées par l'exploration fascinée de l'inconscient. Mais le morceau – une face d'un disque vinyle –, d'une durée supérieure à celle du film projeté, ne lui est, de fait, pas synchronisé : la juxtaposition du son et de l'image offre de multiples combinaisons, s'inscrivant en faux, tout en recourant au principe de la boucle, contre l'idéal d'une correspondance terme à terme. Rodney Graham précise son intention :

« *La lecture de l'*History of the Kinetograph, Kinetoscope and Kinetophonograph *(1895) de W. K. L. et Antonia Dickson, la première histoire du cinéma, écrite dans un amusant style fleuri, me rappela que, contrairement à l'idée généralement admise, les premières expériences de film intégraient l'image et le son. Les Dickson se répandent en commentaires : "La vitesse inouïe de la succession photographique et le synchronisme subtil du dispositif phonographique ont effacé les dernières traces d'action automatique et l'illusion est complète [...]" [...] Mon* Phonokinetoscope *est un peu plus rudimentaire que celui d'Edison : non seulement il n'y a aucune garantie de synchronicité, mais en plus, mes boucles désynchronisées permettent d'innombrables juxtapositions son/image – et par conséquent, une myriade de vidéos musicales* [44]. »

Dans l'usage de la boucle chez Rodney Graham, on peut distinguer deux notions, qui coexisteraient dans l'œuvre. L'une pourrait correspondre à celle de « Bad Infinity », empruntée à Hegel et développée par Jeff Wall dans son essai « Into the Forest [45] », qui mentionne l'extension de ce concept dans la compulsion de répétition chez Freud, symptomatique de la pulsion de mort : c'est cette boucle obsessionnelle, que l'on trouve notamment dans les œuvres de Rodney Graham, comme *Lenz* (1983) – qu'analyse précisément Jeff Wall – ou dans les plus récents scénarii, tels *City self/Country self* (2000), où se confrontent deux milieux sociaux dont la rencontre amiable semble éternellement compromise. L'autre notion désignerait plutôt cet espace de liberté ménagé par la boucle, lorsqu'elle intègre, comme dans *Parsifal (1882-38, 969, 364, 735)* (1990), un effet de retard qui l'empêche de se clore, ou comme dans le *Phonokinetoscope*, une désynchronisation ouverte à de multiples possibilités, sensation d'infini redoublée, à l'intérieur du film, par la séquence dans laquelle l'artiste roule à bicyclette d'avant en arrière. « *Ce qui compte*, conclut Rodney Graham, *c'est le voyage [*"The trip is the thing"*]* [46] », aphorisme dont la résonance, malgré la simplicité de la formule, parcourt toute l'œuvre.

L'utilisation du principe de la boucle justifie sans doute l'intérêt toujours croissant de l'artiste pour le film, qu'il explore sur un mode paradoxal puisqu'il en multiplie l'usage jusqu'à la séduction – lorsqu'il plagie, avec *Vexation Island* (1997) ou *How I Became a Ramblin' Man* (1999), le genre hollywoodien –, pour mieux en déconstruire les codes. Le modèle cinématographique, avec son complexe son/image berçant le spectateur du XXᵉ siècle dans l'illusion, jusqu'à l'anesthésie, est jugé par Rodney Graham comme un piètre lieu de résolution de l'œuvre d'art totale. Déjà en 1984, l'artiste mettait en scène, avec *Two Generators*, une sorte de performance cinématographique déployant un discours critique à partir d'un film 35 mm. L'image du bouillonnement d'un cours d'eau, soudain éclairé, faisait irruption sur un fond sonore de générateurs relayant le bruit de l'eau entendu dans l'obscurité quelques instant auparavant, et disparaissait à nouveau juste avant la fin, redonnant voix au son naturel de la rivière. Sara Krajewski, dans son essai sur le cinéma dans l'œuvre de Rodney Graham, précise le contexte de présentation de la pièce :

« *Un projectionniste pénètre dans une salle de cinéma remplie de spectateurs, baisse la lumière, ouvre le rideau, charge la bobine de film, et commence la projection. À la fin, il ou elle réembobine le film, ferme le rideau, et rétablit la lumière dans la salle. La séquence est répétée, encore et encore [...]. Graham a expliqué que son intention était "de créer un pastiche burlesque et un spectacle qui inspirerait des sentiments négatifs à l'égard du cinéma, que je haïssais de façon névrotique à cette époque". Récemment, il précisa : "J'étais jaloux des cinéastes qui, en tant que praticiens de la forme d'art dominante du XXᵉ siècle, pouvaient se targuer de toucher un public beaucoup plus large de façon plus profonde"* [47]. »

Dans la même volonté d'analyse des conditions de production et de réception de l'œuvre que celle déployée vis-à-vis de l'industrie du film, Rodney Graham s'est attaqué à la musique dans son inscription sociale. Tour à tour (ou tout à la fois) chanteur, musicien, compositeur ou producteur de disques, il démonte les mécanismes de construction des mythes de la musique populaire – pour laquelle il marque une prédilection – sur le mode grinçant et efficace du pastiche. Si les références à l'univers planant et introspectif de la musique psychédélique sont récurrentes, c'est pour mieux souligner la naïveté de l'adhésion à cette idéologie d'une libération de la perception, qui, en définitive, mobilisait les sens dans un repli improductif. Pour des œuvres comme *Aberdeen* (2000), diaporama sur fond musical rendant compte de la genèse du groupe Nirvana, Rodney Graham est parti sur les traces de Kurt Cobain, le chanteur du groupe ; avec *More Music for the Love Scene, Zabriskie Point* (2000), c'est en référence à Jerry Garcia, le chanteur et guitariste de The Grateful Dead, connu pour ses concerts interminables, que l'artiste propose une extension de la bande-son du film-culte d'Antonioni pour laquelle Garcia avait été sollicité.

Dans l'une de ses toutes dernières œuvres filmiques, inclassable et déroutante comme le sont souvent les nouvelles pièces de l'artiste, Rodney Graham s'est métamorphosé en un prisonnier qui tente, malgré les menottes qui l'entravent, de jouer du piano sous l'œil vigilant d'un policier. « *Peut-être suis-je un détenu provisoirement libéré afin d'aller interpréter [...] un morceau de piano préparé dans le style de John Cage* [48] », s'interroge Rodney Graham, dans une de ses fameuses notices explicatives qui laissent généralement perplexe. Ce serait pourtant bien surtout à *4'33"*, le morceau entièrement silencieux du compositeur, que renvoie la scène, avec les gestes d'ouverture et de fermeture répétés du couvercle du piano par le prisonnier, comme une allusion directe à l'interprétation de la pièce de Cage par David Tudor, marquant les trois mouvements de l'œuvre par ces mêmes gestes. *A Reverie Interrupted by the Police* (2003, repr. p. 354 et 355), au delà du vaudeville, pose peut-être la question fondamentale du rêveur aujourd'hui, et semble la situer dans son rapport à la musique. La réponse de Graham reste néanmoins ouverte : le prisonnier est emmené par la police, après l'étirement en longueur d'une action assez répétitive, et au prix d'une certaine pénibilité, la caméra nous ramenant finalement à la scène de théâtre vide où se sont déroulés les faits. Le rideau se ferme, puis le film, monté en boucle, recommence. Peut-être malgré la défiance à l'égard des conditions d'apparition et de réception de la musique qui doit mobiliser toute notre vigilance, puisqu'elle agit sur nos sens, c'est bien par rapport à elle que nous devons continuer à nous questionner. Cependant, la conjonction dans *A Reverie...* du dispositif filmique (la projection) et de la dimension théâtrale (la scène, lieu de l'action), redoublée par la possible référence au *4'33"* de Cage, semble élargir la notion de musique – comme le suggérait le compositeur par son geste radical – à toutes les manifestations de l'univers, conférant au référent musical une incommensurable portée.

47. Sara Krajewski, « The Trip is the Thing : the Cinematic Experience in Rodney Graham's Films », *Rodney Graham : a Little Thought*, cat. d'expo. (Art Gallery of Ontario, Toronto, 31 mars-27 juin 2004 ; The Museum of Contemporary Art, Los Angeles, 25 juil.- 29 nov. 2004 ; Vancouver Art Gallery, Vancouver, 5 fév.-1ᵉʳ mai 2005 ; Institute of Contemporary Art, Philadelphie, 10 sept.23 déc. 2005), Toronto/Los Angeles/Vancouver, Arts Gallery of Ontario/The Museum of Contemporary Art/Vancouver Art Gallery, 2004, p. 28-29 [trad. par S. Duplaix].

48. R. Graham, *A Reverie Interrupted by the Police*, extrait de la notice reproduite dans ce catalogue p. 354.

49. Œuvre de la collection du Centre Pompidou, Musée national d'art moderne, Paris, France.

50. Œuvre produite par le Centre Pompidou, et appartenant à la collection du Centre Pompidou, Musée national d'art moderne, Paris, France.

51. Samuel Beckett, « Roundelay », *Collected Poems in English and French*, New York, Grove Press, 1977, p. 35.

52. Le terme « *roundelay* » signifie littéralement rondeau.

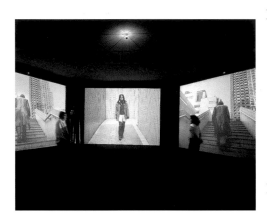

7. Ugo Rondinone
Roundelay, 2003
Installation vidéo
Centre Pompidou, Musée national
d'art moderne, Paris, France

Les figures de l'errance chez Ugo Rondinone

Ugo Rondinone connaît bien les motifs qui ont bercé, dans les années 1960, la quête d'une vérité intérieure ancrée dans la fusion cosmique de l'Être, libéré des contingences terrestres. Le mandala, voie d'accès, par la méditation, à cet état privilégié de la connaissance de soi, est très tôt devenu la marque de l'artiste, déclinée somptueusement sur les cimaises des galeries et des musées. L'effet de flou, qui fait vibrer ces immenses cercles concentriques colorés, les rejette dans un lointain passé, suggérant une mémoire diffuse que seule l'extrême précision d'un titre-date donné par l'artiste permet de fixer.

L'appel au détachement de soi, en tant qu'enveloppe charnelle bien déterminée physiquement et socialement, semble être le ressort de toute l'œuvre de Rondinone, qu'il s'agisse des photographies androgynes de l'artiste scrupuleusement retravaillées à l'ordinateur, ou de la figure du clown, dérangeante et presque obscène dans son naturalisme, et qui, se prélassant dans les lieux d'exposition, plutôt que de nous faire rire, a décidé de décliner son rôle de pitre.

Conscient également de l'impact des propriétés enveloppantes de tout environnement sollicitant la vue et l'ouïe, grande leçon du XXᵉ siècle au tournant duquel l'artiste s'inscrit, Ugo Rondinone met à l'épreuve nos capacités émotionnelles en manipulant les paramètres visuels et sonores de l'œuvre sur un registre qu'on pourrait qualifier de « sentimental », avec une incroyable efficacité qui maintient à distance le vulgaire.

Dans *The Evening Passes Like Any Other. Men and Women Float Alone Through the Air. They Drift Past my Window Like the Weather. I Close my Eyes. My Heart is a Moth Fluttering Against The Walls of my Chest. My Brain is Tangle of Spiders Wriggling and Roaming Around. A Wriggling Tangle of Wriggling Spiders* [49] (1998), le visiteur se fraye un chemin entre des masses blanches suspendues, ovoïdes mais un peu informes, d'où s'échappe une musique lancinante. Des bribes de films diffusés au ralenti sur de petits écrans montrent des actions, souvent indéchiffrables. Inlassablement répétées, elles semblent suggérer l'impossibilité d'un dénouement, la vanité de toute tentative d'aboutissement. Le sentiment de suspension ainsi créé, dans l'espace et dans le temps, est renforcé par la présence d'une bande de peinture d'un jaune violent, qui sert de « plinthe » à la pièce, et nous propulse mentalement au-dessus de la surface du sol.

La dimension mélancolique très affirmée des œuvres de Rondinone, avec toutes les références picturales et littéraires (Huysmans, Friedrich...) qu'elles convoquent systématiquement – et que l'artiste ne renie pas nécessairement –, trouve un développement complexe dans le thème de la marche avec *Roundelay* [50] (2003) (ill. 7), installation directement inspirée du poème « Roundelay » (1976) de Samuel Beckett [51] :

on all that strand
at end of day
steps sole sound
long sole sound
until unbidden stay
then no sound
on all that strand
long no sound
until unbidden go
steps sole sound
long sole sound
on all that strand
at end of day

L'œuvre emprunte au poème son rythme cadencé et son titre [52], qui fait fusionner l'idée de circularité (« round ») et celle de retard (« delay »). Les deux personnages – un homme et une femme – qu'elle met en scène, sur les six écrans qu'occupent les six côtés de la pièce hexagonale conçue pour l'installation, arpentent les dalles du quartier de Beaugrenelle à Paris, sans jamais se croiser. Absorbées dans leur for intérieur mais déterminées, ces deux figures de la marche, saisies séparément par la caméra dans leur action répétitive, puis abandonnées tour à tour pour s'inscrire à nouveau, plus loin ou plus tard, dans une autre perspective, soulignent l'instrumentalisation de l'architecture qui n'est plus que lignes et points de fuite au service d'une fiction filmique dont le

dénouement semble éternellement compromis.

Roundelay s'appuie sur une bande-son inspirée d'une musique de Phil Glass, qui étire l'action dans le temps de façon inquiétante. L'occurrence de chaque nouvelle image est comme absorbée dans ce continuum sonore, le nourrissant et, du même coup, entravant, par cet effet de retard, la fermeture d'une boucle hypothétique, pour transformer la rêverie en errance.

Cette thématique de l'errance est encore plus exacerbée dans *All Those Doors* (2003), pièce existant dans plusieurs configurations, mais dont la plus saisissante est sans doute celle présentée au Consortium de Dijon en 2004. Pour sa réalisation, Ugo Rondinone a plagié, avec une construction de poutrelles quadrangulaires, une structure minimaliste qu'il anime sur sa base de petits dessins représentant un oiseau aux expressions très humaines. Hormis la distorsion entre le support lisse et aseptisé de la sculpture, et le caractère de graffiti du dessin, *All Those Doors* développe une imagerie grinçante sous-tendue par un son émis à travers de petites ouvertures pratiquées dans les poutres et qui évoque la pénibilité d'un souffle. Le petit oiseau est représenté, un peu perdu et souffrant, dans les moments les plus banals de la vie quotidienne – manger, se doucher, dormir... – (ill. 8). Le renvoi d'une saynète à l'autre, subi par le regard qui parcourt la structure, fermée sur elle-même, couplé avec le son désincarné émanant des poutres, fait basculer cette figure de l'errance dans une figure de la dépression.

Pierre Huyghe et l'hypothèse des *Temps libérés*

L'Expédition scintillante, a musical (2002), de Pierre Huyghe, pourrait offrir ici une forme d'épilogue – dans le sens d'une ouverture à d'autres perspectives plutôt que dans celui d'une conclusion, qui ferme le discours :

« *Cher Pierre Huyghe,*

Tu es parti en expédition depuis le début du mois de mars, jusqu'en juin, dans le but de réunir des informations et d'expérimenter un mode d'exploration : il s'agit à la fois de collecter des données et d'inventer le mode cognitif qui viendra les formater.[...] Je crois que pour comprendre ta méthodologie et ton ambition, il faut remonter un peu en arrière, jusqu'au moment où tu as fondé l'Association des Temps libérés, en 1995 [...]. Les " temps libérés ", par opposition aux " temps sociaux ", questionnent la façon dont est aménagé ce " loisir " pendant lequel nous sommes censés ne rien faire. [...] la question cruciale que tu posais était : est-ce que mon travail est de même nature que le type d'activités que propose une entreprise de divertissement ? "Est-il possible de créer une différence, de concevoir le temps libre comme un temps de réflexion et de construction de soi ?" Quelques années plus tard, ton Expédition scintillante *reprend cette problématique sur le plan de la connaissance : est-ce qu'il est possible de produire du savoir sur l'espace contemporain sans que ce savoir ne s'inscrive dans les catégories disciplinaires existantes ? Est-ce que le découpage actuel des savoirs génère des limites, au delà desquelles un autre type de connaissance serait possible ? [...] Ton expédition, me semble-t-il, a pour but de "libérer" le mode cognitif de ses déterminations "professionnelles". [...]* [53]. »

Témoignage somptueux de cette expédition, *L'Expédition scintillante, a musical, Acte 2 « Untitled » (Light box)* (2002, repr. p. 356 et 357), formée de deux caissons horizontaux entre lesquels se meut, sur une musique d'Erik Satie, une fumée traversée de rayons colorés, convoque l'émerveillement. Mais dans sa séduction excessive, dans le faisceau de références au son, à la musique, à la correspondance des arts que l'artiste y introduit [54], l'œuvre rappelle son rôle de catalyseur : au-delà des territoires balisés, le « *pari consiste à imaginer que l'art puisse contenir en germe de nouveaux paradigmes exploratoires* [55] ».

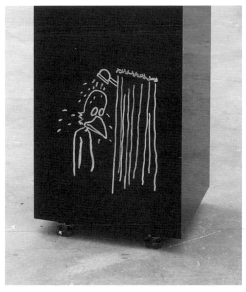

8. Ugo Rondinone
All Those Doors, 2003 (détail)
Le Consortium, Dijon, 2004

53. Nicolas Bourriaud, *GNS. Global Navigation System*, cat. d'expo. (Palais de Tokyo, site de création contemporaine, 5 juin- 7 sept. 2003), Paris, Palais de Tokyo, site de création contemporaine/Éditions Cercle d'Art, p. 118.

54. Toutes ces références apparaissent notamment, sous forme d'images ou de textes dans le livre d'artiste *L'Expédition scintillante, a musical*, publié par L'Association des Temps libérés à l'occasion de ce projet.

55. N. Bourriaud, *op. cit.*, p. 119.

P RENDRE en compte les relations de la musique et des arts plastiques dans le domaine de la création contemporaine relève d'une gageure. Les collaborations entre compositeurs, musiciens et artistes sont monnaie courante et recouvrent un très large éventail de possibilités. Elles peuvent avoir un caractère ponctuel, comme celle de Mimmo Paladino et de Brian Eno pour *I Dormienti* [1] *[Les Dormeurs],* ou reposer sur un suivi, comme celle de Matthew Barney et de Jonathan Bepler pour la série des *Cremaster I* à *V.* Elles peuvent également obéir à des critères formels différents : entre assemblages de la musique et du son avec des images projetées, diffusion d'une musique dans des espaces pour constituer une sorte de bande-son d'exposition ou encore génération de sons et de rythmes par des objets, des sculptures ou des installations…

Il est légitime d'interroger les limites de ces relations, au-delà même de collaborations ou de toute forme de production sonore. Doit-on, par exemple, considérer qu'il y a mise en relation des arts plastiques et de la musique dès lors que des œuvres ou des démarches instruisent un jeu avec des formes d'imagerie musicale – celle du rock, par exemple, comme pour certaines photographies d'Olaf Breuning ?

Faut-il encore marquer ces échanges lorsque certains artistes investissent des postes au sein de l'industrie musicale, dans sa chaîne de production, depuis la conception de pochettes de disques (Mike Kelley avec l'album *Dirty,* 1992, pour Sonic Youth [ill. 1]) jusqu'à la réalisation

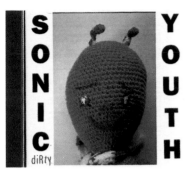

1. Sonic Youth, *Dirty,* 1992
Pochette de CD
Album produit et enregistré par Butch Vig
avec Sonic Youth au Magic Shop
Graphisme : Mike Kelley, Photo : R. Kern

Agencements musico-plastiques

*Discours critiques
et pratiques artistiques contemporaines*

CHRISTOPHE KIHM

1. Cette exposition a été donnée dans les souterrains de la Roundhouse, à Londres, en automne 1999. Dans les salles voûtées, des mannequins en terre reposaient au sol adoptant des positions fœtales, parfois recouverts d'objets (des tuiles, par exemple). Dans les couloirs sombres, des crocodiles disposés les uns derrière les autres donnaient le sentiment d'avancer vers ces corps au repos. Diffus, dans tous les espaces, le son d'une musique *ambient* qui, selon un principe souvent retenu par Brian Eno dans ses installations sonores, était diffusé par des magnétophones reproduisant des mélodies en boucles. À partir de cette exposition, un livre, *I Dormienti,* a été édité par Alberico Cetti Serbelloni.

2. Voir p. 111.

3. Adaptation musicale et théâtrale d'un texte de Heiner Müller, *Paysage sous surveillance* fut créé au Kaaitheather de Bruxelles les 25 et 26 octobre 2002. Georges Aperghis y poursuivait avec l'ensemble Ictus un travail engagé (en septembre 2000) avec *Die Hamletmaschine* (du même H. Muller).

de vidéo-clips (Doug Aitken pour Fatboy Slim), ou au sein d'entreprises de production musicale et/ou de diffusion discographique (Mika Vainio avec le groupe Pan Sonic et, dans une tout autre mesure, Jeremy Deller avec son projet *Acid Brass* [2]…) ?

Oui, certainement, cela est nécessaire. Et sans doute bien plus encore. Car les collaborations entre compositeurs, musiciens et artistes, celles entre musiques et arts plastiques se sont aussi poursuivies et rejouées dans l'opéra contemporain et à travers les nombreuses formes de créations musicales nécessitant le recours à des dispositifs de représentation, qu'ils soient ou non scéniques – à l'exemple du « théâtre musical » de Georges Aperghis, dans sa récente collaboration avec le vidéaste Peter Missotten et l'ensemble musical Ictus pour *Paysage sous surveillance* [3].

Ne devrait-on pas, à la suite, mentionner l'ouverture récente des dispositifs de concert aux éléments visuels ? Évoquer le fait que, aux traditionnels jeux de lumières et de découpe des espaces de la représentation et de l'exécution musicale, se sont adjointes des images sur écrans entrant en correspondance directe avec les musiques, les redoublant, les contredisant ou les complétant… Il faudrait alors préciser comment ces machineries produisent des effets d'amplification, de déplacement ou de négation de la scène elle-même… même si à l'évidence, les dispositifs de concert, selon les types de musiques envisagés, proposent différentes articulations des éléments musicaux et plastiques. La théâtralité du hard rock exacerbée par un déballage d'effets puissants – des visages et des corps pris dans des fumées, du feu et du vent. La technicité gestuelle des *turntablists* soulignée sur écran par des gros plans de mains manipulant des

4. Concert donné au Théâtre du Châtelet en novembre 2000 par l'Ensemble Intercontemporain, sous la direction de Jonathan Nott.

5. Cette tournée, qui débuta en 2001, fit halte en France (Paris, Élysée Montmartre), au printemps 2002.

6. Cette œuvre de 1999 compte parmi les nombreuses collaborations engagées par Mike Kelley. Dans une pièce fermée par une large cage, elle-même rehaussée par une rampe d'observation, des sculptures sont posées au sol, formes dérivées des objets utilisés par Henry Harlow lorsqu'il conduisit, dans les années 1960, ses expériences sur les primates. Ces objets ont été agrandis à l'échelle humaine, de telle manière qu'ils évoquent aussi les formes abstraites dessinées dans les années 1950 par Isami Noguchi pour la danseuse et chorégraphe Martha Graham. Dans cet espace construit par M. Kelley, une vidéo projette, sur écran, une performance et une chorégraphie données dans ce même espace, et qui met en scène cinq intervenants (une danseuse, deux femmes et deux hommes déguisés en singes). S'y mélangent des mouvements repérables dans les pièces les plus connues de M. Graham avec des attitudes et des actions typiques du comportement des singes, tel qu'observé par H. Harlow…

vinyles. Les cycles des structures musicales composées par Steve Reich se traduisant en tracés derrière les huit musiciens de *Eight Lines* [4]. Des vidéos sur écran surplombant un groupe qui les interprète sur scène (les Residents lors de la récente tournée « *Icky Flix* [5] »).

Alors se poserait encore la question des limites.

Et puis… et puis il faudrait évoquer, au moins, la performance ou plutôt ces croisements indécis entre le théâtre, la danse, le concert et la performance tels qu'ils se jouent aujourd'hui et qui déroutent ou détournent les cadres de la « musique performée ». Car ce sont bien ici de nouveaux chapitres qui sont ouverts à cette histoire des corps, que les croisements de la musique et des arts plastiques s'étaient déjà largement plu à construire au cours du XXᵉ siècle ; que l'on pense aux minimalistes, à Cage et à Cunningham, ou encore à Laurie Anderson. Voici donc des corps, paramétrés aujourd'hui par la banalité d'une musique quotidienne et l'électricité du rock chez Xavier Boussiron (seul, en concert, ou dans ses collaborations avec Claudia Triozzi ou Sophie Perez) ou encore stratifiés par des accidents, au croisement de multiples expériences chez Mike Kelley (comme dans *Test Room Containing Multiple Stimuli Known to Elicit Curiosity and Manipulatory Responses [Salle de test contenant de multiples stimuli connus pour susciter des réactions de curiosité et de manipulation]* [6]…)

Ces quelques directions et exemples apparaîtront bien modestes au regard des réalités contemporaines, mais leur diversité est suffisante pour saisir la gageure relative à toute tentative de tracé des relations de la musique et des arts plastiques dans le domaine de la création contemporaine.

Il est cependant possible de retenir un enseignement, premier, de ce nombre proliférant d'actualisations et d'articulations. Il concerne l'impossibilité d'un rapport stable entre musique et art plastique, cette instabilité étant tributaire de lois relatives à tout principe de *collaboration* (entre des musiciens, des compositeurs et des artistes) et de *mise en relation* (de la musique et des arts plastiques dans la musique ou dans les arts plastiques). On commettrait cependant une erreur en affirmant que ces lois sont l'expression des nécessaires variations et remises en jeu des rapports de la musique et des arts plastiques dans des pratiques instituées par des *rencontres* et des projets engagés par des *dialogues* : on assimilerait alors ces lois à leurs effets ou à leurs applications. À l'inverse, il faut marquer que si des rencontres et des dialogues sont possibles, c'est parce que les lois instituant les disciplines artistiques les permettent ou même les sollicitent. Ces lois affirment d'abord, sur un premier plan, que ces disciplines sont solitaires (exclusives les unes des autres) et solidaires (inclusives les unes des autres). Elles affirment encore, sur un second plan, que leurs différences et leurs complémentarités s'inscrivent et s'évaluent sur un continuum, celui du visible, de l'audible et du dicible. Favoriser des rencontres, instaurer des dialogues revient donc toujours et avant tout à tracer des lignes verticales (celles de distinctions disciplinaires) et/ou horizontales (celles de combinaisons de signes écrits, visuels et sonores) sur un continuum : en dépit de quoi, tout mode d'articulation (ou *agencement*) entre des éléments différents (ou *hétérogènes*) serait immédiatement frappé du sceau de l'illisibilité. Ces combinaisons et distinctions stipulent l'existence de traducteurs : elles inscrivent les opérations de traduction au cœur des pratiques artistiques.

Le double mouvement que l'on désigne alors est essentiel à l'esthétique. Et l'on doit distinguer, au sein de ce régime de production et de reconnaissance de l'art, ce qui relève de découpes – rupture, distanciation, fusion – perturbant l'arbitraire de conventions et de disciplines, de ce qui rend ces découpes possibles, le continuum sur lequel elles s'inscrivent.

Ici se dessine un point important, qui résout un apparent paradoxe des pratiques artistiques contemporaines. Les dimensions critiques de celles-ci, qui n'ont de cesse de déconstruire et de reconstruire la solidarité de disciplines dans des œuvres (trans-versalité, trans-disciplinarité, etc.), font proliférer des *agencements* sur le continuum esthétique du visible, de l'audible et du dicible – qui, pour ce qui nous intéresse, se restreint à des séries musico-plastiques. Ces deux nécessités ne sont pas contradictoires. Il ne faut pas non plus les confondre.

L'agencement des hétérogènes

On doit avant tout marquer que la collaboration et la mise en relation de la musique, du son et des formes plastiques est le produit esthétique d'un continuum. Mais il faut différencier, au sein de ce régime, différentes stratégies d'assemblage ou différents choix de traduction (au rang desquels figure la perturbation d'une logique disciplinaire, par exemple) qui permettent de rejouer sans cesse le statut d'éléments hétérogènes dans de nouveaux agencements (cela concerne par exemple le saut effectué par des éléments visuels lorsqu'ils sont traités comme des partitions sonores ou, à l'inverse, celui d'objets sonores assimilés à des sculptures, deux opérations qui sont en permanence sollicitées par la pratique de Christian Marclay).

La difficulté se déplace, et la gageure avec elle, puisque toute tentative de tracé des relations de la musique et des arts plastiques dans le domaine de la création contemporaine rencontre une double contrainte : faire saillir des différences sur l'axe disciplinaire (et donc jouer le jeu spéculatif de construction/déconstruction de conventions) ; marquer des continuités sur l'axe du visible et de l'audible (et donc accréditer l'immanence des agencements musico-plastiques au-delà de constructions disciplinaires).

Prendre en compte ce premier enseignement permet de repérer deux écueils au sein de nombreux discours sur l'art, qui assimilent globalement les lois relatives à l'établissement des disciplines artistiques à leurs effets. Une analyse superficielle, mais cependant très répandue, des agencements musico-plastiques affirme un peu naïvement que le principe de collaboration entre musiciens et artistes (donc entre arts plastiques et musique, puisque cette assimilation, frauduleuse, est ici nécessaire) fait vaciller le statut solitaire du créateur : collaboration et dialogue sont renvoyés à une réalisation collective de l'œuvre. Plus juste serait toutefois l'hypothèse qui pointerait que ce collectif est esthétiquement fondé par un continuum et de multiples traducteurs, quitte à faire entrer ce collectif en discussion avec un autre, anthropologique celui-ci, constitué par les multiples médiations et compétences nécessaires à la construction d'objets artistiques (au sein desquelles figurent l'artiste, le musicien, les outils, les matériaux, les modes d'écriture, les processus de réalisation, de diffusion, etc.).

2. Carsten Nicolai, *Telefunken, Audiosignal for Television*, 2000
Lecteur de CD, 4 téléviseurs Sony blacktriniton, câble, adaptateur scart et s-vhs cinch, CD audio
" Telefunken ", dimensions variables
Galerie EIGEN + ART, Leipzig/Berlin, Allemagne

On comprend, aussi, pourquoi l'objection selon laquelle tout projet engageant des rapports entre la musique et les arts plastiques n'est pas nécessairement tributaire de collaborations entre plusieurs individus, certains musiciens étant eux-mêmes plasticiens (Carsten Nicolai, Mika Vainio ou Christian Marclay), d'autres encore ayant recours à des musiques enregistrées (disques, banques de données, samples) ou à leurs propres matériaux sonores (enregistrements divers) pour fabriquer leurs œuvres, s'engagerait sur une fausse piste. Car le collectif désigné par les œuvres contemporaines, s'il peut comprendre une réunion de personnes, n'est pas nécessairement réductible à elle. Comme nous venons de le remarquer, sur un plan anthropologique, il est également collectif d'objets, de matières, de sons, d'images, de conventions d'écritures convoquées dans et pour la fabrication des œuvres.

Et sur un plan esthétique, il ne porte pas sur la plus ou moins grande autonomie de l'artiste ou de l'art, mais sur les relations d'implications ou les agencements qui permettent à cette plus ou moins grande autonomie d'être produite. Une mauvaise lecture consisterait à opposer ce collectif à un singulier, dans la mesure où précisément, dans le contexte de l'art, c'est le collectif produit par les différents agencements de l'œuvre qui exprime ou affirme une singularité irréductible et fondamentale de l'œuvre. Une lecture plus appropriée s'attacherait à déterminer et à distinguer différents types d'agencements formels, techniques et symboliques dans ce collectif. On chercherait alors à comprendre, pour ce qui nous concerne, si musique et son constituent les articulations centrales d'un dispositif plastique ou s'ils n'en sont au contraire que des éléments ou matériaux parmi d'autres – jusqu'au point où le son devient le processus de génération de l'œuvre, comme cela est le cas dans certains montages son-image générés par des logiciels tels que Max/MSP (nous y reviendrons plus tard). On tenterait de déterminer le statut accordé par des œuvres à la musique et au son : conservent-ils une forme d'autonomie ou sont-ils totalement liés aux autres éléments constitutifs de l'œuvre ? Sont-ils produits par des sources électriques ou électroniques (magnétophones ou samplers connectés ou déclenchés par des interfaces, par exemple, une machinerie étant alors requise) ou réagissent-ils à un seul et même

3. Martin Kersels, *Loud House*, 1998
Feuilles de métal, bouteilles, bois, vibreurs,
moniteurs, enceintes, amplificateurs,
plastique, aluminium, acier, vidéo 13',
404 x 366 x 457 cm
Vue de l'exposition de groupe « French
Collection », MAMCO, Genève, Suisse,
nov. 2002-janv. 2003.
Coll. Fonds national d'art contemporain,
Ministère de la culture et de la
communication, dépôt au Centre Pompidou,
Musée national d'art moderne, Paris,
France, 2002

signal (par exemple des traducteurs qui convertissent une onde sonore en ligne visuelle comme Carsten Nicolai le pratique dans nombre de ses installations – cf. *Telefunken, Audiosignal for Television*, 2000 [ill. 2]) ? Sont-ils émis par des personnes, des musiciens, ou même des matériaux ? Renvoient-ils à des réalités différentes ou univoques ? Jouent-ils un rôle illustratif ou au contraire favorisent-ils des effets, par exemple de grossissement par amplification, comme dans pratiquement toutes les pièces sonores de Martin Kersels (ill. 3) ?

Il s'agirait alors, en précisant la nature des agencements proposés entre éléments visuels et sonores dans la production artistique contemporaine, non pas de produire de nouvelles catégories, mais de spécifier les points sur lesquels se rejoue le statut des éléments hétérogènes, en acceptant l'hypothèse de principe que ce statut puisse être révoqué, et que, dès lors, nous n'ayons plus affaire qu'à des hybrides (c'est dans cette voie que les compatibilités installées par les outils numériques entre images et sons se développent).

On retrouverait, au sein de ces différents agencements, des partages instaurés par la double contrainte esthétique et ses deux logiques, entre la transcendance des disciplines et l'immanence des continuités. Et l'on pourrait déjà, à ce titre – et au-delà de variations de contenus, même si ces dernières peuvent s'avérer déterminantes selon les œuvres et les procédés requis –, marquer comment certains travaux contemporains produisent des combinaisons conventionnelles entre musique et art plastique (tout ce qui relève, entre autres, de musiques de films d'artistes ou d'ambiances musicales pour salles d'expositions, et il y en a pléthore), quand d'autres proposent des assemblages nouveaux, des hybridations dans des montages qui échappent aux catégorisations formelles des disciplines (le projet *Bondage,* d'Atau Tanaka, qui réalise à partir du scanner d'une image du photographe japonais Araki (ill. 4) – représentant une femme lors d'une séance de bondage – un encodage informatique permettant de traduire les données visuelles scannées en données sonores, en recourant aux logiciels Max/MSP et Jitter (ill. 5), cet hybride visuel-sonore variant ensuite selon les mouvements du public devant l'image photographique-musicale-numérique projetée dans un espace public). Ces différences ne présagent pas, bien entendu, d'une quelconque qualité des œuvres, elles indiquent cependant ce qui pourrait partager une mise en relation d'hétérogènes dans la distinction nécessaire de deux éléments constitutifs $(1 + 1 = 2)$ d'une hybridation où cette même distinction n'est plus opérante $(1 + 1 = 3)$.

La nécessité de penser l'abondance de pratiques et d'œuvres contemporaines mettant en relation les arts plastiques et la musique, le visuel et le sonore tient donc en une phrase : il en va d'une définition générale des pratiques artistiques et des objets d'art contemporains, engageant un découpage relatif au statut applicable aux hétérogènes. La question est esthétique ; elle plonge au cœur de ce qui fonde la modernité. Mais elle ne peut se formuler qu'à une réserve près.

4. Atau Tanaka, *Bondage,* processus son-image à base d'une photo de Nobuyoshi Araki (éléments de travail), 2004

5. Atau Tanaka, *Bondage,* document Max/MSP et Jitter transformant une photo de Nobuyoshi Araki, (éléments de travail), 2004

Il ne s'agit jamais, seulement, d'apprécier les relations de la musique et des arts plastiques au sein d'œuvres données (entreprise de catégorisation qui entérine un mode de séparation *a priori* de la musique et des arts plastiques), mais de comprendre aussi comment le montage du continuum musico-plastique met en puissance un programme d'œuvres. On marque alors l'antériorité du principe d'assemblage des hétérogènes à ses actualisations contemporaines – il se situe depuis plus de deux siècles au cœur du programme esthétique –, et par là même la réalité du continuum visible-audible-dicible au sein de ces mêmes productions [7].

Restent à apprécier et à distinguer des techniques, des programmes, des stratégies ou des écritures qui permettent à des agencements musico-plastiques de se faire et à des œuvres et à des pratiques artistiques de s'y affirmer. Ensemble dont on ne devra pas écarter cependant les techniques ou tactiques qui jouent sur une séparation de fait entre les arts plastiques et la musique – c'est-à-dire adoptant des stratégies de discours qui mettent en valeur, dans le continuum musico-plastique, des formes de séparation disciplinaires (quand bien même elles parviendraient à les résoudre). On doit donc distinguer entre un régime général qui permet au continuum musico-plastique de se faire, celui de l'alliance esthétique des hétérogènes, et des régimes spécifiques qui permettent de construire et de déconstruire cette alliance, jusqu'à pouvoir nier le statut d'hétérogénéité des hétérogènes ou l'affirmer comme indépassable.

Faux problèmes

Il est cependant nécessaire de lever encore trois lectures critiques approximatives de cette double contrainte.

La première en résout les termes dialectiques au nom d'une esthétique de la relation. La contradiction disparaît alors au profit d'une tautologie. Nous l'avons vu, les propositions musico-plastiques ne constituent pas un ensemble en tant qu'elles seraient musico-plastiques, mais s'inscrivent dans un continuum. Qui voudrait pourtant qualifier cet ensemble à tout prix ne pourrait le faire, sinon en affirmant cette mise en relation (de la musique et des arts plastiques) comme trait suffisant. L'ensemble entérinerait un découpage exclusivement formel des œuvres et des pratiques, au détriment de la réalité de toute opération esthétique. C'est au bénéfice de cette assimilation et comme pour échapper à son funeste formalisme que s'est développée une thèse aujourd'hui largement répandue dans la critique d'art. Ses analyses affirment un renouvellement du principe de mise en relation dans les pratiques artistiques-plastiques contemporaines (que ce principe s'applique à la musique et au son, ou à tout autre chose) au regard d'une réalité sociologique et technique, celle des réseaux d'information et de communication (circulation de données, de signes, etc.). Inscrivant la relation au centre, et prétendant ainsi embrasser toutes les pratiques dans leur contemporanéité, cette thèse s'en éloigne pourtant considérablement. D'une part, parce que le procédé général de mise en relation ne permet pas de distinguer des pratiques. Importer, exporter, citer, mélanger, traduire, mixer ou greffer désigne des opérations nécessairement différentes. D'autre part, parce que ce même procédé est déterminé par les contenus auxquels il s'applique et prend, de ce fait, une valeur toujours spécifique. Une pratique n'est pas réductible à une opération générale, mais à une série d'opérations qu'il faut réinsérer au sein d'un continuum (c'est précisément ce qui différencie une pratique d'un geste). Si certains artistes produisent exclusivement des gestes qui s'inscrivent dans des pratiques de connectique ou de constitution de banques de données, alors il faut leur appliquer cette thèse, mais à eux seuls…

La seconde lecture accorde une valeur centrale aux contextes. Une objection pourrait être émise à l'encontre de ces discours qui restreignent les agencements opérés sur le continuum musico-plastique à des contraintes contextuelles (il en va ici du dépassement et de la mise en péril de conventions), objection qui s'applique, plus loin, à tout mouvement qui prendrait en considération les pratiques artistiques en fonction de *cadres* déterminés par la présentation ou la représentation. En jouant la musique « contre » ou « avec » les arts plastiques, on oppose en ce sens le musée ou la galerie (l'exposition) à la salle de concert (la scène). Séparation inopérante, qui sera immédiatement déjouée par les œuvres. Dans les performances musico-théâtrales de Mike Kelley, par exemple, et dans toutes les expériences de spatialisation de la musique et du

7. Voir sur ce point les écrits de Jacques Rancière, entre autres, *Le Partage du sensible. Esthétique et politique*, La fabrique éditions, avril 2000. Sur le mode d'être de ce qui appartient à l'art (ses objets) J. Rancière écrit, p. 31 de ce livre, qu'il est qualifié par « *un régime spécifique du sensible. Ce sensible, soustrait à ses connexions ordinaires, est habité par une puissance hétérogène, la puissance d'une pensée qui est elle-même devenue étrangère à elle-même* ».

son – qui jouent sur sa plasticité et qui déplacent ou annihilent le dispositif scénique de l'exécution musicale. (Voir à ce titre la récente représentation de *Chroma,* de Rebecca Saunders, à la Tate Modern, en juin 2003 : *Chroma* est un « concert-installation » qui joue sur la répartition de masses sonores dans l'espace – petites boîtes à musiques de différents formats dispersées au sol jouant leurs propres mélodies et groupes d'instruments répartis dans l'espace induisant pour le spectateur-auditeur un parcours dans la musique, qui rend cette dernière parcellaire et incomplète, en quelque endroit que l'on se situe.)

La troisième lecture exploite cette alliance esthétique des hétérogènes pour effectuer une série de découpages entre des catégories culturelles. En opposant ou en associant la musique et les arts plastiques en tant que genres, on laisse ici la porte ouverte à des sous-catégories et à des sous-genres, jouant par exemple la taxinomie des productions dites populaires contre celle des productions savantes en matière de musique ou d'arts plastiques. On s'assure de permanentes extases lorsqu'on repère des passages ou trajets d'un espace à un autre, devant ces échanges entre haut et bas (rock, techno, DJ et art contemporain), devant leurs promesses de dépassements ou leurs décadrages permanents. Mais on oublie qu'on souligne alors des enjeux culturels et non des questions esthétiques (à moins, encore une fois, que la pratique de l'artiste engage une mise en question de critères ou de classifications culturelles, nous y reviendrons). Il faudrait, à ce titre, toujours marquer la différence entre ce qui, culturellement, engage un déplacement au regard d'une situation contextuelle donnée (le rock dans les musées) de ce qui permet de séparer de manière opératoire des pratiques esthétiques : comment, par exemple, entre les musiques populaires et les musiques savantes, des différences essentielles qualifient des modes de synchronisation du temps, que l'on marque dans les unes par le « beat », la pulsation répétée du temps, alors qu'elle est absolument absente des autres (la musique savante désynchronise les temps), différence que l'on repère encore dans les rapports de l'écriture et de l'écoute, littéralement inversés entre les unes et les autres (l'écriture est première et l'écoute dernière dans le cadre de la composition savante, alors qu'à l'inverse, dans le rock ou dans le Djing, l'écoute est première et la partition dernière, voire même absente…).

Tactiques et manières de faire

Si l'on doit fonder des catégories, elles désigneront donc des modes opératoires favorisant la constitution d'agencements musico-plastiques, et permettront de distinguer des opérations de traduction au sein de propositions artistiques, qu'elles produisent des formes d'opposition, instruisent des circulations entre les éléments ou fabriquent des hybrides. Selon qu'ils mettent ou non l'accent sur des ordres disciplinaires (accréditant une transcendance des genres) ou des continuités (validant l'immanence du continuum visible/audible), ces agencements se positionnent différemment sur l'axe déterminé par la double contrainte du régime esthétique. Les trois grandes catégories que nous proposons d'utiliser pour les distinguer recoupent, dans des pratiques artistiques, des séparations qui relèvent d'une conception frontalière (éléments répartis selon des ordres et des catégories), d'une logique médiumnique (circulation des signes

6. Christian Marclay, *Video Quartet,* 2002
Projection DVD quatre circuits avec son,
14'
2, 43 m x 12, 19 m (l'installation) ;
2, 43 m x 3, 04 m (chaque écran)
Édition de 5, 2 épreuves d'artiste

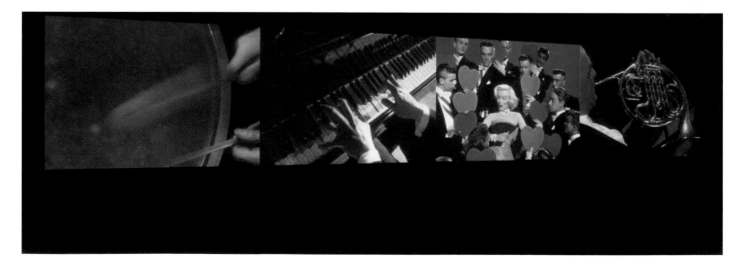

à travers des espaces stratifiés) ou de pratiques de capture et d'hybridation (proches des logiques rhizomatiques de greffe et de transformation, au sens où l'entendent Gilles Deleuze et Félix Guattari).

La notion de frontière actualise un mode de découpage des arts selon des catégories répondant à des disciplines, des genres ou des styles. Nous appelons donc « frontalière » une pratique qui se propose d'agencer musique et arts plastiques en tenant compte des lignes de séparation que genres, styles et disciplines posent entre eux. Mike Kelley est typiquement un artiste dont la pratique repose sur ce type de découpages et sur les traversées qu'il propose (trans-genre, trans-culturelle, etc.). À propos de la musique américaine, il dit, ainsi :

« *Cela concerne* [...] *le langage de la culture populaire, et il est bien question de "classe" également, mais ça ne concerne pas seulement les Rockers et les Teds et ce genre de niaiseries, cela a beaucoup plus à voir avec la manière dont les gens utilisent certaines formes, et la codification des formes elles-mêmes* [8]. »

Où l'on voit aussi que la pratique frontalière met à disposition de Kelley un outillage sémiotique (signes, codes, langage) et qu'elle repose sur un découpage culturel des formes artistiques (registres et niveaux). La méthode employée ici est dialectique ; il s'agit de réunir ce qui est séparé et de séparer par là même ce qui est réuni par une traversée des registres culturels qui s'articule dans et par le langage plastique. C'est donc l'artiste qui se situe au milieu, qui occupe le poste frontalier, qui reprend, déplace, remixe, agence différents langages dans un langage unique. La pratique est donc tributaire d'un procédé général, celui de l'importation (reprise ou citation, plus ou moins directes, qui permettent l'identification des référents), et soumise aux lois des évolutions culturelles générales. Sur ce point, on peut douter que les enjeux musico-plastiques relatifs à la réunion du rock et de l'art contemporain, si vifs dans les années 1980 (avec des artistes comme Raymond Pettibon, des groupes comme Sonic Youth, etc.), soient aujourd'hui saisis par ce prisme, d'une brûlante actualité.

Dans la pratique frontalière, les hétérogènes sont convoqués pour résoudre des oppositions, mais ces oppositions peuvent autant, sinon plus, être contextuelles que structurelles. L'excès de contextualisation des référents ne réserve que des travaux à base d'imagerie culturelle bien scolaires (dont les puissances d'affirmation semblent aujourd'hui totalement vaines). Tout au contraire, chez un artiste comme Christian Marclay, et c'est un des intérêts de son travail, cette approche sémiotique engage des transformations structurelles qui s'appliquent également à une mise en jeu de la matérialité des objets et des médiations sonores : entre modification d'instruments – *Virtuoso,* un accordéon au soufflet de plus de sept mètres –, remixage d'images et de films pour de nouvelles partitions musico-plastiques – *Video Quartet* (ill. 6) –, travail sur la matérialité du son gravé sur disque, en concert, avec les « sculpteurs de vinyles » ou dans une installation comme *Echo and Narcissus* (repr. p. 361), parterre de CD posés au sol, comme autant de miroirs.

Considérer que les hétérogènes ne sont pas mis en opposition par les découpages des registres culturels et des langages formels qui les distinguent permet d'arrêter l'immanence de l'usage des signes dans les agencements qui en organisent la circulation. Deux axes précisent ces pratiques, qui ne se réfèrent plus à un système sémiotique/linguistique, mais proposent, d'un côté, des procédés d'enregistrement, de reprise et de remixage qui ne différencient plus forme et usage ; de l'autre, des procédés de traduction et de conversion relatifs à l'émission de signaux compatibles.

L'assimilation du matériau au procédé, chez un artiste et musicien comme Scanner, relève de la première pratique (ill. 7). Scanner enregistre bruits, sons, musiques et collecte toutes sortes d'objets trouvés pour les redistribuer dans des dispositifs (concert, performance, parcours avec walkman), qui filtrent des perceptions, traversent des espaces (au sens où un scanner peut le faire). Scanner emploie un procédé simple : il s'agit de capter, à l'aide d'un appareil, des transmissions sonores, et de les enregistrer (cet appareil est une sorte d'antenne, si l'on veut, particulièrement puissante et sensible, qui peut donc « attraper » toutes sortes de fréquences, reliée à un appareil d'enregistrement). Son matériau plastique est entièrement fourni par ces captations et leur enregistrement.

8. M. Kelley dans un entretien avec Ulrike Groos et Markus Müller en octobre 1997, cité par Vincent Pécoil dans « De A à B ; une introduction », publié dans *Prières américaines,* Les Presses du réel, 2002, p. 11.

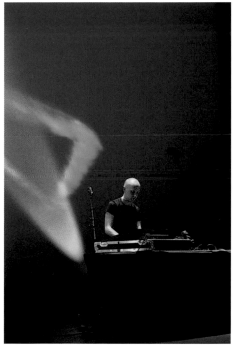

7. Scanner, Concert du 16 octobre 2002 Centre Pompidou, Paris, France

9. À propos de cette formule de McLuhan, voir notre article dans *Musica Falsa* n° 18, « Medium = message, ou le déni des médiations ».

10. Dans, *Circle Amplification (Orange)* (1996), un aimant situé derrière une feuille et fixé sur une armature rotative dessine, avec de la limaille de fer, un cercle qui apparaît sur l'autre face de la feuille. Le son du cercle qui s'inscrit est capté par un micro et diffusé sur un amplificateur et un haut-parleur de la marque Orange. *Brown Sound Kit* (1994) se présente sous la forme d'une machine produisant un son d'une fréquence extrêmement basse, calculée pour faire perdre aux auditeurs le contrôle de leurs intestins. Pendant les révoltes d'étudiants de 1968, la police française avait tenté d'utiliser ce type de son pour calmer les affrontements, mais apparemment sans résultats probants... Dans *Twist* (1993), un moteur électrique enroule lentement plus de 10 000 élastiques en caoutchouc attachés à une jambe prosthétique. Parvenue au maximum de tension, la jambe se met à frapper frénétiquement le mur.

8. Tatiana Trouvé, *Module d'attente*, 2003 Plexiglas, skaï, fer, bois, chaîne hi-fi, CD par Phil Von *(Streched)*, 187 x 169 x 90 cm Vue de l'exposition « Tatiana Trouvé » Kunstverein, Fribourg, Allemagne septembre-octobre 2003

On trouve une occurrence de la seconde opération chez Carsten Nicolai, pour qui la mise en question de la transmission et de la conversion de signaux sonores et visuels – fréquences, tonalités, bips, lignes, intensités électriques – est le plus souvent centrale, notamment dans des installations comme *Model zur Visualisierung von Ton durch die Wirkung von magnetischen Feldern auf einen Elektronenstrahl [Modèle pour la visualisation du son à travers l'effet d'un champ magnétique sur l'émission d'un électron]* (2001) ou *Telefunken, Audiosignal for Television*. Dans les deux œuvres, il s'agit de traduire visuellement des intensités sonores, de trouver des équivalences entre deux modes de transmissions électriques. Les schémas relationnels mis en place par Nicolai entre émetteurs (son), transmetteurs (électricité) et traducteurs (image) ne sont finalement que peu éloignés de la célèbre formule de McLuhan sur les médias : médium = message. Les agencements de Nicolai mettent en application assez explicitement une relation d'équivalence, égalitaire, entre émission et réception, à la faveur du médium, de ce qui fait milieu : l'électricité. Le message que délivre le traducteur est avant tout électrique. On retrouve donc les deux implications immédiates de l'équation de McLuhan : message = message, médium = médium [9].

Dans ce versant matérialiste, si l'on veut, de l'agencement musico-plastique (répondant à l'opposition classique matière/forme, dans la mesure où un invisible devient visible, où une onde se matérialise, où un son se transforme), une seconde série d'agencements relie l'objet musico-plastique et l'espace psychophysiologique de sa réception. À l'écoute rejouée chez Scanner, puis à la modélisation visuelle du son chez Nicolai, il faudrait ajouter ici des agencements musico-plastiques engageant d'autres rapports à la perception et au corps. On pense, tout particulièrement, au travail engagé par Tatiana Trouvé avec différents musiciens pour ses *Modules d'attente* (2003, ill. 8), lieux dont l'architecture propose aux corps des postures de repos et qui produisent des sons provenant d'enregistrements de temps d'attentes ou d'arrêts (répondeurs, sonneries, halls, réceptions, gares, métros, etc.) remixés et remis en circulation et donc en musique par des compositeurs. Ici, comme avec Nicolai ou avec Scanner, c'est avant tout nos perceptions et nos corps que les agencements musico-plastiques viennent interroger. L'artiste frontalier cède la place à l'œuvre médium.

La frontière, qui sépare et qui réunit, n'offre pas aux pratiques artistiques un espace commun, sinon celui du litige. Le médium, qui réorganise la circulation des signaux dans de nouveaux canaux, propose une communauté indistincte aux éléments musico-plastiques. Cette communauté existe différemment, encore, lorsque les connexions, les branchements, les liens du continuum reliant le visible et l'audible donnent lieu à des dispositifs et à des hybridations. Car si la frontière désigne une limite et le médium un flux, l'hybridation s'applique à un milieu et à une extension.

Du côté de l'hybridation, la logique n'est plus celle des registres ou des signes ; elle suppose un agencement machinique à l'intérieur duquel fonctionnent directement les agencements d'énonciation. Elle abolit à ce titre toute forme de séparation entre les hétérogènes. Pour reprendre l'expression que Gilles Deleuze et Félix Guattari consacrent à cette logique dans *Mille plateaux* (et dont ils font porter l'exemplarité sur les relations de la guêpe et de l'orchidée – voir « Rhizome »), on pourra dire qu'avec l'hybridation, il y a « capture de code ».

L'appareillage technique numérique peut jouer un rôle déterminant dans ces formes d'hybridation du visuel et du sonore, puisqu'il permet de relier des chaînons sémiotiques à des modes d'encodage. La question ne se pose plus en termes de traduction ou de transmission de signes. Le langage est déjà donné, qui permet de nouvelles articulations de l'image et du son (typiquement, comme nous l'avons déjà signalé, avec l'utilisation de logiciels en « temps réel » tel que Max/MSP). Mais ce type d'agencements n'est pas réductible aux possibilités techniques du temps réel. Le rôle joué, par exemple, par les machineries amplifiées qui structurent les différentes installations et sculptures sonores de Martin Kersels, permet d'encoder les relations du son et de la matière *(Circle Amplification (Orange), Brown Sound Kit)*, mais aussi de rejouer les tensions (burlesques) de l'organique et du mécanique *(Twist)* [10]. L'intensité électrique détermine à la fois les rythmes, les présences corporelles et les formes musico-plastiques de nombreuses installations vidéos de Doug Aitken (*These Restless Minds*, 1998, *Electric Earth*, 1999, *I am in You*, 2000, ou encore *Interiors,* 2002) : elle assure l'encodage des êtres et des lieux, de la parole et des

gestes, et permet à la musique du monde d'échapper au chaos – même s'il semble, sous les effets d'accélération et de décélération de sa vitesse, que le monde ne puisse guère se maintenir autrement que dans des équilibres instables. Mais plus étonnante encore est l'hybridation musico-plastique proposée par certaines œuvres de Jeremy Deller, et dont *Acid Brass* (1997) est emblématique. *Acid Brass* se propose d'organiser la rencontre musicale d'une fanfare (*brass band* en anglais) ouvrière (une des dernières en activité en Angleterre au moment où le projet a été réalisé) et d'une forme de musique, l'Acid House (musique de club qui s'est imposée dans le Nord ouvrier de l'Angleterre, au moment précis où les grandes industries étaient démantelées). Fin d'un monde, début d'un autre, finalisés sous la forme d'un disque (le William Fairey Band qui interprète les classiques de l'Acid House) et d'une carte établissant les liens et trajets effectués par les musiques qui rendent possible cette rencontre, et qui conduisent de l'Acid House au Brass Band jusqu'à l'Acid Brass, traversant les espaces et les temps, donnant à voir non une arborescence mais un réseau (ill. 9). Le projet *Acid Brass* actualise en tous ses points des médiations entre les choses musicales et les choses plastiques : Jeremy Deller y assume lui-même un rôle de médiateur. Et si tout, apparemment, porterait à croire que l'agencement musico-plastique engagé par l'artiste est de type frontalier, il n'en est pourtant rien. Les hétérogènes convoqués ici ne manifestent pas des différences de classes sociales, de registres culturels ou de systèmes sémiotiques ; ils sont devenus hétérogènes par le fruit de la dé-liaison d'un temps et d'une action politique dans un espace donné (le libéralisme thatchérien, en Angleterre, dans les années 1980). La fanfare ouvrière a disparu quand la musique Acid House apparaissait : leur hybridation, pourtant possible, n'avait pas pris. Jeremy Deller se propose de la réaliser dans la jonction des espaces et des temps : il rétablit ainsi des homogénéités. Telle est sans doute la charge utopique dont tous les projets et toutes les stratégies d'écriture évoqués ici sont porteurs : le travail sur les agencements musico-plastiques, au-delà des différences de procédés et des types d'agencements arrêtés, porte toujours une idée de l'œuvre et de l'art comme espace autre, comme autre lieu, celui d'un partage réalisé.

9. Jeremy Deller, *History of the world*, 1996
Craie sur bois, 122 x 152,5 cm
Galerie Art : Concept, Paris, France

Correspondances

Abstraction, musique des couleurs, lumières animées

[…] *La coordination des différentes fonctions sensorielles s'accomplit elle aussi, en grande partie, sans la participation de la volonté de l'artiste. L'organe de la vue n'est pas seul en cause. La réalisation d'une œuvre plastique requiert la collaboration de tous les organes des sens. C'est un effort gros d'événements insoupçonnés, un effort que le spectateur est invité à refaire, à l'échelle de ce que lui-même ressent.* […]

František Kupka, *La Création dans les arts plastiques*, Paris, Cercle d'Art, coll. « Diagonales », 1989, p. 231 ; traduction établie par Erika Abrams à partir des brouillons de l'auteur et de l'édition tchèque *Tvoření v umění výtvarném*, Prague, Mánes, 1923.

[…] *La musique et l'architecture sont privilégiées par rapport à la peinture, à la sculpture et même à la poésie en ce sens qu'elles puisent leurs formes d'expression directement dans le monde subjectif des sensations et des pensées, qu'elles évoluent donc dans l'abstrait.* […]

František Kupka, *La Création dans les arts plastiques*, op. cit., p. 247.

František Kupka

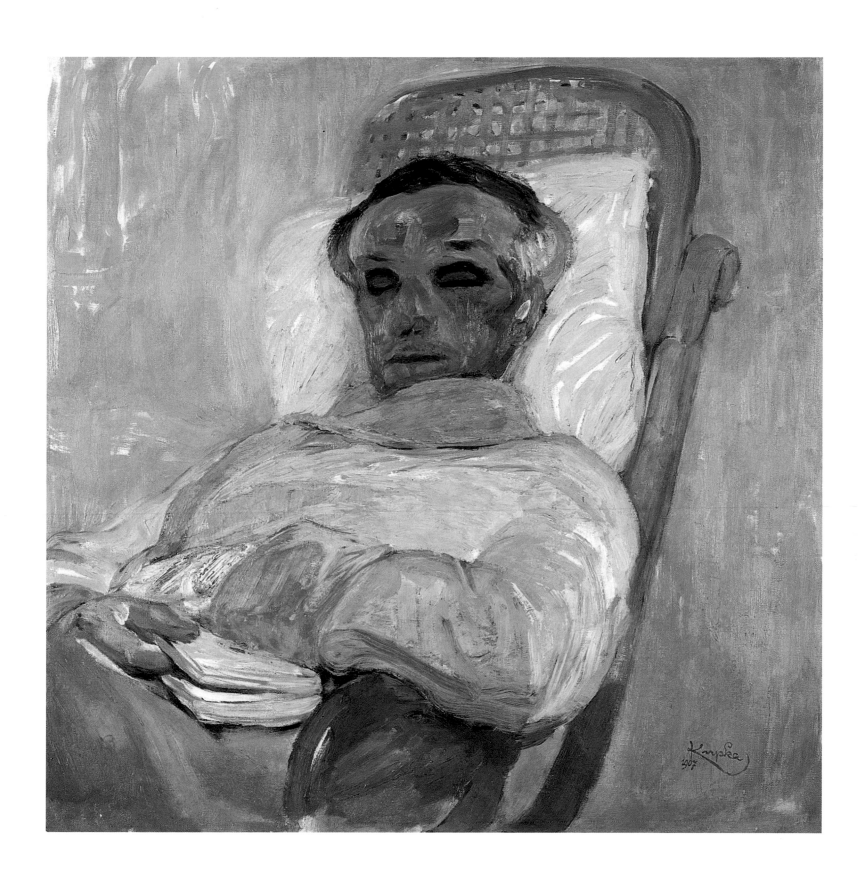

La Gamme jaune,
1907
Huile sur toile, 79 x 79 cm
Centre Pompidou,
Musée national d'art
moderne, Paris, France.
Don d'Eugénie Kupka
en 1963

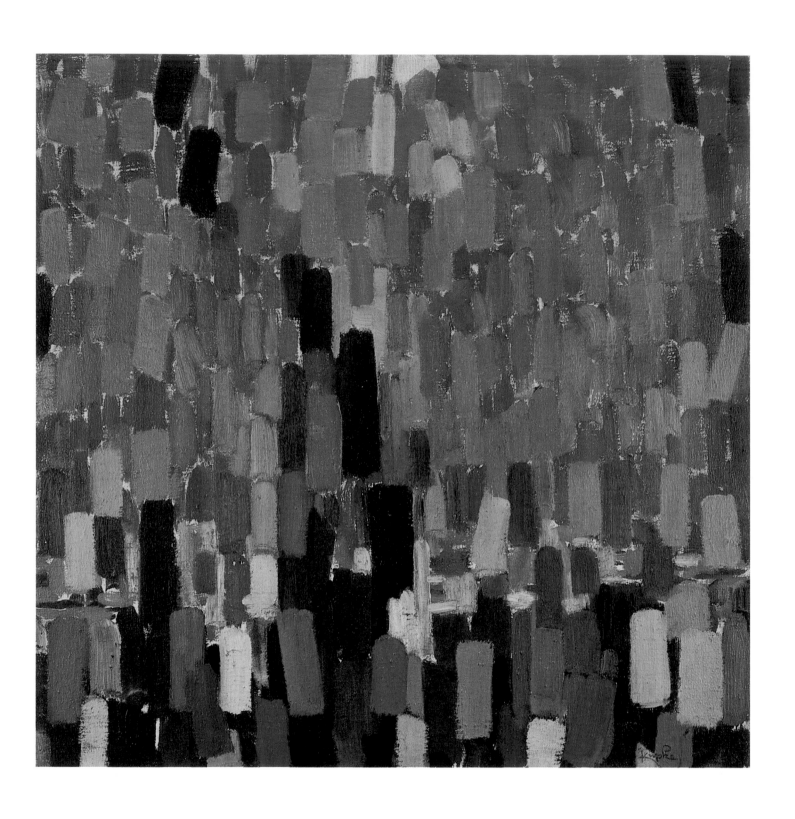

***Nocturne**, 1911*
Huile sur toile
64 x 64 cm
Museum moderner Kunst
Stiftung Ludwig Wien,
Vienne, Autriche

116 František Kupka

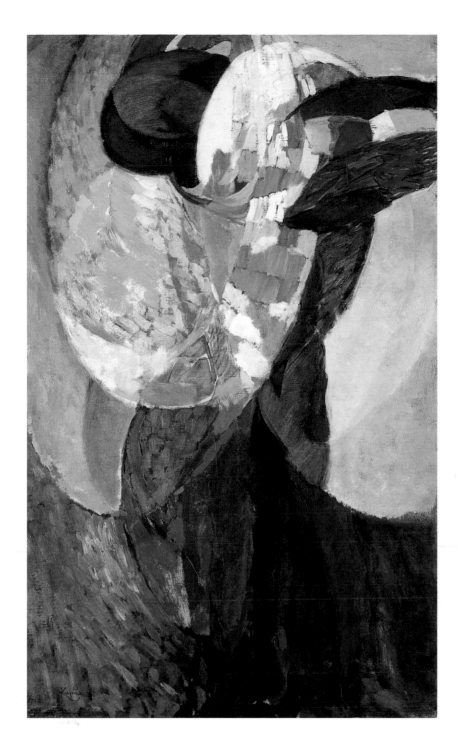

[...] La musique n'est que l'art des sons qui ne sont pas dans la nature et qui sont presque entièrement créés. L'homme a créé l'articulation de la pensée par les mots. Il a créé l'écriture, il a créé l'aéroplane, et la locomotive. Pourquoi donc ne créerait-il pas en peinture et en sculpture indépendamment des formes et des couleurs du monde qui l'environne ?

Je donne toute mon attention aux unités morphologiques des *rapports* entre les différentes formes. La juxtaposition de différents organismes sur une toile me semble destructive. C'est pourquoi j'emploie à la fois les lignes rectangulaires avec tous les angles environnants.

Il en est de même avec les couleurs qui doivent toutes appartenir soit à la gamme majeure soit à la gamme mineure. Devenir conscient de l'emploi des moyens picturaux, sans l'esclavage du descriptif en peinture, est devenu le but de mes efforts. Je suis persuadé que si une ou deux générations de peintres procèdent ainsi, l'art ne peut qu'y gagner. Devenir conscient de soi-même est nécessaire pour régénérer la peinture, après tant de siècles de dévotion à la religion, aux classes dirigeantes, à la stupide bourgeoisie.

Le public a certainement besoin d'ajouter à l'action du nerf optique celles du nerf olfactif, du nerf acoustique et du nerf sensitif.

Je tâtonne toujours dans le noir, mais je crois pouvoir trouver quelque chose entre la vue et l'ouïe et je peux créer une figure en couleurs comme Bach l'a fait en musique. De toute manière, je ne me contenterai pas plus longtemps de la servile copie.

František Kupka, dans « Orpheism' latest of painting cults : Paris school, led by František Kupka, holds that color affects senses like music », *New York Times* (New York), 19 octobre 1913 ; repris dans « Le véritable rôle de l'art », dans L. Brion-Guerry (dir.), *L'Année 1913. Les Formes esthétiques de l'œuvre d'art à la veille de la première guerre mondiale*, Paris, Klincksieck, 1973, t. III, p. 160-161. Trad. N. Blumenkranz-Onimus.

Étude pour Amorpha, Fugue à deux couleurs, **1910-1911**
Huile sur toile
118,8 x 68,5 cm

The Cleveland Museum of Art, Contemporary Collection of The Cleveland Museum of Art, 1969.51, Cleveland (OH), États-Unis

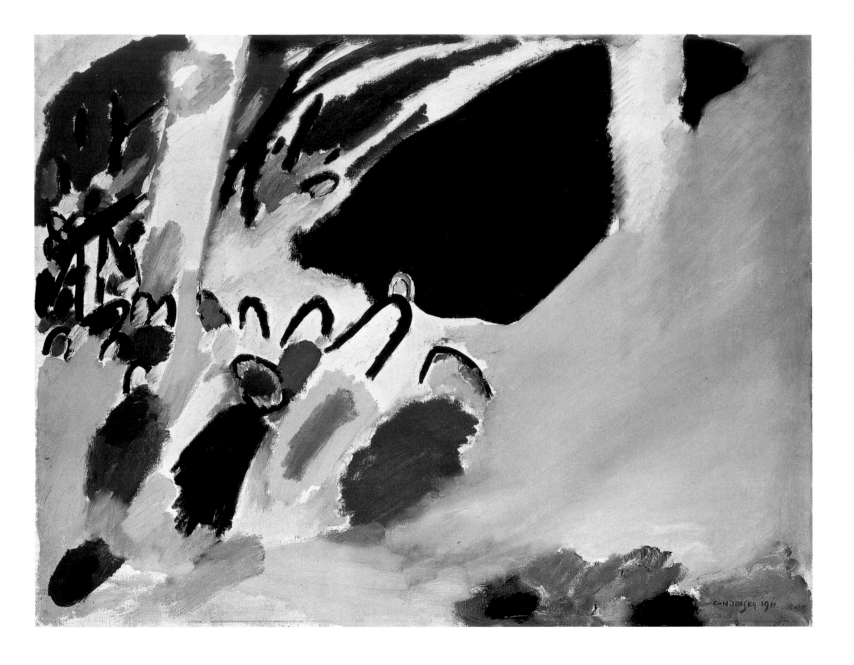

W. Kandinsky
Ainmillerstr. 36, I
Munich

18.1.1911

Cher Professeur !

Pardonnez-moi, je vous prie, si je vous écris, sans avoir le plaisir de vous connaître personnellement. Je viens d'assister à votre concert ici, et j'ai eu une joie réelle à l'écouter. [...]

Vous avez réalisé dans vos œuvres ce dont j'avais, dans une forme à vrai dire imprécise, un si grand désir en musique. Le destin spécifique, le cheminement autonome, la vie propre enfin des voix individuelles dans vos compositions sont justement ce que moi aussi je recherche sous une forme picturale. Actuelle-

ment, une des grandes tendances en peinture est de chercher la « nouvelle » harmonie, par des voies constructives, où le rythme [*das Rhythmische*] est à bâtir à partir d'une forme presque géométrique. Cette voie, je n'y aspire ct ne sympathise avec elle qu'à demi. La *construction*, voilà ce qui manquait si désespérément à la peinture ces derniers temps. Et il est bon qu'on la recherche. Seulement, c'est la *manière* de construire que je conçois différemment.

Je crois justement qu'on ne peut trouver notre harmonie d'aujourd'hui par des voies « géométriques », mais au contraire, par l'antigéométrique, l'antilogique le plus absolu. Et cette voie est celle des « dissonances dans l'*art* » – en peinture comme en musique. Et la dissonance picturale et musicale « d'aujourd'hui » n'est rien d'autre que la consonance de « demain ». [...]

Vassily Kandinsky, « Correspondance avec Schönberg », *Contrechamps* (Lausanne, L'Âge d'Homme), n° 2, avril 1984, p. 11. Trad. Daniel Haefliger.

Vassily Kandinsky

Impression III (Konzert), 1911
Huile sur toile
78,5 x 100,5 cm
Städtische Galerie im
Lenbachhaus und
Kunstbau, Munich,
Allemagne

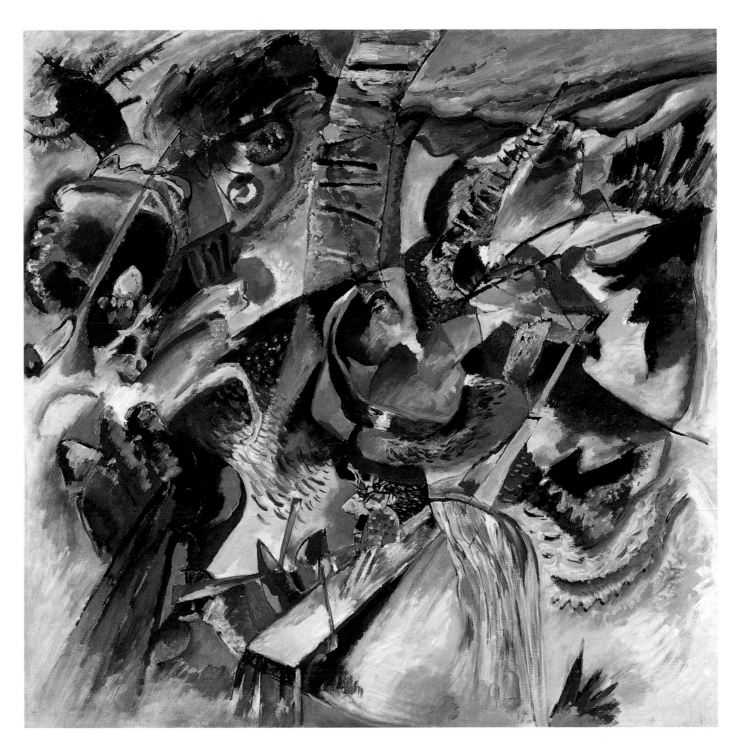

[…] *Chaque œuvre naît, du point de vue technique, exacte-ment comme naquit le cosmos… Par des catastrophes qui, à partir des grondements chaotiques des instruments, finissent par faire une musique que l'on nomme musique des sphères. La création d'une œuvre, c'est la création du monde.* […]

Vassily Kandinsky, « Rückblicke », dans *Kandinsky, 1901-1913*, Berlin, Verlag der Sturm, 1913 ; repris dans *Regards sur le passé et autres textes, 1912-1922*, édition établie et présentée par Jean-Paul Bouillon, Paris, Hermann, 1974, p. 116.

Improvisation Klamm, 1914
[Improvisation serrée]
Huile et gouache sur toile
110 x 110,3 cm

Städtische Galerie im Lenbachhaus und Kunstbau, Munich, Allemagne

[...] *Les dernières de ces abstractions colorées sont issues de cette année à Torcello. J'ai tenté de ramener avec moi quelque chose de la résonance des anciennes mosaïques. On sait que les impressionnistes français se sont intéressés à l'aspect théorique de la couleur. Chez eux, il s'agissait de mettre en vibration, de faire jouer une couleur, une surface qui était en elle-même plate et mince. Ce vers quoi on tendait alors, ce n'était pas une connaissance de la manière de déplacer les grandes masses de couleur du tableau. Sur ce point, ils étaient trop tenus à la nature. Aussi ont-ils exécuté la composition des grandes masses de couleur sur le motif, en se laissant inspirer par la nature.* [...]

Augusto Giacometti, « Die Farbe und ich » [La couleur et moi] [discours tenu au Studio Flutern le 14 novembre 1933], dans *Augusto Giacometti. Gemälde, Aquarelle, Pastelle, Entwürfe*, cat. d'expo., Lucerne, Kunstmuseum, 1987, p. 22 [extrait traduit par Jean Torrent].

Augusto Giacometti

Chromatische Phantasie, 1914
[Fantaisie chromatique]
Huile sur toile
99,5 x 99,5 cm
Kunsthaus Zürich, Zurich,
Suisse. Geschenk Dr. Erwin
Poeschel

1. *Živopis'no-muzykal'naja Konstrukcija*, 1918 [Construction picturo-musicale] Huile sur carton 51 x 63 cm

Greek Ministry of Culture State Museum of Contemporary Art – Thessaloniki – Costakis Collection, Thessalonique, Grèce

2. *Živopis'no-muzykal'naja Konstrukcija*, 1918 [Construction picturo-musicale] Gouache sur carton 51,4 x 63,7 cm

Greek Ministry of Culture State Museum of Contemporary Art – Thessaloniki – Costakis Collection, Thessalonique, Grèce

Mikhaïl Matiouchine

Arnold Schönberg, *Farben*
Peter Szendy

Dans une lettre du 14 juillet 1909, Schönberg mentionne à Richard Strauss des « pièces courtes pour orchestre (d'une durée comprise entre une et deux minutes) », dont certaines sont déjà achevées. De ce qui formera les *Cinq pièces pour orchestre* (op. 16), le compositeur sait déjà qu'il « attend énormément » :

« … en particulier en ce qui concerne la sonorité et l'atmosphère. Il ne s'agit que de cela – il n'y a absolument rien de symphonique, c'est l'exact contraire, pas d'architecture, pas de construction. Rien qu'un changement varié et ininterrompu de couleurs, de rythmes et d'atmosphères [1]*. »*

Ce à quoi Strauss répond : *« [Ces pièces] sont du point de vue du contenu et de la sonorité des expériences si osées que, pour le moment, je ne peux avoir la témérité de les présenter à un public berlinois plus que conservateur* [2]*. »*

La plus célèbre – et sans doute, en effet, la plus « osée » de ces cinq pièces – est la troisième, à laquelle Schönberg, au fil des éditions successives, a donné différents titres. Sur la partition révisée publiée en 1922, l'opus 16 n° 3 est ainsi intitulé *Farben [Couleurs],* tandis que la version pour orchestre de chambre de 1925 ajoute la mention *Sommermorgen an einem See (Matin d'été au bord d'un lac* – selon le témoignage d'Egon Wellesz, Schönberg aurait voulu évoquer par ces mots le scintillement de la lumière sur le lac de Traun).

Sans entrer dans les débats concernant la valeur de ces titres [3], on ne peut pas nier l'écho que se renvoient, d'une part, le miroitement sonore produit dans *Farben* par l'alternance de deux orchestrations différentes sur un même accord répété et, d'autre part, l'idée d'une *Klangfarbenmelodie* [ou *Mélodie de timbres*] que Schönberg entrevoit, deux ans plus tard, dans les dernières pages de son *Traité d'harmonie* publié en 1911.

« S'il est possible maintenant, à partir de timbres différenciés par la hauteur, de faire naître des figures sonores que l'on nomme mélodie – succession de sons dont la cohérence même suscite l'effet d'une idée –, alors il doit être également possible, à partir de pures couleurs sonores – les timbres – de produire ainsi des successions de sons dont le rapport entre eux agit avec une logique en tout point équivalente à celle qui suffit à notre plaisir dans une simple mélodie de hauteurs. Il semblerait que cela soit une fantaisie futuriste, et c'est sans doute le cas. Mais c'est une fantaisie dont j'ai la ferme conviction qu'elle se réalisera. »

Ce que Schönberg envisage ainsi reprend ce qu'il avait ébauché deux ans auparavant précisément avec *Farben* : de même qu'on peut créer des mélodies avec des notes (lesquelles prennent dès lors le pas sur les timbres ou les couleurs instrumentales qui les portent), de même, on peut, on pourra former des successions de couleurs sonores présentant une logique séquentielle semblable à celle d'une mélodie (et ce sont, cette fois, les notes qui deviennent secondaires par rapport au jeu des timbres).

En 1910, Schönberg travaillait aussi à *La Main heureuse,* une œuvre dans laquelle il tentait d'appliquer cette même logique à l'ensemble des possibilités qu'offre la scène théâtrale : *« Couleurs, bruits, lumières, sons, mouvements, regards, gestes – bref, tous les moyens qui forment les ingrédients de la scène – doivent être liés les uns aux autres de façon variée* [4]*. »* Sa rencontre avec Kandinsky l'année suivante, (lequel admirera tout particulièrement le *Traité d'harmonie* [5]) l'encouragera certainement dans cette voie nouvelle, celle des synesthésies en tout genre.

1. Arnold Schönberg cité dans Hans Heinz Stuckenschmidt, *Arnold Schoenberg* [1974], trad. de l'allemand par Hans Hildenbrand, suivi de *Analyse de l'œuvre* par Alain Poirier, Paris, Fayard, 1993, p. 74-75.

2. Richard Strauss cité dans *Ibid,* p. 76-77.

3. On pourra lire à ce sujet le remarquable chapitre que Carl Dahlhaus consacre à la question de la « musique à programme » dans son *Schoenberg* (Carl Dahlhaus, *Schoenberg*, Philippe Albèra, Vincent Barras (dir.), chap. « Schoenberg et la musique à programme » [trad. de l'allemand par Tiina Hyvärinen], Genève, Contrechamps, 1997, p. 149-159).

4. Lettre à Alma Mahler, automne 1910 (citée par Joseph Auner, « *Die Glückliche Hand* d'Arnold Schoenberg : "faire de la musique avec les moyens de la scène" », traduit de l'américain par Julie Leguay, dans *Arnold Schoenberg*, textes réunis par P. Albèra et Peter Szendy, Paris, Théâtre du Châtelet, 1995).

5. « Je vous envie beaucoup ! Votre *Traité d'harmonie* est déjà sous presse. Les musiciens ont vraiment de la chance (toutes proportions gardées !) de pratiquer un art qui est parvenu si loin. Un art vraiment, qui peut déjà renoncer complètement à toute fonction purement pratique. Combien de temps la peinture devra-t-elle encore attendre ce moment ? Elle aussi a le droit (= le devoir) d'y arriver : la couleur, la ligne en soi et pour soi – quelle force et quelle beauté illimitées possèdent ces moyens picturaux ! Et pourtant, on peut déjà clairement distinguer le début de ce chemin. Nous avons maintenant aussi le droit de rêver d'un *"Traité d'harmonie"*. J'en rêve déjà et j'espère poser au moins les premiers principes de ce grand livre à venir » (Vassily Kandinsky, lettre du 9 avril 1911, dans *Arnold Schoenberg – Ferrucio Busoni, Arnold Schoenberg – Vassily Kandinsky, Correspondances, textes,* Genève, Contrechamps, 1995, p. 141. Introduction de P. Albèra).

Arnold Schönberg

1. *Vision (Augen),*
1910
[Vision (Yeux)]
Huile sur carton
25 x 31 cm
Arnold Schönberg Center,
Vienne, Autriche

2. *Der Rote Blick,*
1910
[Le Regard rouge]
Huile sur carton
28 x 22 cm
Arnold Schönberg Center,
Vienne, Autriche

3. *Blauer Blick,* **1910**
[Regard bleu]
Huile sur carton
20 x 23 cm
Arnold Schönberg Center,
Vienne, Autriche

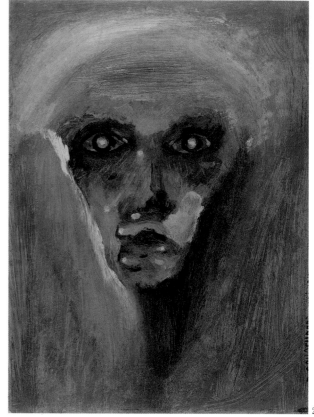

[...] Depuis longtemps j'avais en tête l'idée d'une forme que je croyais être en fait l'unique forme dans laquelle un musicien peut s'exprimer au théâtre. Je la nommai – dans mon langage familier : « faire de la musique avec les moyens de la scène ».

Il n'est pas facile de dire ce que j'entendais par là : je voudrais essayer de l'expliquer.

En vérité, les sons ne sont pas autre chose – si on les regarde clairement et lucidement – qu'une forme particulière de vibration de l'air, et en tant que tels, ils produisent une certaine impression sur l'organe des sens concerné, l'oreille. Mais, grâce à une façon particulière de les relier l'un à l'autre, ils suscitent certains effets artistiques, et si l'on peut s'exprimer ainsi, psychiques. Mais, comme cette capacité ne réside nullement déjà dans chaque son isolé, il devrait être possible, sous certaines conditions, de produire de tels effets avec divers autres matériaux ; à savoir, si on les traitait comme les sons ; si, sans nier leur matérialité, on savait, *indépendamment* d'elle, les lier en formes et en figures après les avoir mesurés selon les critères du temps, de la hauteur, de la largeur, de la force, et de beaucoup d'autres dimensions ; si l'on savait, suivant des lois plus profondes que ne le sont les lois du matériau, établir des rapports entre eux. Selon les lois d'un monde construit par son créateur d'après la mesure et le nombre. [...]

Ce qui est décisif, c'est qu'un processus spirituel, qui a sans aucun doute sa source dans l'action, est exprimé non seulement à travers les *gestes*, le *mouvement* et la *musique*, mais aussi à travers les *couleurs* et la *lumière* ; et il doit être clair que les *gestes*, les *couleurs* et la *lumière* ont été traités ici pareillement à des sons : qu'avec eux de la musique a été faite. Qu'à partir de valeurs de lumière et de tons de couleur particuliers, on peut pour ainsi dire construire des figures et des formes *(Gestalten)* semblables aux formes *(Gestalten)*, aux figures et aux motifs de la musique. [...]

Cela nous entraînerait certainement trop loin, si je voulais citer tous les exemples qui donnent l'idée d'une musique faite avec les moyens de la scène. Je crois cependant pouvoir dire que chaque mot, chaque geste, chaque rayon de lumière, chaque costume, et chaque image y participe : aucun ne prétend symboliser autre chose que ce que les sons ont par ailleurs coutume de symboliser. Le tout ne veut pas signifier moins que ce que signifient des sons musicaux. [...]

Arnold Schönberg, Conférence de Breslau sur « Die glückliche Hand » [1928], dans *Arnold Schönberg. Gesammelte Schriften I*, Francfort, I. Vojtech, 1976 ; repris dans *Contrechamps* (Lausanne, L'Age d'Homme), n° 2, avril 1984, p. 86-88. Trad. Edna Politi.

1. *Hände*, vers 1910
[*Mains*]
Huile sur toile
22 x 33 cm
Arnold Schönberg Center,
Vienne, Autriche

2. *Der Rote Blick*,
1910
[*Le Regard rouge*]
Huile sur carton
32 x 25 cm
Arnold Schönberg Center,
Vienne, Autriche

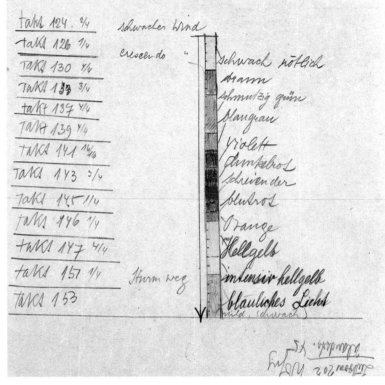

1. *Die glückliche Hand (Ausstattung, 1. Bild)*, **1910**
[*La Main heureuse (décor de scène, tableau I)*]

Huile sur carton
22 x 30 cm
Arnold Schönberg Center,
Vienne, Autriche

2. *Die glückliche Hand (Ausstattung, 2. Bild)*, **1910**
[*La Main heureuse (décor de scène, tableau II)*]

Huile sur carton
22 x 30 cm
Arnold Schönberg Center,
Vienne, Autriche

3. *Die glückliche Hand (Ausstattung 3. Bild)*, **1910**
[*La Main heureuse (décor de scène, tableau III)*]

Huile sur carton
25 x 35 cm
Arnold Schönberg Center,
Vienne, Autriche

4. *Die glückliche Hand («Farbcrescendo», 3.Bild)*, **1912-1913**
[*La Main heureuse («Crescendo de couleurs», tableau III)*]

Crayon de couleur
sur papier
23 x 22,5 cm
Arnold Schönberg Center,
Vienne, Autriche

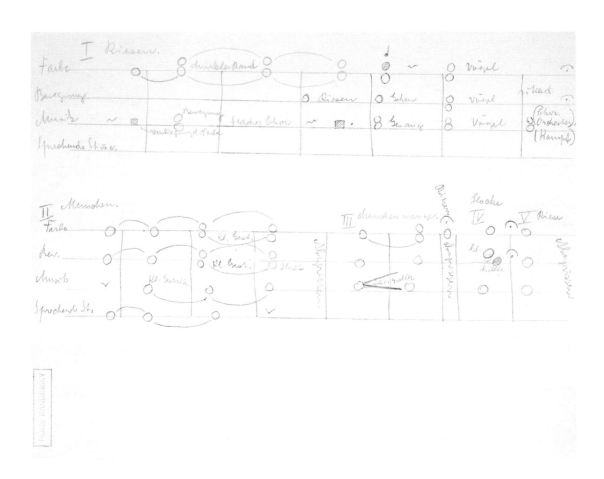

[...] *Brusquement toutes les couleurs disparaissent. Pendant un moment, c'est le noir. Puis se répand sur la scène une lumière jaune mat qui devient de plus en plus intense jusqu'à ce que toute la scène soit d'un éclatant jaune citron. Avec l'augmentation de la lumière, la musique descend dans les tons graves et devient de plus en plus sombre (ce mouvement évoque l'escargot qui se retire dans sa coquille)* <a.d. [ad libitum] >. *Au cours de ces deux mouvements, on ne voit sur la scène rien d'autre que la lumière : aucun objet.* [...]

Vassily Kandinsky, « Sonorité jaune. Tableau 3 », dans *Der Blaue Reiter*, Munich, R. Piper, 1912 ; repris dans Jessica Boissel (dir.), *Kandinsky. Du théâtre ; Über das Theater ; O teatre*, Paris, Adam Biro, 1998, p. 76-78. Trad. Jeanne Etoré.

Ces pièces de théâtre ont été appelées compositions scéniques parce qu'elles ne s'inscrivent dans aucune forme habituelle et sont composées d'éléments dont la mise en œuvre nécessite absolument la scène. Ces éléments sont : 1) la sonorité musicale, 2) la sonorité des couleurs, 3) le mouvement (au sens étroit). Ils sont utilisés dans toute la mesure du possible à nu, c'est-à-dire que leur efficacité propre devient le moyen de produire une impression sur le spectateur. Chaque sonorité, chaque couleur, chaque mouvement a une valeur intrinsèque. Ils agissent directement, même s'ils sont utilisés séparément. De la combinaison des différents moyens résulte un effet complexe qui peut prendre deux formes : 1) les moyens qui se combinent agissent dans le même sens – auquel cas la force de l'effet augmente, ou bien 2) la combinaison de moyens agissant diversement entraîne une complication du sentiment. [...]

Vassily Kandinsky, « Préface » [1908-1909], dans Jessica Boissel (dir.), *Kandinsky. Du théâtre ; Über das Theater ; O teatre*, Paris, Adam Biro, 1998, p. 48. Trad. Jeanne Etoré.

Vassily Kandinsky

***Bühnenkomposition I (Riesen)*, 1908-1909**
[Composition scénique I (Géants)]
Partition scénique provenant du manuscrit autographe

Encre et crayon sur papier
17,8 x 19 cm
Centre Pompidou,
Musée national d'art moderne, Paris, France.
Legs de Nina Kandinsky en 1981

1. Vassily Kandinsky
***Bühnenkomposition « Schwarz und weiß », Bild I*, 1908-1909**
[Composition scénique « Noir et blanc », tableau I]

Gouache sur carton
33 x 41 cm
Centre Pompidou,
Musée national d'art moderne, Paris, France.
Legs de Nina Kandinsky en 1981

2. Olga von Hartmann
***Bühnenkomposition
« Schwarz und
weiß », Bild I, vers
1909*** *[Composition
scénique « Noir et blanc »,
tableau I]*
Copie d'après V. Kandinsky,

Gouache et crayon
sur papier
11,7 x 15,2 cm
Centre Pompidou, Musée
national d'art moderne,
Paris, France. Legs de
Nina Kandinsky en 1981

3. Olga von Hartmann
***Bühnenkomposition
« Schwarz und
weiß », Bild II,
vers 1909***
*[Composition
scénique « Noir et blanc »,
tableau II]*
Copie d'après V. Kandinsky,
Gouache sur papier
11,7 x 15,4 cm
Centre Pompidou,
Musée national d'art
moderne, Paris, France.
Legs de Nina Kandinsky
en 1981

4. Olga von Hartmann
***Bühnenkomposition
« Schwarz und
weiß », Bild III,
vers 1909***
*[Composition
scénique « Noir et blanc »,
tableau III]*
Copie d'après V. Kandinsky,
Crayon et gouache
sur papier
11,6 x 15,5 cm
Centre Pompidou, Musée
national d'art moderne,
Paris, France. Legs de Nina
Kandinsky en 1981

5. Olga von Hartmann
***Bühnenkomposition
« Schwarz und weiß »,
Bild IV, vers 1909***
*[Composition scénique
« Noir et blanc », tableau IV]*
Copie d'après V. Kandinsky,
Mine de plomb, encre de
Chine et gouache sur papier
11,6 x 14,8 cm
Centre Pompidou, Musée
national d'art moderne,
Paris, France. Legs de Nina
Kandinsky en 1981

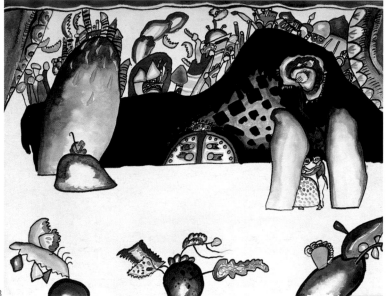

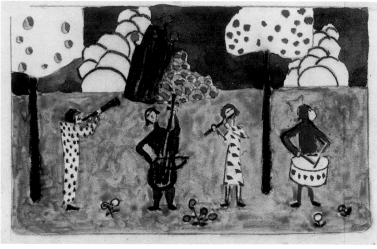

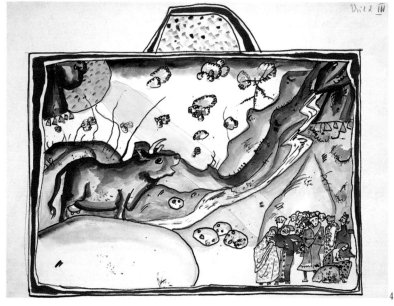

1. *Étude pour couverture ou page de titre d'un album avec musique et graphisme,* **1908-1909**

Crayon et aquarelle sur papier
27,8 x 23 cm
Städtische Galerie im Lenbachhaus und Kunstbau, Munich, Allemagne

2. *Vier Musikanten in Landschaft,* **1908-1909**
[Quatre musiciens dans un paysage]
Aquarelle, fusain et crayon sur papier
11,7 x 18,4 cm

Städtische Galerie im Lenbachhaus und Kunstbau, Munich, Allemagne

3. *Bühnenkomposition « Violett »,* **Bild II, 1914**
[Composition scénique « Violet », tableau II]
Crayon, encre de Chine, aquarelle sur papier
25,1 x 33,3 cm

Centre Pompidou, Musée national d'art moderne, Paris, France. Legs de Nina Kandinsky en 1981

4. *Bühnenkomposition « Violett »,* **Bild III, 1914**
[Composition scénique « Violet », tableau III]
Crayon, encre de Chine, aquarelle sur papier
25,2 x 33,5 cm

Centre Pompidou, Musée national d'art moderne, Paris, France. Legs de Nina Kandinsky en 1981

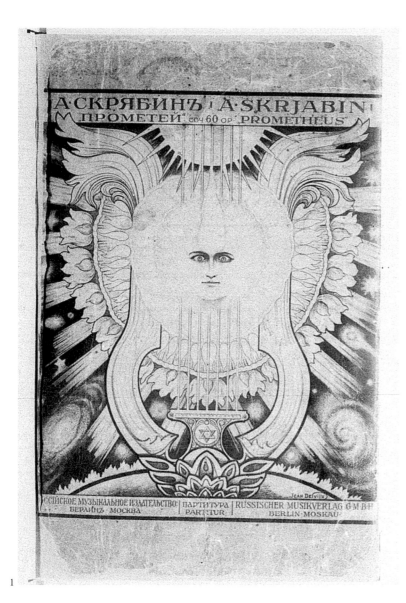

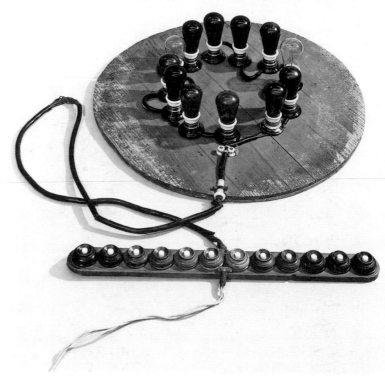

1. *Prométhée, le Poème du feu.* **Berlin, Moscou, édition russe de musique, 1911** Partition avec annotations autographes de l'auteur,

couverture dessinée par Jean Delville
43,5 x 28 x 1,5 cm
Bibliothèque nationale de France, département Musique, Paris, France

2. Aleksandr Mozer *Modèle expérimental de l'appareil de projections lumineuses pour Prométhée de Scriabine,* **vers 1910**

Base en bois et ampoules électriques colorées
Musée Scriabine, Moscou, Russie

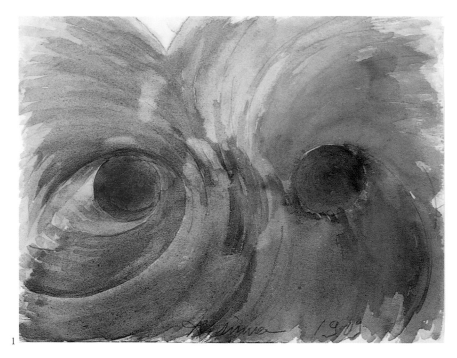

[...] Il y a deux ans, ayant établi notre théorie, nous avons décidé d'engager une tentative sérieuse concernant la musique des couleurs : nous avons commencé à penser aux instruments qui, sans doute, n'existaient pas encore, et que nous allions devoir faire fabriquer exprès afin de réaliser cette entreprise. [...] Notre piano chromatique, à l'essai, donna des résultats assez satisfaisants, au point que nous avons pensé avoir définitivement résolu le problème en nous essayant à trouver des rapprochements chromatiques en tous genres ; en composant quelques sonatines de couleur – nocturnes en violet et matinées en vert ; en traduisant, avec quelques nécessaires modifications, une barcarolle vénitienne de Mendelssohn, un rondo de Chopin et une sonate de Mozart... mais enfin, après trois mois d'expériences mettant en œuvre ces moyens, il fallut s'avouer qu'il était impossible d'aller plus loin – on obtenait des effets très gracieux, il est vrai, mais jamais au point d'en être saisi complètement. [...]

Nous avons pensé au cinématographe, et il nous sembla que cet instrument, légèrement modifié, devait donner des résultats excellents : c'était ce que l'on pouvait désirer de mieux quant à la puissance lumineuse, et l'on résolvait ainsi l'autre problème, ayant trait à la nécessité de disposer de centaines de couleurs. Car, tirant parti du phénomène de la persistance des images sur la rétine, nous allions pouvoir faire en sorte qu'une quantité de couleurs se fondent, dans notre œil, en une seule teinte – il suffirait pour cela de faire passer devant l'objectif toutes les composantes colorées en moins d'un dixième de seconde ; ainsi, avec un simple appareil cinématographique, avec

une machine de petites dimensions, nous allions obtenir les innombrables et très puissants effets des grands orchestres musicaux, une véritable symphonie chromatique. Ceci en théorie. Dans la pratique, lorsque, ayant acquis un cinématographe et plusieurs centaines de mètres de pellicule, ayant ôté la gélatine et coloré la pellicule, nous avons fait les premiers essais, ce que nous avions prévu fut à la fois un succès et un échec, comme il advient souvent. Afin d'obtenir un déroulement harmonieux, graduel et uniforme des thèmes chromatiques, nous avions enlevé l'interrupteur à rotation et nous avions supprimé toute scansion – mais ce fut là, précisément, ce qui mena à l'échec toute l'expérience : au lieu de la merveilleuse harmonie attendue, on vit se déchaîner sur l'écran un incompréhensible cataclysme de couleurs, n'en comprenant la cause que plus tard. Nous avons remis en place tout ce que nous avions enlevé et nous avons pris le parti de diviser la pellicule à colorer suivant l'espace qui, compris entre quatre perforations, correspond dans les films Pathé à une rotation complète de l'interrupteur. [...] À ce stade, au vu de nos expériences, qui apparaissaient positivement engagées sur une voie solide, il nous parut nécessaire de nous arrêter pour apporter aux appareils utilisés toutes les améliorations possibles : la machine cinématographique resta inchangée, nous avons seulement posé, au lieu de la lampe à arc utilisée jusqu'alors, une autre lampe à arc de triple puissance. Pour l'écran, nous avons expérimenté successivement une simple toile blanche, une toile blanche assouplie à la glycérine, une surface d'étain, une toile blanche couverte d'un mélange créant, par réflexion, une sorte de phosphorescence, une enveloppe de gaze à peu près cubique, très légère, à travers laquelle le rayon de lumière

Arnaldo et Bruno Ginanni-Corradini

1. Arnaldo
Ginanni-Corradini
Accordo chromatico, 1909
[Accord chromatique]
Aquarelle sur papier
16 x 21 cm
Coll. privée

2. Arnaldo
Ginanni-Corradini
Musica della danza, 1912
[Musique de la danse]
Pastel sur papier
20,3 x 25,4 cm
Coll. Archivio Verdone

3. Bruno
Ginanni-Corradini
Studio di effetti fra quattro colori, vers 1907
[Étude d'effets entre quatre couleurs]
Pastel sur papier
17 x 10,5 cm
Coll. Archivio Verdone

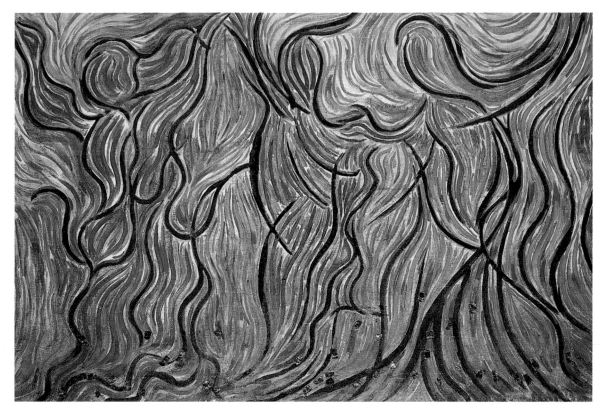

pouvait pénétrer, et qui aurait dû donner, de bas en haut, l'effet d'un nuage de fumée blanche. Enfin [...], on est revenu à la toile, que l'on a étendue sur un mur entier, on a enlevé tous les meubles, on a couvert toute la pièce de blanc, murs, plafond et sol, et on a revêtu durant les projections des peignoirs blancs (à ce propos, lorsque la musique chromatique se sera imposée, par notre œuvre ou celle d'autrui, une mode vestimentaire de la couleur consistera sans aucun doute, pour le public élégant, à aller au théâtre de la couleur en habit blanc. Les tailleurs peuvent déjà commencer à s'en préoccuper). [...]

En parlant des changements de système, des voies nouvelles entrevues et non encore parcourues, je ferai mention d'une autre innovation matérielle, déjà expérimentée puis délaissée, qui semble à présent s'imposer de nouveau à nous : nous voulions introduire dans la sonate de couleur quelque chose qui corresponde à l'accompagnement, élément bien distinct dans la musique ancienne ; nous avons préparé sept lampes, selon les couleurs du spectre, montées sur un portant mobile dans toute la pièce – allumant tantôt l'une tantôt l'autre lampe, selon les cas. Pendant que, sur la toile, se déroulait la symphonie, auraient dû ainsi se créer successivement des ambiances de couleurs qui, en accord avec l'intonation générale des thèmes défilant tour à tour, auraient pu en quelque sorte introduire le spectateur dans l'intimité de la sensation. [...]

Bruno Ginanni-Corradini, « Musica cromatica », dans *Il Pastore, il gregge e la zampogna*, Bologne, Libreria Beltrami, 1912 ; repris dans B. Corra, *Manifesti futuristi e scritti storici*, Mario Verdone (dir.), Ravenne, Longo Editore, 1984 [extrait traduit par Marcella Lista].

Arnaldo Ginanni-Corradini
Musica della danza,
1913
[Musique de la danse]
Huile sur toile et collage
63 x 95 cm
Coll. privée

[…] Pour résoudre le problème d'une construction nouvelle du tableau, nous avons considéré la lumière comme des ondulations chromatiques conjuguées et nous avons soumis à une étude plus serrée les rapports harmoniques entre couleurs. Ces « couleurs rythmes » incorporent, en quelque sorte, à la peinture la notion de temps : elles donnent l'illusion que le tableau se développe, comme une musique, dans la durée, alors que l'ancienne peinture s'étalait strictement dans l'espace et que, d'un regard, le spectateur en embrassait simultanément tous les termes. Il y a là une innovation sur laquelle j'ai systématiquement spéculé, l'estimant de nature à exalter et intensifier la puissance d'expression de la peinture. […]

Morgan Russell, « Introduction particulière », dans *Les Synchromistes. Morgan Russell et S. Macdonald-Wright*, cat. d'expo., Paris, Bernheim-Jeune & Cie, 1913, n.p.

Morgan Russell

Der neue Kunstsalon - Vom 1. bis 30. Juni Austellung der SYNCHROMISTEN, 1913

[Le Nouveau Salon des arts - du 1ᵉʳ au 30 juin exposition des Synchromistes] Affiche peinte à la main 105,4 x 67,3 cm

Montclair Art Museum, Montclair (New Jersey), États-Unis. Gift of Mr. and Mrs. Henry M. Reed, 1986.143

Conception
Synchromy, 1914
Huile sur toile
91,3 x 76,5 cm
Hirshhorn Museum
and Sculpture Garden,

Smithsonian Institution,
Washington D.C.,
États-Unis. Gift of Joseph
H. Hirshhorn, 1966

Stanton Macdonald-Wright

« *Conception* »
***Synchromy*, 1915**
Huile sur toile
76,2 x 60,96 cm
Whitney Museum of
American Art, New York
City, États-Unis.

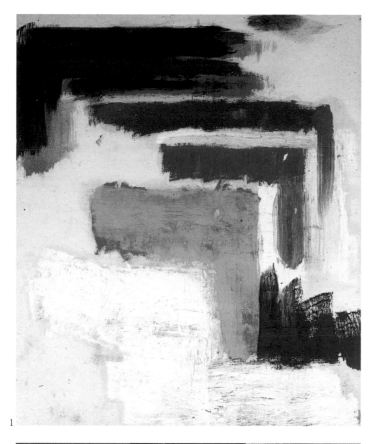

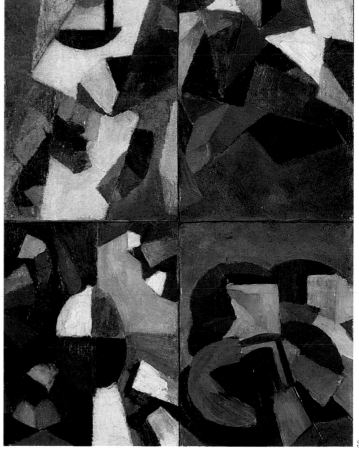

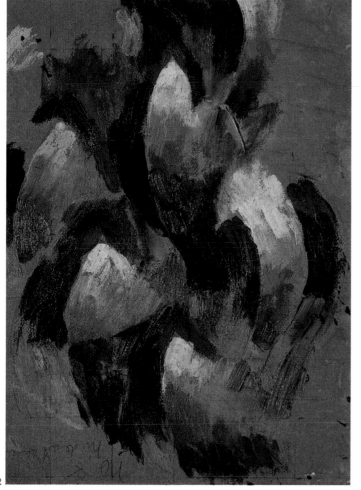

1. *Synchromist Study (Light Colors Advancing - Dark Colors Receding),* **1912**
[Étude de synchromie (Couleurs claires avançant - Couleurs sombres reculant)]
Huile sur papier
27,94 x 22,86 cm
Coll. William Ravenel Peelle Jr, Hartford (CT), États-Unis

2. *Synchromy,* **vers 1913**
Huile sur carton
31,8 x 24,1 cm
Montclair Art Museum, Montclair (New Jersey), États-Unis.
Gift of Mr. and Mrs. Henry M. Reed, 1985.114

3. *Four Part Synchromy Number 7,* **1914-1915**
[Synchromie n° 7 en 4 parties]
Huile sur toile
40,02 x 29,21 cm
Whitney Museum of American Art, New York City, États-Unis. Gift of the artist in memory of Gertrude Vanderbilt Whitney 51.33

Morgan Russell

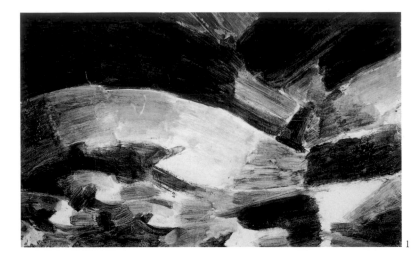

Je me demande souvent quelle est cette machine lumineuse à laquelle tu travailles. Quelque mystère électrique compliqué, j'imagine... La mienne, naturellement, est simple : juste des formes colorées éclairées – un *divertissement* –, l'effet provenant presque exclusivement des éléments artistiques, c'est-à-dire de la combinaison des couleurs et de leur enchaînement... Est-ce que ta machine est établie à partir du procédé du *cinématographe* – des millions d'images se déroulant sur un film ? Si c'est le cas, voilà une chose terriblement ennuyeuse et pénible à réaliser, je pense, une vraie corvée. Dans ce que j'ai conçu, il n'y a pas d'images mouvantes mais des images statiques, comme dans la vision elle-même, simplement reliées entre elles à mesure qu'elles se suivent. Bien sûr, si je venais travailler avec toi, je me ferais un honneur de travailler avec ta machine et de laisser la mienne de côté.

Lettre inédite de Morgan Russell à Stanton Macdonald-Wright, novembre 1924 [extrait traduit par Marcella Lista].

[...] Créer une pure succession abstraite de formes faites de couleur, qui se meuvent dans un tempo donné avec le son, comme les êtres d'un monde plus plastique, dansant. Dans tous les cas, je crois qu'il doit y avoir, pour en gouverner le développement, les mêmes lois que celles qui existent aujourd'hui dans la peinture et la musique, etc., pour ce qui est des climax, des accélérations, des retards, etc. [...]

Tu as dit dans une lettre que tu espérais que la machine n'était pas de type cinématographique, et que réaliser de nombreuses images serait trop ennuyeux pour toi. Malheureusement, c'est bien ce dont il s'agit – photographier, projeter tes peintures ; j'ai fait à peu près cinq mille images de 90 x 120 cm, ça ne m'a pas ennuyé. Toutes ont été photographiées séparément, et le mouvement est devenu manifeste lorsque chacune des images a commencé à fusionner avec les autres. [...]

Penses-tu qu'il soit possible de suivre les thèmes d'une composition musicale de façon abstraite, par la forme, la ligne et la couleur ? [...] Je ne parle pas d'une imitation directe du thème – d'une réplique mathématique –, mais d'un entrelacement libre de mouvements linéaires fait de couleur, jusqu'à ce que l'*écran* tout entier devienne, pour ainsi dire, une masse translucide de couleurs composées et équilibrées, évoluant toujours vers un certain climax, exactement comme se meut la composition musicale. Cela, au moins, aurait l'avantage d'être captivant. Lors d'un passage *fortissimo*, que ces couleurs aient l'air de presque bondir sur l'auditoire ; dans de tels moments, qu'elles soient synchronisées avec la musique, et je pense qu'on obtiendra une réaction incontestable. [...]

Lettres inédites de Stanton Macdonald-Wright à Morgan Russell, hiver 1924 et mars 1925 [extraits traduits par Marcella Lista].

1. **Untitled Study in Transparency, vers 1913-1923** *[Sans titre - Étude en transparence]* Huile sur papier de soie 26 x 37,5 cm

Dallas Museum of Art, Foundation for the Arts Collection, Dallas (TX), États-Unis. Gift of Suzanne Morgan Russell

2. **Untitled Study in Transparency, 1911** *[Sans titre - Étude en transparence]* Huile sur papier de soie 49,5 x 39,5 cm Coll. Donald W. Seldin

1. Study in transparency, vers 1913-1923
[Étude en transparence]
Huile sur papier de soie, monté sur bois
11,43 x 4 cm

Montclair Art Museum, Montclair (New Jersey), États-Unis. Gift of Mr. and Mrs. Henry M. Reed, 1985.172.12

2. Study for Kinetic-Light Machine, sans date
[Étude pour une machine cinétique lumineuse]
Encre sur papier
Montclair Art Museum,

Montclair (New Jersey), États-Unis. Gift of Mr. and Mrs. Henry M. Reed, 1985.114

3. Study for Kinetic-Light Machine, vers 1916-23
[Étude pour une machine cinétique lumineuse]
Encre sur papier
22,6 x 16,8 cm

Montclair Art Museum, Morgan Russell Archives, Montclair (New Jersey), États-Unis

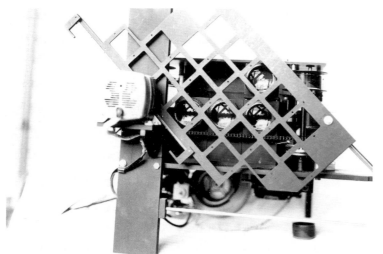

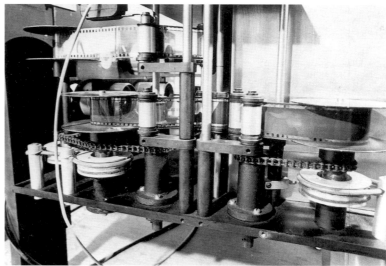

1

2

Stanton Macdonald-Wright

1. *Synchrome Kineidoscope (Color-Light Machine)*, **1960-1969**
(Détails)
Éléments mécaniques, gélatines-filtres de couleurs, moteur, 3 films cinématographiques (35 mm, silencieux, noir et blanc)
99,06 x 58,42 x 48,26 cm

Los Angeles County Museum of Art. Lent by Mrs. Stanton Macdonald-Wright, Los Angeles (CA), États-Unis

2. *The Treatise on Color*, **1924**
[Traité sur la couleur]
Éd. de l'artiste, Los Angeles (CA), États-Unis
Livre avec disques de couleur

Archives of American Art, Smithsonian Institution Washington D.C., États-Unis. Permission granted from Mrs Stanton MacDonald-Wright papers, 1907-1973

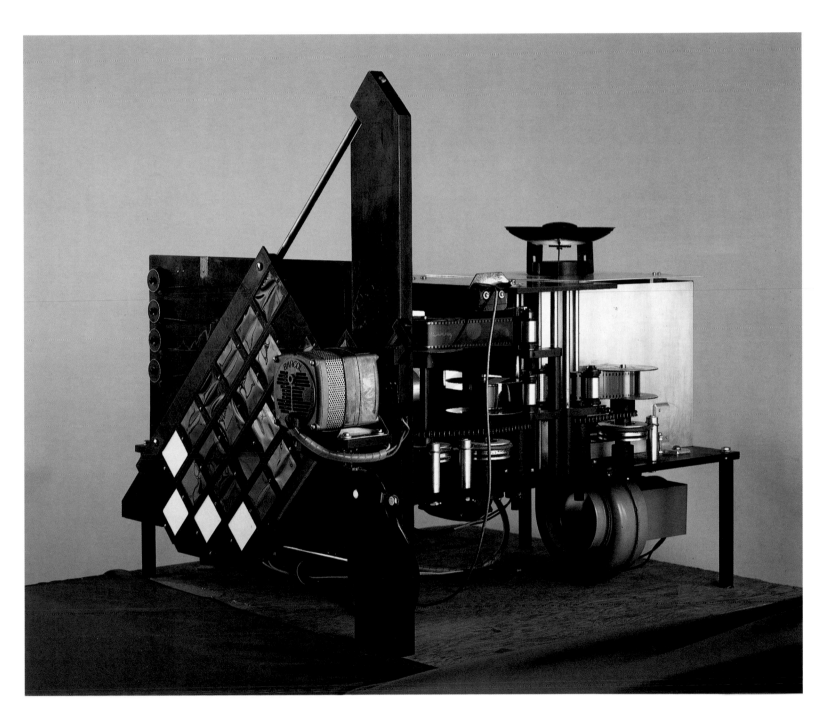

***Synchrome Kineidoscope (Color-Light Machine)*, 1960-1969**
Éléments mécaniques, gélatines-filtres de couleurs, moteur, 3 films cinématographiques, 35 mm, silencieux, noir et blanc
99,06 x 58,42 x 48,26 cm

Los Angeles County Museum of Art. Lent by Mrs. Stanton Macdonald-Wright, Los Angeles (CA), États-Unis

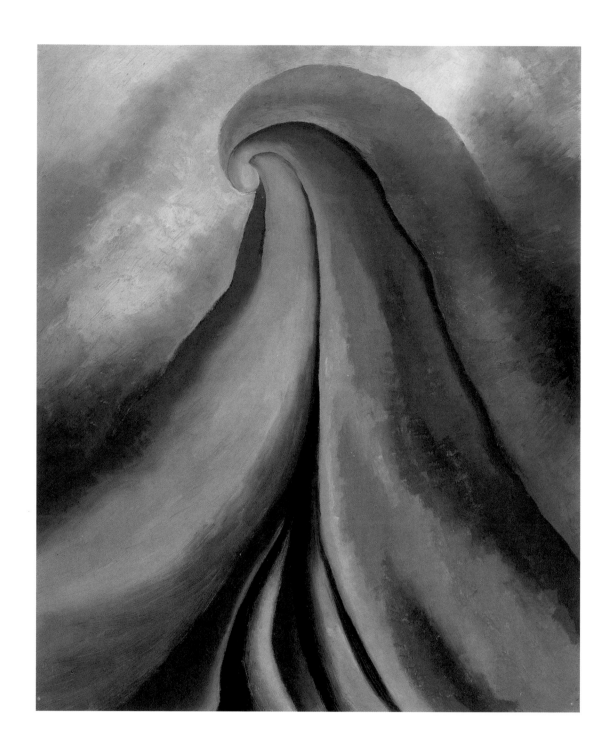

[…] *La peinture de M^lle O'Keeffe est intrinsèquement une expression de sa vie intérieure. Elle ressemble davantage à de la musique que n'importe quelle peinture que nous avons jamais vue.*
« Le chant m'a toujours paru être le mode d'expression le plus parfait, *explique-t-elle*. Il est tellement spontané. Et après le chant, je pense au violon. Comme je ne sais pas chanter, je peins. » *Ce qui explique peut-être cette qualité lyrique que l'on ressent dans beaucoup de ses tableaux.* […]

« Miss Georgia O'Keeffe explains subjective aspects of her work », *The Sun*, 5 décembre 1922, p. 22 [extrait traduit par Jean-François Allain].

Georgia O'Keeffe

Series I, Nr. 4, 1918
Huile sur toile
50,8 x 40,6 cm
Städtische Galerie
im Lenbachhaus
und Kunstbau, Munich,
Allemagne

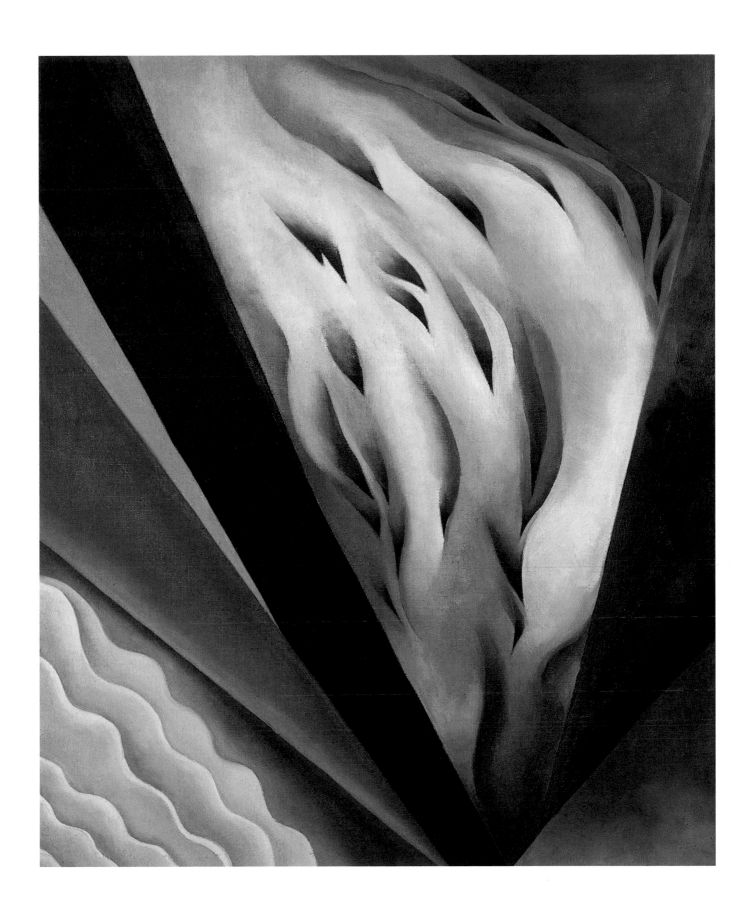

Blue and Green Music, 1921
[Musique bleue et verte]
Huile sur toile
58,4 x 48,3 cm

The Art Institute of
Chicago, Alfred Stieglitz
Collection. Gift of Georgia
O'Keeffe, 1969.935,
Chicago (IL), États-Unis

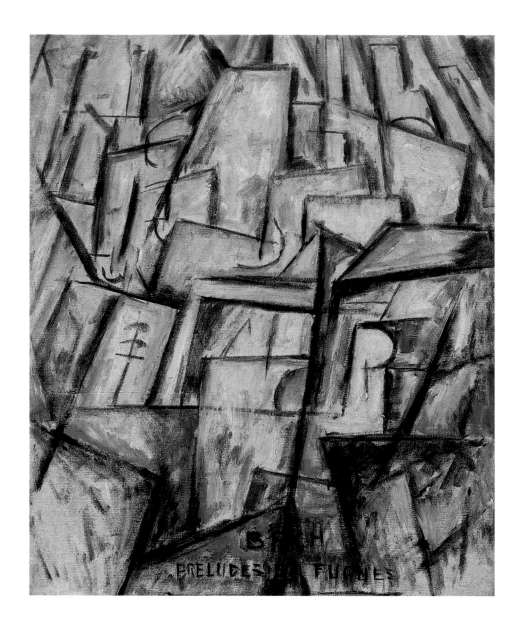

[...] Je me suis fait une place dans le système moderne, et j'espère produire un jour quelque chose qui me vaudra un peu d'estime - - - C'est un nouveau thème sur lequel je travaille - avez-vous jamais entendu parler de quelqu'un essayant de peindre de la musique - ou de peindre un équivalent du son en couleurs - vous avez sûrement entendu des chanteurs évoquer la coloration des tons. Je sais, je m'en souviens, que la Nana d'oncle Roy le faisait quand j'habitais là-bas et que vous étiez toute petite - cela me paraît tellement loin maintenant, et pourtant - - - Eh bien, je travaille sur ce projet, et certains artistes trouvent que c'est original - que j'ai quelque chose de nouveau à dire dans ce domaine -- Il n'y a qu'un artiste en Europe à travailler sur ce sujet, mais c'est un théoricien pur et dur, et son œuvre manque d'émotion -- alors que moi, je travaille uniquement à partir de l'intuition, et à un niveau inconscient -- Pensez-vous que je sois fou ? Peu importe - J'ai toute ma raison et, à part que mes yeux sont bleus et très grands, je ressemble au commun des mortels. [...]

Lettre de Marsden Hartley à Norma Berger, 30 décembre 1912 [extrait traduit par Jean-François Allain].

Marsden Hartley

Musical Theme n° 2 (Bach Préludes et Fugues), 1912
Huile sur toile, montée sur masonite
61 x 50,8 cm

Museo Thyssen-Bornemisza, Madrid, Espagne

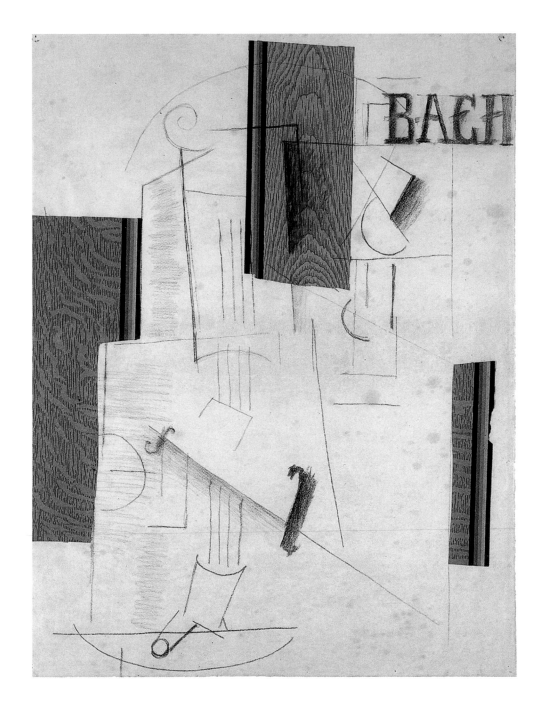

[…] *J'ai peint à cette époque beaucoup d'instruments de musique, d'abord parce que j'en étais environné, et puis parce que leur plastique, leur volume rentraient dans le domaine de la nature morte, comme je l'entendais. Je m'étais déjà acheminé vers l'espace tactile, manuel, comme je préfère le définir, et l'instrument de musique en tant qu'objet avait cette particularité qu'on pouvait l'animer en le touchant. Voilà pourquoi j'étais tellement attiré par les instruments de musique, bien plus que par d'autres objets ou par la figure humaine, qui comportent des éléments bien différents.* […]

Georges Braque, dans « Braque. La peinture et nous », propos de l'artiste recueillis par Dora Vallier, *Cahiers d'art* (Paris), n° 1, octobre 1954, p. 16.

Violon Bach, 1912
Fusain et papier collé
sur papier
63 x 48 cm
Kunstmuseum Basel,
Kupferstichkabinett, Bâle,
Suisse

Georges Braque

Vers le début de la première guerre mondiale, Duncan Grant a peint des motifs abstraits, essentiellement géométriques, sur un rouleau de papier d'environ trente centimètres de haut sur trois mètres de long. Il était prévu que le papier se déplace lentement de la gauche vers la droite grâce à un mécanisme semblable à celui d'un Pianola, mais horizontalement, et non verticalement, et qu'il soit vu à travers une ouverture d'environ trente centimètres par trente, sur fond d'une musique de J. S. Bach. Aucun morceau de musique particulier n'a finalement été choisi.

En effet, personne n'a assisté au déplacement du rouleau à travers une ouverture au moyen du mécanisme inspiré du Pianola. Et aucune ouverture ni aucun mécanisme en forme de Pianola n'ont été construits.

Le rouleau existe toujours à Charleston.

Lorsqu'on lui a demandé si ce rouleau était celui qui avait été montré à D.-H. Lawrence quand celui-ci et Frieda avaient visité son atelier, en 1915 (le 26 janvier, voir D. Garnett, Flowers of the Forest), Grant a répondu que oui. [...]

Compte-rendu d'un entretien de David Brown avec Duncan Grant, 28 septembre 1972 [extrait traduit par Jean-François Allain].

Duncan Grant

Abstract Kinetic Collage Painting with Sound, 1914
[Peinture-collage cinétique abstraite avec son]

Gouache, aquarelle et collage sur papier, monté sur toile
27,9 x 450,2 cm
Tate Gallery, Londres, Royaume-Uni

Étude pour [Peinture-collage
l'armature verticale *cinétique abstraite avec son]*
***du* Abstract Kinetic** Encre sur papier
Collage Painting with 17,7 x 11,3 cm
Sound, *vers 1914* Coll. privée

Le rythme coloré n'est nullement une illustration ou une interprétation d'une œuvre musicale. C'est un art autonome, quoique basé sur les mêmes données psychologiques que la musique.

Sur son analogie avec la musique

C'est le mode de succession dans le temps des éléments, qui établit l'analogie entre la musique – rythme sonore – et le rythme coloré, dont je préconise la réalisation au moyen du cinématographe. Le son est l'élément primordial de la musique. Les combinaisons des sons musicaux, basées sur la loi des rapports simples entre les nombres de vibrations de sons simultanés, forment des accords musicaux. Ces derniers se combinent en phrases musicales. D'autres facteurs interviennent, l'intensité des sons, leur timbre, etc. Mais toujours la musique est un mode de succession *dans le temps,* de diverses vibrations sonores. Une œuvre musicale est une sorte de langage subtil où l'auteur exprime son état d'âme ou, d'après une heureuse expression, son dynamisme intérieur. L'exécution d'une œuvre musicale évoque en nous quelque chose d'analogue à ce dynamisme de l'auteur. Plus l'auditeur est sensible – comme le serait un instrument percepteur – plus l'intimité est grande entre lui et l'auteur.

L'élément fondamental de mon art dynamique est la forme *visuelle colorée,* analogue au son de la musique par son rôle.

Cet élément est déterminé par trois facteurs :
1° la forme visuelle proprement dite (abstraite) ;
2° le rythme, c'est-à-dire le mouvement et les transformations de cette forme ;
3° la couleur.

La forme, le rythme

J'entends par la forme visuelle abstraite toute généralisation ou géométrisation d'une forme, d'un objet, de notre entourage. En effet, elle est si compliquée, la forme de ces objets, pourtant bien simples et bien familiers, comme un arbre, un meuble, un homme… Au fur et à mesure qu'on étudie les détails de ces objets, ils deviennent de plus en plus rebelles à une représentation simple. Le moyen, pour représenter abstraitement une forme irrégulière d'un corps réel, est de ramener à une forme géométrique simple ou compliquée, et ces représentations transformées seraient aux formes des objets du monde extérieur comme un son musical à un bruit. Mais ceci n'est pas suffisant pour qu'elle devienne capable de représenter un état d'âme ou de guider une émotion. Une forme abstraite immobile ne dit pas encore grand chose. Ronde ou pointue, longue ou carrée, simple ou compliquée, elle ne produit qu'une *sensation* extrêmement confuse, elle n'est qu'une simple notation graphique. Ce n'est qu'en se mettant en mouvement, en se transformant et en rencontrant d'autres formes, qu'elle devient capable d'évoquer un *sentiment.* C'est

par son rôle et sa destination qu'elle devient abstraite. En se transformant dans le temps, elle balaie l'espace ; elle rencontre d'autres formes en voie de transformation ; elles se combinent ensemble, tantôt cheminent côte à côte, tantôt bataillent entre elles ou dansent à la mesure du rythme cadencé, qui le dirige : c'est l'âme de l'auteur, c'est sa gaieté, sa tristesse ou une grave réflexion… Les voilà qui arrivent à un équilibre… Mais non ! il était instable et de nouveau les transformations recommencent et c'est par cela que le rythme visuel devient analogue au rythme sonore de la musique. Dans ces deux domaines, le rythme joue le même rôle. Par conséquent, dans le monde plastique, la forme visuelle de chaque corps ne nous est précieuse que comme un moyen, une source d'exprimer et d'évoquer notre dynamisme intérieur, et nullement comme la représentation de la signification ou importance que ce corps prend en fait dans notre vie. Du point de vue de cet art dynamique, la forme visuelle devient l'expression et le résultat d'une manifestation de forme-énergie, dans son ambiance. Ceci pour la forme et le rythme qui sont liés inséparablement.

La couleur

Produite soit par une matière colorante, soit par rayonnement ou par projection, c'est le cosmos, le matériel, c'est l'énergie-ambiance, dans le même temps, pour notre appareil percepteur d'ondes lumineuses – l'œil.

Et comme ce n'est pas le son ou la couleur, absolue, unique, qui psychologiquement nous influence, mais les suites alternées des sons et des couleurs, c'est alors l'art du rythme coloré qui, grâce à son principe de mobilité, augmente cette alternance existant déjà en peinture ordinaire, mais comme un groupe de couleurs fixées simultanément sur une surface immobile et sans changement de rapport. Par le mouvement, le caractère de ces couleurs acquiert une force supérieure aux harmonies immobiles.

Par ce fait, la couleur à son tour se lie avec le rythme. Cessant d'être un accessoire des objets, elle devient le contenu, l'âme même de la forme abstraite.

Les difficultés du côté technique résident dans la réalisation de films cinématographiques pour la projection des rythmes colorés.

Pour avoir une pièce pendant trois minutes, il faut faire dérouler 1000 à 2000 images devant l'appareil de projection.

C'est beaucoup ! Mais je ne prétends pas les exécuter toutes moi-même. Je ne donne que les étapes nécessaires. Les dessinateurs ayant un peu de bon sens sauront en déduire les images intermédiaires, d'après le nombre indiqué. Lorsque les planches seront faites, on les fera défiler devant l'objectif d'un appareil cinématographique à trois couleurs.

Léopold Survage, « Le rythme coloré », *Les Soirées de Paris* (Paris), nº 26-27, juillet-août 1914, p. 426-429 ; repris dans Léopold Survage. *Écrits sur la peinture suivi de Survage. Au regard de la critique,* textes réunis par Hélène Seyrès, Paris, L'Archipel, 1992, p. 21-24.

Léopold Survage

1. *Rythme coloré,* **1913**
Mine de plomb et encres
sur papier jauni
49,1 x 45,1 cm
Centre Pompidou,
Musée national d'art
moderne, Paris, France.
Dation en 1979

2. *Rythme coloré,* **1913**
Mine de plomb et encres
sur papier
49 x 45 cm
Centre Pompidou,
Musée national d'art
moderne, Paris, France.
Dation en 1979

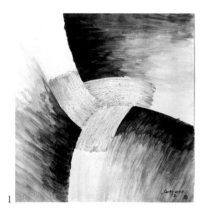

1

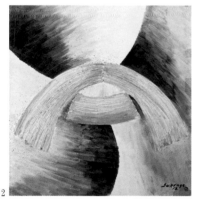

2

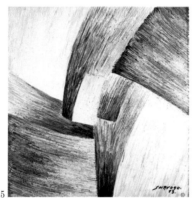

5

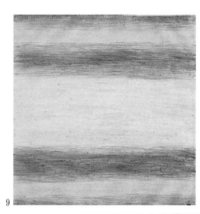

7

9

3

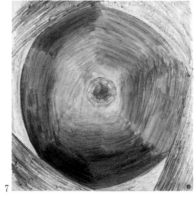

6

8

10

4

3.*Rythme coloré*, 1913
Mine de plomb et encres
sur papier
49 x 45 cm
Centre Pompidou,
Musée national d'art
moderne, Paris, France.
Dation en 1979

4.*Rythme coloré*, 1913
Mine de plomb et encres
sur papier
49 x 45 cm
Centre Pompidou,
Musée national d'art
moderne, Paris, France.
Dation en 1979

5.*Rythme coloré*, 1913
Mine de plomb et encres
sur papier
49 x 45 cm
Centre Pompidou,
Musée national d'art
moderne, Paris, France.
Dation en 1979

6.*Rythme coloré*, 1913
Mine de plomb et encres
sur papier
49 x 45 cm
Centre Pompidou,
Musée national d'art
moderne, Paris, France.
Dation en 1979

7.*Rythme coloré*, 1913
Mine de plomb et encres
sur papier
48,7 x 44,7 cm
Centre Pompidou,
Musée national d'art
moderne, Paris, France.
Dation en 1979

8.*Rythme coloré*, 1913
Encres sur papier
48,7 x 44,7 cm
Centre Pompidou,
Musée national d'art
moderne, Paris, France.
Dation en 1979

9.*Rythme coloré*, 1913
Encres de couleur
sur papier
48,7 x 44,9 cm
Centre Pompidou,
Musée national d'art
moderne, Paris, France.
Dation en 1979

10.*Rythme coloré*, 1913
Lavis d'encres sur trait à la
mine de plomb sur papier
48,5 x 44,5 cm
Centre Pompidou,
Musée national d'art
moderne, Paris, France.
Dation en 1979

[...] Aujourd'hui nous nous trouvons devant un fait accompli : c'est le piano optique de Baranoff-Rossiné – projetant dans l'espace ou sur un écran des couleurs et des formes mouvantes et variées à l'infini, dépendant absolument, comme dans le piano sonore, du fonctionnement de touches. Tous les chercheurs précédents n'avaient pu le décomposer dans ses éléments intimes : il est en effet tout à fait arbitraire de vouloir traduire une note musicale par une couleur déterminée. A = noir, E = blanc... Do = violet, Ré = indigo... fantaisie de poète. Hautbois = vert, Flûte bleu, Trompette rouge. Ce sont là rapprochements purement littéraires qui, même exacts, sont incapables d'émouvoir. Nous avons, entre le son et la lumière, des accords autrement précis tirés de leurs structures mêmes. Dans une composition musicale, nous distinguons en effet les trois éléments fondamentaux suivants : l'intensité sonore, la hauteur du son, le rythme et le mouvement. Ce sera l'un des mérites de Rossiné d'avoir su extraire ces éléments de la musique pour les rapprocher d'éléments semblables existant ou pouvant exister dans la lumière. Les recherches lui ont d'ailleurs permis d'en trouver d'autres aussi simples. Il ne faut pas confondre le piano optique avec les effets lumineux des saphites, orgues lumineux, projections colorées. Ce sont des instruments primitifs et incomplets donnant un nombre restreint de *rayons colorés* et non *des couleurs*. Le piano optique de Rossiné produit des couleurs lumineuses variées à l'infini, simultanément unies avec des formes abstraites et concrètes (ornements et images) en états statique et dynamique successifs et simultanés. Tous ces résultats d'ailleurs peuvent être augmentés par le développement de la technique du pianiste. [...] L'idée de Rossiné a donc été de superposer à une composition musicale se développant dans le temps une composition lumineuse, ayant un développement parallèle et telle qu'elle se superpose à la première en suivant toutes les inflexions, tant physiques que cérébrales. Nous comprenons fort bien l'objection de musiciens purs – de ceux qui goûtent la musique en elle-même, soit physiologiquement soit cérébralement – de ceux qui aux concerts classiques ne se laissent déranger de leur rêve ni par les gestes du chef d'orchestre, ni par les laideurs humaines qui les entourent, ni même par des voix de chanteurs insuffisantes : « Que pouvez-vous ajouter à notre émotion ; si nous suivons des variations lumineuses, nous perdons nos impressions musicales – si nous ne suivons que le rêve sonore, que nous importe la lumière ? » Fort bien – ils ne parlent ainsi – et combien déjà en ai-je entendus – que parce qu'ils n'imaginent pas un nouvel état d'hypnose artistique – que parce qu'ils n'ont pas eu l'occasion encore de l'éprouver. Wagner ne fermait les yeux d'une de ses admiratrices pour qu'elle ne vît pas Fafner que parce que Fafner était en carton. Lui-même, en le concevant, voyait un monstre vivant et son émotion créatrice avait

bien toute la valeur composée résultant de cette vie et de sa composition musicale. Vous musiciens, imaginez alors avoir sur vos rétines une composition lumineuse exactement synchrone de la composition musicale que vous percevez par vos nerfs auditifs, telle que les émotions que vous en ressentez se modèlent exactement sur celles que la musique fait naître en vous – telle enfin que vous ayez l'illusion, ainsi que l'ont dit quelques spectateurs, que c'est de la composition lumineuse elle-même que naissent les sons – pourrez-vous soutenir que vous serez gênés par la lumière et que vous n'éprouvez pas une émotion d'une qualité nouvelle ? Cette lumière plastique ayant la souplesse qu'il faut pour qu'elle puisse se modeler sur la musique, Rossiné en conçut un premier mode de réalisation que nous allons à présent examiner :

Le mécanisme de piano optique.

Imaginez que chaque touche d'un clavier de piano ou d'orgue immobilise dans une position choisie ou fasse mouvoir plus ou moins rapidement un élément déterminé dans un ensemble de filtres transparents qu'un faisceau de lumière blanche traverse – et vous aurez l'idée de l'appareil conçu par Bar.-Ros. Les filtres lumineux sont de plusieurs sortes : des filtres simplement colorés – des éléments d'optique tels que prismes, lentilles ou miroirs –, des filtres comportant des éléments graphiques, d'autres enfin comportant des formes colorées à contours définis. Ajoutez à cela la possibilité d'agir sur la position du projecteur, sur le cadre d'écran, sur la symétrie ou asymétrie des compositions et [de] leurs mouvements et sur son intensité, et vous pouvez reconstituer ce piano lumineux qui servira à interpréter une infinité de compositions musicales. Interpréter en effet – car pour le moment, il ne s'agit pas de trouver une seule et unique traduction d'un ouvrage musical existant, pour lequel son auteur n'a pas prévu une superposition lumineuse. En musique, comme en tout autre art, l'interprétation, le talent, la sensibilité de l'interprète sont des éléments par lesquels il faut bien passer pour pénétrer la pensée de l'auteur. Le jour où un compositeur écrira à la fois, avec une notation dont il reste à déterminer les éléments, en musique et en lumière, l'interprète aura un moindre degré de liberté, et ce jour-là, sans doute, l'unité artistique dont nous parlions sera beaucoup plus parfaite. [...]

Vladimir Baranoff-Rossiné, *L'Institut d'art opto-phonique*, manuscrit inédit daté d'après 1925.

Vladimir Baranoff-Rossiné

Composition abstraite
vers 1920
Huile sur toile
149 x 101 cm

Centre Pompidou,
Musée national d'art
moderne, Paris, France.
Don d'Eugène Baranoff-
Rossiné en 1957

**Capriccio musicale
(Circus), 1913**
Huile et crayon sur toile
130,4 x 163,1 cm
Hirshhorn Museum and
Sculpture Garden,

Smithsonian Institution,
Washington D.C.,
États-Unis. Gift of Mary
and Leigh B. Block, 1988

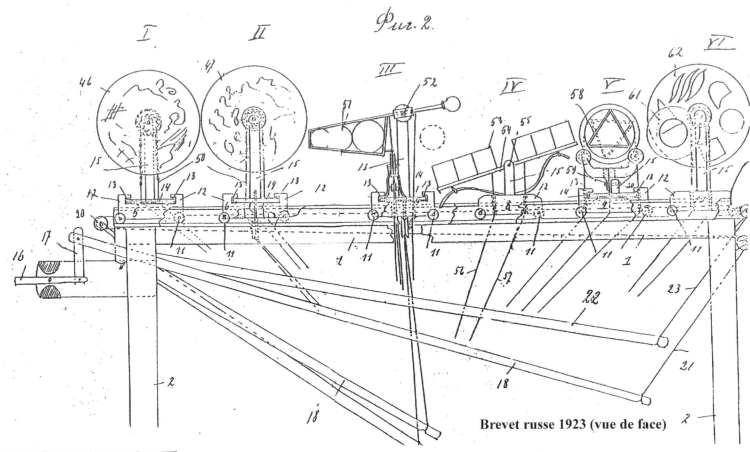

Фиг. 2

Brevet russe 1923 (vue de face)

1

2

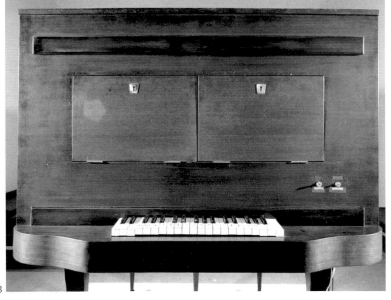

3

La Premiére Académie Opto-Phonique

Développement de la perception visuelle à l'aide d'une nouvelle invention — le piano optique

M. ROSSINE, 16, Rue Cambronne, PARIS (15e)

COURS de PEINTURE

NATURE MORTE · PORTRAITS · NU · CROQUIS

DESSINS · MAQUETTES

PRIX MODÉRÉS

4

1. *Brevet russe du Piano optophonique (n° 4938),* **18 septembre 1923** Coll. Dimitri Baranoff-Rossiné

2. *Optofoničeskij cveto-zritel'nyj Koncert,* **Théâtre Bolchoï, Moscou, Russie (ex-URSS), 1924**

[Concert optophonique coloré pour les yeux] Affiche 64 x 80 cm Coll. Dimitri Baranoff-Rossiné

3. *Piano optophonique,* **1922-1923** Reconstitution par Jean Schiffrine, 1971 Caisse en bois avec clavier, dispositif de projection et de sonorisation

239 x 120 x 164 cm Centre Pompidou, Musée national d'art moderne, Paris, France. Don de M^{me} Vladimir Baranoff-Rossiné et son fils Eugène (Paris) en 1972

4. *La Première Académie opto-phonique,* **1927** Affiche 85 x 61 cm Coll. Dimitri Baranoff-Rossiné

150 Vladimir Baranoff-Rossiné

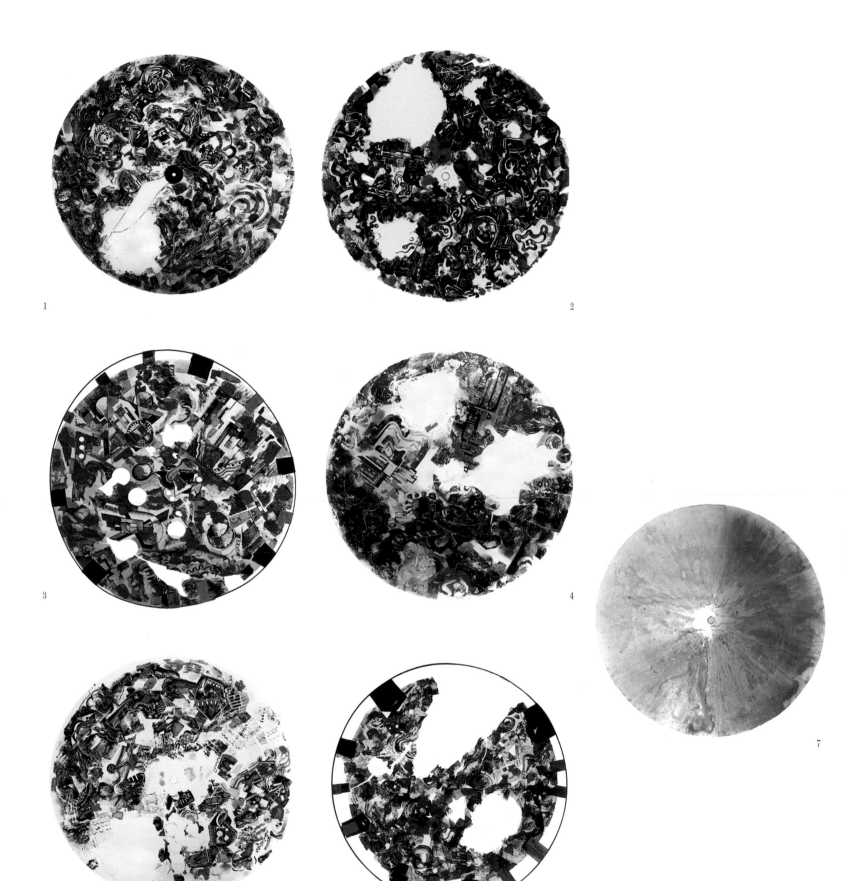

1. *Disque
optophonique,
vers 1920-1924*
Peinture sur verre
Ø 40 cm
Coll. Alexandra
Baranoff-Rossiné

2. *Disque
optophonique,
vers 1920-1924*
Peinture sur verre
Ø 40 cm
Coll. Dimitri
Baranoff-Rossiné

3. *Disque
optophonique,
vers 1920-1924*
Peinture sur mica
Ø 48 cm
Coll. Alexandra
Baranoff-Rossiné

4. *Disque
optophonique,
vers 1920-1924*
Peinture sur verre
Ø 40 cm
Coll. Dimitri
Baranoff-Rossiné

5. *Disque
optophonique,
vers 1920-1924*
Peinture sur verre
Ø 40 cm
Coll. Alexandra
Baranoff-Rossiné

6. *Disque
optophonique,
vers 1920-1924*
Peinture sur mica
Ø 48 cm
Coll. Alexandra
Baranoff-Rossiné

7. *Disque
optophonique,
vers 1920-1924*
Peinture sur verre
Ø 40 cm
Coll. Dimitri
Baranoff-Rossiné

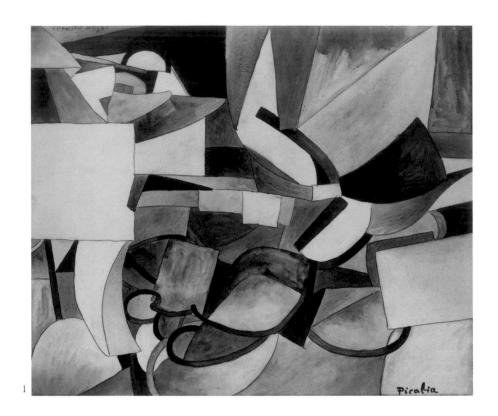

1

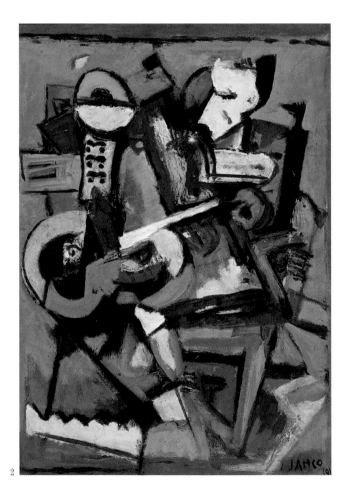

2

Francis Picabia
Marcel Janco

1. Francis Picabia
Negro Song II, 1913
[Chanson nègre II]
Aquarelle et crayon
sur papier
55,60 x 66 cm

The Metropolitan Museum
of Art, New York City,
États-Unis. Gift of William
Benenson, 1991
(1991.402.14)

2. Marcel Janco
Jazz 333, 1918
Huile sur contreplaqué
70 x 50 cm
Centre Pompidou,
Musée national d'art
moderne, Paris, France

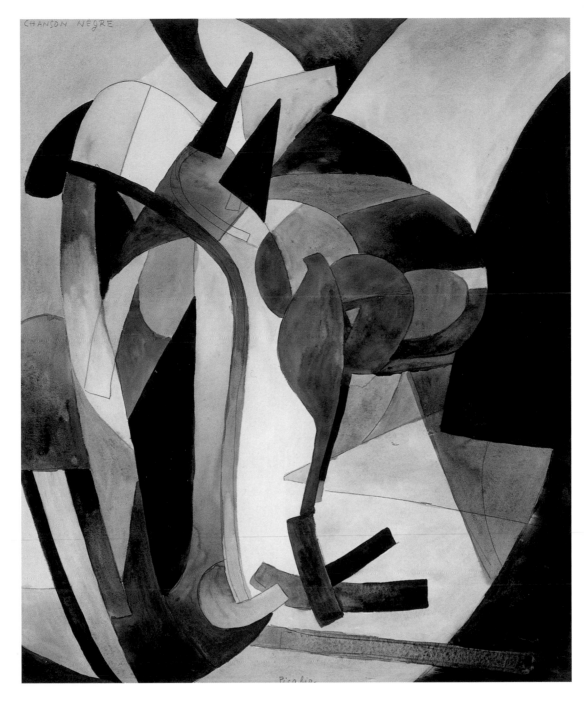

Le peintre futuriste expose quatorze œuvres qui traduisent son impression de New York

Les amis de M. François *[sic]* Picabia ont emmené le peintre futuriste dîner au restaurant peu après son arrivée à New York, et là, pour la première fois de sa vie, il a vu et entendu un Noir américain chanter de façon authentique une *coon song*[1]. Le lendemain, il a transcrit son impression sur la toile, réalisant deux tableaux intitulés *Negro Song*. Ces œuvres et quatorze autres sont actuellement exposées à la galerie de la Photo-Secession, au n° 291 de la Cinquième Avenue.

L'une de ces deux « Negro Songs » contient des entailles violet vif, seule couleur utilisée en dehors du noir. Les masses colorées, nous explique-t-on, évoquent la fierté, l'affirmation de soi et la mélodie du *ragtime*. L'autre tableau a des entailles rouge vif. M. Picabia affirme n'avoir jamais perçu de tels rapports avec la race noire, mais les masses sombres, dans une partie du tableau, font penser à un rasoir à demi ouvert et, dans une autre, à un poulet dressé, appuyé sur le cou.

La plupart des tableaux sont des impressions de différents lieux de New York. L'un d'entre eux traduit la sensation lugubre que produisent les passages obscurs du quartier des grossistes ; un autre, avec ses nappes rouges dynamiques et tourbillonnantes, rappelle les hauts de Broadway, les automobiles rouges et la joie de vivre. *La Ville de New York aperçue à travers le corps* crée un sentiment d'agitation permanente et fait penser à la sveltesse des constructions en acier.

Il y a plusieurs tableaux de danse. L'un d'entre eux, *Danseuse étoile sur un transatlantique,* représente ce que l'on pourrait interpréter comme les tourbillons des hélices du vapeur et le mouvement virevoltant des jupes courtes.

1. *Coon song* : genre de chanson comique rendu populaire entre 1880 et la fin de la première guerre mondiale, faisant usage d'un dialecte prétendu être celui des Noirs américains [N.d.R.].

Anonyme, « Mr Picabia paints "Coon Songs" » [M. Picabia peint des *Coon Songs*], *New York Herald* (New York), 18 mars 1913, p. 12 [extrait traduit par Jean-François Allain].

Negro song I, **1913**
[Chanson nègre I]
Aquarelle et crayon
sur papier
66,3 x 55,9 cm

The Metropolitan Museum
of Art, New York City,
États-Unis.
Alfred Stieglitz Collection,
1949 (49.70.15)

Francis Picabia

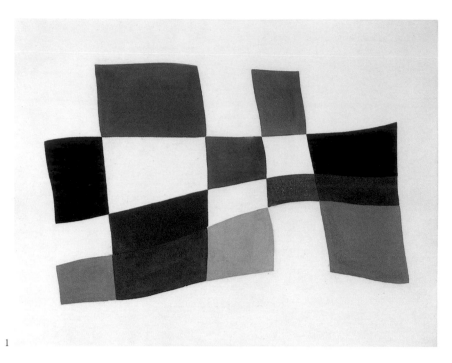

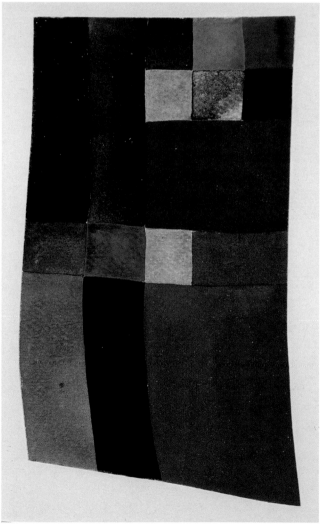

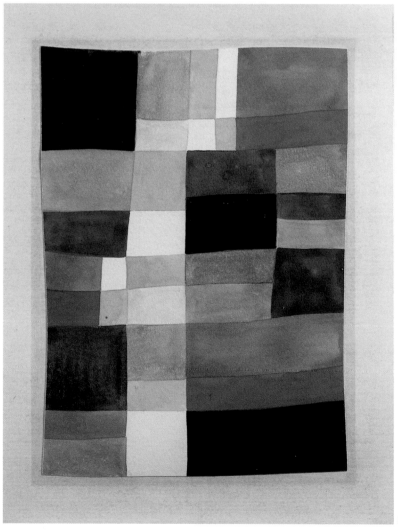

Sophie Taeuber-Arp

1. *Rythmes verticaux-horizontaux libres,* **1927**
Gouache
27 x 35,8 cm

Stiftung Hans Arp und Sophie Taeuber-Arp e.V., Rolandseck, Remagen, Allemagne

2. *Rythmes verticaux-horizontaux libres, découpés et collés sur fond blanc,* **1919**
Aquarelle
30,3 cm x 21,8 cm

Stiftung Hans Arp und Sophie Taeuber-Arp e.V., Rolandseck, Remagen, Allemagne

3. *Rythmes verticaux-horizontaux libres,* **1919**
Gouache, tempera sur papier, 30,8 x 23,2 cm
Coll. Dr. Angela Thomas Schmid

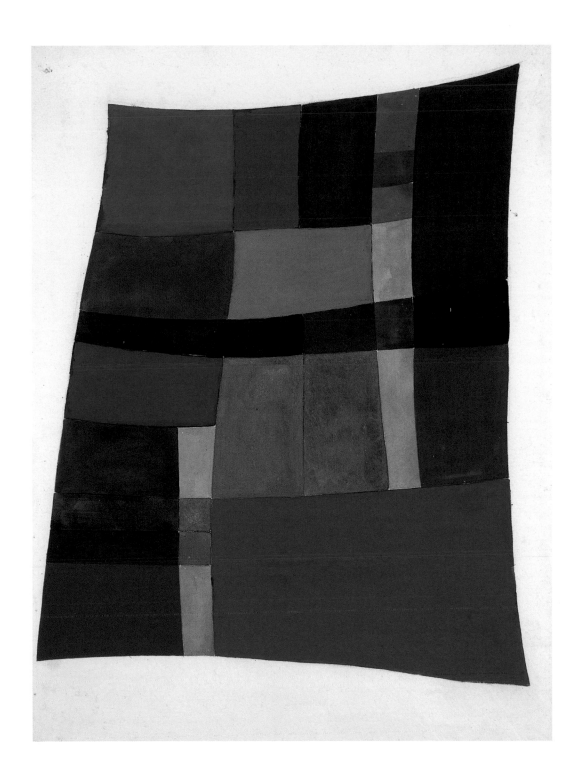

[...] Tentez d'obtenir un bon rythme en mettant par exemple trois petites formes à côté d'une grande ou en juxtaposant trois formes de dimensions croissantes, et cela plusieurs fois de suite. Considérez que dans le cas de ces formes simples, la forme négative est toujours aussi bonne que la forme positive. Nous appelons « forme négative » l'espace intermédiaire entre deux formes constituant l'ornement. Vous pouvez aussi commencer par la ligne. Faites des essais pour observer les expressions obtenues en utilisant différentes lignes sinueuses ou brisées. Essayez d'entrelacer ces lignes de manière assez complexe. [...]

Sophie Taeuber-Arp, « Bemerkungen über den Unterricht im ornamentalen Entwerfen »
[Notes sur l'enseignement de l'esquisse ornementale], *Bulletin de l'Union suisse des maîtresses professionnelles et ménagères, Korrespondenzblatt des schweizerischen Vereins der Gewerbe- und auswirtschafslehrerinnen* (Zurich), n° 11-12, 31 décembre 1922, p. 158
[extrait traduit par Jean Torrent].

Rythmes libres, 1919
Gouache et aquarelle
sur vélin
37,6 x 27,5 cm
Kunsthaus Zürich,
Graphische Sammlung,
Zurich, Suisse

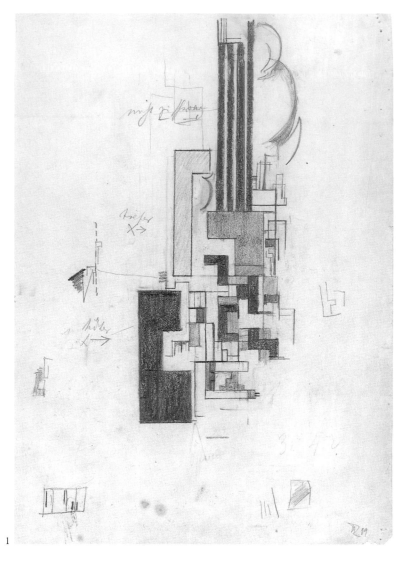

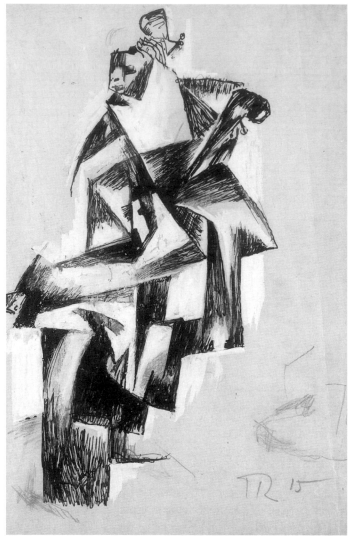

I. Explication

Les dessins reproduits présentent certains moments capitaux de processus qui sont conçus en mouvement. Ces travaux trouveront leur accomplissement dans le cinéma. Le processus lui-même : évolutions et révolutions créatrices dans la sphère de l'artistique pur (formes abstraites), sur un mode analogue à ce qui a lieu, de façon courante pour notre oreille, en musique. Comme dans ce domaine, l'action (dans sa dimension absolument mentale) se déroule à travers le matériau pur, où elle rencontre tension et dissolution de façon élémentaire et magique, étant donné que toute comparaison et toute réminiscence matérielle y sont instantanément abolies.

II. Basse continue

1. La « langue » (langue de la forme) qui est « parlée » ici repose sur un « alphabet », constitué à partir d'un principe élémentaire de la faculté d'intuition : la polarité.
Polarité en tant que principe vital général = méthode de composition de toute expression formelle. Proportion, rythme, nombre, intensité, hauteur, timbre, mesure, etc. Empiriquement, comme relation de contraste entre les grandes et les petites antithèses ; spirituellement, comme relation d'analogie entre les choses qui se dissocient à nouveau les unes des autres dans une autre sphère. Échange créateur, identité et différence dans l'idée de l'œuvre en question.

2. La grande volonté et le but visible de ces travaux ne sont pas circonscrits dans leurs seules limites.
Les principes esthétiques de l'alphabet montrent la voie vers l'œuvre d'art totale, et cela parce que ces principes, si l'on en fait un usage non dogmatique, synthétique, ne sont pas seulement déterminants en peinture, mais qu'ils valent aussi pour la musique, le langage, la danse, l'architecture, le théâtre. L'idée d'une culture envisagée comme la totalité des forces créatrices provenant d'une racine commune et progressant vers une forme infinie, multiple (non l'addition, mais la synthèse). […]

IV. Annexe

On ne saurait douter que le cinéma, en tant que nouveau champ d'élaboration pour les artistes plasticiens, sera rapidement et fortement investi par les productions des beaux-arts. Aussi est-il d'autant plus essentiel d'indiquer que la simple succession de formes est en elle-même dépourvue de sens et qu'il n'y a que l'art (selon la définition que nous en avons proposée plus haut) qui soit en mesure d'en créer un. Pour ce nouvel art, il est absolument nécessaire d'avoir des éléments univoques. Sans eux, il sera certes possible de donner naissance à un jeu (aussi séduisant soit-il), mais jamais à une langue.

Hans Richter, « Prinzipielles zur Bewegungskunst » [Éléments de principe pour l'art du mouvement], De Stijl (Leyde), vol. 4, nº 7, 1921 ; article paru sous la signature de Viking Eggeling, et sous le titre " Elvi fejtegetések a mozgóművészetrål ", dans MA (Vienne), nº 8, août 1921 ; repris dans Louise O'Konor (dir.), Viking Eggeling, 1880-1925, artist and film-maker. Life and work, Stockholm, Almqvist & Wiksell, 1971, p. 90-91 [extrait traduit par Jean Torrent].

Hans Richter

| 1. Studie für Präludium, 1919 [Étude pour Prélude] Crayon sur papier 54 x 39 cm | Kupferstichkabinett, Staatliche Museen zu Berlin-Preussischer Kulturbesitz Berlin, Allemagne | 2. Musik, 1915 Encre de Chine et tempera sur papier 26 x 18 cm | Roma, Galleria Nazionale d'Arte Moderna. Su concessione del Ministero per i Beni e le Attività Culturali, Rome, Italie |

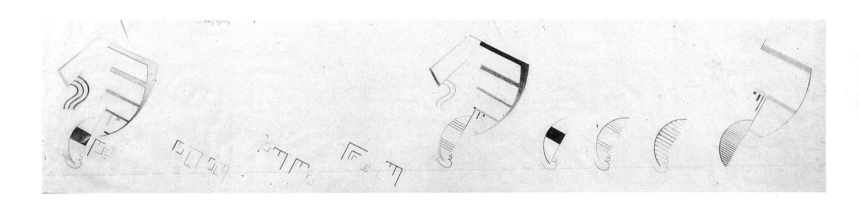

Étude pour
Symphonie
Diagonale, **1920**
Crayon sur papier
51 x 213 cm

Moderna Museet,
Stockholm, Suède. Gift
1967 from Hans Richter

Viking Eggeling

Viking Eggeling, *Diagonal Symphony*
Peter Szendy

Dans une série d'entretiens avec Philippe Sers[1], Hans Richter, l'une des figures majeures du mouvement Dada, raconte comment lui-même et l'artiste suédois Viking Eggeling (1880-1925) ont exploré les possibilités du film abstrait.

Richter et Eggeling se rencontrent à Zurich en 1918, dans l'effervescence des débuts de Dada (auquel Eggeling n'adhéra jamais vraiment). Tous deux sont en quête d'une sorte de « basse continue » – c'est-à-dire d'un langage ou d'une grammaire combinatoire inspirés du modèle de l'harmonie tonale des musiciens – réglant la vie et l'évolution dynamique des formes plastiques. Cette basse ou base générale, ce fondement langagier pour une syntaxe des lignes et de leurs tracés en mouvement, Eggeling l'appelle *Generalbaß* : « la basse élémentaire de la peinture, système d'organisation des formes[2] », commente Richter.

Eggeling semble avoir très tôt imaginé cette transposition des principes de la composition musicale à l'univers graphique des points, lignes et surfaces de la peinture abstraite. Sur un schéma que Philippe Sers date de 1918 (repr. ci-contre), il consignait ainsi un certain nombre de combinaisons élémentaires, d'archétypiques, pour les « mouvements des lignes ». Il décrit comment se forment des rayons à partir du point, de la ligne ou d'une forme de base. Il envisage des mouvements de rapprochement ou d'éloignement, de conjonction ou disjonction des lignes se croisant, ou se séparant. Enfin, il ébauche ce que l'on pourrait qualifier de véritable contrepoint entre deux contours et leur remplissage par des pointillés ou des hachures, selon des évolutions parallèles ou contraires. Pour reprendre les termes de Richter, Eggeling recherchait une « orchestration de la ligne[3] ».

En déchiffrant ces notes programmatiques, on comprend que la peinture, en tant qu'inscription immobile, devenait un support trop étroit pour l'exploration d'un contrepoint généralisé des formes. *« L'évolution joue dans le temps »*, déclare Richter : *« C'était inévitable : quand nous regardions les choses, c'était une sorte de danse, une sorte de musique. [...] Nous étions forcés d'entrer dans une autre sphère qui n'était pas la sphère du cadre, de la toile[4]. »* Aussi Eggeling et Richter se tourneront-ils vers une écriture dynamique, d'abord sur des rouleaux où les dessins étaient disposés en séquences pour suggérer un déroulement temporel, puis sur des sortes de transparents superposables et, enfin, dans le médium filmique. La *Diagonal Symphony* (1924) d'Eggeling, de même que la série des *Rhythmus* de Richter, est la poursuite de leurs recherches combinatoires par des moyens cinématographiques.

Si cette quête est à l'évidence aimantée par l'horizon fuyant d'un *Gesamtkunstwerk* (comme l'écrit Richter, « les principes esthétiques de cet alphabet ouvrent la voie à l'œuvre d'art total, parce qu'[ils] servent de base non seulement pour la peinture, mais tout autant pour la musique, le langage, la danse, l'architecture, le théâtre[5]... »), elle est aussi liée à l'idée d'une langue universelle à laquelle on pourrait accéder, derrière les formes empiriques que telle ou telle œuvre actualise. À l'époque de leur premier film abstrait, Eggeling et Richter ont du reste travaillé à un ouvrage commun, intitulé *Universäle Sprache* (1920) : *« C'était l'idée d'Eggeling, raconte Richter[6], la langue abstraite [...] sera vraiment la langue universelle. »* Une conviction qu'il rapproche de celle de Hugo Ball, le fondateur du mouvement Dada à Zurich, qui parlait quant à lui d'une « langue du paradis » (*Paradiessprache,* notamment dans son journal intitulé *Die Flucht aus der Zeit*[7]).

Le modèle musical aura donc incarné, pour Eggeling comme pour Richter, l'utopie d'une langue d'avant Babel, sorte de langage originel dont les formes, telles qu'elles s'inscrivent dynamiquement sur la pellicule du film, seraient la déclinaison : une actualisation possible, parmi tant d'autres, d'un fragment de la symphonie visuelle de la création.

1. Hans Richter, Philippe Sers, *Sur Dada. Essai sur l'expérience dadaïste de l'image. Entretiens avec Hans Richter*, Nîmes, Jacqueline Chambon, 1997.

2. H. Richter dans *ibid.*, p. 133.

3. Id., dans *Ibid.*

4. Id., dans *Ibid.*, p. 138.

5. Id., « Prinzipielles zur Bewegungskunst », dans *De Stijl* (Leyde/Anvers/Paris/Rome), vol. IV, n° 7, 1921, p. 110 ; cité par P. Sers, *ibid.*, p. 15.

6. Id. dans *ibid.*, p. 141-142.

7. Dans *Dada. Art et anti-art* (Bruxelles, La Connaissance, 1965, p. 41. Trad. de l'allemand), Richter cite ces propos de Ball déclarant que « les peintres » sont les « annonciateurs de la langue surnaturelle des signes », et que « la langue par le signe » est « la vraie langue du paradis ».

Begrenzungen mit Linien, II, non daté (vers 1918)
[Délimitations avec Lignes, II]

Crayon sur papier
30,7 x 23,3 cm
Coll. privée

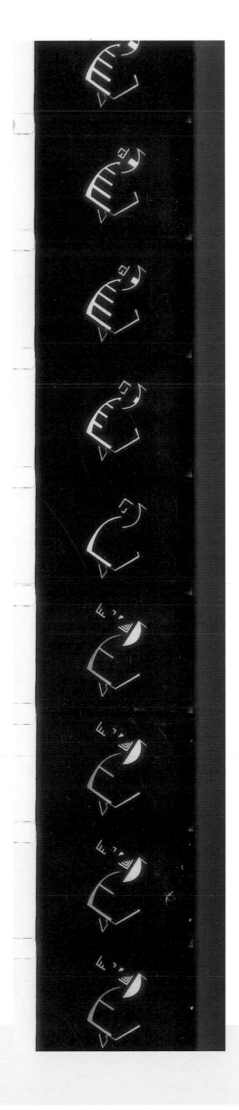

Diagonal Symphony,
1923-1924
(daté 1921)
Reconstitution par
Hans Richter à partir
du film original perdu
(18', 35 mm)

Film cinématographique
7' (16 images/s.), 16 mm,
muet, noir et blanc
Centre Pompidou,
Musée national d'art
moderne, Paris, France

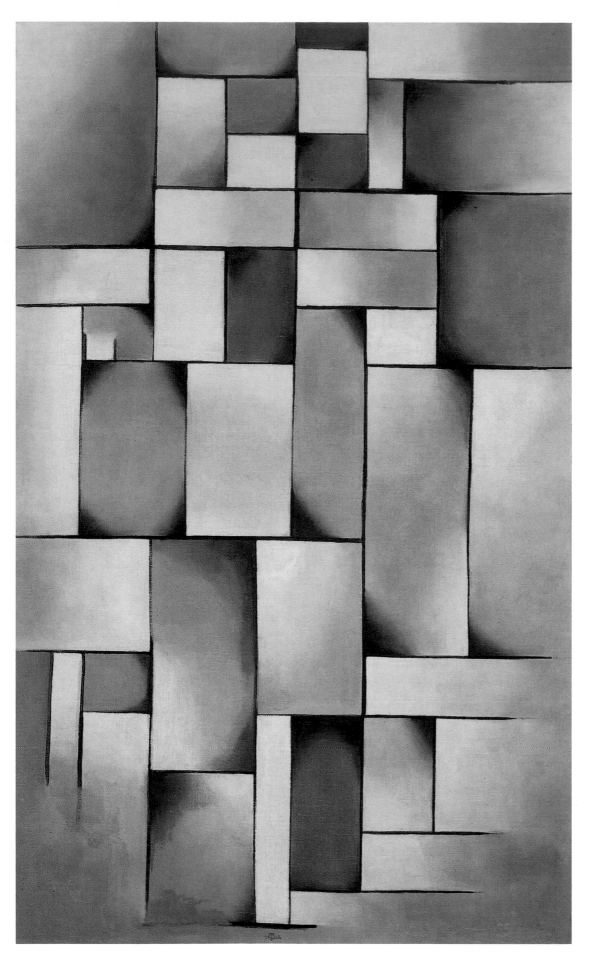

[...] *Je travaille aussi sur quelque chose de spécial, inspiré du* ragtime. *C'est un travail exceptionnellement difficile, avec lequel je me bats tous les jours. Je veux que ce soit entièrement dans l'esprit, c'est clairement mon but.* [...]

Lettre de Theo Van Doesburg à Antony Kok,
2 avril 1919 [extrait traduit par Jean-François Allain].

Theo Van Doesburg

**Compositie in grijs
(Rag-time), 1919**
*[Composition en gris
(Ragtime)]*
Huile sur toile
96,5 x 59,1 cm

Peggy Guggenheim
Collection, Venice
(Solomon R. Guggenheim
Foundation, New York
City), Venise, Italie

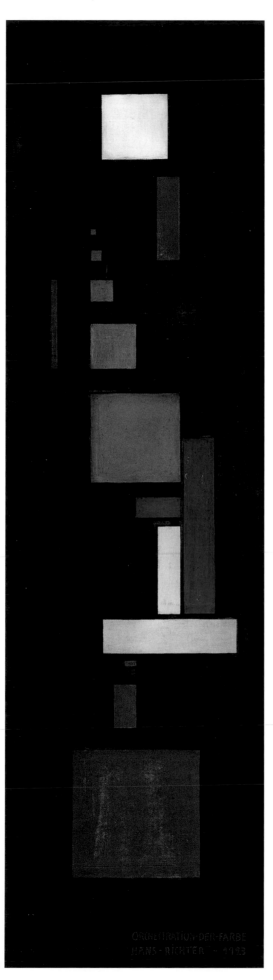

3

[…] *L'articulation
du mouvement, pour moi,
c'est le* Rythme. *Et le rythme,
c'est du temps articulé. C'est
la même chose qu'en musique.
Mais dans le film, j'articule
le temps visuellement, alors
que dans la musique, j'articule
le temps par l'oreille.*

Hans Richter, dans *Hans Richter…*, New York, Holt,
Rinehart & Winston, 1971 ; repris dans « Hans Richter par
Hans Richter », dans Deke Dusinberre (dir.), *Musique, film*,
cat. d'expo, Paris, Scratch/Cinémathèque française, 1986,
p. 54. Trad. Jennifer L. Burford

Hans Richter

**1. *Rhythm 21,
1921-1924***
Film cinématographique
3'35", 16 mm (film original
en 35 mm), muet, noir et
blanc. Centre Pompidou,
Musée national d'art
moderne, Paris, France

**2. *Orchestration
der Farbe, 1923***
*[Orchestration de la
couleur]*
Huile sur toile
153,5 x 41,7 cm
Staatsgalerie Stuttgart,
Stuttgart, Allemagne

**3. *Skizze zu
Rhythmus 25, 1923***
[Étude pour Rythme 25]
Crayon et crayons de
couleur sur papier
78 x 8 cm (encadré)
Deutsches Filmmuseum,
Francfort, Allemagne

Johannes Itten

1. Hören und sehen,
1917
[Entendre et voir]
Crayon sur papier
24,1 x 19,4 cm

Kunstmuseum Bern,
Johannes-Itten-Stiftung,
Berne, Suisse. Schenkung
von Anneliese Itten, Zurich

2. Musik
(Tagebuchblatt),
1917
[Musique (page du
journal de l'artiste)]

Crayon et crayon rouge
sur papier satiné, monté
sur papier noir satiné
20,3 x 10,9 cm
Coll. privée

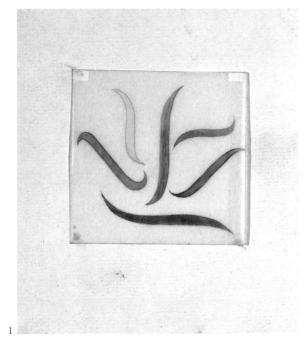

1

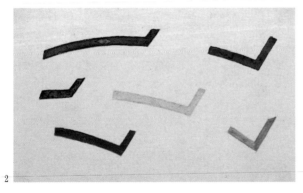

2

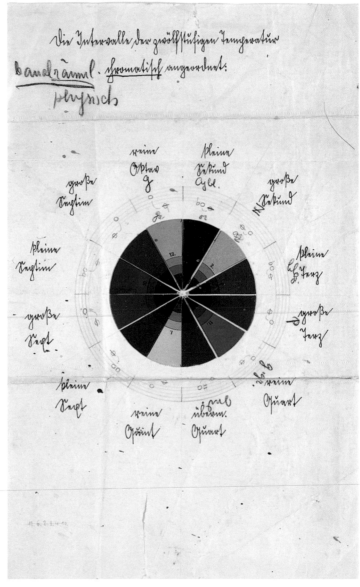

3

1. Josef Matthias Hauer
(en collaboration avec
Emilie Vogelmayr)
Melosdeutung,
Brief am Itten vom
30. Januar 1921
beigelegt, 1921

[Interprétation du Melos,
dessin joint à la lettre à
Itten du 30 janvier 1921]
Crayon et aquarelle sur
papier transparent
16 x 18,8 cm
Sammlung Bogner, Vienne,
Autriche

2. Josef Matthias Hauer
(en collaboration avec
Emilie Vogelmayr)
Melosdeutung,
Brief an Itten vom
30. Januar 1921,
beigelegt, 1921

[Interprétation du Melos,
dessin joint à la lettre à
Itten du 30 janvier 1921]
Crayon et aquarelle sur
papier transparent
19 x 16,5 cm
Sammlung Bogner, Vienne,
Autriche

3. *Übereinstimmung*
des zwölfteiligen
Farbenkreises
mit den Intervallen
der zwölfstufigen
Temperatur,
1919-1920
[Harmonie du cercle

chromatique en 12 parties
avec les intervalles des 12
niveaux de température]*
Encre, crayon, papier
coloré sur papier
34 x 21 cm
Sammlung Bogner, Vienne,
Autriche

Josef Matthias Hauer

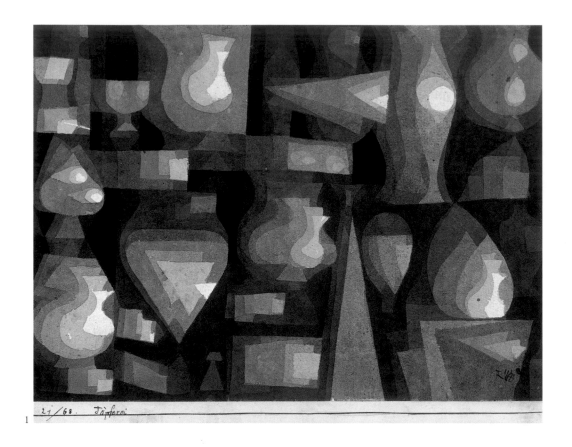

1

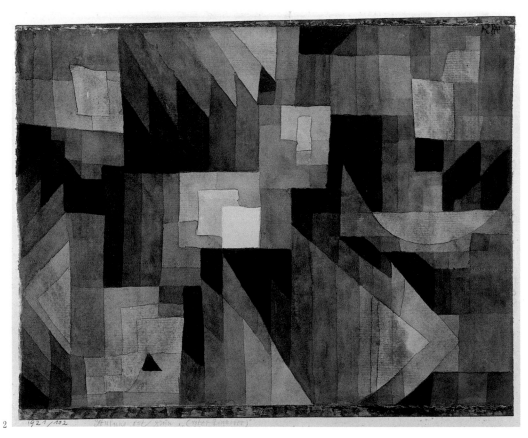

2

Paul Klee

1. Töpferei, 1921, 68
[Poterie]
Aquarelle sur papier monté
sur carton
24,6 x 31 cm
Sammlung Deutsche Bank,
Francfort, Allemagne

**2. Stufung rot/grün
(roter Zinnober),
1921, 102**
*[Gradation rouge/vert
(vermillon)]*

Aquarelle et plume sur
papier monté sur carton
23,5 x 30,5 cm
Thaw Collection, The
Pierpont Morgan Library,
New York City, États-Unis

164

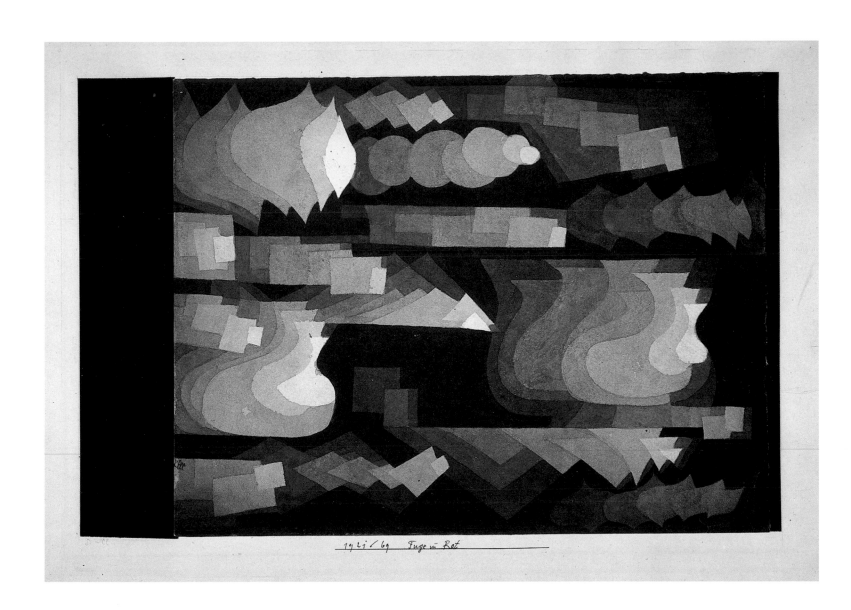

[…] Il est certain que la polyphonie existe dans le domaine musical. La tentative de transposer cette entité dans le domaine plastique n'aurait en soi rien de remarquable. Mais utiliser les découvertes que la musique a permis de réaliser d'une façon particulière dans certains chefs-d'œuvre polyphoniques, pénétrer profondément dans cette sphère de nature cosmique, en ressortir avec une nouvelle vision de l'art et suivre l'évolution de ces nouvelles acquisitions dans le domaine de la représentation plastique, c'est déjà beaucoup mieux. Car la simultanéité de plusieurs thèmes indépendants constitue une réalité qui n'existe pas uniquement en musique – de même que tous les aspects typiques d'une réalité ne sont pas valables qu'en une seule occasion –, mais qui trouve son fondement et ses racines dans n'importe quel phénomène, partout. […]

Paul Klee, *La Pensée créatrice. Écrits sur l'art* [1956], Paris, Dessain et Tolra, 1973, tome I, p. 296. Textes recueillis et annotés par Jürg Spiller. Trad. Sylvie Girard.

Fuge in Rot, 1921, 69
[Fugue en rouge]
Aquarelle et crayon sur
papier, monté sur carton
24,4 x 31,5 cm
Coll. privée, Suisse

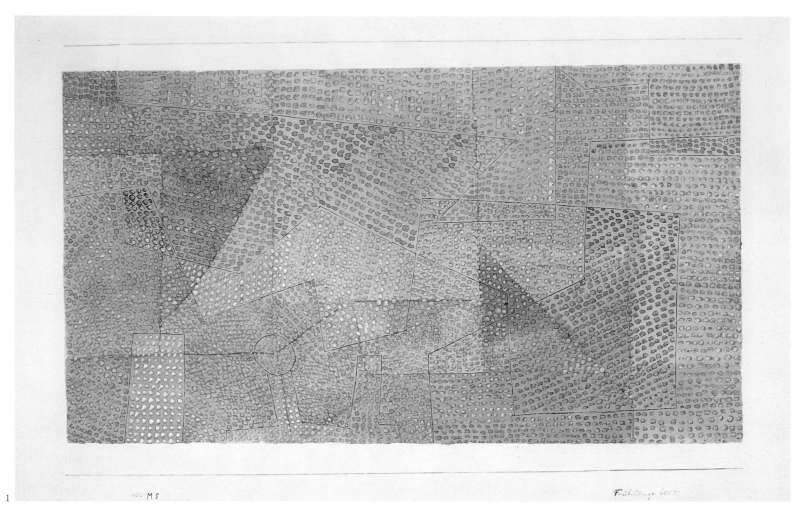

1. *Frühlingsbild,*
1932, 65 (M5)
[Tableau de printemps]
Aquarelle sur papier
26,3 x 47,9 cm
Coll. privée, Suisse

2. *Im Bach'schen*
Stil, 1919, 196
[Dans le style de Bach]
Huile, aquarelle et dessin

sur toile de lin travaillée à
la craie, montée sur carton
17,3 x 28,5 cm
Gemeentemuseum Den
Haag, La Haye, Pays-Bas

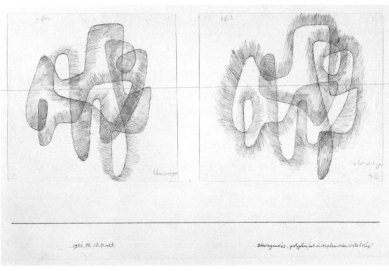

**1. _Dynamisch-_
polyphone Gruppe,
1931, 66 (M 6)**
[Groupe dynamiquement
polyphonique]

Craie et crayon sur papier,
monté sur carton
31,50 x 48 cm
Coll. privée, Suisse

**2. _Polyphon-_
bewegtes, 1930, 274
(OE 4)**
[Animé-polyphonique]
Craie grasse sur papier
contrecollé sur carton
avec des contours grattés
à la pointe

20,9 x 32,9 cm
Paul-Klee-Stiftung,
Kunstmuseum Bern,
Berne, Suisse

**3. _Schwingendes,_
polyphon (und in
komplementärer
Wiederholung), 1931,
73 (M13)**

[Mouvement vibratoire,
polyphonique (et en
version complémentaire)]
Encre à la plume sur
papier en deux parties
fixées sur carton

a) 21 x 21,3 cm,
b) 21 x 22,8 cm
Paul-Klee-Stiftung,
Kunstmuseum Bern,
Berne, Suisse

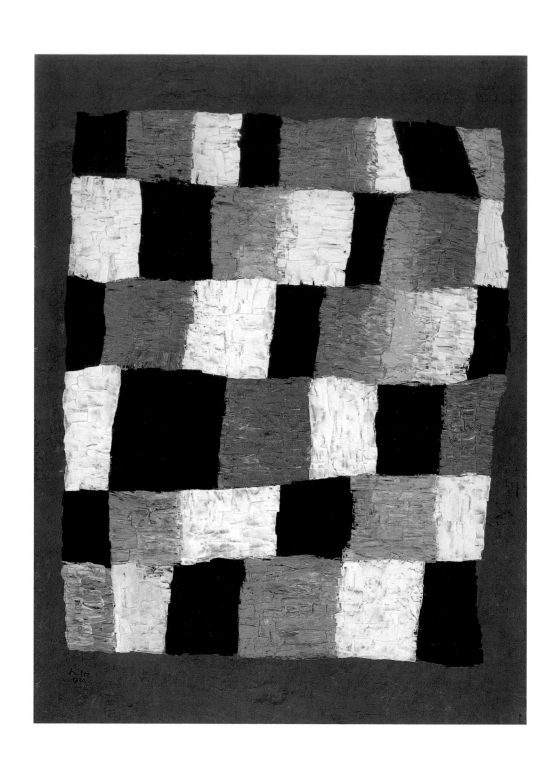

***Rhythmisches,* 1930**
[En rythme]
Huile sur toile de jute
69,6 x 50,5 cm
Centre Pompidou,
Musée national d'art
moderne, Paris, France

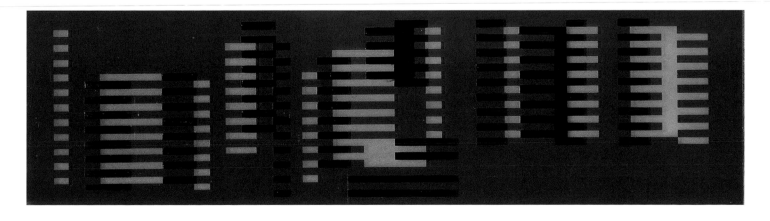

1. Paul Klee
Représentation
plastique d'une
notation musicale
d'après un
mouvement à trois
voix de Jean-
Sébastien Bach, dans

***Beiträge zur
bildnerischen
Formlehre*, cours
du 16 janvier 1922**
*[Contributions à une
théorie créatrice de la
forme]* Paul-Klee-Nachlass,
Berne, Suisse

2. Henri Nouveau
*Graphische
Darstellung einer
Fuge von Johann
Sebastian Bach.
J. S. Bach, Fuge
à 4 aus dem
Wohltemperierten*

***Klavier № 1*, 1944**
*[Représentation graphique
d'une fugue de Jean
Sébastien Bach. J.-S. Bach,
Fugue à 4 du Clavier bien
tempéré n° 1]*

Encre de Chine noire et
rouge et crayon sur papier
millimétré
30 x 112 cm
Bauhaus-Archiv, Berlin,
Allemagne

3. Josef Albers
Fuge II, 1925
Sérigraphie sur verre sablé
15,8 x 58,1 cm
Hirshhorn Museum and
Sculpture Garden,

Smithsonian Institution,
Washington D.C.,
États-Unis. Gift of
the Joseph H. Hirshhorn
Foundation, 1972

169

[...]

RECHERCHES

Les premiers essais et travaux (« Jeux de lumières réfléchis ») ont eu lieu à Weimar, durant l'été 1922 (Joseph Hartwig, Kurt Schwerdtfeger), dans les ateliers du Staatliches Bauhaus, à travers une étrange coïncidence de recherches et de hasards dont les racines plongent dans la problématique de la création picturale évoquée plus haut. Un de ces hasards eut l'effet d'une puissante stimulation : lors de la préparation d'un simple jeu d'ombres, qu'il avait été prévu de réaliser pour une « fête aux lanternes », on avait dû procéder au remplacement d'une lampe à acétylène. À cette occasion, on a vu se produire fortuitement une duplication des ombres sur le papier transparent ; à travers les diverses lampes teintées, on pouvait distinguer une ombre froide et une ombre chaude. Aussitôt, l'idée a surgi de multiplier les sources lumineuses par deux, par six, et de les disposer derrière des verres colorés. C'est ainsi que fut établi le fondement d'un nouveau moyen d'expression. Mobilité des sources lumineuses colorées, mouvement de pochoirs.

Après de nombreux essais, on réussit à se rendre maître des hasards et à organiser les moyens artistiques et techniques, de telle sorte qu'il fut possible d'en donner des démonstrations publiques, en mai 1924, lors des premières représentations (matinée de cinéma à la « Volksbühne » de Berlin), et en septembre 1924 (au Festival de théâtre et de musique de Vienne organisé par la ville). [...]

ÉLÉMENTS MUSICAUX

[...] On comprend plus facilement et avec plus de précision la conséquence temporelle d'un mouvement à travers une structure acoustique qu'à travers une structure optique. Si une représentation spatiale est disposée dans le temps suivant un mouvement « effectif », la compréhension de la succession rythmico-temporelle en est favorisée par des adjuvants acoustiques. Le tic-tac régulier d'une horloge produit un sentiment du temps immédiat et plus net que le spectacle optique, isolé de tout bruit, d'une petite aiguille de montre tournant avec régularité. C'est cette observation et d'autres du même genre, comme l'assimilation de l'élément temporel à l'écoute de la sonnerie monotone d'une cloche, qui permettent de conclure à la justesse de la proposition introduite ci-dessus.

Quoi qu'il en soit, ayant conscience de cette nécessité, nous avons rattaché à quelques-uns des jeux, dans des rythmes simples, une musique qui s'y entrelace. Lampes et pochoirs, ainsi que les autres accessoires habituels, sont déplacés en fonction du mouvement musical, de sorte que la structure temporelle s'explicite avec évidence à travers le rythme acoustique, tandis que les mouvements, déploiements, contractions, recoupements, intensifications, paroxysmes et évanescences optiques sont renforcés et mis en valeur.

PARTITION

Il se crée ainsi une sorte d'orchestre, dans lequel chaque participant exécute, conformément à ce que nous avons consigné par écrit comme sur une partition de musique, ce qui devient nécessaire au cours de la représentation, à tel moment et à tel endroit.

Ludwig Hirschfeld-Mack, *Farbenlichtspiele*, Weimar, Buchdruckerei Adler & Heyer, 1925, p. 3-7 [extrait traduit par Jean Torrent].

Ludwig Hirschfeld-Mack

1. Farben Licht-Spiele, 1925 (couverture)
[Jeux de lumière colorée]
Éd. de l'artiste
Livre
Coll. privée

2. Ludwig Hirschfeld-Mack (au piano), Theo Bogler et Marli Heimann, préparant la représentation de « Kreuzspiel », vers 1924
Coll. privée

3. Reflektorische Lichtspiele. Dreiteilige Farbensonatine Ultramarin-Grün, 1924

[Jeux de lumières réfléchis : Sonatine de couleurs outremer-vert en trois parties]
Photographie (par Hermann Eckner)d'une phases

Épreuve aux sels d'argent (tirage moderne des années 1950)
13,2 x 18,4 cm
Bauhaus-Archiv, Berlin, Allemagne

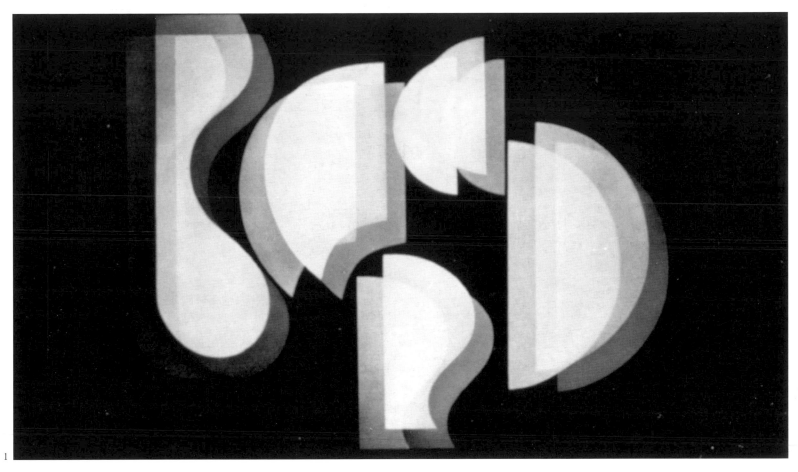

1. Farb-Licht-Spiel, vers 1923
[Jeu de lumière colorée]
Photographie d'une phase
Négatif sur film acétate
6 x 9 cm
Bauhaus-Archiv, Berlin, Allemagne

2. et 3. Reflektorische Farblichtspiele, 1921-1959
[Jeux de lumière colorée réfléchis]
(Reconstitution des spectacles de 1921)

Film cinématographique
15', 16 mm, son, noir
et blanc et couleur
© 1921/1959,
Schwerdtfeger Estate

Kurt Schwerdtfeger

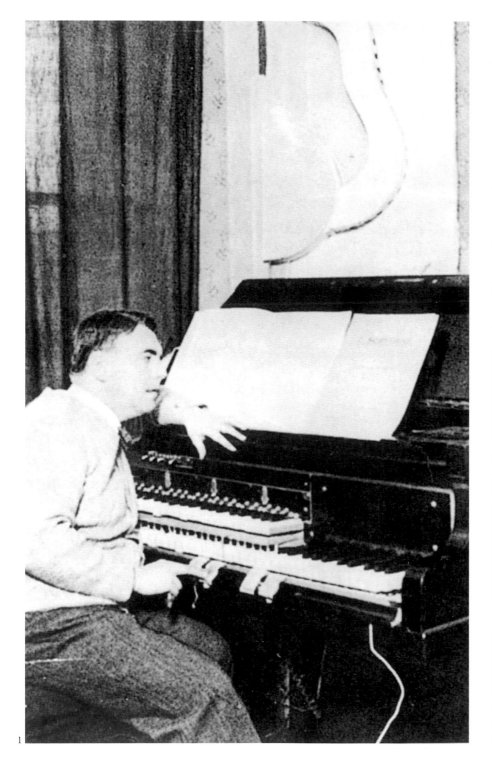

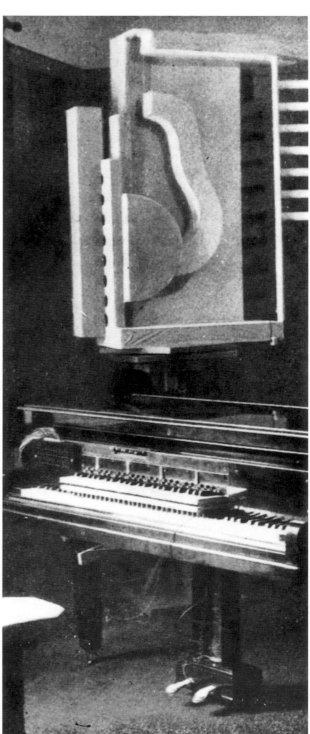

Zdeněk Pešánek

1. Ervin Schulhoff hraje na Pešánkův druhý spectrofon, napojený na světelné těleso prvního spektrofonu, 1928
[Ervin Schulhoff joue du deuxième spectrophone de Pešánek, connecté sur la source de lumière du premier spectrophone]
Photographie noir et blanc
Národní Galerie v Praze, Prague, République tchèque

2. První spektrofon- druhá fáze, 1926
[Premier spectrophone, deuxième phase]
Photographie noir et blanc
Národní Galerie v Praze, Prague, République tchèque

[…] Tournons-nous à présent vers les moyens d'expression techniques de ce nouveau mouvement ! Le cinéma est le médium le plus parfait dans le plan, comme le feu d'artifice et la fontaine le sont dans l'espace. De toutes les directions du cinétisme se détachent couleurs et formes. Au total, voici les divisions qui existent dans le cinétisme, classées selon leur perfection.

Dans le plan :
1. cinéma ;
2. clavier de couleurs ;
3. jeu de réflecteurs.

Dans l'espace :
1. feu d'artifice et fontaine avec une forme arbitrairement transformable du jaillissement ;
2. sculpture lumineuse ;
3. fontaine avec forme non arbitrairement maîtrisable ;
4. éclairage coloré de l'architecture ;
5. jeux de réflexion dans l'atmosphère spatiale.

À ce propos, il faudrait formuler certaines remarques.

Dans le plan :
Concernant 1. Grâce au cinéma, nous pouvons maîtriser la surface dans toutes les directions et nous pouvons vérifier, par son seul truchement, n'importe quelle hypothèse. À cet égard, je pense plus particulièrement à la théorie de la synesthésie entre musique, couleur et forme.
Concernant 2. Les possibilités planaires du clavier de couleurs sont limitées par les possibilités techniques de la lampe-éclair, des tubes au néon et du mécanisme optique. Voici les éléments formels qu'on peut obtenir par ce moyen : lumière colorée diffusée sur le plan, lignes, surfaces rondes, points, tirets et autres formes simples du même genre – étant dit que les contraintes techniques préconisent une limitation dans le choix des éléments formels. Un enrichissement des possibilités du clavier de couleurs ne serait réalisable, de façon économique, que par son utilisation en corrélation avec le cinéma.
Concernant 3. Les jeux de réflecteurs se réduisent en principe à la diffusion de lumière colorée. Toute maîtrise de formes plus compliquées se heurtera à des difficultés techniques, qui pourraient être plus facilement surmontées, du reste, dans le cinéma.

Dans l'espace :
Concernant 1. Dans le feu d'artifice, ce sont principalement les fusées lumineuses qui remplissent rythmiquement l'espace. Il s'agit pour l'essentiel de formes linéaires. Verticales apparentes et formes hyperboliques en sont les éléments fondamentaux.
Une fontaine techniquement maîtrisable doit composer avec les mêmes éléments formels que le feu d'artifice, sans être cependant aussi dépendante de formes linéaires.
Concernant 2. Ressortissent à cette catégorie les sculptures lumineuses qui éclairent ou irradient la forme plastique donnée avec une lumière changeante, en se fondant sur le principe cinétique.
Concernant 3. Entre dans cette classe la fontaine lumineuse, sous une forme qui n'est plus maîtrisable arbitrairement.
Concernant 4. Nous considérons ici l'éclairage de l'ensemble urbain, des intérieurs ou des extérieurs, des édifices ou de parties d'édifices.

La surface du tableau statique est subordonnée à un certain ordonnancement. Dans le tableau cinétique, ce n'est pas seulement le rapport des diverses tailles de la tache qui est assujetti à un ordonnancement similaire, mais ce sont aussi les vitesses de cette tache en mouvement, de même que les formes des trajets déterminés par le mouvement de cette tache. Si nous comparons la netteté manifeste de l'image cinématographique ou de celle produite au moyen du clavier de couleurs avec la représentation imaginaire du feu d'artifice, de la fontaine ou de l'éclairage en plein air, et que nous nous figurons le spectateur dans cet espace, nous pouvons constater qu'un espace optique n'est pas sans ressemblance avec l'espace acoustique. Dans cet espace, nous travaillons avec la couleur, avec la forme et avec le temps, sans sujet. […]

Zdeněk Pešánek, « Bildende Kunst vom Futurismus zur Farben- und Formkinetik. Mit Vorführung eines Farbe-Ton-Klaviers » [Arts plastiques : du futurisme au cinétisme des couleurs et des formes. Avec la présentation d'un piano acoustico-chromatique], dans Georg Anschütz (dir.), *Farbe-Ton-Forschungen*, Hambourg, Psychologisch-ästhetische Forschungsgesellschaft, 1931, p. 195-197 [extrait traduit par Jean Torrent].

1

2

3

1. Skica barevné stupnice pro první spektrofon, vers 1925
[Esquisse de l'échelle de couleurs pour le premier spectrophone]

Pastel sur papier noir
13,2 x 79,8 cm
Národní Galerie v Praze,
Prague, République
tchèque

2. Schéma Zapojení světelného klavíru, vers 1925
[Schéma de connection pour le piano à lumières]

Crayon sur papier
20,6 x 33,6 cm
Národní Galerie v Praze,
Prague, République
tchèque

3. Studie ke světelnému klavíru – vyznačení pozic tónů, non daté
[Étude pour le piano à lumières – avec les positions des tons]

Crayon et encre sur papier
41,8 x 33,8 cm
Národní Galerie v Praze,
Prague, République
tchèque

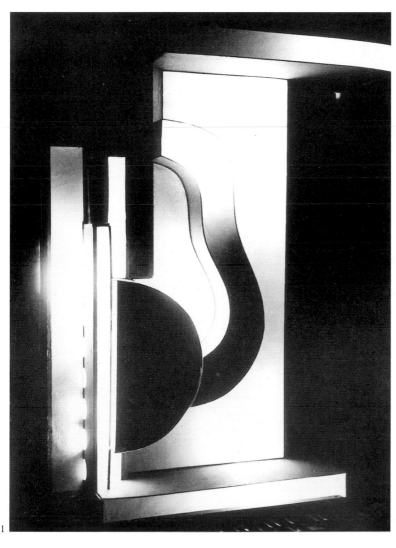

1. *Une vue
du premier
spectrophone,
1924–1925*
Photographie noir et blanc
(tirage récent)
Coll. privée

2. *Studie ke
světelnému klaviru,
1925–1928*
*[Étude pour le piano
à lumières]*

Crayon violet sur papier
transparent
30 x 20,7 cm
Národní Galerie v Praze,
Prague, République
tchèque

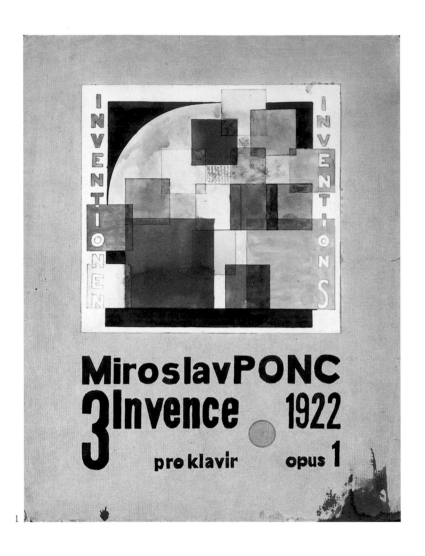

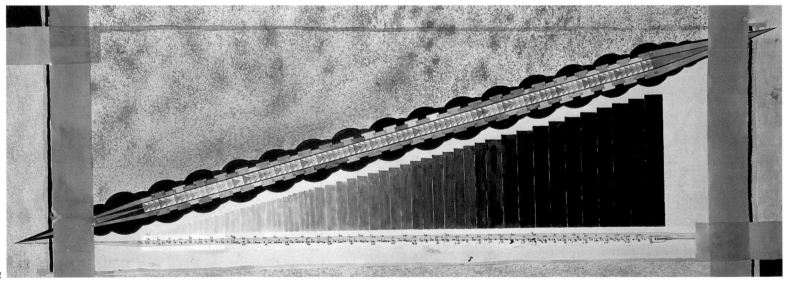

Miroslav Ponc

**1. Barevná hudba.
Návrh obálky
partitury, 3 invence,
1922-1925**
[La Musique colorée.
Projet pour la couverture
de la partition,

3 propositions]
Stylo, encre et aquarelle
sur papier
32,5 x 25,5 cm
Galerie de la Ville
de Prague, République
tchèque

**2. Chromatická
turbína v osmý
tónech (Kresba c. 1),
vers 1925**
[Turbine chromatique
en huitième de ton
(Dessin nº 1)]

Stylo, encre et aquarelle
sur papier
52 x 151 cm
Galerie de la Ville
de Prague,
République tchèque

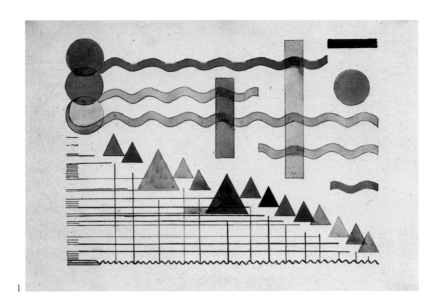

1

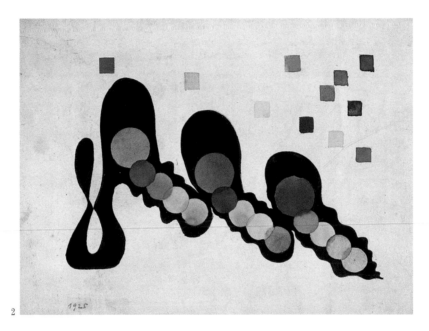

2

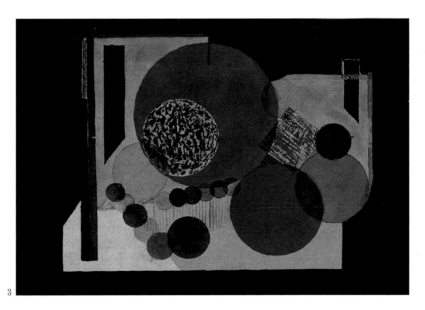

3

1. _Skica pro barevnou filmovou hudbu (Kresba c. 4)_, vers 1925
[Esquisse pour la musique d'un film coloré (Dessin n° 4)]

Stylo, encre et aquarelle sur papier
19,3 x 28 cm
Galerie de la Ville de Prague, République tchèque

2. _Kompozice pro barevnou melodickou linii (Kresba c. 7)_, 1925
[Composition pour une ligne mélodique colorée (Dessin n° 7)]

Encre noire et aquarelle sur papier
22,1 x 29,5 cm
Galerie de la Ville de Prague, République tchèque

3. _Kompozice pro barevnou melodickou hudbu (Kresba c. 6)_, vers 1925
[Composition pour la musique mélodique colorée (Dessin n° 6)]

Encre, aquarelle et bronze sur papier
16 x 22,5 cm
Galerie de la Ville de Prague, République tchèque

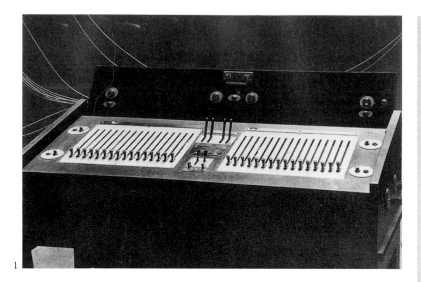

1

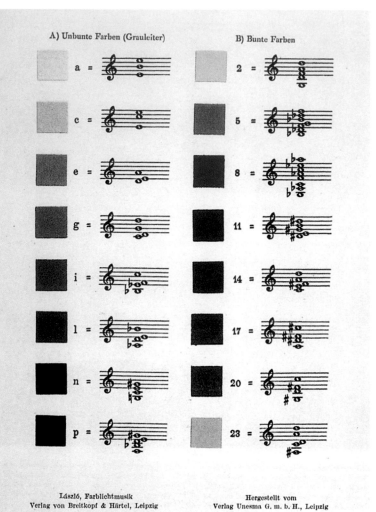

2

[...] Lorsque la musique eut atteint un haut niveau artistique, la fréquence sonore fut identifiée par les physiciens comme l'agent producteur des sons. C'est à cette époque que commença à être posée la question suivante : « qu'est-ce que la couleur ? » Pour y répondre, on devait alors partir du constat que les couleurs ne sont des couleurs qu'autant qu'elles peuvent être vues par nous, au même titre que les sons n'existent que lorsqu'on peut les entendre. Ainsi, l'étude scientifique de la couleur définit celle-ci comme un phénomène relevant de la perception de la lumière qui, en excitant le nerf optique avec des ondes de longueurs différentes, engendre des sensations visuelles différentes – la sensation des couleurs. Lorsque Isaac Newton (1643-1727) découvrit la dispersion de la lumière et qu'il dégagea les couleurs du spectre à partir de la réfraction de la lumière solaire, il ne pouvait pas ne pas remarquer la similitude du spectre et de l'octave tempérée. Dès cette époque, au temps de la première analyse spectrale, l'analogie entre la perception sensitive des couleurs et celle des sons était connue des chercheurs. Newton était physicien et c'est à ce titre qu'il pouvait s'atteler à la solution du problème. Il négligea pourtant une donnée fondamentale concernant le caractère physiologique de la perception des couleurs et des sons et déclencha cette terrible avalanche qui a enterré sous sa masse la discipline artistique commune aux couleurs et aux sons. Newton réfracta la lumière à l'aide du prisme et isola les couleurs du spectre : rouge, orangé, jaune, vert, bleu, indigo et violet. Il agença ces couleurs en cercle et leur assigna les positions suivantes : rouge de 0 à 61°, orangé de 62 à 95°, jaune jusqu'à 150°, vert jusqu'à 210°, bleu jusqu'à 256°, indigo jusqu'à 299° et violet jusqu'à 360°. Partant de ces segments d'arc, il établit son célèbre parallélisme avec la gamme phrygienne. En posant le problème en des termes purement physiques, cette mise en parallèle empêcha la musique des couleurs de se constituer effectivement en genre artistique. [...]

La musique chromatique est l'union des deux arts que sont la peinture et la musique. Le principe de base sur lequel elle se fonde est que chaque couleur correspond à plusieurs sons et que les rapports entre les couleurs ne sont pas figés et arrêtés une fois pour toutes, mais définis subjectivement, cas par cas.

Alexander László, « Préhistoire du parallèle entre les sons et les couleurs » extrait de *Die Farblichtmusik*, Leipzig, Éd. Breitkopf & Härtel, 1925, dans Nicole Brenez et Miles McKane (dir.), *Poétique de la couleur. Anthologie*, Paris/Aix-en-Provence, Auditorium du Louvre/Institut de l'image, 1995, p. 36-45. Trad. Marcelo Gandaras.

Alexander László

1. et 2. *Die Farblichtmusik*, **1925** *[La Musique de lumières colorées]* Éd. Breitkopf & Härtel, Leipzig, Allemagne

Livre avec planches de couleur 23,5 x 16 cm The British Library, Londres, Royaume-Uni

Präludien, Opus 10, für Klavier und Farblicht, 1925
[Préludes, Opus 10, pour piano et lumière colorée]
Éd. Breitkopf & Härtel, Leipzig, Allemagne

Partition avec planches de couleur séparées
30,6 x 32,2 cm
Music Division,
The New York Public Library

for the Performing Arts,
Astor, Lenox and Tilden
Foundations, New York
City, États-Unis

Boris Bilinsky expose actuellement à la Galerie de France une série de maquettes pour divers films, exécutés dans la période des cinq dernières années. Comme décorateur, comme dessinateur de costumes, ce jeune artiste a déjà une renommée enviable. On en a beaucoup parlé, on en parle actuellement à l'occasion de son exposition.

Ce qui nous intéresse particulièrement, ce sont les trois ou quatre projets de dessins animés qu'il y expose.

Boris Bilinsky

Ces dessins, selon Bilinsky, par leur dynamisme et leur couleur sont une transcription graphique des sentiments éprouvés à l'audition de telle ou [telle] autre œuvre musicale. C'est une illustration et, comme un dessin peut illustrer une ligne de vers, de même l'artiste donne, dans un des 52 dessins composant un mètre de film, une illustration pour un passage musical. [...]

S[imon] L[issim], « Cinéma et musique (Exposition de Boris Bilinsky) », *Le Courrier*, 15 mai 1930.

Symphonie fantastique (d'après Berlioz) « Musique en couleurs », 1931
Dépliant de 24 feuillets
Gouache et aquarelle
sur papier

600 x 26,5 cm ; 25 x 26,5 cm
(chaque feuillet)
Coll. famille Bilinsky

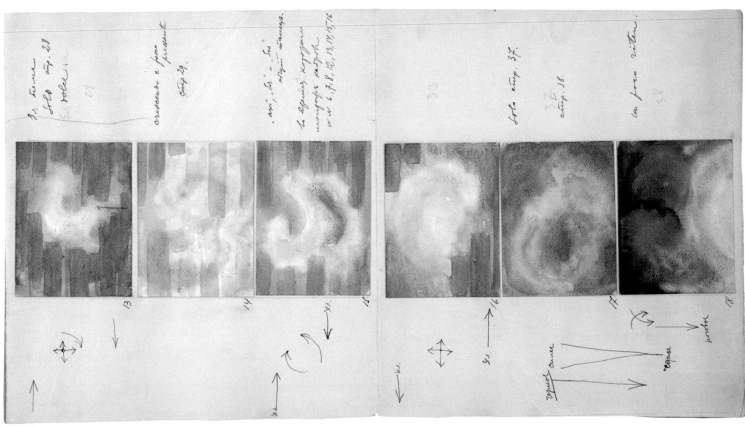

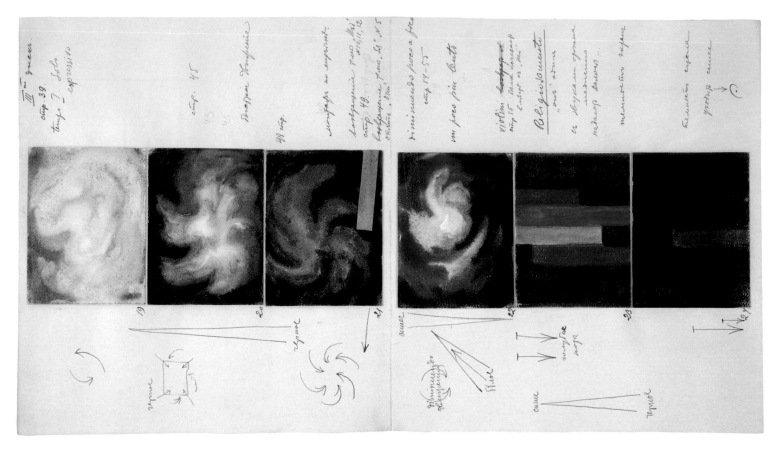

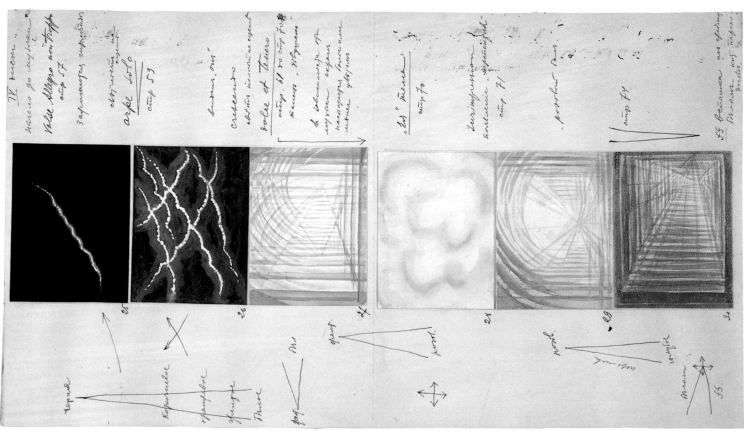

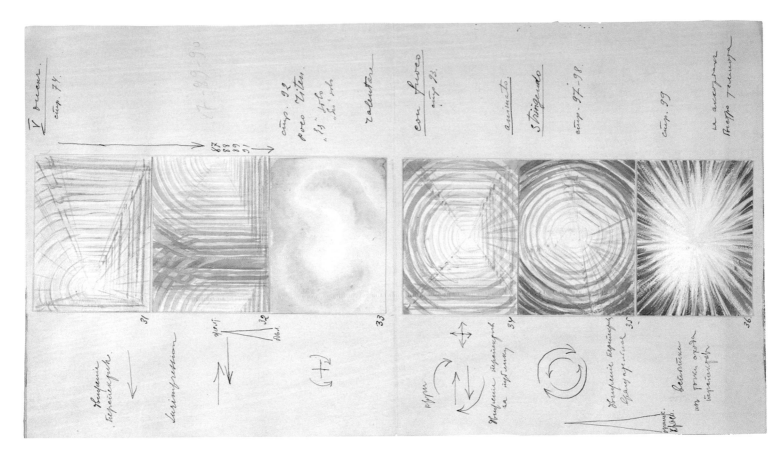

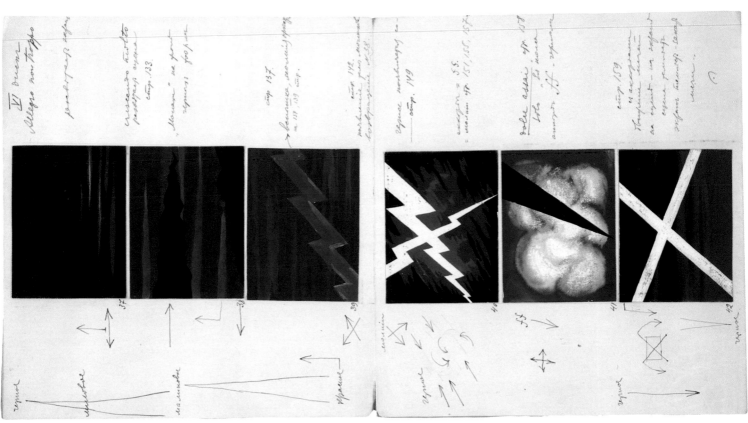

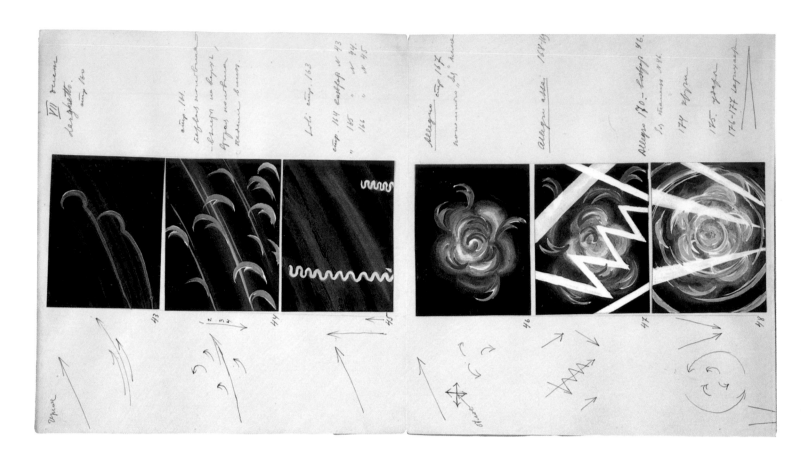

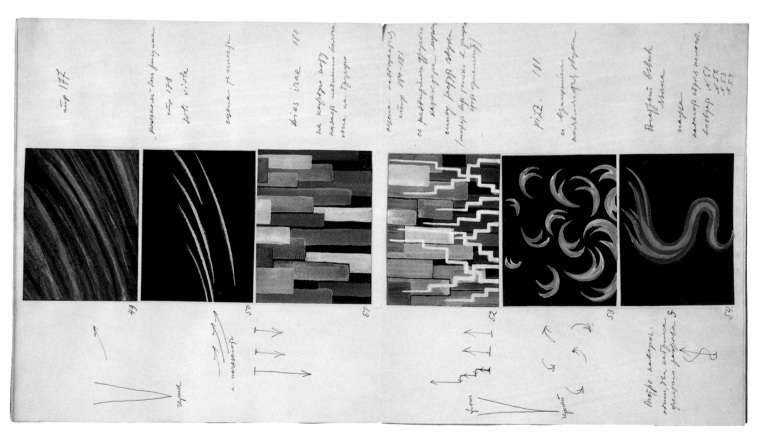

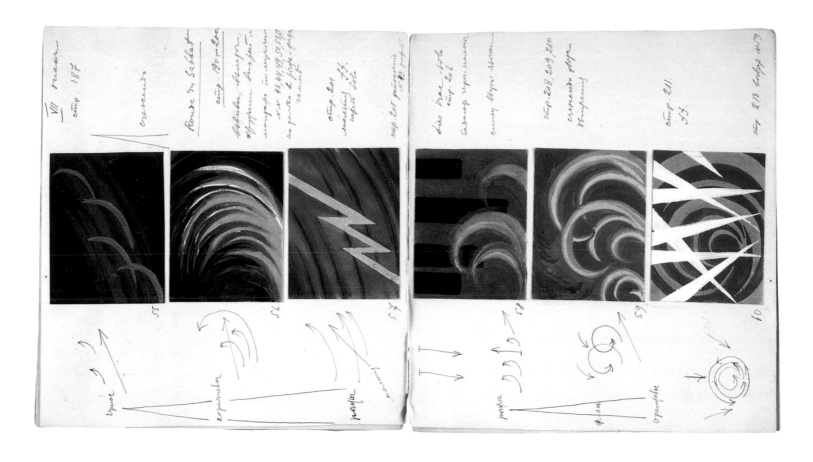

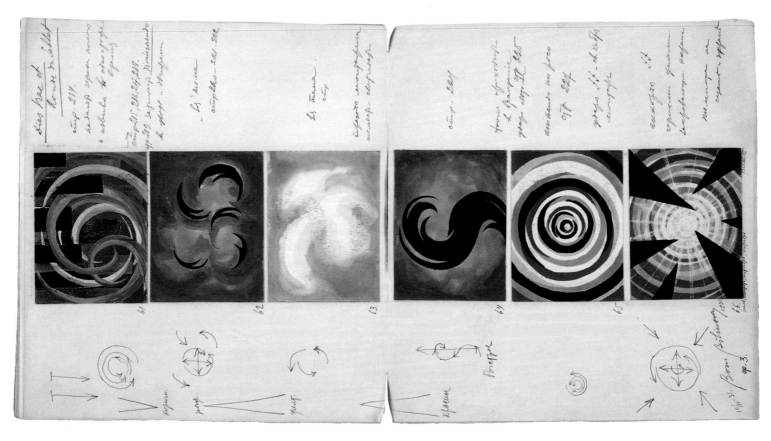

[...] En utilisant des appareils d'enregistrement et de lecture synchrones, on a donc fixé l'objet sur la pellicule ou sur l'écran avec toutes ses propriétés sonores et c'est alors que se révèle à nos yeux la spécificité du genre cinématographique. Il faut maintenant mettre en forme les excitations qui viennent de l'écran et faire en sorte qu'elles n'agissent pas seulement sur l'œil et le cerveau, mais s'adressent également aux autres centres vitaux. En un mot, qu'elles deviennent des expériences globales, vivantes et artistiques. Soulignons une fois de plus que dans le cas du son synchrone il ne s'agit pas du tout de son réel. Psychologiquement, il y a une différence essentielle entre assister à un concert ou à un opéra, dans le lieu « vivant », et y participer de tous ses sens – et entendre un son produit électriquement. Dans le premier des cas, c'est la terre nourricière qui s'adresse à nous avec toutes ses forces cosmiques ; dans le second, c'est un flot qui est dirigé unilatéralement vers les yeux et le cerveau du spectateur grâce à la position de l'appareil derrière l'écran. C'est là que la mise en scène et le scénario peuvent produire une forte impression sur le spectateur. Mais ici aussi résident de graves dangers qu'il faudra éviter en composant les processus visuels au sein du film sonore d'après des lois nouvelles quasi-musicales.

Si tel est le cas, le spectateur sera bien saisi dans sa totalité, et non fasciné de façon partielle, soit intellectuellement, soit magiquement ; il en résulte des effets que l'on peut qualifier d'exaltants, de stimulants et d'intéressants. L'organisation du son, rythmique et dynamique, doit s'harmoniser avec celle du mouvement, peu importe si les éléments plastiques répondent à un choix relatif ou absolu. [...]

Oskar Fischinger, « Les problèmes de couleur et de son au cinéma. À propos de mon film synesthésique *R.5.* » [2e congrès « Couleur et Son », Hambourg, 1930], dans Nicole Brenez et Miles McKane (dir.), *Poétique de la couleur. Anthologie*, Paris/Aix-en-Provence, Auditorium du Louvre/Institut de l'image, 1995, p. 67. Trad. Marie-France Thivot et Chantal Mangenot.

Oskar Fischinger

1. *Studie n° 11, 1932*
Dessin préparatoire
pour la réalisation
du film d'animation
Encre, gouache et fusain
sur papier
22,5 x 28,5 cm

Deutsches
Filmmuseum/Estate
of Oskar Fischinger,
Francfort, Allemagne

2. *Studie Nr. 8, 1931*
[Étude n° 8]
Film cinématographique
5', 35 mm, son,
noir et blanc

Musique : Paul Dukas,
L'Apprenti sorcier
Centre Pompidou,
Musée national d'art
moderne, Paris, France

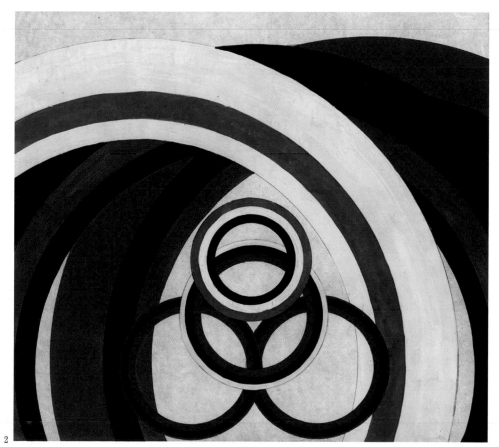

1. et 2. *Kreise*, 1934
[Cercles]
Dessins préparatoires
pour la réalisation
du film d'animation
Fusain et gouache
sur papier

22,5 x 28,5 cm
(chaque dessin)
Deutsches
Filmmuseum/Estate
of Oskar Fischinger,
Francfort, Allemagne

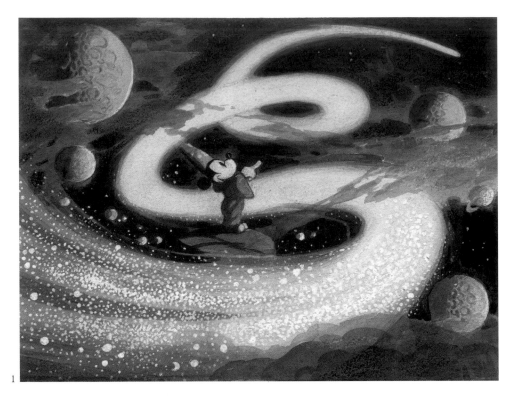

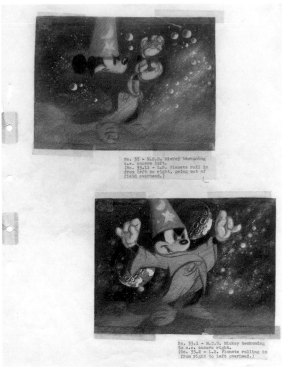

Walt Disney

1. *Fantasia : The Sorcerer's Apprentice (Composer : Paul Dukas)*, 1940
[Fantasia : L'Apprenti sorcier (compositeur : Paul Dukas)]

Esquisse, crayon, encre et aquarelle sur papier
14 x 19 cm,
Courtesy of The Walt Disney Company and the Animation Research Library

2. *Fantasia : The Sorcerer's Apprentice (Composer : Paul Dukas)*, 1940
[Fantasia : L'Apprenti sorcier (compositeur : Paul Dukas)]

Esquisses
Crayon de couleur sur papier
40 x 32 cm
Courtesy of The Walt Disney Company and the Animation Research Library

3. *Fantasia (The Orchestra)*, vers 1940
[Fantasia (L'Orchestre)]
Storyboard, gouache et aquarelle sur papier
Courtesy of The Walt Disney Company and the Animation Research Library

4. *Fantasia (The Orchestra)*, vers 1940
[Fantasia (L'Orchestre)]
Storyboard, gouache et aquarelle sur papier
Courtesy of The Walt Disney Company and the Animation Research Library

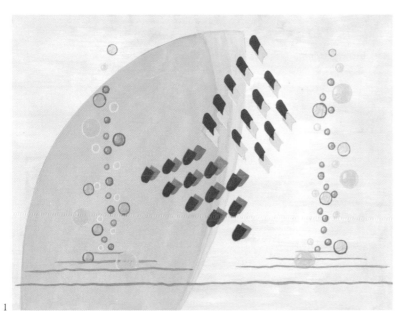

1. Étude préparatoire pour la *Toccata et Fugue en ré mineur* de J.-S. Bach dans *Fantasia*, vers 1938
Aquarelle et gouache sur papier
Coll. privée

2. Étude préparatoire pour la *Toccata et Fugue en ré mineur* de J.-S. Bach dans *Fantasia*, vers 1938
Crayon sur papier
Fischinger Archive, Long Beach (CA), États-Unis

3. *Sans titre*, vers 1938
Collage avec personnages de Walt Disney sur une reproduction de Kandinsky, *Painting with White Form*
15 x 15 cm
Fischinger Archive, Long Beach (CA), États-Unis

4. *Sans titre*, vers 1938
Collage avec personnages de Walt Disney sur une reproduction de Kandinsky, *Above and left*, Fischinger Archive, Long Beach (CA), États-Unis

Oskar Fischinger

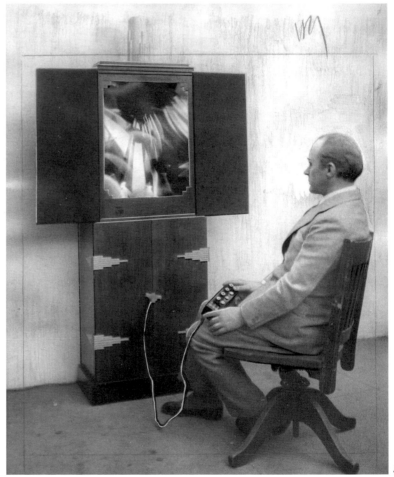

Thomas Wilfred

1. *Multidimensional. Opus 79*, 1932
Composition de lumière évolutive (une phase)
Durée totale : 20'
Machine lumineuse
155 x 33 x 29 cm

Coll. Carol, Eugene Epstein, Los Angeles, États-Unis

2. *Trois disques colorés pour la série des Clavilux Juniors*, début des années 1930.
Ø environ 20-25 cm
Coll. Carol and Eugene Epstein, Los Angeles, États-Unis

3. *Art Institute of Light*, 1934
Brochure dessinée pour l'inauguration de l'Art Institute of Art, Grand Central Palace,

New York City, 19 janvier 1934
Thomas Wilfred Papers, Yale University Library
Yale, États-Unis

4. **Thomas Wilfred devant son « Clavilux Junior »**, vers 1930
Thomas Wilfred Papers, Yale University Library, Yale, États-Unis

190

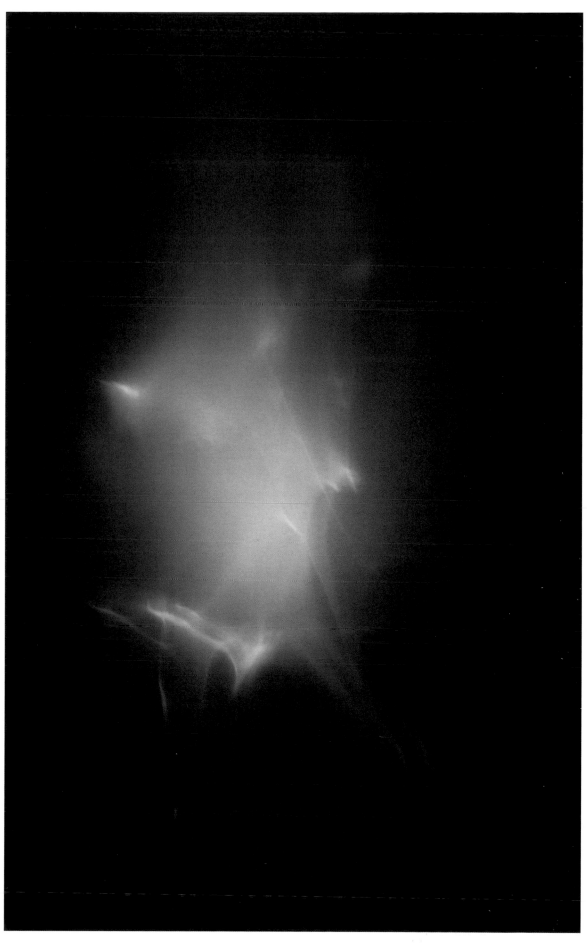

Untitled. Opus 161,
1965-1966
Composition de lumière
évolutive (une phase)
Durée totale : 1 an, 315
jours, 12 heures
Machine lumineuse
132 x 87 x 66 cm

Coll. Carol and Eugene
Epstein, Los Angeles,
États-Unis

[...] Ma revendication – que « lumia » constitue le huitième des beaux-arts – est fondée sur les points suivants :

1. Son médium de base est nouveau. Pour la première fois, l'artiste utilise la lumière en tant que telle, comme un musicien utilise le son, un peintre le pigment, un sculpteur le marbre.

2. De l'impulsion première à l'expression finale, le médium reste sous le contrôle direct de l'artiste ; il peut, à toute étape de son développement, être modifié.

3. L'œuvre d'un compositeur peut être perçue de différentes manières selon l'artiste qui l'interprète, chacun faisant varier son interprétation à chaque nouvelle performance. La beauté potentielle d'une composition lumia, interprétée par un nouveau virtuose sur un instrument amélioré, peut ainsi n'être révélée qu'après plusieurs années.

C'est probablement parce que cette performance implique qu'un artiste joue sur un clavier que lumia a été très étroitement comparée à la musique. En réalité, son parent le plus proche est l'art de la danse. Le compositeur de lumia est avant tout un chorégraphe de l'espace ; et le lumianiste, un danseur qui exerce son art par délégation, par l'action du bout de ses doigts sur les touches – un danseur doué de pouvoirs magiques ! Il peut revêtir toutes les formes qu'il désire, il peut voler à travers les airs avec la plus grande aisance, sans requérir une barre de trapèze pour arrêter une chute autrement inévitable.

À travers lumia, nous entrons dans un nouveau domaine. Derrière le cadre qui sert de *proscenium* à l'écran, notre nouvelle scène n'a ni plafond, ni murs, ni sol ; dans chaque direction, elle s'étend à l'infini, et nos anciens décors et accessoires n'y ont plus leur place. Pour la plupart de ceux qui travaillent actuellement dans le domaine de lumia, il s'agit d'un domaine silencieux, et il faut laisser derrière soi, entre autres choses, l'idée qu'une composition visuelle projetée sur un écran, sans accompagnement musical, est incomplète – nous devons cela à l'influence du cinéma : même avec l'arrivée du sonore, l'utilisation d'une musique de fond *[soft music]* sous les paroles s'est accrue.

Le silence est l'une des caractéristiques les plus appréciables de lumia, et je suis convaincu que ses compositions les plus importantes seront toujours jouées en silence. D'un autre côté, lumia peut aussi avantageusement s'allier à plusieurs des arts anciens ; lumia a déjà été utilisé comme accompagnement visuel pour des œuvres dramatiques et de la danse – mise en scène mobile, sous forme de projection, et éclairage plus souple de l'action –,

entièrement sous le contrôle d'un artiste à son clavier. Les résultats ont été gratifiants – trop éclatants, en fait, pour être favorables à lumia, comme le montre la situation actuelle. Plusieurs de mes propres compositions sont accompagnées par de la musique, et j'ai écrit, à l'inverse, un accompagnement visuel pour *Shéhérazade*, que j'ai interprété en soliste avec le Philadelphia Orchestra. Nous disposons donc, comme le remarque Mr Blake[1], de deux méthodes pour combiner le son et la lumière : un accompagnement musical composé pour une œuvre lumia existante, et un accompagnement visuel composé pour une œuvre musicale. Dans aucun de ces deux cas, cependant, le second artiste ne devrait tenter de rendre l'œuvre du premier en se référant à des règles ou des conventions arbitraires, ou alors nous retournerions tout droit à la « Musique des couleurs » *[Color Music]* et à toutes les tentatives futiles de trouver une « connexion » entre le son et la lumière. Donnez un poème à dix compositeurs différents et ils vous offriront dix manières différentes de le mettre en musique. Nous aurons été dotés de dix belles chansons en des tonalités différentes, en des modes différents, car les musiciens auront été laissés libres d'exprimer leurs propres sentiments à propos du poème. De cette manière, et seulement ainsi, lumia pourra se conjuguer à la musique avec des résultats esthétiques recevables.

Il est même possible que, grâce à lumia, soit engendré un nouvel art du son, bien différent de la musique telle que nous la connaissons aujourd'hui ; un art n'utilisant aucune échelle d'intervalles fixes, joué sur des instruments qui restent encore à concevoir. Ce sera probablement un art très doux et délicat dans la plupart de ses aspects, mais avec un plus grand potentiel en réserve qu'aucune des combinaisons musicales d'aujourd'hui. Il sera à la musique ce qu'un vaste espace de plein air est à un jardin dessiné soigneusement taillé. [...]

1. Ce texte de Thomas Wilfred est la réponse à une lettre du mathématicien américain Edwin Blake, publiée dans un numéro précédant de *The Journal of Aesthetics and Art Criticism*, où était défendue l'idée que le nouvel art de la lumière devait employer des moyens cinématographiques et s'accompagner de musique [N.d.R.].

Thomas Wilfred, « To the editor », *The Journal of Aesthetics and Art Criticism* (Baltimore), vol. VI, n° 3, mars 1948, p. 273-274 [extrait traduit par Marcella Lista].

***Untitled. Opus 161,
1965-1966***
Composition de lumière
évolutive (une phase)
Durée totale : 1 an, 315
jours, 12 heures
Machine lumineuse
132 x 87 x 66 cm

Coll. Carol and Eugene
Epstein, Los Angeles,
États-Unis

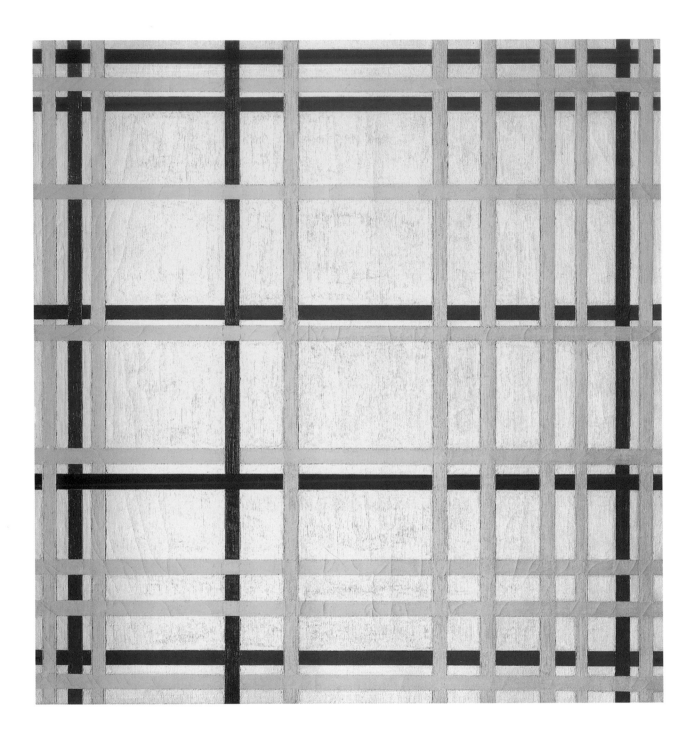

[…] *Déjà, le Jazz – qui s'est détaché des conventions musicales – ne réalise presque que
du rythme. Et ceci par l'élargissement tonal et le contraste. Le rythme lui-même y donne déjà
l'illusion d'être « ouvert », c'est-à-dire libéré de toute contrainte formelle. Le Néo-plasticisme,
de son côté, présente le rythme délivré de la forme : comme rythme universel. Le Néo-plasticisme
étant la mise en pratique des principes de la peinture néo-plastique dans l'ensemble
de notre environnement construit, il est une ébauche de réalisation dans la vie d'un ordre
nouveau, plus universel.* […]

Piet Mondrian « De Jazz en de Neo-Plastiek », *i 10* (Amsterdam), décembre 1927 [extrait traduit par Stijn Alsteens et Fanny Drugeon].

Piet Mondrian

New York City I,
1942
Huile sur toile
119,3 x 114,2 cm
Centre Pompidou,
Musée national d'art
moderne, Paris, France

Achat de l'État grâce
à un crédit spécial
et au concours de
la Scaler Foundation

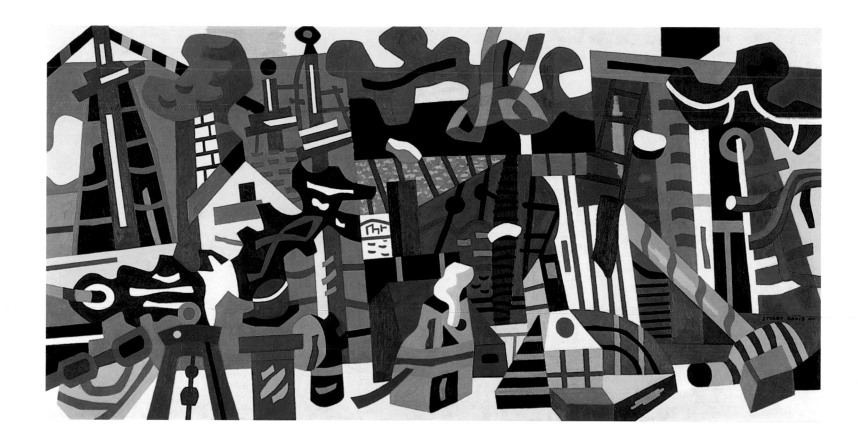

*[…] Dans la plupart des cas, l'élément dominant
est suffisamment fort pour dominer et pour donner
une impression d'ordre à l'absence d'ordre des autres
éléments, de même que dans un orchestre de jazz,
le rythme puissant maintient ensemble les excursions
disparates de ses éléments individuels. […]*

Stuart Davis, notes du 30 décembre 1922, reproduites dans Diane Kelder (dir.), *Stuart Davis*, New York, Praeger Publishers, 1971, p. 35 [extrait traduit par Jean-François Allain].

*[…] Le jazz est grand en tant qu'Art parce qu'il a la
Forme du Percept sous l'aspect de l'Improvisation. […]*

Stuart Davis, 9 décembre 1951 [extrait traduit par Jean-François Allain].

Swing Landscape,
1938
[Paysage swing]
Huile sur toile
220,3 x 439,7 cm
Indiana University Art
Museum, Bloomington
(IN), États-Unis

Stuart Davis

1

2

Arthur Dove

1. *Orange Grove in California by Irving Berlin*, **1927**
[Orangeraie en Californie de Irving Berlin]

Huile sur carton
51 x 38 cm
Museo Thyssen-
Bornemisza, Madrid,
Espagne

2. *George Gershwin. I'll Build a Stairway to Paradise*, **1927**
Encre, huile et peinture
métallique sur papier
50,8 x 38,1 cm

Museum of Fine Arts,
Boston (MA), États-Unis.
Gift of the William H. Lane
Foundation

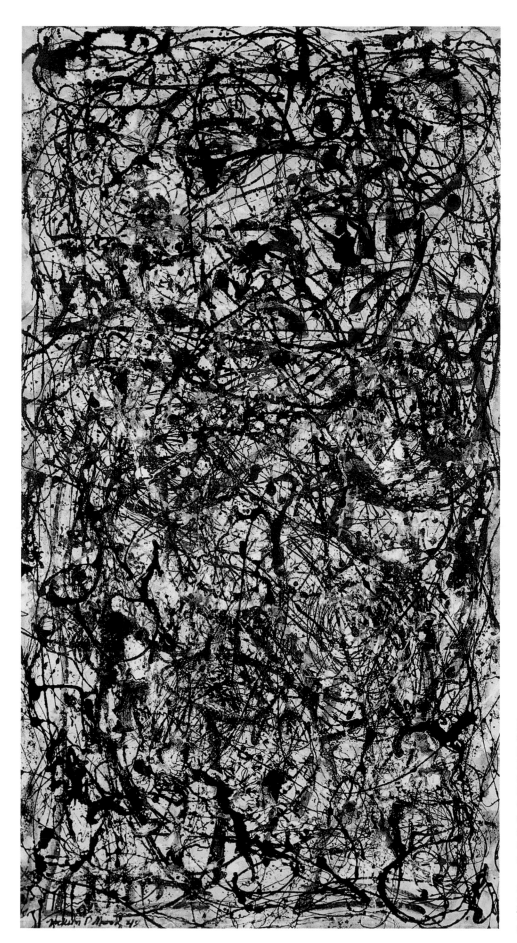

**Number 26 A, Black
and White, 1948**
Émail sur toile
208 x 121,7 cm
Centre Pompidou,
Musée national d'art
moderne, Paris, France.
Dation en 1984

[…] Il prenait l'habitude d'écouter ses disques de jazz, pas seulement pendant des jours mais jour et nuit, jour et nuit pendant trois jours d'affilée ; il y avait de quoi devenir fou ! La maison *tremblait*. Le jazz ? Il pensait que c'était la seule autre chose vraiment créative qui se passait dans ce pays. Il avait la passion de la musique. Mais il ne chantait pas très juste, et bien qu'il aimât danser, c'était un piètre danseur. Il m'a raconté qu'un jour, quand il était petit, il s'est acheté un violon en pensant pouvoir en jouer tout de suite. Mais, n'arrivant pas à en sortir les sons qu'il voulait, de colère, il l'a cassé. […]

Lee Krasner, dans un entretien avec Francine du Plessix et Cleve Gray, « Who Was Jackson Pollock ? », *Art in America* (New York), vol. 55, n° 3, mai-juin 1967 ; repris dans Pepe Karmel (dir.), *Jackson Pollock. Interviews, Articles and Reviews*, New York, The Museum of Modern Art/Harry N. Abrams, 1999, p. 34 [extrait traduit par Jean-François Allain].

Jackson Pollock

[...] *Colour Box* a été peint directement sur le celluloïd et tiré en utilisant le système couleur Dufay à partir de cet original [...].

Dans *Colour Box,* la couleur est « en surface » sous forme d'arabesque de motifs colorés (apparemment justifiée par la légère arabesque du petit air de danse qu'elle accompagne). Tout mouvement était un pur mouvement de couleur. [...]

Len Lye, « Expérimentations sur la couleur » [1936], dans Nicole Brenez et Miles McKane (dir.), *Poétique de la couleur. Anthologie,* Paris/Aix-en-Provence, Auditorium du Louvre/Institut de l'image, 1995, trad. Vincente Duchel ; repris dans Jean-Michel Bouhours et Roger Horrocks (dir.), *Len Lye,* Paris, Éditions du Centre Pompidou, 2000, p. 146-147.

[...] Dans la civilisation occidentale, la forme de la sensation est largement évidente, par exemple dans un bon air de swing. Et pour les races primitives, dont l'esprit n'est pas encombré d'une gangue littéraire, cette forme de sensation est une manne émotionnelle. Leur usage, non seulement du son mais aussi de la couleur et de l'imagerie, s'écarte parfois complètement du réalisme littéraire. Et la musique et la danse de leurs rituels proviennent, expriment aussi, des stimuli de pure sensation. Dans ces rituels, le contenu narratif est précisément un complément des stimuli de la sensation.

Le jazz même est surtout une sublimation de l'acte sexuel : peut-être l'art « pur » est-il à son tour une sublimation du moi idéal. Cela ne signifie pas que ceux-ci ne peuvent pas être exprimés en termes de pure sensation. En fait, leur expression serait alors libérée de connotations littéraires confuses. Puisque l'élément de sensation est parfois si présent dans le jazz, il me semble que nous pourrions avoir une musique de pure sensation – opposée à la musique de jazz – qui serait une pure construction sonore, conçue peut-être sous forme de sons jamais employés jusque-là. Bon nombre de gens jugent insurpassable la forme actuelle de la composition musicale, fondée sur les traditions et l'instrumentation classique ; pourtant, la musique a entièrement succombé aux influences littéraires. Les harmonies chromatiques et atonales d'aujourd'hui sont aussi limitées que les gammes diatoniques d'autrefois. En comparaison, peu d'œuvres de valeur, c'est-à-dire de forme non littéraire, ont été élaborées par les compositeurs utilisant ces nouvelles couleurs synthétiques. Le bon jazz, s'inscrivant nécessairement dans le cadre restrictif d'un rythme populaire et simple, est plus limité que la musique pure, mais l'usage qu'il fait de la force d'une pulsation ou d'une sensation, plus forte qu'une coloration ambiante ou littéraire, le maintient vivant. Tandis que la musique pure s'est abandonnée pendant si longtemps à la création d'ambiance, sans s'appuyer sur la force de la sensation, qu'elle est morte à tout jamais. Il me semble que la musique pure se détériorera jusqu'à ce que quelqu'un propose de nouvelles compositions sonores faisant appel à la sensation plutôt qu'à la forme narrative. Notre réaction innée au stimulus né de la sensation pure constituera, à l'avenir, la principale force de l'art visuel. [...]

Len Lye, « Notes sur un court métrage en couleur » [1936], dans Nicole Brenez et Miles McKane (dir.), *Poétique de la couleur. Anthologie,* op. cit. ; repris dans Jean-Michel Bouhours et Roger Horrocks (dir.), *Len Lye,* op. cit. p. 151.

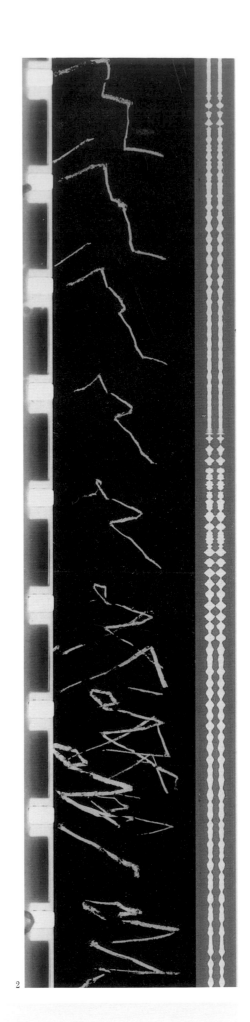

1

2

Len Lye

1. *Colour Box,* 1935
Film cinématographique
2' 50", 35 mm, son, couleur
Musique : *La Belle Créole*
(interprété par Don Baretto)
Centre Pompidou,
Musée national d'art
moderne, Paris, France

**2. *Free Radicals,*
1958-1979**
Film cinématographique
4', 16 mm, son,
noir et blanc

Musique : The Bagirmi
Tribe of Africa
Centre Pompidou,
Musée national d'art
moderne, Paris, France

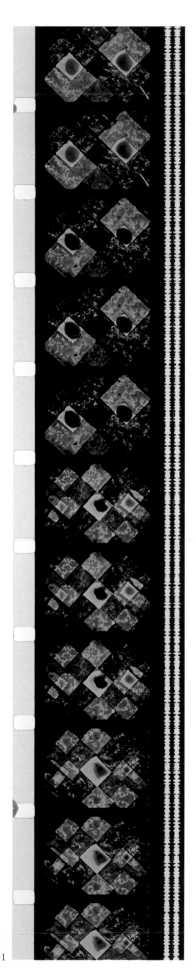

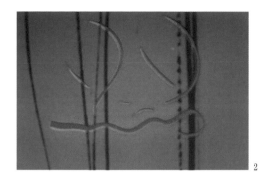

[…]

Nº 3 : Animation en batik formée de carrés vides ; le film dessiné à la main le plus complexe que l'on puisse imaginer. (Environ 10 minutes.) […]

Harry Smith [notice des films *Early Abstractions* (1939-1956), catalogue de la Film-Makers Cooperative], cité dans P. Adams Sitney, « Animating the Absolute : Harry Smith », *Artforum* (New York), vol. X, nº 9, mai 1972 [extrait traduit par Jean-François Allain].

[…]

P. Adams Sitney : Je suis très intrigué par votre fascination pour le fait de visualiser la musique.

Harry Smith : C'est une question intéressante. Je ne sais pas. Quand j'étais petit, quelqu'un est venu à l'école un jour et a dit qu'il avait assisté à une danse indienne et qu'il avait vu quelqu'un balancer un crâne au bout d'une ficelle ; alors, je me suis dit « Hmm ! Il faut que je voie ça. » J'y suis allé. Après, je me suis mis à fréquenter les Salish autour du détroit de Puget, et cela pendant longtemps. Parfois, je passais trois ou quatre mois avec eux pendant les vacances d'été, parfois aussi en hiver, quand j'étais au collège et au lycée. Tout a commencé à l'école primaire. Pour essayer de noter les danses, j'ai développé des techniques de transcription. Puis je me suis intéressé aux motifs par rapport à la musique. C'est là que ça a commencé. Évidemment, c'était une tentative pour noter la vie inconnue des Indiens. J'ai réalisé un grand nombre d'enregistrements, qui sont malheureusement perdus. J'ai sillonné toute cette région avec un matériel portable, bien avant tout le monde, et j'ai enregistré des cérémonies entières, qui duraient quelquefois plusieurs jours. C'était si intéressant de transcrire schématiquement les images que j'ai commencé à m'intéresser à la musique par rapport à l'existence. Après ça, j'ai rencontré Griff B. et je suis allé à Berkeley, et j'ai commencé à fumer de la marijuana ; naturellement, de petites boules colorées apparaissaient chaque fois que nous passions du Bessie Smith, etc. – ou toute autre musique que j'écoutais à l'époque. J'ai eu une véritable illumination la première fois que j'ai entendu jouer Dizzy Gillespie. J'étais bien parti et j'ai vu littéralement toutes sortes d'éclairs de couleurs. C'est à ce moment-là que j'ai compris que je pouvais mettre de la musique sur mes films. […]

Entretien de P. Adams Sitney avec Harry Smith [été 1965], dans *Film Culture Reader*, New York, Cooper Square Press, 2000, p. 270 [extrait traduit par Jean-François Allain].

[…]

Austin Lamont : Est-ce que vous vous êtes servi de l'imprimante optique ?

John Whitney : Non, tout a été généré dans la caméra. Je faisais beaucoup d'expériences avec des idées de tirages contact. Je combinais des positifs et des négatifs. Je faisais une séquence, que j'imprimais avec une couleur, puis une autre séquence, sur laquelle j'intervenais de façon totalement différente, que j'imprimais avec une deuxième couleur et, éventuellement, avec une troisième. C'est ainsi que j'ai réalisé le film *Celery Stalks at Midnight* [Céleri en branche à minuit], en deux ou trois couleurs. C'est aussi le cas d'un autre film, *Dizzy Gillespie Hothouse* [La Serre de Dizzy Gillespie]. […]

Entretien de Austin Lamont avec John Whitney, *Film Comment* (New York), vol. 6, nº 3, automne 1970 ; repris dans Robert Russett et Cecile Starr (dir.), *Experimental Animation. Origins of a New Art*, New York, Da Capo Press, 1976, p. 183 [extrait traduit par Jean-François Allain].

1. **Harry Smith**
Early Abstractions
#3, **1939-1956**
[Premières abstractions #3]

Film cinématographique
16 mm, 3' 20'', son, couleur
Centre Pompidou,
Musée national d'art
moderne, Paris, France

2. **John Whitney, Sr**
Hot House, **vers 1952**
Film cinématographique
3', 16 mm, son, couleur
Musique : Tadd Dameron,
Hot House

(interprété par
Dizzy Gillespie)
© The Estate of John
and James Whitney
Restauré avec le soutien de
The Academy Film Archive

Harry Smith / John Whitney

Empreintes
Conversions, synthèses, rémanence

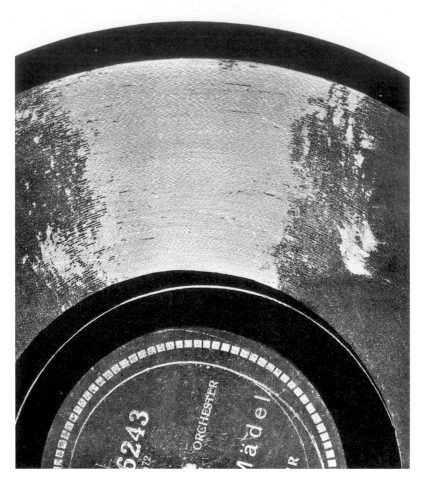

[...] *Le gramophone.* Il a pour tâche de reproduire les phénomènes acoustiques existants. Une aiguille grave sur la cire les ondes à reproduire et on les transforme en sons à l'aide d'un microphone. Pour que l'appareil soit au service de buts productifs, il faut que, à l'écoute, les sillons gravés dans la cire par le créateur (sans intervention mécanique extérieure) restituent des consonances (sans l'intervention d'instruments nouveaux ou d'un orchestre), sonorités qui représentent un renouveau radical dans le processus de formation de sons (sons nouveaux et rapports de sons encore inexistants), de la composition et de l'imagination musicales. Les conditions préalables à ce travail de laboratoire ont un caractère expérimental : examen méticuleux des sons différents obtenus à l'aide des divers types de sillons (en ce qui concerne la longueur, la largeur, la profondeur, etc.) ; examen des sillons et, finalement, expériences mécano-techniques en vue du perfectionnement de l'écriture par les sillons. (Éventuellement la réduction mécanique de disques aux sillons plus larges.) [...]

László Moholy-Nagy, « Produktion. Reproduktion » [Production. Reproduction], *De Stijl* (Leyde), n° 7, 1922 ; repris dans *László Moholy-Nagy*, cat. d'expo., Marseille/Paris, Musées de Marseille/Réunion des musées nationaux, 1991, p. 393. Trad. Véronique Charaire.

[...] Je proposais de faire du phonographe en tant qu'instrument de reproduction un instrument de production de manière à ce que le phénomène acoustique se produise lui-même sur le disque sans existence acoustique préalable par la gravure de séries de signes nécessaires. [...]

Spéculativement il est clair que :
1. par l'établissement d'un ABC de signes gravés se trouve créé l'instrument général qui rend superflus tous les instruments existant jusqu'ici.
2. les signes graphiques permettent l'établissement d'une nouvelle gamme* grapho-mécanique, c'est-à-dire la création d'une nouvelle harmonie mécanique en examinant les différents signes graphiques et en soumettant leurs rapports à une loi. (Il faut mentionner ici une considération qui paraît encore utopique aujourd'hui : la transposition de représentations graphiques en fonction de strictes normes de rapports dans la musique.)
3. le compositeur peut lui-même rendre sa composition prête à être reproduite sur le disque, il ne dépend donc pas du savoir absolu de l'interprète. Jusqu'à présent, celui-ci a généralement introduit en cachette ses propres émotions dans la composition écrite en notes. La nouvelle possibilité offerte par le phonographe placera l'éducation musicale actuellement dilettante sur une base plus saine. Au lieu des nombreux « talents de reproduction » qui n'ont rien à voir, ni de façon active ni de façon passive, avec la *véritable* création musicale, les gens seront éduqués de sorte qu'ils seront ou de *véritables* auditeurs de musique ou des compositeurs.
4. l'introduction de ce système lors de représentations musicales aura également un avantage essentiel : l'indépendance à l'égard des grands orchestres ; une énorme diffusion des œuvres originales par un moyen simple. [...]

* Notre gamme actuelle a peut-être mille ans et il n'est pas absolument nécessaire d'en respecter l'étroitesse.

László Moholy-Nagy, « Neue Gestaltung in der Musik. Möglichkeiten des Grammophons » [La nouvelle forme en musique. Les possibilités du phonographe], *Der Sturm* (Berlin), n° 14, juillet 1923 ; repris dans Ursula Block et Michael Glasmeier (dir.), *Broken Music. Artists' Recordworks*, cat. d'expo., Berlin, Daad and gelbe Musik, 1989, p. 57. Trad. Marlene Kehyoff-Michel.

László Moholy-Nagy

Gramofonplatte,
1925
[Disque de gramophone]
Photographie publiée dans
Malerei, Photographie, Film
Munich, Bauhausbücher 8,
1925

[...] En fait, il s'agit d'obtenir dans le film sonore la synthèse parfaite optophonétique bien au-delà des exigences momentanées du public qui n'est pas encore revenu de son enthousiasme des premiers jours devant la nouveauté du procédé offert à lui. Une pareille synthèse va en dernier ressort inévitablement aboutir à l'apparition du *film sonore abstrait* et cet achèvement ne manquera pas de servir d'enseignement précieux pour tous les autres types de film. [...]

Emploi des sons qui, quoique s'adaptant à l'enregistrement optique, ne sont pas produits par des facteurs *indépendants* ; cette catégorie de sons doit être tracée sur les bandes du film sonore, suivant un plan établi d'avance, et les sons ne recevront leur expression sonore qu'au cours de la projection du film (le système triergon, par exemple, les rend par des raies tracées parallèlement qui se distinguent l'une de l'autre par leur teinte, plus foncée ou plus claire, et dont on doit préalablement assimiler l'alphabet ; étant donné, cependant, que n'importe quel signe tracé sur la bande sonore se traduit en projection, soit comme ton, soit comme bruit, mes essais, quant aux différents dessins – profils, caractères d'alphabet, empreintes digitales, figures géométriques – que j'ébauchais sur cette bande, produisaient de surprenants effets acoustiques). [...]

László Moholy-Nagy, « Az új film problémái » [Problèmes du film moderne] [1928-1930], *Korunk* (Kolozvár), n° 10, 1930 ; traduit en français dans *Telehor* (Brno), n° 2, février 1936 ; repris dans *László Moholy-Nagy*, cat. d'expo., Marseille/Paris, Musées de Marseille/Réunion des musées nationaux, 1991, p. 418.

Ci-joint l'ESQUISSE DE PARTITION D'UNE MÉCANIQUE EXCENTRIQUE pour un théâtre de variétés. La Scène est divisée en trois parties. La partie inférieure pour les plus grandes formes et les mouvements : SCÈNE I. La SCÈNE II (au-dessus) avec une plaque de verre mobile pour les petites formes et les mouvements. (La plaque de verre sert en même temps d'ÉCRAN aux films projetés depuis l'arrière de la scène). Sur la SCÈNE III (INTERMÉDIAIRE) des instruments de musique mécanique ; la plupart sans caisse de résonance, seulement avec des pavillons acoustiques (instruments de percussion, bruit et vent). Les différents murs de la scène sont recouverts de toile blanche qui filtre et réfléchit les lumières colorées provenant des projecteurs et des tours. La première et la deuxième colonne de la partition signifient, dans une continuité verticale et décroissante, des effets de mouvements et de formes. La troisième colonne montre des enchaînements d'effets de lumière : la largeur des bandes signifie la durée. Noir = obscurité. Les bandes minces et verticales insérées dans les bandes larges sont en même temps des éclairages partiels de la scène. La quatrième colonne est prévue pour la musique : seules les intentions sont évoquées ici. Les bandes verticales colorées-représentent des sons multiples de sirènes d'alarme, qui accompagnent une grande partie des effets.
La simultanéité de la partition peut être lue dans les horizontales.

1. Colonne	2. Colonne	3. et 4. Colonne
DES FLÈCHES TOMBENT	DES FLÈCHES TOMBENT	SONT SANS
DES PLAQUES S'OUVRENT	DES PLAQUES S'OUVRENT	SLOGAN
DES CERCLES TOURNENT	DES CERCLES TOURNENT	COMPRÉHENSIBLE
APPAREILS ÉLECTRIQUES		
ÉCLAIR DE TONNERRE	CINÉMA SUR UN	
GRILLAGES	ÉCRAN QUOTIDIEN	
DES COULEURS	TOURNE À	
APPARAISSENT - HAUT-BAS	L'ENVERS	
DROITE-GAUCHE	ACTION	
PHOSPHORESCENCE	TEMPO	
DES APPAREILS GÉANTS	SAUVAGE	
SE BALANCENT		
ÉCLAIRENT		
DES GRILLAGES ENCORE		
ROUES		
EXPLOSIONS		
ODEURS		
CLOWNERIE		
MÉCANIQUE HUMAINE		

Lázló Moholy-Nagy, « Partiturskizze zu einer mechanischen Exzentrik » [Esquisse de partition d'une mécanique excentrique] [1925], dans Oskar Schlemmer, László Moholy-Nagy et Farkas Molnar, *Die Bühne im Bauhaus*, Mayence/Berlin, Neue Bauhausbücher/Florian Kupferberg, 1965 ; repris dans *László Moholy-Nagy, op. cit.*, p. 400-401. Trad. Véronique Charaire.

Mechanische Exzentrik, eine Synthese von Form, Bewegung, Ton, Licht (Farbe). Partiturskizze, 1924-1925

[Excentrique mécanique, Une synthèse de la forme, du mouvement, du son, de la lumière (couleur). Esquisse de partition]

Encre de Chine et gouache sur papier
140 x 18 cm
Theaterwissenschaftliche Sammlung Universität zu Köln, Allemagne

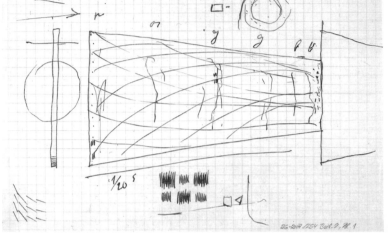

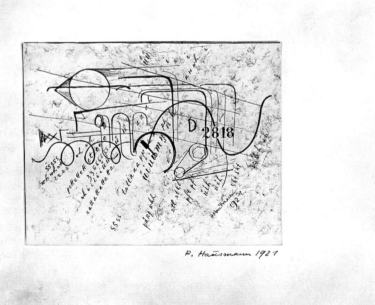

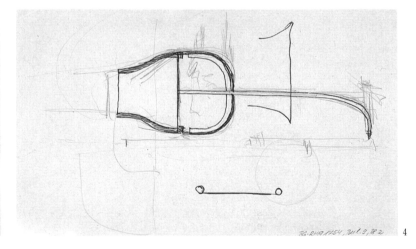

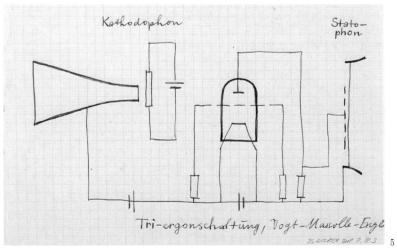

[...] Nous réclamons la peinture électrique, scientifique !!! Les ondes du son, de la lumière et de l'électricité ne se distinguent que par leur longueur et amplitude ; après les expériences de Thomas Wilfred en Amérique sur des phénomènes colorés flottant librement dans l'air, et les expériences de la T.S.F. américaine et allemande, il sera facile d'employer les ondes sonores en les dirigeant à travers les transformateurs géants, qui les transmettront en spectacles aériens colorés et musicaux... Dans la nuit, des drames de lumière se dérouleront au ciel, dans la journée les transformateurs feront sonner l'atmosphère !!!

Grâce à l'électricité nous sommes capables de transformer nos émanations haptiques en couleurs mobiles, en sons, en une nouvelle musique. [...]

Raoul Hausmann, « PRÉsentismus : gegen den Puffkeïmus der teutschen Seele » [Et maintenant voici le manifeste du présentisme contre le dupontisme de l'âme teutonique] , [Berlin, février 1921], dans *De Stijl* (Leyde), n°9, septembre 1921 ; repris dans *Raoul Hausmann*, cat. d'expo., Saint-Étienne, Musée d'art moderne, 1994, p. 224.

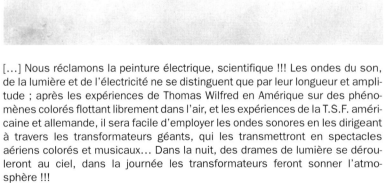

Raoul Hausmann

1. *D 2818 phonem*, 1921
Épreuve aux sels d'argent reproduisant le dessin de 1921, collée sur carton 15,7 x 21,8 cm ; 9,7 x 12,3 cm (hors marge)

Centre Pompidou, Musée national d'art moderne, Paris, France

2 à 5. *Cahier de notes VII. Texten zur Physik, Optik und Optophonetik*, daté « 1922 »
Notes manuscrites et 4 dessins relatifs au projet

de l'optophone sur pages séparées
Encre et crayon sur papier
Berlinische Galerie – Landesmuseum für Moderne Kunst, Fotografie und Architektur, Berlin, Allemagne

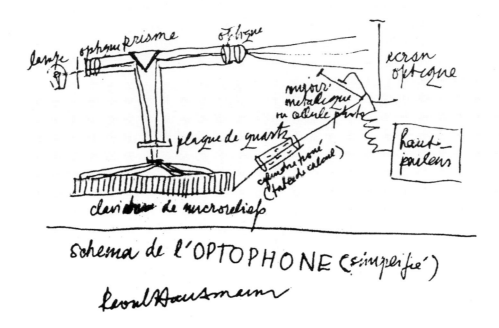

schéma de l'OPTOPHONE (simplifié)

Raoul Hausmann

[…] Si l'on place un téléphone dans le circuit d'une lampe à arc, l'arc de lumière se transforme, à cause des ondes acoustiques qui sont transformées par le microphone, en vibrations qui correspondent exactement aux vibrations acoustiques, c'est-à-dire que les rayons de lumière modifient leur forme en relation avec les ondes acoustiques.

En même temps, la lampe à arc rend clairement toutes les manifestations du microphone, c'est-à-dire les paroles, le chant, etc.

Si l'on met une cellule de sélénium devant l'arc de lumière en mouvement acoustique, elle produit différentes résistances qui agissent sur le courant électrique suivant le degré d'éclairage, on peut ainsi forcer le rayon de lumière à produire des courants d'induction et à les transformer, tandis que les sons photographiés sur un film derrière la cellule de sélénium paraissent en lignes plus étroites ou plus larges, plus claires ou plus sombres, se transforment de nouveau en sons, en renversant le procédé.

À l'aide de la cellule de sélénium, l'Optophone change les images d'induction lumineuses de nouveau en sons par le microphone placé dans le circuit électrique, ainsi, ce qui apparaît comme image dans la station d'émission devient son dans les stations intermédiaires, et si l'on renverse le procédé, les sons redeviennent des images.

La suite des phénomènes optiques se transforme en symphonie, la symphonie de son côté devient un panorama vivant.

La construction technique adéquate donne à l'Optophone la capacité de montrer l'équivalence des phénomènes optiques et sonores, autrement dit : il transforme les vibrations de la lumière et du son – « car la lumière est de l'électricité vibrante, et le son aussi est de l'électricité vibrante ». […]

Raoul Hausmann, « Optophonetika », *MA* (Vienne), 1922 ; version augmentée sous le titre « Optophonetik (1922) », dans *Manuskripte* (Graz), n° 29-30, 1970, reprise dans *Raoul Hausmann*, cat. d'expo., Saint-Étienne, Musée d'art moderne, 1994, p. 240-241.

[…] L'étape technique suivante conduit au clavier de couleurs. L'ouïe et la vue disparaîtront et vous verrez les souris siffler dans le ciel. À cet effet, on prendra un clavier, semblable à celui d'une machine à calculer, muni d'une centaine de touches qui s'engrènent par des loquets sur les bossages d'un arbre ; celui-ci supporte un cylindre creux dont le réglage, correspondant aux touches, présente un assortiment des plus variés de 100 champs de microreliefs de gélatine bichromatée. À l'avant des champs de microreliefs se trouvent, dans un plan parallèle, un disque de quartz ainsi qu'un prisme. Face au cylindre creux, une lampe au néon et, à côté, une cellule photographique sont placées de telle sorte que les rayons de la lampe au néon provoquent le décalage des lignes spectrales des microreliefs de gélatine bichromatée, aussi bien dans la cellule photographique que dans le dispositif optique central additionnel. Lorsqu'on utilise le clavier, d'une part les suites les plus diverses d'ensembles de couleurs spectrales et de bandes linéaires sont acheminées dans le système optique, qui projette les jeux de formes colorées ainsi obtenus sur un écran au moyen d'un condensateur, tandis que, d'autre part, la cellule photographique, faisant fonctionner un haut-parleur grâce à des relais et des tubes d'amplification, transforme les différentes valeurs de clarté et d'obscurité en impulsions électriques qui génèrent des effets acoustiques dans le haut-parleur. Ce clavier de couleurs permet d'exploiter l'analogie structurelle et de contrôler la tension entre les valeurs optiques et acoustiques, de telle sorte que, par un choix adéquat des microreliefs de gélatine bichromatée, on peut y exécuter des compositions optico-phoniques d'un genre absolument inédit, à propos duquel l'Office impérial des brevets a estimé à juste titre « qu'il en résulte des effets sans aucun rapport avec ceux qu'on connaît habituellement ».

Messieurs les musiciens, messieurs les peintres : vous verrez par vos oreilles et entendrez de vos yeux et vous y perdrez la raison ! Le spectrophone électrique abolit vos conceptions du son, de la couleur et de la forme, de vos arts il ne reste rien, plus rien du tout, hélas !

Raoul Hausmann, « Die überzüchteten Künste. Die neuen Elemente der Malerei und der Musik » [Les arts surdéveloppés. Les nouveaux éléments de la peinture et de la musique], dans Michael Erlhoff (dir.), *Texte bis 1933*, Munich, Text + Kritik, 1982, vol. 2, p. 143-144 [extrait traduit par Jean Torrent].

Le projet de réalisation de cet appareil, dénommé « optophone[1] » par son inventeur, Raoul Hausmann, date de fin 1998. Jacques Donguy m'avait donné le numéro du brevet, déposé à Londres, où je devais me rendre[2]. Ce brevet est signé « Raoul Hausmann, citoyen tchécoslovaque habitant à Ibiza[3] », et « Daniel Broïdo, ingénieur russe habitant à Londres » – le père de Véra Broïdo, modèle et compagne de Hausmann entre 1928 et 1934.

La réflexion de Hausmann sur l'optophone visait à trouver des correspondances entre le son et la lumière, donc entre la musique et la peinture, selon l'idée scientifique d'un *continuum* entre les vibrations de l'air (l'audio) et celles, électro-magnétiques, de la lumière. L'article qu'il publia dès 1922 dans la revue *MA* en constitue le point d'ancrage[4].

Une première reconstitution de l'optophone a été réalisée en janvier 1999, à l'occasion d'une exposition personnelle, à Paris[5]. Cet appareil, directement inspiré du brevet pour la « machine à calculer sur base photoélectrique » et du schéma publié dans le livre de Jean-François Bory, était constitué d'une matrice sonore actionnée lors de la rencontre coïncidente d'un capteur et d'un rayon laser, mu sur deux axes *x* et *y* par l'intermédiaire de manivelles.

En l'an 2000, inspiré par la télévision mécanique de John L. Baird[6] – sur laquelle j'avais mené des recherches et des travaux de reconstitution durant un an –, j'entrepris la création d'une deuxième version de l'optophone, exposée la même année au Donjon de Vez[7]. Mon propos était de réunir les technologies de John L. Baird et celles de Leon Theremin, tous deux contemporains de Raoul Hausmann. Ainsi, sur cette deuxième machine, la mutation image-son s'effectuait par l'intermédiaire d'une caméra de Baird couplée à un Theremin, tandis que la correspondance inverse (son-image) était élaborée par un micro et un téléviseur de la même époque.

Ma dernière machine, version 2004, créant une véritable palette graphique et sonore, est un aboutissement de ces recherches, au plus proche du projet d'optophone imaginé par Hausmann. En remplaçant l'arc électrique (« l'arc chantant ») du schéma d'origine par trois diodes lumineuses – rouge, bleue, verte – dont les projections au travers du filtre de trois cylindres rotatifs percés se mêlent sur l'écran, on aboutit à une image flottante, constamment mue par le son, s'enrichissant de superpositions spontanées. Les couleurs nées de ces superpositions sur l'écran-palette génèrent elles-mêmes, par le dispositif retour, une nouvelle fréquence, un nouveau son. Le son initial utilisé

(voix de Raoul Hausmann ou musique des disques de sa collection) se transforme, par l'action des cylindres, en une animation colorée, une image sans cesse en mouvement, captée à son tour et retransmise en sons synthétisés, d'une belle justesse et d'une grande précision... Bien plus que le transfert d'un signal audio en signal lumineux, ce nouvel optophone, par la correspondance animée des deux palettes graphique et sonore, crée une simultanéité vivante. Sur ce principe, Hausmann imaginait, *via* des « transformateurs géants », des spectacles aériens colorés et musicaux : « Dans la nuit, des drames de lumière se dérouleront au ciel, dans la journée les transformateurs feront sonner l'atmosphère[8] !!! »

Il s'agit pour moi, en tant qu'artiste, d'un *work in progress*, d'un champ d'expérimentation toujours en devenir. De nombreuses pistes sont encore à explorer, comme celle du dispositif comprenant une fenêtre de quartz et un filtre à micro-rayures, que mentionne Raoul Hausmann sur son schéma initial. Selon le docteur en physique Tony Wright, ce dispositif pourrait améliorer les effets colorés par interférence avec la lumière ultraviolette créée par l'arc chantant.

Ce champ expérimental pourra être rapproché de la *Dreamachine* de Brion Gysin, dans le sens de la rêverie utopique d'un autre fonctionnement du cerveau – dans le sens de la « sensorialité excentrique » que décrivait Hausmann.

1. Dans une lettre inédite du 6 décembre 1967 adressée à Théodore Koenig, directeur de la revue *Phantomas*, Hausmann précise : « Comme l'Office des Brevets de Berlin ne voulait pas m'accorder un brevet pour l'optophone, qu'il jugeait "techniquement réalisable, mais dont il ne pouvait pas voir l'utilité", j'ai transformé l'optophone en machine à calculer sur base photoélectrique. »
2. Ce numéro est cité dans Jean-François Bory, *Raoul Hausmann*, Paris, L'Herne, 1972.
3. C'est grâce à cette nationalité tchèque que Hausmann put rester en France pendant l'Occupation. Il la perdra néanmoins en 1946, les nouvelles lois prenant désormais en compte la nationalité allemande de son grand-père.
4. R. Hausmann, « Optophonetika », *MA* (Vienne), 1922.
5. « Low tech », exposition personnelle de Peter Keene, Paris, galerie J & J Donguy, janvier 1999. Un enregistrement du son de l'optophone version 1999 a été effectué ; on en trouvera un extrait sur le CD *Son@rt 008* (A.D.L.M.).
6. John Logie Baird, ingénieur écossais né en 1888, premier au monde à transmettre des images télévisées, en 1923, en utilisant le système mécanique du disque de Nipkow.
7. « Machins/machines », exposition collective, commissariat Jean-Michel Ribettes, Donjon de Vez, 2000.
8. R. Hausmann, « PRÉsentismus : gegen den Puffkeïsmus der teutschen Seele » [Et maintenant voici le manifeste du présentisme contre le dupontisme de l'âme teutonique] [Berlin, février 1921], *De Stijl* (Leyde), n° 9, septembre 1921 ; traduction française par Raoul Hausmann reprise dans *Raoul Hausmann*, Saint-Étienne, Musée d'art moderne de Saint-Étienne, 1994, p. 224.

Peter Keene, *Raoul Hausmann revisité*, 2004.

Peter Keene

1. *Raoul Hausmann Revisited* (1re version), 1999
[*Raoul Hausmann revisité*]
Installation avec synthétiseurs analogiques, appareils de projection et de captage, système de calcul mécanique
Œuvre recyclée

2. *Raoul Hausmann Revisited* (2e version), 2000
[*Raoul Hausmann revisité*]
Installation avec caméra de balayage par disque de Nipkow, synthétiseurs analogiques, appareils de diffusion sonore, projection, capteurs photomultiplicateurs, haut-parleurs
Coll. de l'artiste

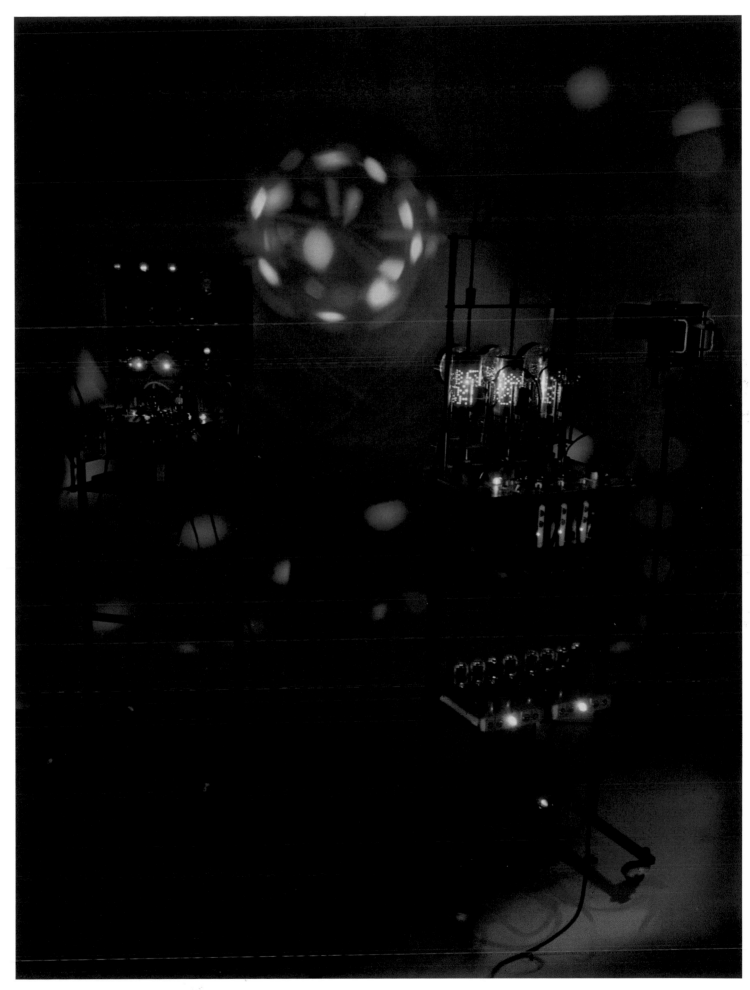

Peter Keene
***Raoul Hausmann
Revisited, 1999-2004***
*[Raoul Hausmann
revisité]*
Installation avec source
sonore, synthétiseurs

analogiques, appareils
de projection, capteurs
photomultiplicateurs,
haut-parleurs
Dimensions variables
Coll. de l'artiste

Helmuth Renar : Monsieur Pfenninger, pourriez-vous me dire quelques mots sur votre invention ? Comment vous est venue l'idée de l'écriture sonore ?

Rudolf Pfenninger : Eh bien, dans mes travaux, j'ai étudié la nature des sons à l'aide d'appareils appelés oscillographes. J'ai en fait décomposé les images sonores en sons basiques.
Seule manquait la possibilité de contrôler ces analyses. Il m'est venu l'idée de dessiner chacune des oscillations sur des bandes de papier, de photographier le tout et d'écouter le résultat sur un projecteur. Maintenant que j'avais la possibilité d'écouter des oscillations sonores dessinées par mes soins, j'ai essayé de dessiner de nouvelles formes d'après mes propres calculs afin de produire des sons qui n'existent pas dans la nature.

H. R. : Et ce fut là le point de départ de vos travaux actuels ?

R. P. : Oui, car les résultats étaient très intéressants. Les sons obtenus avaient un caractère fantastique, absolument nouveau.

H. R. : Mais alors, l'écriture sonore pourrait également revêtir une signification artistique ? Peut-être même influencer la musique à venir ? J'imagine en effet que l'on peut dessiner avec ces sons fantastiques des concerts entiers.

R. P. : Certainement ; j'ai d'ailleurs déjà quelque peu œuvré dans ce sens, comme vous pourrez l'entendre plus tard.

H. R. : Vous êtes donc en mesure de donner à entendre en même temps les différentes voix d'un orchestre, c'est-à-dire de faire jouer ensemble des sons tels que ceux d'un violon, d'une trompette, d'une batterie, etc. ?

R. P. : Oui, et vous pouvez en outre noter que je peux faire entendre ces différentes voix de la façon la plus virtuose qui soit. D'ailleurs, il est impossible d'atteindre une telle exactitude rythmique avec des instruments joués manuellement.

H. R. : Et comment parvenez-vous à une telle exactitude ?

R. P. : C'est très simple, il m'est en effet possible de placer de façon très précise les différents temps sur une bande-son dessinée à la main.

H. R. : Et ceci, ce sont, je suppose, ces sons dessinés à la main ?

R. P. : Oui, vous voyez ici le son correspondant au *la* du diapason, comprenant 435 oscillations par seconde.

H. R. : Et comment dessine-t-on de telles bandes sonores ?

R. P. : Dans un premier temps, on calcule la courbe sinusoïdale en fonction de la hauteur et de l'intensité du son, puis on la dessine. Ensuite, les dessins sont peints à la gouache. Le son que nous avons entendu au début a été produit de cette façon.

H. R. : Et ces ondes-là représentent les oscillations du son ?

R. P. : Tout à fait. Ici, par exemple, une forme d'oscillation toute simple, semblable à celle que donnerait un diapason. En outre, et c'est là une des caractéristiques de l'écriture sonore, je peux appliquer à ce même son un caractère différent en modifiant la forme du dessin, comme nous allons l'entendre.

H. R. : J'ai également entendu parler de « formants ». Est-ce qu'il s'agit de ce que nous venons d'entendre ?

R. P. : Non. Les formants donnent une coloration aux sons. Les voyelles a, e, i, o, u de notre langue sont des exemples de sons colorés. Je suis également en mesure de colorer les sons par le dessin en ajoutant une oscillation de formant à l'oscillation originelle.

H. R. : Je vois là une multitude de bandes peintes. Ce sont des sons aigus et des sons graves, n'est-ce pas ?

R. P. : Oui, voici un des sons graves perceptible par l'oreille humaine : 20 oscillations par seconde. En doublant le nombre d'oscillations, j'obtiens la même note une octave plus haut.
Puis ces dessins vont être photographiés, et on les enregistrera à l'aide d'une caméra pour obtenir une bande-son. Voici l'écriture sonore terminée, après développement de la pellicule, prête à la projection.

H. R. : Mesdames et messieurs, ce que vous allez maintenant entendre n'est plus que de la musique dessinée, des sons produits par aucun instrument, des sons venus de nulle part.

Entretien de Helmuth Renar avec Rudolf Pfenninger, dans *Tönende Handschrift*, film de Rudolf Pfenninger, 1931 [extrait transcrit et traduit par Philippe Langlois et Wandrille Minart].

Rudolf Pfenninger

Rudolf Pfenninger photographiant les bandes de sons synthétiques

dans son laboratoire, vers 1931
Archives Pfenninger, Suisse

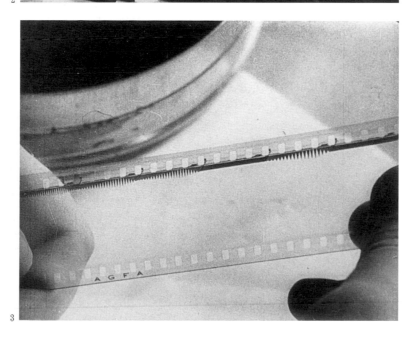

1 à 3. Photogrammes tirés de _Tönende Handschrift –_ _das Wunder des gezeichneten Tons_, 1931

[Écriture sonore – Le prodige du son dessiné]
Film cinématographique documentaire
13', 35 mm, son, noir et blanc

Avec Rudolf Pfenninger et Helmut Renar
Musique : Georg Friedrich Händel, Largo « Ombra mai fu », de l'opéra _Serse_ (arrangement : Friedrich Jung)

Oskar Fischinger

1. *Ornament Sound,*
1932 (1972)
[*Son ornemental*]
Reconstitution par William
Moritz en 1972 à partir
d'expériences originales
réalisées en 35 mm
par Fischinger en 1932

Film cinématographique
4', 16 mm, son, noir et
blanc. Centre Pompidou,
Musée national d'art
moderne, Paris, France

2. Oskar Fischinger
avec des rouleaux
représentant le son
synthétique,
photographie
de presse, 1932

3. Oskar Fischinger
travaillant
avec ses bandes
de son synthétique,
sans date

instrument peuvent être établies avec précision grâce au dessin, notamment de manière à faire coïncider parfaitement, en cas de nécessité, le creux des deux ondes respectives, de telle sorte que les points morts se touchent exactement. En outre, on peut parvenir à un degré de précision dans les déterminations vibratoires qu'il était jusqu'à présent impossible d'obtenir pour aucun instrument.

Les nombreux essais que j'ai déjà effectués confirment la portée inouïe de ces méthodes. L'artiste du futur aura naturellement besoin de la largeur complète de la pellicule pour son œuvre musicale (actuellement, la bande-son de la pellicule cinématographique a une largeur de 3 mm). Pour la clarté de la mise en forme – par exemple celle d'un effet abstrait, multiple (analogue à celui de l'orchestre) –, il est cependant indispensable qu'il puisse juxtaposer en quantité des bandes de 3 mm de ce genre, qui pourront par ailleurs être à leur tour chargées de différentes ondes et interférences. […]

La distance séparant les crêtes […] indique la longueur d'onde. […] Les ondes plates produisent des sons de faible intensité, résonnant à intervalles distants, tandis que les ondes qui présentent un angle droit ont une intensité sonore normale, et que les ondes dont le dessin adopte la forme de pointes hautes et effilées produisent un volume excessivement fort […]. Je vais encore ajouter un mot sur la signification des valeurs de gris qui apparaissent dans les ornements graphiques musicaux. Comme le contraste d'une onde est un élément décisif pour l'effet dominant, on peut tout à fait placer certaines ondes, c'est-à-dire certains sons, au premier plan et leur superposer simultanément d'autres ondes, figurées dans une gradation de gris. Les exemples présentent également quelques superpositions de tonalités qui forment déjà des structures sonores fort complexes, mais qui possèdent tout de même, sur le plan de l'image et en tant qu'ornements, un charme inouï.

La combinaison d'un nombre quelconque de compositions sonores est envisageable sans autre forme de procès. Dans cette direction, les possibilités sont illimitées. Les particularités caractéristiques, individuelles ou nationales, pourront évidemment s'exprimer aussi par l'ornement. Dans son émission vocale, l'Allemand privilégie une frappe vigoureuse. Cela correspond à peu près à [sa] courbe […], tandis que le Français a une émission de voix douce et mélodique, comme on le voit également dans l'ornement correspondant, ce qui témoigne d'un tempérament plus délicat.

Les nouvelles voies introduites ici sont appelées à offrir de nouvelles et fructueuses sources d'inspiration pour le monde musical dans son ensemble ; on ne saurait exclure que l'évolution ainsi entamée se présentera non seulement pour l'artiste créateur, pour le compositeur, comme une façon entièrement nouvelle de travailler, mais que du même coup, on pourra immédiatement identifier, de façon indélébile, sa sensibilité graphique, de sorte que le musicien ne dépendra plus de l'interprétation de ses œuvres par des mains étrangères, et qu'il pourra directement faire entendre sa composition par l'entremise du dispositif technique.

Entre l'ornement et la musique, il existe des corrélations directes, c'est à dire que les ornements sont de la musique. […] Dans un fragment de pellicule de film sonore, un des bords présente une mince bande ornée de dentelures. Cet ornement, c'est de la musique dessinée, c'est du son ; en passant par le projecteur, ces sons graphiques se font entendre avec une pureté inouïe et, dès lors, ce sont très manifestement des possibilités fantastiques qui s'ouvrent ici pour la composition musicale à venir.

Le compositeur du futur n'écrira probablement plus uniquement avec des notes, dont il ne maîtrise généralement jamais lui-même la création et dont il continue d'abandonner la réalisation à quelques reproducteurs ; ici, en revanche, en se basant exclusivement sur les fondements les plus élémentaires de la musique – à savoir l'onde, la vibration en soi –, l'artiste peignant de la musique dispose de toutes les subtilités imaginables. Désormais, on voit surgir de nouvelles connaissances, qu'on avait omises et négligées jusqu'alors. Des possibilités qui sont certainement importantes pour un créateur travaillant avec application et prospectant en profondeur. Par exemple, certaines interférences d'ondes qui se produisent en jouant de n'importe quel

La base de la création artistique, qui apparaît ainsi sous un jour clair et tranché, devient immédiate. Matériau de construction de la musique. Il revient à l'industrie de fabriquer des appareils qui permettent à toute personne qui en a la vocation de travailler dans cette direction. À cet effet, en plus d'une caméra de prise de vues, il faudra surtout qu'on ait la possibilité de faire entendre sur des instruments d'écoute, à tout moment et aussi souvent qu'on le voudra, le son enregistré. Combiner les œuvres musicales qui attendent encore d'être créées par ce biais avec des processus optiques de représentation visuelle est également l'affaire de cet artiste. Il en résulte une possibilité d'associer, grâce au cinéma, ornementation sonore et création de forme et de mouvement visible dans l'espace. Aussi l'unité de tous les arts est-elle définitivement scellée ; elle est devenue réalité sans faille.

Oskar Fischinger, « Klingende Ornamente. Eine umwälzende Erfindung – Gezeichnete Musik – Wie sich Oktaven zeichnen lasse – Das Ornament des Sängers – Neue Möglichkeiten des Komponisten » [Ornements sonores. Une invention révolutionnaire – Musique graphique – Comment dessiner des octaves – L'ornement du chanteur – Nouvelles possibilités de composition], *Kraft und Stoff*, supplément à la *Deutsche allgemeine Zeitung* (Berlin), n° 30, 28 juillet 1932 [extrait traduit par Jean Torrent].

Ton Ornamente,
vers 1932
[Ornements sonores]
Montage photographique
retouché à l'encre
61 x 40 cm (encadré)

Deutsches
Filmmuseum/Estate
of Oskar Fischinger,
Francfort, Allemagne

Le terme « animé » appliqué à une bande-son

L'expression « son synthétique » recouvre généralement une grande variété de façons nouvelles, non traditionnelles, de créer des bruits, des effets sonores, de la musique et de la parole par des moyens électroniques, magnétiques, mécaniques, optiques et autres ; elle n'implique pas nécessairement une utilisation filmique. L'expression « son animé » telle que nous l'employons ici a un sens beaucoup plus restreint : elle désigne une méthode de production des sons pour accompagner un film, méthode qui se rapproche beaucoup de celle utilisée pour la production des images animées.

Dans la mesure où la technique mise au point à l'Office national du film du Canada est celle qui ressemble le plus à la manière habituelle de réaliser des dessins animés, il est peut-être bon de rappeler brièvement d'abord en quoi elle consiste.

On prépare des dessins en noir et blanc, ou des motifs de lumières et d'ombres, qui représentent les ondes sonores. Ces dessins sont photographiés avec le même genre d'appareil que celui utilisé pour les dessins animés et, en fait, exactement de la même manière. Autrement dit, on place un dessin devant l'appareil et on fait une prise de vue ; puis le premier dessin est remplacé par un second, que l'on photographie, et ainsi de suite avec le troisième dessin et ceux qui suivent.

La seule différence par rapport à la prise de vue habituelle des images de dessins animés, c'est que les dessins représentent non pas des scènes tirées du monde visible qui nous entoure, mais des ondes sonores, et qu'ils sont exécutés non pas sur des vignettes correspondant aux proportions de l'écran mais sur de longs cartons étroits. De plus, ces cartons sont photographiés non sur la partie du film occupée par l'image mais sur sa gauche, sur l'étroite bande verticale normalement réservée à la bande-son. Quand le film, une fois développé et tiré, passe dans un projecteur sonore, on entend les images photographiées de ces dessins en noir et blanc sous forme de bruit, d'effets sonores ou de musique.

Il est donc logique de qualifier d'« animé » le type de son ainsi produit, d'abord parce qu'il est obtenu selon la même méthode que les images animées, mais aussi parce qu'il partage, d'un point de vue créatif et artistique, bon nombre de particularités et de possibilités avec ces images animées.

Mais, de même qu'il existe de nombreuses techniques pour animer les images, il existe de nombreux moyens d'animer les sons. Certains d'entre eux se combinent avec d'autres, différents dans leur principe, ou bien se mélangent entre eux imperceptiblement. Pour en retracer l'histoire, je m'en tiendrai aux techniques qui présentent un parallèle étroit avec l'animation visuelle. [...]

À Ottawa, sous l'égide du gouvernement canadien, l'auteur a élaboré, avec l'aide d'Evelyn Lambart, un système de sons animés très proche dans son principe général du système de Voinov et Pfenninger, avec une bibliothèque de vignettes portant chacune une représentation d'ondes sonores. Cependant, un certain nombre de raffinements ont été introduits, notamment dans la façon de tracer les tons ; la méthode a été améliorée de manière à en faire une opération simple et moins coûteuse. [...]

Norman McLaren, « Animated sound on film » [Bande-son animée] [brochure de l'Office national du film du Canada, 1950], dans Robert Russett et Cecile Starr (dir.), *Experimental Animation. Origins of a New Art*, New York, Da Capo Press, 1976, p. 166-168 [extrait traduit par Jean-François Allain].

Norman McLaren

Dots, 1940
[Points]
Film cinématographique
2'23", 35 mm, son, couleur
Centre Pompidou,
Musée national d'art
moderne, Paris, France

[...] Notre instrument à son subsonique consistait en une série de pendules reliés mécaniquement à un coin optique. La fonction de ce coin était la même que celle du modulateur de lumière dans les enregistreurs optiques de son qu'on utilise habituellement pour le cinéma. L'instrument ne générait aucun son audible. Au lieu de cela, une bande-son optique de dimension standard était synthétiquement exposée sur le film ; après traitement, elle pouvait être lue à l'aide d'un projecteur de cinéma ordinaire.

Le pendule, dont l'oscillation sinusoïdale naturelle est déterminée par l'emplacement et l'importance de son poids, constituait notre source limitée de génération de notes. Bien que la plage de fréquences de notre ensemble de pendules n'ait couvert que quatre octaves environ, à partir d'une fréquence de base d'une seconde, le mécanisme extrêmement lent qui entraînait le film brut sur la fente lumineuse de l'optique d'enregistrement pouvait lui-même varier sur une étendue de plusieurs octaves. En changeant la vitesse de l'entraînement, on pouvait donc monter ou abaisser la plage de fréquences de l'ensemble des pendules.

Les pendules pouvaient être accordés individuellement. Nous avons constaté rapidement que nous pouvions suivre le balancement relativement lent de ces pendules et ajuster leur poids en fonction de n'importe quelle relation commune entre les intervalles. Par exemple, il était facile de compter deux mouvements pour un pendule et d'en régler un autre pour qu'il accomplisse exactement trois mouvements dans le même temps ; les deux pendules passaient donc à l'unisson sur un point nodal respectivement toutes les deux et toutes les trois oscillations. Ce réglage donnait un intervalle correspondant à une quinte. Du fait de la conception de la tringlerie mécanique, on pouvait actionner simultanément n'importe quel nombre de pendules. En fait, la mécanique « mixait » les oscillations sinusoïdales sans distorsions excessives.

Composer pour un instrument ayant une tessiture aussi limitée nous a obligé à exploiter nos ressources au maximum et avec ingéniosité. Il y avait d'autres raisons pour cela, naturellement, mais ce besoin d'économie extrême nous incitait à éviter de régler l'ensemble des pendules selon une « gamme » qui n'aurait pas été entièrement utilisée.

D'un point de vue formel, nous avons donc choisi de régler l'instrument sur une rangée sérielle différente pour chaque composition. Cette rangée sérielle pouvait être jouée de façon séquentielle en fonction des considérations horizontales de la structure de la musique. De plus, n'importe quelle partie ou toutes les parties de la rangée pouvaient être jouées simultanément. Ainsi, nous produisions un mélange vertical de notes (et non un accord) dont le timbre ou les composants pouvaient être continuellement modifiés par l'introduction ou la suppression de différents groupements de fréquences. Nous pouvions littéralement contrôler l'attaque et l'arrêt des notes de l'instrument en faisant démarrer ou en arrêtant les pendules, soit brusquement, soit lentement. Les aspects verticaux et horizontaux d'une composition étaient ainsi structurellement liés entre eux d'une manière particulièrement intéressante.

En outre, la vitesse d'entraînement était si lente (elle correspondait parfois à un plan en soixante secondes) qu'il était possible de commencer et d'interrompre une séquence de vingt pendules peut-être dans le cadre d'un seul plan, ce qui correspondait en vitesse de lecture à un vingt-quatrième de seconde. Il était même possible d'actionner un petit pendule ou de relier de diverses manières (comptées visuellement) l'ordre numérique des cycles. Nous avons rapidement constaté que les petits ensembles de séquences de notes transitoires ainsi produits présentaient des possibilités de composition très intéressantes. Ces ensembles serrés donnaient des timbres distincts ; pourtant, si l'on allongeait progressivement les éléments des groupes, ceux-ci devenaient audibles sous forme de séquences de notes séparées, d'ordre rythmique. Il se créait ainsi un *continuum* entre le rythme et la hauteur de son. Notre instrument pouvait englober le tout. Il est devenu un fondement structurel de nos compositions musicales. [...]

John Whitney, « Moving pictures and electronic music » [Images en mouvement et musique électronique], *Die Reihe* (Vienne), n° 7, 1960 ; repris dans Robert Russett et Cecile Starr (dir.), *Experimental Animation. Origins of a New Art*, New York, Da Capo Press, 1976, p. 171-172 [extrait traduit par Jean-François Allain].

Film Exercice #1, 1943
Film cinématographique
5', 16 mm, son, couleur
Bande son :
son synthétique.
© The Estate of John
and James Whitney

John & James Whitney

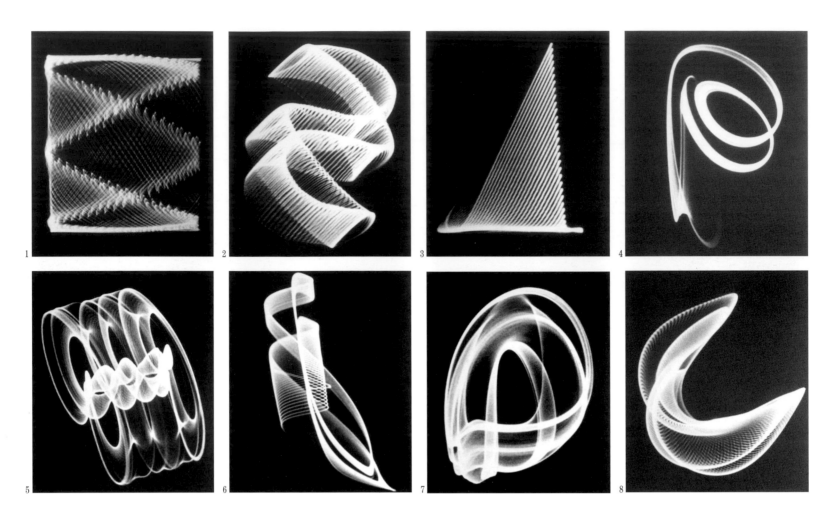

Les nouvelles formes et techniques artistiques développées à l'ère spatiale mettent en œuvre des forces physiques et des idées, mais aussi des matériaux et des procédés issus de la technologie. C'est cette approche de la création abstraite qui apparaît ici dans les *electronic abstractions* (« abstractions électroniques ») ou *oscillons*.

Moholy-Nagy, l'un des chefs de file du Bauhaus en Allemagne, déclare dans *Vision in Motion* que « la plupart des œuvres visuelles du futur vont incomber au "peintre de la lumière". » Il poursuit : « Il aura le savoir scientifique du physicien et le savoir-faire technologique de l'ingénieur, couplés à son imagination, à son intuition créatrice et à l'intensité de ses émotions ». Les abstractions électroniques sont des peintures lumineuses, tracées sur la face fluorescente du tube cathodique d'un oscilloscope par le mouvement du rayon électronique.

Ces motifs ou compositions d'art abstrait sont créés au moyen d'ondes électriques, générées par divers circuits électroniques empruntés à la radio, à la télévision, au radar, ou directement conçus pour ce type de travail. Les formes des ondes sont modifiées et contrôlées par ces circuits, manipulées par l'artiste ou le compositeur pour obtenir les motifs les plus intéressants ou les plus esthétiques.

Les expériences dans cet art de la lumière mobile remontent à 1890 environ. Elles ont été menées par plusieurs personnes utilisant divers systèmes de projection ou d'éclairage optique et électrique. Le travail le plus connu dans ce domaine est celui de Thomas Wilfred, intitulé « Lumia ». Dans une lumière colorée en mouvement, des formes abstraites y sont projetées par un appareil appelé Clavilux, joué par un opérateur à la façon d'un orgue de lumière. Cependant, ni le Clavilux, ni les autres expériences des débuts n'avaient recours à l'oscilloscope.

Les possibilités d'utilisation de l'oscilloscope dans le domaine de la création ont été évoquées occasionnellement par certains ingénieurs ou artistes. En 1937, C.E. Burnett en propose l'idée pour la première fois dans la revue *Electronics*. Cependant, il semble que cette voie ait été peu explorée, sauf dans quelques films abstraits expérimentaux réalisés par Norman McLaren et par Mary Ellen Bute, où interviennent des oscillogrammes électroniques en mouvement ; ces expériences ont évolué avec le temps vers la musique de films.

Vers 1950, l'auteur de ces lignes a entrepris des expériences avec l'oscilloscope et divers circuits électroniques dans l'idée de créer un nouvel art abstrait ou de concevoir des formes à caractère mathématique, à un niveau plus perfectionné ou plus complexe que ce que l'on avait vu jusqu'ici. Les résultats de ce projet ont été appelés *electronic abstractions* ou *oscillons* (mot formé sur « oscillogramme » électronique). Ces motifs ont été enregistrés sur des films spéciaux tels que les films Linagraph, utilisés pour enregistrer les oscillogrammes dans les travaux de laboratoires, et sur des films couleurs aériens à fort contraste. Pour la photographie, nous avons utilisé des lentilles à haute vitesse sur trois appareils 35 mm différents et sur un grand format 4 x 5 pouces.

Les abstractions électroniques sont liées à d'autres figures mathématiques et physiques tracées par des pendules et des machines à harmonographes, où divers mouvements rectilignes, circulaires ou curvilignes se combinent pour créer un effet visuel. Cependant, la technique électronique permet d'obtenir un éventail beaucoup plus riche de motifs, et de les contrôler plus efficacement du point de vue créatif. […]

Ben Laposky

1. *Oscillon 2*, avant 1953
Photographie noir et blanc (tirage récent)
36 x 29 cm
The Sanford Museum and Planetarium, Cherokee (IA), États-Unis

2. *Oscillon 7*, avant 1953
Photographie noir et blanc (tirage récent)
36 x 29 cm
The Sanford Museum and Planetarium, Cherokee (IA), États-Unis

3. *Oscillon 14*, avant 1953
Photographie noir et blanc (tirage récent)
36 x 29 cm
The Sanford Museum and Planetarium, Cherokee (IA), États-Unis

4. *Oscillon 47*, avant 1953
Photographie noir et blanc (tirage récent)
36 x 29 cm
The Sanford Museum and Planetarium, Cherokee (IA), États-Unis

5. *Oscillon 21*, avant 1953
Photographie noir et blanc (tirage récent)
36 x 29 cm
The Sanford Museum and Planetarium, Cherokee (IA), États-Unis

6. *Oscillon 26*, avant 1953
Photographie noir et blanc (tirage récent)
36 x 29 cm
The Sanford Museum and Planetarium, Cherokee (IA), États-Unis

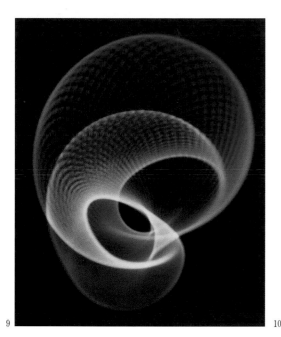

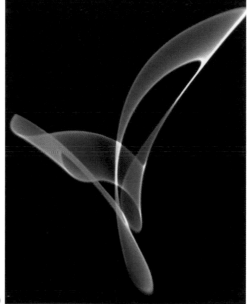

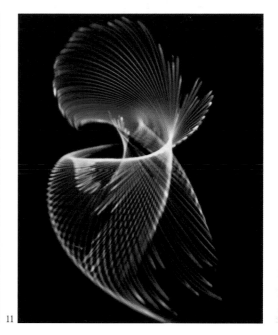

9

10

11

[...] Il y a aussi un parallèle intéressant entre ces motifs et la musique, comme on le voit de plusieurs manières. Les abstractions, comme nous l'avons montré, sont créées par des ondes électriques, tout comme la musique se compose d'ondes sonores. Les motifs sont abstraits et mathématiques, tout comme la musique est, pour une très large part, abstraite et mathématique. Ensuite, l'électronique permet une autre association, en ce sens que la musique peut être jouée sur des orgues électroniques ou sur le Theremin, et qu'elle peut même être synthétisée par des machines électroniques.

D'un point de vue physique, les abstractions électroniques – ou oscillons – sont créées par l'utilisation des forces de l'électricité et du magnétisme, et par celles des vibrations atomiques et des mouvements des électrons. Elles se forment selon les lois de l'optique électronique et des champs magnétiques. L'apparence qu'elles prennent sur l'écran à tubes cathodiques est due à l'action du rayon d'électrons sur le phosphore fluorescent, qui transforme l'énergie électrique en énergie lumineuse. Elles sont enregistrées de manière photographique, au moyen d'optiques lumineuses, sur des films utilisant des effets photoélectriques et des filtres de couleurs. Beaucoup de ces forces et phénomènes physiques peuvent naturellement servir dans le développement de l'ère spatiale.

Ben F. Laposky, « Electronic Abstracts. Art for the Space Age » [Abstractions électroniques. L'art de l'ère spatiale], dans *Proceedings of the Iowa Academy of Science* (Cedar Falls), vol. 65, 1958, p. 346-347 [extrait traduit par Jean-François Allain].

7. *Oscillon 34*,
avant 1953
Photographie noir et blanc
(tirage récent)
36 x 29 cm
The Sanford Museum
and Planetarium,
Cherokee (IA), États-Unis

8. *Oscillon 8*,
avant 1953
Photographie noir et blanc
(tirage récent)
36 x 29 cm
The Sanford Museum
and Planetarium,
Cherokee (IA), États-Unis

9. *Oscillon 1043*,
après 1953
Photographie couleur
(tirage récent)
36 x 29 cm
The Sanford Museum
and Planetarium,
Cherokee (IA), États-Unis

10. *Oscillon 1008*,
après 1953
Photographie couleur
(tirage récent)
36 x 29 cm
The Sanford Museum
and Planetarium,
Cherokee (IA), États-Unis

11. *Oscillon 1153*,
après 1953
Photographie couleur
(tirage récent)
36 x 29 cm
The Sanford Museum
and Planetarium,
Cherokee (IA), États-Unis

[...]

Austin Lamont : Comment a été fait le film *Lapis* ?

John Whitney : C'est mon frère Jim qui l'a réalisé. Il continuait à faire des films. Il ne s'intéressait pas autant que moi à l'aspect mécanique et il travaillait patiemment de son côté. Il vivait loin dans la vallée, en Californie. Comme il habitait dans la vallée et que nous étions à Pacific Palisade, nous vivions en fait dans deux mondes différents. Nous restions en contact et entretenions de bonnes relations. D'ailleurs, alors que je venais de faire construire cet appareil-caméra, Jim terminait un film intitulé *Yantra* selon la technique que nous avions utilisée depuis le début. Très soigneusement, très patiemment, il exécutait des cartes élaborées faites de points dessinés à la main – des milliers de points – qu'il soumettait ensuite à des procédés d'impression optique où les motifs formés par les points s'empilaient les uns sur les autres – une couche au-dessus de l'autre. Puis il solarisait toutes ces séquences et les imprimait en différentes couleurs. Une fois fini, *Yantra* a été beaucoup diffusé. Je pense que le film a été terminé à la fin des années 1950. Ensuite, mon appareil-caméra était opérationnel, et je l'ai aidé à construire un appareil semblable au mien. Il a commencé à travailler sur *Lapis*. En 1943 *[sic],* année où j'ai participé au concours du film expérimental en Belgique, il a en fin de compte atteint ce point final absolu, ce point ultime ; son appareil lui occasionnait de telles frustrations, l'énervait tellement, qu'il a finalement décidé qu'il allait cesser de travailler sur des films. Il s'est mis à la céramique. Les bobines de *Lapis* sont donc restées dans leurs boîtes pendant deux ou trois ans. Jordan Belson l'a persuadé de les monter sous leur forme actuelle. Depuis, il n'a plus fait de film. [...]

Entretien de Austin Lamont avec John Whitney, *Film Comment* (New York), vol. 6, nº 3, automne 1970 ; repris dans Robert Russett et Cecile Starr (dir.), *Experimental Animation. Origins of a New Art*, New York, Da Capo Press, 1976, p. 186-187 [extrait traduit par Jean-François Allain].

John & James Whitney

1. **James Whitney**
Yantra, 1950-1957
Film cinématographique
8', 16 mm, son, couleur
Musique : Henk Bading,
Caïn et Abel

Centre Pompidou,
Musée national d'art
moderne, Paris, France

2. **James Whitney**
Lapis, 1963-1966
Film cinématographique
9', 16 mm, son, couleur
Musique : Ravi Shankar

Centre Pompidou,
Musée national d'art
moderne, Paris, France

[…] [Les] mouvements [de la musique] vont des proportions cosmiques à un minuscule battement dans le média, d'une telle fluidité qu'ils semblent ne pas être soumis à l'inertie ou à la gravité. J'étais convaincu que l'œil devrait voir ce que l'oreille percevrait dans ce cosmos auditif. Évidemment, l'idée que je trouverais la solution me plaisait. […]

Cette question m'amena à réfléchir à l'anatomie de l'« abstraction » musicale. L'organisation harmonique des sons musicaux dans la nature, cela n'existe pas. Occasionnellement une pierre peut résonner comme une cloche, des oiseaux moduler un « chant », mais il y a peu de cloches naturelles et encore moins de tuyaux naturels où le vent résonne comme les sons d'un orgue. Même le sifflement du vent est sinistre et non-musical. La structuration des tons musicaux est la réalité conçue par l'homme d'un univers auditif, universellement accepté comme tel, mais elle n'est nulle part admise comme abstraction qui a été extraite (ou abstraite) de l'environnement naturel, nulle part elle n'a été considérée comme une manifestation de l'environnement.

Les tons musicaux sont une création spéciale. Ils ne sont abstraits que dans le sens où ils sont le matériau brut de la structure architectonique liquide de la musique.

John Whitney, *Digital Harmony. On the Complementarity of Music and Visual Art* [Harmonie digitale. Sur la complémentarité de la musique et des arts visuels], Peterborough, Byte Books/McGraw-Hill, 1980 ; repris dans Deke Dusinberre (dir.), *Musique, film*, cat. d'expo., Paris, Scratch/Cinémathèque française, 1986, p. 25-26. Trad. Alain Alcide Sudre.

[…] L'impossibilité de transposer mécaniquement une musique déjà composée en un quelconque « équivalent » visuel a été à maintes reprises établie par des écrits critiques traitant de cette question. Une démarche moins mécanique, plus féconde est aujourd'hui possible, car des potentialités créatrices se manifestent quand la structure de l'image dicte ou « inspire » la structure sonore et vice versa, ou quand elles sont conçues simultanément. Évidemment, on y réussit mieux quand ces deux parties ont des origines créatrices communes.

Même pour un artiste, il est possible aujourd'hui d'accéder à ce potentiel créatif unifié, étant donné que l'écriture de la piste son ou des dispositifs de synthétiseur, qu'une personne suffit à manipuler, se profilent à l'horizon en même temps que les techniques d'animation se simplifient.

Avec la musique audio-visuelle, l'idée reçue que le cinéma doit être un art de coopération industrielle s'avère encore moins acceptable. L'artiste individuel joue ici un rôle aussi librement que s'il était un peintre. […]

John Whitney, « Musique audio-visuelle. Musique de couleurs. Film abstrait » [1944], dans Nicole Brenez et Miles McKane (dir.), *Poétique de la couleur. Anthologie,* Paris/Aix-en-Provence, Auditorium du Louvre/Institut de l'image, 1995, p. 73. Trad. Alain Alcide Sudre.

John Whitney, Sr
Permutations, 1968
Animation par ordinateur
transférée sur film
cinématographique
8', 16 mm, son, couleur

Musique indienne
au tabla : Balachandra
The Estate of John and
James Whitney

DREAMACHINE

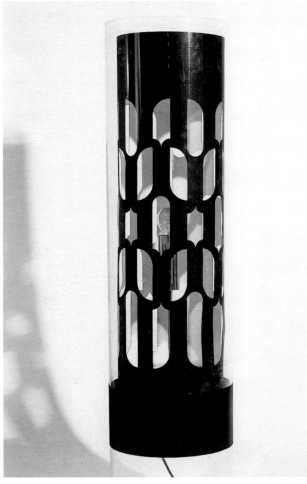

1

2

3

Brion Gysin

1. Un locataire du
Beat Hôtel devant la
Dreamachine, Beat
Hôtel, Paris, 1963

2. William S. Burroughs
et Brion Gysin
The Third Mind
(« *Dreamachine* »),
vers 1965

(Collage pour
The Third Mind)
Épreuves au sels d'argent
et encre sur papier
24,5 x 17,3 cm
Los Angeles County

Museum of Art,
Los Angeles (CA),
États-Unis. Purchased
with funds provided by the
Hiro Yamagata Foundation
(AC1993.56.107)

3. *Dreamachine*,
1960-1976
[*Machine à rêver*]
Cylindre en papier fort
peint et découpé, Altuglas,

ampoule électrique,
moteur
120,5 x Ø 29,5 cm
Centre Pompidou,
Musée national d'art
moderne, Paris, France

218

**Brion Gysin (à droite)
et Madame Rachou,
l'hôtelière, devant
le Beat Hôtel, rue
Gît-le-Cœur, Paris, 1963**

« Aujourd'hui, dans le car qui allait à Marseille, j'ai été pris dans une tempête transcendantale de visions colorées. Nous suivions une longue avenue bordée d'arbres et je fermais les yeux face au soleil couchant. J'ai alors été submergé par un afflux extraordinaire de motifs d'une luminosité intense, dans des couleurs surnaturelles, qui explosaient derrière mes paupières : un kaléidoscope multidimensionnel tourbillonnant dans l'espace. J'ai été balayé hors du temps. Je planais dans un monde infini. La vision s'est arrêtée brusquement, dès que nous avons dépassé les arbres. Était-ce une vision ? Que m'était-il arrivé ? »

Voilà ce que j'écrivais dans mon journal à la date du 21 décembre 1958.

Je compris exactement ce qui m'était arrivé quand, en 1960, William Burroughs me fit lire *The Living Brain,* de Gray [*sic*] Walter. J'appris que j'avais subi l'effet d'un phénomène de *flicker* [clignotement], non pas au moyen d'un stroboscope mais du fait que, un certain nombre de fois par seconde, la lumière du soleil avait été interrompue par les arbres régulièrement espacés que j'avais longés. Il y avait une chance sur plusieurs millions pour que ça arrive. Cette expérience a profondément modifié le contenu et le style de ma peinture. De ce point de vue, Walter émet une magnifique hypothèse : « Peut-être, d'une manière semblable, nos cousins arboricoles, frappés par le soleil couchant en batifolant dans la jungle, ont-ils quitté leur position perchée pour devenir des singes des plaines, plus tristes mais plus intelligents. »

Ian Sommerville, qui, lui aussi, avait lu Walter, m'écrivit de Cambridge le 15 février 1960 : « J'ai fabriqué une machine à *flicker* toute simple ; un cylindre en carton muni de fentes et contenant une ampoule, qui tourne sur un gramophone à soixante-dix huit tours par minute. On la regarde les yeux fermés et le *flicker* se produit sur les paupières. Les visions commencent par un kaléidoscope de couleurs sur un plan situé devant les yeux, et elles gagnent progressivement en complexité et en beauté, s'écrasant comme une vague sur la berge, jusqu'à ce que des motifs colorés entiers viennent s'engouffrer. Un moment après, les visions persistaient derrière mes yeux ; j'étais au beau milieu de la scène, des motifs infinis prenant forme autour de moi. J'ai éprouvé pendant un moment une sensation de mouvement spatial presque insupportable, mais cela en valait la peine car j'ai constaté, quand ça s'est arrêté, que je me trouvais très haut au-dessus de la Terre, dans un flamboiement de splendeur universelle. Ensuite, je me suis rendu compte que ma perception du monde environnant s'était nettement accrue. Tout sentiment de lassitude ou de fatigue s'était dissipé… »

À partir de la description qu'il me donnait ensuite, j'ai fabriqué une « machine », et j'y ai ajouté un cylindre intérieur recouvert d'une peinture dans le style que je développais depuis ma première expérience de *flicker,* trois ans plus tôt. Le résultat obtenu, yeux ouverts ou yeux fermés, justifiait de déposer un brevet. Le 18 juillet 1961, j'ai enregistré le brevet n° PV 868 281, intitulé *Procédure et appareil pour la production de sensations visuelles artistiques.* La description officielle de cette *Dream Machine* [Machine à rêver] explique notamment : « Cette invention, qui a des applications artistiques et médicales, a ceci de remarquable que l'on obtient des résultats perceptibles en approchant les yeux, ouverts ou fermés, du cylindre extérieur, muni de fentes régulièrement espacées et tournant à une vitesse déterminée. Ces sensations peuvent être modifiées en changeant la vitesse, en changeant la disposition des fentes, ou en changeant les couleurs et les motifs à l'intérieur du cylindre… »

Le *flicker* peut s'avérer un outil fiable de psychologie pratique : certaines personnes voient, d'autres non. La *Dream Machine,* avec ses motifs visibles les yeux ouverts, incite les gens à voir. Les éléments fluctuants du motif qui clignote encouragent l'apparition de « films » autonomes, extrêmement agréables et éventuellement instructifs pour le spectateur.

Qu'est-ce que l'art ? Qu'est-ce que la couleur ? Qu'est-ce que la vision ? Ces vieilles questions exigent de nouvelles réponses quand, à la lumière de la *Dream Machine,* on peut voir les yeux fermés la totalité de l'art abstrait, ancien et moderne.

Dans la *Dream Machine,* il n'est rien qui semble unique. Les éléments, perçus selon une répétition infinie, tournant en boucle un nombre incalculable de fois, apparaissent plutôt de ce fait comme faisant partie du tout. On se rapproche

certainement de la vision dont parlent les mystiques, et de la façon dont ils évoquent le caractère unique de leur expérience.

On a confondu l'art avec l'objet d'art – la pierre, la toile, la peinture –, et on lui a donné une valeur parce que, comme l'expérience mystique, il est censé être unique. Marcel Duchamp est sans doute le premier à avoir reconnu une part d'infini avec les *readymade,* c'est-à-dire les objets industriels fabriqués en séries « infinies ». La *Dream Machine* peut très bien vous faire voir une série sans fin de jets de gaz brûlant d'une flamme surnaturelle, mais qualifier un jet de gaz « d'objet d'art unique » en lui apposant la signature de l'artiste, c'est commettre l'erreur élémentaire de confondre le monde tangible et le monde visible.

Ma première expérience de *flicker* naturel à travers les arbres m'a fait comprendre que la seule et unique chose que l'on ne puisse pas retirer à l'image, c'est la lumière. Tout le reste peut être totalement transmué, voire disparaître. La *Dream Machine* peut entraîner une altération de la conscience dans la mesure où elle repousse les limites du monde visible ; elle peut même prouver, en fait, qu'il n'y a pas de limites.

Après avoir été soumis au *flicker* plusieurs centaines d'heures, j'ai pensé à Gray Walter et à sa vision des premiers singes mutants, chassés des arbres de la forêt primitive par l'effet de *flicker* produit par le soleil à travers les branches, et j'ai écrit :

« Un singe très réceptif a touché le sol, et l'impact lui a fait exprimer un mot. Peut-être avait-il la gorge irritée. Il a parlé. Le Verbe a été son commencement. Il a regardé autour de lui et il a vu le monde différemment. Il était devenu un autre singe. Maintenant, je regarde autour de moi, et je vois ce monde différemment. Les couleurs sont plus vives et plus intenses, les feux de la circulation rutilent la nuit comme d'immenses bijoux. Le singe est devenu un homme. Il doit être possible de devenir quelque chose de plus qu'un homme. »

Brion Gysin, « Dream Machine » [Machine à rêver], *Olympia. A monthly review from Paris* (Paris), n° 2, janvier 1962, p. 31-32 [extrait traduit par Jean-François Allain].

Olympia. A monthly review from Paris, n° 2, janvier 1962
Couverture de la revue
Éd. Olympia Press

Les ondes cérébrales, qui sont d'infimes oscillations électriques liées à l'activité du cerveau, peuvent être mesurées avec précision et transcrites sous forme de tracés grâce à l'électroencéphalographe (EEG). Les électroencéphalogrammes montrent que les rythmes du cerveau se répartissent en plusieurs groupes en fonction de leur fréquence. Un de ces groupes, celui des rythmes *alpha* ou de balayage, est surtout présent quand le cerveau est au repos, à la recherche d'un motif ; il est le moins présent quand on réfléchit consciemment, les yeux ouverts, en train d'étudier un motif. La force et la nature des rythmes varient selon les personnes. Les électroencéphalogrammes de certains peuples primitifs ressemblent à ceux d'un enfant de dix ans dans nos civilisations. Des variations interviennent avec l'âge. Les rythmes *alpha* n'apparaissent pas chez l'enfant avant l'âge de quatre ans environ.

Après avoir obtenu les tracés des ondes cérébrales, l'étape suivante a été d'étudier comment il était possible de les modifier de façon expérimentale. On a demandé à des sujets de visualiser des scènes, de faire du calcul mental, etc., pendant que l'on enregistrait leur EEG. Les résultats obtenus ont été peu significatifs, jusqu'à ce qu'on soumette les sujets à des oscillations électriques ou à des éclairs lumineux. Ce *flicker* [clignotement], qui se répète un certain nombre de fois par seconde, a provoqué un changement radical dans le tracé des EEG, et les sujets signalaient alors « des lumières éblouissantes, extraordinaires par leur vivacité et leurs couleurs, qui gagnent en ampleur et en complexité de motifs tout le temps que dure la stimulation. »

Des effets semblables, à petite échelle, peuvent se produire quand on appuie sur le globe oculaire, qu'on fait tourner son œil paupières closes, qu'on regarde de très près, qu'on adapte sa vue à l'obscurité ou qu'on cligne des yeux face à un ciel lumineux, quand on bouge brusquement, qu'on subit un choc mécanique ou psychique, l'effet de produits chimiques, ou celui des pulsations lumineuses répétées produites en roulant à toute vitesse le long d'une avenue bordée d'arbres derrière lesquels brille le soleil – le « *flicker* naturel ».

Il convient de distinguer les effets intenses, et même fulgurants, du motif coloré provoqué par ce type de stimulation des « hallucinations » que l'on connaît en psychiatrie, ou encore de ces visions qui entraînent des changements permanents de la personnalité. Cependant, les visions mystiques attestées – peut-être dues à un état métabolique, comme le suggère Aldous Huxley – mentionnent souvent ces mêmes lumières éblouissantes. Saint Augustin écrit : « Et tu as repoussé l'infirmité de mes propres yeux, dardant sur moi avec une force extrême tes rayons de lumière, et j'ai tremblé... » Le cas le plus frappant de changement de personnalité est la conversion de saint Paul sur son char, sur le chemin de Damas, « quand soudain une lumière venue du ciel l'enveloppa de sa clarté. Et il tomba à terre... »

Les éléments de motif que signalent les sujets soumis au *flicker* révèlent une très forte affinité avec les sculptures rupestres, les peintures et les idoles préhistoriques du monde entier : Inde, Tchécoslovaquie, Espagne, Mexique, Norvège ou Irlande. On observe aussi ces motifs dans les arts de nombreux peuples primitifs d'Australie, de Mélanésie, d'Afrique occidentale, d'Afrique du Sud, d'Amérique centrale et d'Amazonie. Dans leurs dessins, les enfants les représentent souvent spontanément et, dans l'art moderne (Klee, Miró, etc.), on en trouve à profusion.

Un groupe de scientifiques de Munich, utilisant comme *stimulus* une électrode attachée au front, tente de cataloguer ces motifs élémentaires subjectifs de lumière d'après les descriptions des sujets.

En Angleterre, Gray Walter travaille sur la stimulation des réactions du rythme cérébral aux éclairs lumineux. Il utilise un stroboscope (générateur électro-nique d'éclairs) sur des yeux fermés. Les effets les plus marqués se produisent quand la fréquence du stroboscope est en phase avec le rythme *alpha* du sujet. Celui-ci voit des feux d'artifice de soleils tournoyants, des fontaines explosives de couleurs d'une vivacité surnaturelle, etc. Il est intéressant de noter que ces effets, parce qu'ils sont en grande partie indépendants du mécanisme oculaire – avec son cristallin et son diaphragme –, couvrent la totalité du champ visuel et sont nets partout. Ce qui n'est pas le cas dans la vision normale, où seule une petite portion centrale du champ visuel est nette.

Le *flicker* joue sans doute un rôle important dans l'expérience cinématographique. La vitesse de déroulement des plans du film est trois à quatre fois plus rapide que le rythme *alpha* moyen, mais le film que l'on voit peut comporter des fréquences de *flicker* à un niveau sub-harmonique. Le cinéma et la télévision imposent à l'esprit des rythmes extérieurs, modifiant les ondes cérébrales qui, sinon, sont aussi personnelles que les empreintes digitales. Il est tout à fait possible que les électroencéphalogrammes de toute une génération de téléspectateurs deviennent semblables, voire identiques, tout en étant différents de ceux que révèlent les recherches actuelles.

Nos ancêtres ont vu des créatures dans les constellations, selon l'agencement apparemment inorganisé des étoiles. Il a été démontré expérimentalement qu'en regardant des points blancs disposés de façon aléatoire sur un écran, l'homme a tendance à trouver un motif ou une image là où, objectivement, il n'y a rien. Son processus mental façonne ce qu'il voit. Les résonateurs extérieurs, tel le *flicker,* entrent en phase avec nos rythmes intérieurs et entraînent leur extension.

La *Dream Machine* [Machine à rêver] a d'abord été un moyen simple d'étudier des phénomènes dont la description excitait notre imagination – cette faculté de fabriquer des images, stimulée, disait-on, par le *flicker.* La machine de base est celle que n'importe qui peut construire en suivant les instructions de la page 32*. Avec une ampoule d'au moins cent watts et un *flicker,* on obtient un effet maximal sur des paupières fermées, placées aussi près que possible d'un cylindre tournant à soixante-dix huit tours par minute. Cela ne correspond pas nécessairement à l'exact rythme *alpha* de tout le monde, mais les effets peuvent néanmoins être stupéfiants. Ils continuent à évoluer dans la durée. Nous vous en proposons, si vous voulez bien suivre le mode d'emploi, un avant-goût. On peut fabriquer des machines plus élaborées.

Brion Gysin a ajouté un cylindre intérieur, recouvert du type de peinture qu'il a mis au point à la suite de sa première expérience de « *flicker* naturel » ; en gardant les yeux ouverts, on peut « extérioriser » les motifs, qui donnent l'impression de prendre feu tandis que les flammes sortent du cylindre tourbillonnant. Il a conçu des machines plus grosses, capables de faire surgir des tableaux mobiles entiers, qui semblent se mouvoir en trois dimensions sur un écran brillant situé directement devant les yeux. Des constructions géométriques d'une complexité incroyable se développent à partir d'une mosaïque aux couleurs vives et se transforment en boules de feu vivantes, semblables aux *mandalas* du mysticisme oriental que l'on surprendrait dans leur croissance.

L'intensité de l'effet varie selon les individus. Les mélancoliques ont tendance à être irrités, d'autres ne voient rien. La consommation d'opiacées et de barbituriques semble empêcher presque complètement l'accès aux motifs. Les sons rythmiques, et en particulier la musique arabe et le jazz, modulent la vision, les motifs entrant en rythme avec la musique.

* De la revue *Olympia* où fut publié le présent article.

Ian Sommerville, « Flicker », *Olympia. A monthly review from Paris* (Paris), n° 2, janvier 1962, p. 32-37 [extrait traduit par Jean François Allain].

Composition 1960 #7

to be held for a long time

La Monte Young
July 1960

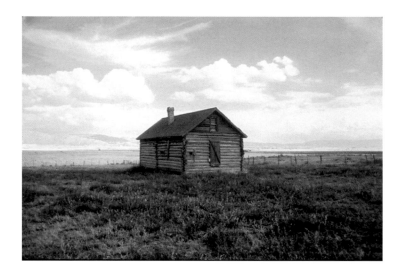

1
2
3

Le tout premier son dont j'ai le souvenir est celui du vent soufflant dans les interstices des rondins et tout autour de la cabane de transhumance où je suis né, dans l'Idaho. J'ai toujours pensé que, parmi mes premières expériences, celle-ci avait été l'une des plus importantes. C'était très impressionnant, beau et mystérieux. Ne voyant rien et ne sachant pas ce que c'était, j'interrogeais ma mère à ce sujet pendant de longues heures.

Durant mon enfance, certaines expériences sonores de fréquences continues ont influencé mes conceptions et mon évolution musicales : le son des insectes, le son des poteaux téléphoniques et des moteurs ; le son de la vapeur qui s'échappe, comme celui de la bouilloire de ma mère ou les sifflements et les sirènes des trains ; et aussi les résonances que provoquent certaines configurations géographiques particulières comme les canyons, les vallées, les lacs et les plaines. En fait, le premier son unique et soutenu, de hauteur constante, sans début ni fin que j'ai entendu enfant est celui des poteaux téléphoniques – le bourdonnement des fils. Cette expérience a eu une influence d'ordre auditif très importante pour la création d'œuvres au style soutenu et épuré comme *Trio for Strings* (1958), *Composition 1960# 7* (*si* et *fa #* « à tenir longuement ») et *The Four Dreams of China* (1962). [...]

La Monte Young, *Some Historical and Theoretical Background on My Work* [Quelques fondements historiques et théoriques de mon travail], 1987/1999 [extrait traduit par Jean-François Allain]. © La Monte Young.

La Monte Young & Marian Zazeela

1. La Monte Young
Composition 1960
n° 7, 1960
Partition originale
Encre sur carton
7,6 x 12,6 cm

Coll. La Monte Young et
Marian Zazeela, New York
City, États-Unis

2. The Log Cabin,
Bern (Idaho)
Lieu de naissance
de La Monte Young
Photographie prise par
Marian Zazeela à l'occasion
du 39e anniversaire de
La Monte, 14 octobre 1979

3. La Monte Young
Composition 1960
n° 9, 1960
Partition originale. Encre
sur carton. 7,6 x 12,6 cm
Coll. La Monte Young et
Marian Zazeela, New York
City, États-Unis

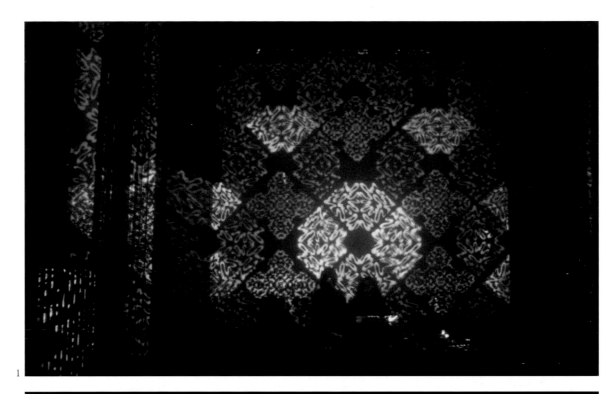

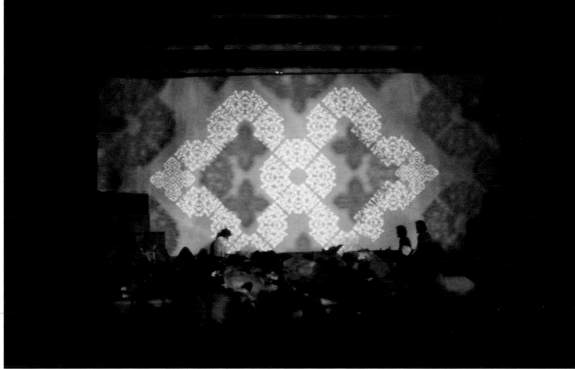

[...] Ma première œuvre de lumière remonte à 1962. Cette même année marque le commencement d'une longue collaboration avec le compositeur La Monte Young ; je créais le matériel lumineux et graphique de ses concerts et je chantais dans ses ensembles. [...]

Ornamental Lightyears Tracery [Entrelacs ornemental d'années-lumière] s'est développé à partir d'une série de diaporamas, commencée en 1964, qui associait à la lumière des éléments de mes dessins calligraphiques pour créer un spectacle en multiprojection. Dans ce travail, les versions négatives et positives de mes motifs étaient projetées de manière statique et en surimpression,

pour devenir progressivement des champs visuels évolutifs, en fonction des variations de la couleur et de la mise au point. [...]

Chaque représentation de *Ornamental Lightyears Tracery* était une prestation unique, dans laquelle le *performer* peignait en réalité avec la lumière, en improvisant sans cesse à partir de la série entière des soixante diapositives – durant des concerts de plus de trois heures – par la manipulation intentionnelle de la mise au point, de la couleur, de la luminosité et de la séquence des quatre projecteurs, dont les images se surimposaient simultanément. [...]

Marian Zazeela, « Biographical Narrative », dans Uli Schögger (dir.), *Marian Zazeela Drawings*, cat. d'expo., Polling, Kunst im Regenbogenstadl, 2000, p. 41-42.

1. La Monte Young et Marian Zazeela *Dream House*, « *Map of 49's Dream The Two Systems of Eleven Sets of Galactic Intervals* »

Ornamental Lightyears Tracery », Galerie « A 37 90 89 », Beeldhouwersstraat 46, Anvers, Belgique, 1969

2. Marian Zazeela *Ornamental Lightyears Tracery,* **1970** Concert sonore et lumineux, Moderna Museet, Stockholm, Suède

Multiprojections de diapositives en surimpression avec enregistrements d'œuvres de La Monte Young

La Monte Young, Marian Zazeela
Dream House
Environnement sonore et lumineux
Une installation temporelle
déterminée par un ensemble de fréquences sonores
et lumineuses continues
The Prime Time Twins in The Ranges 448 to 576 ;
224 to 288; 112 to 144 ; 56 to 72; 28 to 36 ;
with The Range Limits 576, 448, 288, 224, 144, 56 and 28
Primary Light (Red/Blue)

Marian Zazeela
Sculpture de la série « Still Light »
« Neon », *Dream House Variation II*
Environnement, *Magenta Day/Magenta Night*

The Prime Time Twins in The Ranges 448 to 576 ; 224 to 288 ; 112 to 144 ;
56 to 72 ; 28 to 36 ; with The Range Limits 576, 448, 288, 224, 144, 56
and 28
(New York, 16 août 1990, vers 1h du matin)
La Monte Young

The Prime Time Twins in The Ranges 448 to 576 ; 224 to 288 ; 112 to 144 ;
56 to 72 ; 28 to 36 ; with The Range Limits 576, 448, 288, 224, 144, 56 and
28 est un environnement sonore de formes d'ondes composites périodiques
créé à partir d'ondes sinusoïdales élémentaires générées numériquement en
temps réel sur un synthétiseur d'intervalles Rayna CB-1 spécialement déve-
loppé. Dans cette œuvre, le synthétiseur Rayna CB-1 permet de réaliser des
intervalles dérivés de nombres premiers tellement élevés qu'il est peu
probable que quiconque ait jamais travaillé avec de tels intervalles auparavant ;
il est en outre très peu vraisemblable que quiconque les ait jamais entendus,
ou ait même imaginé les sensations qu'ils peuvent provoquer. [...]

The Prime Time Twins in The Ranges 448 to 576 ; 224 to 288 ; 112 to 144 ;
56 to 72 ; 28 to 36 ; with The Range Limits 576, 448, 288, 224, 144, 56 and
28 crée un environnement sonore dans lequel la position de l'auditeur dans
l'espace a des conséquences sur la manière dont il ressent l'œuvre. Déter-
minée par les dimensions et la forme de l'espace, à une température et une
pression normales, la longueur des ondes stationnaires pour le son le plus
grave, à 175 Hz, est de 1,894 mètre et, pour le son le plus aigu, à 3 600 Hz,
de 9,20694 centimètres. La longueur des ondes stationnaires des vingt-cinq
autres fréquences émises dans l'environnement varie entre ces deux extrêmes.
En marchant lentement dans l'espace, l'auditeur peut créer des progressions
harmoniques séquentielles à partir de différentes fréquences élémentaires et
de fragments mélodiques, et, en déplaçant la tête même lentement, il peut
mettre en relief une fréquence par rapport à une autre. À cause des similitudes
de longueur des ondes stationnaires pour les fréquences de chacune des
paires de nombres premiers jumeaux, par exemple 9,28756 centimètres pour
3568,75 Hz et 9,32021 centimètres pour 3556,25 Hz, et aussi des similitudes
relatives de longueur de certaines ondes stationnaires par rapport à la distance
entre les deux oreilles (environ 17,78 centimètres), par exemple, 18,73922
centimètres pour 1768,75 Hz et 18,87259 centimètres pour 1756,25 Hz,
même le plus subtil mouvement ou changement de position de la tête peut
créer une différence de perception très marquée. [...]

Il y a deux modes d'écoute distincts des sons dans cet environnement sonore
et lumineux. Le premier est de rester assis sans bouger à un endroit donné. Le
second est de bouger ou de se déplacer dans l'espace pour observer les points
de la pièce où les différentes fréquences sont perçues de façon plus ou moins
forte. Cette seconde méthode permet de créer des séquences mélodiques entre
les fréquences, en fonction de la direction et de la vitesse de votre mouvement.
Mais si vous optez pour cette deuxième méthode alors qu'une autre personne a
choisi la première, vous perturberez son écoute, parce que vos mouvements
créent des schémas d'interférences qui modifient la structure des oscillations
des molécules d'air dans la pièce. La première méthode – rester tranquillement
à un endroit fixe – permet de mieux ressentir le phénomène des différentes
fréquences verrouillées entre elles dans leurs relations de phases et d'atteindre
l'expérience ultime du « temps suspendu ». [...]

La Monte Young et
Marian Zazeela,
devant la peinture de
M. Zazeela de 1960,
« Mount Anthony »,
New York City, 2000

Primary Light (Red/Blue)
Marian Zazeela

Primary Light (Red/Blue) est une réalisation de *Light,* œuvre dans laquelle j'utilise les propriétés intrinsèques des mélanges de lumières colorées comme moyen de transmettre des informations sur la position et la relation des objets dans l'espace.

Les installations de *Light* se composent d'appairage de lumières colorées dirigées de manière précise sur des paires de sculptures mobiles, en aluminium, peintes en blanc et disposées symétriquement, de sorte que des ombres colorées sont projetées sur le plafond ou les murs d'une pièce. Chaque mobile reflète la couleur de la partie du spectre représentée par la source lumineuse directement pointée sur lui, tandis que la couleur des ombres projetées par chacun des mobiles apparaît comme la complémentaire de la couleur projetée, mélangée à la couleur de la source lumineuse jumelée dirigée sur le mobile voisin, le tout déterminé par l'adaptation de l'œil au champ coloré ambiant. La lumière et l'échelle des températures de couleurs sont manipulées de telle sorte que les ombres colorées, dans leur apparente corporalité, deviennent pratiquement impossibles à distinguer des formes mobiles, ce qui entraîne le spectateur dans un dialogue continu entre la réalité et l'illusion.

Les sculptures flottantes sont installées selon différents schémas, en fonction des propriétés structurelles de chaque environnement. Tandis que les mobiles tournent dans l'espace, réagissant aux mouvements et aux changements de température ambiante, leurs ombres ne cessent de présenter les formes créées par les angles et les distances entre les sources de lumière et les mobiles. Le motif général des ombres subit peu à peu de multiples transformations, parvenant même, dans certains cas, à une alliance symétrique parfaite de toutes les parties constitutives. [...]

Primary Light (Red/Blue) utilise le rouge et le bleu, deux des couleurs primaires de la lumière colorée qui, en combinaison, produisent le magenta. Le rouge et le bleu primaires ont été choisis pour montrer un parallèle entre les couleurs primaires de la lumière et les identités des rapports de fréquences des nombres premiers dans le son. Plus précisément, le fait que la composante sonore créée par La Monte Young dans cet environnement met en jeu des paires de fréquences basées sur des nombres premiers jumeaux entraîne le choix spécifique de certaines paires de couleurs primaires. De la même façon que les rapports de fréquences des nombres premiers ont fonctionné en tant qu'essences vibratoires fondamentales des langages musicaux [...], les couleurs primaires peuvent devenir les éléments essentiels des langages entrant dans des compositions à base de lumière. [...]

« Still Light »
Marian Zazeela

En 1985, j'ai commencé une série de sculptures qui étend aux objets fixes mes recherches relatives aux effets des mélanges de lumières colorées sur la perception. Chaque sculpture de la série « Still Light » est composée de formes en bois verticales et/ou rectangulaires sur lesquelles sont dirigées avec précision deux lumières colorées placées symétriquement de manière à provoquer la formation d'ombres colorées symétriques à l'intérieur et autour de la forme. Chaque variation est déterminée par les caractéristiques structurelles de la forme sur laquelle la lumière est projetée, par l'angle et la distance des sources lumineuses, par les relations entre les couleurs et la position du spectateur. [...]

« Neon »
Marian Zazeela

Les *Dream House Variations* sont des traductions directes, sous forme de néons, de dessins calligraphiques extraits de la série des « Portraits ». Dans ces œuvres, je présente des noms, des mots et des idées dessinés avec leur image en miroir, inversée et bilatéralement symétrique afin que l'on puisse voir la forme abstraite du mot en dehors de toute signification. Cela permet d'appréhender le contenu visuel de l'œuvre à la fois indépendamment de la signification du mot et en rapport avec elle.

Magenta Day/Magenta Night
Marian Zazeela

Magenta Day/Magenta Night est un genre, à l'intérieur de ma production, qui consiste à placer du gel Mylar sur des fenêtres, des lucarnes et autres sources de lumière existantes. Pour une installation particulière, on traite chaque vitre de l'espace avec du gel magenta, et on utilise la lumière naturelle du jour pour créer à la fois un environnement intérieur rehaussé par la couleur et une vue du monde extérieur colorée en magenta. En outre, les vues qu'offrent les fenêtres, sur l'espace du monde extérieur, constituent des ouvertures colorées variées, ce qui renforce l'attention accordée aux relations spatiales intérieures et extérieures telles qu'elles sont modifiées par la lumière colorée. Les fenêtres magenta fonctionnent de deux façons : comme des lentilles transparentes sur le monde extérieur et comme des surfaces réfléchissant le monde intérieur, renvoyant et enregistrant la relation du spectateur avec l'espace coloré environnant. Quand ils sont visibles de l'extérieur, de jour comme de nuit, les espaces de lumière colorée à l'intérieur apparaissent et sont alors transformés par les cadres des fenêtres-lentilles colorées en magenta. [...]

La Monte Young et Marian Zazeela, 1990/1999 [extrait traduit par Jean-François Allain].
© La Monte Young & Marian Zazeela.

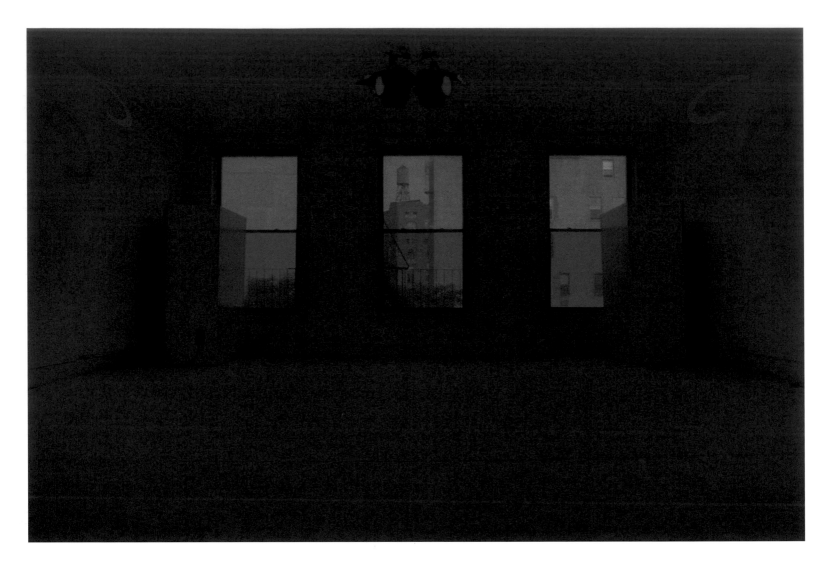

En 1962, La Monte élaborait le concept de *Dream House* (« Maison pour le Rêve »), selon lequel une œuvre serait jouée en continu pour, finalement, exister dans le temps tel un « organisme en évolution doté d'une vie et d'une histoire propres ».

Une grande partie de notre travail se concentre soit sur la relation des médias au temps, soit directement sur le temps. Le temps est si important pour appréhender et comprendre cette œuvre que ses modalités de présentation ont été spécialement prévues pour permettre aux visiteurs de passer de longs moments dans l'environnement et d'y retourner éventuellement plusieurs fois pendant la durée de l'exposition. Selon le principe de base qui veut que l'accordage soit une fonction du temps (voir le livret de l'album *The Well-Tuned Piano,* p. 7), il se peut qu'il faille ressentir les fréquences pendant un long moment afin de pouvoir accorder son système nerveux et lui permettre de vibrer en harmonie avec les fréquences de l'environnement.

En août 1963, nous avons emménagé à New York dans le loft du 1er étage de Church Street, qui est devenu notre première proposition de *Dream House.* Notre groupe, « The Theatre of Eternal Music » (« le Théâtre de la musique éternelle »), y a répété régulièrement au fil des ans et y a donné quelques concerts privés. Et c'est là qu'en septembre 1966, nous avons créé notre premier environnement sonore électronique véritablement continu. À notre connaissance, personne n'avait jamais étudié les effets à long terme de formes d'ondes sonores composites continues, périodiques ou quasi périodiques sur les êtres humains. Le travail musical déjà réalisé par La Monte sur les sons de longue durée nous a conduits progressivement dans cette direction, jusqu'à ce que nous puissions utiliser des oscillateurs électroniques d'ondes sinusoïdales,

des oscilloscopes, des amplificateurs et des haut-parleurs pour créer des environnements de fréquences continues. Nous avons ainsi maintenu un environnement sonore de formes d'ondes périodiques constantes de manière quasi continue entre septembre 1966 et janvier 1970. Bien que nous ayons, durant cette période, occasionnellement interrompu cet environnement pour écouter « d'autres musiques » et étudier les contrastes entre des périodes sonores aussi prolongées et le silence, les ensembles de rapports de fréquences ont été souvent joués de façon continue vingt-quatre heures sur vingt-quatre, pendant plusieurs semaines ou plusieurs mois d'affilée. Nous chantions, travaillions et vivions dans cet environnement acoustique accordé en harmoniques, et nous en étudiions les effets sur nous-mêmes et sur les divers groupes de personnes invitées à venir passer du temps dans les fréquences.

À partir de juin 1962, Marian a créé la composante visuelle de nos présentations, et notamment des boîtes à lumière, dès 1964, et des projections lumineuses, dès 1965. En 1966, elle a commencé à élaborer son œuvre *Light*. En concentrant des appairages de lumières colorées sur des formes mobiles pour créer des ombres colorées d'apparence tridimensionnelle dans un champ lumineux, elle utilise les propriétés intrinsèques des mélanges de lumière colorée comme moyen pour transmettre des informations concernant la position et les relations des objets dans l'espace.

Pour désigner le caractère environnemental de cette collaboration du son et de la lumière, nous avons utilisé l'expression « environnement sonore et lumineux » ; c'est un genre artistique original et un concept que nous avons fondamentalement créé et développé. La configuration ultime de chaque installation est déterminée par l'architecture du lieu d'exposition, ce qui fait de

Imagic Light, 1993, avec Magenta Day/Magenta Night, **1993**
Environnements lumineux

Vue de l'installation de la *Dream House : Seven Years of Sound and Light,* MELA Foundation, 275 Church Street, 3rd Floor,

New York City, États-Unis
Mobiles en aluminium blancs, projecteurs avec lentilles de Fresnel, filtres

en verre coloré, gradateurs électroniques, film gélatine mylar monté sur les vitres
335 x 701 x 975 cm

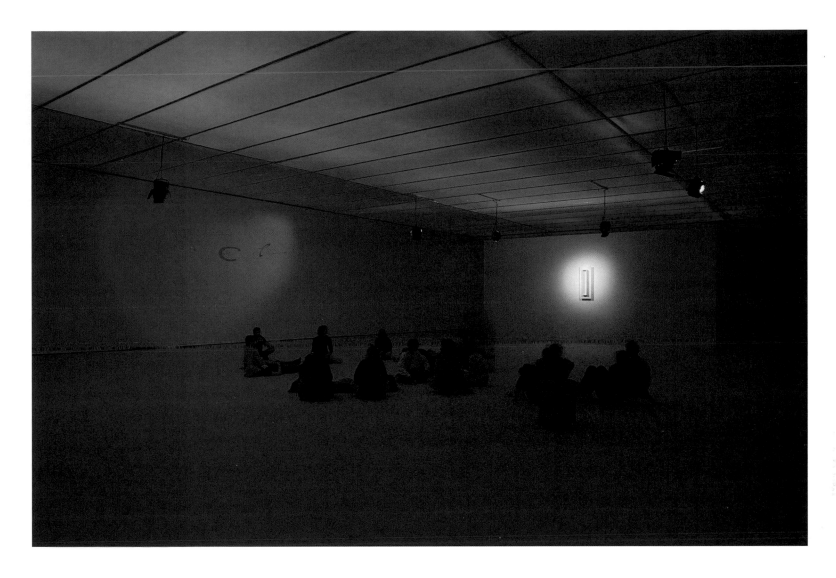

chaque environnement sonore et lumineux une œuvre unique, avec sa forme et ses proportions en propre.

Parmi les personnes qui ont connu les premières recherches menées dans l'environnement de Church Street, il faut citer Heiner Friedrich, que nous avons rencontré pour la première fois en 1965. Au cours de ces années, il venait souvent nous voir dans notre loft de Church Street et il passait de longues heures absorbé dans notre environnement sonore et lumineux. Peu à peu, il a eu envie de nous aider à présenter une *Dream House* ouverte au public et, en juillet 1969, il nous a proposé d'installer la première *Dream House* expérimentale de courte durée à la galerie Heiner Friedrich, à Munich.

La *Dream House* est devenue un projet architectural majeur reposant sur la présentation d'environnements sonores et lumineux continus. Nous avons, depuis, présenté des environnements sonores et lumineux dans des *Dream Houses* expérimentales de courte durée, aux États-Unis et en Europe – citons A 37 90 89 (Anvers, 1969) ; le Rice University Institute for the Arts (Houston) et la fondation Maeght (Saint-Paul-de-Vence, 1970) ; la Galleria LP 220 (Turin) et le Metropolitan Museum of Art (New York, 1971) ; la Documenta 5 (Kassel) et les XXe Jeux olympiques (Munich, 1972) ; l'University of Illinois (Urbana), la galerie Heiner Friedrich (Cologne) et le Contemporanea Festival (Rome, 1973) ; The Kitchen (New York, 1974) ; ou encore la Dia Art Foundation, 141 Wooster Street (New York, 1975). La durée de ces installations a varié entre quatre et cent jours. Dans toutes ces installations, les environnements sonores étaient des sous-sections de *Map of 49's Dream The Two Systems of Eleven Sets of Galactic Intervals Ornamental Lightyears Tracery,* tiré de *The Tortoise, His Dreams and Journeys.* Les environnements lumineux étaient des réalisations de *Light.*

Dans la *Dream House* d'Harrison Street, qui a duré six ans (de 1979 à 1985), nous avons appliqué pour la première fois le concept d'environnement sonore électronique continu à un ensemble de fréquences tiré de *The Well-Tuned Piano.* C'était aussi la première fois que nous présentions *The Magenta Lights* sous forme d'environnement. Ensuite, nous avons présenté en même temps des accords électroniquement générés de *The Well-Tuned Piano* et *The Magenta Lights,* au Kunstverein de Cologne, en 1985, et, en 1987, à la Dia Art Foundation, 155 Mercer Street, à New York, dans le cadre de « La Monte Young 30-Year Retrospective ».

Si le concept original de la *Dream House* – celui d'une œuvre jouée en continu – a été formulé dès 1962, il a fallu attendre 1975 pour envisager quelque chose de plus ambitieux que le format de courte durée ; cette année-là, en effet, la Dia Art Foundation a commandité la recherche, la conception et la construction de lieux davantage permanents pour l'exécution et la présentation de nos œuvres les plus importantes. En 1979, de nouvelles possibilités se sont ouvertes avec la mise à disposition du 6 Harrison Street – un bâtiment de six étages avec une tour de neuf étages – pour la création de concerts *live,* d'expositions et d'environnements sonores et lumineux de très longue durée. C'est dans cet espace que nous avons pu réaliser notre *Dream House* la plus évoluée, faite de multiples environnements sonores et lumineux, liés entre eux mais situés dans des pièces séparées, à différents étages, où se rencontraient et se mélangeaient des ensembles d'accords musicaux et de lumières dans des couloirs et des alcôves, afin de créer, par ces croisements, des groupes inédits et plus complexes de fréquences sonores et lumineuses. L'installation de *The Magenta Lights,* à l'« étage commercial » de ce célèbre bâtiment, avec son plateau d'environ 450 m² et son majestueux plafond de plus de 9 m de

La Monte Young et Marian Zazeela
***Dream House,* 1962-1990**
Vue de l'installation au Musée d'art contemporain de Lyon, 1999

Environnement sonore et lumineux
Fonds national d'art contemporain, Ministère de la culture et de la communication, Paris, France.
Dépôt au Musée d'art contemporain de Lyon

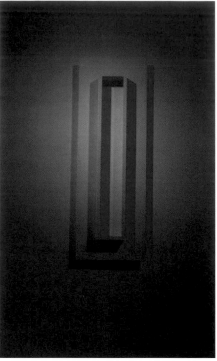

haut, sur lequel les sources lumineuses projetaient les ombres des mobiles, a été l'une des réalisations les plus ambitieuses de *Light*. Les qualités transcendantes de la lumière, de la couleur, de la forme et de l'ombre métamorphosaient de façon spectaculaire cet espace monumental.

L'environnement d'un an (1989-1990) de *The Romantic Symmetry (over a 60 cycle base)*, tiré de *The Symmetries in Prime Time from 144 to 112 with 119*, dans *Time Light Symmetry* – environnement commandé par Heiner Friedrich et présenté par la Dia Art Foundation au 22nd Street Exhibition Space à New York –, a été notre œuvre sonore et lumineuse la plus radicale à ce jour, et notre installation la plus longue depuis la *Dream House* d'Harrison Street. En plus de l'environnement lumineux de *Time Light Symmetry*, l'installation comprenait des sculptures provenant de la série « Still Light » ainsi que la première œuvre en néon de Marian, intitulée *Dream House Variation I*. Le contexte et la visibilité de cet autre grand espace muséographique de la Dia Art Foundation a permis d'élargir encore notre public, ce qui a conduit à des commandes d'installations pour l'Espace Donguy à Paris et pour le DAAD à Berlin.

L'environnement de cinq semaines (septembre-octobre 1990) de *The Prime Time Twins in The Ranges 576 to 448 ; 288 to 224 ; 144 to 112 ; 72 to 56 ; 36 to 28 ; with the Range Limits 576, 448, 288, 224, 144, 56 and 28,* dans *Primary Light*, à l'Espace Donguy, a marqué une étape radicale en ce sens que les toniques se situaient deux octaves plus haut dans la série harmonique ; en outre, il utilisait exclusivement des nombres premiers jumeaux. L'ensemble de cette exposition, y compris l'environnement lumineux *Primary Light*, la sculpture *Untitled M/B* (1989) provenant de « Still Light », une deuxième permutation de la sculpture en néon, intitulée *Dream House Variation II* (1990), et l'environnement *Magenta Day/Magenta Night* (1990), a été acheté par le Fonds national d'art contemporain (FNAC) du ministère de la Culture pour faire l'objet, à terme, d'une installation permanente en France.

L'environnement de cinq semaines (février-mars 1992) à la Ruine der Künste à Berlin, avec *The Young Prime Time Twins in The Ranges 1152 to 896 ; 576 to 448 ; 288 to 224 ; 144 to 112 ; 72 to 56 ; 36 to 28 ; Including The Range Limits 1152, 576, 448, 288, 224, 56 and 28* dans *Transfigured Light*, utilisait des toniques situées encore un octave au-dessus de *The Prime Time Twins in The Ranges 576 to 448 ; 288 to 224 ; 144 to 112 ; 72 to 56 ; 36 to 28 ; with*

the Range Limits 576, 448, 288, 224, 144, 56 and 28. Il était encore plus « exclusif », en ce sens qu'il n'utilisait que ces deux nombres premiers jumeaux que sont les *young twin primes*. Cette *Dream House*, créée à l'occasion d'un séjour sous les auspices de la Deutscher Akademischer Austauschdienst (DAAD), a été installée dans la Ruine der Künste, demeure bombardée mais habilement restaurée située dans un quartier résidentiel boisé de la ville. Le plafond extrêmement haut d'une des pièces et les diverses perspectives offertes par les portes, les fenêtres et les autres passages entre les pièces ont inspiré l'environnement de Marian, *Transfigured Light* (1992). L'installation, qui comprenait une sculpture provenant de « Still Light », *Ruine Window,* lui a aussi permis d'installer sa première sculpture extérieure en néon, *Dream House Variation III*, montée sur le toit du bâtiment et visible à travers les arbres dans tout le quartier.

En 1993, l'environnement sonore et lumineux de la MELA Foundation, intitulé *Dream House : Seven + Eight Years of Sound and Light,* s'est ouvert pour une exposition de longue durée au second étage du 275 Church Street, à New York. Il est resté ouvert au public de septembre à juin, les jeudis et samedis entre 14 h et minuit. Actuellement dans sa douzième année, cet environnement est notre plus longue installation à ce jour. Dans l'environnement lumineux, Marian présente quatre œuvres : deux à caractère environnemental – *Imagic Light* et *Magenta Day/Magenta Night* –, dans des installations spécialement conçues pour le site, et deux à caractère sculptural – la sculpture en néon *Dream House Variation I* et la sculpture murale *Ruine Window 1992,* issue de « Still Light ». Dans l'environnement sonore qui l'accompagne, La Monte présente *The Base 9:7:4 Symmetry in Prime Time When Centered above and below The Lowest Term Primes in The Range 288 to 224 with The Addition of 279 and 261 in Which The Half of The Symmetric Division Mapped above and Including 288 Consists of The Powers of 2 Multiplied by The Primes within The Ranges of 144 to 128, 72 to 64 and 36 to 32 Which Are Symmetrical to Those Primes in Lowest Terms in The Half of The Symmetric Division Mapped below and Including 224 within The Ranges 126 to 112, 63 to 56 and 31.5 to 28 with The Addition of 119,* environnement sonore de formes d'ondes périodiques composites, créé à partir d'ondes sinusoïdales élémentaires générées numériquement, en temps réel, par un synthétiseur d'intervalles Rayna conçu tout spécialement. « C'est mon œuvre la plus nouvelle et la plus radicale, estime La Monte ; le synthétiseur Rayna a permis de réaliser des intervalles qui dérivent de nombres

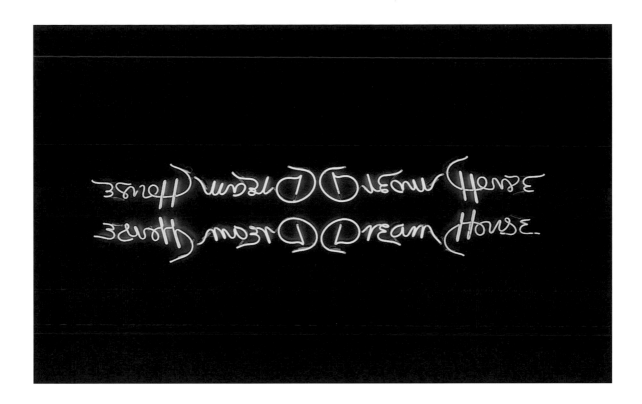

premiers tellement élevées que non seulement il est peu probable que personne ait jamais travaillé avec ces intervalles auparavant, mais il est aussi hautement improbable que personne les ait entendus, ou peut-être même n'ait imaginé les sensations qu'ils provoquent. »

En février 1999, nous avons réinstallé la *Dream House* de la collection du FNAC au musée d'Art contemporain de Lyon, pour l'exposition « Musiques en scène ». Occupant l'ensemble du dernier étage de l'imposant musée dessiné par Renzo Piano, c'est probablement la deuxième plus grande installation occupant une seule pièce que nous ayons créée, d'une échelle comparable à celle de la salle principale de la *Dream House* de la Dia présentée pendant six ans à Harrison Street. Même si le bâtiment d'Harrison Street avait six étages, la salle principale faisait environ 4 000 m^3, alors que la *Dream House* de Lyon en faisait 2 800. En revanche, la superficie de la salle principale de la *Dream House* d'Harrison Street était de 450 m^2, tandis que celle de Lyon était de 550 m^2. La comparaison est intéressante. Ces deux installations figurent parmi nos œuvres les plus abouties. Chaque espace est différent, mais la *Dream House* de Lyon était remarquable par sa juxtaposition d'éléments relevant de la monumentalité et du minimalisme. Les découpes de gel bleu et magenta, sur la verrière qui surmonte l'espace, se combinaient avec les sculptures lumineuses et les tourbillons de fréquences, construites sur des nombres premiers jumeaux harmoniquement reliés, pour créer une poésie virtuelle faite de déplacements subtils de couleurs et de sons.

Pour « La Beauté », à Avignon – exposition de célébration de l'an 2000 –, nous avions à notre disposition une église tout entière. Les voûtes de 13,6 m de haut de l'église Saint-Joseph sont devenues à la fois une toile prête à accueillir une installation lumineuse spécialement conçue par Marian et le cadre de la présentation en première mondiale du DVD de la performance de 1987, d'une durée de 6 h 30, de notre travail en collaboration *The Well-Tuned Piano in The Magenta Lights* (1987), qui a été visible chaque jour durant les quatre mois de l'exposition. Ce documentaire sur la plus longue représentation de cette œuvre à ce jour a été tourné en 1987, mais il a fallu attendre l'an 2000 pour trouver les financements permettant de la produire. Marian était derrière l'une des deux caméras qui ont enregistré la prestation solo marathon de La Monte, dans le cadre environnemental de *The Magenta Lights*.

De mai à octobre 2001, la Kunst im Regenbogenstadl, à Polling, sous la direction de Heike Friedrich et Uli Schägger, a présenté la première allemande de la *Dream House,* avec le DVD, en même temps qu'une installation lumineuse conçue par Marian et comprenant la projection du DVD *The Well-Tuned Piano in The Magenta Lights,* deux nouvelles sculptures de la série « Still Light » et le néon *Dream House Variation III.* Cette *Dream House* s'est poursuivie de mai à octobre 2002 et, en 2003, s'y est ajoutée la première européenne d'un environnement sonore de formes d'ondes composites et périodiques continues, générées électroniquement, intitulé *The Magic Opening Chord* et tiré de *The Well-Tuned Piano.* En 2003 et en 2004, l'installation a été enrichie d'une nouvelle œuvre en projection vidéo, *S symmetry V.1,* extraite de *Quadrilateral Phase Angle Traversals,* basée sur la série des « Word Portraits » de Marian. Cette installation en continu est un long hommage à *The Well-Tuned Piano in The Magenta Lights.*

Du 10 mars au 7 avril 2002, le MaerzMusik Festival du Berliner Festspiele a projeté en première l'installation DVD de *The Well-Tuned Piano in The Magenta Lights* sur un écran de 10,5 x 8 m, dans un environnement lumineux conçu par Marian pour la spacieuse Staatsbank de Berlin, avec ses 3 456 m^3.

Du 3 juillet au 30 septembre 2003 a eu lieu la première italienne de l'installation DVD de *The Well-Tuned Piano in The Magenta Lights,* dans une adaptation spécifique pour le lieu de l'environnement lumineux *Magenta Day/ Magenta Night* de Marian, sur fond d'environnement sonore électronique continu de *The Opening Chord from The Well-Tuned Piano* de La Monte, le tout dans le château de Sant' Elmo (XIVe siècle), à Naples, à l'occasion de la rétrospective du trentenaire de la fondation Morra.

La réinstallation, de septembre 2004 à janvier 2005, de la *Dream House* du FNAC dans une nouvelle configuration, pour l'exposition « Sons et lumières » au Centre Pompidou, atteste l'évolution éternelle de la *Dream House,* une œuvre « dotée d'une vie et d'une tradition propres », qui se poursuit dans le temps.

La Monte Young et Marian Zazeela, *Continuous Sound and Light Environments* [Environnements sonores et lumineux continus], 1996/2004 [extrait traduit par Jean-François Allain]. © La Monte Young & Marian Zazeela.

Marian Zazeela
**Dream House
Variation II**, 1990
Détail de l'installation de la *Dream House* au Musée d'art contemporain de Lyon, 1999

Calligaphie en néon
Environ 61 x 244 cm
Fonds national d'art contemporain, Ministère de la culture et de la communication, Paris, France.

Dépôt au Musée d'art contemporain de Lyon

La Monte Young et Marian Zazeela
The Well-Tuned Piano in The Magenta Lights, **2000**

Vue de l'installation lors de l'exposition « La Beauté », Église Saint-Joseph, Avignon, 2000

Projection DVD et environnement lumineux Projecteurs avec lentilles de Fresnel, filtres en verre coloré 16 x 29 x 9 m (écran : environ 8 x 11 m)

[...] Tandis que j'étudiais la peinture, au début des années soixante – et que je m'impliquais, bien naturellement, dans quelques-uns des grands débats autour de l'art « formaliste » – je faisais également des films, ceux qui n'existent plus aujourd'hui. Je décidai d'arrêter la peinture au milieu des années soixante, mais je travaillais de plus en plus à mes films, dans lesquels je tentais d'isoler et de réduire à l'essentiel certains aspects de la figuration cinématographique. J'étais aussi très intrigué à l'époque par les différences entre la lecture et l'écoute, ou, plus globalement, par les décalages encore plus grands entre la vision et l'écoute ; ainsi, le cinéma – sonore – m'apparaissait comme le médium naturellement approprié pour étudier les différents seuils possibles de parenté entre ces deux modes de perception. En faisant des films, je me suis toujours plus intéressé aux formes du discours, à la musique et aux pulsations temporelles existant dans la nature qu'aux arts visuels, comme modèles exemplaires de composition (ceci, peut-être parce que, enfant, j'avais étudié la musique et intériorisé les formes musicales de structuration). Je ne veux pas laisser entendre que j'étais ni ne suis fasciné par l'idée de « synesthésie », et j'espère que ce qui va suivre sera clairement distinct d'une telle notion. Je ne suis pas en train de poser l'existence de correspondances directes entre, disons, une couleur particulière et un son particulier, je dis que l'on peut construire des analogies opératoires entre des manières de voir et d'entendre (et parfois, quand on compose de telles analogies structurelles, on peut faire l'expérience, à travers elles, des niveaux de différence ultime entre les deux systèmes).

Mes premiers films « à clignotement » *(flicker)* – où des séquences de photogrammes faits d'une seule couleur chaque fois différente semblent presque se mélanger, ou, du fait que chaque photogramme affirme sa différence, semblent vibrer de façon agressive – tentent très souvent de faire fonctionner la vue d'une façon qui est généralement propre à l'ouïe. Dans ces films faits entre 1965 et 1968, la question du « thème psychologique » et de l'analyse perceptive de l'information filmique faisait partie d'un tout prenant également en compte la façon dont l'alternance rapide de photogrammes monochromes pouvait engendrer, au niveau de la vision, des « accords » horizontaux et temporels (ainsi que des « lignes mélodiques » et des « tonalités », comme on s'y attendrait plus facilement). Les fondus et les fondus-enchaînés de ces films ont non seulement une fonction de métaphores théoriques du « mouvement », mais aussi, puisqu'ils suivent les flux et les apparitions de séquences de photogrammes moins différenciés entre eux, celle de « ponctuation active » des « phrases » énoncées de façon visuelle. [...]

[...] Et puisque l'on parle de (bande) son, il serait bon, pour commencer à développer ma thèse principale, de poser une question : peut-on trouver un analogue visuel à cette caractéristique d'un son complexe : le mélange d'un son fondamental avec ses harmoniques ? On peut penser à des tableaux qui, par différents moyens – résonances entre des masses de couleur, formes se faisant écho, etc. – créent une telle impression. Matisse alla jusqu'à expliquer les lignes courbes qui émanaient de son sujet dans *Mademoiselle Yvonne Landsberg*, son tableau de 1914, par un phénomène d'harmoniques[1]. Mais comment un seul photogramme monochrome pourrait-il posséder cette caractéristique ? C'est impossible. Par contre, une série de photogrammes de couleurs différentes, ce qui crée le « clignotement », peut, selon l'ordre et la fréquence des tons, évoquer une telle caractéristique. Mais elle ne peut que l'*évoquer*, parce que pour véritablement simuler l'impression d'harmoniques, il faudrait avoir plusieurs éléments visuels dans un même espace. Ce problème m'a intrigué depuis le jour où j'ai commencé à étudier ce qu'on appelle le « clignotement ». C'est resté une préoccupation tout au long de mon travail, et cela reste encore aujourd'hui un élément à prendre en considération dans mes travaux en cours. Même si ce n'est pas un élément premier ni fondateur, c'est une sorte de sous-texte qui est sans cesse à l'œuvre au sein des propositions plus générales que je souhaite faire à propos du cinéma. Ce qui va suivre tournera autour de « l'harmonicité ». [...]

1. Frank Trapp, « Form and Symbol in the Art of Matisse » [Forme et symbole dans l'art de Matisse], *Arts Magazine* (New York), vol. 49, n° 9, mai 1975, p. 57.

Paul Sharits, « Entendre : Voir » [1975], *Film Culture* (New York), n° 65-66, 1978 ; repris dans Paul Sharits, *Entendre : Voir. Mots par page. Filmographie*, Paris, Paris Expérimental, 2002, p. 5. Trad. Chloé Donati.

Paul Sharits

Mon premier travail à Artpark fut l'installation d'une pièce pour 4 écrans 16 mm, couleur et son, *Shutter Interface*[1]. Le travail avait été conçu l'année précédente et les partitions pour le filmage de cette bande furent réalisées préalablement à mon séjour. La particularité de l'installation à Artpark était qu'alors que j'avais conçu les éléments qui devaient entrer dans l'œuvre, je n'étais pas en mesure de savoir à l'avance laquelle de leurs combinaisons – dans leurs relations spatiales véritables – serait la meilleure pour exprimer les idées centrales de la pièce. Les conditions de travail à Artpark me permirent de faire plusieurs essais de combinaisons des éléments entre eux et d'avoir suffisamment de temps pour bien étudier chacune d'elles. De cette activité – ou mieux, de cette méditation – devait sortir une configuration optimale. L'idée centrale était de créer une métaphore du mécanisme intermittent à la base du cinéma : l'obturateur. Si on ralentit un projecteur, on observe un « clignotement ». Ce clignotement met en évidence le mouvement rotatif de l'obturateur, propre au système. Au lieu de ralentir le projecteur, on peut métaphoriquement suggérer la structure, image par image, du cinéma (qui est ce qui nécessite un mécanisme de pale d'obturateur) en différenciant chaque image du film par des changements radicaux de valeur ou de ton ; cette métaphore m'a servi de guide principal dans mes travaux des années soixante, dans ce que j'appelle les « films à clignotement de couleurs ». J'ai découvert, il y a deux ans, que je pouvais renforcer cette métaphore en faisant se chevaucher partiellement deux écrans de « bandes à clignotement » similaires mais différentes ; cette idée a ensuite évolué vers quatre écrans qui se chevauchent. Pour les installations, je préfère utiliser de longues boucles de film, chacune d'une longueur légèrement différente, de manière à ce que les relations entre les images au sein de la pièce adoptent de multiples configurations, donnant à la pièce un aspect intemporel, d'environnement audiovisuel existant en continu (je les vois comme des « sites »). Pour ce travail, dans chaque projecteur était chargée une boucle d'environ 6 minutes. La dimension finale des écrans entrelacés faisait 1 m 60 de haut sur 8 m de large.

1. *Interface obturateur*, 4 écrans 16 mm avec projection de boucles et son quadriphonique, couleur. 1 m 65 de haut x 8 m de large. Projection continue.

Paul Sharits, « *Shutter Interface*, 1975 », dans Paul Sharits, *Entendre : Voir. Mots par page. Filmographie*, Paris, Paris Expérimental, 2002, p. 34. Trad. Christian Lebrat.

Study 4 : Shutter Interface (Optimal Arrangement), 1975
[Étude 4 : Interface obturateur (arrangement optimal)]

Crayon de couleur
sur papier milimétré
10,6 x 50,8 cm
Coll. Christopher Sharits

1 et 2. Shutter Interface, 1975
[Interface obturateur]
(version pour deux écrans)
Double projection cinématographique. 32', 16 mm, son, couleur (chaque film)

Whitney Museum of American Art, New York City, États-Unis. Purchase, with funds from the Film and Video Commitee 2000.263

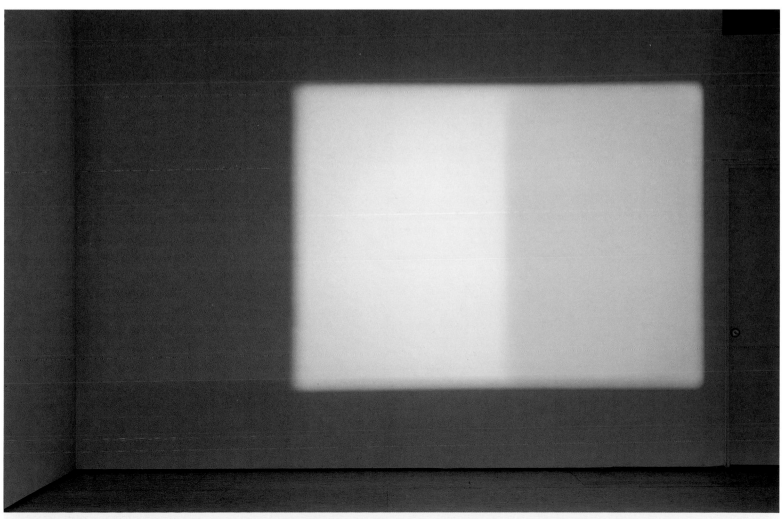

On sait que le Pr K. O. Götz écrit et publie depuis longtemps sur la peinture ciné-tique et sur la programmation de la télévision électronique. C'est essentielle-ment à lui que je dois mon intérêt pour la télévision. Je l'en remercie respec-tueusement. Je voudrais également citer ici l'idée de Vostell (« Décollage-télévi-sion ») et les efforts de Knud Wiggen (mon « concurrent » dans les « machines musicales ») pour mettre sur pied le studio de télévision électronique de Stock-holm.

K. O. Götz a dit un jour : « J'ai fait beaucoup d'expériences avec les oscillographes cathodiques en Norvège (il y a dix-sept ans). Il en a résulté des images épatantes. Mais malheureusement, on ne peut ni les contrôler ni les fixer. » FIXER... ce mot m'a frappé comme l'éclair. Oui – alors, voilà le procédé le plus adéquat en matière d'indéterminisme (problème capital, aujourd'hui, dans les domaines de l'éthique et de l'esthétique, peut-être même en physique et en économie [voir la polémique récente entre Erhard et Hallstein]). C'est sur ce point que s'articule le concept fondamental de mes expériences de télévision. De la même manière que chez K. O. Götz, qui était parvenu dès 1959 à la conclu-sion que l'image électronique qu'on veut fabriquer de façon productive (et non reproductive) doit être définie, dans une certaine mesure, de manière indéter-ministe. Même si Götz raisonne selon un mode inductif – tandis que ma pensée, comme celle de Vostell, procède par déduction –, on peut dire que la télévision électronique n'est pas une simple application et un simple élargissement de la musique électronique au domaine de l'optique, mais bien plutôt qu'elle contraste avec cette musique électronique (tout au moins à son premier stade), laquelle affiche, aussi bien dans sa méthode de composition sérielle que dans sa forme ontologique (visant à la répétition d'un motif spécifique enregistré sur bande-son), une tendance fixée, déterminée. Il va de soi qu'une propriété stylis-tique de ce type n'a rien à voir avec le jugement de valeur (plus ou moins fort) qu'on applique à telle ou telle pièce en particulier (si tant est seulement que ce genre d'appréciation puisse exister en dehors du commerce de l'art), pas plus que cela ne concerne l'avenir encore tout jeune de la musique électronique (ainsi qu'il s'est à nouveau manifesté lors du dernier concert de « Musik der Zeit » à Cologne).

Je n'ai pas seulement élargi le matériel à traiter en le faisant passer de 20 Khz à 4 Mhz, mais j'ai surtout utilisé les propriétés physiques de l'électron (son indé-terminisme, son ambiguïté naturelle de corpuscule [particule] et de phénomène ondulatoire [état]). La plus petite unité que l'entendement humain est capable de penser et de démontrer à l'heure actuelle inflige un joli camouflet au dualisme clas-sique de la philosophie depuis Platon... L'être ET l'existant, *essentia* ET *exis-tentia*... Avec l'électron pourtant... *EXISTENTIA* EST *ESSENTIA*. (Intéressants paral-lèles avec les réflexions de Sartre sur la liberté humaine.)

Fixer le mouvement électronique constitue d'emblée une contradiction en soi. Il suffit par exemple de 10 DM pour se fabriquer un générateur acoustique sinu-soïdal – mais si on veut l'étalonner assez précisément, c'est-à-dire en fixer les fréquences (la « précision » absolue n'existe pas dans la technique, et à peine plus en physique), on aura besoin de plus de 10 000 DM. Par-delà cette insta-bilité intrinsèque, nous connaissons aussi aujourd'hui un autre indéterminisme de l'électron, à savoir les émissions TV en direct, la radio, la radio de la police, la radio amateur, les machines à café, les perceuses électriques, les émetteurs pirates, les émetteurs de propagande, les radios-taxis, les appels de détresse, les dispositifs d'espionnage, etc., jusqu'aux rayonnements des satellites. L'élec-tron est partout. Le simple passage d'une voiture génère déjà un nouveau mouvement et une nouvelle constellation.

*

Il existe – si l'on énonce les choses sommairement – deux types ou deux types et demi de NÉANT :

1. a) La façon absurde dont l'existence humaine est jetée dans ce monde (facti-cité).
« Pourquoi me tuez-vous ? – Eh quoi ! Ne demeurez-vous pas de l'autre côté de l'eau ? » (Pascal, à propos de la justice, de la loi et de l'équité). Toutes les justices de droit international et toutes les querelles de frontières se réclament de cette *fragility*.

b) Le « néant » comme moment dialectique du saut vers la liberté, vers la foi en Dieu, vers l'action révolutionnaire et/ou vers le viol et le meurtre... Thème de prédilection de Sartre, Camus, etc.
Le néant a) et b) est humaniste, dynamique, *appassionato*, souvent cruel. (Mon activité jusqu'ici – Action music, etc. – relève plutôt – peut-être – de cette catégorie.)

2. D'autres sortes de néant sont statiques, cosmologiques, trans-humanistes, ontologiques, etc.
Le néant comme perfection = le chaos antérieur au monde (Lao-tseu, Chen-Chu).
Mystère trans-humaniste (« la chose en soi » de Kant) –
Le NÉANT comme objet primaire de la métaphysique envisagée comme ques-tion de l'être (Heidegger) –
Au-delà de la portée du télescope de Palomar –
Culte optimiste de la nature chez Montaigne/Cage (il est curieux que personne n'ait écrit sur la similitude stupéfiante entre Cage et Montaigne), par exemple :
« Un philosophe joue avec un chat. Est-ce le philosophe qui joue avec le chat, ou le chat qui joue avec le philosophe ? » (Montaigne)
« J'ai rêvé que je m'étais transformé en papillon. Suis-je le papillon en train de rêver qu'il se prend pour un homme,
ou suis-je l'homme en train de rêver qu'il se prend pour un papillon ? » (Cage/Chen-Chu)
Ennui cosmique –
Harmonie proche du chaos –
Chaos proche de l'harmonie –
Mes travaux récents (exposition de la musique, télévision électronique) sont plus proches de cette dernière sorte de NÉANT. On pourra peut-être en déduire une dimension de profondeur, perceptible sans doute, mais qui ne se laisse que diffi-cilement démontrer.
Try it.
Au début, cela sera (probablement) intéressant pour vous – ensuite, ça devient ennuyeux –
tenir !
ça redevient (probablement) intéressant –
puis ennuyeux à nouveau –
tenir !
ça redevient (probablement) intéressant –
puis ennuyeux à nouveau –
tenir !
... ...
... ...
... ...
Si cette onde (un des phénomènes les plus répandus dans le monde physique, biologique, humain) s'amplifie, peut-être parviendras-tu alors au-delà du Beau et du Laid.
Savoir si je suis ou non capable de vous persuader –
Savoir si dans ces sortes de choses, on a vraiment le droit ou non de persuader autrui (il n'existe aucune limite entre convaincre et forcer) est une autre ques-tion. En tout cas, comme Dick Higgins, je dis volontiers au critique musical ou, plus exactement, au reporter musical, au sens de reporter sportif : on peut toujours mener un cheval jusqu'à la rivière, mais on ne peut pas le forcer à boire.

Nam June Paik

P. S. En outre, j'ai appris de Mary Baumeister l'utilisation intensive d'éléments techniques, d'Alison Knowls [sic] la *cooking party*, de J. Cage le *prepared piano*, etc., etc., etc., ...∞, de Kiender l'emploi de surfaces réfléchissantes, de Klein la « monochromie », de Kopke [sic] le *shutting event*, de Maciunas le « para-chute », de Patterson le « branchement différé et [des] rudiments d'élec-tronique », de Vostell l'utilisation du fil barbelé, et de Tomas Schmitt [sic] et Frank Trowbridge un grand nombre de choses diverses, lorsque nous avons travaillé ensemble.

Nam June Paik, [texte diffusé en allemand lors de l'« Exposition of Music-Electronic Television », Wuppertal, Galerie Parnass, 11-20 mars 1963, trad. C. Caspari], dans Wulf Herzogenrath (dir.), *Nam June Paik. Fluxus-Video*, Bremen, Kunstverein, 1999, p. 75 [texte traduit par Jean Torrent].

Nam June Paik

1. Manfred Leve	Wuppertal,	2. Manfred Montwé	Allemagne (ex-RFA),
Nam June Paik et	*Allemagne (ex-RFA),*	*Nam June Paik lors*	**11-20 mars 1963**
Karl Otto Götz, lors	**11-20 mars 1963**	*de l'« Exposition of*	Photographie noir et blanc
de l'Exposition	Photographie noir et blanc	*Music-Electronic*	24 x 30 cm
of Music-Electronic	24 x 30 cm	*Television »,*	Coll. Manfred Montwé
Television »,	Coll. Manfred Leve,	*Galerie Parnass,*	
Galerie Parnass,	Nuremberg, Allemagne	*Wuppertal,*	

1

2

3

4

5

3. Manfred Montwé
Vue générale de la salle des téléviseurs de Nam June Paik, Exposition of Music-Electronic Television, Galerie Parnass, Wuppertal,

Allemagne (ex-RFA),
11-20 mars 1963
Photographie noir et blanc
24 x 30 cm
Coll. Manfred Montwé

4. Manfred Montwé
Vue de l'« Exposition of Music-Electronic Television » de Nam June Paik (Kuba TV) Galerie Parnass, Wuppertal,

Allemagne (ex-RFA),
11-20 mars 1963
Photographie noir et blanc
24 x 30 cm
Coll. Manfred Montwé

5. Peter Brötzmann
Vue générale de la salle des téléviseurs de Nam June Paik, Exposition of Music-Electronic Television,

Galerie Parnass, Wuppertal, Allemagne (ex RFA),
11-20 mars 1963
Photographie noir et blanc
13,1 x 18,8 cm

The Gilbert and Lila
Silverman Fluxus
Collection, Detroit
Courtesy Peter Brötzmann

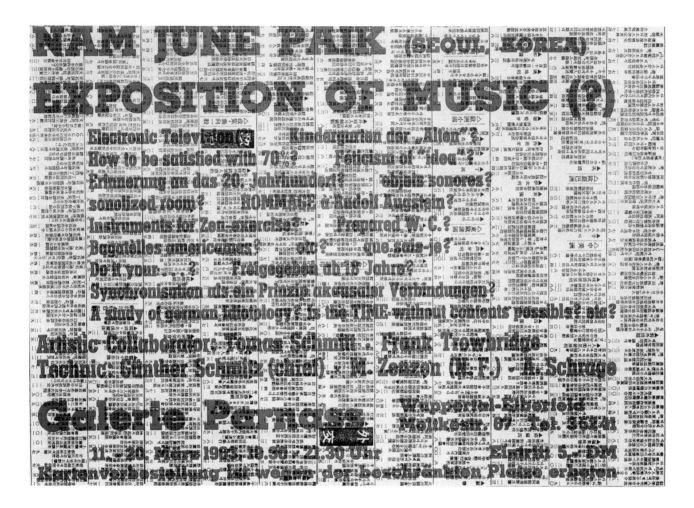

Exposition of Music,
**Wuppertal, Allemagne
(ex-RFA), 11-20 mars
1963**
Affiche.
25 x 35,5 cm

Staatsgalerie Stuttgart,
Archiv Sohm, Stuttgart,
Allemagne

1. *Horizontal Egg
Roll TV,* **1963-1995**
*[Téléviseur avec roulement
horizontal d'un œuf]*
(Téléviseur préparé)
Moniteur, générateur de
son, magnétoscope, trans-
formateur

Coll. Musée d'art contem-
porain. Division des
Affaires culturelles. Ville
de Lyon, France

2. *Sound Wave Input
on Two TVs* **(***Vertical
and Horizontal***),
1963-1995**
*[Introduction d'ondes
sonores dans deux
téléviseurs (vertical et
horizontal)]*

(Téléviseurs préparés)
2 moniteurs,
2 magnétophones
Coll. Musée d'art
contemporain. Division
des Affaires culturelles.
Ville de Lyon, France

3. *Magnet TV,*
1965-1995
[Téléviseur aimant]
(Téléviseur préparé)
Moniteur, aimant,
contrôleur de température,
miroir

Coll. Musée d'art
contemporain. Division
des Affaires culturelles.
Ville de Lyon, France

4. *Vertical Roll TV,*
1965-1995

[Téléviseur avec
rouleau vertical]
(Téléviseur préparé)
Moniteur, magnétoscope,
amplificateur, générateur
de son, transformateur.

Coll. Musée d'art
contemporain. Division
des Affaires culturelles.
Ville de Lyon, France

5. *Zen for TV,* **1963-**
1995 *[Zen pour*
téléviseur] (Téléviseur
préparé). Moniteur.
Coll. Musée d'art
contemporain. Division
des Affaires culturelles.
Ville de Lyon, France

6. *TV Experiment*
(Donut), **1969-1995**

[Expérience avec télé-
viseur (Beignet)]
(Téléviseur préparé)
Moniteur,
2 amplificateurs,
2 générateurs de son,

contrôleur de température
Coll. Musée d'art
contemporain. Division
des Affaires culturelles.
Ville de Lyon, France

7. *TV Experiments*
(Mixed Microphones),
1963/1969-1995

[Expériences avec télévi-
seur (Microphones cou-
plés)]
(Téléviseur préparé)
Moniteur, 2 amplificateurs,

2 microphones, 2 généra-
teurs de son, contrôleur
de température.
Coll. Musée d'art
contemporain. Division
des Affaires culturelles.
Ville de Lyon, France

8. *Oscilloscope*
Experiment,
1963-1995

[Expérience avec oscillo-
scope]
Oscilloscope cathodique,

magnétoscope, régulateur
de tension, transformateur
Coll. Musée d'art
contemporain. Division
des Affaires culturelles.
Ville de Lyon, France

Nam June Paik 237

Bill Viola, *Hallway Nodes*
Peter Szendy

Une onde sonore est constituée de ce que les acousticiens appellent des nœuds (*nodes,* en anglais) et des ventres. Les nœuds sont des points où l'amplitude de la vibration des particules d'air est minimale, tandis que les ventres sont ceux où elle est maximale.

Pour son installation intitulée *Hallway Nodes [Noeuds de couloir]* (1973 [1]), Bill Viola fait diffuser, par deux haut-parleurs situés aux extrémités d'un couloir, deux ondes sonores de 50 Hz (des fréquences très basses, correspondant à des sons comptant parmi les plus graves, à la limite de l'audible). La dimension du couloir est calculée pour correspondre à la longueur d'onde de ces deux sons (on obtient cette valeur en divisant la vitesse du son par sa fréquence). Comme l'explique Viola :

« Aux extrémités du couloir, la pression sonore sera à son maximum, avec une force d'expulsion – alors qu'au centre les oscillations (vitesse des particules) seront maximales (avec une pression minimale)... Ceci crée des densités variables de "résonance" dans l'espace – c'est-à-dire des points nodaux qui (à cette fréquence) seront "ressentis" autant qu'entendus [2]. »

Au-delà de son principe acoustique, cette installation de Viola – qui figure parmi les premières œuvres de l'artiste, avant qu'il ne se consacre à la vidéo – doit être saisie dans son contexte. *« En 1973,* écrit-il [3], *j'ai rencontré le musicien David Tudor, et j'ai participé à son projet Rainforest, qui fut interprété dans nombre de concerts et d'installations au cours des années soixante-dix. »* *Rainforest* a en effet fait l'objet de plusieurs versions : une première, en 1968, composée pour Merce Cunningham, reliait des transducteurs audio à de minuscules objets, transformant donc ceux-ci en résonateurs pour les signaux sonores, en les dotant d'une « voix » (mot qu'emploie Tudor) spécifique. Dans *Rainforest IV,* en revanche, ces objets avaient pour ainsi dire grandi, ils avaient « leur propre présence dans l'espace », si bien que Tudor pouvait décrire cette quatrième version comme « une œuvre environnementale ». Et cette fois, non seulement les divers objets qui pendaient du plafond (tonneaux, bouteilles de gaz et autres tuyaux d'arrosage) donnaient voix aux signaux qu'ils recevaient, mais les nœuds résonants de leurs matériaux étaient recueillis par des microphones de contact et rediffusés dans l'espace [4].

Ce que Viola dit avoir appris de Tudor, c'est « l'appréhension du son en tant que chose matérielle [5] ». Mais, comme en témoigne une autre installation également conçue en 1973, *In the Footsteps of Those Who Have Marched Before,* Viola recherchait aussi l'intégration de l'environnement et du public au sein du dispositif de l'œuvre. Dans *In the Footsteps...* (dont le titre pourrait se traduire par : « sur les traces de ceux qui ont marché au pas auparavant », les pas des visiteurs sont ainsi retransmis au moyen de quatre microphones de contact et mixés avec l'enregistrement d'une démarche martelée et résonnante : *« Ce qui revient, écrit Viola, à une décision de synchronisation – les gens étant ou bien synchrones, ou bien asynchrones par rapport à la bande [6]. »*

Dans *Hallway Nodes,* le visiteur traverse ce couloir qui se confond avec l'onde sonore – avec ses dimensions et sa structure. Tout se passe comme s'il était appelé à se synchroniser ou du moins à se situer par rapport au son lui-même : en phase ou en opposition de phase.

1. Le schéma principiel, daté de 1972, est reproduit dans Bill Viola, *Reasons for Knocking at an Empty House. Writings 1973-1994,* Londres, Thames and Hudson, 1995, p. 37 (repr. ci-contre) [N.d.R. : traduction de l'auteur].

2. *Ibid.,* p. 37.

3. « Statements », *ibid.,* p. 151.

4. Ces citations et descriptions sont tirées des textes figurant sur le site Internet consacré à David Tudor : http://www.emf.org/tudor

5. B. Viola, « Statements », *Reasons...,* *op. cit.,* p. 151 ; pour une perspective historique plus générale sur le devenir matériel du son, voir Peter Szendy, *Membres fantômes. Des corps musiciens,* Paris, Les Éditions de Minuit, 2002, notamment le chapitre intitulé « Formations de masses », p. 141-156.

6. B. Viola, *Reasons...,* *op. cit.,* p. 34.

Bill Viola

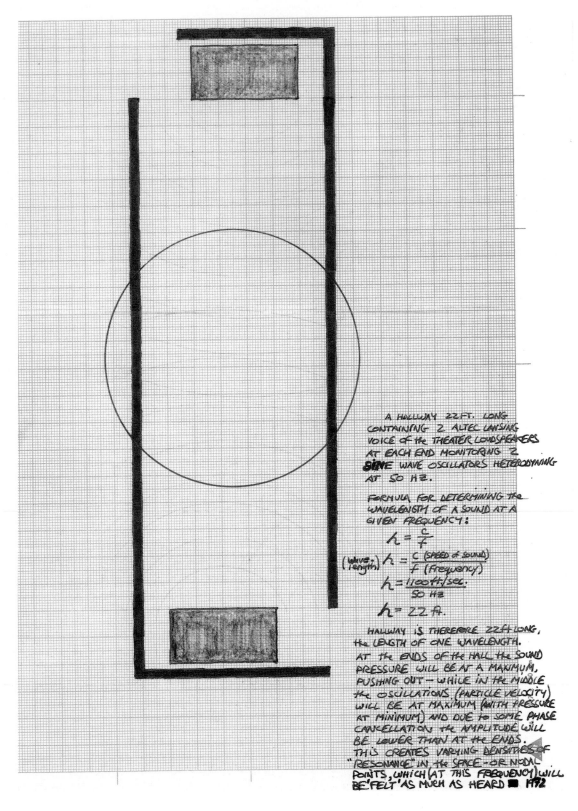

A HALLWAY 22 FT. LONG
CONTAINING 2 ALTEC LANSING
VOICE OF THE THEATER LOUDSPEAKERS
AT EACH END MONITORING 2
SINE WAVE OSCILLATORS HETERODYNING
AT 50 HZ.

FORMULA FOR DETERMINING THE
WAVELENGTH OF A SOUND AT A
GIVEN FREQUENCY:

$$\lambda = \frac{c}{f}$$

(wave; length) $\lambda = \frac{c \,(\text{SPEED of SOUND})}{f \,(\text{FREQUENCY})}$

$$\lambda = \frac{1100 \,\text{ft/sec.}}{50 \,\text{HZ}}$$

$$\lambda = 22 \,\text{FT.}$$

HALLWAY IS THEREFORE 22 FT. LONG,
the LENGTH OF ONE WAVELENGTH.
AT the ENDS OF the HALL the SOUND
PRESSURE WILL BE AT A MAXIMUM,
PUSHING OUT — WHILE IN the MIDDLE
the OSCILLATIONS (PARTICLE VELOCITY)
WILL BE AT MAXIMUM (WITH PRESSURE
AT MINIMUM) AND DUE to SOME PHASE
CANCELLATION the AMPLITUDE WILL
BE LOWER THAN AT the ENDS.
THIS CREATES VARYING DENSITIES OF
"RESONANCE" IN the SPACE — OR NODAL
POINTS, WHICH (AT THIS FREQUENCY) WILL
BE 'FELT' AS MUCH AS HEARD ■ 1972

Un couloir de 22 pieds de long contenant à chaque extrémité deux enceintes « Voice of the Theater » Altec Lansing qui contrôlent 2 oscillateurs d'ondes interférant à 50 Hz.

Formule pour déterminer la longueur d'onde d'un son à une fréquence donnée :

$\lambda = c \div f$

λ (longueur d'onde) = c (vitesse du son) \div f (fréquence)

$\lambda = 1100$ pieds/s \div 50 Hz

$\lambda = 22$ pieds

Hallway Nodes, 1972
[Nœuds de couloir]
Installation sonore
2 haut-parleurs du type
« Voice of the Theater »

Altec Lansing placés
aux extrémités d'un couloir
de 22 pieds
Dessin de l'installation
Coll. de l'artiste

Par conséquent, le couloir fait 22 pieds de long, soit la longueur d'une onde. Aux extrémités du couloir, la pression sonore sera à son maximum, avec une force d'expulsion – alors qu'au centre, les oscillations (vitesse des particules) seront maximales (avec une pression minimale), et, du fait d'une certaine annulation de phase, l'amplitude sera inférieure à ce qu'elle est aux extrémités. Ceci crée des densités variables de « résonance » dans l'espace, – c'est-à-dire des points nodaux qui (à cette fréquence) seront « ressentis » autant qu'entendus.

Bill Viola, « Hallway Nodes » [Nœuds de couloir], 1972 [extrait traduit par Jean-François Allain].

 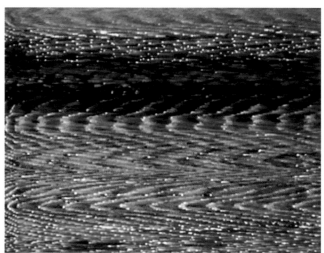

Information est la manifestation d'un non-signal électronique aberrant qui traverse le commutateur vidéo dans un studio de télévision en couleurs normal et qui est récupéré en différents points de son cheminement. C'est le résultat d'une erreur technique survenue en travaillant dans le studio tard un soir, la sortie d'un magnétoscope ayant été accidentellement connectée au commutateur du studio avec retour vers sa propre entrée. En appuyant sur le bouton d'enregistrement, la machine essayait donc de s'enregistrer elle-même. Les perturbations électroniques qui en ont résulté ont eu des répercussions sur tout le reste dans le studio : de la couleur est apparue là où il n'y avait pas de signal couleur, il y a eu du son alors qu'aucun appareil audio n'était raccordé ; chaque bouton du commutateur vidéo créait un effet différent. Après avoir découvert cette erreur et en avoir compris la cause, il devenait possible de s'asseoir au commutateur comme s'il s'agissait d'un instrument de musique et d'apprendre à « jouer » de ce non-signal. Une fois maîtrisés les paramètres de base, un second magnétoscope a été utilisé pour enregistrer le résultat. *Information* est cette bande.

Bill Viola, « Information » [1973], dans Robert Violette (dir.), *Bill Viola. Reasons for knocking at an empty house. Writings 1973-1994*, Cambridge, Massachusetts/Londres, The MIT Press/Anthony d'Offay Gallery, 1995, p. 30 [extrait traduit par Jean-François Allain].

***Information*, 1973**
Vidéo
29', NTSC, son, couleur
Centre Pompidou,
Musée national d'art
moderne, Paris, France

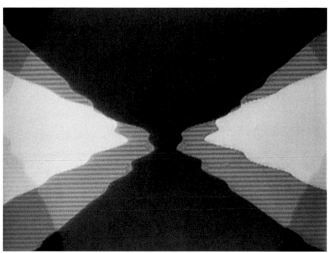

[…] On m'a toujours demandé : « Avez-vous d'abord élaboré le synthétiseur, et ensuite regardé quelle sorte d'image cela pouvait donner, ou saviez-vous quel type d'image vous vouliez produire pour pouvoir ensuite construire l'instrument ? » Voici comment cela s'est passé. J'avais une bonne maîtrise de l'électronique, et, afin de modéliser ou structurer les éléments technologiques épars en une structure graphique utilisable, j'ai passé à peu près deux ans à observer tout ce que je voyais de derrière la rétine, de derrière le globe de l'œil, depuis l'intérieur ; je suis finalement parvenu à un modèle graphique sur lequel asseoir les bases du synthétiseur. Une structure n'est utile qu'en fonction des objectifs qu'on lui assigne, et cette structure m'a permis de construire l'instrument. Je ne parierais pas sur lui, mais cet instrument, pour moi, représente la corrélation entre la vision, le graphique et la technologie. […]

Stephen Beck, dans Douglas Davis et Allison Simmons (dir.), *The New Television, a Public/Private Art*, Cambridge, The MIT Press, 1977, p. 51-52 [extrait traduit par Stéphane Roussel].

Illuminated Music II,
1972-1973
Vidéo
14'02", PAL, son, couleur
Centre Pompidou,
Musée national d'art
moderne, Paris, France

Stephen Beck

[...]

Woody Vasulka : Que faire avec une caméra et un moniteur ? Un *feedback* ! Pour nous, c'est de là qu'a jailli l'étincelle qui nous a illuminés. On a dit beaucoup de choses à ce sujet ! Jonas Mekas a parlé de culte de l'électricité !

Steina Vasulka : Avant même d'avoir une caméra, nous avons acheté un synthétiseur de son Putney [...] et, tout de suite après, trois moniteurs. Et jusqu'en 1979, nous avons tout visionné sur ces trois moniteurs. Toute notre réflexion a tourné autour du concept d'une matrice de moniteurs.

W. V. : Les synthétiseurs de son nous ont aussi conduits aux oscillateurs. Il y avait là un autre moyen de produire des images après le *feedback*. Nous injections des fréquences dans le moniteur pour étudier les modes d'interférence. Et nous pouvions ajouter d'autres oscillateurs. En jouant de cette interaction – le son produisant de l'image –, nous avons compris qu'il y avait là un unique matériau : ce sont des voltages et des fréquences qui produisent des sons *et* des images. Cette unicité du matériau de base a sans doute été pour nous la découverte la plus importante avec l'interactivité. Ainsi, nous pouvions générer, ou contrôler, l'image par le son. Et ce matériau avait pour nous une réalité physique. Quand vous travaillez ainsi sur quelque chose, vous avez besoin de le matérialiser. On ne peut travailler uniquement sur des concepts abstraits et produire des images. [...]

Conversation à Santa Fe, 10 mai 1984, dans *Steina et Woody Vasulka, vidéastes*, cat d'expo., Paris, Ciné-MBXA/Cinédoc, 1984, p. 14. Trad. Pierre Girard et Dominique Willoughby.

[...] Il existe une affinité sans précédent entre le son électronique et la fabrication des images. Chaque génération d'artistes semble trouver des solutions prometteuses pour réunir l'acoustique et le visuel, et réciproquement, espérant résoudre une fois pour toutes le mystère de l'esthétique audiovisuelle. La génération qui fait l'objet de notre exposition s'est rapprochée un peu plus de cet objectif : même si elle n'a jamais trouvé la clé mystérieuse qui permettrait de composer des images avec des sons, cette fois-ci le matériau, c'est-à-dire les fréquences, les tensions électriques et les instruments qui organisent le matériau, est le même. L'invention et l'utilisation de l'oscillateur sont devenues le lien naturel. Comme nous, beaucoup de collègues et amis se sont servis d'oscillateurs et de synthétiseurs audio pour produire leurs premières images vidéo. Les premiers instruments vidéo se sont inspirés de l'architecture des instruments audio, et le premier mode d'organisation des images a suivi des voies comparables. Avec la rétroaction, que tous ces instruments possèdent de façon générique, une nomenclature préliminaire des images générées a été établie. [...]

Woody Vasulka, « Curatorial statement » [Santa Fe, Nouveau-Mexique (États-Unis), avril 1992], dans David Dunn (dir.), *Eigenwelt der Apparatewelt. Pioniere der Elektronischen Kunst*, cat d'expo., Linz, Oberösterreichisches Landmuseum Francisco Carolinum, 1992, p. 12-13 [extrait traduit par Jean-François Allain].

[...]

Videodoc : Qu'est-ce qui est venu après le *feedback* ?

Woody Vasulka : Quand on parle d'*image-processing*, il y a d'abord l'audio-synthèse. Le monde de l'audio possédait déjà des systèmes générateurs de sons. Sur ce terrain, on disposait déjà également de toute une gamme de moyens de contrôle. À ce moment-là, les expériences de Stephen Beck étaient de la plus grande importance pour nous. Il faisait du travail de pionnier avec les fonctions premières du contrôle-vidéo. Pour la vidéo comme pour l'audio-synthèse, le voltage est le premier moyen de contrôle. Le travail de Stephen Beck était fondamental à ce stade. Erik Siegel survint au même moment avec ce genre de choses.

Steina Vasulka : Notre premier matériel vidéo consistait essentiellement en audio-synthétiseurs. Depuis le début, il était clair pour nous qu'il n'existait pas véritablement de matériel vidéo pour faire de l'*image-processing*.

W. V. : Nous nous rendions compte que la forme de base était la même pour l'audio et la vidéo : les ondes. Le *wave-form generator* était pratiquement le même pour l'audio et la vidéo. Nous étions donc en mesure d'envoyer ou de générer des images par le biais de signaux audio. Les différents arts avaient déjà depuis longtemps essayé d'unifier son et image, avec nos instruments nous étions enfin en mesure d'atteindre une véritable harmonie.

V. : Le fait que Steina était musicienne a-t-il eu une influence sur votre travail ?

S. V. : J'en suis convaincue, mais ce qu'il y a de drôle c'est que Woody était beaucoup plus occupé par le son, tandis que moi je m'occupais beaucoup plus des images. Il faut comprendre également qu'à l'époque j'étais en train de rompre avec tout un passé classique, je ne m'occupais pas du tout de musique nouvelle. [...]

« Entretien avec les Vasulka. La passion de la recherche », *Videodoc* (Bruxelles), n° 69, avril 1984, p. 17. Propos recueillis par Chris Dercon.

Steina & Woody Vasulka

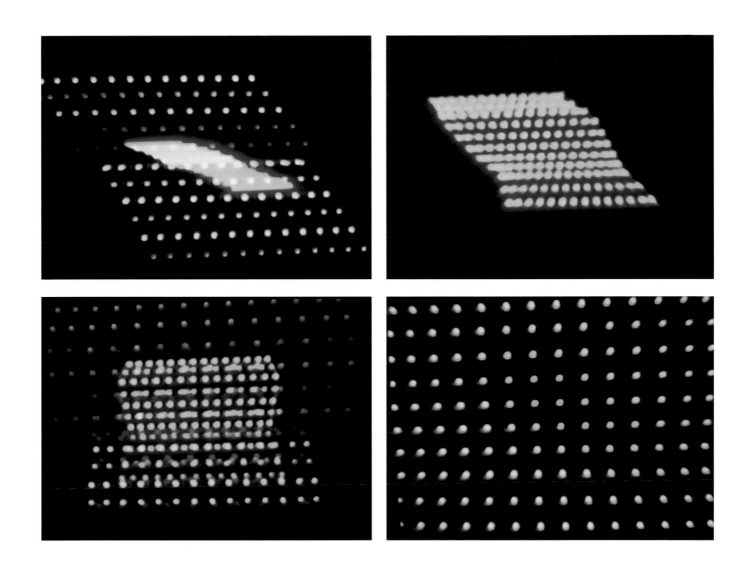

Un motif de points générés est affiché sur un processeur de balayage. Les cycles aléatoires des tensions de contrôle d'un synthétiseur de sons permettent de contrôler à la fois la hauteur de son et la dimension de l'image.

« *Soundsize*, September 1974 » dans Linda L. Cathcart (dir.), *Vasulka. Steina, Machine Vision. Woody, Descriptions*, cat d'expo., Buffalo, Albright-Knox Art Gallery, 1978, p. 47 [extrait traduit par Jean-François Allain].

Soundsize, 1974
[Dimension du son]
Vidéo
5', NTSC, son, couleur
Centre Pompidou,
Musée national d'art
moderne, Paris, France

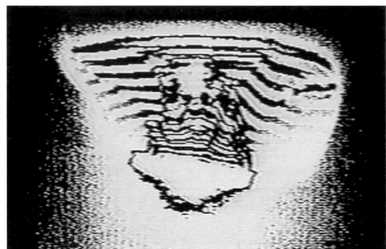

Dans cette œuvre, l'une des premières qu'il réalise, Hill explore la relation structurelle et organique qui existe entre les phénomènes linguistiques et les phénomènes électroniques. Les images y apparaissent comme des visualisations de sons générés électroniquement. Au début, de petites structures pulsées en forme de pixels apparaissent occasionnellement sur l'écran noir. Ces formes monadiques grossissent jusqu'à remplir le plan de l'image, avec des pulsations de plus en plus intenses. Elles sont accompagnées de sons de hautes fréquences qui baissent de tonalité dès qu'une image fixe lumineuse remplit l'écran. Quand les petites structures en pixels prennent une forme semi-circulaire, des tons élevés, identiques à ceux que l'on entendait au début, réap-

paraissent. Ensuite viennent plusieurs séquences de longueurs variées, où les fréquences audio changent brusquement en fonction des images générées électroniquement. Enfin, une séquence de type stroboscopique conduit à une image fixe silencieuse, qui dure plusieurs secondes et marque la fin de l'œuvre. À travers sa construction, en un langage fait d'images électroniques et de sons, ce travail préfigure des œuvres ultérieures plus complexes.

« Electronic Linguistics, 1978 », dans Holger Broeker, Gary Hill. Selected Works and catalogue raisonné, Wolfsburg, Kunstmuseum Wolfsburg, 2002 [extrait traduit par Jean-François Allain].

Gary Hill

Electronic
Linguistics, 1978
Vidéo
3'45", NTSC, muet,
noir et blanc
Centre Pompidou,
Musée national d'art
moderne, Paris, France

Gary Hill : [...] L'installation *Mesh*, sur laquelle j'ai travaillé à la même époque, répondait à des préoccupations comparables : essayer d'opérer une fusion entre le matériau physique et les concepts en une sorte de résonance tactile unificatrice. C'était une installation relativement complexe, par certains côtés un aboutissement de mon enfermement dans la construction de circuits. [L'installation se composait de couches de maillage métallique fixées sur des murs ; chaque couche contenait un oscillateur qui générait un son d'une certaine hauteur en fonction de la taille du maillage. Le son produit se répartissait entre quatre haut-parleurs montés sur chaque couche. Hill utilisait de petits haut-parleurs (de 8 cm environ) pour donner au son une qualité métallique et procurer l'impression que le son était « tissé » dans les mailles. En entrant dans l'espace, le spectateur-participant activait l'œuvre, il était pris dans ces mailles, pendant qu'une caméra capturait son image. Cette image était numériquement encodée, ce qui produisait un effet de grille, puis elle s'affichait sur le premier des quatre moniteurs. Toute personne qui entrait dans la pièce générait une nouvelle image qui, dès qu'elle apparaissait sur le premier moniteur, déplaçait l'image précédente vers le deuxième moniteur, et ainsi de suite.] Dans cette œuvre, je n'ai pas utilisé de canaux multiples séparés, pas plus que dans *Primarily Speaking* ou dans *Glass Onion*. Tout est dynamiquement contrôlé et lié, si bien qu'on prend des informations et qu'on les déplace dans l'espace, ce qui est vraiment intéressant. Je veux approfondir cette idée.

Lucinda Furlong : Vous voulez parler d'une sorte de stratification ? Je me souviens de *Soundings* (1979), où vous mettiez sur un haut-parleur du sable qui vibrait quand le son sortait. Puis, vous introduisiez des variations en ajoutant de l'eau, en brûlant le haut-parleur.

G. H. : Je voulais capter une ou plusieurs images à partir de caméras ou d'une bande vidéo et les orienter vers différents espaces, différents moniteurs. Déplacer les images dans l'espace. L'œuvre a pris naissance parce que j'avais utilisé beaucoup de maillages dans mes sculptures et que j'avais envie de faire se chevaucher les choses pour introduire un troisième élément ou motif. Littéralement, le titre renvoie non seulement au matériau – le maillage métallique – mais aussi à la compression simultanée du son et de l'image. Ce qui était différent dans *Mesh* et dans *Ring Modulation,* c'était non seulement cette préoccupation pour la dimension physique, mais aussi l'émergence d'un concept sous-jacent, qui prenait une place de plus en plus importante. Dans mes œuvres antérieures, l'orientation était beaucoup plus visuelle. [...]

Lucinda Furlong, « A manner of speaking. An interview with Gary Hill », *Afterimage* (Rochester, NY), vol. 10, n° 8, mars 1983, p. 11-12 [extrait traduit par Jean-François Allain].

Mesh, 1978-1979
[*Maillage*]
Détail
Installation interactive
3 caméras de surveillance,
4 moniteurs 20 pouces noir
et blanc, système

électronique de contrôle et
de gestion fabriqué sur
mesure, 16 haut-parleurs
3 pouces mis à nu,
4 amplificateurs, et grillages
de différents tramages
Dimensions variables

Coll. de l'artiste
Courtesy of Gary Hill,
Donald Young Gallery,
Chicago, États-Unis, & :
in SITU, Paris, France

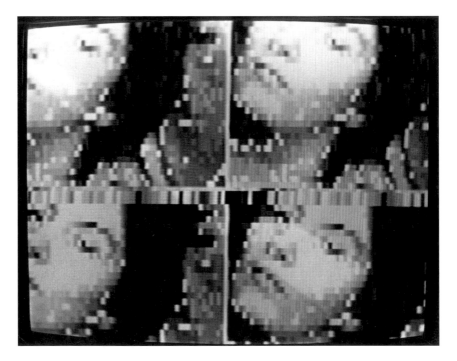

Mesh, 1978-1979
[Maillage]
Détails
Installation interactive
3 caméras de surveillance,
4 moniteurs 20 pouces noir
et blanc, système

électronique de contrôle
et de gestion fabriqué sur
mesure, 16 haut-parleurs
3 pouces mis à nu,
4 amplificateurs, et
grillages de différents
tramages

Dimensions variables
Coll. de l'artiste
Courtesy of Gary Hill,
Donald Young Gallery,
Chicago, États-Unis,
& : in SITU, Paris, France

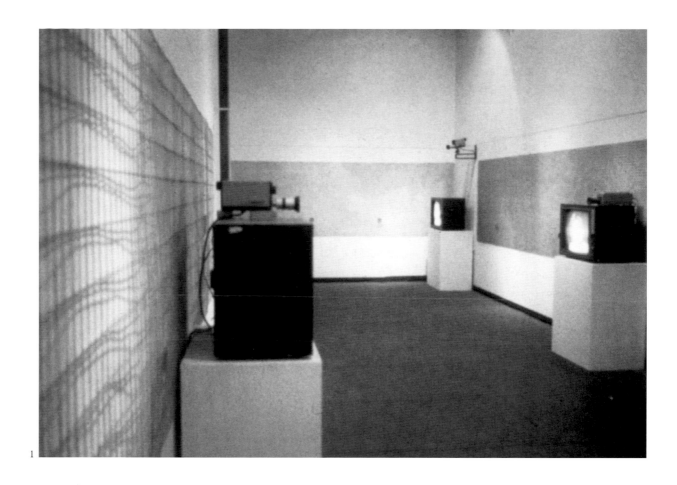

1

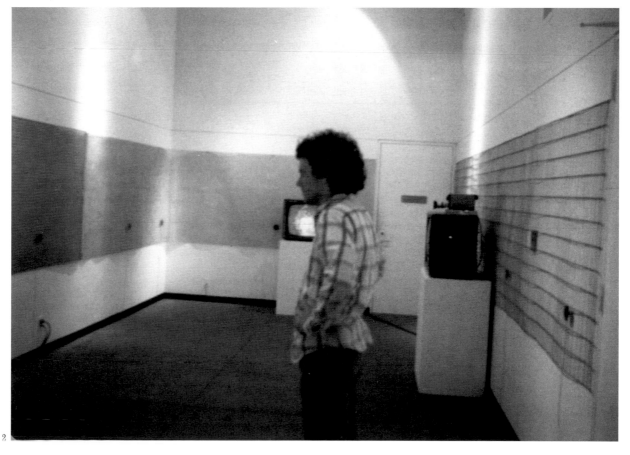

2

1. *Mesh,* **1978-1979**
[Maillage]
Vue de l'installation à
l'Everson Museum of Art,
Syracuse, New York, 1979
Installation interactive
3 caméras de surveillance,
4 moniteurs 20 pouces noir

et blanc, système
électronique de contrôle et
de gestion fabriqué sur
mesure, 16 haut-parleurs
3 pouces mis à nu,
4 amplificateurs, et
grillages de différents
tramages

Dimensions variables
Coll. de l'artiste
Courtesy of Gary Hill,
Donald Young Gallery,
Chicago, États-Unis,
& : in SITU, Paris, France

2. *Mesh,* **1978-1979**
[Maillage]
Vue de l'installation à
l'Everson Museum of Art,
Syracuse, New York, 1979
Installation interactive
3 caméras de surveillance,
4 moniteurs 20 pouces noir

et blanc, système
électronique de contrôle
et de gestion fabriqué sur
mesure, 16 haut-parleurs
3 pouces mis à nu,
4 amplificateurs, et
grillages de différents
tramages

Dimensions variables
Coll. de l'artiste
Courtesy of Gary Hill,
Donald Young Gallery,
Chicago, États-Unis,
& : in SITU, Paris, France

Ruptures
Hasard, bruit, silence

Nous avons enfermé dans ces 6 catégories les bruits fondamentaux les plus caractéristiques; les autres ne sont guère que les combinaisons de ces derniers. Les mouvements rythmiques d'un bruit sont infinis. Il n'y a pas seulement un ton prédominant, mais aussi un **rythme prédominant** autour duquel d'autres nombreux rythmes secondaires sont également sensibles.

CONCLUSIONS : 1. — Il faut élargir et enrichir de plus en plus le domaine des sons. Ceci répond à un besoin de notre sensibilité. Nous remarquons en effet que tous les compositeurs de génie contemporains tendent vers les dissonances les plus compliquées. En s'éloignant du son pur, ils arrivent presque au *son-bruit*. Ce besoin et cette tendance ne pourront être complètement satisfaits que par la jonction et la substitution des bruits aux sons.

2. — Il faut remplacer la variété restreinte des timbres des instruments que possède l'orchestre par la variété infinie des timbres des bruits obtenus au moyen de mécanismes spéciaux.

3. — La sensibilité du musicien, après s'être débarrassé du rythme facile et traditionnel, trouvera dans le domaine des bruits le moyen de se rénover, et de se rénover, ce qui est facile étant donné que chaque bruit nous offre l'union des rythmes les plus divers, outre celui prédominant.

4. — Chaque bruit a parmi ses vibrations irrégulières un ton général prédominant. C'est pourquoi on obtiendra facilement dans la construction des instruments qui doivent imiter ce ton une variété suffisamment étendue de tons, demi-tons et quarts de tons. Cette variété de tons n'enlèvera pas à chaque bruit la caractéristique de son timbre, mais en augmentera l'étendue.

5. — Les difficultés techniques que offre la construction de ces instruments ne sont pas graves. Dès que nous aurons trouvé le principe mécanique qui donne un certain bruit, nous pourrons graduer son ton en suivant les lois de l'acoustique. Nous aurons recours, par exemple, à une diminution ou augmentation de vitesse si l'instrument aura un mouvement rotatoire. Nous augmenterons ou diminuerons la grandeur de la tension des parties sonores si l'instrument ne sera pas rotatoire.

6. — Le nouvel orchestre obtiendra les plus complexes et les plus nouvelles émotions sonores, non par une succession de bruits imitatifs reproduisant la vie, mais par une association fantastique de ces timbres variés. C'est pourquoi chaque instrument devra nous offrir la possibilité de changer de ton et devra posséder une plus ou moins grande extension de sonorité.

7. — La variété des bruits est infinie. Il est certain que nous possédons aujourd'hui plus d'un millier de machines différentes, dont nous pourrions distinguer, les mille bruits différents. Avec l'incessante multiplication des nouvelles machines, **nous pourrons distinguer un jour, dix, vingt ou trente mille bruits différents. Ce seront là des bruits qu'il nous faudra non pas simplement imiter, mais combiner au gré de notre fantaisie artistique.**

8. — Nous exigeons tous les jeunes musiciens vraiment doués et audacieux à observer tous les bruits pour comprendre les rythmes différents qui les composent, leur ton principal et leurs tons secondaires. En comparant les divers timbres des bruits aux timbres des sons, ils constateront combien les premiers sont plus variés que les seconds. On développera ainsi la compréhension du goût et la passion des bruits. Notre sensibilité multiple, après s'être fait de ces yeux futuristes, aura aussi de ces oreilles futuristes. Les moteurs de nos villes industrielles pourront dans quelques années être tous savamment entonnés de manière à former de chaque usine un enivrant orchestre de bruits.

Mon cher Pratella, je soumets à ton noyau de sensations ces idées nouvelles et t'invite à les discuter avec moi. Je ne suis pas un musicien. Je n'ai donc pas de préférences acoustiques ni des œuvres à défendre. Je suis un peintre futuriste qui lance hors de lui sur un art profondément aimé sa volonté de tout renouveler. C'est pourquoi, plus téméraire que le plus téméraire des musiciens de profession, nullement préoccupé par mon apparente incompétence, sachant que l'audace brise tous les droits et toutes les possibilités, j'ai conçu la rénovation de la musique par l'Art des Bruits.

Luigi **Russolo**
Peintre

MILAN, 11 Mars 1913.

DIRECTION DU MOUVEMENT FUTURISTE: Corso Venezia, 61 - MILAN

L'ART DES BRUITS
Manifeste futuriste

Mon cher Balilla Pratella, grand musicien futuriste,

Le 9 Mars 1913, durant notre sanglante victoire remportée sur 4000 passéistes au Théâtre Costanzi de Rome, nous défendions à coups de poing et de canne la **Musique futuriste**, exécutée par un orchestre puissant, quand tout-à-coup mon esprit intuitif conçut un nouvel art que, seul, ton génie peut créer: l'Art des Bruits, conséquence logique de tes merveilleuses innovations.

La vie antique ne fut que silence. C'est au dix-neuvième siècle seulement, avec l'invention des machines, que naquit le Bruit. Aujourd'hui le bruit domine en souverain sur la sensibilité des hommes. Durant plusieurs siècles la vie se déroula en silence, ou en sourdine. Les bruits les plus retentissants n'étaient ni intenses, ni prolongés, ni variés. En effet, la nature est normalement silencieuse, sauf les tempêtes, les ouragans, les avalanches, les cascades et quelques mouvements telluriques exceptionnels. C'est pourquoi les premiers sons que l'homme tira d'un roseau percé ou d'une corde tendue, l'émerveillèrent profondément.

Les peuples primitifs attribuèrent au son une origine divine. Il fut entouré d'un respect religieux et réservé aux prêtres qui l'utilisèrent pour enrichir leurs rites d'un nouveau mystère. C'est ainsi que se forma la conception du son comme chose à part, différente et indépendante de la vie. La musique en fut le résultat, monde fantastique superposé au réel, monde inviolable et sacré. Cette atmosphère hiératique devait nécessairement ralentir le progrès de la musique, qui fut ainsi devancé par les autres arts. Les Grecs eux-mêmes, avec leur théorie musicale fixée mathématiquement par Pythagore et suivant laquelle on admettait seulement l'usage de quelques intervalles consonants ont limité le domaine de la musique et ont rendu presqu'impossible l'harmonie qu'ils ignoraient absolument. La musique évolua au Moyen Age et les modifications du système grec du tétracorde. Mais on continua à considérer le son dans son déroulement à travers le temps, conception étroite qui persista longtemps et que nous retrouvons encore dans les polyphonies les plus compliquées des musiciens flamands. L'accord n'existait pas encore; le développement des différentes parties n'était pas subordonné à l'accord que ces parties pouvaient produire ensemble; la conception de ces parties n'était pas verticale, mais horizontale. Le désir et la recherche de l'union simultanée des sons différents (c'est-à-dire de l'accord, son complexe) se manifestèrent graduellement: on passa de l'accord parfait assonant aux accords enrichis de quelques dissonances de passage, pour arriver aux dissonances persistantes et compliquées de la musique contemporaine.

L'art musical recherchait tout d'abord la pureté limpide et douce du son. Puis il amalgama des sons différents, en se préoccupant de caresser les oreilles par des harmonies suaves. Aujourd'hui l'art musical, recherche les amalgames de sons les plus dissonants, les plus étranges et les plus stridents. Nous nous approchons ainsi du *son-bruit*. **Cette évolution de la musique est parallèle à la multiplication grandissante des machines** qui participent au travail humain. Dans l'atmosphère retentissante des grandes villes aussi bien que dans les campagnes autrefois silencieuses, la machine crée aujourd'hui un si grand nombre de bruits variés que le son pur, par sa petitesse et la monotonie ne suscite plus aucune émotion.

Pour exciter notre sensibilité, la musique s'est développée en recherchant une polyphonie plus complexe et une variété plus grande de timbres et de coloris instrumentaux. Elle s'efforça d'obtenir les successions les plus compliquées d'accords dissonants et prépara ainsi le **bruit musical.**

Cette évolution vers le son-bruit n'est possible qu'aujourd'hui. L'oreille d'un homme du dix-huitième siècle n'aurait jamais supporté l'intensité discordante de certains accords produits par nos orchestres (triplés quant au nombre des exécutants). Notre oreille au contraire s'en réjouit, habituée

qu'elle est par la vie moderne, riche en bruits de toute sorte. Notre oreille pourtant, bien loin de s'en contenter, réclame sans cesse de plus vastes sensations acoustiques. D'autre part, le son musical est trop restreint, dans la variété et la qualité de ses timbres. On peut réduire les orchestres les plus compliqués à quatre ou cinq catégories d'instruments différents quant au timbre du son: instruments à cordes frottées, à cordes pincées, à vent en métal, à vent en bois, instruments de percussion. La musique piétine dans ce petit cercle en s'efforçant vainement de créer une nouvelle variété de timbres. **Il faut rompre à tout prix ce cercle restreint de sons purs et conquérir la variété infinie des sons-bruits.**

Chacun son porte en soi un noyau de sensations vraiment usées et usées qui prédisposent l'auditeur à l'ennui, malgré les efforts des musiciens novateurs. Nous avons tous aimé et goûté les harmonies des grands maîtres. Beethoven et Wagner secouèrent notre cœur durant bien des années. Nous en sommes rassasiés. **C'est pourquoi nous prenons infiniment plus de plaisir à combiner idéalement des bruits de tramways, d'autos, de voitures, et de foules criardes qu'à écouter encore, par exemple, l'« Héroïque » ou la « Pastorale ».**

Nous ne pouvons guère considérer l'énorme mobilisation de forces que représente un orchestre moderne sans constater ses piteux résultats acoustiques. Y a-t-il quelque chose de plus ridicule au monde que vingt hommes qui s'acharnent à redoubler le miaulement plaintif d'un violon? Ces franches déclarations feront bondir tous les maniaques de musique, ce qui réveillera un peu l'atmosphère somnolente des salles de concerts. Entrons-y ensemble, voulez-vous? Entrons dans l'un de ces hôpitaux de sons anémiés. Tenez: la première mesure vous coule dans l'oreille l'ennui déjà entendu et vous donne un avant-goût de l'ennui qui coulera de la mesure suivante. Nous sirotons ainsi, de mesure en mesure, deux ou trois qualités d'ennui en attendant toujours la sensation extraordinaire qui ne viendra jamais. Nous voyons en attendant s'opérer autour de nous le mélange écœurant formé par la monotonie des sensations et par la pâmoison stupide et religieuse des auditeurs, ivres de savourer pour la millième fois, avec la patience d'un bouddhiste, une extase élégante et à la mode. Pouh! Sortons vite, car je ne puis guère réprimer trop longtemps mon désir fou de créer enfin une véritable réalité musicale en distribuant à droite et à gauche de belles gifles sonores, enjambant et culbutant violons et pianos, contrebasses et orgues gémissantes! Sortons!

D'aucuns objecteront que le bruit est nécessairement déplaisant à l'oreille. Objections futiles que je crois oiseux de réfuter en dénombrant tous les bruits délicats qui donnent d'agréables sensations. Pour vous convaincre de la variété surprenante des bruits, je vous citerai le tonnerre, le vent, les cascades, les fleuves, les ruisseaux, le trot d'un cheval qui s'éloigne, les soubresauts d'un chariot sur le pavé, la respiration solennelle et blanche d'une ville nocturne, tous les bruits que tous les félins et les animaux domestiques et tous ceux que la bouche de l'homme peut faire sans parler ni chanter.

Traversons ensemble une grande capitale moderne, les oreilles plus attentives que les yeux, et nous varierons les plaisirs de notre sensibilité en distinguant les glouglous d'eau, d'air et de gaz dans les tuyaux métalliques, les borborygmes et les râles des moteurs qui respirent avec une animalité indiscutable, la palpitation des soupapes, le va-et-vient des pistons, les cris stridents des scies mécaniques, les bonds sonores des tramways sur les rails, le claquement des fouets, le clapotement des drapeaux. Nous nous amuserons à orchestrer idéalement les portes à coulisses des magasins, le brouhaha des foules, les tintamarres différents des gares, des forges, des filatures, des imprimeries, des usines électriques et des chemins de fer souterrains. Il ne faut pas oublier les bruits absolument nouveaux de la guerre moderne. Dans une lettre qu'il m'adressait des tranchées bulgares d'Andrinople me décrivait ainsi, dans son nouveau style futuriste, l'orchestre d'une grande bataille:

1 2 3 4 5 secondes les canons de siège éventrer le silence par un accord **tam-toumb** *Aussitôt échos échos tous les échos s'en emparer vite l'émietter l'éparpiller au loin infini un diable Dans le centre centre de ces* **tam-toumb** *aplatis ampleur 50 kilomètres carrés bondir 2 à 6 8 éclats massues coups de poing coups de tête batteries à tir rapide Violence férocité régularité jeu de pendule fatalité cette basse grave lenteur apparente à scander les étranges fous très jeunes très fous fous fous très agités allos de la bataille Furie angoisse hors d'haleine oreilles*

Mes oreilles mes yeux narines ouvertes! attention! quelle joie que la vôtre ô man peuple de sens voir ouïr flairer boire tout tout tout tarataatataatata les mitrailleuses crier se tordre sous 1000 morsures gifles traak-traak coups de fouet pic pac **poum-toumb** *jongleries bonds de clowns en plein ciel hauteur 200 mètres c'est la fusillade En contrebas enclenchements de marécages rives buffles chariots aiguillons piaffe de chevaux caissons flic floc zang zang chaaak chaaak cabrements pirouettes patatraak éclaboussements crinières hennissements iiiiiii tohu-bohu tintements à bataillons bulgares en marche croook-kraaak (lentement mesure à deux temps) Choumi Maritza o Karvavena cris d'officiers s'entrechoquant plats de cuivre pim ici (vite) par là-bas* **boum***-pam-pam-pam-pim ici là là plus loin tout autour très haut attention nom-de-dieu sur la tête chaaak épatant! flammes flammes flammes flammes flammes flammes rampe des forts là-bas Choukri Pacha téléphone ses ordres à 27 forts en turc en allemand allô Ibrahim! Rudolf allô! allô! acteurs rôles échos-souffleurs décors de fumée forêts applaudissements odeur-foin- boue-crottin je ne sens plus mes pieds glacés odeur de moisi pourriture gongs flûtes clarines piquant partout en haut en bas oiseaux gazouiller béatitude ombrages verdure zig-zig-zig-zig troupeaux pâturages dang-dang-dang-dang-ding Orchestre Des fous frappent à coups redoublés sur les professeurs d'orchestre ceux-ci courbés battus battus jouer jouer jouer Géants fracas bien loin d'effacer boire les bruits menus les enrouler bruit du brouhaha grand ouvert le diamètre 1 kilomètre Débris d'échos dans ce théâtre de fleurs couchés villages sous monts debout recousus dans la voile Maritza Tungia Rodopes 1er et 2e rang loges baignoires 2000 shrapnels gesticulation explosion* **zang-toumb** *mouchoirs blancs pleins d'or toumb-toumb nuages-pommier 2000 grenades tonnerre d'applaudissements Vite vite quel enthousiasme s'arracher tignasses chevelures très noires* **zang-toumb-toumb** *orchestre des bruits de guerre se gonfler sous une note de silence suspendue en plein ciel ballon captif doré contrôlant le tir.*

Nous voulons entonner et régler harmoniquement et rythmiquement ces bruits très variés. Il ne s'agit pas de détruire les mouvements et les vibrations irrégulières (de temps et d'intensité) de ces bruits, mais simplement fixer le degré ou la vibration prédominante. En effet le bruit se distingue du son par ses vibrations confuses et irrégulières (quant au temps et à l'intensité). **Chaque bruit a un ton, parfois aussi un accord qui domine sur l'ensemble de ces vibrations irrégulières.** L'existence de ce ton prédominant nous donne la possibilité pratique d'entonner les bruits, c'est-à-dire de donner à un bruit une certaine variété de tons sans perdre sa caractéristique, je veux dire le timbre qui le distingue. Certains bruits obtenus par un mouvement rotatoire peuvent nous offrir une gamme entière, ascendante ou descendante, qui s'augmente ou qui diminue la vitesse du mouvement.

Chaque manifestation de notre vie est accompagnée par le bruit. Le bruit nous est familier. Le bruit a le pouvoir de nous rappeler à la vie. Le son, au contraire, étranger à la vie, toujours musical, chose à part, élément occasionnel, est devenu pour notre oreille ce qu'un visage trop connu est pour notre œil. Le bruit, jaillissant confus et irrégulier hors de la confusion irrégulière de la vie, ne se révèle jamais entièrement à nous et nous réserve d'innombrables surprises. Nous sommes sûrs qu'en choisissant et coordonnant tous les bruits nous enrichirons les hommes d'une volupté insoupçonnée.

Bien que la caractéristique du bruit soit de nous rappeler brutalement à la vie, **l'art des bruits ne doit pas être limité à une simple réproduction imitative.** L'art des bruits tirera sa principale faculté d'émotion du plaisir acoustique spécial que l'inspiration de l'artiste obtiendra par des combinaisons de bruits. Voici les 6 catégories de bruits de l'orchestre futuriste que nous nous proposons de réaliser bientôt mécaniquement.

1	2	3	4	5	6
Grondements	Sifflements	Murmures	Stridences	Bruits de percussion sur métal, bois, peau, pierre, terre-cuite, etc.	Voix d'hommes et d'animaux: cris, hurlements, rires, râles, sanglots.
Éclats	Ronflements	Marmonnements	Craquements		
Bruits d'eau tombante	Râclements	Bruissements	Bourdonnements		
Bruits de plongeon		Grommellements	Cliquetis		
Mugissements		Grognements	Piétinements		
		Glouglous			

Futuristes

Luigi Russolo
*L'Art des bruits
(Manifeste futuriste)*,
daté « Milan,
11 mars 1913 »
Recto et verso

Placard replié
28,5 x 22,5 cm (fermé)
Centre Pompidou,
Bibliothèque Kandinsky,
Centre de documentation
et de recherche du Mnam,
Paris, France

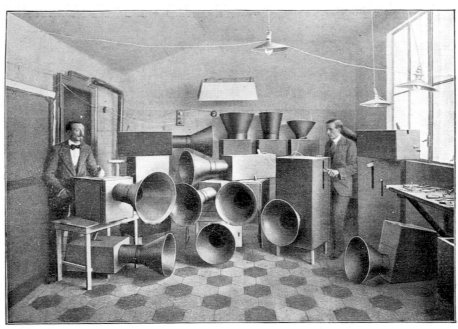

LUIGI RUSSOLO UGO PIATTI
Nel Laboratorio degli Intonarumori a Milano.

1

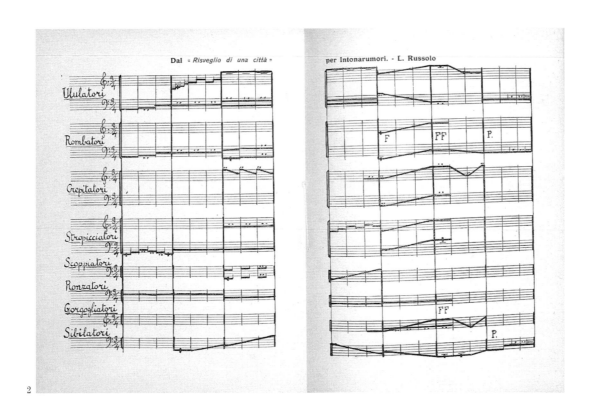

2

1. *Luigi Russolo*
et Ugo Piatti
dans le laboratoire
des bruiteurs
futuristes à Milan
Photographie de presse
publiée dans Luigi Russolo,
L'Arte dei rumori,

Milan, 1916
Livre. 21,5 x 16 cm
Centre Pompidou,
Bibliothèque Kandinsky,
Centre de documentation
et de recherche du Mnam,
Paris, France

2. Luigi Russolo
Partition « Réveil
d'une ville » pour
bruiteurs, 1914
publiée (extraits) dans
Luigi Russolo, *L'Arte dei*
rumori, Milan, 1916
Livre. 21,5 x 16 cm

Centre Pompidou,
Bibliothèque Kandinsky,
Centre de documentation
et de recherche du Mnam,
Paris, France

TEATRO DAL VERME

Martedì 21 Aprile 1914 Ore 21

GRAN CONCERTO FUTURISTA D'INTONARUMORI

Precederà
un discorso di MARINETTI

Esecuzione
delle 3 spirali di rumori intonati
composte e dirette da

LUIGI RUSSOLO

inventore dell'Arte dei Rumori:

1. Risveglio di una città.
2. Si pranza sulla terrazza del Kursaal.
3. Convegno d'aeroplani e d'automobili.

Orchestra di 18 intonarumori

3 rombatori	1 gorgogliatore
3 crepitatori	3 ululatori
2 scoppiatori	1 scrosciatore
3 stropicciatori	1 sibilatore
1 ronzatore	

Questi nuovissimi strumenti elettrici
furono inventati e costruiti

da LUIGI RUSSOLO e UGO PIATTI

Invitiamo il pubblico milanese ad ascoltare serenamente, senza ostilità preconcetto, questo Concerto d'Intonarumori (nuova voluttà acustica armoniosa, non cacofonica) di cui gli è riservata la primizia.

DIREZIONE DEL MOVIMENTO FUTURISTA: Corso Venezia, 61 - MILANO

1

PREMIER CONCERT DE BRUITEURS FUTURISTES

Le 2 juin à Modène le peintre futuriste Russolo, créateur de l'*Art des Bruits*, expliquait et faisait fonctionner pour la première fois devant plus de 2000 personnes qui bondaient le Théâtre Storchi les différents appareils bruiteurs qu'il venait d'inventer et de construire en collaboration avec le peintre Ugo Piatti.

Le Musicien futuriste Pratella et le Poète Marinetti prenaient ensuite la défense de cette invention étonnante par un violent contradictoire, tenant tête éloquemment aux invectives et aux injures grossières des passéistes.

Aussitôt après cette soirée mémorable le peintre futuriste Russolo se remettait au travail pour perfectionner ses instruments bruiteurs et pour préparer ses *4 premiers réseaux de bruits* qui furent enfin exécutés dans un premier concert bruitiste à la Maison Rouge de Milan, le soir du 11 Août. Dans la vaste salle, autour de cet orchestre étrange se pressait le groupe dirigeant futuriste et plusieurs membres importants de la presse italienne, qui saluèrent d'applaudissements et de hourrahs enthousiastes les 4 différents **réseaux de bruits** dont voici les titres:

Réveil de Capitale
Rendez-vous d'autos et d'aéroplanes
On dîne à la terrasse du Casino
Escarmouche dans l'oasis

Russolo dirigeait lui-même l'orchestre, composé de 15 *bruiteurs:*

3 bourdonneurs	2 glouglouteurs
2 éclateurs	1 fracasseur
1 tonneur	1 stridenteur
3 siffleurs	1 renâcleur
2 bruisseurs	

Malgré une certaine inexpérience de la part des exécutants, insuffisamment préparés par un petit nombre de répétitions hâtives, l'ensemble fut presque toujours parfait et les effets vraiment saisissants obtenus par Russolo révélèrent à tous les auditeurs une nouvelle volupté acoustique.

Les quatre *réseaux de bruits* ne sont pas de simples reproductions impressionnistes de la vie qui nous entoure mais d'émouvantes synthèses bruitistes. Par une savante variation de tons, les bruits perdent en effet leur caractère épisodique accidentel et imitatif, pour devenir des éléments abstraits d'art.

En écoutant les tons combinés et harmonisés des *éclateurs*, des *siffleurs* et des *glouglouteurs*, on ne pensait plus guère à des autos, à des locomotives ou à des eaux courantes, mais on éprouvait une grande émotion d'art futuriste, absolument imprévue et qui ne ressemblait qu'à elle-même.

2

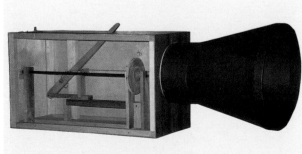

3

4

1. Luigi Russolo
Gran Concerto Futurista d'Intona-rumori, Teatro dal Verme, Milan, Italie, 21 avril 1914

Affiche
21 x 29,7 cm
Fondation Russolo-Pratella, Varese, Italie

2. Luigi Russolo
Premier concert de bruiteurs futuristes, 1913
Tract
40 x 14,5 cm

Centre Pompidou, Bibliothèque Kandinsky, Centre de documentation et de recherche du Mnam, Paris, France

3. Luigi Russolo
Ululatore, 1913
[Hululeur]
Reconstitution en 1977 par Pietro Verardo et Aldo Abate

Bois et éléments mécaniques
37 x 81 x 47 cm
La Biennale di Venezia, Archivio Storico delle Arti Contemporanee, Venise, Italie

4. Luigi Russolo
Ronzatore-gorgogliatore, 1913
[Bourdonneur-glouglouteur]
Reconstitution en 1977 par Pietro Verardo et Aldo Abate

Bois et éléments mécaniques
40 x 76 x 50 cm
La Biennale di Venezia, Archivio Storico delle Arti Contemporanee, Venise, Italie

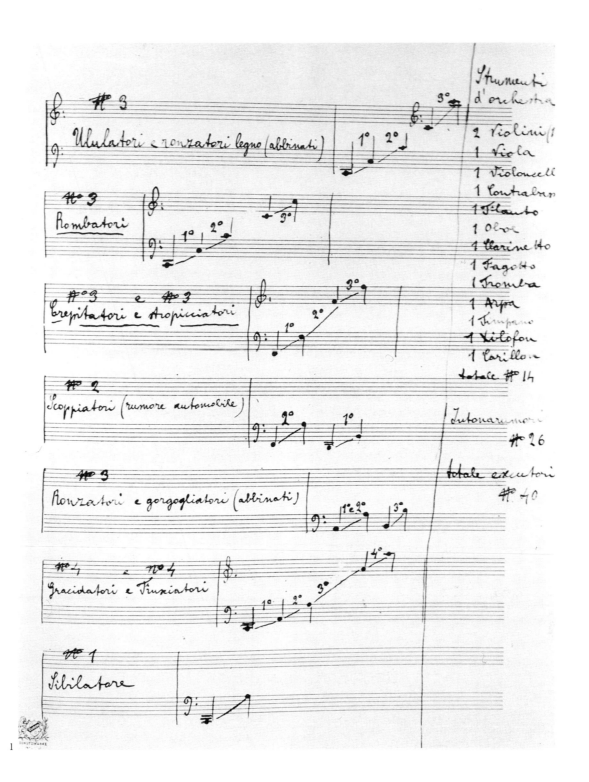

1. **Luigi Russolo**
Notes pour un concert, 1921
Partition
Encre sur papier
42 x 60 cm
Fondazione Russolo-Pratella, Varese, Italie

2. **Luigi Russolo**
Crepitatore, 1913
[Crépiteur]
Reconstitution en 1977
par Pietro Verardo
et Aldo Abate

Bois et éléments
mécaniques
40 x 51 x 40 cm
La Biennale di Venezia,
Archivio Storico delle Arti
Contemporanee, Venise,
Italie

3. **Luigi Russolo**
Gracidatore, 1913
[Coasseur]
Reconstitution en 1977
par Pietro Verardo
et Aldo Abate

Bois et éléments
mécaniques
40 x 91 x 40 cm
La Biennale di Venezia,
Archivio Storico delle Arti
Contemporanee, Venise,
Italie

MANIFESTES
du Mouvement futuriste

1. - Manifeste du Futurisme (*Publié par le Figaro le 20 Février 1909*) — Marinetti

2. - Tuons le Clair de lune (*Avril 1909*) — Marinetti

3. - Manifeste des Peintres futuristes (*11 Avril 1910*) — Boccioni, Carrà, Russolo, Balla, Severini

4. - Contre Venise passéiste (*27 Avril 1910*) — Marinetti, Boccioni, Carrà, Russolo

5. - Manifeste des Musiciens futuristes (*Mai 1911*) — Pratella

6. - Contre l'Espagne passéiste (*Publié par la revue Prometeo de Madrid - Juin 1911*) — Marinetti

7. - Manifeste de la Femme futuriste (*25 Mars 1912*) — Valentine de Saint-Point

8. - Manifeste technique de la sculpture futuriste (*11 Avril 1912*) — Boccioni

9. - Manifeste technique de la littérature futuriste (*11 Mai 1912*) — Marinetti

10. - Supplément au Manifeste technique de la littérature futuriste (*11 Août 1912*) — Marinetti

11. - Manifeste futuriste de la Luxure (*11 Janvier 1913*) — Valentine de Saint-Point

12. - L'Art des Bruits (*11 Mars 1913*) — Russolo

13. - L'Imagination sans fils et les Mots en liberté (*11 Mai 1913*) — Marinetti

14. - L'Antitradition futuriste (*29 Juin 1913*) — Guillaume Apollinaire

15. - La Peinture des sons, des bruits et des odeurs (*11 Août 1913*) — Carrà

Envoi franco de ces Manifestes contre mandat de 1 fr.

DIRECTION DU MOUVEMENT FUTURISTE: Corso Venezia, 61 - MILAN

LA PEINTURE
DES SONS, BRUITS ET ODEURS
Manifeste futuriste

Jusqu'au dix-neuvième siècle la peinture fut l'art silencieux par excellence. Les peintres de l'antiquité, de la Renaissance, du quinzième et du seizième siècle ne conçurent jamais la possibilité d'exprimer picturalement les sons, les bruits et les odeurs, alors même qu'ils choisissaient comme thèmes de leurs compositions des fleurs ou des tempêtes.

Les Impressionnistes, dans leur audacieuse révolution firent, mais trop timidement, quelques tentatives confuses de sons et de bruits picturaux. Avant eux, rien, absolument rien.

Nous nous hâtons néanmoins de déclarer qu'entre le grouillement impressionniste et notre peinture futuriste des sons, des bruits et des odeurs, il y a autant de différence qu'entre une aube brumeuse et un torride midi explosant, ou entre les premiers symptômes d'une grossesse et un homme de trente ans. Sur les toiles des Impressionnistes les sons et les bruits sont exprimés d'une manière si vague qu'on les dirait perçus par le tympan d'un sourd. Je ne crois guère utile de faire ici un examen minutieux de leurs recherches.

Je dirai seulement que pour réaliser la peinture des sons, bruits et odeurs les impressionnistes auraient dû détruire:

1. La vieille perspective courante et trompe-l'œil, jeu facile digne tout au plus d'un esprit académique comme Léonard ou d'un scénographe pour mélodrames réalistes.

2. La conception de l'harmonie des couleurs, conception et défaut caractéristique du génie français qui le pousse fatalement au joli, au gracieux, genre Watteau, et par conséquent à l'abus du bleu pâle, du vert tendre et du rose malade. Nous avons déclaré déjà plusieurs fois notre profond mépris pour cette tendance à la féminité et à la suavité en art.

3. L'idéalisme contemplatif que j'ai défini ailleurs *mimétisme sentimental de la nature apparente*. Cet idéalisme contemplatif empoisonne et souille les constructions picturales des Impressionnistes comme celles de leurs prédécesseurs Corot et Delacroix.

4. L'anecdote et le particularisme qui tout en étant comme réaction un antidote contre la fausse construction académique, les entraine inévitablement vers la photographie.

Quant aux post et néo-impressionnistes comme Matisse, Signac et Seurat, je constate que bien loin de concevoir et d'affronter le problème des sons, des bruits et des odeurs en peinture, ils ont préféré revenir à la statique pour obtenir une plus grande synthèse de forme et de couleur (Matisse) et une application systématique de la lumière (Seurat, Signac).

Nous affirmons aussi qu'en portant dans notre peinture futuriste l'élément son, l'élément bruit et l'élément odeur, nous traçons de nouvelles routes dans les domaines de l'art. Nous avons déjà créé dans la sensibilité artistique du monde la passion pour la vie moderne, dynamique, sonore, bruyante et odorante, et nous avons détruit la manie pour le solennel, le hiératique, le momifié, l'impassible drapé de sérénité et de froideur intellectuelle.

Les mots en liberté, l'usage systématique des onomathopées, la musique antigracieuse sans quadrature rythmique et l'Art des bruits sont sortis de la même sensibilité futuriste qui engendre la peinture des sons, bruits et odeurs.

Il est indiscutable: 1.° que le silence est statique et que les sons, bruits et odeurs sont dynamiques; 2.° que les sons, bruits et odeurs sont des formes et des intensités différentes de vibration 3.° que chaque succession de sons, bruits et odeurs imprime dans l'esprit une arabesque de formes et de couleurs. Il faut donc mesurer cette intensité et saisir cette arabesque.

LA PEINTURE DES SONS, DES BRUITS ET DES ODEURS COMDAMNE:

1. Toutes les couleurs en sourdine, même celles obtenues sans le truc des patines.

2. Le velouté banal de la soie, de chairs trop humaines, trop fines, trop moelleuses, et des fleurs trop pâles et trop étiolées.

3. Les teintes grises, brunes et fangeuses.

4. La ligne horizontale pure, la ligne verticale pure et toutes les lignes mortes.

5. L'angle droit que nous appelons apathique ou apathique.

6. Le cube, la pyramide et toutes les formes statiques.

7. L'unité de temps et de lieu.

LA PEINTURE DES SONS, DES BRUITS ET DES ODEURS RÉCLAME:

1. Les rouges, rouououououges, très rouououges qui criiiiient.

2. Les verts, les jamais assez verts, les très veeeeeerts striiiiiidents; les jaunes, jamais assez jaunes et explosants, les jaunes safran, les jaunes cuivre, les jaunes d'aurore.

3. Toutes les couleurs de la vitesse, de la bombance, du carnaval le plus fantastique, des feux d'artifice, des cafés-chantants et des music-halls, toutes les couleurs en mouvement conçues dans le temps et non dans l'espace.

4. L'arabesque dynamique comme l'unique réalité créée par l'artiste dans le fond de sa sensibilité.

5. Le choc des angles aigus que nous avons appelés les Angles de la volonté.

6. Les lignes obliques qui tombent sur l'âme de l'observateur comme autant de foudres tombant du ciel, et les lignes de profondeur.

7. La sphère, l'ellipse qui tourbillonne, la spirale et toutes les formes dynamiques que la puissance infinie du génie de l'artiste saura découvrir.

8. La perspective obtenue non pas comme un objectivisme de distance mais comme compénétration subjective des formes voilées ou dures, moelleuses ou tranchantes.

9. La signification de la construction dynamique du tableau (ensemble architectural polyphonique) comme sujet universel et seule raison d'être du tableau même. Quand on parle d'architecture on pense à quelque chose de statique, ce qui est faux. Nous pensons au contraire à une architecture semblable à l'architecture dynamique musicale créée par le musicien futuriste Pratella. L'architecture mouvante des nuages, des fumées au vent et des constructions métalliques quand elles sont perçues dans un état d'âme violent et chaotique.

10. Le cône renversé (forme de l'explosion). Le cylindre oblique et le cône oblique.

11. Le choc de deux cônes, pointe contre pointe (forme naturelle de la trombe marine). Les cônes flexueux ou formés par des lignes courbes (bonds de clowns, danseuses).

12. La ligne à zig-zag et la ligne ondulée.

13. Les courbes ellipsoïdales considérées comme des lignes droites en mouvement.

14. Les lignes, les volumes et les lumières considérées comme transcendentalisme plastique, c'est-à-dire suivant leur degré caractéristique d'incurvation ou d'obliquité, déterminé par l'état d'âme du peintre.

15. Les échos des lignes et des volumes en mouvement.

16. Le complémentarisme plastique (dans la forme et dans la couleur) fondé sur la loi des contrastes équivalents et sur les extrémités du prisme. Ce complémentarisme est constitué par un déséquilibrement de formes (et partant obligé de se mouvoir). Par

conséquent destruction des pendants de volumes. Il faut condamner ces pendants de volumes parce que, semblables à des béquilles, ils ne permettent qu'un seul mouvement avant-arrière et non pas le mouvement total que nous appelons expansion sphérique dans l'espace.

17. La continuité et simultanéité des transcendances plastiques du règne minéral, du règne végétal, du règne animal et du règne mécanique.

18. Les ensembles plastiques abstraits, c'est-à-dire ensembles qui reproduisent non pas les visions, mais les sensations nées des sons, des bruits et de toutes les forces inconnues qui nous entourent.

Ces ensembles plastiques, polyphoniques et polyrythmiques abstraits répondront aux nécessités mêmes des inharmonies intérieures que nous croyons indispensables dans une sensibilité picturale futuriste. Ces ensembles plastiques exercent un charme mystérieux bien plus suggestif que celui qui nous vient du sens visuel et du sens du toucher, parce qu'il se rapproche davantage de notre esprit plastique pur. Nous affirmons que les sons, les bruits et les odeurs s'incorporent dans l'expression des lignes, des volumes et des couleurs, comme les lignes, les volumes et les couleurs s'incorporent dans l'architecture d'une œuvre musicale. Nos tableaux exprimeront les équivalences plastiques des sons, bruits et odeurs des théâtres, music-halls, cinématographes, bordels, gares, ports, garages, cliniques usines, etc.

Au point de vue de la forme: il y a des sons, des bruits et des odeurs concaves ou convexes, triangulaires, ellipsoïdaux, oblongs, coniques, sphériques, spiraliques, etc.

Au point de vue de la couleur: il y a des sons, des bruits et des odeurs jaunes, rouges, verts, indigo, bleu-ciel et violets.

Dans les gares, les usines, garages et hangars, dans le monde mécanique et sportif les sons bruits et odeurs sont presque toujours rouges; dans les restaurants, cafés et salons ils sont argentés, jaunes et violets. Tandis que les sons, bruits et odeurs des animaux sont jaunes et bleus, les sons, bruits et odeurs de la femme sont verts, bleu-ciel et violets.

Nous n'exagérons guère lorsque nous affirmons que les odeurs peuvent à elles seules déterminer dans notre esprit des arabesques de forme et de couleur constituant le thème d'un tableau et justifiant sa raison d'être. En effet si nous nous enfermons dans une chambre absolument obscure (où le sens visuel ne fonctionne pas) avec des fleurs, de la benzine ou d'autres matières odorantes, notre esprit plastique élimine les sensations du souvenir et construit des ensembles plastiques très spéciaux qui répondent parfaitement, au point de vue de la qualité, du poids et du mouvement, aux odeurs contenues dans la chambre.

Par une transformation mystérieuse ces odeurs sont devenues une force-ambiance déterminant ainsi cet état d'âme qui constitue pour nous un pur ensemble plastique.

Ce bouillonnement vertigineux de formes et de lumières sonores, bruyantes et odorantes a été exprimé en partie par moi dans *Les funérailles d'un Anarchiste* et *Les Cahots de fiacre*; par Boccioni dans *Les Etats d'âme* et les *Forces d'une rue*; par Russolo dans *La révolte* et par Severini dans *Le pan-pan*, tableaux qui soulevèrent de violentes discussions à notre première exposition de Paris (Février 1912).

Ce bouillonnement vertigineux exige une grande émotion et presque un état de délire chez l'artiste, qui pour exprimer un tourbillon doit être en quelque sorte un tourbillon de sensations, une force picturale et non pas un froid esprit logique.

Sachez-le donc: pour obtenir cette **peinture totale** qui exige la coopération active de tous les sens: **peinture état d'âme plastique de l'universel** il faut peindre, comme les ivrognes chantent et vomissent, des sons, des bruits et des odeurs.

MILAN, 11 Août 1913. C. D. CARRÀ

DIRECTION DU MOUVEMENT FUTURISTE: Corso Venezia, 61 - MILAN

Carlo Carrà
La Peinture des sons, bruits et odeurs.
Manifeste futuriste, daté « Milan, 11 août 1913 »
Recto et verso

Placard replié
30 x 23 cm (fermé)
Centre Pompidou,
Bibliothèque Kandinsky,
Centre de documentation
et de recherche du Mnam,
Paris, France

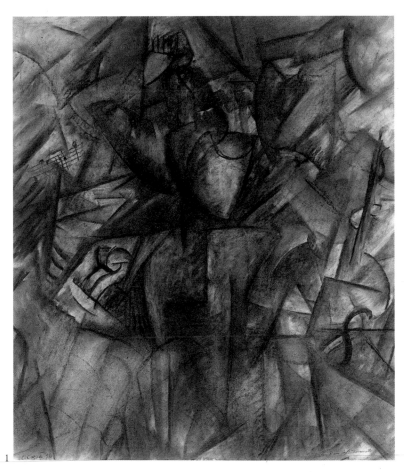

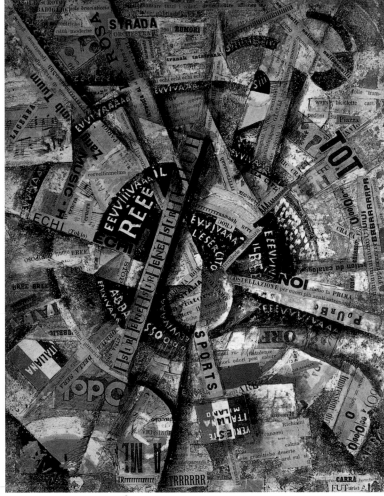

1. Carlo Carrà
Sintesi di un caffè concerto, **1910**
[Synthèse d'un café-concert]

Fusain sur carton
75 x 65 cm
Estorick Collection,
Londres, Royaume-Uni

2. Carlo Carrà
Manifestazione interventista, **1914**
[Manifestation interventionniste]

Papiers collés, gouache
et encre sur carton
38,5 x 30 cm
Peggy Guggenheim
Collection, Venise, Italie

(The Solomon R.
Guggenheim Foundation,
New York)/The Gianni
Mattioli Collection
(on long term loan to
the Peggy Guggenheim
Collection, Venice)

POÉSIE

F. T. Marinetti - Paolo Buzzi - A. Palazzeschi
E. Cavacchioli - Corrado Govoni
Libero Altomare - Luciano Folgore
G. Carrieri - G. Manzella-Frontini - Mario Bètuda
Auro D'Alba - Armando Mazza
etc.

PEINTURE

U. Boccioni - C. D. Carrà - L. Russolo
Giacomo Balla - G. Severini
etc.

MUSIQUE

Balilla Pratella

SCULPTURE

Umberto Boccioni

ACTION FÉMININE

La poétesse
Valentine de Saint-Point

Manifeste futuriste
de la
Luxure

RÉPONSE aux journalistes improbes qui mutilent les phrases
pour ridiculiser l'Idée;
à celles qui pensent ce que j'ai osé dire;
à ceux pour qui la Luxure n'est encore que péché;
à tous ceux qui n'atteignent dans la Luxure que le Vice,
comme dans l'Orgueil que la Vanité.

La Luxure, conçue en dehors de tout concept moral et comme élément essentiel
du dynamisme de la vie, est une force.

Pour une race forte, pas plus que l'orgueil, la luxure n'est un péché capital.
Comme l'orgueil, la luxure est une vertu incitatrice, un foyer où s'alimentent les énergies.

La luxure, c'est l'expression d'un être projeté au-delà de lui-même; c'est la joie
douloureuse d'une chair accomplie, la douleur joyeuse d'une éclosion; c'est l'union
charnelle, quels que soient les secrets qui unifient les êtres; c'est la synthèse senso-
rielle et sensuelle d'un être pour la plus grande libération de son esprit; c'est la
communion d'une parcelle de l'humanité avec toute la sensualité de la terre; c'est le
frisson panique d'une parcelle de la terre.

**La Luxure, c'est la recherche charnelle de l'In-
connu,** comme la Cérébralité en est la recherche spirituelle. La Luxure, c'est le geste
de créer et c'est la création.

La chair crée comme l'esprit crée. Leur création, en face de l'Univers, est égale.
L'une n'est pas supérieure à l'autre. Et la création spirituelle dépend de la création
charnelle.

Nous avons un corps et un esprit. Restreindre l'un pour multiplier l'autre est une
preuve de faiblesse et une erreur. Un être fort doit réaliser toutes ses possibilités
charnelles et spirituelles. La Luxure est pour les conquérants un tribut qui leur est dû.
Après une bataille où des hommes sont morts, **il est normal que les
victorieux, sélectionnés par la guerre, aillent, en pays
conquis, jusqu'au viol pour recréer de la vie.**

Après les batailles, les soldats aiment les voluptés où se détendent, pour se
renouveler, leurs énergies sans cesse à l'assaut. Le héros moderne, héros de n'importe

quel domaine, a le même désir et le même plaisir. L'artiste, ce grand médium universel,
a le même besoin. Même l'exaltation des illuminés de religions assez neuves pour que
leur inconnu soit tentant, n'est qu'une sensualité détournée, spirituellement, vers une
image féminine sacrée.

**L'Art et la Guerre sont les grandes manifestations
de la sensualité; la luxure est leur fleur.** Un peuple exclusivement
spirituel ou un peuple exclusivement luxurieux connaîtraient la même déchéance: la
stérilité.

La Luxure incite les Energies et déchaîne les Forces.
Elle poussait impitoyablement les hommes primitifs à la victoire pour l'orgueil de rapporter
à la femme les trophées des vaincus. Elle pousse aujourd'hui les grands hommes d'affaires
qui dirigent la banque, la presse, les trafics internationaux, à multiplier l'or créant des
centres, utilisant des énergies, exaltant les foules, pour parer, augmenter, magnifier l'objet
de leur luxure. Ces hommes, surmenés mais forts, trouvent du temps pour la luxure,
moteur principal de leurs actions et des réactions de celles-ci, répercutées sur des
multitudes et des mondes.

Même chez les peuples neufs, dont la luxure n'est pas encore déchaînée ou avouée,
qui ne sont pas des brutes primitives ni non plus les raffinés des vieilles civilisations, la
femme est le grand principe galvaniseur auquel tout est offert. Le culte réservé que
l'homme a pour elle n'est que la poussée encore inconsciente d'une luxure sommeillante.
Chez ces peuples, surmenés comme les peuples nordiques, pour des raisons différentes, la
luxure est presque exclusivement procréation. Mais la luxure, quels que soient les aspects,
dits normaux ou anormaux, sous lesquels elle se manifeste, est toujours la suprême
stimulatrice.

La vie brutale, la vie énergique, la vie spirituelle, à certaines heures exigent la
trève. Et l'effort pour l'effort appelle fatalement l'effort pour le plaisir. Sans se nuire, ils
réalisent pleinement l'être complet.

La luxure est pour les héros, les créateurs spirituels, pour tous les dominateurs,
l'exaltation magnifique de leur force: elle est pour tout être un motif à se dépasser,
dans le simple but de se sélectionner, d'être remarqué, d'être choisi, d'être élu.

La morale chrétienne, seule, succédant à la morale païenne, fut fatalement portée
à considérer la luxure comme une faiblesse. De cette joie saine qu'est l'épanouissement
d'une chair puissante, elle a fait une honte à cacher, un vice à renier. Elle l'a couverte
d'hypocrisie: c'est cela qui en fit un péché.

Qu'on cesse de bafouer le Désir, cette attirance à la fois subtile
et brutale de deux chairs quels que soient leurs sexes, de deux chairs qui se veulent,
tendant vers l'unité. Qu'on cesse de bafouer le Désir, en le déguisant sous la défroque
lamentable et pitoyable des vieilles et stériles sentimentalités. Ce n'est pas la luxure qui
désagrège et dissout et annihile, ce sont les hypnotisantes complications de la sentimen-
talité, les jalousies artificielles, les mots qui grisent et trompent, le pathétique des sépa-
rations et des fidélités éternelles, les nostalgies littéraires: tout le cabotinage de l'amour.

Détruisons les sinistres guenilles romantiques, mar-
guerites effeuillées, duos sous la lune, fausses pudeurs hypocrites! Que les êtres rap-
prochés par une attirance physique, au lieu de parler exclusivement des fragilités de leurs
cœurs, osent exprimer leurs désirs, les préférences de leurs corps, pressentir les possibi-
lités de joie ou de déception de leur future union charnelle.

La pudeur physique, essentiellement variable selon les temps et les pays, n'a que
la valeur éphémère d'une vertu sociale.

Il faut être conscient devant la luxure. Il faut faire de la
luxure ce qu'un être intelligent et raffiné fait de lui-même et de sa vie; **il faut
faire de la luxure une œuvre d'art.** Jouer l'inconscience, l'affolement,
pour expliquer un geste d'amour, c'est de l'hypocrisie, de la faiblesse ou de la sottise. Il
faut vouloir consciemment une chair comme toutes choses.

Au lieu de se donner et de prendre (par coup de foudre, délire ou inconscience)
des êtres forcément multipliés par les désillusions inévitables des lendemains imprévus, il
faut choisir savamment. Il faut, guidé par l'intuition et la volonté, évaluer les sensibilités et
les sensualités, et n'accoupler et n'accomplir que celles qui peuvent se compléter et s'exalter.

Avec la même conscience et la même volonté directrice, il faut porter les joies de
cet accouplement à leur paroxysme, développer toutes les possibilités et éclore toutes les
fleurs des germes des chairs unies. Il faut faire de la luxure une œuvre d'art, faite,
comme toute œuvre d'art, d'instinct et de conscience.

**Il faut dépouiller la luxure de tous les voiles senti-
mentaux qui la déforment.** Ce n'est que par lâcheté qu'on a jeté sur
elle tous ces voiles car la sentimentalité statique est satisfaisante. On s'y repose, donc
on s'y amoindrit.

Chez un être sain et jeune, chaque fois que la luxure est en opposition avec la
sentimentalité, c'est la luxure qui l'emporte. La sentimentalité suit les modes, la luxure
est éternelle. La luxure triomphe, parce qu'elle est l'exaltation joyeuse qui pousse l'être
au-delà de lui-même, la joie de la possession et de la domination, la perpétuelle victoire
d'où renaît la perpétuelle bataille, l'ivresse de conquête la plus enivrante et la plus
certaine. Et cette conquête certaine est temporaire, donc sans cesse à recommencer.

La luxure est une force, parce qu'elle affine l'esprit en flambant le trouble de la
chair. D'une chair saine et forte purifiée par la caresse, l'esprit jaillit lucide et clair. Seuls
les faibles et les malades s'y enlizent ou s'y amoindrissent.

La luxure est une force, puisqu'elle tue les faibles et exalte les forts, aidant à
la sélection.

La luxure est une force, enfin, parce que jamais elle ne conduit à l'affadissement
du définitif et de la sécurité que dispense l'apaisante sentimentalité. La luxure c'est la
perpétuelle bataille jamais gagnée. Après le passager triomphe, dans l'éphémère triomphe
même, c'est l'insatisfaction renaissante qui pousse, dans une orgiaque volonté, l'être à
s'épanouir, à se surpasser.

La Luxure est au corps ce que le but idéal est à l'esprit: la Chimère magnifique,
sans cesse étreinte, jamais capturée, et que les êtres jeunes et les êtres avides, enivrés
d'elle, poursuivent sans répit.

La Luxure est une force.

Valentine de Saint-Point.

PARIS, 11 Janvier 1913.
AVENUE DE TOURVILLE, 19

DIRECTION DU MOUVEMENT FUTURISTE: Corso Venezia, 61 - MILAN

Valentine de Saint-Point
*Manifeste futuriste
de la luxure,* daté
« Milan, 11 janvier
1913 »
Recto et verso

Placard replié
28,5 x 22,5 cm (fermé)
Centre Pompidou,
Bibliothèque Kandinsky,
Centre de documentation
et de recherche du Mnam,
Paris, France

256 Futuristes

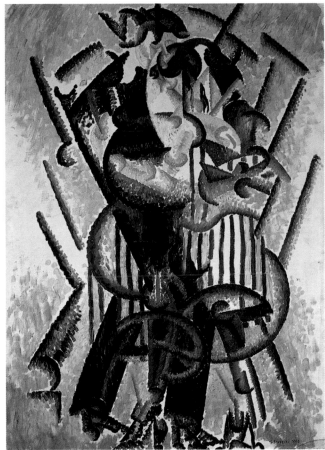

A bas le Tango et Parsifal !

Lettre futuriste circulaire à quelques amies cosmopolites qui donnent des thés-tango et se parsifalisent.

Il y a un an, je répondais à une enquête du *Gil Blas*, en dénonçant les poisons ramollisseurs du tango. Ce balancement épidémique gagne peu à peu le monde entier, il menace même de pourrir toutes les races en les gélatinisant. C'est pourquoi il nous faut de nouveau foncer tout droit dans l'imbécillité de la mode et détourner le courant moutonnier du snobisme.

Monotonie de hanches romantiques parmi le double éclair de l'œillade espagnole et du poignard Musset, Hugo et Gautier. Industrialisation de Baudelaire, *Fleurs du Mal* ondoyantes dans les bouges de Jean Lorrain, pour voyeurs épuisés Huysmans et invertis Oscar Wilde. Derniers efforts maniaques d'un romantisme décadent et paralysé vers la Femme Fatale en carton-pâte.

Lourdeur des tangos anglais et allemands, désirs et spasmes mécanisés par des os et des fracs qui ne peuvent guère extérioriser leur sensibilité. Plagiat des tangos parisiens et italiens, couples-mollusques, félinité et sauvagerie argentines sottement amadouées, morphinisées et poudrerizées.

Posséder une femme ce n'est pas se frotter avec, mais la pénétrer !
— Barbare !
Un genou entre les cuisses ? Allons donc ! Il en faut deux !
— Barbare !

Mais oui, soyons barbares ! Fi du tango et de ses lentes pâmoisons. Trouvez-vous donc bien amusant de vous regarder l'un l'autre dans la bouche et de vous entre-soigner extatiquement les dents, comme deux dentistes hallucinés ? Faut-il l'arracher ?... la plomber ?...

Trouvez-vous donc bien amusant de vous tirebouchonner l'un l'autre pour déboucher le spasme de votre partenaire sans jamais y parvenir ?... ou de fixer la pointe de vos souliers comme des cordonniers hypnotisés ?... O mon âme tu chausses du 23 ?... Oh ! que tu es bien chaussée, mon rêêêve !... *Pol vuuusiiii !...*

Tristan et Yséult retardant leur spasme pour exciter le roi Marc. Compte-gouttes de l'amour. Miniature des angoisses sexuelles. Sucre tors et filé du désir. Luxure en plein air. Delirium tremens. Mains et pieds d'alcoolisés. Coït miné pour cinématographe. Valse masturbée. Fouah ! Fi des diplomaties de peau ! Vive la sauvagerie d'une possession brusque et la furie d'une danse musculaire exaltante et fortifiante.

Tangos et tangages de voiliers qui ont jeté l'ancre dans les hauts-fonds du crétinisme ! Tangos et tangages de voiliers trempés de tendresse et de bêtise lunaires ! Tangos, tangos, tangages à vomir ! Tangos, lentes et patientes funérailles du sexe mort ! Il s'agit bien de religion, de morale et de pruderie ! Ces trois mots *n'ont aucun sens pour nous*, mais c'est au nom de la Santé, de la Force, de la Volonté et de la Virilité que nous conspuons le tango et ses énervements passéistes !

Si le tango est mauvais, *Parsifal* est pire, car il inocule aux danseurs trémbuchants d'ennui et de mollesse une incurable neurasthénie musicale.

Comment éviterons-nous *Parsifal*, avec ses averses, ses flaques et ses inondations de larmes mystiques ? *Parsifal* c'est la dépréciation systématique de la vie ! Fabrique coopérative de tristesse et de désespoir. Tiraillements peu mélodieux d'estomacs faibles. Mauvaise digestion et haleine lourde des vierges de quarante ans. Plaintes de vieux prêtres bedonnants et constipés. Vente en gros et en détail de remords et de lâchetés élégantes pour snobs. Insuffisance du sang, faiblesse des reins, hystérie, anémie et chlorose. Génuflexion, abrutissement et écrasement de l'Homme. Rampement ridicule de notes vaincues et blessées. Ronflement d'orgues ivres et vautrées dans le vomissement des leit-motivs amers. Larmes et perles fausses de Marie Magdeleine en décolleté chez Maxim. Purulence polyphonique de la plaie d'Amfortas. Somnolence pleurnicheuse des chevaliers du Saint-Graal. Satanisme ridicule de Kundry !... Passéisme ! Passéisme ! Assez !

Madames et Messieurs les reines et les rois du snobisme, sachez que vous nous devez une obéissance absolue, à nous, les Futuristes, les novateurs vivants. Abandonnez donc au rut enthousiaste des foules le cadavre de Wagner, ce novateur d'il y a cinquante ans, dont l'œuvre aujourd'hui surpassée par Debussy, par Strauss et par notre grand futuriste Pratella, ne signifie plus rien ! Vous nous avez aidés à le défendre quand il en avait besoin. Nous allons vous enseigner à aimer et à défendre les vivants, chers esclaves et moutons du snobisme ! D'ailleurs vous oubliez *ce dernier argument, le seul persuasif pour vous*: aimer aujourd'hui Wagner et *Parsifal* que l'on joue partout et surtout en province !... donner aujourd'hui des thés-tango comme tous les bons petits bourgeois du monde, voyons, **ce n'est plus chic !**

Vous n'êtes donc plus dans le courant ? Allons, vite ! Quittez la danse molle et les orgues vagissantes ! Nous avons vraiment quelque chose de plus élégant à vous offrir ! Car, je vous le répète, Tango et *Parsifal*, **CE N'EST PLUUUS CHIC !**

F. T. Marinetti.

MILAN, 11 Janvier 1914.

DIRECTION DU MOUVEMENT FUTURISTE : Corso Venezia, 61 - MILAN

1. Valentine de Saint-Point dans un « poème dansé », 1913
Coll. privée

2. Gino Severini *La Danse de l'ours au Moulin rouge,* 1913
Huile sur toile
100 x 73,5 cm

Centre Pompidou, Musée national d'art moderne, Paris, France

3. Filippo Tommaso Marinetti *À bas le tango et Parsifal !* **(lettre futuriste circulaire à quelques amies cosmopolites), datée « Milan, 1914 »**

Recto et verso
Manifeste (placard replié)
28,5 x 22,5 cm (fermé)
Centre Pompidou, Bibliothèque Kandinsky, Centre de documentation et de recherche du Mnam, Paris, France

LE TACTILISME

MANIFESTE FUTURISTE

Lu au Théâtre de l'Œuvre (Paris), à l'Exposition mondiale d'Art Moderne (Genève), et publié par "Comœdia" en Janvier 1921.

Un point, et à la ligne.

Le Futurisme, fondé par nous à Milan en 1909, a donné au monde la haine du Musée, des Académies et du Sentimentalisme, l'Art-action, la défense de la jeunesse contre tous les sénilismes, la glorification du génie novateur illogique et fou, la sensibilité artistique du machinisme, de la vitesse, du Music-hall et des compénétrations simultanées de la vie moderne, les mots en liberté, le dynamisme plastique, les bruiteurs, le théâtre synthétique. Le Futurisme redouble aujourd'hui son effort créateur.

Cet été à Antignano, là où la rue Amerigo Vespucci découvreur d'Amériques, s'infléchit en côtoyant la mer, j'ai inventé le Tactilisme. Sur les usines occupées par les ouvriers, des drapeaux rouges claquaient au vent.

J'étais nu dans l'eau pleine de récifs, ciseaux couteaux rasoirs écumants, parmi les matelas d'algues chargées d'iode. J'étais nu dans la mer d'acier souple, qui avait une respiration virile et féconde. Je buvais à la coupe de la mer, pleine de génie jusqu'aux bords. Avec ses longues flammes aiguës, le Soleil vulcanisait mon corps et boulonnait la quille de mon front, qui livrait toutes ses voiles au vent.

Une jeune fille, fleurant le sel et la pierre chaude, regarda ma première table tactile, en souriant :

— Monsieur s'amuse à faire de petits bateaux.

Je répondis :

— Je construis une embarcation qui portera l'esprit humain à des parages inconnus.

Voici mes réflexions de nageur :

La majorité des hommes est sortie de la grande guerre avec le seul souci de conquérir un plus grand bien-être matériel. La minorité composée d'artistes et de penseurs sensibles et raffinés, manifeste au contraire les symptômes d'un mal profond et mystérieux, qui est probablement la conséquence même du grand coup de reins tragique que la guerre a imposé à l'humanité.

Ce mal a pour symptômes une veulerie maussade, une neurasthénie trop féminine, un pessimisme sans espoir, une indécision fiévreuse d'instincts égarés et un manque absolu de volonté.

La majorité la plus rude et la plus élémentaire des hommes s'élance tumultueusement à la conquête révolutionnaire et donne l'assaut final au problème du Bonheur, avec la conviction de le résoudre en satisfaisant tous les besoins et tous les appétits matériels.

La minorité intellectuelle méprise ironiquement cette ruée, et ne trouvant plus de goût aux joies antiques de la Religion, de l'Art et de l'Amour, qui constituaient son privilège et son refuge, elle intente un procès cruel à la Vie, dont elle ne sait plus jouir, et s'abandonne aux pessimismes rares, aux inversions sexuelles, et aux paradis artificiels de la cocaïne, de l'opium, de l'éther, etc.

Cette majorité et cette minorité dénoncent le Progrès, la Civilisation, les Forces mécaniques de la Vitesse, du Confort, de l'Hygiène, le Futurisme, en somme, tels des responsables de leurs malheurs passés, présents et futurs.

Presque tous proposent un retour à la vie sauvage, contemplative, lente, solitaire, loin des villes abhorrées.

Quant à nous, les Futuristes, qui avons embrassé courageusement le drame poignant de l'après-guerre, nous sommes favorables à tous les assauts révolutionnaires que la majorité tentera. Mais à la minorité des artistes et des penseurs nous crions à pleins poumons :

— La Vie a toujours raison ! Les paradis artificiels avec lesquels vous prétendez l'assassiner sont vains. Cessez de rêver d'un retour absurde à la vie sauvage. Gardez-vous de condamner les formes supérieures de la société et les merveilles de la Vitesse et du Confort hygiénique. Guérissez plutôt la maladie de l'après-guerre, en donnant à l'humanité de nouvelles joies nourrissantes. Au lieu de détruire les agglomérations humaines, il faut les perfectionner. Intensifiez les communications et les fusions des êtres humains. Détruisez les distances et les barrières qui les séparent dans l'amour et dans l'amitié. Donnez la plénitude et la beauté totale à ces deux manifestations essentielles de la vie : l'Amour et l'Amitié.

Dans mes observations attentives et antitraditionnelles de tous les phénomènes érotiques et sentimentaux qui unissent les deux sexes, et des phénomènes non moins compliqués de l'amitié, j'ai compris que les êtres humains se parlent avec la bouche et avec les yeux, mais n'atteignent guère une sincérité réelle, étant donnée l'insensibilité de la peau, qui est encore une médiocre conductrice de la pensée.

Tandis que les yeux et les voix se communiquent leurs essences, les tacts de deux individus ne se communiquent presque rien dans leurs chocs, enlacements ou frottements.

D'où la nécessité de transformer la poignée de main, le baiser et l'accouplement en des transmissions continues de la pensée.

J'ai commencé par soumettre mon tact à une cure intensive, en localisant les phénomènes confus de la volonté et de la pensée sur différents points de mon corps et particulièrement sur la paume de mes mains. Cette éducation est lente, mais facile, et tous les corps sains peuvent donner, moyennant cette éducation, des résultats surprenants et précis.

En revanche, les sensibilités malades, qui tirent leur excitabilité et leur perfection apparente de la faiblesse même du corps, parviendront à la grande vertu tactile moins facilement, sans continuité et sans sûreté.

J'ai créé une première échelle éducative du tact, qui est en même temps une échelle de valeurs tactiles pour le Tactilisme, ou Art du tact.

Première échelle, plane, avec 4 catégories de tacts différents.

Première catégorie : tact très sûr, abstrait, froid.
 Papier de verre,
 Papier d'étain.

Deuxième catégorie : tact sans chaleur, sûr, persuasif, raisonnant.
 Soie lisse,
 Crêpe de soie.

Troisième catégorie : excitant, tiède, nostalgique.
 Velours,
 Laine des Pyrénées,
 Laine,
 Crêpe de soie-laine.

Quatrième catégorie : presque irritant, chaud, volontaire.
 Soie granuleuse,
 Soie treillissée,
 Etoffe spongieuse.

Deuxième échelle, de volumes.

Cinquième catégorie : moelleux, chaud, humain.
 Peau de Suède,
 Poil de cheval ou de chien,
 Cheveux et poils humains,
 Marabout.

Sixième catégorie : chaud, sensuel, spirituel, affectueux. — Cette catégorie a deux branches :

Fer raboteux,	Peluche,
Brosse légère,	Duvet de la chair
Éponge,	ou de la pêche,
Brosse de fer.	Duvet d'oiseau.

Moyennant cette distinction de valeurs tactiles, j'ai créé :

1. – Les tables tactiles simples

que je présenterai au public dans nos *contactations* ou conférences sur l'Art du tact.

J'ai disposé en de savantes combinaisons harmonieuses ou entrechoquées les différentes valeurs tactiles cataloguées précédemment.

2. – Tables tactiles abstraites ou suggestives. (Voyages de mains)

Ces tables tactiles ont des dispositions de valeurs tactiles qui permettent aux mains d'errer sur elles en suivant des traces colorées, réalisant ainsi un déroulement de sensations suggestives, dont le rythme tour à tour languissant, cadencé ou tumultueux est réglé par des indications précises. Une de ces tables tactiles abstraites réalisées par moi et qui a pour titre : *Soudan-Paris*, contient dans sa partie *Soudan* des valeurs tactiles rudes, grasses, raboteuses, piquantes, brûlantes (étoffe spongieuse, éponge, papier de verre, laine, brosse, brosse de fer); dans sa partie *Mer*, des valeurs tactiles glissantes, métalliques, fraîches (papier d'étain); dans sa partie *Paris*, des valeurs tactiles moelleuses, très délicates, caressantes, chaudes et froides à la fois (soie, velours, plumes, houppes).

3. – Tables tactiles pour sexes différents.

Dans ces tables tactiles la disposition des valeurs tactiles permet aux quatre mains d'un homme et d'une femme accordées de suivre et apprécier ensemble leur voyage tactile.

Ces tables tactiles sont très variées, et le plaisir qu'elles donnent s'enrichit d'inattendu dans l'émulation de deux sensibilités rivales, qui s'efforceront de mieux sentir et de mieux expliquer leurs sensations concourantes.

Ces tables tactiles sont destinées à remplacer l'abrutissant jeu d'échecs.

4. – Coussins tactiles.
5. – Divans tactiles.
6. – Lits tactiles.
7. – Chemises et vêtements tactiles.
8. – Chambres tactiles.

Dans ces chambres tactiles nous aurons des pavés et des murs formés de grandes tables tactiles. Valeurs tactiles de glaces, eau courante, pierres, métaux, brosses, fils légèrement électrisés, marbres, velours, tapis, qui donneront aux pieds nus des danseurs et danseuses un maximum de plaisir spirituel et sensuel.

9. – Rues tactiles.
10. – Théâtres tactiles.

Nous aurons des théâtres prédisposés pour le Tactilisme. Les spectateurs assis appuieront les mains sur de longs rubans tactiles qui rouleront en produisant des harmonies de sensations tactiles avec des rythmes différents. Ces rubans tactiles pourront aussi être disposés sur de petites roues tournantes, avec des accompagnements de musique et de lumières.

11. – Tables tactiles pour improvisations motlibristes.

Le tactiliste exprimera à haute voix les différentes sensations tactiles que lui donnera le voyage de ses mains. Son improvisation sera motlibriste, c'est-à-dire délivrée de tout rythme, syntaxe et prosodie, improvisation essentielle et synthétique et le moins humaine possible.

Le tactiliste improvisateur pourra avoir les yeux bandés, mais il est préférable de l'envelopper dans la gerbe lumineuse d'un projecteur. On bandera les yeux aux nouveaux initiés qui n'ont pas encore éduqué suffisamment leur sensibilité tactile.

Quant aux véritables tactilistes, la pleine lumière d'un projecteur est préférable, parce que l'obscurité entraîne l'inconvénient de trop replier la sensibilité vers une abstraction excessive.

ÉDUCATION DU TACT.

1. — Il faut tenir ses mains pour plusieurs jours gantées pendant que le cerveau s'efforcera de condenser en elles les désirs de sensations tactiles différentes.

2. — Nager sous l'eau dans la mer, en cherchant de distinguer tactilement les courants enchevêtrés et les températures différentes.

3. — Dénombrer et reconnaître chaque soir, en pleine obscurité, tous les objets de sa chambre à coucher. C'est en me livrant à cet exercice dans le souterrain noir d'une tranchée de Gorizia, en 1917, que j'ai fait mes premières expériences tactiles.

Je n'ai jamais eu la prétention d'inventer la sensibilité tactile, qui se manifesta sous des formes géniales dans la *Jongleuse* et les *Hors-nature* de Rachilde. D'autres écrivains et artistes ont eu le pressentiment du tactilisme. Il y a en outre depuis longtemps un art plastique du toucher. Mon grand ami Boccioni, peintre et sculpteur futuriste, sentait tactilement quand il créait en 1911 son ensemble plastique *Fusion d'une tête et d'une croisée*, avec des matériaux absolument opposés comme poids et valeur tactile : fer, porcelaine et cheveux de femme.

Le Tactilisme créé par moi est un art réalisé et nettement séparé des arts plastiques. Il n'a rien à faire, rien à gagner et tout à perdre avec la peinture ou la sculpture.

Il faut, autant que possible, éviter dans les tables tactiles le bariolage ou les agencements de couleurs qui se prêtent à des impressions plastiques. Les peintres et les sculpteurs, naturellement enclins à subordonner les valeurs tactiles aux valeurs visuelles, pourront difficilement créer des tables tactiles significatives. Le Tactilisme me semble particulièrement réservé aux jeunes poètes, aux pianistes, aux dactilographes et à tous les tempéraments érotiques raffinés et puissants.

Le Tactilisme doit éviter non seulement la collaboration des arts plastiques, mais aussi l'érotomanie maladive. Il doit avoir pour but les harmonies tactiles tout simplement. Le Tactilisme servira en outre à perfectionner les communications spirituelles entre les êtres humains à travers l'épiderme.

La distinction des cinq sens est arbitraire et l'on pourra certainement un jour découvrir et cataloguer de nombreux autres sens. Le Tactilisme favorisera cette découverte.

MILAN, 11 Janvier 1921. **F. T. Marinetti.**

DIRECTION DU MOUVEMENT FUTURISTE: Corso Venezia 61, - MILAN

Tip. A. Taveggia - Milan, Via Ospedale, 1

Filippo Tommaso Marinetti
Le Tactilisme. **Manifeste futuriste, daté « Milan, 11 janvier 1921 »** Recto et verso

Placard replié
28,5 x 22,5 cm (fermé)
Centre Pompidou, Bibliothèque Kandinsky, Centre de documentation et de recherche du Mnam, Paris, France

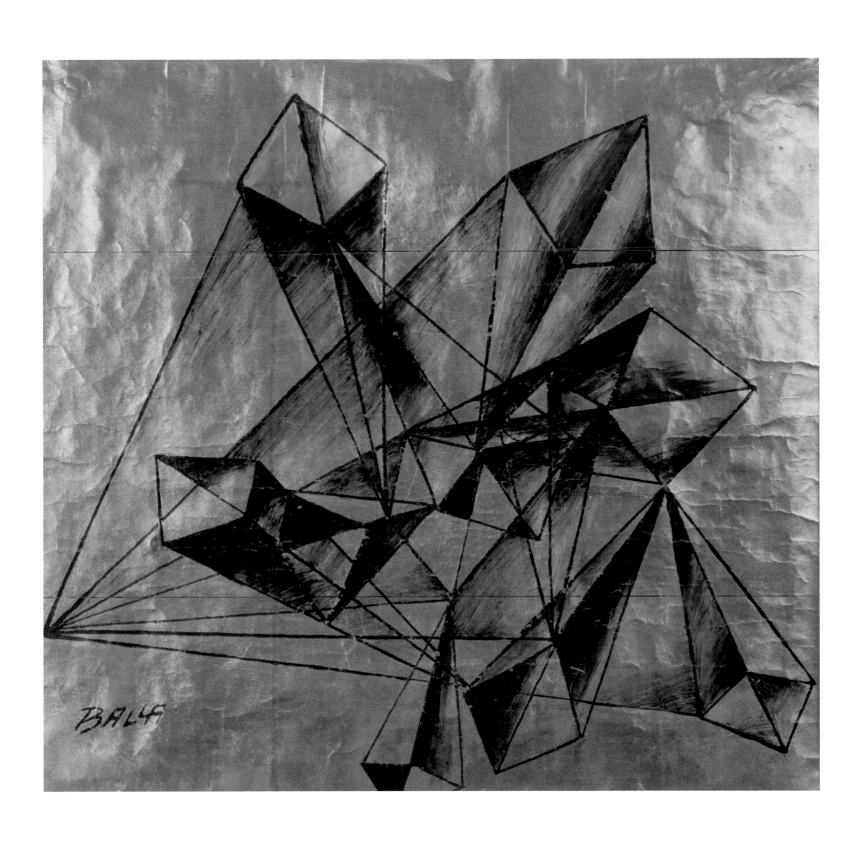

Giacomo Balla
***Forma rumore*, 1913**
[Forme-bruit]
Vernis sur papier doré
34,5 x 37 cm
Coll. privée, Foligno

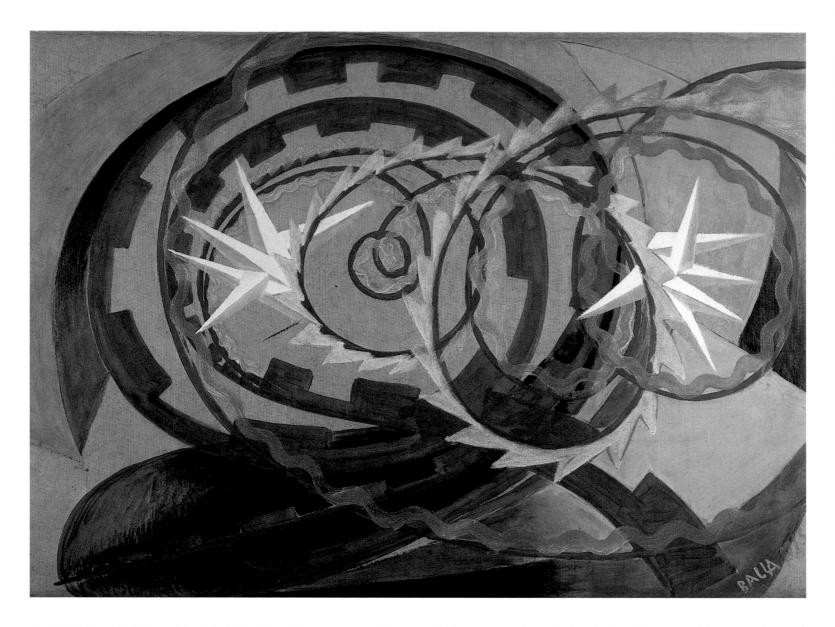

[...] L'évolution du futurisme pictural s'est déroulée sur 6 ans comme un dépassement et une solidification de l'impressionnisme, un dynamisme plastique et un modelage de l'atmosphère, une compénétration des plans et des états d'âme. L'évaluation lyrique de l'univers au moyen des mots en liberté de Marinetti, et L'Art des bruits de Russolo, se fondent avec le dynamisme plastique pour donner l'expression dynamique, simultanée, plastique, bruyante de la vibration universelle.

Nous futuristes, Balla et Depero, nous voulons réaliser cette fusion totale afin de reconstruire l'univers en lui infusant la joie, c'est-à-dire en le recréant complètement. Nous donnerons un squelette et une chair à l'invisible, à l'impalpable, à l'impondérable, à l'imperceptible. Nous trouverons des équivalents abstraits pour toutes les formes et pour tous les éléments de l'univers, puis nous les combinerons ensemble, selon les caprices de notre inspiration, et nous en formerons des complexes plastiques auxquels nous communiquerons le mouvement.

Balla commença par l'étude de la vitesse des automobiles, il en découvrit les lois et les lignes-forces essentielles. Après plus de 20 tableaux sur le même sujet, il comprit que la toile, ne comportant que deux dimensions, ne pouvait proposer à l'esprit en profondeur le sens du volume dynamique de la rapidité. Il sentit donc la nécessité de construire avec des fils de fer, des morceaux de carton, du tissu, du papier vélin, etc., le premier complexe plastique qui exprimât le dynamisme :

1. Abstrait. – **2. Dynamique**. Mouvement relatif (cinématographe) + mouvement absolu. – **3. Très transparent**. Pour la vitesse et la volatilité du complexe plastique qui doit apparaître et disparaître, impalpable et d'une grande légèreté. – **4. Très coloré** et **très lumineux** (au moyen de lampes internes). – **5. Autonome** c'est-à-dire ressemblant uniquement à lui-même. – **6. Transformable**. – **7. Dramatique**. – **8. Volatil**. – **9. Odorant**. – **10. Bruyant**. Bruitisme plastique et expression plastique simultanés. – **11. Éclatant**. Apparition et disparition simultanées à des éclatements.

Le motlibriste Marinetti à qui nous montrâmes nos premiers complexes plastiques nous dit avec enthousiasme : « L'art, avant vous, fut le souvenir, l'évocation angoissée d'un objet perdu (bonheur, amour, paysage), c'est pourquoi il était nostalgie, statisme, douleur, éloignement. Avec le futurisme au contraire, l'art devient art-action, c'est-à-dire volonté, optimisme, agression, possession, pénétration, joie, réalité brutale dans l'art (ex. : onomatopées ; ex. : bruiteurs = moteurs), splendeur géométrique des forces, projection en avant. Donc l'art devient Présence, nouvel Objet, nouvelle réalité créée avec les éléments abstraits de l'univers. Les mains de l'artiste passéiste souffraient pour l'Objet perdu, nos mains tremblaient anxieuses pour un nouvel Objet à créer. Voilà pourquoi le nouvel Objet (complexe plastique) apparaît miraculeusement dans les vôtres. »

LA CONSTRUCTION MATÉRIELLE DU COMPLEXE PLASTIQUE

MATÉRIAUX NÉCESSAIRES : fils de fer, de coton, de laine, de soie, de toutes épaisseurs et colorés. Verres teintés, papier de soie, celluloïd, grillages, produits transparents de toutes sortes, très colorés. Étoffes, miroirs, lames métalliques, fer blanc coloré

Giacomo Balla
Forma rumore di motocicletta, **1913-1914**
[Forme-bruit d'une motocyclette]

Huile sur papier marouflé sur toile
70 x 100 cm
Coll. privée

et toutes les substances de couleurs voyantes. Machines mécaniques, électro-techniques, musicales, bruyantes ; liquides chimiquement lumineux et à coloration variable ; ressorts, leviers, tubes, etc. Avec tout cela nous construirons des

ROTATIONS

1. *Complexes plastiques qui tournent sur un axe* (horizontal, vertical, oblique).

2. *Complexes plastiques qui tournent sur plusieurs axes* : a) dans le *même* sens avec des vitesses variées ; b) en sens *inverse* ; c) dans les *mêmes* sens et en sens *inverse*.

DÉCOMPOSITIONS

3. *Complexes plastiques qui se décomposent* : a) en volumes ; b) en couches ; c) par transformations successives en cônes, pyramides, sphères, etc.

4. *Complexes plastiques qui se décomposent, parlent, émettent des sons, bruissent simultanément.*

DECOMPOSITION
TRANSFORMATION } FORME + EXPANSION { ONOMATOPEES SONS BRUITS

MIRACLES MAGIE

5. *Complexes plastiques qui apparaissent et disparaissent* : a) lentement ; b) à démarrages répétés (par intervalles échelonnés) ; c) à éclatements inattendus. *Pyrotechnie – Eaux – Feu – Fumées.*

LA DÉCOUVERTE-INVENTION SYSTÉMATIQUE INFINIE

grâce à l'abstraction complexe constructive bruitiste, c'est-à-dire le style futuriste. Chaque action qui se déroule dans l'espace, chaque émotion vécue, sera pour nous l'intuition d'une découverte.

EXEMPLES : En voyant monter un aéroplane rapidement tandis qu'un orchestre jouait sur une place, nous avons eu l'intuition du **Concert plastique-motobruiteur dans l'espace** et du **Lancement de concerts aériens** sur la ville. – La nécessité de changer très souvent de milieu et le sport nous font penser au **Vêtement transformable** (applications mécaniques, surprises, trucs, disparitions de personnages). – La simultanéité entre vitesse et bruits nous donne l'idée de la **Fontaine giroplastique bruitiste**. – Avoir déchiré un livre, l'avoir jeté dans la cour et c'est l'idée de la **Réclame phono-moto-plastique** et les **Concours pyrotechniques-plastiques-abstraits**. – Un jardin au printemps sous le vent et intuitivement nous créerons la **Fleur magique transformable motobruitiste**. – Les nuages passant dans la tempête l'idée de la **Construction d'un édifice transformable de style bruitiste**.

LE JOUET FUTURISTE

Dans les jeux et dans les jouets, comme dans toutes les manifestations passéistes, on ne trouve que timidité et imitation grotesque (petits trains, petites voitures d'enfants, pantins immobiles, caricatures stupides d'objets domestiques), *antigymnastiques ou monotones, seulement bons à abrutir et à dégrader l'enfant.*

Grâce aux complexes plastiques nous construirons des jouets qui habitueront l'enfant :

1. *à rire à gorge déployée* (au moyen de trucs exagérément drôles) ;

2. *à l'élasticité maximum* (sans avoir besoin de jets de projectiles, de coups de fouet, de piqûres surprises, etc.) ;

3. *à l'élan imaginatif* (au moyen de jouets fantastiques à regarder à la loupe, de petites boîtes qui s'ouvriront la nuit et d'où jailliront de merveilleux feux d'artifice, des machines en transformation, etc.) ;

4. *à tendre et à signaler à l'infini sa sensibilité* (dans le domaine illimité des bruits, des odeurs, des couleurs les plus intenses, les plus aigus, les plus excitants) ;

5. *au courage physique, à la lutte et à la* **GUERRE** (au moyen de jouets énormes à utiliser en plein air, dangereux et agressifs).

Le jouet futuriste sera très utile même pour l'adulte car il le maintiendra *jeune, souple, joyeux, désinvolte, prêt à tout, infatigable, instinctif et intuitif.*

LE PAYSAGE ARTIFICIEL

En développant la première synthèse de la vitesse de l'automobile, Balla est arrivé au premier complexe plastique. Cela nous a révélé un paysage abstrait de cônes, de pyramides, de polyèdres, de spirales, de montagnes, de fleuves, de lumières, d'ombres. Donc il existe une analogie profonde entre les lignes-forces essentielles de la vitesse et les lignes-forces essentielles d'un paysage. Nous sommes maîtres des éléments. Nous arriverons ainsi à construire.

L'ANIMAL MÉTALLIQUE

Fusion de l'art + la science. Chimie, physique, pyrotechnie continuelle improvisée de l'être nouveau automatiquement parlant, criant, dansant. Nous futuristes, Balla et Depero, nous construirons des millions d'animaux métalliques pour la plus grande guerre artistique (conflagration de toutes les forces créatrices de l'Europe, de l'Asie, de l'Afrique et de l'Amérique, qui suivra sans doute possible l'actuelle merveilleuse petite conflagration humaine).

Les inventions contenues dans ce manifeste sont des créations absolues, intégralement engendrées par le Futurisme italien. Aucun artiste de France, de Russie, d'Angleterre ou d'Allemagne ne pensa avant nous à quelque chose de semblable et d'analogue. Seulement le génie italien, c'est-à-dire le génie le plus constructeur, le plus architecte, pouvait imaginer le complexe plastique abstrait. Grâce à cela, le Futurisme a déterminé son style, qui dominera inévitablement de nombreux siècles de sensibilité.

Milan, 11 mars 1915.
Balla Depero
abstraitistes futuristes

Balla et Depero, « Reconstruction futuriste de l'univers » [1915], dans Giovanni Lista, Futurisme. *Manifestes, proclamations, documents*, Lausanne, L'Âge d'Homme, 1973, p. 202-204. Trad. G. Lista.

1. et 2. Giacomo Balla, Fortunato Depero *Ricostruzione futurista dell'Universo, 1914* [Reconstruction futuriste de l'Univers] Recto et verso — Manifeste (placard replié) 30 x 23 cm (fermé) Mart - Museo di Arte Moderna e Contemporanea di Trento e Rovereto, Trente, Rovereto, Italie

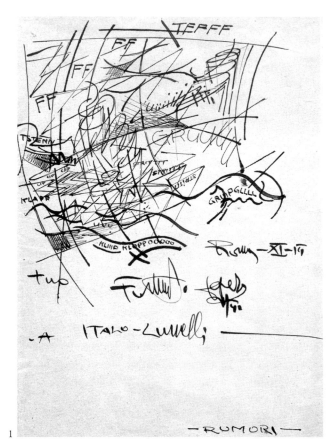

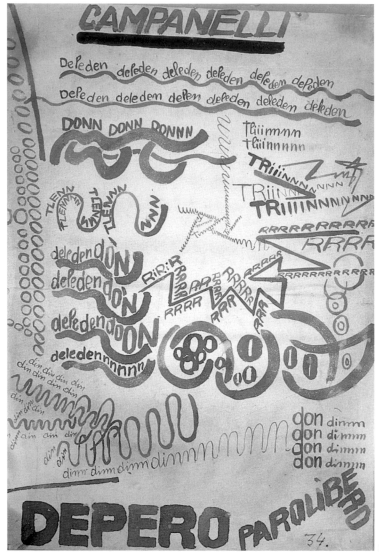

1. **Fortunato Depero**
***Rumori*, 1914**
[Bruits]
Encre sur papier
40,7 x 30,8 cm
Museo Storico in Trento,
Trente, Italie

2. **Fortunato Depero**
***Campanelli*, 1916**
[Carillons]
Tempera sur carton
46 x 32 cm
Mart - Museo di Arte
Moderna e Contemporanea

di Trento e Rovereto,
Trente, Rovereto, Italie

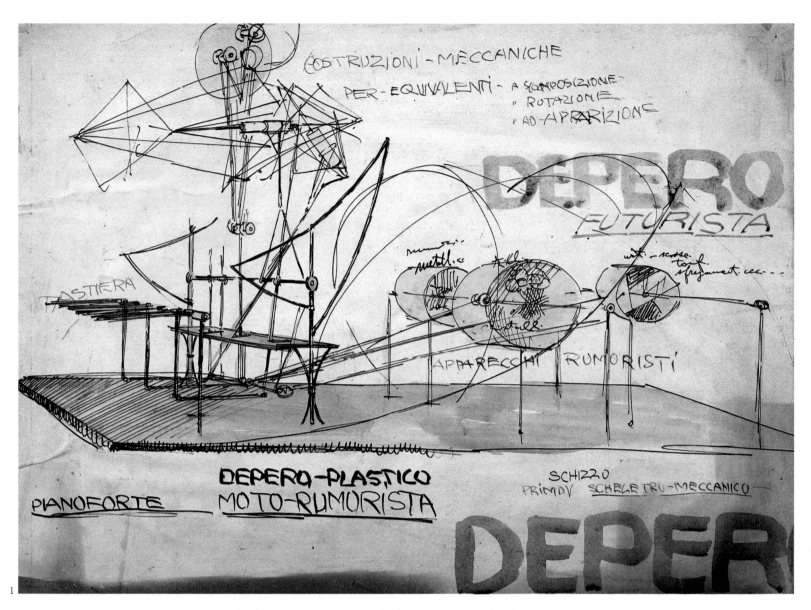

1

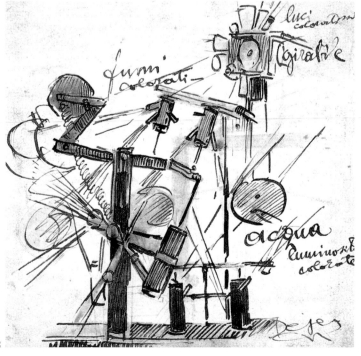

2

1. **Fortunato Depero**
Pianoforte moto-
rumorista, 1915
[Piano moto-bruitiste]
Encre de Chine et
aquarelle sur carton
32,5 x 43,5 cm

Mart - Museo di Arte
Moderna e Contemporanea
di Trento e Rovereto,
Trente, Rovereto, Italie

2. **Fortunato Depero**
Complesso plastico
motorumorista a
luminosità colorate e
spruzzatori, 1915
[Complexe plastique moto-
bruitiste à lumières

colorées et vaporisateurs]
Encre de Chine sur carton
16 x 17 cm
Mart - Museo di Arte
Moderna e Contemporanea
di Trento e Rovereto,
Trente, Rovereto, Italie

Marcel Duchamp, *Erratum musical*
Peter Szendy

Il existe plusieurs versions de l'*Erratum musical* de Marcel Duchamp, sans parler des nombreuses « réalisations » auxquelles il a donné lieu[1].

La première version est notée sous forme de partition en 1913, puis reprise sous forme de fac-similé dans la *Boîte verte* [2] (1934). C'est une sorte de polyphonie aléatoire à trois voix – attribuées sur le manuscrit à Marcel et ses deux sœurs, Yvonne et Madeleine –, chantée sur les mots suivants : « *Faire une empreinte marquer des traits une figure sur une surface imprimer un sceau sur cire.* » Chacun(e) des trois interprètes répète trois fois sa ligne vocale, déterminée préalablement par tirage au sort des notes dans un chapeau. L'identité des paroles chantées crée, malgré le caractère erratique des parties mélodiques ainsi obtenues, un effet de canon.

Une autre description de l'*Erratum musical* [3], plus tardive, met plutôt l'accent sur les dispositifs techniques réglant cette loterie musicale, en reléguant une éventuelle réalisation sonore au second plan :

« *Chaque numéro indique une note ; un piano ordinaire contient environ 89 notes ; chaque numéro est le numéro d'ordre en partant de la gauche [du clavier].*

Inachevable ; pour instrument de musique précis (piano mécanique, orgues mécaniques, ou autres instruments nouveaux pour lesquels l'intermédiaire virtuose est supprimé) ; l'ordre de succession est (au gré) interchangeable ; le temps qui sépare chaque chiffre romain sera probablement constant (?) mais il pourra varier d'une exécution à l'autre ; exécution bien inutile d'ailleurs ; appareil enregistrant automatiquement les périodes musicales fragmentées.

Vase contenant les 89 notes (ou plus : 1/4 de ton), figures parmi les numéros sur chaque boule.

Ouverture A laissant tomber les boules dans une suite de wagonnets B, C, D, E, F, etc.

Wagonnets B, C, D, E, F, allant à une vitesse variable recevant chacun 1 ou plusieurs boules.

Quand le vase est vide : la période en 89 notes (tant de) wagonnets est inscrite et peut être exécutée par un instrument précis.

Un autre vase = une autre période = il résulte de l'équivalence des périodes et de leur comparaison une sorte d'alphabet musical nouveau, permettant des descriptions modèles (à développer). »

Si l'on devait chercher des précédents à cette singulière combinaison d'aléas et de répétitions, il conviendrait de se tourner, du côté de l'histoire de la musique, vers les procédés combinatoires mettant en jeu le hasard pour la composition de mélodies tels qu'ils ont très tôt été entrevus par Athanase Kircher, dans sa *Musurgia universalis* de 1650, ainsi que vers le caractère exclusivement itératif d'une œuvre comme les *Vexations* de Satie (vers 1893), dans laquelle il s'agit, selon l'auteur, de « se jouer 840 fois de suite » un motif comprenant lui-même des récurrences. (John Cage, on le sait, a souvent associé Satie et Duchamp comme deux figures tutélaires de sa musique, elle aussi fondée sur des procédés de tirage au sort.)

Cependant, si cette irruption du sonore dans l'œuvre de Duchamp n'est pas exactement un hapax (outre le readymade de 1916 intitulé *À bruit secret,* on trouve, dans ses notes, le projet d'une *Sculpture musicale* faite de « sons [...] partant de différents points et formant une sculpture sonore qui dure[4] »), on peut faire l'hypothèse qu'elle résulte, plutôt que d'une logique propre à la musique et à son histoire, d'une transposition de ses expériences *plastiques* avec le hasard. Dans un de ses rares textes autobiographiques, Duchamp a insisté sur sa volonté d'« emprisonner et conserver des formes obtenues par le hasard », ce à quoi il s'est attaché dans les *3 Stoppages-étalon* de 1913[5]. Qu'il s'agisse des paroles chantées de la première version de l'*Erratum* (« Faire une empreinte », « imprimer un sceau sur cire »), ou encore de la mention d'un « appareil enregistrant automatiquement les périodes musicales » et de divers instruments « précis » pour la seconde version, l'accent est mis sur les procès d'archivage et de *fixation,* qui importent plus, en eux-même, que le résultat sonore. Comme plus tard chez John Cage, l'aléa, l'erreur, le hasard deviennent musicaux dans l'instant même de leur captation. Tel est, qu'il soit sonore ou visuel, l'enjeu de ce qu'on pourrait appeler le *hasart* duchampien.

1. Avec des instruments à clavier, des voix... – l'une des dernières en date étant un *Erratum Errata* tant visuel que sonore présenté par Paul Miller, *alias* DJ Spooky, au Museum of Contemporary Art de Los Angeles en novembre 2002.

2. Reproduite dans Marcel Duchamp, *Duchamp du signe* [1975], Paris, Flammarion, 1991, p. 52.

3. *Ibid.,* p. 53.

4. *Ibid.,* p. 47. À propos de *À bruit secret,* Duchamp, dans un entretien avec James Johnson Sweeney, expliquait : « Voici maintenant un *ready-made* datant de 1916. C'est une pelote de ficelle entre deux plaques de cuivre. Avant que je l'eusse terminé, Walter Conrad Arensberg a placé quelque chose à l'intérieur de la pelote, sans me dire ce que c'était, et je n'ai du reste jamais cherché à le savoir. C'était une espèce de secret entre nous et, comme cela faisait un bruit, nous avons appelé l'objet *Ready-made à bruit secret.* Écoutez-le. Je ne sais pas, je ne saurai jamais si c'est un diamant ou une pièce de monnaie » (Marcel Duchamp, entretien avec James Johnson Sweeney au Philadelphia Museum of Art (1955) dans Michel Sanouillet (éd.), *Marchand de sel. Écrits de Marcel Duchamp,* Paris, Le Terrain Vague, coll. « 391 », 1958, p. 157. Pour une lecture de quelques notes que Duchamp a consacrées à la question plus générale des rapports entre la vue et l'audition, voir Peter Szendy, *Écoute. Une histoire de nos oreilles,* précédé de *Ascoltando* par Jean-Luc Nancy, Paris, Les Éditions de Minuit, 2001, « Épilogue : l'écoute plastique », p. 167-168.

5. M. Duchamp, « À propos de moi-même », dans M. Duchamp, *Duchamp du signe, op. cit.,* p. 225. Dans les *Stoppages-étalon,* la forme obtenue après qu'« un fil à coudre d'un mètre cherché de long [...] [a] été lâché d'une hauteur de 1 mètre, sans que la distorsion du fil pendant la chute soit déterminée », cette forme « fut fixée sur la toile au moyen de gouttes de vernis » ; puis, « trois règles [qui] reproduisent les trois formes différentes obtenues par la chute du fil [...] peuvent être utilisées pour tracer au crayon ces lignes sur papier ».

Marcel Duchamp

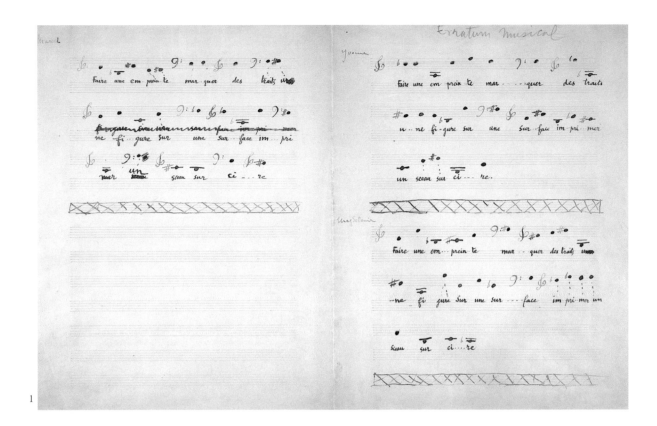

**1. *Erratum musical*,
1913**
Double feuillet
Encre noire et crayon sur
papier à musique
31,7 x 48,2 cm

Centre Pompidou,
Musée national d'art
moderne, Paris, France
Dation en 1997

**2. *La Boîte verte*,
1934**
Fac-similé sur papier et
emboîtage de carton avec
application de cuivre et
plaque de verre

Boîte n° V/XX,
exemplaire de tête
2,2 x 28 x 33,2 cm
Centre Pompidou, Musée
national d'art moderne,
Paris, France

[…] *J'ai toujours pensé aux peintures blanches comme étant non pas passives mais très… – en fait, hypersensibles. […] Si bien qu'on pouvait les regarder et pratiquement voir, d'après les ombres portées, combien de personnes étaient dans la pièce, ou quelle heure de la journée il était. […]*

Robert Rauschenberg, dans Calvin Tomkins, *Off the Wall. Robert Rauschenberg and the Art World of Our Time*, Hardmonsworth, Penguin Books, 1983, p. 71 [extrait traduit par Jean-François Allain].

[…] *Les peintures blanches étaient des aéroports sur lesquels se posaient les lumières, les ombres et les particules. […]*

John Cage, « On Rauschenberg, Artist, and his Work », *Metro. International Magazine of Contemporay Arts. Revue internationale de l'art contemporain. Rivista internazionale dell'arte contemporanea* (Milan), n° 2, 1961, p. 43 [extrait traduit par Jean-François Allain].

Robert Rauschenberg

White Painting
[two panel], 1951
*[Peinture blanche
(en 2 panneaux)]*
Huile sur toile
182,9 x 243,8 cm
Coll. de l'artiste

[…] Ils n'ont pas saisi. Le silence n'existe pas. Ce qu'ils ont pris pour du silence [dans mon *4'33"*], parce qu'ils ne savent pas écouter, était rempli de bruits au hasard. On entendait un vent léger dehors pendant le premier mouvement [à la première]. Pendant le deuxième, des gouttes de pluie se sont mises à danser sur le toit, et pendant le troisième ce sont les gens eux-mêmes qui ont produit toutes sortes de sons intéressants en parlant ou en s'en allant.

Les gens se sont mis à parler à voix basse, et certains ont commencé à s'en aller. Ils ne riaient pas – ils se sont énervés quand ils ont réalisé qu'il n'allait rien se passer, et ils ne l'ont pas oublié trente ans après. Ils sont encore fâchés. […]

Richard Kostelanetz, *Conversations avec John Cage*, Paris, Éditions des Syrtes, 2000, p. 105-106. Traduit et présenté par Marc Dachy.

[…] Je choisis les sons à l'aide d'opérations de hasard. Je n'ai jamais écouté aucun son sans l'aimer : le seul problème avec les sons, c'est la musique. […]

John Cage, *Je n'ai jamais écouté aucun son sans l'aimer : le seul problème avec les sons, c'est la musique*, La Souterraine, La main courante, 1998, p. 27. Traduit et présenté par Daniel Charles.

John Cage

NOTE : Le titre de cette œuvre est la durée totale, en minutes et en secondes, de son interprétation. À Woodstock (N.Y.), le 29 août 1952, le titre était *4'33''*, et les trois parties étaient respectivement de 33'', 2'40'' et 1'20''. Le morceau a été exécuté par le pianiste David Tudor, qui a signalé le début de chaque partie en fermant le couvercle du clavier, et la fin de chacune d'entre elles en l'ouvrant. Toutefois, le morceau peut être exécuté par n'importe quel instrumentiste ou combinaison d'instrumentistes, et la durée **des mouvements** est indifférente.

Après l'interprétation de Woodstock, une copie en notation proportionnelle a été faite pour Irwin Kremen. La durée des mouvements y était respectivement de 30'', 2'23'' et 1'40''.

Pour Irwin Kremen

John Cage, « 4'33'' », 1952 [extrait traduit par Jean-François Allain].

Water Music, 1952
Partitions originales,
photographie noir et blanc,
papier journal découpé
152 x 63 cm (l'ensemble) ;
28 x 43 cm (chaque
partition) ;

9 x 12 cm (photographie)
Museum moderner Kunst
Stiftung Ludwig Wien,
Vienne, Autriche. Leihgabe
Sammlung Hahn, Cologne,
Allemagne

IMAGINARY LANDSCAPE NO.5
FOR ANY 42 PHONOGRAPH RECORDS

1/18/52, N.Y.C.

John Cage

THIS IS A SCORE FOR MAKING A RECORDING ON TAPE, USING AS MATERIAL ANY 42 PHONOGRAPH RECORDS. (IT WAS WRITTEN FOR THE DANCE, PORTRAIT OF A LADY, BY JEAN ERDMAN. THE RECORDS USED WERE EXCLUSIVELY JAZZ.)

EACH GRAPH UNIT EQUALS 3 INCHES OF TAPE (15 I.P.S.) EQUALS 1/5 SECOND. THE NUMBERS BELOW OUTLINED AREAS REFER TO AMPLITUDE: SOFT (1) TO LOUD (8); SINGLE NUMBER = CONSTANT AMPLITUDE, 2 NUMBERS = CRESC. OR DIM., 3 OR MORE = ESPRESSIVO. • INDICATES CHANGE OF RECORD. BEGINNINGS AND ENDINGS OF SYSTEMS (2 ON A PAGE) ARE INDICATED BY DOTTED LINES.

THE RHYTHMIC STRUCTURE IS 5 X 5. THE LARGE DIVISIONS ARE INDICATED BY VERTICAL LINES THROUGH THE SYSTEMS. THE SMALL DIVISIONS ARE INDICATED BY SHORT VERTICAL LINES BELOW THE SYSTEMS FOLLOWED BY A NOTATION (E.G. a^3) GIVING THE DENSITY OF THAT PARTICULAR SMALL STRUCTURAL PART. AT THE 4TH LARGE STRUCTURAL DIVISION, THERE IS THE SIGN, M→I, MEANING "MOBILITY→IMMOBILITY". THIS REFERS TO THE METHOD OF COMPOSITION BY MEANS OF THE I-CHING.

THE RECORD, USED IN PERFORMANCE, MAY BE TAPE OR DISC.

Ceci est une partition permettant d'effectuer un enregistrement sur bande magnétique en utilisant comme matériau 42 disques, quels qu'ils soient. (La partition a été écrite pour *Portrait of a Lady,* danse de Jean Erdman. Les disques utilisés étaient exclusivement des disques de jazz.)

Chaque unité du quadrillage équivaut à trois pouces de bande magnétique (15 pouces/s), soit à 1/5 de seconde. Les chiffres situés sous les zones délimitées font référence à l'amplitude, de faible (1) à fort (8) ; un chiffre unique = amplitude constante, 2 chiffres = crescendo ou diminuendo, 3 chiffres ou plus = espressivo. Le signe • indique un changement de disque. Le début et la fin des ensembles (2 par page) sont indiqués par des traits en pointillés.

La structure rythmique est de 5 x 5. Les grandes divisions sont signalées par des traits verticaux traversant les ensembles. Les petites divisions sont signalées par de courts traits verticaux, sous les ensembles, suivis d'une notation (par ex. a^3) qui définit la densité de cette petite partie structurelle particulière. Dans la 4e grande division structurelle figure la mention « M → I », qui signifie « mobilité → immobilité ». Ceci renvoie à la méthode de composition au moyen du *I-Ching.*

Les enregistrements utilisés dans la performance peuvent être des bandes ou des disques.

John Cage, « *Imaginary Landscape no. 5* for any 42 Phonograph Records » [*Paysage imaginaire nº 5* pour 42 disques non déterminés], New York, 12 janvier 1952 [extrait traduit par Jean-François Allain].

Imaginary Landscape nº 5 for any 42 Phonograph Records, 1952-1961 [*Paysage imaginaire nº 5* pour 42 disques non déterminés]

Partition originale
8 feuilles
Technique mixte sur papier
17.78 x 25.4 cm
Music Division,
The New York Public
Library for the Performing

Arts, Astor, Lenox and
Tilden Foundations,
New York City, États-Unis

***Imaginary
Landscape nº 5* for
any 42 Phonograph
Records, 1952-1961**
*[Paysage imaginaire
nº 5 pour 42 disques non
déterminés]*

Partition originale
8 feuilles
Technique mixte sur papier
17,78 x 25,4 cm
Music Division, The New
York Public Library for the

Performing Arts, Astor,
Lenox and Tilden
Foundations, New York
City, États-Unis

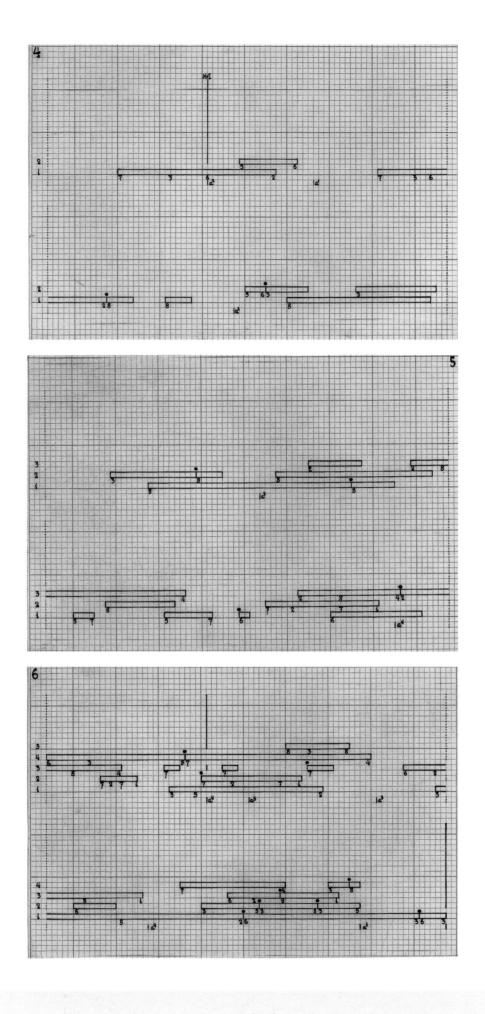

Ceci est une partition pour composer de la musique pour bande magnétique. Chaque page comporte 2 « systèmes » de 8 lignes chacun. Ces 8 lignes, qui correspondent à 8 pistes magnétiques, sont représentées en grandeur réelle, si bien que la partition constitue un patron pour découper la bande et la coller. L'expérience montre que les diverses façons de découper la bande ont des répercussions sur l'altération et la dégradation des sons enregistrés sur la bande. C'est pourquoi il est clairement précisé s'il s'agit de coupes simples ou doubles. Quand la coupe requise dépasse cette simplicité, la partition comporte une croix (au crayon vert). Le colleur peut alors librement couper la bande, voire la « pulvériser » de manière complexe. Les flèches qui apparaissent sur les lignes diagonales se rapportent à la manière de coller, en diagonale, au niveau de l'angle et dans la direction indiqués, ce qui entraîne une modification de toutes les caractéristiques du son enregistré.

À l'intérieur de chaque forme fermée, on peut lire une désignation du son à coller. Les sons (tous les phénomènes audibles) sont classés en catégories A, B, C, D, E ou F, et en c ou v selon que la fréquence, la structure de l'harmonique et l'amplitude sont prévisibles ou non. Ainsi, Cvvv (4e piste, 1er système) est un son de la catégorie C (sons produits électroniquement, ou « synthétiques ») dans lequel chacune des trois caractéristiques mentionnées ci-dessus est v (ou variable), c'est-à-dire imprévisible. Cccc sera un son de la même catégorie, dont les 3 caractéristiques sont c (ou constantes), c'est-à-dire prévisibles.

Quand un son est signalé comme double, par exemple DcvcEccc, c'est le mixage électronique qui a produit la combinaison. Quand sa désignation est soulignée, par exemple A_1cccDccc, cela signifie que la partie A_1 a été transformée en boucle, ce qui introduit un motif rythmique caractéristique qui est ensuite électroniquement mixé avec l'élément D.

Les points rouges indiquent que le collage en cours est terminé.

Cette partition est écrite pour des bandes se déroulant à 15 pouces/s. Autrement dit, chaque page de la partition représente 1 seconde un tiers. Les 192 pages constituent donc la partition d'un morceau qui dépasse à peine 4 1/4 minutes.

A : sons de la ville ;
B : sons de la campagne ;
C : sons électroniques ;
D : sons produits manuellement, y compris à partir de la musique écrite ;
E : sons produits par le vent, y compris les chants ;
F : petits sons nécessitant une amplification pour pouvoir être entendus avec les autres.

La bibliothèque de sons utilisée pour produire Williams Mix compte environ 500 à 600 sons.

John Cage, « *Williams Mix*, for Magnetic Tape » [*Williams Mix*, pour bande magnétique] [extrait traduit par Jean-François Allain].

Williams Mix
for Magnetic Tape,
1953-1960
[*Williams mix* pour bande magnétique]

Partition originale
193 feuilles
(5 feuilles exposées)
Technique mixte sur papier
22 x 28 cm

Music Division, The New York Public Library for the Performing Arts, Astor, Lenox and Tilden Foundations, New York City, États-Unis

Chaque interprète réalise sa partie à partir des matériaux fournis, soit :
1. 20 feuilles numérotées, sur lesquelles sont dessinées des formes.
2. Une feuille transparente comportant des points.
3. Une feuille transparente comportant des cercles.
4. Une feuille transparente comportant un cercle gradué à la façon d'un chronomètre.
5. Une feuille transparente comportant une ligne incurvée en pointillé terminée à un bout par un cercle.

Prendre la feuille numérotée correspondant au nombre des têtes de lecture disponibles (chacune équipée de son amplificateur et d'un haut-parleur), placer dessus toutes les feuilles transparentes en disposant la 5e feuille de telle sorte que le cercle au bout de la ligne en pointillé renferme un point situé en dehors d'une forme, et que cette ligne en pointillé coupe au moins un point à l'intérieur d'une des formes. (En l'absence d'un tel point, aucun action n'est requise.) Puis, en suivant la ligne en pointillé d'un bout à l'autre (dans n'importe quel sens), effectuer les actions indiquées (voir ci-dessous).

Les portions temporelles disponibles pour l'action ou les actions à effectuer sont définies par l'entrée et la sortie de la ligne en pointillé par rapport au cercle du chronomètre. S'il n'y a pas d'entrée ni de sortie, aucune durée spécifique n'est précisée. L'action doit alors se situer en dehors des portions temporelles fixées. Les secondes indiquées renvoient à n'importe quelle minute sur le temps total programmé, qui peut être librement décidé.

L'intersection de la ligne en pointillé avec un point à l'intérieur d'une forme signale un son produit de n'importe quelle manière sur l'objet inséré dans la tête de lecture correspondant à cette forme. (Les formes peuvent être numérotées de façon à faire apparaître cette correspondance.)

L'intersection de la ligne en pointillé avec un point situé en dehors d'une forme signale un son produit par tout moyen autre que des objets insérés dans les têtes de lecture (sons auxiliaires).

L'intersection de la ligne en pointillé avec un cercle situé à l'intérieur d'une forme signale une intervention sur le contrôle du volume de l'amplificateur. Prendre un point ou une ligne de référence afin d'obtenir deux valeurs (dans le cas d'une véritable intersection) ou une seule (dans le cas d'une tangente). Noter ces valeurs, et en utiliser une ou bien les deux durant la performance.

De même, l'intersection de la ligne en pointillé avec un cercle situé en dehors d'une forme signale n'importe quelle intervention sur le contrôle de la tonalité de l'amplificateur relié à la tête de lecture correspondant à la forme la plus proche. Les valeurs peuvent être obtenues comme ci-dessus pour l'amplitude.

Des structures répétitives (boucles de bandes, par exemple) sont indiquées quand des points ou des cercles sont coupés par la ligne en pointillé à l'intérieur des zones où la ligne en pointillé s'entrecroise elle-même. On peut répéter l'action, ou une fraction de l'action indiquée, autant de fois que l'on veut.

Quand l'emplacement des points ou des cercles rend la lecture ambiguë, choisir l'une des deux valeurs, aucune des deux ou les deux.

Quand un cercle est coupé à la fois par la bordure d'une forme et par la ligne en pointillé, changer l'objet dans la tête de lecture. Ce changement sera audible si le volume de l'amplificateur est élevé.

Effectuer autant de lectures que l'on veut en changeant la position des transparents 2, 3 et 4 par rapport à la feuille comportant les formes, mais seulement quand tous les points à l'intérieur des formes ont été utilisés pour des lectures à partir d'un même point ou de points différents situés en dehors des formes.

Le nombre d'interprètes doit correspondre au moins au nombre de têtes de lecture, sans dépasser le double de ce nombre.

Tous les événements habituellement considérés comme indésirables – *feedback,* bourdonnements, mugissements, etc. – doivent être acceptés dans ce contexte.

Si possible, les haut-parleurs doivent être répartis dans le public. Cependant, les têtes de lecture et les amplificateurs doivent être assez près les uns des autres et accessibles à tous les interprètes.

Dans *Duo pour cymbales,* se servir d'un microphone de contact fixé sur l'instrument. Utiliser la feuille 1. Effectuer les lectures comme ci-dessus. Quand un changement d'objet est indiqué, abaisser la cymbale dans l'eau ou sur les cordes du piano ou sur un tapis ou tout autre matériau, ou effectuer toute autre action qui modifie radicalement le son.

Dans *Duo pour piano,* se servir d'un microphone de contact fixé sur la table d'harmonie de l'instrument. Si la feuille 2 est utilisée, une des formes peut correspondre au clavier, une autre aux cordes. Si la feuille 4 est utilisée, les formes peuvent correspondre au clavier, aux cordes, aux bruits internes ou externes au piano. D'autres feuilles peuvent être utilisées quand de nouvelles distinctions sont faites (de registre ou de mode d'action). Quand un changement d'objet est indiqué, employer le principe de préparation mais d'une manière radicale (par ex. couvertures, coussins, grandes feuilles de plastique, journaux, etc.).

John Cage, « *Cartridge Music. Also* Duet for Cymbal *and* Piano Duet, Trio, *etc.* » [*Musique pour tête de lecture.* Ou Duo pour cymbales *et* Duo pour piano, Trio, *etc.*], *Stony Point,* juillet 1960 [extrait traduit par Jean-François Allain].

Cartridge Music. Also "Duet for cymbal" and "Piano Duet", "Trio", etc., 1960 [*Musique pour tête de lecture. Ou « Duo pour cymbales » et « Duo pour*] *Piano »*, « *Trio »*, etc./ Partition originale, 27 feuilles, dont 4 transparents Technique mixte sur papier Exemple de superposition Music Division, The New York Public Library for the Performing Arts, Astor, Lenox and Tilden Foundations, New York City, États-Unis

I

CARTRIDGE MUSIC
ALSO 'DUET FOR CYMBAL' AND 'PIANO DUET', 'TRIO, ETC.

John Cage

STONY POINT, JULY 1960

COPYRIGHT © 1960 BY HENMAR PRESS INC., 373 PARK AVE. SO., N.Y.C. 16, N.Y.

Cartridge Music. Also " Duet for cymbal " and " Piano Duet ", " Trio ", etc., 1960
[*Musique pour tête de lecture.* Ou « *Duo pour cymbales* » et « *Duo pour Piano* », « *Trio* », etc.]
Partition originale
27 feuilles, dont 4 transparents
Technique mixte sur papier
Dimensions variables
Music Division, The New York Public Library for the Performing Arts, Astor, Lenox and Tilden Foundations, New York City, États-Unis

CARTRIDGE MUSIC (also DUET FOR CYMBAL and PIANO DUET)

Each performer makes his own part from the material supplied, which is:

1. 20 numbered sheets having shapes inscribed.
2. A transparent sheet with points.
3. A transparent sheet with circles.
4. A transparent sheet with a circle marked like a stop-watch.
5. A transparent sheet with a dotted curving line having at one end a circle.

Taking the numbered sheet corresponding to the number of available cartridges (each with its own amplifier and loudspeaker), place over it all the transparent sheets, arranging the 5th so that the circle at the end of the dotted line contains a point outside a shape and so that the dotted line intersects at least one point within one of the shapes. (If no such point exists, no action is indicated.) Then, following the dotted line from either end to the other, read the actions to be made (see below).

Time bracket(s) for action(s) to be made given by entrance(s) and exit(s) of dotted line with respect to the stop-watch circle. If no such entrance and exit occurs, no specific time is given. The action should then fall outside any time bracket(s) established. The seconds given refer to any one of the minutes of the total time programmed which may be any agreed upon length.

Intersection of the dotted line with a point within a shape indicates a sound produced in any manner on the object inserted in the cartridge corresponding to that shape. (The shapes may be numbered in any way to bring about this correspondence.)

Intersection of the dotted line with a point outside a shape indicates a sound produced by any other means than by use of the objects inserted in the cartridges (auxiliary sounds).

Intersection of the dotted line with a circle within a shape indicates alteration of the amplitude control of the amplifier. Take a reference point or line in order to get two readings (in the case of a real intersection) or one (in the case of a tangent). Notate these, using one or both in performance.

Similarly, intersection of the dotted line with a circle outside a shape indicates any alteration of the tone control on the amplifier which is connected to the cartridge corresponding to the closest shape. Readings may be obtained as above for amplitude.

Repetitive patterns (like tape loops) are indicated when points or circles are intersected by the dotted line within the sections where the dotted line crosses itself. Any amount of repetition including a fraction of the indicated action may be performed.

When the position of the points or circles makes the reading ambiguous, take either reading, neither, or both.

When a circle is intersected by both the boundary of a shape and the dotted line, change of object in the cartridge is indicated. This change will be audible, if the volume on the amplifier is up.

Make any number of readings, shifting the position of transparencies 2, 3, and 4 with respect to the sheet with shapes only after all points within shapes have been used for readings from the same or changing point outside the shapes.

Let the number of performers be at least that of the cartridges and not greater than twice the number of cartridges.

All events, ordinarily thought to be undesirable, such as feed-back, humming, howling, etc., are to be accepted in this situation.

If convenient, the loudspeakers are to be distributed around the audience. The cartridges and amplifiers, however, must be fairly close together and accesible to all the performers.

For DUET FOR CYMBAL, employ a contact microphone on the instrument. Use sheet number 1. Make readings as above. Where change of object is indicated, lower cymbal into water or onto piano strings or onto a mat or other material or make some such action that changes the sound radically.

For PIANO DUET, employ a contact microphone on the sound-board of the instrument. If using sheet 2, let one shape correspond to the keyboard, one to the strings. If using sheet 4, let the shapes correspond to keyboard, strings, interior construction noises, exterior construction noises. Other sheets may be used where further distinctions are made (of range, or mode of action). Where change of object is indicated, employ principle of preparation, but in some radical way (e.g. blankets, pillows, large sheets of plastic, newspapers, etc.).

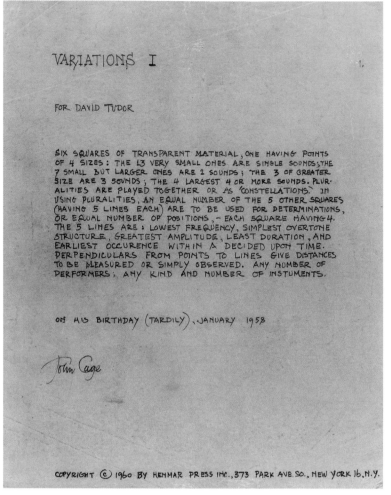

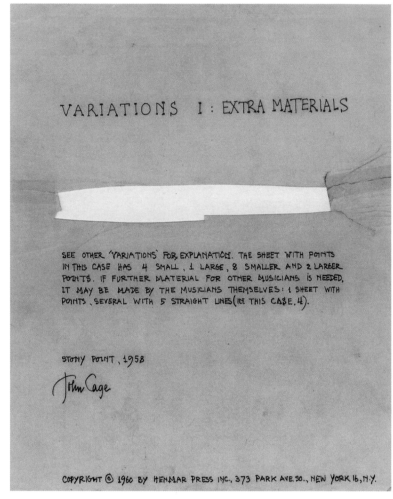

Pour David Tudor

Six carrés de matériau transparent, dont un comporte des points de quatre tailles différentes : les 13 points les plus petits sont des sons seuls ; les 7 petits mais un peu plus grands correspondent à 2 sons ; les 3 de plus grande taille, à 3 sons ; les 4 plus grands, à 4 sons ou plus. Les groupes de points sont joués ensemble ou sous forme de « constellations ». En utilisant ces groupes de points, il faut utiliser pour les déterminations un nombre égal de carrés parmi les 5 autres carrés (qui comptent chacun 5 lignes), ou un nombre égal de positions – chaque carré en ayant 4. Les 5 lignes sont : la fréquence la plus basse, la structure la plus simple de l'harmonique, l'amplitude la plus grande, la durée la moins longue et la toute première occurrence à l'intérieur d'un temps fixé. Les perpendiculaires entre les points et les lignes donnent les distances à mesurer ou simplement à observer. Pour n'importe quel nombre d'interprètes ; pour n'importe quel type et n'importe quel nombre d'instruments.

Pour son anniversaire (en retard), janvier 1958.

John Cage

VARIATIONS I : *MATÉRIAUX SUPPLÉMENTAIRES*

Pour des explications, voir les autres « variations ». La feuille avec des points comporte dans ce cas 4 petits points, 1 grand, 8 plus petits et 2 plus grands. S'il faut d'autres matériaux pour d'autres musiciens, ceux-ci peuvent les confectionner eux-mêmes : 1 feuille avec des points, et plusieurs (dans ce cas précis, 4) comportant 5 lignes droites.

John Cage, « Variations I », *Stony Point*, 1958 [extrait traduit par Jean-François Allain].

Variations I, Music Division, The New
1958-1960 York Public Library for the
Partition originale Performing Arts, Astor,
8 feuilles, dont Lenox and Tilden
6 transparents Foundations, New York
Technique mixte sur papier City, États-Unis
Dimensions variables

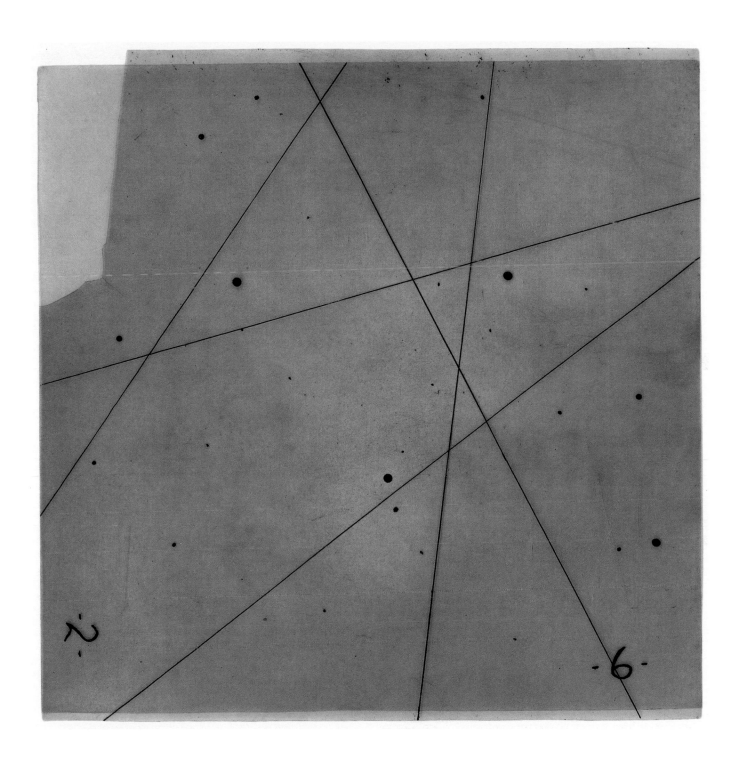

Variations I,
1958-1960
Partition originale
8 feuilles, dont
6 transparents
Technique mixte sur papier
Exemple de superposition

Music Division, The New
York Public Library for the
Performing Arts, Astor,
Lenox and Tilden
Foundations, New York
City, États-Unis

NOTES CONCERNANT CERTAINES DES ACTIONS À EFFECTUER DANS L'ORDRE DE LEUR APPARITION

Lancer le chronomètre et minuter les actions en suivant d'aussi près que possible leur apparition sur la partition, où chaque page = 1 minute.

1. Après avoir fait démarrer le poisson, le placer sur les cordes du piano, dans le registre grave ou médium, de façon à ce que les nageoires caudales fassent vibrer les cordes.

2. Friction : gratter une corde basse dans le sens de la longueur avec l'ongle ou une pièce de monnaie.

3. Fermer le couvercle du clavier du piano en le claquant.

4. Faire des pizzicati sur une corde aiguë du piano avec un ongle ou une pièce de monnaie.

5. Faire exploser la bouteille par-dessus le piano.

6. Si le poisson est électrique, il n'y a pas besoin de remonter le ressort avant de le placer dans la baignoire.

7. Produire de la vapeur en ouvrant la soupape de la cocotte-minute. La refermer.

8. Faire des pizzicati sur une corde grave du piano avec le bout du doigt.

9. Placer des glaçons dans un verre (pour préparer une boisson).

10. Remplir le pichet avec de l'eau puisée dans la baignoire.

11. Faire un glissando sur les cordes (dans le registre grave ou médium, en montant ou en descendant) sans toucher les marteaux.

12. Placer dans la baignoire un vase avec des roses de telle sorte qu'il tienne debout.

13. Arroser les roses avec l'arrosoir.

14. Plonger doucement le gong dans la baignoire tout en continuant à le frapper avec la mailloche. Laisser le gong dans la baignoire.

15. Verser assez de Campari pour préparer un « Campari soda ».

16. La septième dominante doit être un accord simple doublé à l'octave, les deux mains dans le registre médium. Pour cela, ouvrir le couvercle, puis le refermer en le claquant.

17. Frapper le bord de la baignoire avec le tuyau.

18. Donner un grand coup sur les postes de radio s'il est prévu de les faire tomber de la table plus tard (ne pas le faire lors de la répétition, car les radios se brisent). Dans ce cas, il n'est pas nécessaire que les postes soient en état de marche. Si les radios doivent marcher, régler chacune sur une station différente, ou sur des parasites, ou les deux.

19. Commencer à souffler dans le sifflet près du pichet, puis immerger le sifflet dans l'eau tout en continuant à souffler.

20. Sortir le vase et les roses et les placer derrière la baignoire.

21. En saisissant la poignée de la cymbale, frapper l'instrument sur la surface de l'eau dans la baignoire.

22. Siphonner le soda pour remplir le verre où se trouvent déjà les glaçons et le Campari.

23. Faire deux pizzicati avec les ongles sur les cordes du piano, simultanément ou successivement.

24. Ouvrir le couvercle pour produire des notes isolées. Plaquer un son avec les deux avant-bras réunis.

25. Boire le Campari soda qui est prêt, mais pas entièrement, car le temps ne le permet pas.

26. « Goose » désigne un *goose whistle*.

27. Retirer la soupape pour libérer la vapeur, entièrement cette fois, et la remettre à sa place quand tout est fini.

Dans la mesure où le sol devient mouillé au cours de la répétition et de la performance, prévoir un assistant pour passer la serpillière.

OBJETS ET INSTRUMENTS UTILISÉS DANS *WATER WALK*

1 chronomètre.

2 tables de 1,80 x 60 cm (d'environ 60-90 cm de haut).

1 table assez grande pour recevoir le magnétophone.

1 baignoire remplie d'eau aux 3/4.

1 poisson en jouet (pouvant se déplacer dans l'eau, c'est-à-dire mécanique, que l'on remonte à l'aide d'un ressort et ayant une queue mobile, ou électrique *de préférence*, sur pile, le poisson étant en caoutchouc avec queue mobile, actionné en reliant les fils qui lui sont attachés).

1 pièce de 25 ct (facultatif).

1 piano à queue dont le couvercle a été retiré pour laisser libre accès aux cordes ; le couvercle du clavier n'a pas de charnière pour qu'on puisse le claquer en le fermant ; pas de siège de piano ; mettre un poids sur la pédale ou faire en sorte par tout autre moyen que la résonance ne soit pas assourdie par les feutres.

1 magnétophone dont la bande tourne à 7,5 pouces/s.

1 enregistrement sur bande, intitulé *Water Walk*, réalisé spécialement pour cette composition.

1 bouteille en papier explosive (qui explose quand on tire la ficelle) éjectant des confettis (pas des bouts de papier, mais des serpentins), que l'on trouve dans les magasins de farces et attrapes ; en prévoir plusieurs pour la répétition.

1 plaque chauffante électrique.

1 cocotte-minute avec de l'eau chaude, munie d'une soupape amovible au centre du couvercle.

1 réserve de glaçons et un récipient pour les contenir (seau à glace ou sac en papier isolant).

1 verre ordinaire (d'environ 20 cm de haut).

1 pichet (d'environ 30 cm de haut, avec une ouverture d'au moins 15 cm de diamètre) avec anse.

1 sifflet (indifférent).

1 canard en caoutchouc qui fait du bruit quand on appuie dessus.

1 vase (d'environ 45 cm de haut) avec de l'eau, si l'on utilise des roses fraîches.

1 douzaine de roses rouges (fraîches ou artificielles).

1 arrosoir de jardin en fer blanc avec une poignée et de l'eau.

1 gong chinois de 30-40 cm de diamètre avec une mailloche (recouverte de tissu), muni d'une ficelle pour qu'on puisse l'accrocher.

1 bouteille de Campari.

1 mixer électrique (contenant des glaçons) pouvant broyer la glace.

1 tuyau en fer (d'au moins 30 cm de long et de 2,5 cm de diamètre).

5 postes de radio portatifs de mauvaise qualité.

1 cymbale turque d'environ 30 cm de diamètre avec poignée.

1 siphon à soda (un second est nécessaire pour la répétition).

1 appeau à cailles activé en pressant une poire en caoutchouc.

1 *goose whistle*.

CONCERNANT LA POSITION SUGGÉRÉE DES OBJETS ET INSTRUMENTS CI-DESSUS, SE REPORTER AU SCHÉMA.

John Cage, « *Water Walk*, for Solo Television Performer » [*Water Walk*, pour interprète de télévision solo], Milan, 1959 [extrait traduit par Jean-François Allain].

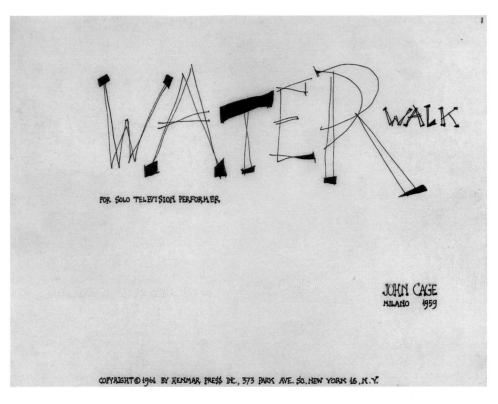

NOTES REGARDING SOME OF THE ACTIONS TO BE MADE IN THE ORDER OF OCCURENCE

Start watch and then time actions as closely as possible to their appearance in the score where each page = 1 minute.

1. After starting fish, place on strings of piano, low or middle register, so that movable tail fins set strings vibrating.
2. Friction: Scrape a bass string lengthwise with fingernail or coin.
3. Slam piano keyboard lid closed.
4. Make pizz. on high piano string with fingernail or coin.
5. Explode bottle up and over piano.
6. If fish is electrical, no winding is necessary before placing it in bath tub.
7. Produce steam by opening cap-valve of pressure cooker. Reclose.
8. Pizz. on low piano string with finger tip.
9. Place ice in glass (preparing a drink).
10. Fill pitcher with water from bath tub.
11. Glissando on strings (low or middle register up or down) with tympani stick.
12. Place vase with roses in tub so that it remains upright.
13. Water roses with garden sprinkler.
14. Lower gong into tub while constantly sounding it with beater. Leave gong in tub.
15. Pour sufficient Campari for a "Campari Soda."
16. The dominant seventh should be a simple chord doubled at the octave, middle register both hands. Open lid to do this, then slam closed again.
17. Hit edge of bath tub with pipe.
18. Radios are to be slapped if they are to be pushed off tables later (this should not be rehearsed since it smashes radios). In this case, the radios need not be functioning. If radios are to be played, tune each one differently, to stations or static or both.
19. Begin whistling near pitcher and then submerge whistle in water while still blowing through it.
20. Simply replace vase and roses back of tub.
21. Grasping symbai handle, crash instrument against surface of water in tub.
22. Syphon soda into glass where ice and campari have already been put.
23. Any 2 pizz. with fingernails on piano strings, together or in succession.
24. Open lid to produce single notes. Use both forearms for cluster.
25. Drink Campari Soda which is ready, not entirely, for there is insufficient time.
26. 'Goose' is a goose whistle.
27. Remove valve for steam production, this time entirely, replacing it at end after other business is finished.

Since floor becomes wet during rehearsal and performance, an assistant should be provided who mops up.

PROPERTIES AND INSTRUMENTS USED IN WATER WALK

1 Chronometer (Stop-watch)
2 Tables 6' x 2' (approx. 2' - 3' high)
1 Table large enough for a tape-machine
1 Bath tub 3/4 filled with water
1 Toy Fish (automotive in water: i.e. mechanical and to be wound up, having movable tail fins; or preferably electrical, battery-run, the fish made of rubber with movable tail fins, activated by connecting wires which are attached to it)
1 25¢ piece (optional)
1 Grand Piano with lid removed so that there is free access to the strings, having a keyboard lid not hinged, so that it may be effectively slammed closed; no piano bench; arrange pedal with weight or other means so that resonance is not stopped by dampers
1 Tape Machine running at 7½ i.p.s.
1 Tape recording entitled Water Walk made especially for this composition
1 Explosive Paper Bottle (exploded by pulling a string) which ejects confetti (not bits of paper, but streamers), obtained in party shops; several will be needed for rehearsal
1 Electric Hot Plate
1 Pressure Cooker with hot water having removable cap or valve at center of lid
1 Supply of Ice Cubes and means for containing them (Ice Bucket or Insulated Paper Bag)
1 Ordinary Drinking Glass (approx. 8" high)
1 Pitcher (approx. 12" high with an opening at least 6" in diameter) with handle
1 Whistle (nondescript)
1 Toy Rubber Duck which sounds when squeezed
1 Vase (approx. 18" high) with water if fresh roses are used
1 Dozen Red Roses (fresh or artificial)
1 Garden Sprinkling Tin Can with handle and water
1 Chinese Gong 12"-16" in diameter with gong beater (yarn-covered) and having string for holding it suspended
1 Bottle of Campari
1 Electric Mixer (with ice cubes in it) capable of breaking up ice
1 Iron pipe (at least 12" long, 1" in diameter)
5 Portable radios of inferior quality
1 Turkish cymbal approx. 12" in diameter with handle
1 Soda Syphon (a second will be required for rehearsal
1 Quail Call activated by squeezing a rubber bulb
1 Goose Whistle
FOR SUGGESTED PLACEMENT OF ABOVE PROPERTIES AND INSTRUMENTS, SEE DIAGRAM.

Waterwalk for Solo Television Performer, **1959-1961**
[Waterwalk pour interprète de télévision solo]

Partition originale
7 feuilles
Technique mixte sur papier
21,59 x 27,94 cm (5 feuilles);
27,94 x 21,59 cm (2 feuilles)
Music Division, The New York Public Library for

the Performing Arts, Astor, Lenox and Tilden
Foundations, New York City, États-Unis

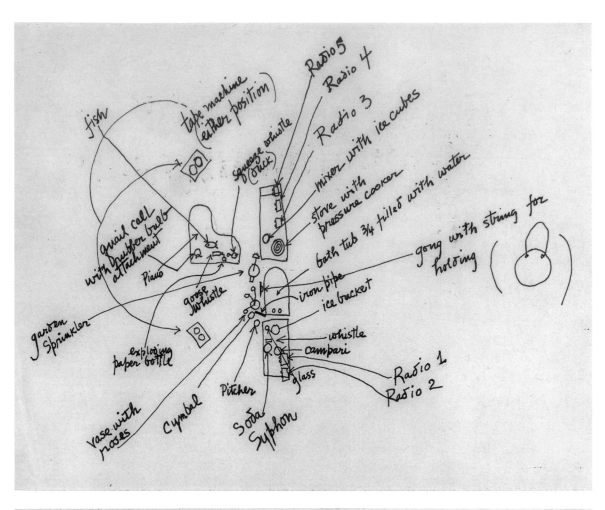

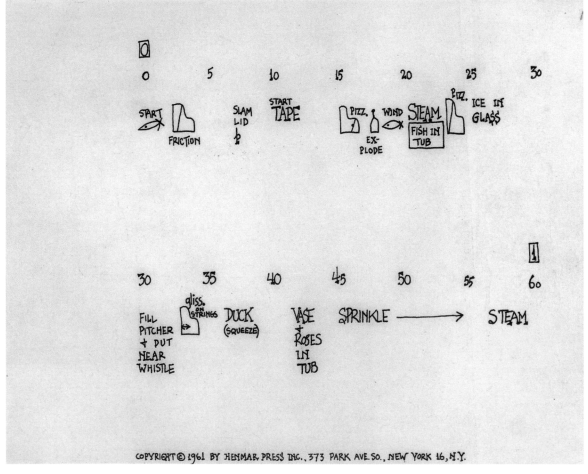

Waterwalk for Solo Television Performer, 1959-1961
[Waterwalk pour interprète de télévision solo]

Partition originale
7 feuilles
Technique mixte sur papier
21,59 x 27,94 cm
(5 feuilles) ;
27,94 x 21,59 cm (2 feuilles)

Music Division, The New York Public Library for the Performing Arts, Astor, Lenox and Tilden Foundations, New York City, États-Unis

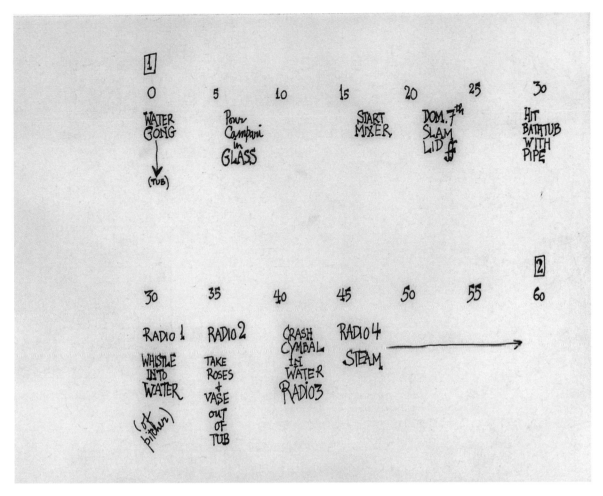

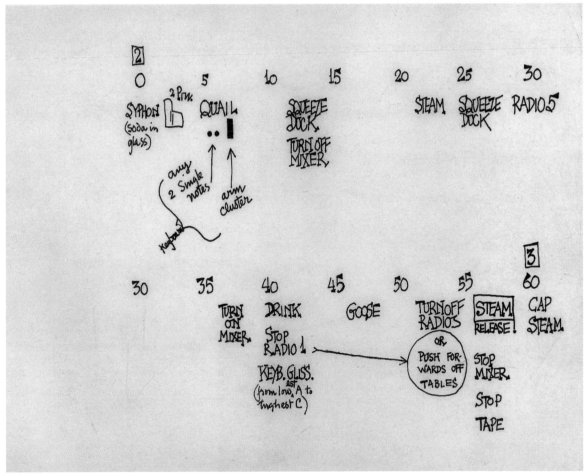

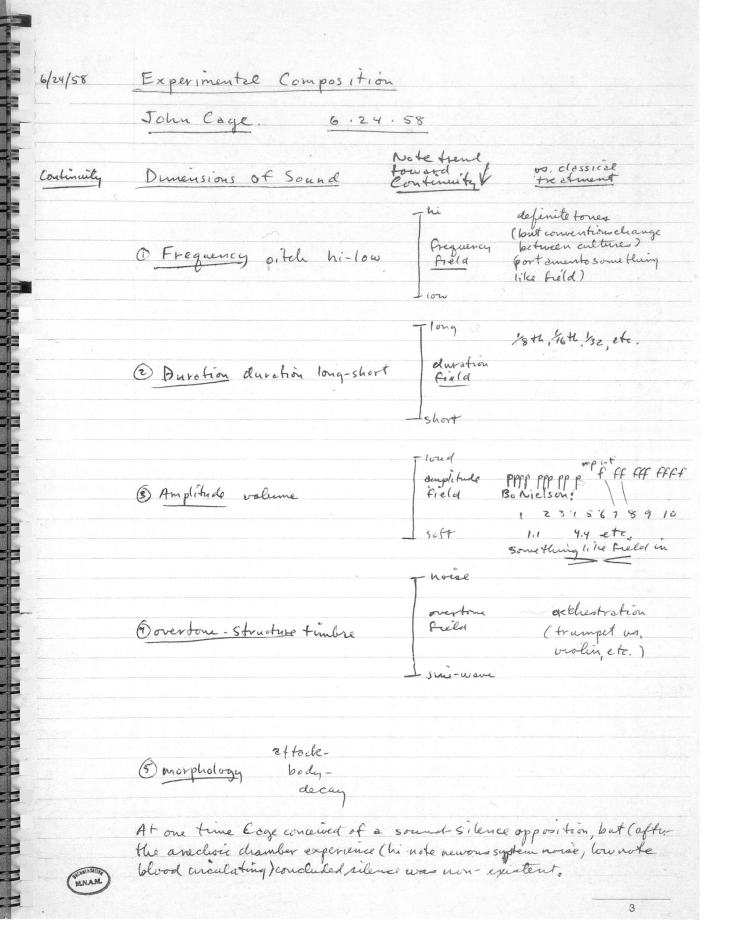

6/24/58

Experimental Composition

John Cage. 6.24.58

Continuity Dimensions of Sound Note trend toward Continuity ↓ vs. classical treatment

① Frequency pitch hi-low
- hi
- Frequency field
- low

definite tones
(but conventions change between cultures)
(portamento something like field)

② Duration duration long-short
- long
- duration field
- short

1/8th, 1/16th, 1/32, etc.

③ Amplitude volume
- loud
- amplitude field
- soft

pppp ppp pp p mp mf f ff fff ffff
Bo Nielson?
1 2 3 4 5 6 7 8 9 10
1.1 4.4 etc.
something like field in

④ overtone-structure timbre
- noise
- overtone field
- sine-wave

orchestration
(trumpet vs. violin, etc.)

⑤ morphology attack-
 body-
 decay

At one time Cage conceived of a sound-silence opposition, but (after the anechoic chamber experience (hi note nervous system noise, low note blood circulating) concluded silence was non-existent.

3

Fluxus

George Brecht
Notebooks, I-II-III,
1991
Cologne, W. König,
D. Daniels (dir.)
3 cahiers, reliure à spirale
32 x 23 cm (chaque cahier)

Centre Pompidou,
Bibliothèque Kandinsky,
Centre de documentation
et de recherche du Mnam,
Paris, France

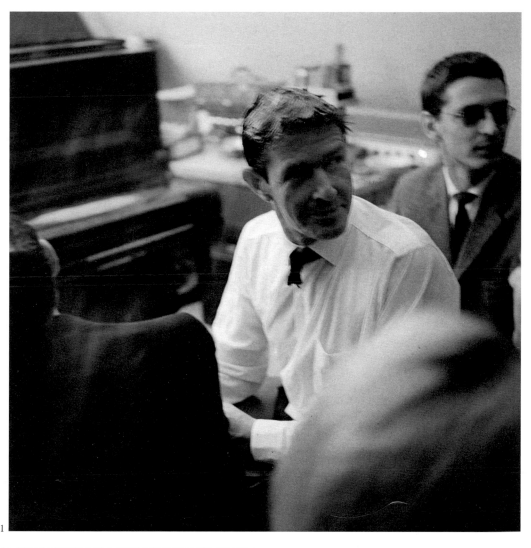

1. *John Cage (à gauche)*, Atelier Mary Bauermeister, Cologne, Allemagne (ex-RFA), Concert du 14 octobre 1961

Photographie noir et blanc
Photographie :
Klaus Barisch

2. et 3. *Nam June Paik coupe la chemise de John Cage*, Atelier Mary Bauermeister, Cologne, Allemagne

(ex-RFA), Concert du 14 octobre 1961
Photographie noir et blanc
Photographie :
Klaus Barisch

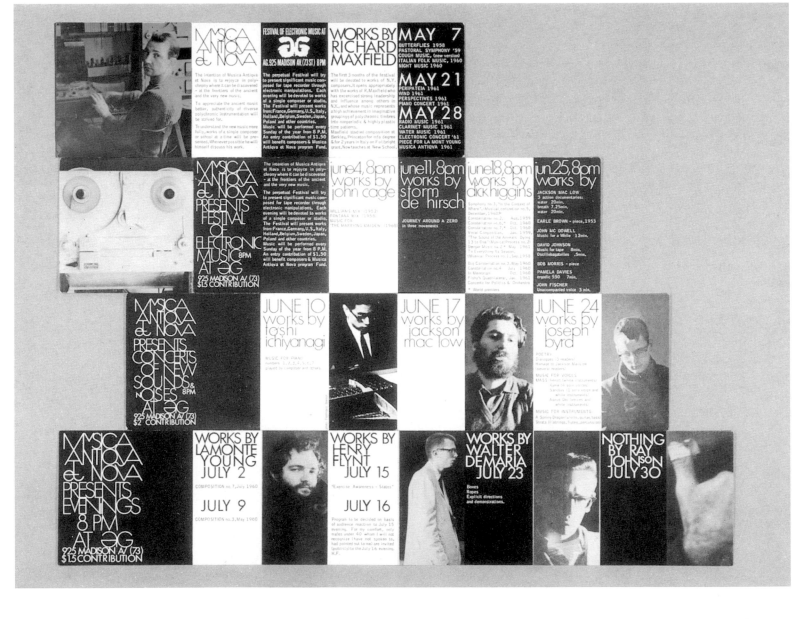

Musica antiqva et nova,
AG Gallery, New York City, États-Unis, 7 mai-30 juillet 1961

Cartons d'invitation
(conçus par G. Maciunas)
Staatsgalerie Stuttgart,
Archiv Sohm, Stuttgart,
Allemagne

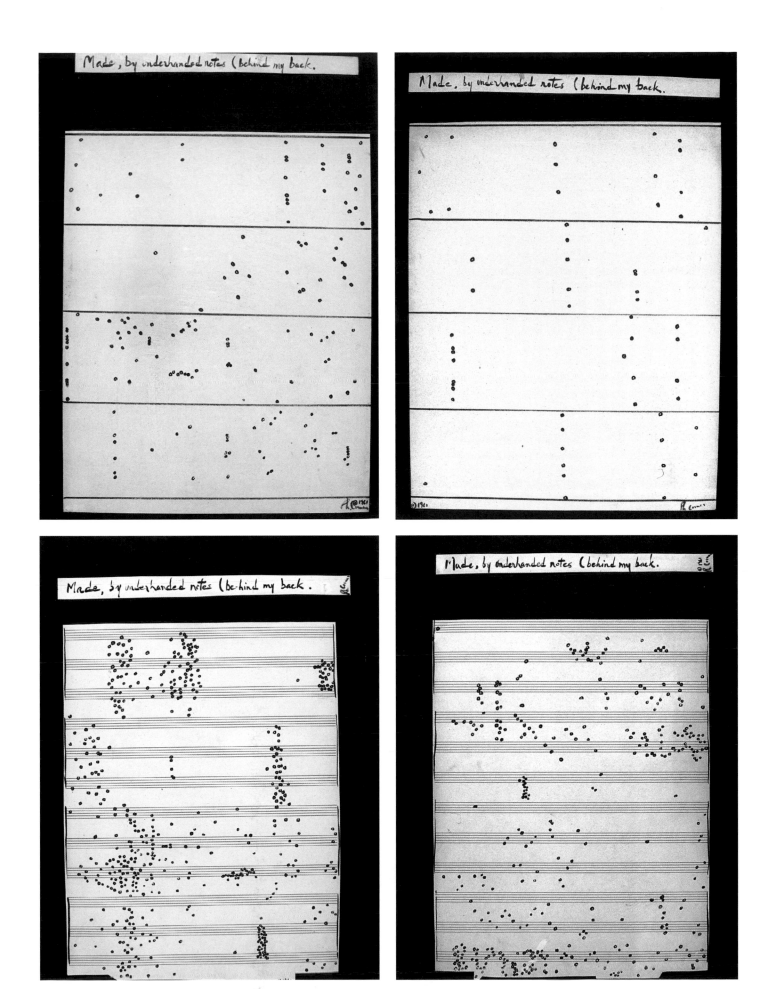

Philip Corner
Made by Underhanded Notes (Behind My back), **1961**
Partition originale
2 feuilles recto verso

Feutre sur papier
35,5 x 28 cm
(chaque feuille)
Coll. Musée d'art
contemporain. Division
des Affaires culturelles.
Ville de Lyon, France

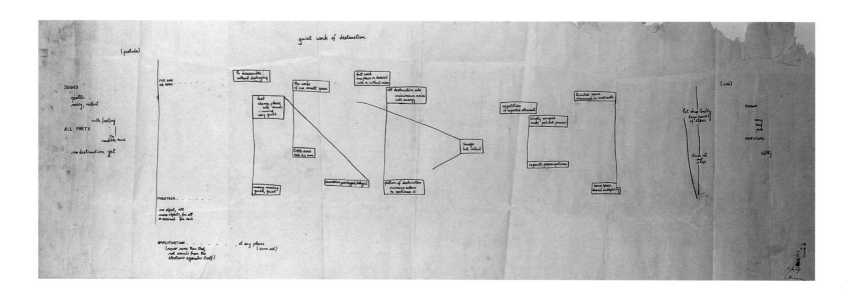

Philip Corner
Quiet Work of
Destruction, 1962
[Calme travail de
destruction]
Partition originale

Encre sur papier
33 x 96 cm
Museum moderner Kunst
Stiftung Ludwig Wien,
Vienne, Autriche. Ehemals
Sammlung Hahn, Cologne,
Allemagne

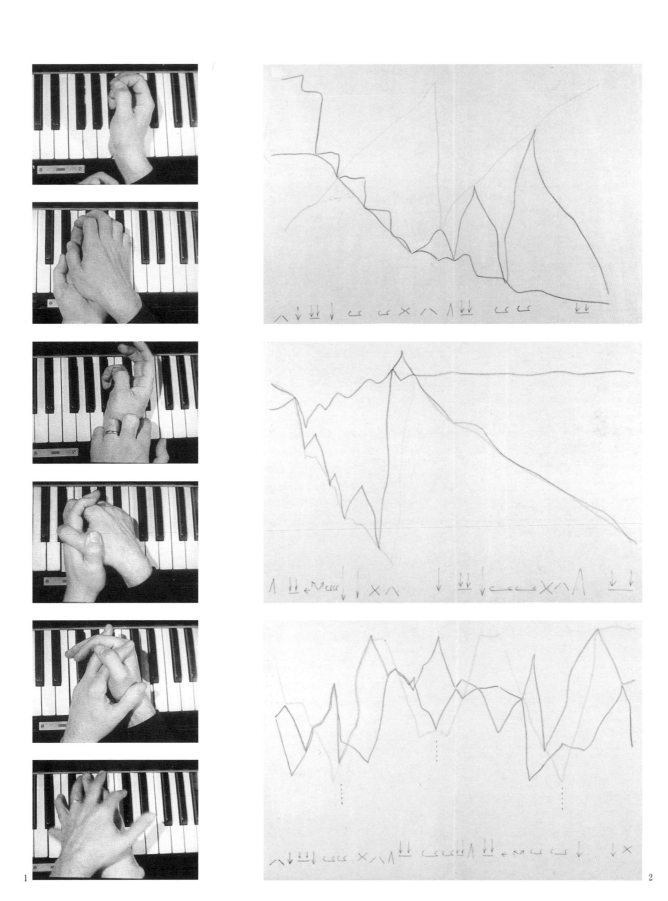

1. Giuseppe Chiari
Gesti sul piano,
1972-1973

[Gestes sur le piano]
24 photographies
noir et blanc
10,4 x 14,9 cm
(chaque photographie)

Neues Museum –
Staatliches Museum für
Kunst und Design in
Nürnberg, Sammlung René
Block Leihgabe im Neuen
Museum in Nürnberg,
Nuremberg, Allemagne

2. Giuseppe Chiari
Vecchia Partitura,
1962

[Vieille Partition]
Partition originale

3 feuilles
Encre et crayon sur papier
33 x 48 cm (chaque feuille)
Coll. Pedrini, Gênes, Italie

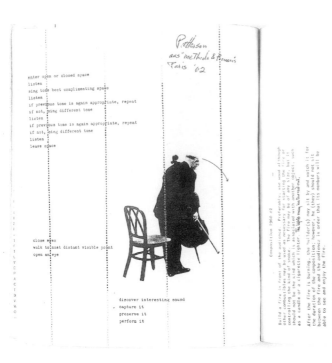

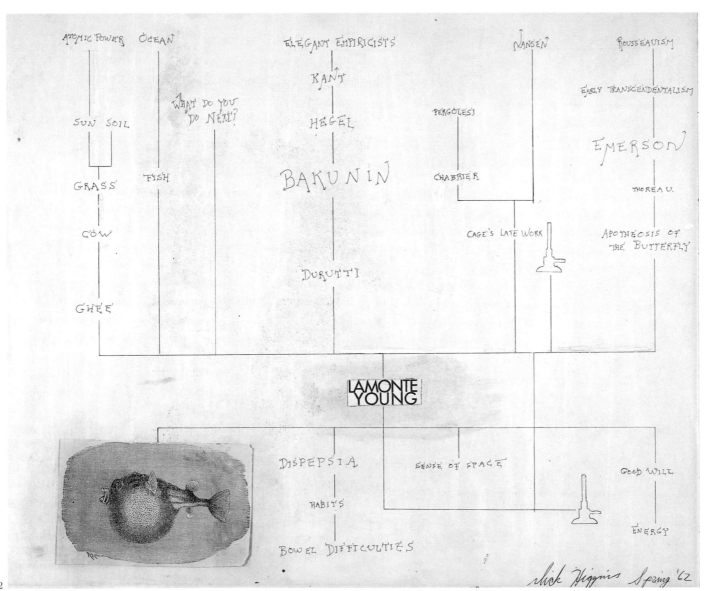

1. *Décoll/age. Bulletin aktueller Ideen*, nº 1, 1962
Éd. W. Vostell, Cologne, Allemagne
Revue

Environ 29 x 22 cm (fermé)
Centre Pompidou, Bibliothèque Kandinsky, Centre de documentation et de recherche du Mnam, Paris, France

2. Dick Higgins
Essay on La Monte Young, 1962
Encre sur papier et collage 45,7 x 53,2 cm (encadré)

The Gilbert and Lila Silverman Fluxus Collection, Detroit, États-Unis

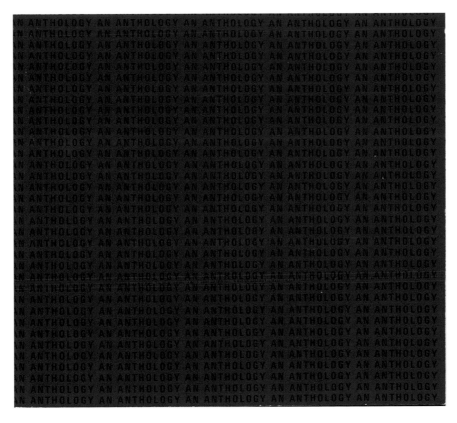

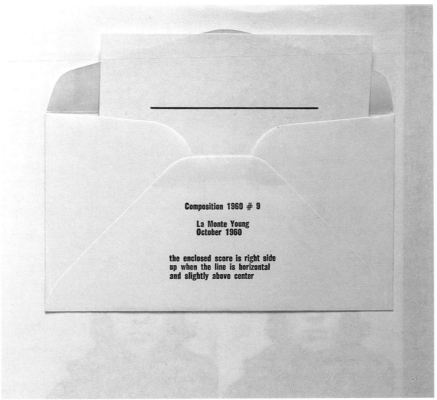

Composition 1960 # 9

La Monte Young
October 1960

the enclosed score is right side
up when the line is horizontal
and slightly above center

An Anthology, 1970
(New York, 2ⁿᵈᵉ édition ;
1ʳᵉ édition, 1963)
La Monte Young (dir.)
Éd. La Monte Young et
Jackson Mac Low

(conçu par G. Maciunas)
21 x 23 cm
Centre Pompidou,
Bibliothèque Kandinsky,
Centre de documentation
et de recherche du Mnam,
Paris, France

1

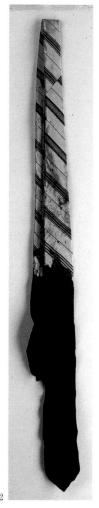

2

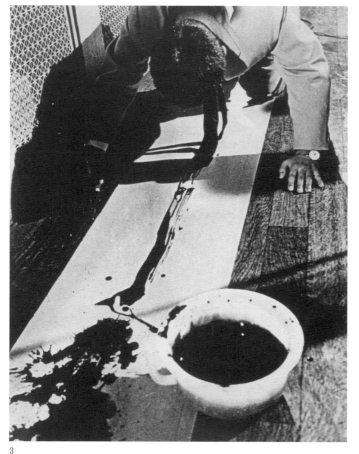

3

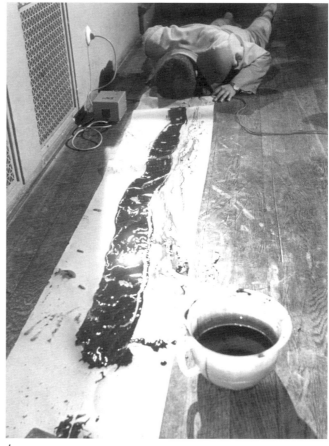

4

1. et 2. Nam June Paik
Zen for Head
(I u. II), 1962
[Zen pour la tête (I et II)]

Encre et tomate sur
papier ; encre sur cravate
406 x 36 cm (papier) ;
28 x 5,5 cm (cravate)
Museum Wiesbaden,
Wiesbaden, Allemagne

3. et 4. *Nam June Paik,*
« *Zen for Head* »,
Fluxus
Internationale
Festspiele neuester
Musik, Städtisches
Museum, Wiesbaden,

Allemagne (ex-RFA),
1er-23 septembre 1962
Photographies noir et blanc

FLUXUS * INTERNATIONALE FESTSPIELE NEUESTER MUSIK

IM HÖRSAAL DES STÄDTISCHEN MUSEUMS, WIESBADEN

SAMSTAG 1. SEPT. 1962 14:30 UHR — KONZERT NR.1, KLAVIER KOMPOSITIONEN – U.S.A., K.E.WELIN UND F.RZEWSKI - PIANISTEN. JOHN CAGE: 31'57.9864"/PHILIP CORNER: KLAVIER TATIGKEITEN (FÜR EIN KLAVIER UND VIELE SPIELER) & FLUX & FORM NR. 7 & 14 / TERRY RILEY: KONZERT FÜR 2 PIANISTEN UND TONBAND / T.JENNINGS: KLAVIER STÜCKE / JED CURTIS: KLAVIER STÜCK / GRIFITH ROSE: 2. ENNEAD / DICK HIGGINS: CONSTELLATION NR.1(FÜR 2 KLAVIERE UND 3 RADIOS) / LA MONTE YOUNG: "566" FÜR HENRY FLYNT & KLAVIER STÜCKE FÜR DAVID TUDOR NR.2 / GEORGE BRECHT: FÜNF KLAVIER STÜCKE 1961 UND DREI KLAVIER STÜCKE 1962

SAMSTAG 1. SEPT. 20:00 UHR — KONZERT NR.2 KLAVIER KOMPOSITIONEN - JAPAN, K.E.WELIN - PIANIST. TOSHI ICHIYANAGI: MUSIK FÜR KLAVIER NR.1 BIS NR.7 / YORIAKI MATSUDAIRA: INSTRUKTIONEN FÜR KLAVIER / SHINICHI MATSUSHITA: MOSAIKEN / YOKO ONO: EIN STÜCK UM DEN HIMMEL ZU SEHEN / KEIJIRO SATO: CALIGRAPHY / YUJI TAKAHASHI: EKSTASIS / TORU TAKEMITSU: KLAVIER ENTFERNUNG UND ÜBERGANG / YASUNAO TONE: KLAVIER TON MIT TONBAND / GEORGE YNASA: PROJECTION ESEMPLASTIC I, II UND III

SONNTAG 2. SEPT. 14:30 UHR — KONZERT NR.3, KLAVIER KOMPOSITIONEN - EUROPA, K.E.WELIN - PIANIST. K.H.STOCKHAUSEN: KLAVIERSTÜCK IV / G.LIGETI: TROIS BAGATELLES / G.M.KOENIG: 2 KLAVIER STÜCKE / KONRAD BOEHMER: KLANGSTÜCK & POTENTIAL / JAN MORTHENSON: COURANTE / LARS J.WERLE: GRILLER FÜR PIANIST / MICHAEL VON BIEL: EIN BUCH FÜR DREI / DIETER SCHNEBEL: REACTIONS (KONZERT FÜR EINEN INSTRUMENTALISTEN & PUBLIKUM) & VISIBLE MUSIK FÜR 1 DIRIGENTEN UND 1 INSTRUMENTALISTEN.

SONNTAG 2. SEPT. 20:00 UHR — KONZERT NR.4, KLAVIER KOMPOSITIONEN - EUROPA, F.RZEWSKI - PIANIST. JACQUES CALONNE: QUADRANGLES SUIVIS DE FENETRES ET BOUCLES / PAOLO EMILIO CARAPEZZA: 9o CIELO / GIUSEPPE CHIARI: GESTI SUL PIANO / SYLVANO BUSSOTTI: POUR CLAVIER, 5 KLAVIER STÜCKE FÜR DAVID TUDOR & PER TRE (FÜR EIN KLAVIER UND 3 PIANISTEN)/ FREDERIC RZEWSKI: STUDIEN & TRÄUME / LUCIER: ACTION MUSIC FOR PIANO BOOK I / MACCHI: TITONE / MARCHETTI MUSIK

SAMSTAG 8. SEPT. 20:00 UHR — KONZERT NR.5, KOMPOSITIONEN FÜR ANDERE INSTRUMENTE UND STIMMEN – U.S.A., GEORGE BRECHT: KARTENSTÜCK FÜR STIMMEN / JOHN CAGE: SOLO FÜR STIMME (2)1960 / PHILIP CORNER: PASSIONATE EXPANSE OF THE LAW / DICK HIGGINS: CONSTELLATION NR.4 & NR.7 / TERRY JENNINGS: STREICHQUARTETT / PHILIP KRUMM: MUSTER (FÜR STREICHQUARTETT) / JACKSON MAC LOW: BUCHSTABEN FÜR IRIS NUMMERN FÜR DIE STILLE UND DANKE – EINE ZUSAMMENARBEIT FÜR LEUTE / TERRY RILEY: UMSCHLAG 1960 (FÜR STREICHQUARTETT) / EMMETT WILLIAMS:EIN ZWEIFELHAFTES LIED IN VIER RICHTUNGEN FÜR 5 STIMMEN / GEORGE BRECHT: STREICHQUARTETT / LA MONTE YOUNG: KOMPOSITION 1960 NR.7 (FÜR STREICHQUARTETT)

SONNTAG 9. SEPT. 14:30 UHR — KONZERT NR.6, KOMPOSITIONEN FÜR ANDERE INSTRUMENTE UND STIMMEN - JAPAN, TOSHI ICHIYANAGI: STANZEN & PILE / KENJIRO EZAKI: BEWEGLICHE PULSE & DISCRETION / YORITSUNE MATSUDAIRA: EIN STÜCK FÜR SOLO FLÖTE / YASUNAO TONE: ANAGRAMM FÜR STREICHE / YOKO ONO: DER PULS /

SONNTAG 9. SEPT. 20:00 UHR — KONZERT NR.7, KOMPOSITIONEN FÜR ANDERE INSTRUMENTE UND STIMMEN - EUROPA, MICHAEL VON BIEL: STREICH MUSIK / GEORGE MACIUNAS: SOLO FÜR STIMME UND MIKROPHON / GRIFITH ROSE: STREICHQUARTETT / FREDERIC RZEWSKI: SOLILOQUY (FÜR VIOLINE) UND THREE RHAPSODIES FOR SLIDE WHISTLES / BENJAMIN PATTERSON: VARIATIONEN FÜR KONTRABASS /

FREITAG 14. SEPT. 20:00 UHR — KONZERT NR.8, KONKRETE MUSIK & HAPPENINGS – U.S.A., JOSEPH BYRD: ZWEI STÜCKE FÜR RICHARD MAXFIELD, 1960 / JOHN CAGE: VARIATIONS / GEORGE BRECHT: KARTENSTÜCK FÜR OBJEKTE,TRÖPFELNDE MUSIK ,KERZEN STÜCK FÜR RADIOS & SOLO FÜR EINEN BLÄSER / JED CURTIS: GAVOTTE, ALLEMAND, UND GIGUE / DICK HIGGINS: GEFÄHRLICHE MUSIK NR.2 UND GRAPHIS 82 / JACKSON MAC LOW: EIN STÜCK FÜR SARI DIENES / TERRY RILEY: OHR STÜCK (FÜR PUBLIKUM) /

SAMSTAG 15. SEPT. 20:00 UHR — KONZERT NR.9, KONKRETE MUSIK & HAPPENINGS - JAPAN, TOSHI ICHIYANAGI: MUSIK FÜR ELEKRISCHE METRONOM & IBM MUSIK / K. AKIYAMA: EINE GEHEIM METHODE / TAKENHISA KOSUGI: MICRO I & MANODHARMA I / YOKO ONO: ZWEI STÜCKE / YASUNAO TONE: TAGE, NUMMER & UNTERREDUNG / GEORGE YNASA: MUSIQUE CONCRETE UND AOINOUE /

SONNTAG 16. SEPT. 20:00 UHR — KONZERT NR.10, KONKRETE MUSIK & HAPPENINGS - INTERNATIONAL, NAM JUNE PAIK: SIMPLE / PIERRE MERCURE: STRUC-TURES METALLIQUES NR.3 / NAM JUNE PAIK: HOMMÂGE À JOHN CAGE / ETUDE FOR PIANOFORTE UND SONATA QUAZI UNA FANTASIA / DIETER SCHNEBEL:SICHTBARE MUSIK FÜR EINEN DIRIGENTEN / MACIUNAS: IN MEMORIAM FÜR ADRIANO OLIVETTI / BENJAMIN PATTERSON: SEPTET AUS "LEMONS" UND OVERTURE (2. DARSTELLUNG) / GEORGE BRECHT: WORD EVENT

22. SEPT. 14:30 UHR — KONZERT NR.11, TONBAND MUSIK UND FILME – U.S.A., JOHN CAGE: FONTANA MIX, MUSIC FOR THE MARRYING MAIDEN / LA MONTE YOUNG: ZWEI TÖNE / STAN VANDERBEEK: FILMEN / DICK HIGGINS: REQUIEM FOR WAGNER THE CRIMINAL MAYOR

22. SEPT. 20:00 UHR — KONZERT NR.12, TONBAND MUSIK - U.S.A., RICHARD MAXFIELD: HUFTEN MUSIK / RADIO MUSIK / DAMPF / PASTORAL SYMPHONY / PERSPECTIVES / NACHT MUSIK

SONNTAG 23. SEPT. 14:30 UHR — KONZERT NR.13, TONBAND MUSIK UND FILME - JAPAN, KANADA. TOSHI ICHIYANAGI: KAIKI / NOBUTAKA MIZUNO: TONBAND STÜCK / TORU TAKEMITSU: VOCALISM A-I & WASSER MUSIK / YASUNAO TONE: COSTUME UND WARANIN / GEORGE YNASA: AOI-NO-UE /TESHIGAHARA: FILM / YOJI KURI: HUMAN ZOO / OSHIMA: FILM / HANI: FILM / ISTVAN ANHALT: COMPOSITION NR.4 /CIONI CARPI & L. PORTUGAIS: POINT ET CONTREPOINT (FILM) / MAURICE BLACKBURN: JE (FILM)

SONNTAG 23. SEPT. 20:00 UHR — KONZERT NR.14, TONBAND MUSIK - FRANKREICH, "LES PREMIERES DECOUVERTES": P.SCHAEFFER: ETUDE AUX CASSEROL P.HENRY: MUSIQUE SANS TITRE / P.ARTHUYS: NATURE MORTE À LA GUITARE / A.HODEIR: JAZZ ET JAZZ "RECHERCHES RECENTES": L.FERRARI: ETUDE AUX ACCIDENTS & TÊTE ET QUEUE DU DRAGON / F.B.MACHE: PRÉLUDE / E. CANTON: ETUDE / J. HIDALGO: ETUDE / B. PARMEGIANI: ETUDE / F. BAYLE: TREMPLINS & LIGNES ET POINTS / M. PHILIPPOT: AMBIANCE II / P. CARSON: ETUDE / P.SCHAEFFER: SIMULTANÉ CAMEROUNAIS /

EINTRITTS-KARTEN: FÜR JEDES KONZERT DM 3 — FÜR EIN ABONNEMENT(14 KONZERTE) DM 20 — FÜR STUDENTEN DM 1.50 — EINTRITTSKARTEN SIND AM EINGANG ZU ERHALTEN ODER DURCH: VORVERKAUF AM HAUPTBAHNHOF, WIESBADEN

FLUXUS * EINE INTERNATIONALE ZEITSCHRIFT NEUESTER KUNST, ANTIKUNST, MUSIK, ANTIMUSIK, DICHTUNG, ANTIDICHTUNG, ETC. /

1

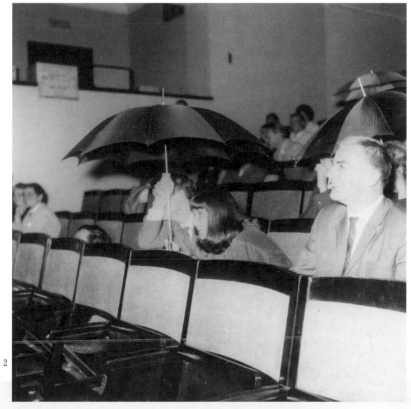

2

1. *Fluxus.* **Internationale Festspiele neuester Musik, Städtisches Museum, Wiesbaden, Allemagne (ex-RFA),** 1er-23 septembre 1962 Affiche (conçue par G. Maciunas), 42 x 30 cm Staatsgalerie Stuttgart, Archiv Sohm, Stuttgart, Allemagne

2. *Vue du public,* **Fluxus Internationale Festspiele neuester Musik, Städtisches Museum, Wiesbaden, Allemagne (ex-RFA),** 1er-23 septembre 1962 Photographie noir et blanc

1

2

4

5

1. *Parmi les actions simultanées : Alison Knowles et Nam June Paik dans « Concert for Orchestra » de George Brecht ; George Maciunas dans « Solo* *for Violin, Viola, Cello or Contrabass » de George Brecht,* Fluxus Internationale Festspiele neuester Musik, Städtisches Museum, Wiesbaden, Allemagne (ex-RFA), 1er-23 septembre 1962 Photographie noir et blanc

2. *Parmi les actions simultanées : George Maciunas dans « Solo for Violin, Viola, Cello or Contrabass » de George Brecht ; Dick Higgins dans « Solo for Violin »* *de George Maciunas ; Ben Patterson, « Solo for Double Bass »,* Fluxus Internationale Festspiele neuester Musik, Städtisches Museum, Wiesbaden, Allemagne (ex-RFA), 1er-23 septembre 1962 Photographie noir et blanc

3. *Parmi les actions simultanées : Dick Higgins dans « Solo for Violin » de George Maciunas ; Ben Patterson, « Solo for Double Bass », Fluxus* Internationale Festspiele neuester Musik, Städtisches Museum, Wiesbaden, Allemagne (ex-RFA), 1er-23 septembre 1962 Photographie noir et blanc

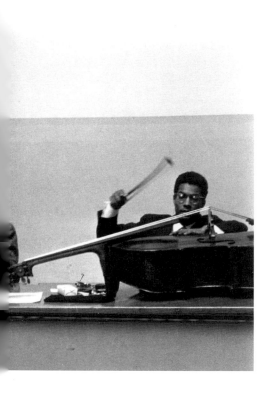
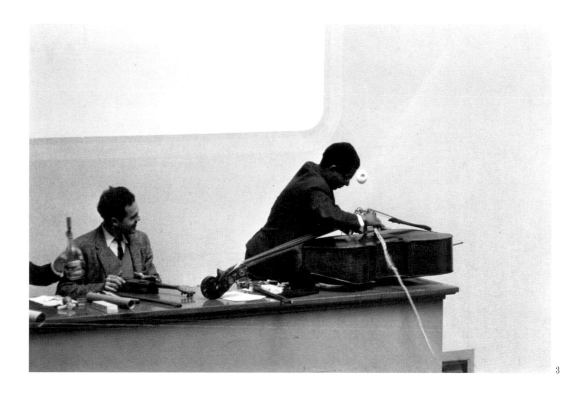

4. *Ben Patterson,*
« Solo for Double
Bass »,
Fluxus Internatio-
nale Festspiele
neuester Musik,
Städtisches Museum,
Wiesbaden,

Allemagne (ex-RFA),
1ᵉʳ-23 septembre 1962
Photographie noir et blanc

5. *Alison Knowles*
et Dick Higgins
dans « Danger Music
nº 2 » de Dick Higgins,
Fluxus Internationale
Festspiele neuester
Musik, Städtisches
Museum, Wiesbaden,

Allemagne (ex-RFA),
1ᵉʳ-23 septembre 1962
Photographie noir et blanc

6. *Emmett Williams,*
Wolf Vostell,
Nam June Paik,
Dick Higgins,
Ben Patterson,
George Maciunas
interprètent
« Piano Activities »

de Philip Corner,
Fluxus Internationale
Festspiele neuester
Musik, Städtisches
Museum, Wiesbaden,
Allemagne (ex-RFA),
1ᵉʳ-23 septembre 1962
Photographie noir et blanc

Kommissarischer Tätenleiter!
NEO-DADA in der Musik
Vorspruch: Jean-Pierre Wilhelm

Poster 2 — Festum Fluxorum, Paris

AMERICAN STUDENTS & ARTISTS CENTER, 261 Bd. RASPAIL, PARIS 14e
CENTRE DE MUSIQUE (direction musicale - Keith Humble) PRESENTE

FESTVM FLVXORVM

POESIE, MUSIQUE et ANTIMUSIQUE EVENEMENTIELLE et CONCRETE

3 DECEMBRE 1962 LUNDI 20.30 HRS. CONCERT No.1, MUSIQUE EVENEMENTIELLE. RAOUL HAUSMANN: POESIE PHONETIQUE / JOSEPH BYRD: PIECE FOR R. MAXFIELD / JACKSON MAC LOW: THANKS II / ROBERT WATTS: NEWS & TWO INCHES / EMMETT WILLIAMS: ALPHABET SYMPHONY / G.BRECHT: DRIP MUSIC & DIRECTION / GEORGE MACIUNAS: IN MEMORIAM TO ADRIANO OLIVETTI / DICK HIGGINS: CONSTELLATION No.7 & 4 / BENJAMIN PATTERSON: SEPTET FROM 'LEMONS' AND SOLO FOR DANCER / LA MONTE YOUNG: COMPOSITION 1961 NUMBER 29 / NAM JUNE PAIK: ONE FOR VIOLIN SOLO & SERENADE FOR ALISON / WOLF VOSTELL: DECOLLAGE 'KLEENEX' / ALISON KNOWLES: PROPOSITION / TERRY RILEY: EARPIECE / G. BRECHT: WORD EVENT.

4 DECEMBRE 1962 JEUDI 20.30 HRS. CONCERT No.2, MUSIQUE INSTRUMENTALE ET VOCALE. JACKSON MAC LOW: LETTERS FOR IRIS NUMBERS FOR SILENCE & BIBLICAL POEMS / DICK HIGGINS: GRAPHIS 82 / EMMETT WILLIAMS: 4-DIRECTIONAL SONG OF DOUBT FOR 5 VOICES / GEORGE MACIUNAS: SOLO FOR UKULELE & SOLO FOR MOUTH AND MICROPHONE / BENJAMIN PATTERSON: VARIATIONS FOR DOUBLE BASS / GEORGE BRECHT: CARD PIECE FOR VOICE, FLUTE SOLO, STRING QUARTET AND SAXOPHONE SOLO / LA MONTE YOUNG: COMPOSITION 1960 No. 7 (STRING QUARTET)

5 DECEMBRE 1962 MARDI 20.30 HRS. CONCERT No.3, DANIEL SPOERRI: COMPOSITION No. X / KENJIRO EZAKI: DISCRETION / TOSHI ICHIYANAGI: STANZAS AND MUSIC FOR ELECTRIC METRONOME / YASUNAO TONE: ANAGRAM FOR STRINGS / EMMETT WILLIAMS: LITANY AND RESPONSE / TAKEHISA KOSUGI: MICRO I & ANIMA I / ROBERT PAGE: GUITAR SOLO / NAM JUNE PAIK: TO BE DETERMINED

6 DECEMBRE 1962 MERCREDI 20.30 HRS. CONCERT No.4, ROBERT FILLIOU: POI POI SYMPHONY No. 2 / ARTHUR KÖPCKE: MUSIC WHILE YOU WORK / ROBERT WATTS: EVENT 13 / SYLVANO BUSSOTTI: PIECE FOR PAIK / SIMONE MORRIS: DANCE CONSTRUCTION / GEORGE BRECHT: CANDLE PIECE FOR RADIOS / DICK HIGGINS: DANGER MUSIC No. 17 / DIETER SCHNEBEL: VISIBLE MUSIC II, / SOLO FOR ONE CONDUCTOR / TOSHI ICHIYANAGI: IBM FOR MERCE CUNNINGHAM / B. PATTERSON: TWO PIECES FROM METHODS & PROCESSES / LA MONTE YOUNG: COMPOSITION 1960 No.3

7 DECEMBRE 1962 VENDREDI 20.30 HRS. CONCERT No.5, POUR PIANO. TOSHI ICHIYANAGI: MUSIC FOR PIANO NOS. 2, 5 AND 7 / LA MONTE YOUNG: 566 TO HENRY FLYNT / GYORGY LIGETI: TROIS BAGATELLES / PHILIP CORNER: PIANO ACTIVITIES FOR 10 PIANISTS / GEORGE MACIUNAS: PIANO PIECE No.11 FOR N.J.P. / GIUSEPPE CHIARI: GESTI SUL PIANO / GRIFITH ROSE: SECOND ENNEAD / TERRY RILEY: PIECE FOR 2 PIANOS & MAGNETIC TAPE / YORIAKI MATSUDAIRA: CO - ACTION / GEORGE BRECHT: INCIDENTAL MUSIC / LA MONTE YOUNG: PIANO PIECE FOR D. TUDOR No.2

8 DECEMBRE 1962 SAMEDI 19.00 HRS. CONCERT No.6, MUSIQUE ENREGISTREE ET FILMS. JOHN CAGE: MUSIC FOR THE MARRYING MAIDEN & FONTANA MIX / RICHARD MAXFIELD: COUGH MUSIC, RADIO MUSIC, / SYMPHONY AND NIGHT MUSIC / STAN VANDERBEEK: (FILMS) A LA MODE, WHAT WHO HOW, ACHOO MR. KEROOCHEV / CIONI CARPI: POINT AND COUNTERPOINT / GEORGE BRECHT: 5 YELLOW EVENTS, AND 2 DURATIONS / NAM JUNE PAIK: FILMS / DICK HIGGINS: REQUIEM

8 DECEMBRE 1962 SAMEDI 21.00 HRS. CONCERT No.7 POESIE OUVERTE, FRANÇOIS DUFRENE: LE TOMBEAU DE PIERRE LAROUSSE / ROBERT FILLIOU: PERE LACHAISE No.1 / BRION GYSIN: PERMUTATIONS SANS FIN / JEAN-CLARENCE LAMBERT: X ALEAS / GHERASIM LUCA: QUART D'HEURE DE CULTURE METAPHYSIQUE. SOIREE ORGANISEE AVEC LE CONCOURS DU DOMAINE POETIQUE ET LA PARTICIPATION DE JACQUES GRUBER ET JEAN-LOUP PHILIPPE.

PLACES: 4.N.F., 2.N.F. ETUDIANTS, 20.N.F. ABONNEMENT POUR LES 7 CONCERTS

Poster 3 — Festum Fluxorum Fluxus, Düsseldorf

FESTVM FLVXORVM
FLUXUS

MUSIK UND ANTIMUSIK
DAS INSTRUMENTALE THEATER

Staatliche Kunstakademie Düsseldorf, Eiskellerstraße am 2. und 3. Februar 20 Uhr als ein Colloquium für die Studenten der Akademie

George Maciunas	Daniel Spoerri	Toshi Ichiyanagi
Nam June Paik	Alison Knowles	Cornelius Cardew
Emmet Williams	Bruno Maderna	Pär Ahlbom
Benjamin Patterson	Alfred E. Hansen	Gherasim Luca
Takenhisa Kosugi	La Monte Young	Brion Gysin
Dick Higgins	Henry Flynt	Stan Vanderbeek
Robert Watts	Richard Maxfield	Yoriaki Matsudaira
Jed Curtis	John Cage	Simone Morris
Dieter Hülsmanns	Yoko Ono	Sylvano Bussotti
George Brecht	Jozef Patkowski	Musika Vitalis
Jackson Mac Low	Joseph Byrd	Jak K. Spek
Wolf Vostell	Joseph Beuys	Frederic Rzewski
Jean Pierre Wilhelm	Grifith Rose	K. Penderecki
Frank Trowbridge	Philip Corner	J. Stasulenas
Terry Riley	Achov Mr. Keroochev	V. Landsbergis
Tomas Schmit	Kenjiro Ezaki	A. Salcius
Gyorgi Ligeti	Jasunao Tone	Kuniharu Akiyama
Raoul Hausmann	Lucia Dlugoszewski	Joji Kuri
Caspari	Istvan Anhalt	Tori Takemitsu
Robert Filliou	Jörgen Friisholm	Arthur Köpcke

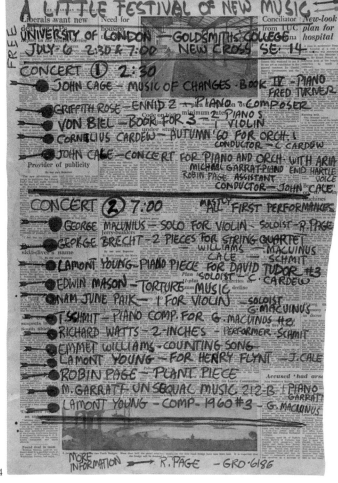

Poster 5 — Fluxus, Nikolai Kirke, Copenhague

NIKOLAI KIRKE

23. og 24. samt 26., 27. og 28. november 1962 kl. 20

samt

ALLÉ SCENEN

Søndag den 25. november 1962 kl. 15

FLUXUS

MUSIK OG ANTI-MUSIK
DET INSTRUMENTALE TEATER

6 PRO- ET CONTRAGRAMMER

Medvirkende:

Nam June	Paik
Dick	Higgins
Alison	Knowles
Emmett	Williams
Arthur	Køpcke
Albert	Mertz
Wolf	Vostell
Robert	Filliou
George	Maciunas
Jørgen	Friisholm
Musica	Vitalis
med	flere

Arr. af: Det Unge Tonekunstnerselskab - Galerie Køpcke - Kunstbiblioteket, Nikolai Kirke

Entré 4 kr. - Abonnement 15 kr. Billetsalg hos Wilhelm Hansen, Gothersgade 9, Central 5457 samt ved indgangen. Billetsalg til søndag den 25. november: Allé scenen, Central 1490

1. *Neo-Dada in der Musik*, Kammerspiele, Düsseldorf, Allemagne (ex-RFA), 16 juin 1962
Programme 19,4 x 20,7 cm (fermé) Centre Pompidou, Bibliothèque Kandinsky, Centre de documentation et de recherche du Mnam, Paris, France

2. *Festum Fluxorum, Poésie, Musique et Antimusique événementielle et concrète*, American Students & Artists Center, Paris, France, 3-8 décembre 1962
Affiche (conçue par G. Maciunas) 32,6 x 23 cm Coll. Musée d'art contemporain. Division des Affaires culturelles. Ville de Lyon, France

3. *Festum Fluxorum Fluxus. Musik und Antimusik. Das Instrumentale Theater*, Staatliche Kunstakademie, Düsseldorf, Allemagne (ex-RFA), 1er-3 février 1963
Affiche 48 x 23,6 cm Staatsgalerie Stuttgart, Archiv Sohm, Stuttgart, Allemagne

4. *A Little Festival of New Music*, Goldsmiths' College, Londres, Royaume-Uni, 6 juillet 1964
Affiche originale (conçue par R. Page) Feutre sur papier journal 60 x 42 cm Staatsgalerie Stuttgart, Archiv Sohm, Stuttgart, Allemagne

5. *Fluxus. Musik og Anti-Musik. Det Instrumentale Teater*, Nikolai Kirke, Copenhague, Danemark, 23-28 novembre 1962

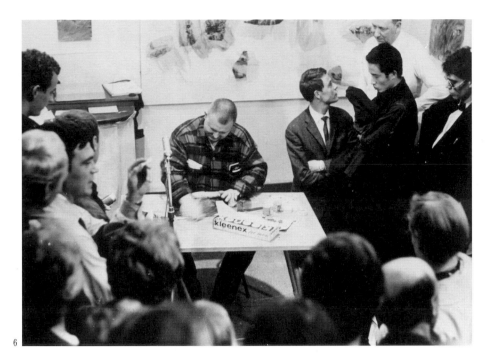

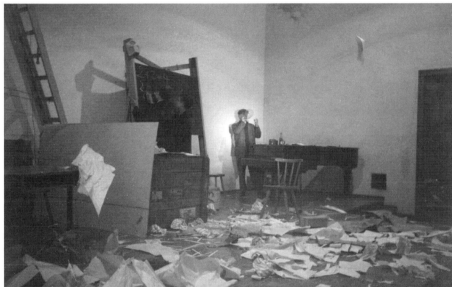

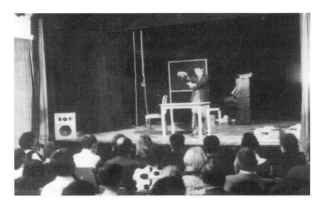

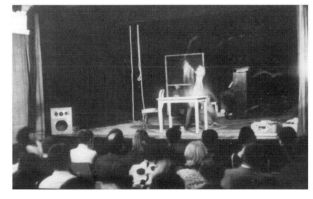

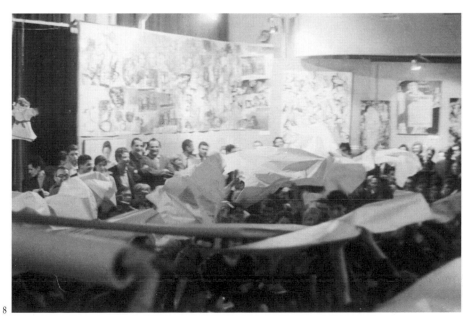

Affiche
83,5 x 62 cm
Staatsgalerie Stuttgart,
Archiv Sohm, Stuttgart,
Allemagne

6. *Wolf Vostell*,
« Kleenex »,
Parallele
Aufführung neues-
ter Musik,
Galerie Monet,

Amsterdam,
Pays-Bas,
5 octobre 1962
Photographie noir et
blanc

7. *Emmet Williams*,
« Alphabet
Symphony »,
Festum Fluxorum
Fluxus. Musik und
Antimusik. Das
Instrumentale
Theater, Staat-

liche Kunstaka-
demie, Düsseldorf,
Allemagne
(ex-RFA),
2-3 février 1963
Photographie noir et
blanc. Photographe :
Reiner Ruthenbeck

8. **« Paper Piece »**
de Ben Patterson,
Workshop de la
Libre Expression,
Centre américain
des Artistes,

Paris, France,
25-30 mai 1964
Photographie
noir et blanc
Photographe :
François Massal

9. *Nam June Paik*,
« One for Violin »,
Neo-Dada
in der Musik,
Kammerspiele,
Düsseldorf,

Allemagne
(ex-RFA),
16 juin 1962
Photographie noir et
blanc

**Yam Festival,
The Hardware Poet's
Playhouse, New York
City, États-Unis,
1er-31 mai 1963**

Affiche (conçue par G.
Brecht et G. Maciunas)
69 x 53 cm (encadré)
Staatsgalerie Stuttgart,
Archiv Sohm, Stuttgart,
Allemagne

DRIP MUSIC (DRIP EVENT)

For single or multiple performance.

A source of dripping water and an empty vessel are
arranged so that the water falls into the vessel.

Second version: Dripping.

G. Brecht
(1959-62)

1

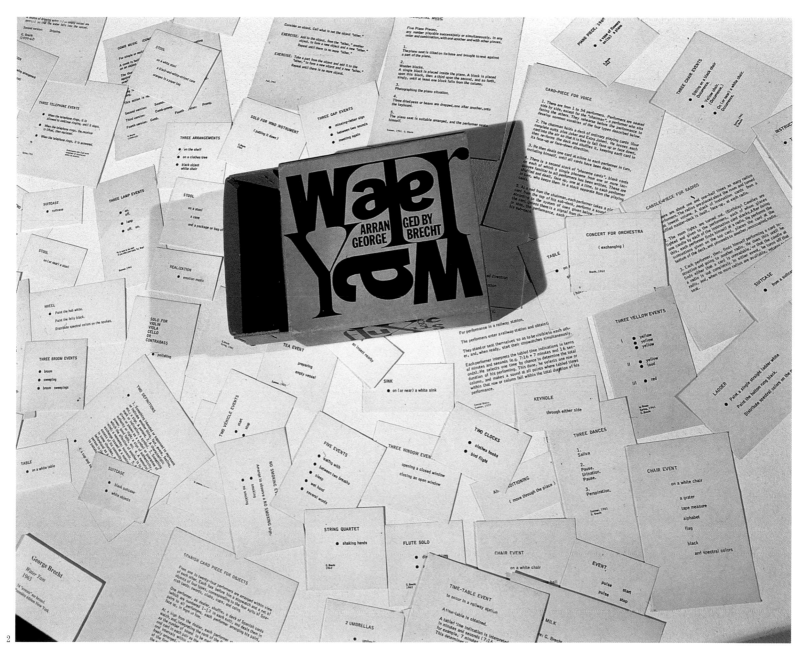

1. George Brecht
Drip Music (Drip Event), 1959-1962
Partition (extraite de la
boîte *Water Yam*)

2. George Brecht
Water Yam, 1963
Éd. Fluxus
Boîte contenant
74 fiches imprimées
4,6 x 15 x 17 cm

Coll. Musée d'art
contemporain. Division
des Affaires culturelles.
Ville de Lyon, France

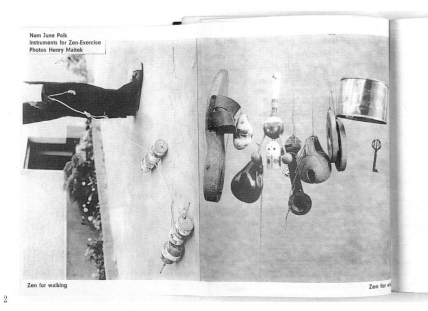

NAM JUNE PAIK

EXPosition of music

ELectronic television

11. – 20. März 1963

Wuppertal-Elberfeld · Moltkestraße 67 · Tel. 35241

Galerie Parnass

Kindergarten der »Alten«	How to be satisfied with 70%
Féticism of »idea«	Erinnerung an das 20. Jahrhundert
objets sonores	sonolized room
Instruments for Zen-exercise	Prepared W. C.
Bagatèlles americaines etc.	que sais-je?
Do it your . . .	HOMMAGE à Rudolf Augstein
Freigegeben ab 18 Jahre	Synchronisation als ein Prinzip akausaler Verbindungen
Is the TIME without contents possible?	A study of German Idiotology etc.

Artistic Collaborators....**Thomas Schmitt**
Frank Trowbridge
Technic....................**Günther Schmitz**
M. Zenzen

1

Nam June Paik
Instruments for Zen-Exercise
Photos Henry Maitek

Zen for walking

Zen for finger

2

1. *« Exposition of Music-Electronic Television »*, **Galerie Parnass, Wuppertal, Allemagne (ex-RFA), 11-20 mars 1963**

Affiche
58 x 42 cm
Staatsgalerie Stuttgart,
Archiv Sohm, Stuttgart,
Allemagne

2. *Décoll/age. Bulletin aktueller Ideen, n° 3, décembre 1962*
Éd. W. Vostell, Cologne, Allemagne
Revue

Environ 29 x 22 cm
(fermé)
Centre Pompidou,
Bibliothèque Kandinsky,
Centre de documentation
et de recherche du Mnam,
Paris, France

3. Nam June Paik *Zen for Touching, 1961*
[Zen pour le toucher]
Passoire en plastique,
cloche, objets divers
38 x 24 x 10 cm

Museum moderner Kunst
Stiftung Ludwig Wien,
Vienne, Autriche. Ehemals
Sammlung Hahn, Cologne,
Allemagne

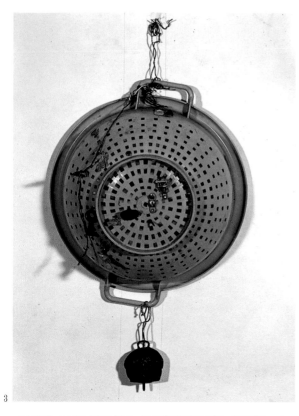

3

4

5

6

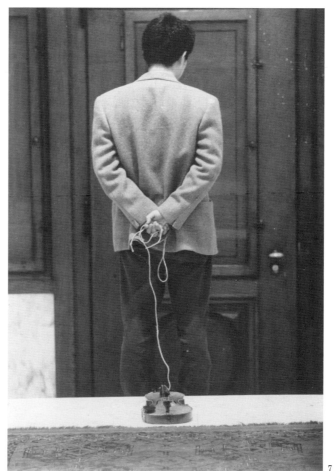

7

4. *Nam June Paik*, « *Zen for Touching* », « **Exposition of Music-Electronic Television** », Galerie Parnass,

Wuppertal, **Allemagne (ex-RFA), 11-20 mars 1963** Photographie noir et blanc

5. Nam June Paik *Zen for Walking*, **1961** *[Zen pour la marche]* Deux sandales avec chaîne, fragment de sculpture, grelot

Dimensions variables Museum moderner Kunst Stiftung Ludwig Wien, Vienne, Autriche. Ehemals Sammlung Hahn, Cologne, Allemagne

6. Nam June Paik *Violin with String*, **1961** *[Violon avec corde]* Violon, ficelle 18 x 56 x 65 cm

Museum moderner Kunst Stiftung Ludwig Wien, Vienne, Autriche. Ehemals Sammlung Hahn, Cologne, Allemagne

7. *Nam June Paik*, « *Zen for Walking* », « **Exposition of Music-Electronic Television** », **Galerie Parnass, Wuppertal,**

Allemagne (ex-RFA), 11-20 mars 1963 Photographie noir et blanc Photographie : Manfred Montwé

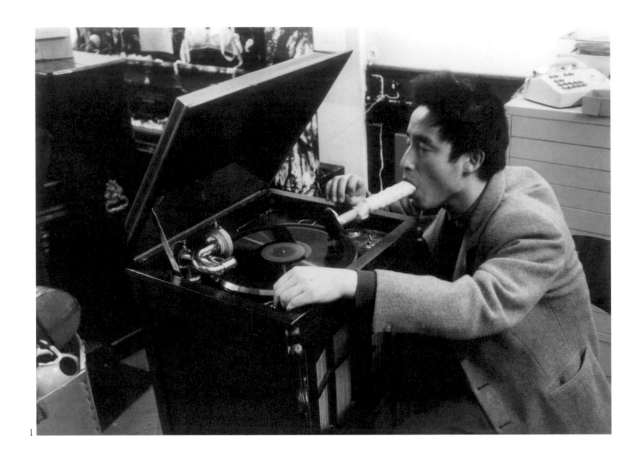

1

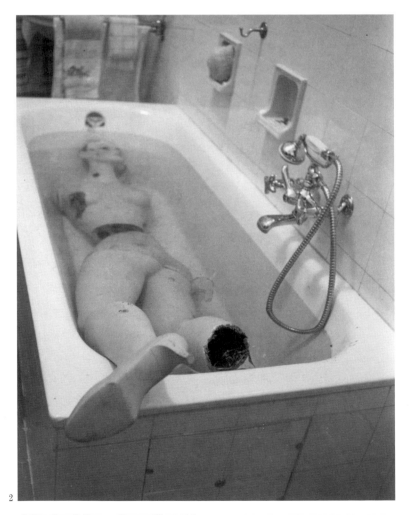

2

1. *Nam June Paik,*
« Listening to Music
through the Mouth »,
« Exposition of
Music-Electronic
Television »,

Galerie Parnass,
Wuppertal,
Allemagne (ex-RFA),
11-20 mars 1963
Photographie noir et blanc
Photographe :
Manfred Montwé

2. *Nam June Paik,*
« Dekorations-Puppe
im Bad »
(Mannequin dans un
bain), **« Exposition**
of Music-Electronic
Television », **Galerie**

Parnass, Wuppertal,
Allemagne (ex-RFA),
11-20 mars 1963
Photographie noir et blanc
Photographe :
Manfred Montwé

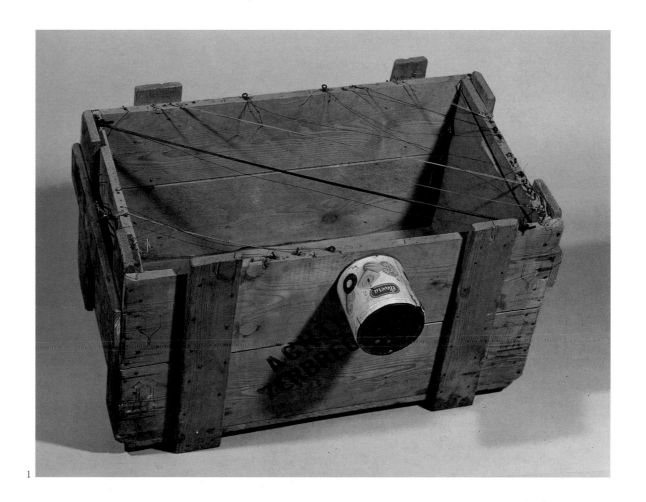

1

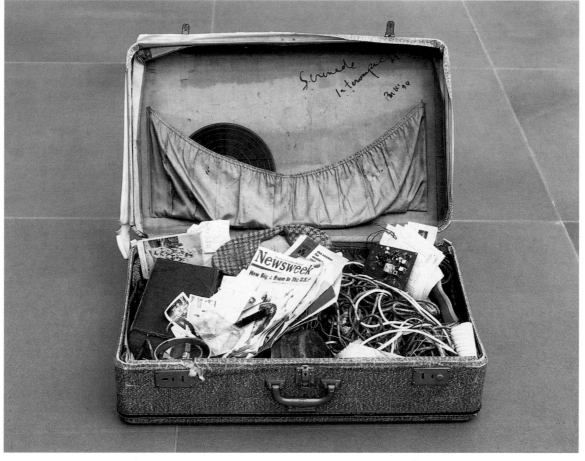

2

1. Nam June Paik
***Primeval Music,* 1961**
[Musique primitive]
Caisse en bois, canette,
fils de fer
52 x 92 x 68 cm

Museum moderner Kunst
Stiftung Ludwig Wien,
Vienne, Autriche. Ehemals
Sammlung Hahn, Cologne,
Allemagne

2. Nam June Paik
Box for Zen
***(Serenade),* 1963**
Valise avec différents
objets sonores
35 x 55 x 80 cm

Neues Museum –
Staatliches Museum für
Kunst und Design in
Nürnberg, Sammlung René
Block Leihgabe im Neuen
Museum in Nürnberg,
Nuremberg, Allemagne

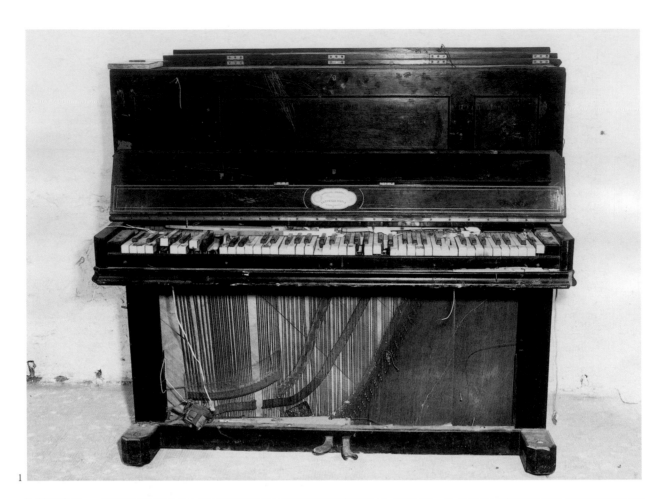

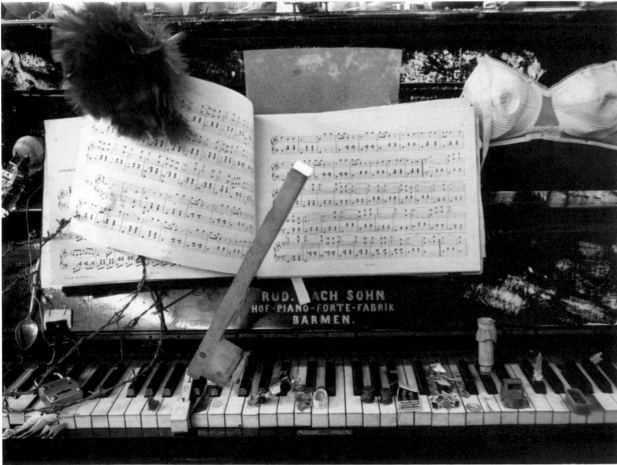

1. Nam June Paik
Prepared Piano,
1962-1963
Piano préparé avec
différents objets
130 x 140 x 65 cm

Sammlung Block, Møn,
Danemark

2. *Nam June Paik,*
« *Piano Integral* »,
« **Exposition of
Music-Electronic
Television** »,
**Galerie Parnass,
Wuppertal,**

**Allemagne (ex-RFA),
11-20 mars 1963**
Photographie noir et blanc
Photographe :
Manfred Montwé

3. *Vue de l'exposition
de Nam June Paik,*
« **Exposition
of Music-Electronic
Television** »,
**Galerie
Parnass, Wuppertal,**

**Allemagne (ex-RFA),
11-20 mars 1963**
Photographie noir et blanc
Photographe :
Manfred Montwé

4. *Action de Joseph
Beuys avec un piano
préparé,* « **Exposition
of Music-Electronic
Television** », **Galerie
Parnass, Wuppertal,**

**Allemagne (ex-RFA),
11-20 mars 1963**
Photographie noir et blanc
Photographe :
Manfred Leve

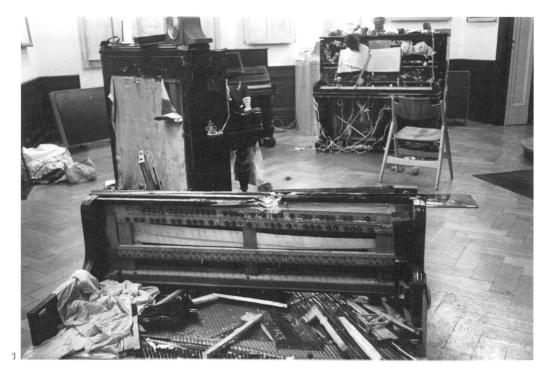

3

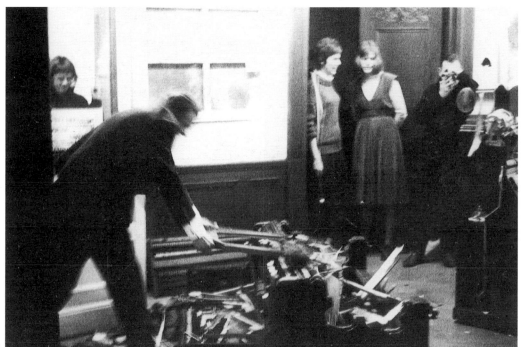

4

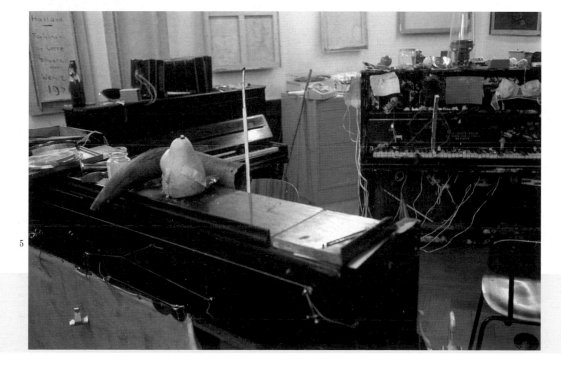

5

5. *Vue de l'exposition de Nam June Paik,* « **Exposition of Music-Electronic Television** », **Galerie Parnass,**

Wuppertal, Allemagne (ex-RFA), 11-20 mars 1963
Photographie noir et blanc
Photographe : Manfred Montwé

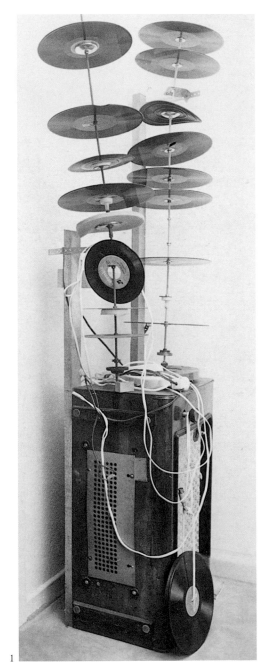

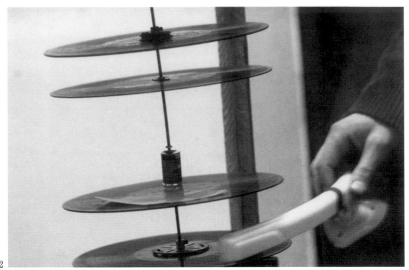

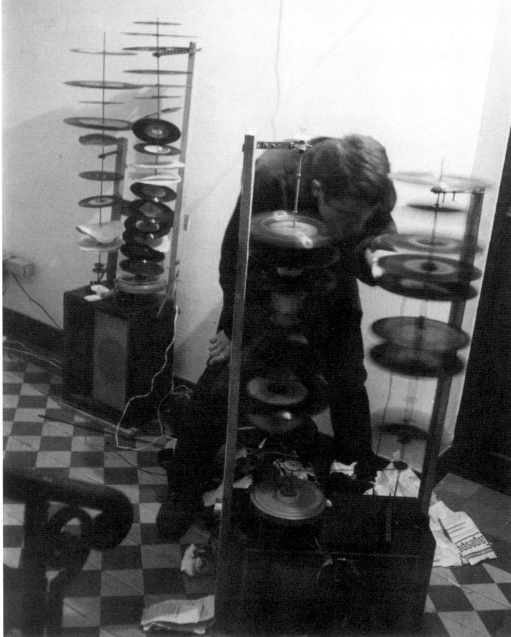

1. Nam June Paik
Random Access,
1963-1979
[Accès au hasard]
Tourne-disque modifié,

brochettes de disques
et haut-parleur
140 x 32 x 30 cm
Sammlung Block, Møn,
Danemark

2. *Nam June Paik,*
« *Random Access* »
**(*brochettes de*
disques),**
**« Exposition of
music-Electronic
Television », Galerie**

Parnass, Wuppertal,
Allemagne (ex-RFA),
11-20 mars 1963
Photographie noir et blanc
Photographe :
Manfred Montwé

3. *Nam June Paik,*
« *Random Access* »
**(*brochettes de*
disques),**
**« Exposition of
Music-Electronic
Television », Galerie**

Parnass, Wuppertal,
Allemagne (ex-RFA),
11-20 mars 1963
Photographie noir et blanc
Photographe :
Manfred Montwé

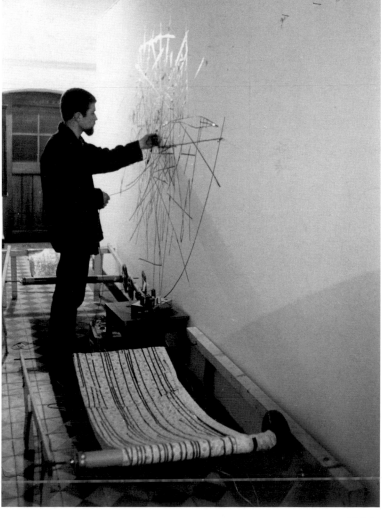

1. Nam June Paik
***Random Access*, 1963**
[Accès au hasard]
Reconstruction
a) *Random Access*,
1957-1978

Partition originale
« quatuor à cordes »
(Fribourg-en-Brisgau, 1957) ;
boîte en Plexiglas avec
bandes magnétiques (1978)
47 x 63 x 4 cm
Coll. privée

b) *Random Access Audio
Recorder*, 1975
(combiné par N. J. Paik
avec a), pour les
expositions)

Magnétophone et tête
de lecture magnétique
avec extension
26 x 14 x 7,5 cm
Coll. privée
(non reproduit)

**2. *Nam June Paik*,
« *Random Access* »
*(bandes magné-
tiques)*, « Exposition
of Music-Electronic**

**Television », Galerie
Parnass, Wuppertal,
Allemagne (ex-RFA),
11-20 mars 1963**
Photographie noir et blanc
Photographe :
Manfred Montwé

**3. *Nam June Paik*,
« *Random Access* »
*(bandes magné-
tiques)*, « Exposition
of Music-Electronic
Television », Galerie
Parnass, Wuppertal,**

**Allemagne (ex-RFA),
11-20 mars 1963**
Photographie noir et blanc
Photographe :
Manfred Montwé

FLUXUS

RECHERCHE D'UNE NOUVELLE CRÉATION MUSICALE ET THÉATRALE AU NOUVEAU CASINO LE 27 JUILLET 1963

1

COMPOSITION MUSICALE 1

A PARTIR DU MOMENT OU VOUS COMPRENEZ CETTE COMPOSITION TOUT SON AUDIBLE EST MUSIQUE. BEN

2

1. « *Fluxus.
Recherche d'une
nouvelle création
musicale et théâtrale
au Nouveau Casino
le 27 juillet 1963* »,

Festival Fluxus d'art
total et du compor-
tement, Nice, France,
25 juillet-4 août 1963
Affiche
(conçue par B. Vautier)
65 x 49,8 cm
Coll. de l'artiste

2. Ben Vautier
(dit Ben)
*Composition
musicale 1,*
[vers 1963]
Partition d'*event*
6,5 x 8,4 cm
Coll. de l'artiste

1. *Ben Vautier sur le port de Nice*, **Fluxus Concert, Festival Fluxus d'art total et du comportement, Nice, 25 juillet-4 août 1963** Photographie noir et blanc

2. *Performance devant le café « Le Provence »*, **Fluxus Concert, Festival Fluxus d'art total et du comportement, Nice, 25 juillet– 4 août 1963** Photographie noir et blanc

3. *Ben Vautier, George Maciunas et Robert Bozzi*, **Fluxus Concert, Festival Fluxus d'art total et du comportement, Nice, 25 juillet– 4 août 1963** Photographie noir et blanc

MUSIQUE

MUSIQUE = TOUT = BRUIT = SON = QUELQUE CHOSE = ABSENCE DE MUSIQUE = INTENTION = MOI (PRETENTION INTENTION) = PAS DE MOI (INTENTION) = DOUTE (JE NE SAIS PAS) = COPIER (POURQUOI PAS) = LE RESTE = AUTRE CHOSE = MEME = OU ALLEZ-VOUS APRES AVOIR LU CE TEXTE (1963).

REGARD : Regarder le piano sous tous ses angles (1963).

TOUCHER : Toucher le piano avec ses mains de toutes les façons possibles (1963).

LES DEUX SALLES : Le public est réparti dans deux salles différentes et séparées. Dans chacune de ces salles est installé un système de micros qui communique par des hauts parleurs dans l'autre salle, et vice-versa. La musique consiste en l'audition dans chaque salle de ce qui se passe dans l'autre. La composition dure une demi-heure (Mars 1963).

FOURCHETTES : L'exécutant, sur scène où se trouve une table sur laquelle sont posées des fourchettes. Il ouvre le tiroir de la table et y pose le tout. Il referme le tiroir. Il ouvre à nouveau le tiroir lentement jusqu'à ce que celui-ci tombe avec tout son contenu (Mars 1963).

CRESCENDO : Cette composition est un seul son qui va en s'amplifiant. Si elle est donnée dans une salle de concert elle doit débuter imperceptiblement au lever du rideau. Elle s'amplifiera très lentement par progression symétrique. Cette progression sera calculée par rapport au volume de la salle et à la puissance maximum que les amplificateurs pourront produire. Au minimum 500 watts. La durée du concert doit être environ de 2 heures et demie. L'effet escompté est l'ennui au début puis le départ des spectateurs vers la fin car ils ne pourront pas supporter la puissance du son (Mars 1963).

TANGO : Jouer ou faire passer un disque de tango. Inviter le public à danser. (Réalisé à Libre expression) (1964).

POULE : Le rideau se lèvera sur une poule à proximité d'un piano (1964).

POMMES : 4 exécutants mangeront une pomme. (Variation possible, chacun devant un micro) (1964).

BEN AU PIANO : L'exécutant arrive sur scène. Il salue. Il s'assied au piano. Aussitôt il se lève et part en courant à travers le public vers la sortie. Deux autres exécutants assis au premier rang ou en coulisses lui courent après, le rattrapent et le traînent de toutes leurs forces au piano sur scène. Dès qu'ils l'ont assis de force au piano sur le tabouret, toutes les lumières s'éteignent (exécuté en 1964).

BEN EST MUSIQUE : Le rideau se lève sur Ben et l'écriteau « Ben est Musique ». Durée minimum 10 minutes (1964).

PIECE POUR PUBLIC : Demander aux spectateurs de chercher à faire un son nouveau avec les moyens du bord dans un temps déterminé. (ex. : 10 minutes) (Ils pourront monter sur scène où le micro leur sera passé) (1964).

ORCHESTRA PIECE N° 4 : Tous les musiciens d'un grand orchestre feront leur entrée

MUSIQUE

PARTITION POUR 1 OU PLUSIEURS ACQUARIUMS : (pour Moineau). Chaque exécutant aura devant lui en guise de pupitre un acquarium. Dans l'acquarium un ou deux poissons. Sur la paroi face au musicien sera peinte une portée. L'exécutant jouera la partition que lui indiquera la position du poisson (le poisson dans ce cas, représente la valeur musicale). **Partition pour 1 télévision** : les exécutants, placés autour d'une télévision visible aussi du public après avoir ôté la stabilité de l'image, exécuteront la partition selon des valeurs déjà déterminées connues du public. Par exemple : images sombres : FORTISSIMO ; images très éclairées : PIANISSIMO ; images entre les deux : MESA FORTE.

SITUATIONS A ECOUTER EN TANT QUE CONCERTS

1 — Un disque 45 tours à écouter en 78 tours (1962).
2 — Une mouche contre une vitre essayant de sortir (1962).
3 — Tous sons que vous entendrez dans un temps déterminé (1963).
4 — Quelqu'un qui dort (1963).
5 — Les conditions atmosphériques (1963).
6 — Le départ d'un boeing (1963).
7 — La lecture d'un journal (1965).
8 — Entre 12 et 14 h au carrefour d'une grande ville (1965).
9 — Une cuillère de bicarbonate dans un verre d'eau (1966).
10 — Ben (1966).
11 — Des soldats (une troupe en marche) (1966).
12 — Deux chats faisant l'amour la nuit (1966).
13 — Vos voisins (1966).
14 — Une montre (1966).
15 — Après vous être bouché les oreilles avec du coton (1966).
16 —

LORS DE TOUTE
REPRESENTATION THEATRALE OU MUSICALE
LES BRUITS DE FAUTEUILS,
LES REGARDS,
LES PAPIERS FROISSES,
LES MURMURES,
LES MOUVEMENTS DU RIDEAU,
LES APPLAUDISSEMENTS,
LES DEPARTS,
LES BEVUES SUR SCENE,
L'ENTR'ACTE ET LA FIN
SONT A CONSIDERER PIECE OU COMPOSITION
D'ART TOTAL POPULAIRE
DE BEN MAI 1965

1

2

1. et 2. Ben Vautier
Œuvres de Ben,
1960-1970
Éd. B. Vautier
Classeur noir, feuillets avec
énoncés de performances

et enveloppes collées
contenant des cartes
22,9 x 19,8 cm (fermé)
Coll. de l'artiste

Ben Vautier,
« Pommes », **Théâtre**
de l'Artistique, Nice,
1964
Photographie noir et blanc
Photographe :
Michou Strauch

FLUXUS CONCERT

COMPOSITIONS DE	INTERPRETEES PAR

DATE ›
LIEU ›
SOUS LA DIRECTION PRETENTIEUSE
ET ENCOMBRANTE DE BEN.

DISQUE DE MUSIQUE **TOTAL**

15 COMPOSITIONS MUSICALES POUR LA RECHERCHE ET L'ENSEIGNEMENT D'UNE

MUSIQUE — TOTAL — en hommage à John CAGE

1. Posez le disque sur une table vide et regardez-le jusqu'à ce qu'il devienne intéressant (minimum quatre minutes).
2. Hésitez à l'écoute du disque (debout le disque à la main) 3 minutes.
3. Ecoutez sobrement et consciencieusement avec le plus d'attention possible le disque.
4. Eteignez le son et pendant toute la durée du disque écoutez attentivement, comme s'il s'agissait de la musique du disque, tous les bruits environnants (voitures, voix, bruits, etc.).
5. Faites le plus de bruit possible avec le disque (tappez des objets, etc.).
6. A la fin du disque enlevez l'arrêt automatique et écoutez le silence se repêter, si vous partez laissez l'appareil en marche 24 heures minimum.
7. Absence de musique est aussi musical que musique, faites l'expérience.
8. Recapitulez les circonstances qui ont amené le disque chez vous visualisez le plus de détails possibles.
9. Prenez le disque à la main et gardez-le jusqu'à ce qu'il devienne insupportable (minimum 7 heures).
10. Si vous aimez le disque, aimez-le. Si vous ne l'aimez pas, ne l'aimez pas. Comparez deux disques, un que vous aimez, et un que vous n'aimez pas.
11. Touchez le disque de toutes les façons possibles jusqu'à ce qu'il devienne intéressant (faites-le en public) 5 minutes.
12. Essuyez consciencieusement le disque, 3 minutes.
13. Ce disque en tant qu'œuvre d'art est une création de prétention, en réalité l'essence du disque est MOI, visualisez MOI, dites-vous que cela est musicale.
14. Faites n'importe quoi. n'importe comment avec ou sans le disque, mais faites-le en écoutant attentivement et consciencieusement.

CENTRE D'ART TOTAL - 32, rue Tondutti-de-l'Escarène - NICE

JE NE SIGNE PLUS

1. *Fluxus Concert,*
sans date
Affiche
(conçue par B. Vautier)
60 x 40 cm

Staatsgalerie Stuttgart,
Archiv Sohm, Stuttgart,
Allemagne

2. Ben Vautier
Disque de musique
TOTAL. Je ne signe plus.
15 compositions
musicales pour la
recherche et
l'enseignement d'une

musique - total - en
hommage à John
Cage, 1963
Disque et pochette
ø 17 cm ; 18,5 x 18,5 cm
(pochette)
Coll. de l'artiste

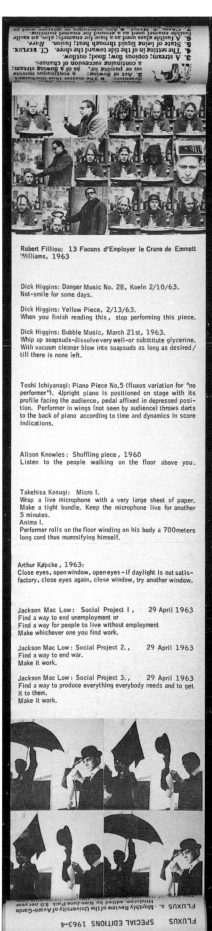

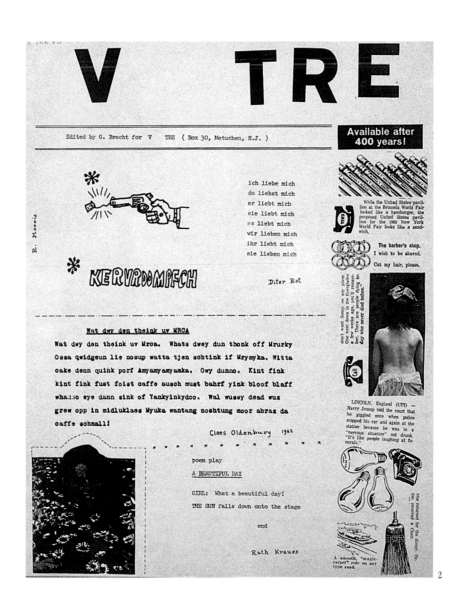

1. *Fluxus Preview Review*, 1963
Éd. Fluxus
3 pages collées et roulées, imprimées recto verso
167,2 x 9,9 cm

Centre Pompidou, Musée national d'art moderne, Paris, France

2. *V TRE, n° 0*, 1963
Éd. G. Brecht
Revue
32,3 x 24,8 cm
Coll. Musée d'art contemporain. Division des Affaires culturelles. Ville de Lyon, France

EVENTS: scores and other occurrences (.EDITORIAL)

George Brecht 12/28/61

"A stitch in time saves nine."

"Ruthlessly pruning cultural interests." (Herbert)

"All's well that ends well."

"All in a day's work."

"Watch for it at your neighborhood theater."

event: the event-score
event: finding an incident of it (truly incidental)

Three Aqueous Events

- ice
- water
- steam

Composers, performers, and auditors of music permit sound-experiences by arranging situations having sound as an aspect. But the theater is well lit. I cough; the seat creaks, and I can feel the vibration. Since there is no distraction, why choose sound as the common aspect ?

Three Lamp Events

- on.
 off.
- lamp
- off.on.

"It is sure to be dark if you shut your eyes." (J. Ray)

Objects and events as units of thought. (Alan Watts)

Sounds barely heard. Sights barely distinguished.
"Borderline" art. (See which way it goes.)
(It should be possible to miss it completely.)

no junk, no treasure

Three Chair Events

- Sitting on a white chair.
 Occurrence.
- On (or near) a black chair.
 Occurrence.
- Yellow chair.
 Occurrence.

"It is like water and ice: without water no ice,
without human beings, no Buddhas."
 (Hakuin: "Song of Meditation")

"Musical sculpture

Sounds lasting and leaving from
different places and
forming
a sounding sculpture which lasts. "
 (Duchamp)

Event: EXIT

"The Pause that Refreshes"

garbage-can; EXIT-sign, shrub, bed-spread
shoe-scrape, motor-sound, something dropping
tea, sachet, a chair, a door-knob

"The absolute has no connection with good and evil.
It is like the light of a lamp. Thanks to it you
may read the Holy Scriptures. But you may equally
commit forgery by the same light."

No incorrect forms present themselves.

"What is yellow, weighs one-thousand pounds, and flies?"
"I dunno, what?"
"Two five-hundred-pound canaries."

MIRROR

Stand on the sandy beach with your back to the sea.
Hold a mirror in front of your face and look into it.
Step back to the sea and enter into the water.

Chieko Shiomi, 1963

Robert Watts: Swimming pool event no.3

WEATHER

Drizzle tonight off the east coast of my head (R. Krauss)

和　泉　達 目黒区上目黒2ノ2088　岡崎方 TEL(712)
TATU IZUMI EVENTS JULY 7, 8, 9, 10, 11, 12,

TEL(591)6795 + YOU
I
ROOM COOLER + MANAGER OF N. C
YOU + I
I +
YOU
ORANGE POWDERED JUICE + STRAW
YOU
DOOR + KE
YOU
I + YOU

NAIQUA GALLERY

新橋スナージ横堤ビル3階　内 科 画 廊

FIRST FLOOR SECOND FLOOR THIRD FLOOR

man who runs New York Public Library Event. Ben Patterson, 1963

CHIRONOMY 1

Put out a hand from a window for lon[...]

T.Kosugi

GYORGY LIGETI - POEME SYMPHONIQUE 1962

for 100 metronomes - score

"Poeme Symphonique" (for 100 metronomes) requires, as its primary condition for performance, 100 metronomes.
Their acquisition may be accomplished in several ways. For example, they may be borrowed from one or more music instrument firms. (When the pertinent special shops are not to be found on the spot, it is recommended that inquiry be made to this end at so-called music dealers). For the purpose of attaining the desired result (i.e., the permission to borrow), some comments may be useful with regard to the value of the advertising to the firm, gained through its readiness to loan. In this connection one may offer to print the name(s) of the firm(s) on the concert poster, in the programme book or on a placard to be placed on the stage, or one or another combination of the listed possibilities. If necessary, the announcement may take the form of a verbal communication, either by itself or as a means of following up the printed announcement.
Another way to bring about the acquisition of the metronomes is to insert advertisements in the newspapers. In this case all private persons will be invited to be so generous as to make temporarily available the metronomes in their possession for use in the performance. In cities which have their own music schools this request can be made to the teaching staff or the student body, with the assistance of the customary media of communication. In the two last-named instances it is recommended that the owners of the required instruments be asked to put some means of identification on them, to prevent their being misplaced or mixed up. This can be achieved, for example, through the obligatory affixing of the owner's name by means of a suitable strip of paper*.
Should it happen that a Maecenas makes it possible to borrow the metronomes for the purpose of performance, his name —after consultation with the person in question—shall be made public.*** The composition is provided with a passe-partout dedication: on each occasion the work is dedicated to the person (or persons) who have helped to bring about the performance through the contribution of the instruments, by any means whatsoever, whether it be the executive council of a city, a school, a more or less sizeable group of persons, one or more private persons. If a patron or be and who will remove once (or all the financial hindrances to the performance, as well as the regulation of the dynamic level of the ability of the work by buying the necessary metronomes and guaranteeing the transportation costs which arise from time to time, "Poeme Symphonique" will be dedicated from then on to him alone.
In particular, the following instructions for performance are to be carried out :
1) It is preferred that pyramid-shaped metronomes be employed.
2) The work is performed by 10 players under the leadership of a conductor. Each player operates 10 metronomes.
3) The metronomes must be brought on to the stage wholly completely run-down clockwork (that is, in an unwound condition). It is expedient that they be placed on suitable resonators. Loudspeakers, distributed throughout the concert hall, can serve to raise the dynamic level. It is recommended that each of the 10 groups of 10 metronomes be arranged about a microphone which is connected to an appropriated loudspeaker *****. The distance between the metronome-group and the microphone, as well as the regulation of the dynamic level of the allocated loudspeaker******, are to be differently set in order to achieve the proper effects of closeness and distance.
4) At a sign from the conductor the players wind up the metronomes. Following this, the speeds of the pendulums are set: within each group they must be different for each instrument.
"Poeme Symphonique" may be performed in two versions :
1) All metronomes are wound equally tightly. In this version the chosen metronome numbers (oscillation speeds) wholly determine the time it will take for the several metronomes to run down; those which swing faster will run down faster, the others more slowly.
2) The several metronomes of a group are wound unequally; the first of the 10 metronomes the tightest, the second a little less, the tenth the least tightly. Care must be taken, however, that the winding and the regulation of the speed of the several metronomes are carried out completely independently of each other. Thus the metronome in each group which has been most tightly wound must not be the fastest or the slowest in its oscillation.
The conductor arranges with the players beforehand the method and the degree of winding.
The performance may be considered ideal, if

cc V TRE, nº1,
janvier 1964
Éd. G. Brecht and Fluxus
Editorial Council for
Fluxus
Revue
58 x 43,5 cm (fermé)

Centre Pompidou,
Bibliothèque Kandinsky,
Centre de documentation
et de recherche du Mnam,
Paris, France

SUITE FOR DAVID TUDOR & JOHN CAGE __1961

...nber of persons may participate in one or more of the
...ts)

...fully disassemble a piano. Do not break any parts or
...rate parts joined by gluing or welding (unless wel-
... apparatus & an experienced welder are available to
...2nd. movement). All parts cast or forged as one piece
...remain one piece.

...fully reassemble the piano.

...the piano.

...something.

- Jackson Mac Low
7 April 1961
New York City

...Movie

...a tree*. Set up and focus a movie camera so that the
...lls most of the picture. Turn on the camera and leave
...thout moving it for any number of hours. If the camera
...s to run out of film, substitute a camera with fresh film.
... cameras may be alternated in this way any number of
...Sound recording equipment may be turned on simultane-
...ith the movie cameras. Beginning at any point in the
...ny length of it may be projected at a showing.

...he word "tree", one may substitute "mountain","sea",
..., "lake", etc.

...n Mac Low
...ce Avenue
...ark 59, N.Y.
..., 1961

Poeme serielle,
Tomas Schmit, 1963

...RRANGEMENTS FOR FIVE PERFORMERS 1962

...tor rings bell, performers move about freely. conductor
...ell again, performers freeze and say a single word.
...ocedure is repeated nine more times.

...williams

PIECE FOR LA MONTE YOUNG 1962

...la monte young is in the audience, then exit. (if per-
...ce is televised or broadcast, ask if la monte young
...ching or listening to the program.)

...williams

RED HAND
MARINE PAINTS
*Available
Around
The
World*
RED HAND
COMPOSITIONS CO., Inc.
One Broadway New York 4, N. Y.

BY THE PRESENT ATTESTATION
I BEN VAUTIER DECLARE ARTISTIC REALITY
AND MY PERSONAL WORK OF ART :
THE LAPSE OF TIME BETWEEN
_____ OCLOCK _____ MINUTES AND _____ SECONDS
OF THE YEARS _____ OF THE _____ CENTURY _____ BY GREENWICH TIME.
AND
_____ OCLOCK _____ MINUTES AND _____ SECONDS
OF THE YEARS _____ OF THE _____ CENTURY _____ BY GREENWICH TIME.
BEN _____

GRADE
EXTRA
LARGE

CANDLED
AND
INSPECTED

RECIPE

cloth
paper
match
string
knife
glass
egg

Level cloth.
Place paper on cloth.
Light match.
Extinguish.
Mark paper with
 burnt match.
Tie at least one knot
 in string.
Cut string with knife,
 arranging pieces on cloth.
Place glass, open upward, on cloth.
Place egg in glass.

(G.B.)

LIST Philip Krumm

Carolyn Fozznick's Earthquake Event was
realized recently in Skoplje, Yugoslavia.

Constellation No.4

Any number of performers may participate in Constellation
Number Four. Each performer chooses a sound to be pro-
duced on any instrument available to him, including the voice.
The sound is to have a clearly-defined percussive attack and
a decay which is longer than a second. Words, crackling,
and rustling sounds, for example, are excluded, because they
have multiple attacks and decays. The performers begin at any
time when they agree they are ready. Each performer produces
his sound as efficiently as possible, almost simultaneously
with the other performers' sounds. As soon as the last decay
has died away the piece is over.
New York City, July, 1960

New Constellation (Constellation No.7)

Any number of performers agree on a sound, preferably vocal,
which they will produce. When they are ready to begin to per-
form, they all produce the sounds simultaneously, rapidly, and
efficiently, so that the performance lasts as short a time as
possible. Boulder, Colorado, October 1960

iv - Two Copper Histories
i
Thursday evening. A cop watches the drums roll off the truck
at the green light.
ii
Thursday evening. A chinese cop walks along West Street,
weeping buckets.

Dick Higgins

MUSIC FOR STRINGED INSTRUMENTS

1. Lots of extra strings may be attached to conventional
stringed instruments for the performance of this piece. One
performer uses each instrument. Each performer has a dull
knife. A lovely lady acts as referee.

2. At a signal from the lovely lady each performer cuts and
removes the strings from his instrument as noisily and as
rapidly as possible, using no other equipment than his hands
and his knife.

3. The first to finish gets a kiss from the lovely lady, which
is the signal for all the other performers to stop performing.

Dick Higgins, Nov.1963

NON-PERFORMANCE PIECES by Dick Higgins

from " Twenty Sad Stories "
v
You see, there was this baby. And it melted.
ix
A fish was caught. They told him he was too little and they
threw him back again.
xviii
There was a 53-year old widow, and she had a little dog.
And that was all there was about her.

Willem de Ridder: Card piece no.1 "please hand this card to your neighbour"
Card piece no.2 "return to distributor" (distribute quickly)

list list

...of the work. In this unwelcome case the conductor must set,
with the performers, the number of turns for (1) all the metro-
nomes or (2) the first each group, according to whether the
first or second version is being played. The winding-up and
the regulation of the oscillation speeds (the setting of the
metronome numbers) must be done ceremoniously and formally.
At the conclusion of this preparatory action comes a motion-
less silence of 2-6 minutes, the length of which is to be
lef- to the discretion of the conductor. At a sign from the
conductor******, all the metronomes are set in motion by
the players. To carry out this action as quickly as possible,
it's recommended that several fingers of each hand be used
at the same time. With a sufficient amount of practice, the
performers will find that they can set 4 to 6 instruments in
motion simultaneously. As soon as the metronomes have been
started in this fashion, the players absent themselves as
quietly as possible*******from the stage, led by the con-
ductor, leaving the metronomes to their own devices.
"Poeme Symphonique" is considered as ended when the last
metronome has run down. It is up to the conductor to decide
the duration of the pause, before he leads the players back on
to the stage to receive the thanks due from the public.

(Translated by : Eugene Hartzell)

*resp., colleges of music
**it is recommended that the use of fountain-pen or ball-point-
 pen be prescribed.
***see in this connection the paragraph on the music instru-
 ment.
****resp., colleges of music
*****for group of loudspeakers
******resp., group of loudspeakers
*******downbeat
********Suitable footwear is requested.

Photo of Daniel Spoerri by Erismann, Bern

CHILD ART PIECE

Two parents enter with their child, and they decide a proce-
dure which they will do with the child, such as bathing,
eating, playing with toys, and they continue until the pro-
cedure is finished. (December 1962)

ALISON KNOWLES

bean:
In 1910 and thereafter, colloquial for one dollar, a bullet,
and a pea rifle.
bean:
a "beany" horse is when they goes dotty on one foot and you
puts a little bit of sharpflint between the tow and the shoe of
the t'other foot to make em go level (from F. W. Carew's The
Autobiography of a Gipsy, 1893.)
Pachyrrhizus t.tuberosus Leguminosae - Yam bean.
This bean has very large tubers and stands 25ft. high. It has
a white or violet flower. The pod is beaked reddish and hairy
and the plant bears wings. The roots of the plant, and young
pods are eaten. Common in the American tropics.

Bean loaf.
2 cups cold cooked beans
1 egg, beaten
2 tablespoons tomato paste
1 cup bread crumbs
1/4 cup chopped onion
1/4 cup chopped walnuts
salt and pepper
Combine ingredients and shape into loaf. bake 25min.350
degree oven. Serve topped with strips of hot fried bacon with
mango chutney on the side. Serves two or three only.

excerpts from: fluxus p. Alison Knowles: Canned bean roll

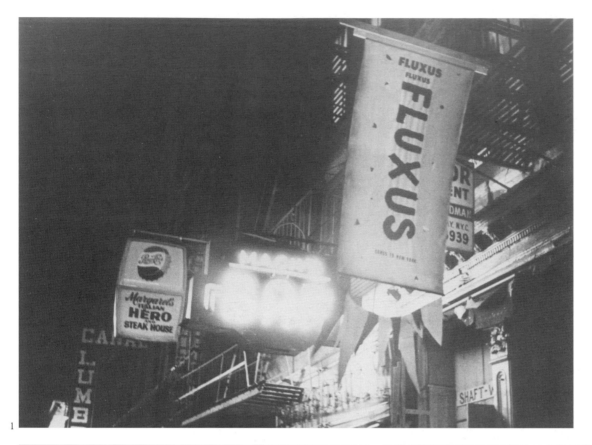

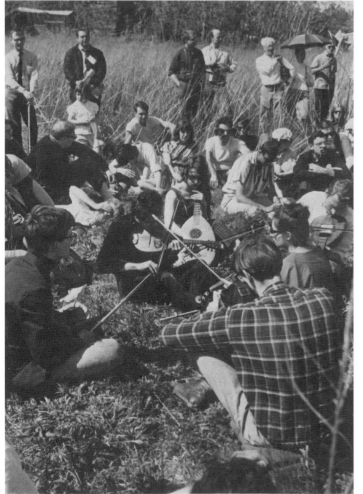

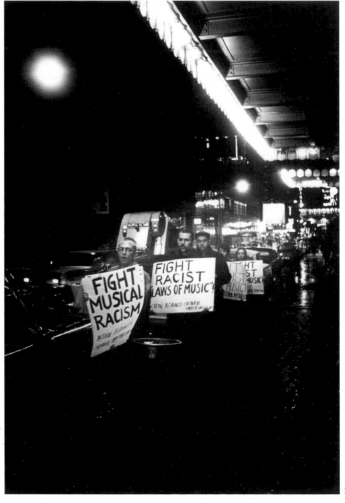

1. *Vue du Fluxshop, Fully guaranteed 12 Fluxus Concerts, Concert n° 1, 359, Canal Street, New York City, 11 avril 1964*
Photographie noir et blanc
Photographe : Peter Moore

2. *Un après-midi de happenings à la ferme de George Segal (au centre : La Monte Young et Marian Zazeela),* Yam Festival, South Brunswick (New Jersey), États-Unis, **19 mai 1963**
Photographie noir et blanc
Photographe : Peter Moore

3. *Piquets Fluxus de protestation menés par Henry Flynt, Ben Vautier, George Maciunas et Takako Saito contre la performance de Stockhausen,* **Action against cultural imperialism, New York City, 1er mai 1964**
Photographie noir et blanc
Photographe : Peter Moore

cc V TRE (cc Valise eTRanglE), nº 3, mars 1964
Éd. Fluxus Editorial
Council
Revue

58 x 43,5 cm (fermé)
Centre Pompidou,
Bibliothèque Kandinsky,
Centre de documentation
et de recherche du Mnam,
Paris, France

1. *George Brecht et Dick Higgins*, Fully guaranteed 12 Fluxus Concerts, Concert n° 1, Fluxhall, 359, Canal Street, New York City, 11 avril 1964
Photographie noir et blanc
Photographe : Peter Moore

2. *George Brecht, dans « Composition n° 2, 1960 » de La Monte Young*, Fully guaranteed 12 Fluxus Concerts, Concert n° 9, Fluxhall, 359, Canal Street, New York City, 9 mai 1964
Photographie noir et blanc
Photographe : Peter Moore

3. *Première mondiale de « Zen for Film » de Nam June Paik*, Fully guaranteed 12 Fluxus Concerts, Concert n° 8, Fluxhall, 359, Canal Street, New York City, 8 mai 1964
Photographie noir et blanc
Photographe : Peter Moore

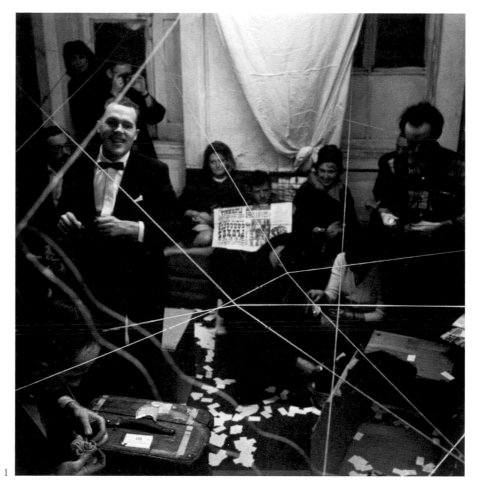

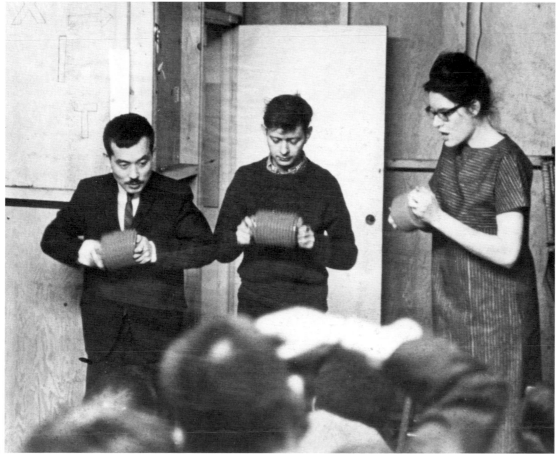

1. *Dick Higgins (debout, à gauche), Robert Watts (au premier plan), Philip Corner (debout, à* *l'arrière-plan) et alii, dans « Anima 1 » de Takehisa Kosugi, Fully guaranteed 12 Fluxus Concerts,* Concert nº 1, Fluxhall, 359, Canal Street, New York City, 11 avril 1964
Photographie noir et blanc

2. *Ay-O, Joe Jones et Alison Knowles dans une variation de « Organic Music » de Takehisa Kosugi,* Fully guaranteed 12 Fluxus Concerts, Concert nº 7, Fluxhall, 359, Canal Street, New York City, 2 mai 1964
Photographie noir et blanc
Photographe : Peter Moore

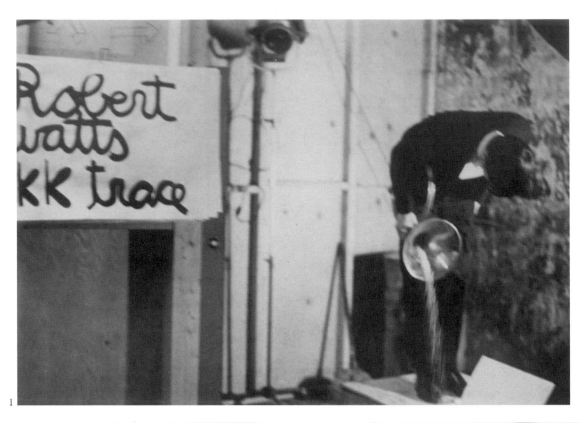

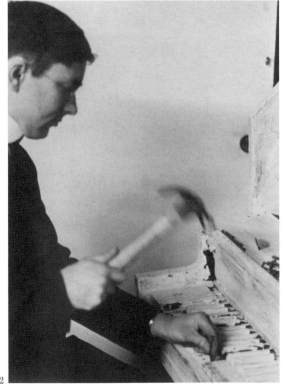

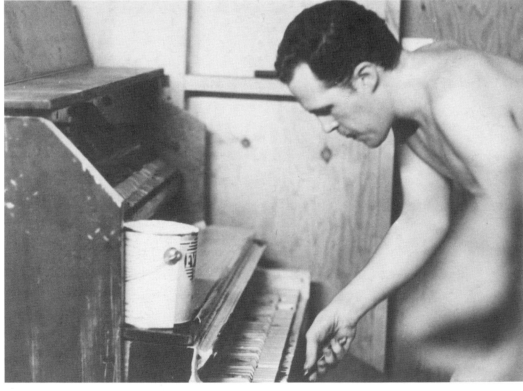

1. *George Maciunas dans « KKK trace » de Robert Watts,* **Fully guaranteed 12 Fluxus Concerts, Concert nº 3,** Fluxhall, **359, Canal Street, New York City, 18 avril 1964** Photographie noir et blanc Photographe : Peter Moore

2. *George Maciunas, « Piano piece nº 13 for Nam June Paik » (dite « Carpenter's Piece »),* **Fully guaranteed 12 Fluxus** Concerts, Concert nº 9, Fluxhall, **359, Canal Street, New York City, 9 mai 1964** Photographie noir et blanc Photographe : Peter Moore

3. *Dick Higgins dans « Piano piece nº 10 for Nam June Paik » de George Maciunas,* **Fully guaranteed 12 Fluxus Concerts, Concert nº 9,** Fluxhall, **359, Canal Street, New York City, New York City, 9 mai 1964** Photographie noir et blanc Photographe : Peter Moore

1

2

1. *Perpetual Fluxus Festival*, Washington Square Galleries, New York City, États-Unis, 1964
Affiche

(conçue par G. Maciunas)
69 x 53 cm (encadré)
Staatsgalerie Stuttgart, Archiv Sohm, Stuttgart, Allemagne

2. *Mieko Shiomi et sa « Water Music » pendant son concert*, Perpetual Fluxus Festival, Washington

Squarc Gallery, New York City, 1964
Photographie noir et blanc
Photographie : Peter Moore

SYMPHONY ORCHESTRA CONDUCTED BY KUNIHARU AKIYAMA

fLuXus SYMPHONY ORCHESTRA pResenTs

jUne IN FLUXUS CONCERT 8:30 PM 27th SAT

Carnegie Recital Hall 154 w.57 st.

TICKETS $2, NOW ON SALE AT CARNEGIE HALL BOX OFFICE
OR CARNEGIE RECITAL HALL BOX OFFICE BEFORE CONCERT

PROGRAM

GEORGE BRECHT: 3 LAMP EVENTS. EMMETT WILLIAMS: COUNTING SONGS. LA MONTE
YOUNG: COMPOSITION NUMBER 13, 1960. JAMES TENNEY: CHAMBER MUSIC-PRELUDE.
GEORGE BRECHT: PIANO PIECE 1962 AND DIRECTION (SIMULTANEOUS PERFORMANCE)
ALISON KNOWLES: CHILD ART PIECE. GŸORGY LIGETI: TROIS BAGATELLES. VYTAUTAS
LANDSBERGIS: YELLOW PIECE. MA-CHU: PIANO PIECE NO. 12 FOR NJP. CONGO: QUARTET
DICK HIGGINS: CONSTELLATION NO. 4 FOR ORCHESTRA. TAKEHISA KOSUGI: ORGANIC
MUSIC. ROBERT WATTS: SOLO FOR FRENCH HORN. DICK HIGGINS: MUSIC FOR STRINGED
INSTRUMENTS. JAMES TENNEY: CHAMBER MUSIC-INTERLUDE. AYO: RAINBOW FOR WIND
ORCHESTRA. GEORGE BRECHT: CONCERT FOR ORCHESTRA AND SYMPHONY NO. 2. TOSHI
ICHIYANAGI 新作 . JOE JONES: MECHANICAL ORCHESTRA. ROBERT WATTS: EVENT 13.
OLIVETTI ADDING MACHINE: IN MEMORIAM TO ADRIANO OLIVETTI. GEORGE BRECHT: 12
SOLOS FOR STRINGED INSTRUMENTS. JOE JONES: PIECE FOR WIND ORCHESTRA. NAM
JUNE PAIK: ONE FOR VIOLIN SOLO. CHIEKO SHIOMI: FALLING EVENT. JAMES TENNEY:
CHAMBER MUSIC-POSTLUDE. PHILIP CORNER: 4TH. FINALE. G. BRECHT: WORD EVENT.

cc V TRE (fLuxus cc fiVe ThReE), n° 4, **juin 1964**
Éd. Fluxus Editorial Council
Revue

58 x 43,5 cm (fermé)
Centre Pompidou,
Bibliothèque Kandinsky,
Centre de documentation
et de recherche du Mnam,
Paris, France

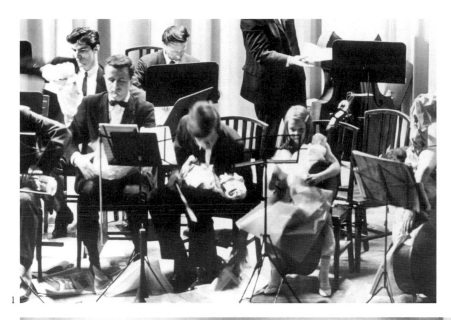

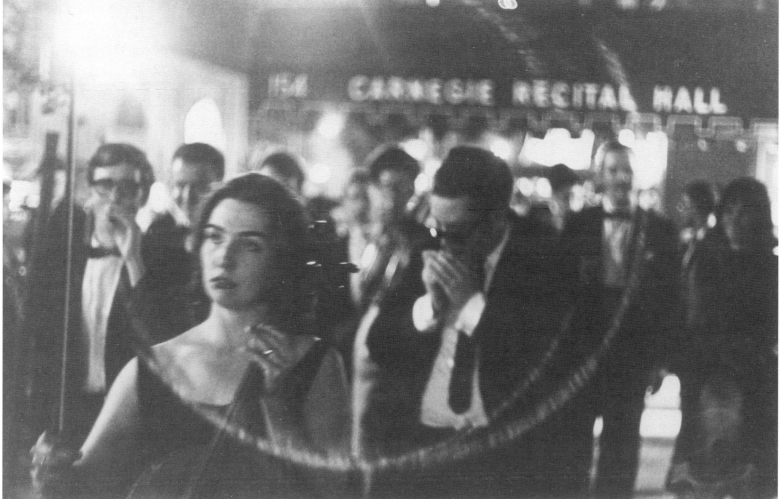

1. *Polishing,*
Fluxus Symphony
Orchestra Concert,
Carnegie Recital
Hall, New York City,
27 juin 1964
Photographie noir et blanc
Photographe : Peter Moore

2. *« 4th Finale »*
de Philip Corner,
Fluxus Symphony
Orchestra Concert,

Carnegie Recital
Hall, New York City,
27 juin 1964
Photographie noir et blanc
Photographe : Peter Moore

3 *Charlotte*
Moorman. Le concert
se poursuit dans
la rue, **Fluxus**
Symphony Orchestra
Concert,

Carnegie Recital
Hall, New York City,
27 juin 1964
Photographie noir et blanc
Photographe : Peter Moore

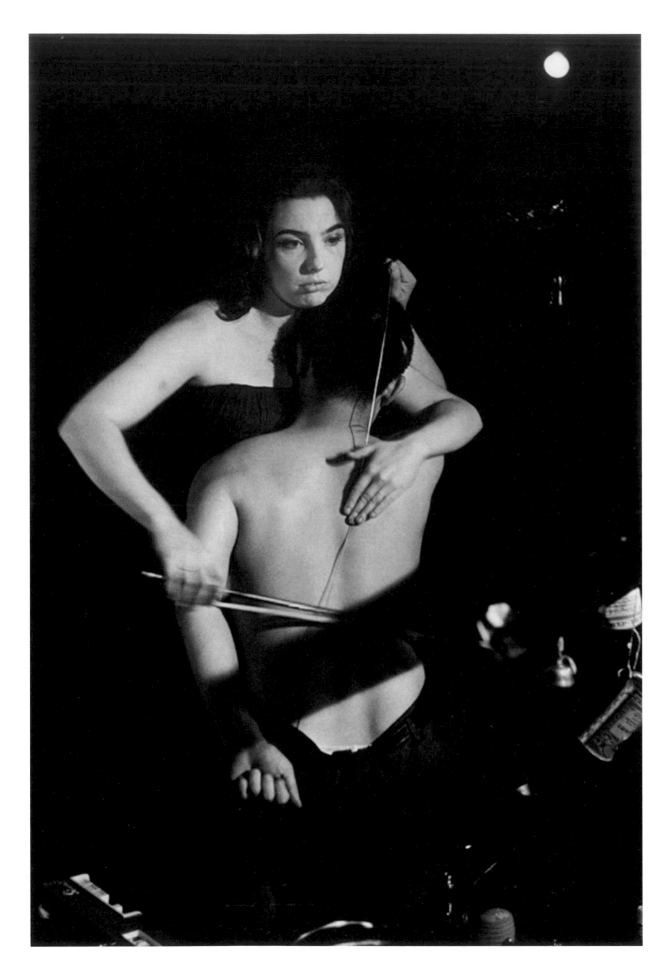

Nam June Paik et
Charlotte Moorman
interprètent
« 26'1.1499" for
a String Player »
de John Cage,

« Café au Go Go »,
New York City,
4 octobre 1965
Photographie noir et blanc
Photographe : Peter Moore

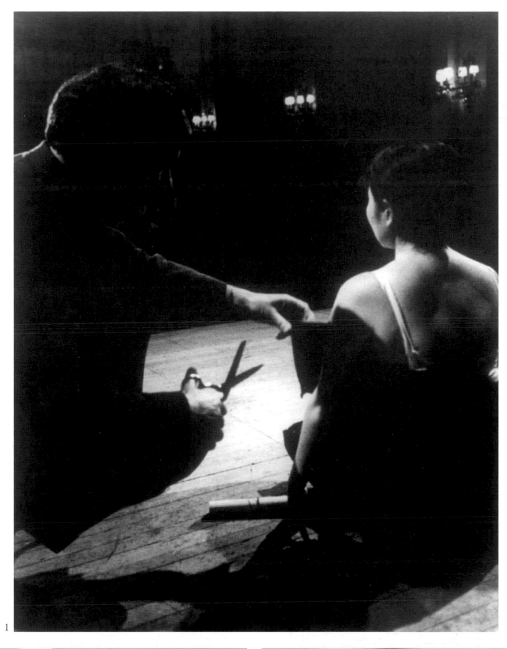

1

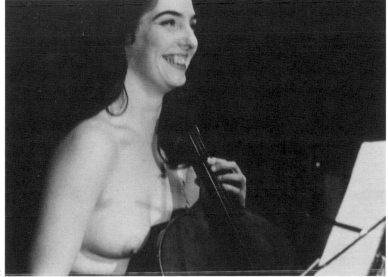

2

3

1. *Yoko Ono, « Cut Piece »*, Carnegie Recital Hall, New York City, 21 mars 1965
Photographie noir et blanc

2. *Charlotte Moorman dans « Opera sextronique » de Nam June Paik*, Film-Maker's Cinematheque, New York City, 9 février 1967
Photographie noir et blanc
Photographe : Peter Moore

3. *Arrestation de Charlotte Moorman lors de « Opera sextronique » de Nam June Paik*, Film-Maker's Cinematheque, New York City, 9 février 1967
Photographie noir et blanc
Photographe : Peter Moore

FLUXUS (ITS HISTORICAL DEVELOPMENT AND RELATIONSHIP TO AVANT-GARDE MOVEMENTS)

Today it is fashionable among the avant-garde and the pretending avant-garde to broaden and obscure the definition of fine arts to some ambiguous realm that includes practically everything. Such broad-mindedness although very convenient in shortcutting all analytical thought, has nevertheless the disadvantage of also shortcutting the semantics and thus communication through words. Elimination of borders makes art nonexistent as an entity, since it is an opposite or the existence of a non-art that defines art as an entity.

Since fluxus activities occur at the border or even beyond the border of art, it is of utmost importance to the comprehension of fluxus and its development, that this borderline be rationaly defined.

Diagram no.1 attempts at such a definition by the process of eliminating categories not believed to be within the realm of fine arts by people active in these categories.

DEFINITION OF ART DERIVED FROM SEMANTICS AND APPLICABLE TO ALL PAST AND PRESENT EXAMPLES.

(definition follows the process of elimination, from broad categories to narrow category)

	INCLUDE	ELIMINATE
1. ARTIFICIAL:	all human creation	natural events, objects, sub or un-conscious human acts, (dreams, sleep, death)
2. NONFUNCTIONAL: LEISURE	non essential to survival non essential to material progress games, jokes, sports, fine arts.*	production of food, housing, utilities, transportation, maintainance of health, security. science and technology, crafts. education, documentation, communication (language)
3. CULTURAL	all with pretence to significance, profundity, seriousness, greatness, inspiration, elevation of mind, institutional value, exclusiveness. FINE ARTS ** only. literary, plastic, musical, kinetic.	games, jokes, gags, sports.

* Past history shows that the less people have leisure, the less their concern for all these leisure activities.
 Note the activities in games, sports and fine arts among aristocrats versus coal miners.

** Dictionary definition of fine arts: "art which is concerned with the creation of objects of imagination
 and taste for their own sake and without relation to the utility of the object produced."

Since the historical development of fluxus and related movements are not linear as a chronological commentary would be, but rather planometrical, a diagram would describe the development and relationships more efficiently.

Diagram no.2 (relationships of various post-1959 avant-garde movements)
Influences upon various movements is indicated by the source of influence and the strength of influence (varying thicknesses of connecting links).
Within fluxus group there are 4 categories indicated:
1) Individuals active in similar activities prior to formation of fluxus collective, then becoming active within fluxus and still active up to the present day, (only George Brecht and Ben Vautier fill this category);
2) Individuals active since the formation of fluxus and still active within fluxus;
3) Individuals active independently of fluxus since the formation of fluxus, but presently within fluxus;
4) Individuals active within fluxus since the formation of fluxus but having since then detached themselves on following motivations:
 a) anticollective attitude, excessive individualism, desire for personal glory, prima dona complex
 (Mac Low, Schmit, Williams, Nam June Paik, Dick Higgins, Kosugi),
 b) opportunism, joining rival groups offering greater publicity (Paik, Kosugi,
 c) competitive attitude, forming rival operations (Higgins, Knowles, Paik).
These categories are indicated by lines leading in or out of each name. Lines leading away from the fluxus column indicate the approximate date such individuals detached themselves from fluxus.

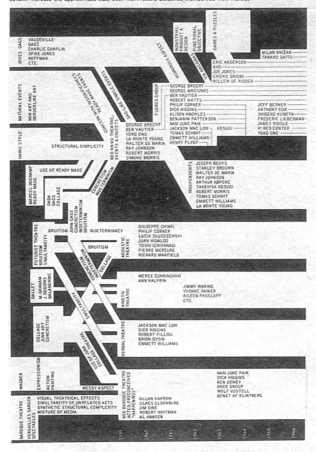

George Maciunas
Fluxus (Its
Historical
Development
and Relationship

to Avant-Garde
Movements), 1966
[Fluxus (Son
développement historique
et sa relation aux
mouvements d'avant-
garde)]

Éd. Fluxus
Diagramme imprimé
43,2 x 14,3 cm
Coll. Musée d'art
contemporain. Division
des Affaires culturelles.
Ville de Lyon, France

POLICE, 1961
Performers disguised as police push audience to stage.

SMILE, 1961
5 performers walk about smiling.

STRIKE, 1962
After audience is admitted and seated, a member of actors' union gives a 5 minute talk on low wages and announces a 3 hour strike.

FALLING EVENT, 1963
1. Let something fall from a hight.
2. Let yourself fall

FLUXVERSION I
Concert programs are flown down as gliders or thrown as paper balls.

FLUXVERSION II
Parachute or very large sheet is suspended over audience. Performers cut all supports simultaneously, letting the sheet fall over audience.

MUSIC FOR TWO PLAYERS I, 1963
2 performers stand at precise distances from each other for precise durations. Score.

BOUNDARY MUSIC, 1963
Performers make the faintest possible sounds.

STAR PIECE, 1963
Obscure star with cigarette smoke, reflect it in water etc.
11 variations. Score.

EVENT FOR THE MIDNIGHT, 1963
0:00 one light
0:04 five tones
0:05 smile

EVENT FOR THE 1 ATF AFTERNOON, 1963
Suspend a violin with a long rope.

FLUXVERSION I
Violin is suspended with rope or ribbon inserted through pulley at top and secured to floor. Performer in samurai armor positions himself under suspended violin, draws his sword and cuts the rope in front of him releasing violin which falls on to his helmeted head.

EVENT FOR THE MIDDAY IN THE SUNLIGHT, 1963
Performer opens and shuts eyes at very precise intervals. Score.

MIRROR PIECE NO.1, 1963
Stand on sandy beach with back to the sea. Hold a mirror in front of face and look into it. Step back to the sea and enter into the water.

MIRROR PIECE NO.2, 1966
Orchestra members spread their instruments on the floor. Each walks backwards through instruments trying not to step on them, guiding themselves by hand held mirror.

MIRROR PIECE NO.3, 1966
Performers seat themselves around a large mirror on the floor of a dark stage. Vessel filled with water stands in middle of mirror. Performers stand and sit at random intervals with flashlight pointing to the mirror. Water can be drunk.

SHADOW PIECE NO.1, 1963
Make shadows.

SHADOW PIECE NO.2, 1964
Score.

SHADOW PIECE NO.3, 1966
Performers eat various fruits behind a white screen. A light projects their shadows on the screen. Eating sounds may be amplified.

WIND MUSIC, 1963 Raise wind.

WIND MUSIC, FLUXVERSION I
Scores are blown away from stands by wind from a strong fan in wings as orchestra tries to hold them.

WIND MUSIC NO.2, 1964
Several performers operate fans towards suspended objects such as bottles, radios, bells, etc. making them swing.

DISAPPEARING MUSIC FOR FACE, 1964
Change gradually from smile to no smile.

FLASH PIECE, 1966
A record player on dark stage turns with a stuffed bird on it, while other performers blow soap bubbles and another flashes on photo flashlights or flashes on stage lights.

BALANCE POEM, 1966
Audience writes on cards of various size provided to them and object material and its quantity, (2 gallons of wine, 4 elephants etc.) On stage cards of equal weight are balanced and their contents announced.

RADIO, 1961
Performers and audience listen to a play over the radio.

THEFT, 1961
Theft is announced and audience searched.

CHOICE, 1964
4 identical objects are placed on the stage. 3 performers enter, choose in succession one of the objects and then exit. The last object remains.

DRINK, 1964
While other pieces are being performed one performer in a corner of stage gets himself drunk and starts being a nuisance. Score.

DRINK II, 1962
Performer(s) drinks as much and as quickly as possible.

SHOWER II, 1962
A performer seats himself on stage holding an end of a fire hose and does nothing. Upon hearing the audience make its first complaint he shouts "GO!" and soaks the audience with water from the hose.

TELEPHONE, 1962
With a telephone placed on stage and monitored to a loudspeaker:
1) call the police and talk as long as possible
2) call the president of the country
3) call the local newspaper with false news.

THE OTHERS, 1962
Various people such as blind beggars, tramps, bums, drunkards, etc. are invited to a meeting they know nothing about, and led to stage by way of back entrance. When all are asselbed on stage curtain is raised.

THEY, 1964
Spoerri, Isou, Kaprow, Higgins, Patterson, Vautier should accept to live imprisoned in a cage for 48 hours on stage for audience to watch

MAKE FACES, 1962
20 performers grimase and make vulgar gestures untill audience expresses protest.

WET, 1962
Performers throw wet objects to the audience.

NOTHING, 1962
Performers do nothing.

SALE, 1962
Performers sell the theatre.

RUN, 1963
A performer runs about, around and through the audience till completely exhausted. Upon completion of the entry the lights are turned off.

MYSTERY FOOD, 1963
Performer eats a meal that can not be identified by anyone.

APPLES, 1963
4 performers eat 4 apples.

MONOCHROME FOR Y.KLEIN, 1963
Performer paints a very large white panel black.

FLUXVERSION I
Performer paints a movie screen with nonreflective black paint while a favorite movie is being shown.

FLUXVERSION II
An orchestra, a quartet or soloist, dressed in white, plays a favorite classic while a fine mist of black washable paint rains down over performers, their instruments, scores & music stands, slowly turning all from white into black.

MEETING, 1963
4 people who have never met are invited on stage to talk to each other for 20 minutes or more.

VERBS, 1963
Performers enact various verbs from a book of verbs.

BATHTUB, 1963
As many performers as possible jam themselves into a bathtub.

PUSH, 1963
10 to 20 performers try yo push each other from stage nonviolently untill 2 are left.

HENS, 1963
3 hens are released and then cought.

LESSON, 1963
Like a classroom teacher, with a blackboard, performer gives a lesson to other performers or audience on subjects such as: geography, latin, grammar etc.

CURTAIN I, 1963
After the usual 3 rings or knocks, the curtain does not go up. Rings or knocks are repeated 10 times, 20 times, 100, 1000 times for 2 hours, but curtain never goes up.

CURTAIN II, 1963
A noisy performance takes place behind a closed curtain. Curtain is raised only for a show.

I WILL BE BACK IN 10 MINUTES, 1963
Performer positions on stage a poster announcing: "I will be back in 10 minutes" and goes across the street to have a cup of coffee.

LOOK, 1964
Performer looks at an object (piano for instance) in as many different ways as possible.

BEN'S STRIP TEASE, 1964
A naked performer enters an entirely darkened stage. Light turns on for a fraction of a section.

HOLD UP, 1964
A real hold up is enacted in the theatre. As much loot as possible is stolen and taken away by thieves.

GESTURES, 1964
1st performer positions a table on the stage. 2nd performer positions a suitcase on the table. 3rd performer takes the suitcase off the table. 4th. performer takes the table off the stage.

TANGO, 1964
Audience is invited to dance a tango

ORDERS, 1964
One performer seated at a table on stage gives orders such as "get up" "run", "jump" etc. to 20 performers sitting among the audience. Audience is free to join performers.

EXPEDITION, 1964
Vary voluminous but light package or packages are carried by performers from stage through audience to exit or through crowded streets, street cars, etc.

SUPPER, 1965
Curtain is raised and a large table set with food, drink and flowers is displayed on the stage. 10 well dressed performers carrying instruments enter, bow down, seat themselves behind the table and lay down their instruments. 2 waiters begin to serve food and wine. Performers begin to eat, drink and talk. After a few minutes audience can also be offered food and drink.

PIANO CONCERTO FOR PAIK NO.2, 1965
Orchestra members seat themselves and wait for the pianist. Pianist arrives, bows and walks to the piano, but upon reaching piano, he jumps from the stage and runs to the exit. Orchestra members must try their best to run after him, catch and drag him back to the piano. Pianist must try his best to keep away from the piano. When pianist is finally brought to the piano, lights are turned off.

ORCHESTRA PIECE NO.4, 1965
On the stage are displayed only instruments, stands and empty seats. Performers appear, one by one, very slowly and silently. Performers entering from left should go to far right and vice versa. Conductor enters last and just as slowly. The whole entry should last 10 minutes. Upon completion of the entry the lights are turned off.

CONCERTO FOR AUDIENCE BY AUDIENCE, 1965
Audience is invited to enter the stage, take an instrument provided for them, seat themselves on orchestra seats and play for three minutes. If audience does not respond to the invitation, instruments should be distributed to them.

3 PIECES FOR AUDIENCE, 1964
1. change places
2. talk together
3. give something to your neighbour

AUDIENCE PIECE NO.1, 1964
Audience is locked up in theatre. Piece ends when they find a way out.

AUDIENCE PIECE NO.2, 1964
Curtain remains closed. At the exit leaflets are distributed saying: "Ben hopes you enjoyed the play."

AUDIENCE PIECE NO.3, 1964
An announcer asks audience to follow a guide who leads them to another theater to watch an ordinary play or movie.

AUDIENCE PIECE NO.4, 1964
After audience seats themselves, performers proceed to clean theater very thoroughly: wash floor, vacuum chairs and curtain, white wash the stage, change light bulbs etc.

AUDIENCE PIECE NO.5, 1964
Tickets are to be sold between 8 & 9 PM. At 9PM announcement is made that the play has already started and will end at 12PM, yet at no time will the audience be admitted.

AUDIENCE PIECE NO.6, 1964
The stage is transformed into a refreshment area. After curtain is raised, the audience is invited to come on stage to eat and dance.

AUDIENCE PIECE NO.7, 1965
The audience is requested to enter the stage one by one and sign a large book placed on the table, after which they are led away one by one into the street. This is continued till all have left the theatre. Those led outside should not be permitted to return.

AUDIENCE PIECE NO.8, 1965
The audience is told that the next piece is presented in a special area. They are led away in small groups by ushers through back exits to the street and left there.

AUDIENCE PIECE NO.9, 1965
Each member of the audience is led individually into an antechamber where they are asked to undress and then led individually into a dark theatre. Those who refuse can have their money returned. When all the audience is seated naked in the auditorium, a huge pile of their clothing is illuminated on the stage.

AUDIENCE PIECE NO.10, 1965
An announcer well hidden from view of the audience observes with binoculars all who enter the theatre and describes minutely each through public address system.

WASHROOM 1962
Local national anthem or other appropriate tune, supervised by uniformed attendant is sung or played in washroom.

EVENT: 10 1962
One performer on a dark stage, with his back to audience strikes 10 matches at uniform intervals. Another performer rings bell 10 times at same or different intervals.

EVENT: 13 1962
Behind curtain slit on left release 13 black helium filled balloons. Behind slit on right drop 13 white balls (or eggs).

EVENT FOR SWIMMING POOL
Score.

SUBWAY EVENT 1962
Performer enters station with token and quarter. He uses token for turnstile, leaves by nearest exit and buys one token at booth.

STREET CAR VARIATION
Any number of performers in a queue enter bus one by one, pay fare, exit immediately and rejoin the end of the queue to continue performance to any duration.

CASUAL EVENT 1962
Performer drives a car to a filling station to inflate right front tire. He continues to inflate until tire blows out. He changes tire and drives home. If car is a newer model he drives home on blown out tire.

TWO INCHES 1962
2 inch ribbon is stretched across stage or street and then cut.

DUET FOR TUBA 1963
Tuba is prepared to dispense coffee from one spit valve and cream from another.

C/S TRACE, 1963
A canon is fired at symbol.

C/S TRACE, 1963
A canon is fired at cymbal.

C/T TRACE, 1963
An object is fired from canon and cought in bell of tuba.

F/H TRACE, 1963
French horn is filled in advance with small objects or fluid (rice, bearing balls, ping-pong balls, mud, water, small animals, etc.). Performer then enters stage, and bows to audience tipping the bell so the objects cascade out toward the audience.

EVENT FOR GUGGENHEIM, 1963
A very heavy pendulum, suspended by steel wire from a high dome is permitted to swing over a concave layer of fine sand on the floor, inscribing thus rotation of swing according to rotation of the earth.

TRACE FOR ORCHESTRA, 1965
Scores made from flash paper are burned on music stands.

SONG OF UNCERTAIN LENGTH
Performer balances bottle on own head and walks about singing or speaking until bottle falls. 1960

DUET FOR PERFORMER AND AUDIENCE, 1961
Performer waits for audible reaction from audience which he immitates.

FOR LA MONTE YOUNG, 1962
Performer asks if La Monte Young is in the audience. 1962

10 ARRANGEMENTS FOR 5 PERFORMERS
Leader rings bell, performers move, leader rings bell second time, all freeze saying a single word. 1962

B SONG FOR 5 PERFORMERS
Phonetic poem group performance. 1962, score.

TAG, 1962
Group piece. Score.

COUNTING SONGS, NOS.1 TO 6
Audience is counted by various methods. 1962

LITANY AND RESPONSE 1 & 2
For voices or voices and accompaniment. 1962 , score.

A GERMAN CHAMBER OPERA FOR 38 MARIAS
Opera for 38 performers in the style of a church litany. 1962, score.

AN OPERA
Opera for voices and percussion. 1962, score.

INTRODUCTION TO DIAGRAM

The diagram on the right categorizes and describes planometrically the development of various "Expanded performing arts" movements. It describes movements rather than individuals and therefore should not be taken as a catalogue of names. Except for the Fluxus group, none others are complete. By the next edition it is hoped this diagram can be expanded to include more artists. Any comments, suggested additions and/or changes from readers will be welcome. The grouping of various artists was determined in most cases from statements of the artists themselves. When such statements were unobtainable, their work was studied to provide clues. Some controversial subjects such as sensationalism or pseudotechnology were based on careful observations of many performances rather than hearsay. Disrobing in public or lowering one's pants to expose own bare bottom, or urinating in public, any such acts are considered by any dictionary definition exhibitionistic. Throwing oneself into water or covering self with cream etc., etc., can be considered as masochistic acts. Examples of preoccupation with sex and perversion are too numerious is to mention. All these stratagems are intended to arouse strong emotional response from the audience (and attention from the press of course), which may be a main motivation for such stratagems. Pseudotechnology or "engineering" (in quotes) has been derived from the fact that artists at best can acquire technical knowledge or understanding comparable to that of a technician (TV repairman or the like) rather than that of an engineer or scientist who spends many years studying his specialty (Just like the artists spending many years on producing art). Such knowledge among these artists at best represent understanding wiring diagrams, function of basic electronic components, mechanism of electric motors, simple engines, determinate structures and the like. Unfortunately the technology among most of the artists employing this term is of the radio shop variety. Collaboration with engineers can achieve only a level of sophistication comprehended by the artist since (1) artist's new ideas or concepts will be affected or limited by his own past and recent technical-scientific knowledge rather than the uncommunicated knowledge of the engineer.
(2) the collaborating engineer meanwhile, can't very well communicate a sophisticated technical and scientific knowledge to the artist without giving him a four year university course on related subjects.

Categories are ordered on the vertical scale to some degree within a spectrum of artificiality. Thus most "artistic" or cultural or serious are at the bottom and least so at the top ending with anti-art at the very top. The horizontal scale is chronological. Influences upon various movements is indicated by the source of influence and the strength of this influence (varying thicknesses of connecting links). Another vertical column indicates outlets, or major organizations, events, publications or institutions associated within the particular movement or group. Lines leading in and out of each persons name indicate various changes in the persons associations or chronological continuity of his work within any particular movement or group.
Thus within Fluxus group there are 4 such categories: 1) individuals active in similar activities prior to formation of Fluxus collective, then becoming active within fluxus (only George Brecht and Ben Vautier fill this category). 2) individuals active since the formation of Fluxus and still active within Fluxus. 3) individuals active independently of Fluxus but presently associated with Fluxus. 4) individuals active within Fluxus since the formation of the collective but having since then detached themselves. (Higgins, Patterson, Paik, Schmit, Williams, Flynt etc.) Some of them have even published own statements confirming their exodus.
George Maciunas

EXPANDED ARTS DIAGRAM

PAST 1959 1964 1966

Chinese Red Guards

BYZANTINE ICONOCLASM — POLITICAL CULTURE — POLITICAL-DIDACTIC ANTI-BOURGEOIS POPULAR ART Henry Flynt

ANTI-ART & FUNCTIONALISM V. Mayakowsky New LEF (1928)
SOCIALIST REALISM & DIDACTIC ART

ANTI-ART & BREND Henry Flynt
Action Against Cultural Imperialism Henry Flynt George Maciunas
via Henry Flynt
via George Maciunas

BAUHAUS FUNCTIONALISM & RATIONALISM
INDUSTRIAL PRODUCT & DESIGN
via Maciunas

GAMES & PUZZLES via George Brecht

Joshua Rifkin, Peter Schickele

OUTLETS — Fluxists mass-produced objects, films, publications, events.
Alloco, Eric Andersen, Ayo, Lawrence Baldwin, Gianfranco Baruchello, Jeff Berner, Robert Bozzi, George Brecht, Ken Friedman, Albert M. Fine, Bob Grimes, Lee Heflin, Hi Red Center, Joe Jones, Per Kirkéby, Milan Knízak, Shigeko Kubota, George Maciunas, Mosset, James Riddle, Chieko Shiomi, Paul Sharits, Greg Sharits, David E. Thompson, Ben Vautier, Robert M. Watts

VAUDEVILLE gags, jokes, hoaxes, Charlie Chaplin, SPIKE JONES, Hoffman etc.
via George Brecht

JOKE

CONCEPT ART via Henry Flynt

NATURAL EVEN'S non art and borderline art ... with insignificances.

FLUXUS
Henry Flynt, George Brecht, Ben Vautier, George Maciunas, Robert Watts, Dick Higgins, Alison Knowles, Benjamin Patterson, Nam June Paik, Tomas Schmit, Emmett Williams, Robert M. Watts

EVENTS via Brecht
NEO-HAIKU THEATRE

HAIKU STYLE monomorphic structure

Henry Flynt, George Brecht, Ben Vautier, Ray Johnson, Robert Morris, Simone Morris, Yoko Ono, La Monte Young

MARCEL DUCHAMP The ready-made
via Ben Vautier and George Brecht

DADA gags, collage

concretism-indeterminism

INDEPENDENTS
Stanley Brown, Walter De Maria, Bici Hendricks, Geoff Hendricks, Juan Hidalgo, Ray Johnson, Arthur Køpcke, Takehisa Kosugi, Robert Morris, Yoko Ono, Tomas Schmit, Emmett Williams, La Monte Young

JOHN CAGE concretism indeterminism bruitism
John Cage, Philip Corner, Lucia Dlugoszewski, Toshi Ichiyanagi, Richard Maxfield, Terry Riley

John Cage, Giuseppe Chiari, Philip Corner, Lucia Dlugoszewski, Toshi Ichiyanagi, Pierre Mercure, Terry Riley, James Tenney, David Tudor, La Monte Young

FUTURIST THEATRE bruitism simultaneity collage nonsense

ACOUSTIC THEATRE

BAROQUE MIMICRY

BALLET M.Graham, J.Robbins, Balanchine

KINESTHETIC THEATRE
Merce Cunningham, Ann Halprin, Alwin Nikolais

Judson Church dance performances Theatre and "Engineering" series Experiments in Art & Technology, Inc.
Lucinda Childs, Trisha Brown, David Gordon, Alex Hay, Deborah Hay, Kenneth King, Aileen Passloff, Steve Paxton, Yvonne Rainer, Elaine Summers, Jimmy Waring, Robert Whitman

ELECTRONICS
OPTICS
COLLAGE JUNK ART CONCRETISM
use of junk, pseudotechnology, simultaneity, indeterminism

INTERNATIONAL WORLD FAIRS
WALT DISNEY SPECTACLES "pseudotechnology"

EXPANDED CINEMA
FAIRS
multiple screen projections: Charles Eames, Harry Smith, Thompson & Hammid, Stan Vanderbeek
subject slides on same subject: Brion Gysin

Richard Aldcroft, Victor Alonso, Cassen & Stern, Dan Clark, Louis Brigante, Ed Emshwiller, Bill Gamble, Bob Goldstein, Michael Hirsh, Piero Heliczer, Takahiro Iimura, Ken Jacobs, No Group, Once Group, Christian Sidenius, Don Snyder, Aldo Tambellini, Thompson & Hammid, USCO Group, Ben Van Meter, Stan Vanderbeek, Andy Warhol, Weegee, Robert Whitman

N.Y. Film-makers' Cinematheque "Expanded Cinema" Series Film Culture Magazine
subject slides or films on actual subject

3 RING CIRCUS
ROMAN CIRCUS

SENSATIONALISM preoccupation with: exhibitionism, sadism, perversion, sex, etc.
messy aspect, use of junk, pseudotechnology

CHURCH PROCESSION
BAROQUE MULTI-MEDIA SPECTACLE

WAGNERISM "whole art"
EXPRESSIONISM
ACTION PAINTING

VERSAILLES SUPER-MULTI-MEDIA SPECTACLES
Simultaneous presentation of polymorphic mixed media: kinetic sculpture (fountain water play and fireworks), auditory events (music, explosions and recitations), culinary events etc... all only for sensory EFFECT.

HAPPENINGS
NEO-BAROQUE THEATRE
Allan Kaprow, Claes Oldenburg, Jim Dine, Robert Whitman, Al Hansen, Ken Dewey, Dick Higgins, Nam June Paik

Ken Dewey, Oyvind Fahlstrom, Dick Higgins, Michael Kirby, Bengt af Klintberg, Nam June Paik, Carolee Schneemann, Wolf Vostell, Andy Warhol

Annual "Avant-Garde" Festivals via Nam June Paik and "Avant Garde" Festivals etc.

collage, simultaneity, indeterminism

PHANTASTIC ART

monomorphic neo-haiku flux-event

mixed media neo-baroque happening

VERBAL THEATRE
Robert Filliou, Brion Gysin, Dick Higgins, Jackson Mac Low, Emmett Williams

Robert Blossom, Gerard Malanga, Angus Mac Lise

7

Film Culture.
Expanded Arts,
édition spéciale,
n° 43, hiver 1966
Éd. J. Mekas, New York City, États-Unis
Revue

56 x 43 cm (fermé)
Bibliothèque Kandinsky,
Centre de documentation
et de recherche du Mnam,
Centre Pompidou, Paris,
France

Collectif Fluxus
Flux Year Box 2,
1966
Éd. Fluxus
Boîte en bois contenant
des cartes imprimées,

boîtes en plastique,
films, objets divers
8,6 x 20,3 x 21,2 cm
Centre Pompidou,
Musée national d'art
moderne, Paris, France

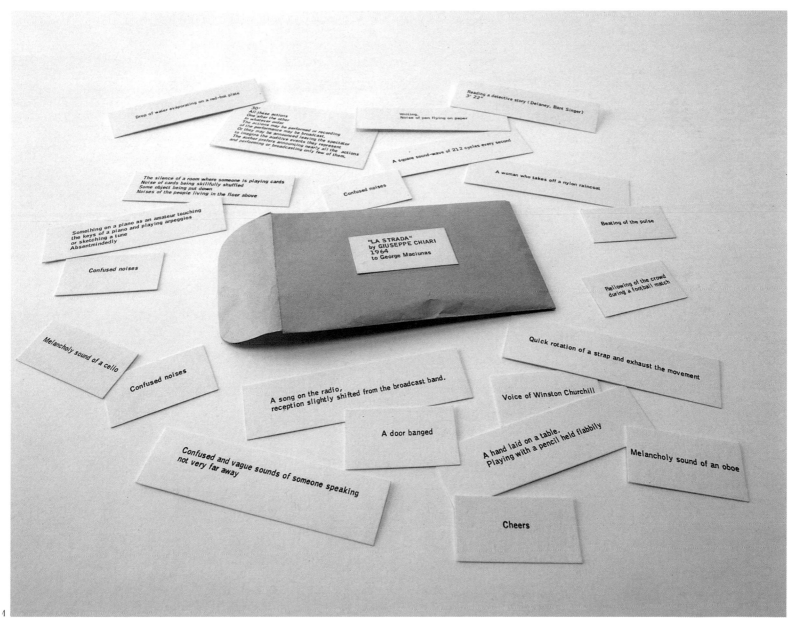

Drop of water evaporating on a red-hot plate

30"
All these actions
One after the other
in whatever order
The actions may be performed or recording
of the performance may be broadcast.
Or they may be announced leaving the spectator
to imagine the auditive events they represent
The author prefers announcing nearly all the actions
and performing or broadcasting only few of them.

Writing.
Noise of pen flying on paper

Reading a detective story (Delaney, Bant Singer)
3' 22"

A square sound-wave of 212 cycles every second

The silence of a room where someone is playing cards
Noise of cards being skillfully shuffled
Some object being put down
Noises of the people living in the floor above

Confused noises

A woman who takes off a nylon raincoat

Something on a piano as an amateur touching
the keys of a piano and playing arpeggios
or sketching a tune
Absentmindedly

"LA STRADA"
by GIUSEPPE CHIARI
1964
to George Maciunas

Beating of the pulse

Confused noises

Bellowing of the crowd
during a football match

Melancholy sound of a cello

Confused noises

Quick rotation of a strap and exhaust the movement

A song on the radio,
reception slightly shifted from the broadcast band.

Voice of Winston Churchill

A door banged

A hand laid on a table.
Playing with a pencil held flabbily

Melancholy sound of an oboe

Confused and vague sounds of someone speaking
not very far away

Cheers

1. La Monte Young
LY 1961
(Compositions 1961),
1961
Éd. Fluxus
Livre

8,9 x 9,2 cm
Centre Pompidou, Musée
national d'art moderne,
Paris, France

2. Nam June Paik
Zen for Film, 1964
[Zen pour film]
Éd. Fluxus
Film vierge dans une boîte
en plastique

3,2 x 12,5 x 10,3 cm
Staatsgalerie Stuttgart,
Archiv Sohm, Stuttgart,
Allemagne

3. Mieko Shlomi
(dite Chieko)
Water Music, issu
de Fluxkit (2), 1966
Éd. Fluxus
Flacon avec étiquette

Hauteur : env. 6,5 cm
Staatsgalerie Stuttgart,
Archiv Sohm, Stuttgart,
Allemagne

4. Giuseppe Chiari
La Strada, 1964
[La Rue]
Éd. Fluxus
Enveloppe contenant
22 cartes

7,7 x 12,7 cm
Staatsgalerie Stuttgart,
Archiv Sohm, Stuttgart,
Allemagne

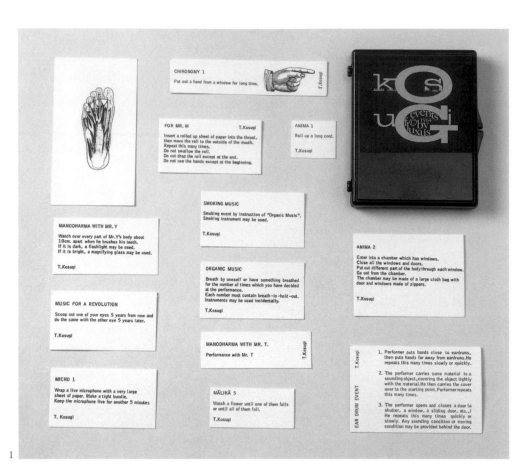

1

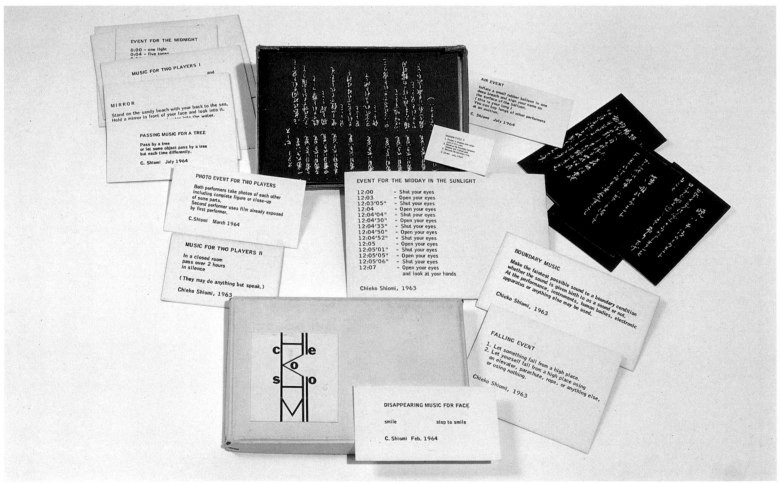

2

1. Takehisa Kosugi
Events, 1964
Éd. Fluxus
13 cartes dans une boîte
en plastique

1,3 x 12,5 x 10,3 cm
Staatsgalerie Stuttgart,
Archiv Sohm, Stuttgart,
Allemagne

2. Mieko Shiomi
(dite Chieko)
Events and Games,
1964-1965
Éd. W. de Ridder's

European
Fluxshop/European
Mail-Order House
Boîte en carton contenant
20 cartes
1,7 x 15,5 x 10,3 cm

Coll. Musée d'art
contemporain. Division
des Affaires culturelles.
Ville de Lyon, France

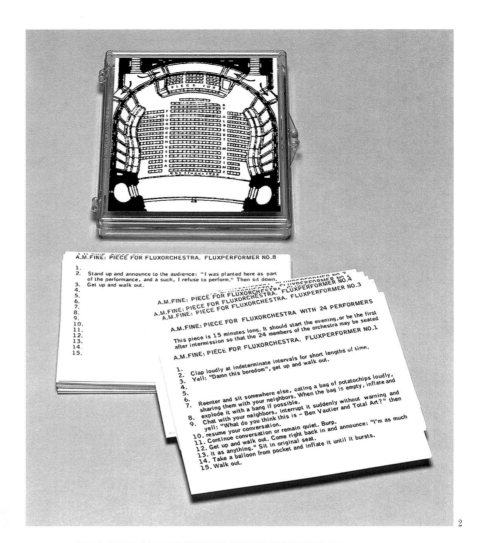

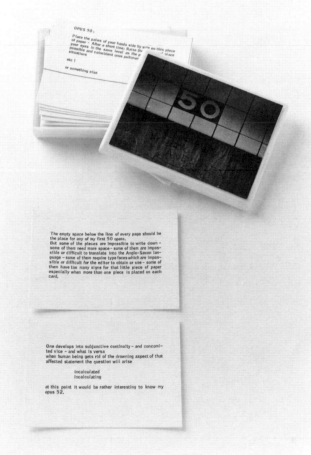

1. Emmett Williams
***An Opera*, vers 1963**
Éd. Fluxus
3 feuilles de papier
imprimées, collées
ensemble et roulées
178 x 9,9 cm

Centre Pompidou,
Musée national d'art
moderne, Paris, France

2. Albert Fine
Piece for
***Fluxorchestra*, 1966**
Éd. Fluxus
Boîte en plastique
contenant 24 cartes
imprimées
1,2 x 11,9 x 10,3 cm

Centre Pompidou, Musée
national d'art moderne,
Paris, France

3. Eric Andersen
***50 Opera*, 1966**
Éd. Fluxus
Boîte contenant 52 cartes
2,8 x 10,3 x 12,5 cm
Staatsgalerie Stuttgart,
Archiv Sohm, Stuttgart,
Allemagne

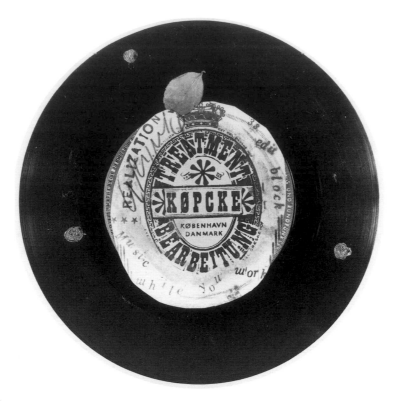

1

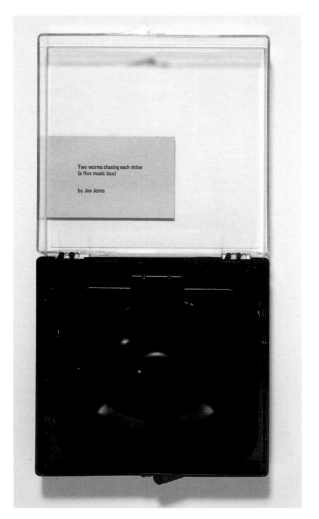

2

1. Arthur Køpcke
Music while You
Work, **1966**
[De la musique
en travaillant]
Éd. R. Block

Disque modifié
Ø 17 cm
Sammlung Block, Møn,
Danemark

2. Joe Jones
Two Worms Chasing
Each Other. A Flux
Music Box,
1969-1976
[Deux vers se
pourchassant. Une boîte à
musique « flux »]

Éd. Fluxus
Boîte plastique, mécanisme
à clé, sonnette,
vers en plastique
5,3 x 15 x 15 cm

Centre Pompidou,
Musée national d'art
moderne, Paris, France

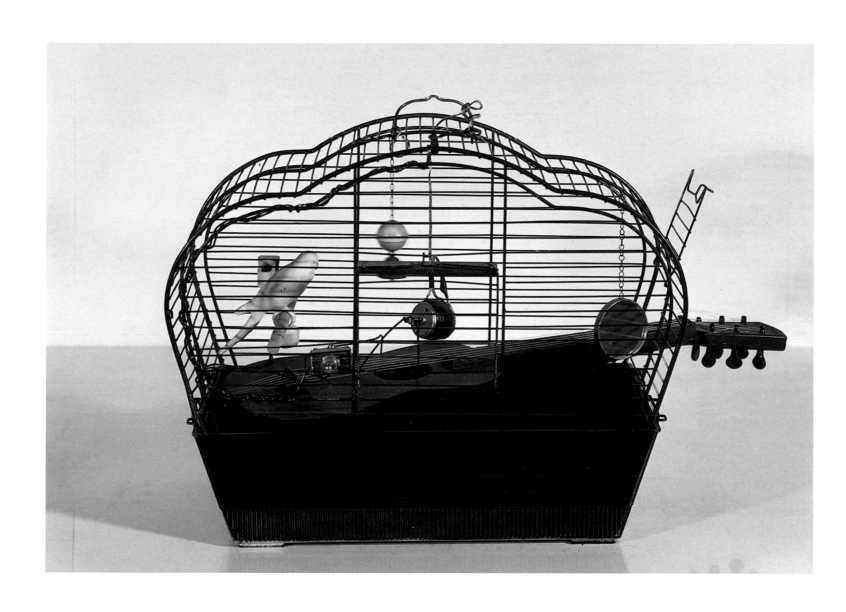

Joe Jones
Bird Cage, 1964
[Cage à oiseaux]
Cage à oiseaux, moteur
et objets divers
36 x 57 x 23 cm

Museum moderner Kunst
Stiftung Ludwig Wien,
Vienne, Autriche. Ehemals
Sammlung Hahn, Cologne,
Allemagne

1

2

3

1. Dick Higgins
Symphony
Dispenser, 1968
[Distributeur de
symphonies]
Boîte de conserve,

papier à musique
62 x 65 x 30 cm
Museum moderner Kunst
Stiftung Ludwig Wien,
Vienne, Autriche. Ehemals
Sammlung Hahn, Cologne,
Allemagne

2. *Dick Higgins fait*
réaliser « Thousand
symphonies »,
Douglass College,
New Brunswick
(New Jersey), 1968
Photographie noir et blanc

3. Dick Higgins
avec les partitions
de « Thousand
symphonies »,
Douglass College,
New Brunswick
(New Jersey), 1968
Photographie noir et blanc

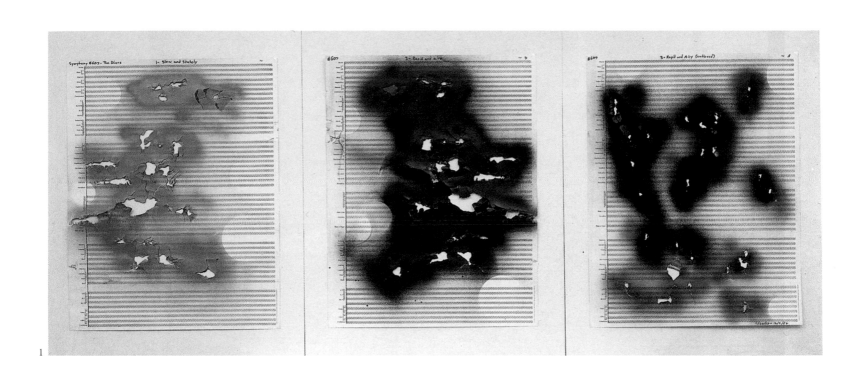

1

2

1. **Dick Higgins**
Symphony 607-
***The Divers*, 1968**
[Symphonie 607-
Les Plongeurs]
Détail
Partition originale
5 feuilles

Peinture et impacts
de balles sur papier
57,5 x 44,5 cm
(chaque feuille)
Sammlung Block, Møn,
Danemark

2. *Interprétation*
de « Thousand
symphonies »
de Dick Higgins,
Douglass College,
New Brunswick
(New Jersey), 1968
Photographie noir et blanc

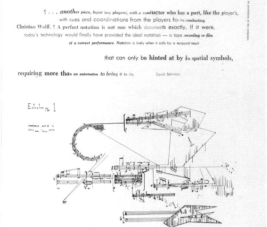

# 1	# 2	#3	#4	#5	# 41	# 42	# 43	# 44	#45
SAND	MINK	WATER	PAPER	POLE	PIN	HOT WATER	ICE OR DRY ICE	RAINBOW	RED
# 6	#7	# 8	#9	# 10	#46	#47	# 48	# 49	# 50
IRON	NAIL	CLOTH	STONE	FORM RUBBER	ORANGE	YELLOW	GREEN	BLUE	VIOLET
# 11	#12	# 13	# 14	# 15	#51	# 52	# 53	# 54	# 55
CONCRETE	RICE	GLASS	COTTON	SILK	WHITE	BLACK	EYE	NOSE	MOUTH
# 16	# 17	# 18	# 19	# 20					
LEATHER	WIRE	SPONGE	HAIR	FAR					
# 21	# 22	# 23	#24	# 25					
PLASTER	ANIMAL	WOOD	GRASS	POWDER					
#26	# 27	# 28	# 29	# 30					
INSECT	NOODLE	PAINT	STOCKING	EXCELSIOR					
#31	#32	# 33	# 34	#35					
SAWDUST	DUST	RUBBER	ROPE	FEATHER					
#36	#37	# 38	# 39	# 40					
COIN	BEARING BALL	PING PONG BALL	CLAY	BRUCH					

AY-O'S Tactile List

AY-O, *Tactile List* (1966)

1 et 2. John Cage
Notations, 1969
Éd. Something Else Press,
New York City, États-Unis
Livre
22,5 x 23 cm

Centre Pompidou,
Bibliothèque Kandinsky,
Centre de documentation
et de recherche du Mnam,
Paris, France

3. Ay-O
Tactile List, 1966
Partition originale
2 feuilles
Tapuscrit
65 x 20,5 cm ; 28 x 21,5 cm

Northwestern University
Music Library, John Cage
« Notations » Collection,
Evanston (IL), États-Unis

Notes on how to read "2 Asymmetries for John Cage"

Empty spaces are to be interpreted as silences
equal in duration to the time the particular
individual reading the poemm wd take to read aloud
any words printed directly above or below the
empty spaces. A whole line of silence occurs
after each comma & semicolon. Large spaces
(as after the 1st '"EVERYTHING"') indicate 3 lines
of silence. '"EVERYTHING"' is whispered and so are
any other words enclosed within quotation marks.
The 1st 'N' in the 2nd 'CANNOT' is prolonged.
All capitalized words not within quotation marks
are to be read loudly or shouted.

These 2 asymmetries may be read by any number
of speakers, but each shd enter separately ad lib.
The 2 may be performed simultaneously, each by any
number of speakers, each speaker entering ad lib.

See METHODS FOR READING ASYMMETRIES for other ways
to perform these asymmetries.

 Jackson Mac Low
 15 october 1961

An Asymmetry for John Cage

SUCH IS LOST
 EVERYTHING NO CANNOT,
 "EVERYTHING"

SEE IN LOST
 EVERYTHING NOTHING CAN-(-
n---)NOT,
 EMPTY

SPACE IS LOST
 "EVERYTHING"
 NOT
 CANNOT,
 EMPTY

SOMETHING IN LOST EMPTY NOT;
 CANNOT,

 "EVERYTHING"

 Jackson Mac Low
 15 october 1961

2nd Asymmetry for John Cage

SUCH a THING AS AN
 EMPTY SPACE
 IS
 LOST.

 "EVERYTHING WAS GIVEN AWAY."

 CANNOT SOUNDS OCCUR?

 "EVERYTHING BELONGS TO
 HUMANITY."
 NO SUCH THING AS AN
 EMPTY SPACE

SEES.

 IN FACT,
 WE
 LOST
 EVERYTHING.

 "THERE IS NO SUCH THING."

 Jackson Mac Low
 15 october 1961

Jackson Mac Low
An Asymmetry for
John Cage, **1961**
Partition originale
3 feuilles
Tapuscrit sur papier

21.5 x 14 cm
(chaque feuille)
Northwestern University
Music Library, John Cage
« Notations » Collection,
Evanston (IL), États-Unis

À John

Comme mes pièces sont pensées pour être diffusées de vive voix, la plupart d'entre elles n'ont qu'un titre ou de très courtes instructions. C'est pourquoi le fait de raconter comment elles ont été interprétées antérieurement est devenu une habitude.

Ma musique n'est jouée que pour amener à une situation dans laquelle les gens peuvent écouter leur propre musique mentale. Aussi le silence maximum est-il demandé lors de la présentation des pièces.
Par ailleurs, chaque performance devrait être considérée comme étant une répétition, et comme inachevée.

Il y a ici 13 pièces. Veuillez sélectionner les 9 que vous aimez.

9 est un nombre spirituel qui a comme signification l'inachèvement.

Yoko Ono

Pièce pour balayer
Balayez.
[…]
Pièce pour couper
Coupez.
[…]
Pièce pour battement
Écoutez un battement de cœur.
[…]
Pièce pour le vent
Faites un chemin pour le vent.
[…]
Pièce pour promesse
Promettez.
[…]
Pièce pour chuchotement
Chuchotez.
[…]
Pièce pour se cacher
Cachez-vous.
[…]
Pièce pour respirer
Respirez.
[…]
Pièce pour voler
Volez.
[…]
Pièce pour QUESTIONNER
QUESTIONNEZ.
[…]
Pièce pour disparaître
Faites bouillir de l'eau.
[…]
Pièce pour horloge
[…]
Pièce pour toucher
Touchez.
[…]

« 9 Pièces de Concert pour John Cage » [15 décembre 1966], dans Alexandra Munroe et Jon Hendricks (dirs), *Yes Yoko Ono,* cat. d'expo., New York, Japan Society/Harry N. Abrams, 2000, p. 279-281 [extraits traduits par Stéphane Roussel].

Hide piece

Hide.

1961 New York
by Yoko Ono

This piece was first performed in New York, Carnegie Recital Hall,
1961 by turning off the light completely in the concert hall including
the stage, and Yoko Ono hiding in a large canvas sheet while La Monte
Young and Joseph Byrd made soft voice accompaniment. In 1962, also
in total darkness, in Tokyo, Sogetsu Art Center, Tone struggled to get without accomp-
out of the bag he was put in. In London, Jeanette Cochrane Theatre, animent.)
1966, Yoko Ono hid behind a 3 foot pole on the centre of the stage.

Yoko Ono
*9 Concert Pieces
for John Cage,*
15 décembre 1966
Détail
Partition originale
15 feuilles

Manuscrit à l'encre
sur papier
25 x 20 cm (chaque feuille)
Northwestern University
Music Library, John Cage
« Notations » Collection,
Evanston (IL), États-Unis

Blue Ram

Alison Knowles 1966

Four performers assemble instruments and sound making objects. Each performer has a pack of these cards with which he is familiar. He has decided beforehand what to do with each card. Each card is given approximately three minutes of performance. If the pack is projected with an opaque projector on the wall or a screen to show very large. The performance is roughly 18 minutes. The cards are shuffled by each performer at the beginning the images.

Alison Knowles
***Blue Ram*, 1967**
[Bélier bleu]
Partition originale
6 sérigraphies sur carton,
montées sur panneau,
avec instructions écrites

au bas du support
89 x 65 cm (panneau) ;
17 x 23 cm (chaque
sérigraphie)
Northwestern University
Music Library, John Cage
« Notations » Collection,
Evanston (IL), États-Unis

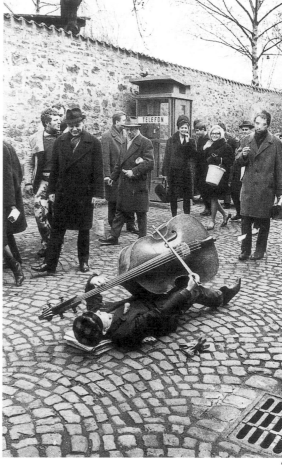

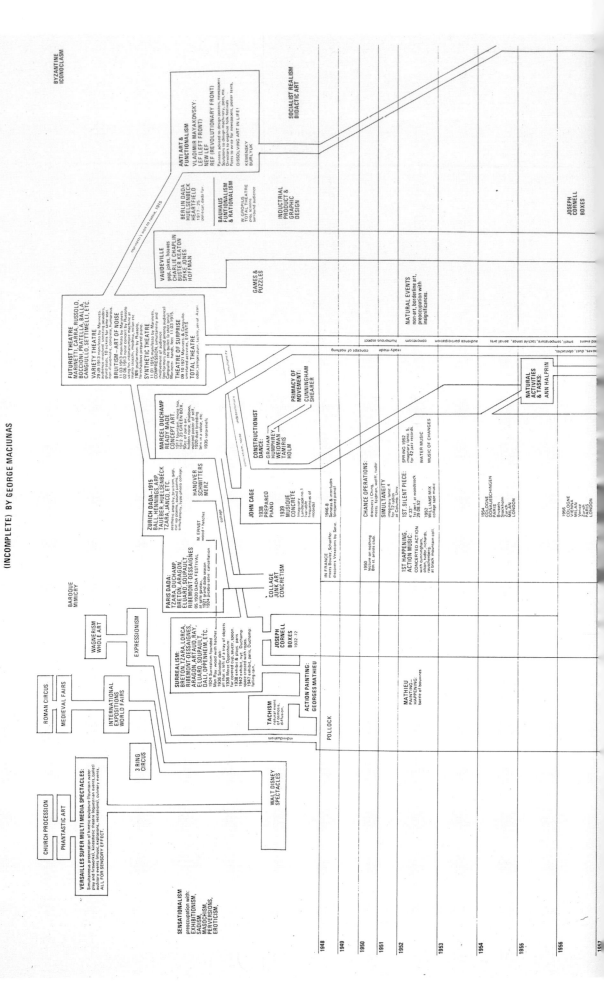

DIAGRAM OF HISTORICAL DEVELOPMENT OF FLUXUS
AND OTHER 4 DIMENTIONAL, AURAL, OPTIC,
OLFACTORY, EPITHELIAL AND TACTILE ART FORMS.

(INCOMPLETE) BY GEORGE MACIUNAS

George Maciunas
**Diagram of Historical
Development of Fluxus
and Other
4 Dimentional** [sic]**,
Aural, Optic, Olfactory,**

**Epithelial and Tactile
Art Forms, 1978**
[Diagramme du
développement historique
de Fluxus et d'autres
formes artistiques en

4 dimensions, orale,
optique, olfactive,
épithéliale et tactile]
Détail
Éd. G. Maciunas
(1ᵉ édition : 1973)

Diagramme imprimé
120 x 45 cm
Centre Pompidou,
Bibliothèque Kandinsky,
Centre de documentation
et de recherche du Mnam,
Paris, France

Timeline / chart (1959–1963). Major column and entry headings:

Left margin years: 1959 · 1960 · 1961 · 1962 · 1963

HAPPENINGS:
ALLAN KAPROW
RED GROOMS
JIM DINE
ROB WHITMAN
CLAES OLDENBURG
AL HANSEN

REUBEN GAL SERIES

WOLF VOSTELL

NAM JUNE PAIK

JEAN TINGUELY

YVES KLEIN

BRUITISM OBJECT MUSIC — WATER WALK & SOUNDS OF VENICE

CLASS 1958 9

BEN VAUTIER — READY MADE

PIERO MANZONI

ROBERT FILLIOU

1ST CONTACT MICROPHONE

MAIL ART

BOB MORRIS — AUTOMORPHISM

WALTER DE MARIA — TOPOGRAPHICAL ART

MULTIPLE OBJECTS

READY-MADES / CONCEPT ART

GEORGE BRECHT — READY-MADES / NEO HAIKU EVENTS / CHANCE OPERATIONS / MONOTONISM

LA MONTE YOUNG SERIES

MACIUNAS SERIES

BEN PATTERSON

YOKO ONO

CHIEKO SHIOMI

NOISES / CHANCE OPERATIONS / FRICTION SOUNDS

TONY CONRAD CONCEPT ART

HENRY FLYNT

JASPER JOHNS

YAM FESTIVAL — by BRECHT & WATTS

FLUXUS FESTIVALS

FLUX OBJECTS

HI RED CENTER

JUDSON CHURCH DANCE SERIES

R & J DUNN COURSES

ROCOCO ORGIES

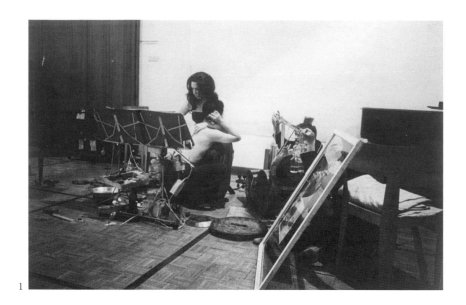

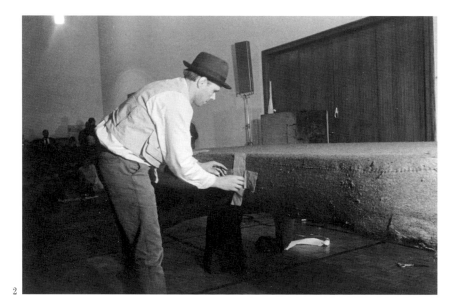

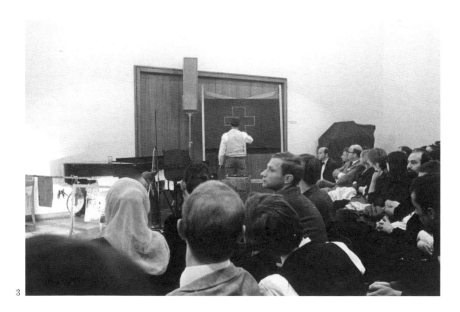

Joseph Beuys

1. *Charlotte Moorman et Nam June Paik interprètent « 26' 1. 1499" for a String player » de John Cage, Staatliche Kunstakademie,* Düsseldorf, Allemagne (ex-RFA), 7 juillet 1966
Photographie noir et blanc
Photographe : Reiner Ruthenbeck

2. *et 3. Joseph Beuys durant son action « Infiltration homogène pour piano à queue, le plus grand compositeur contemporain est l'enfant thalidomide »,* Staatliche Kunstakademie, Düsseldorf, Allemagne (ex-RFA), 7 juillet 1966
Photographies noir et blanc
Photographe : Reiner Ruthenbeck

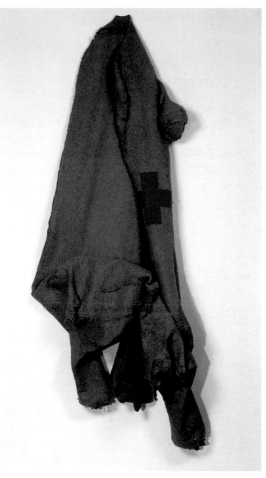

[...] Le son du piano est piégé à l'intérieur de la peau en feutre. Au sens habituel du terme, un piano est un instrument qui sert à produire des sons. Quand il ne sert pas, il est silencieux, mais il conserve son potentiel sonore. Ici, aucun son n'est possible et le piano est condamné au silence. Sur le même principe, j'ai fait pour Charlotte Moorman plusieurs *Infiltrations homogènes pour violoncelle*, qu'elle utilise encore. *Infiltration homogène [pour piano à queue]* exprime la nature et la structure du feutre ; le piano devient donc un dépôt homogène du son, qui a le pouvoir de filtrer à travers le feutre.

La relation à la situation humaine est indiquée par les deux croix rouges, qui signifient l'urgence : le danger qui nous menacera si nous restons silencieux et si nous échouons à nous engager dans la prochaine étape de l'évolution.

Un tel objet est conçu pour stimuler la discussion. En aucun cas il ne faut y voir une production esthétique. [...]

Joseph Beuys, dans un entretien avec Caroline Tisdall [septembre-octobre 1978], dans C. Tisdall, *Joseph Beuys*, cat. d'expo., Londres, Thames and Hudson, 1979, p. 168 [extrait traduit par Jean-François Allain].

1. *Häutung*, 1984
[La Peau]
Feutre et croix en tissu
100 x 152 x 240 cm
Centre Pompidou, Musée
national d'art moderne,
Paris, France

2. *Infiltration homogen für Konzertflügel*, 1966
[Infiltration homogène pour piano à queue]

Piano à queue recouvert
de feutre, croix en tissu
100 x 152 x 240 cm
Centre Pompidou, Musée
national d'art moderne,
Paris, France

Il s'agit d'un multiple édité par René Block en 50 exemplaires (plus 10 épreuves), composé de cinq bobines d'une copie originale en version allemande du film d'Ingmar Bergman, tourné en 1963, *Le Silence* (*Das Schweigen*). Chaque édition est numérotée et signée « Beuys » sur une plaque de métal gravée. Beuys a énuméré et attribué un nom à chacune des cinq bobines, gravé lui aussi sur une petite plaque en métal : 1 HUSTENANFALL – GLETSCHER + (Quinte de toux – Glacier +), 2 ZWERGE – ANIMALISIERUNG (Nains – Animalisation), 3 VERGANGENHEIT – VEGETABILISIERUNG (Passé – Végétabilisation), 4 PANZER – MECHANISIERUNG (Char d'assaut – Mécanisation), 5 Wir sind Frei GEYSIR + (Nous sommes libres Geyser +). [...]

Florence Malet, « Das Schweigen » [Le silence] [1973], dans Fabrice Hergott avec la collab. de Marion Hohlfeldt (dir.), *Joseph Beuys,* cat. d'expo., Paris, Éditions du Centre Pompidou, coll. « Classiques du XXᵉ siècle », 1994, p. 178.

Joseph Beuys : [...] Plusieurs personnes m'ont raconté – je ne sais au demeurant si c'est vrai – que Duchamp déclarait : « Quelqu'un en Allemagne a parlé de mon silence et dit qu'on le surestime[1]. Qu'est-ce que ça veut dire ? » Je crois sérieusement qu'il savait très bien ce que ça voulait dire. S'il avait eu un doute, il aurait pu m'écrire une lettre et me demander le sens. Pourquoi pas ?

Quand a-t-il dit cela ?

J. B. : En 1964. Il aurait pu dire : « J'ai lu qu'on surestimait mon silence. Pourriez-vous me dire ce que cela signifie ? » Cela aurait été mieux. Depuis quelque temps je travaille à une nouvelle idée : *Le Silence* d'Ingmar Bergman n'est pas surestimé. J'ai la copie intégrale du film d'Ingmar Bergman. On ne surestime pas la valeur du silence d'Ingmar Bergman. [...]

1. Beuys réalise en 1964 une action-manifeste intitulée *Das Schweigen von Marcel Duchamp wird überbewertet* [Le Silence de Marcel Duchamp est surestimé] [N.d.R.].

Joseph Beuys, *Par la présente, je n'appartiens plus à l'art*, textes et entretiens choisis par Max Reithmann, Paris, L'Arche, 1988, p. 85. Trad. Olivier Mannoni et Pierre Borassa.

Das Schweigen, 1973
[Le Silence]
Éd. R. Block
5 bobines de pellicule
zinguées du film

Le Silence
d'Ingmar Bergman, 1963
Ø 38 cm
Centre Pompidou,
Musée national d'art
moderne, Paris, France

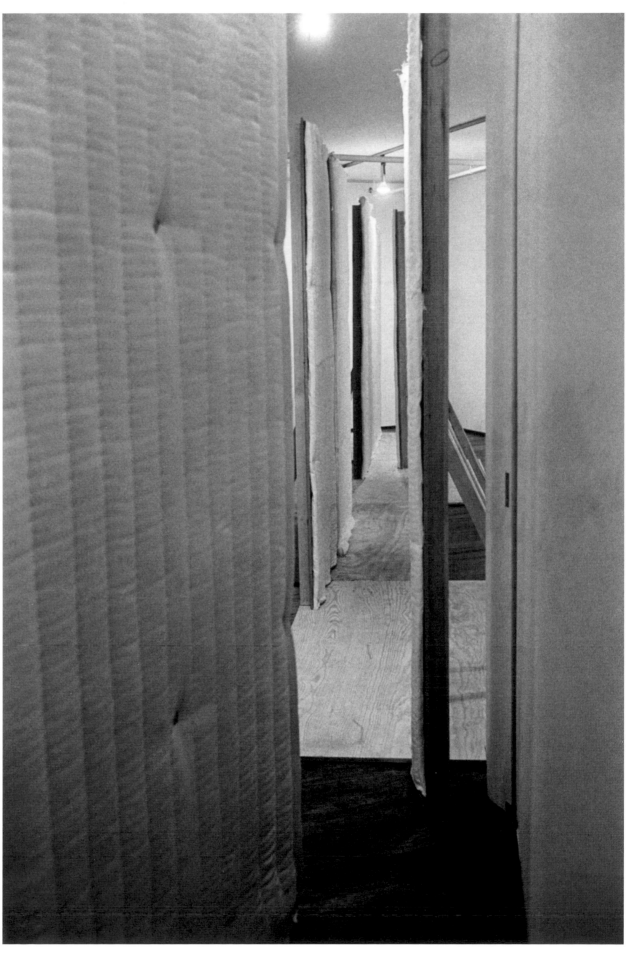

Acoustic Pressure Piece (ou Acoustic Corridor), **1971**
[Dispositif avec pression acoustique (ou Couloir acoustique)]

Vues de l'installation
à la Leo Castelli Gallery,
New York City, 1973
Panneaux et matériel
isolant
Environ 244 x 1524 x 122 cm
(dimensions variables)

The Solomon
R. Guggenheim Museum-
Panza Collection, 1991,
91.3834, New York City,
États-Unis

Bruce Nauman

Couloir acoustique à peu près tel qu'il a été installé à la galerie Castelli.

Panneau acoustique encadré par du bois brut de 5 x 7,5 cm, matériau acoustique en façade.

Angle prévu pour faire blocage acoustique et visuel.

L'ensemble peut être construit en ligne droite dans une même salle, mais on peut former un angle avec le dernier panneau de la section la plus longue pour renforcer le blocage acoustique et visuel.

Bruce Nauman, texte du dessin *Untitled* (d'après *Acoustic Pressure Piece* ou *Acoustic Corridor)*, 1975 [extrait traduit par Jean-François Allain].

[...] Quand je travaillais sur l'amortissement du son, les murs étaient constitués d'un matériau d'insonorisation qui modifiait le son dans le couloir et exerçait également une pression sur l'oreille. Les changements de pression qui se produisaient, lorsqu'on passait à côté de ce matériau, m'intéressaient beaucoup. [...]

Bruce Nauman, dans Willoughby Sharp, « Entretien », *Avalanche* (New York), n° 2, hiver 1971 ; repris dans Christine Van Assche (dir.), *Bruce Nauman*, cat. d'expo., Paris, Éditions du Centre Pompidou, 1997, p. 89. Trad. Jean-Charles Masséra.

[...] Dans ses travaux récents, Nauman ne représente ni n'interprète le son, la lumière, le mouvement ou la température en tant que phénomènes, mais les utilise comme des matériaux de base. Nos réactions aux situations qu'il met en place ne sont cependant pas purement physiques. À la différence des animaux, l'homme est capable de symboliser, de répondre non seulement aux effets directs que le stimulus provoque sur son corps, mais également d'en avoir une interprétation sur le plan symbolique. Cette interprétation (et ses corollaires émotionnels ou psychologiques) est conditionnée par l'ensemble des expériences qu'une personne a pu faire et qu'elle relie involontairement à chaque situation nouvelle. Chaque personne fera donc l'expérience physique d'une œuvre de Nauman d'une façon singulière. [...]

[Certaines] formes de tension, résultant des effets physiologiques causés par les changements de pression sur le système auditif, sont utilisées par Nauman. On retrouve ce principe [...] dans un groupe de panneaux acoustiques d'une hauteur de 2,40 m disposés parallèlement, espacés et entre lesquels on peut marcher. Nauman faisait remarquer qu'une situation comparable existait dans la nature quand certains vents se mettent à souffler ou quand un orage approche – ces phénomènes provoquant des changements de pression dans l'atmosphère, qui peuvent être infimes, mais qui sont supposés expliquer certaines instabilités émotionnelles courantes ou encore l'augmentation des taux de suicide dans une région donnée. [...]

Marcia Tucker, « PHéNAUMANOLOGIE », *Artforum* (New York), n° 4, décembre 1970 ; repris dans Christine Van Assche (dir.), *Bruce Nauman*, cat. d'expo., Paris, Éditions du Centre Pompidou, 1997, p. 82, 84-85. Trad. Jean-Charles Masséra.

Untitled (d'après Acoustic Pressure Piece (ou Acoustic Corridor)), 1975 *[Sans titre (d'après* | *Dispositif avec pression acoustique (ou Couloir acoustique)]* Crayon et feutre sur papier 76,5 x 101,5 cm | The Solomon R. Guggenheim Museum-Panza Collection, New York City, États-Unis

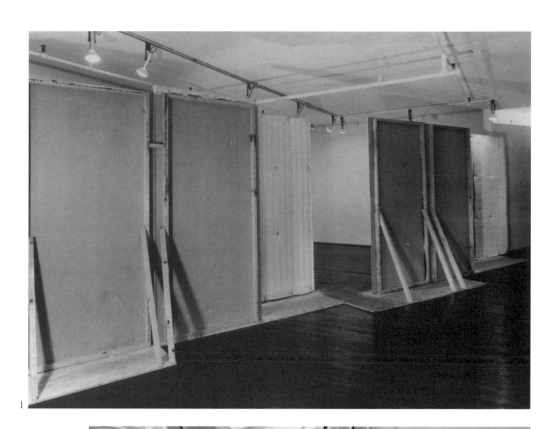

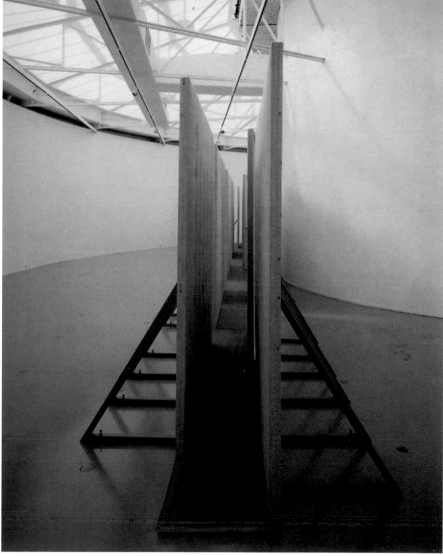

1. **Acoustic Pressure Piece (ou Acoustic Corridor), 1971**
[*Dispositif avec pression acoustique (ou Couloir acoustique*)]

Vues de l'installation à la Leo Castelli Gallery, New York City, 1973
Panneaux et matériel isolant
Environ 244 x 1524 x 122 cm (dimensions variables)

The Solomon R. Guggenheim Museum-Panza Collection, 1991, 91.3834, New York City, États-Unis

2. **Acoustic Pressure Piece (ou Acoustic Corridor), 1971**
[*Dispositif avec pression acoustique (ou Couloir acoustique*)]
Vue de l'installation lors de

l'exposition « Un choix d'art minimal dans la Collection Panza », Musée d'art moderne de la Ville de Paris, 1990
Panneaux et matériel isolant

Environ 244 x 1524 x 122 cm (dimensions variables)
The Solomon R. Guggenheim Museum-Panza Collection, 1991, 91.3834, New York City, États-Unis

Épilogue

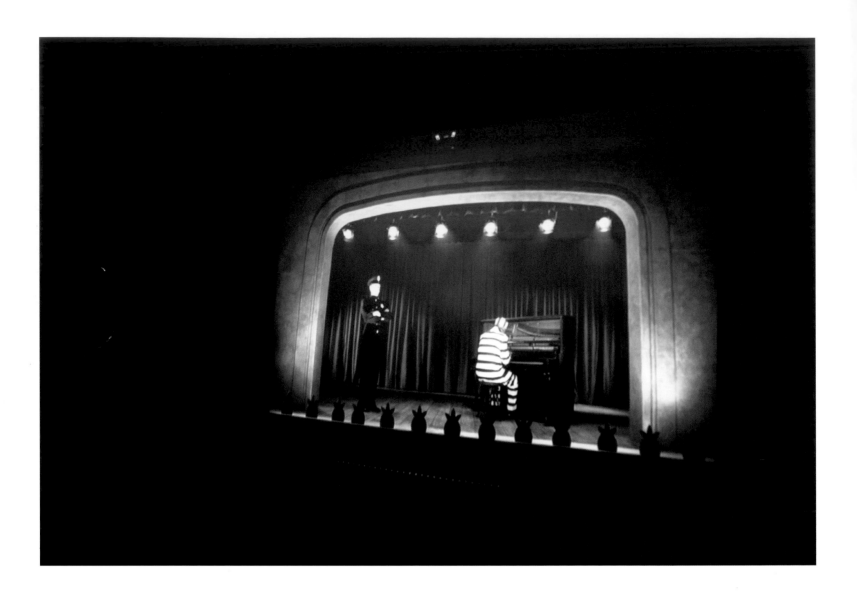

A Reverie Interrupted by the Police (« Une rêverie interrompue par la police ») fait pendant à *Loudhailer* (« Porte-voix »), où je joue le rôle d'un flic. Dans la première œuvre, je joue le rôle d'un prisonnier à l'époque du cinéma muet. Le scénario est ambigu. Peut-être suis-je un détenu provisoirement libéré afin d'aller interpréter devant le public d'un théâtre un morceau de piano préparé dans le style de John Cage, et ce sous la surveillance d'un agent de police en uniforme, qui m'escorte sur la scène et reste là durant la prestation ? Ou peut-être formons-nous un duo de vaudeville, un « acte », un acte terrible, vraiment…

L'idée de cette œuvre vient d'un essai d'André Breton des années 1950, qui fait référence à une émission de radio du 28 septembre 1951 intitulée « La coupe de France des variétés », où les auditeurs entendent « un concert donné par les "artistes" de la préfecture de police avec monologue d'inspecteur, grand air de *Paillasse,* morceau de piano exécuté menottes aux mains ».

Mais je suis certain que Chico Marx a dû faire quelque chose dans ce genre, bien que je ne me souvienne pas avoir rien vu de tel dans aucun des films des Marx Brothers.

Rodney Graham, 2004 [extrait traduit par Jean-François Allain].

Rodney Graham
A Reverie Interrupted by the Police, 2003
[Une rêverie interrompue par la police]

Vue de l'installation à la Donald Young Gallery, Chicago
Film cinématographique transféré sur DVD
7'59", 35 mm, son, couleur

Production : Donald Young Gallery, Chicago & Galerie Hauser + Wirth, Zurich
Courtesy Rodney Graham et Donald Young Gallery, Chicago

Rodney Graham
A Reverie
Interrupted by the
Police, 2003
[Une rêverie interrompue
par la police]

5 photogrammes
Film cinématographique
transféré sur DVD
7' 59", 35 mm, son, couleur
Production : Donald Young
Gallery, Chicago & Galerie

Hauser + Wirth, Zurich
Courtesy Rodney Graham
et Donald Young Gallery,
Chicago

[...] Une expédition poétique qui contribue à produire de l'éloignement, des zones troubles et incertaines, et dont l'exposition est l'expérience sensorielle.
[...]
Chaque étape de l'expédition correspond à un acte d'un conte musical. [...]

Acte II

Au pied d'une montagne sans nom.
Une géographie sans auteur.
L'attente de la rencontre.
Architecture instantanée.
Une boîte musicale.
Un concert pour pingouins.
Une expérience psychédélique.
Un arc-en-ciel nocturne.
Une machine à faire des boules de neige.
Un documentaire sur la faune.
Un fragment de territoire sans nom ou un bateau de glace.
À propos d'un autre monde.
Un ballet de météorites.
Le monde privé de sa réalité.
[...]

Pierre Huyghe, « L'Expédition scintillante. A Musical », dans *Pierre Huyghe,* cat. d'expo.
(Castello di Rivoli-Museo d'Arte Contemporanea, Rivoli, Turin), Milan, Skira, 2004, p. 92, 108 [extraits traduits par Stéphane Roussel].

Pierre Huyghe

L'Expédition scintillante, Acte 2 « Untitled » (Light Box), **2002**
Essais réalisés lors du montage de l'exposition

« L'Expédition scintillante, A Musical », Kunsthaus, Bregenz, Autriche, septembre 2002
Structure en bois avec projections de lumière et de fumée, 4 haut-parleurs

200 x 192 x 157 cm
Fonds national d'art contemporain, Ministère de la culture et de la communication, Paris, France
Courtesy Marian Goodman Gallery, New York/Paris

*L'Expédition
scintillante, Acte 2
« Untitled » (Light
Box)*, 2002
Vue de l'installation dans
l'exposition « L'Expédition

scintillante, A Musical »,
Kunsthaus, Bregenz,
Autriche, septembre 2002
Structure en bois avec
projections de lumière et
de fumée, 4 haut-parleurs
200 x 192 x 157 cm

Fonds national d'art
contemporain, Ministère
de la culture et de la
communication, Paris,
France
Courtesy Marian Goodman
Gallery, New York/Paris

Écho

Christian Marclay, *Echo and Narcissus*
Peter Szendy

1. Christian Marclay, « Le son en images », dans *L'Écoute*, textes réunis par Peter Szendy, Paris, Ircam / L'Harmattan, coll. « Les Cahiers de l'Ircam », 2000, p. 85-86. Toutes les citations qui suivent sont tirées de ce texte, dans lequel Marclay commente en détail nombre de ses œuvres anciennes ou récentes.

2. *Ibid.*, p. 91.

3. *Ibid.*, p. 97-98.

« Ma production artistique se situe entre la musique et les arts plastiques. […]

L'invention de l'enregistrement a transformé le son en objet. Que ce soit un disque, une bande magnétique, un disque compact, l'enregistrement a transformé le son – de nature éphémère – en matières tangibles. Et donc en marchandises commerciales.

Nombre de mes travaux ont pour propos ces objets tangibles, en contradiction avec la nature transitoire du son. Cette contradiction continue de me fasciner.

Essayer de représenter le son – ou plus particulièrement la musique – par une image, c'est toujours une sorte d'échec, parce que le son est immatériel donc invisible ; et parce que cette évocation par la vue exclura toujours l'ouïe. Mais les représentations silencieuses, une sculpture ou une peinture, par exemple, m'intéressent : leur mutisme me semble souvent souligner la nature intangible et éphémère du son. Autrement dit : une image, qui essaie vainement de représenter une présence sonore, devient involontairement la représentation d'une absence [1]. »

Parmi les nombreuses œuvres de Christian Marclay dans lesquelles est donnée à voir ou à toucher la mutique matérialité des supports sonores, il en est deux qui constituent des sortes de prémisses pour *Echo and Narcissus*, cette installation de 1992 jonchant le sol de disques compacts destinés à être foulés aux pieds.

En 1979, soit deux ans après son arrivée à Boston où il poursuit des études d'art commencées à Genève, Marclay, qui joue en amateur dans des groupes de punk-rock expérimentaux, fait ce qu'il appelle « une trouvaille fortuite » : dans la rue, il découvre un microsillon, « un disque d'enfant […] sur lequel avaient roulé des voitures » et qui contenait « l'histoire du super-héros Batman ». *« Lorsque je jouais ce disque tout rayé sur mon pick-up, raconte-t-il, il accrochait et produisait à chaque fois des loops surprenants, des boucles sonores enivrantes » :*

« J'étais fasciné par ces rythmes imprévus et je me suis mis à les enregistrer sur mon magnétophone à cassettes. J'avais découvert – sans le savoir encore – mon instrument de musique : non pas la guitare (instrument de prédilection du mouvement rock) mais le tourne-disque, plutôt associé à l'époque au disco [2]. »

Le premier enregistrement réalisé par Marclay en 1985 est à l'évidence une transposition de cette « trouvaille », née du hasard de la rue comme espace du passant et qui inclut aussi celui du passage des voitures. L'œuvre – en quelque sorte l'« opus 1 » de Marclay – s'intitule *Record Without a Cover*. Un disque sans pochette, donc :

« Comme son nom l'indique, ce disque était vendu sans protection : un vinyle nu et fragile. Il n'y a qu'une face sur ce disque, un seul sillon gravé. De l'autre côté, en relief, le titre, les indications des dates et lieux d'enregistrement, ainsi qu'une instruction : do not store in a protective package ("ne pas conserver dans un emballage protecteur").

Lorsqu'on l'achetait dans un magasin, ce disque avait déjà été manipulé par le distributeur, le transporteur, le chef de rayon et le client. Il n'était donc plus neuf. L'enregistrement de départ, gravé sur le disque, est un collage créé exclusivement à partir de vieux disques. Certains sons résultant de la détérioration du support vinyle, comme les cliquetis des rayures ou l'accroche répétitive d'un sillon défectueux, sont intégrés dans la composition enregistrée. Ainsi lorsqu'on écoute ce disque, il y a une confusion entre ce qui a été enregistré et le résultat des accidents de parcours, des détériorations ultérieures. […] Le matériau musical et le moyen de diffusion sont ainsi confondus [3]. »

Plus tard, dans une installation intitulée *Footsteps* (1989), Marclay tentera de même « d'intégrer l'auditeur (le public) dans la création d'un enregistrement » :

« J'ai d'abord enregistré mes bruits de pas (footsteps en anglais) dans les couloirs vides de l'immeuble où se situait mon atelier, à New York. J'ai ensuite engagé une danseuse de claquettes que j'ai enregistrée et mélangée à mes pas. Après avoir fait presser mille cinq cents disques à une face, je les ai collés au sol de la Shedhalle, une galerie à Zurich. Le public était ensuite invité à marcher dessus ; il y était même forcé car l'autre salle d'exposition n'était atteignable qu'en traversant ce tapis de disques. Le public ne pouvant pas entendre l'enregistrement, seule l'étiquette avec le titre de l'œuvre pouvait suggérer le contenu. Le disque microsillon qu'on a l'habitude de tenir par les bords, en enlevant la poussière avant de le jouer, ce disque avec lequel on a un rapport très délicat, très attentionné, devenait une surface qu'on sentait endommagée à chaque pas. Le son des pas sur le sol, les frottements et les grincements de ce matériau lorsqu'on le foulait créaient un rapport très tactile [bien que ce soit avec les pieds], mais aussi très dérangeant.

Christian Marclay

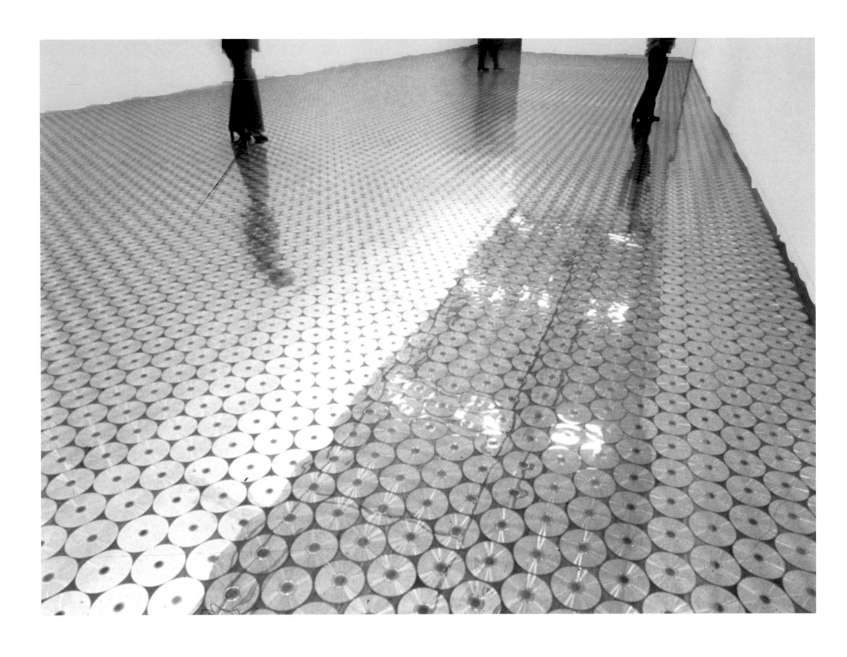

4. *Ibid.*, p. 98-100.
5. *Ibid.*, p. 101.
6. *Ibid.*, p. 109.

Un mois plus tard, après la fermeture de l'exposition, les disques ont été emballés un par un dans une boîte, avec une affiche et des explications, puis mis en vente. L'enregistrement était enfin prêt pour l'écoute. Piétiné, rayé, couvert de poussière, chaque disque devenait un document unique, les détériorations altérant la composition, rajoutant une texture rythmique qui rappelle les bruits de pas et la danseuse de claquettes. Ces bruits aléatoires font de chaque disque un disque unique ; endommagé différemment, il produit des compositions différentes[4]. »

Echo and Narcissus est en quelque sorte la réédition de ces expériences sur « ce nouveau support qu'est le CD ». Mais, pour un artiste aussi attentif que Marclay au support et à ses aléas (ce qui le situe indéniablement dans l'héritage de Duchamp et de Cage), il s'agit de tout sauf d'une répétition ; car le disque compact revêt un « aspect de miroir » que ne possédait pas le vinyle :

« Le miroir est une forme d'enregistrement visuelle qui, dans son rapport à la vanité, rappelle le disque qui permet de se réécouter indéfiniment. Mais le miroir, contrairement à la photographie et au cinéma, est une méthode d'enregistrement transitoire, sa réflexion éphémère est donc très proche du son[5]. »

Si l'expérience tactile des pieds foulant ce carrelage phonographique rappelle immanquablement celle de *Footsteps* (1988), *Echo and Narcissus*, toutefois, présente aussi au visiteur son image multipliée et fragmentée au sol. À propos de ce parquet photophonographique, on se souviendra, comme le rappelle Marclay, que « l'histoire de la phonographie et celle de la photographie ont un développement parallèle, une symétrie (Thomas Edison et Charles Cros, Daguerre et Niepce)[6] »…

Echo and Narcissus, 1992-1999
[Écho et Narcisse]
Disques compacts
Dimensions variables

Vue de l'installation à la Tokyo Opera City Art Gallery, Tokyo, 1999
Courtesy Paula Cooper Gallery, New York City, États-Unis

Annexes

LISTE DES ŒUVRES EXPOSÉES

Les affiches, brevets, livres, manifestes, programmes, cartons d'invitation et revues font l'objet de rubriques spécifiques.

Josef Albers
(Allemagne, 1888 - États-Unis, 1976)
Fuge II, 1925
Sérigraphie sur verre sablé
15,8 x 58,1 cm
Hirshhorn Museum and Sculpture Garden,
Smithsonian Institution, Washington D.C.,
États-Unis. Gift of the Joseph H. Hirshhorn
Foundation, 1972

Eric Andersen (Danemark, 1943)
50 Opera, 1966
Éd. Fluxus
Boîte contenant 52 cartes
2,8 x 10,3 x 12,5 cm
Staatsgalerie Stuttgart, Archiv Sohm,
Stuttgart, Allemagne

Ay-O (Japon, 1931)
Tactile List, 1966
Partition originale
2 feuilles
Tapuscrit
65 x 20,5 cm ; 28 x 21,5 cm
Northwestern University Music Library,
John Cage « Notations » Collection,
Evanston (IL), États-Unis

Giacomo Balla
(Italie, 1871 - id., 1958)
Forma rumore, 1913
[Forme-bruit]
Vernis sur papier doré
34,5 x 37 cm
Coll. privée, Foligno

Forma rumore di motocicletta,
1913-1914
[Forme-bruit d'une motocyclette]
Huile sur papier marouflé sur toile
70 x 100 cm
Coll. privée

Vladimir Baranoff-Rossiné
(Ukraine, 1888 - Allemagne, 1944)
Capriccio musicale (Circus), 1913
Huile et crayon sur toile
130,4 x 163,1 cm
Hirshhorn Museum and Sculpture Garden,
Smithsonian Institution, Washington D.C.,
États-Unis. Gift of Mary and Leigh B. Block,
1988

Composition abstraite, vers 1920
Huile sur toile
149 x 101 cm
Centre Pompidou, Musée national d'art
moderne, Paris, France. Don d'Eugène
Baranoff-Rossiné en 1957

Disque optophonique, vers 1920-1924
Peinture sur verre
Ø 40 cm
Coll. Alexandra Baranoff-Rossiné

Disque optophonique, vers 1920–1924
Peinture sur verre
Ø 40 cm
Coll. Dimitri Baranoff-Rossiné

Disque optophonique, vers 1920-1924
Peinture sur mica
Ø 48 cm
Coll. Alexandra Baranoff-Rossiné

Disque optophonique, vers 1920-1924
Peinture sur verre
Ø 40 cm
Coll. Alexandra Baranoff-Rossiné

Disque optophonique, vers 1920-1924
Peinture sur mica
Ø 48 cm
Coll. Alexandra Baranoff-Rossiné

Disque optophonique, vers 1920-1924
Peinture sur verre
Ø 40 cm
Coll. Dimitri Baranoff-Rossiné

Disque optophonique, vers 1920-1924
Peinture sur verre
Ø 40 cm
Coll. Dimitri Baranoff-Rossiné

Piano optophonique, 1922-1923
Reconstitution par Jean Schiffrine, 1971
Caisse en bois avec clavier, dispositif
de projection et de sonorisation
239 x 120 x 164 cm
Centre Pompidou, Musée national
d'art moderne, Paris, France.
Don de Mme Vladimir Baranoff-Rossiné
et son fils Eugène (Paris) en 1972

Stephen Beck (États-Unis, 1937)
Illuminated Music II, 1972-1973
Vidéo
14' 02'', PAL, son, couleur
Centre Pompidou, Musée national
d'art moderne, Paris, France

Joseph Beuys
(Allemagne, 1921 - ex-RFA, 1986)
Infiltration homogen für Konzertflügel,
1966
[Infiltration homogène pour piano à queue]
Piano à queue recouvert de feutre,
croix en tissu
100 x 152 x 240 cm
Centre Pompidou, Musée national
d'art moderne, Paris, France

Das Schweigen, 1973
[Le Silence]
Éd. R. Block
5 bobines de pellicule zinguées du film
Le Silence d'Ingmar Bergman, 1963
Ø 38 cm
Centre Pompidou, Musée national
d'art moderne, Paris, France

Häutung, 1984
[La Peau]
Feutre et croix en tissu
100 x 152 x 240 cm
Centre Pompidou, Musée national
d'art moderne, Paris, France

Boris Bilinsky
(Russie, 1900 - Italie, 1948)
Symphonie fantastique (d'après Berlioz)
« Musique en couleurs », 1931

Dépliant de 24 feuillets
Gouache et aquarelle sur papier
600 x 26,5 cm ; 25 x 26,5 cm
(chaque feuillet)
Coll. famille Bilinsky

Georges Braque
(France, 1882 - id., 1963)
Violon Bach, 1912
Fusain et papier collé sur papier
63 x 48 cm
Kunstmuseum Basel, Kupferstichkabinett,
Bâle, Suisse

George Brecht (États-Unis, 1923)
Water Yam, 1963
Éd. Fluxus
Boîte contenant 74 fiches imprimées
4,6 x 15 x 17 cm
Coll. Musée d'art contemporain.
Division des Affaires culturelles.
Ville de Lyon, France

Peter Brötzmann (Allemagne, 1941)
Vue générale de la salle des téléviseurs
de Nam June Paik, « Exposition of Music-
Electronic Television », Galerie Parnass,
Wuppertal, Allemagne (ex-RFA), 11-20
mars 1963
Photographie noir et blanc
13,1 x 18,8 cm
The Gilbert and Lila Silverman Fluxus
Collection, Detroit, États-Unis.
Courtesy Peter Brötzmann

John Cage (États-Unis, 1912 - id., 1992)
Water Music, 1952
Partitions originales, noir et blanc,
papier journal découpé
152 x 63 cm (l'ensemble) ; 28 x 43 cm
(chaque partition) ; 9 x 12 cm
(photographie)
Museum moderner Kunst Stiftung Ludwig
Wien, Vienne, Autriche. Ehemals
Sammlung Hahn, Cologne

4' 33'': for any Instrument or Combination
of Instruments, 1952-1960
[4' 33'' : pour n'importe quel instrument
ou combinaison d'instruments]
Partition originale
Technique mixte sur papier
27,94 x 21,59 cm
Music Division, The New York Public
Library for the Performing Arts, Astor,
Lenox and Tilden Foundations,
New York City, États-Unis

Imaginary Landscape nº 5 for any 42
Phonograph Records, 1952-1961
[Paysage imaginaire nº 5 pour 42 disques
non déterminés]
Partition originale
8 feuilles
Technique mixte sur papier
17,78 x 25,4 cm
Music Division, The New York Public
Library for the Performing Arts, Astor,
Lenox and Tilden Foundations, New
York City, États-Unis

Williams Mix for Magnetic Tape,
1953-1960
[Williams mix pour bande magnétique]
Partition originale
193 feuilles (5 feuilles exposées)
Technique mixte sur papier
22 x 28 cm
Music Division, The New York Public
Library for the Performing Arts, Astor,
Lenox and Tilden Foundations, New York
City, États-Unis

Variations I, 1958-1960
Partition originale
8 feuilles, dont 6 transparents
Technique mixte sur papier
Dimensions variables
Music Division, The New York Public
Library for the Performing Arts, Astor,
Lenox and Tilden Foundations, New York
City, États-Unis

Waterwalk for Solo Television Performer,
1959-1961
[Waterwalk pour interprète
de télévision solo]
Partition originale
7 feuilles
Technique mixte sur papier
21,59 x 27,94 cm (5 feuilles) ;
27,94 x 21,59 cm (2 feuilles)
Music Division, The New York Public
Library for the Performing Arts, Astor,
Lenox and Tilden Foundations, New York
City, États-Unis

Cartridge Music
also « Duet for cymbal » and
« Piano Duet », « Trio », etc., 1960
[Musique pour tête de lecture
ou « Duo pour cymbales » et
« Duo pour Piano », « Trio », etc.]
Partition originale
27 feuilles, dont 4 transparents
Technique mixte sur papier
Dimensions variables
Music Division, The New York Public
Library for the Performing Arts, Astor,
Lenox and Tilden Foundations, New York
City, États-Unis

I have nothing to say and I am saying it –
John Cage, 1990 (extrait)
[Je n'ai rien à dire et je le dis – John Cage]
Film documentaire
Réalisateur : Allan Miller
© 1990 - The Music project for television
INC + American Master

Carlo Carrà (Égypte, 1881 - Italie, 1966)
Sintesi di un caffè concerto, 1910
[Synthèse d'un café-concert]
Fusain sur carton
75 x 65 cm
Estorick Collection, Londres, Royaume-Uni

Rapporto di un nottambulo milanese,
1914
[Rapport d'un noctambule milanais]
encre et collage sur papier quadrillé
37,4 x 28 cm
Coll. Calmarini, Milan, Italie

Giuseppe Chiari (Italie, 1926)
Vecchia Partitura, 1962
[Vieille Partition]
Partition originale
3 feuilles
Encre et crayon sur papier
33 x 48 cm (chaque feuille)
Coll. Pedrini, Gênes, Italie

La Strada, 1964
[La Rue]
Éd. Fluxus
Enveloppe contenant 22 cartes
7,7 x 12,7 cm
Staatsgalerie Stuttgart, Archiv Sohm,
Stuttgart, Allemagne

Gesti sul piano, 1972-1973
[Gestes sur le piano]
24 photographies noir et blanc
10,4 x 14,9 cm (chaque photographie)
Neues Museum – Staatliches Museum für
Kunst und Design in Nürnberg, Sammlung
René Block. Leihgabe im Neuen Museum
in Nürnberg, Nuremberg, Allemagne

Philip Corner (États-Unis, 1933)
*Made by Underhanded Notes
(Behind My back)*, 1961
Partition originale
2 feuilles recto verso
Feutre sur papier
35,5 x 28 cm (chaque feuille)
Coll. Musée d'art contemporain. Division
des Affaires culturelles. Ville de Lyon,
France

Quiet Work of Destruction, 1962
[Calme travail de destruction]
Partition originale
Encre sur papier
33 x 96 cm
Museum moderner Kunst Stiftung Ludwig
Wien, Vienne, Autriche. Ehemals
Sammlung Hahn, Cologne, Allemagne.

**Stuart Davis
(États-Unis, 1894 - id., 1964)**
Swing Landscape, 1938
[Paysage swing]
Huile sur toile
220,3 x 439,7 cm
Indiana University Art Museum,
Bloomington (IN), États-Unis

**Fortunato Depero
(Italie, 1892 - id., 1960)**
Complesso plastico (œuvre détruite),
1914
[Complexe plastique]
Photographie noir et blanc
Mart - Museo di Arte Moderna e
Contemporanea di Trento e Rovereto,
Trente, Rovereto, Italie

Rumori, 1914
[Bruits]
Encre sur papier
40,7 x 30,8 cm
Museo Storico di Trento, Trente, Italie

*Complesso plastico colorato
motorumorista simultaneo di
scomposizione a strati*, 1915
[Complexe plastique coloré moto-bruitiste
simultané de décomposition en niveaux]
Photographie noir et blanc

Mart - Museo di Arte Moderna e
Contemporanea di Trento e Rovereto,
Trente, Rovereto, Italie

*Complesso plastico motorumorista a
luminosità colorate e spruzzatori*, 1915
[Complexe plastique moto-bruitiste
à lumières colorées et vaporisateurs]
Encre de Chine sur carton
16 x 17 cm
Mart - Museo di Arte Moderna
e Contemporanea di Trento e Rovereto,
Trente, Rovereto, Italie

Pianoforte moto-rumorista, 1915
[Piano moto-bruitiste]
Encre de Chine et aquarelle sur carton
32,5 x 43,5 cm
Mart - Museo di Arte Moderna
e Contemporanea di Trento e Rovereto,
Trente, Rovereto, Italie

Campanelli, 1916
[Carillons]
Tempera sur carton
46 x 32 cm
Mart - Museo di Arte Moderna
e Contemporanea di Trento e Rovereto,
Trente, Rovereto, Italie

Walt Disney (États-Unis, 1901 - id., 1966)
Fantasia (The Orchestra), vers 1940
[Fantasia (L'Orchestre)]
Storyboard, gouache et aquarelle
sur papier
31,75 x 39,37 cm
Courtesy of The Walt Disney Company
and the Animation Research Library

Fantasia (The Orchestra), vers 1940
[Fantasia (L'Orchestre)]
Storyboard, gouache et aquarelle
sur papier
31,75 x 39,37 cm
Courtesy of The Walt Disney Company
and the Animation Research Library

Fantasia (The Orchestra), vers 1940
[Fantasia (L'Orchestre)]
Storyboard, gouache et aquarelle
sur papier
31,75 x 39,37 cm
Courtesy of The Walt Disney Company
and the Animation Research Library

*Fantasia : The Sorcerer's Apprentice
(Composer : Paul Dukas)*, 1940
[Fantasia : L'Apprenti sorcier
(compositeur : Paul Dukas)]
Esquisses, crayon de couleur sur papier
40 x 32 cm
Courtesy of The Walt Disney Company
and the Animation Research Library

*Fantasia : The Sorcerer's Apprentice
(Composer : Paul Dukas)*, 1940
[Fantasia : L'Apprenti sorcier
(compositeur : Paul Dukas)]
Esquisse, crayon, encre et aquarelle
sur papier
14 x 19 cm
Courtesy of The Walt Disney Company
and the Animation Research Library

*Fantasia : The Sorcerer's Apprentice
(Composer : Paul Dukas)*, 1940
[Fantasia : L'Apprenti sorcier
(compositeur : Paul Dukas)]
Esquisses, crayon de couleur sur papier
40 x 32 cm

Courtesy of The Walt Disney Company and
the Animation Research Library

*Fantasia : Toccata and Fugue in D Minor
(Composer : Johann Sebastian Bach)*,
1940
[Fantasia : Toccata et Fugue en ré mineur
(compositeur : Jean-Sébastien Bach)]
Esquisse par Cy Young
Aquarelle, gouache et peinture
à l'aérographe sur papier
26 x 31 cm
Courtesy of The Walt Disney Company
and the Animation Research Library

*Fantasia : Toccata and Fugue in D Minor
(Composer : Johann Sebastian Bach)*,
1940
[Fantasia : Toccata et Fugue en ré mineur
(compositeur : Jean-Sébastien Bach)]
Esquisse par Harry Hamsel
Crayon et pastel sur papier
26 x 31 cm
Courtesy of The Walt Disney Company
and the Animation Research Library

*Fantasia : Toccata and Fugue in D Minor
(Composer : Johann Sebastian Bach)*,
1940
[Fantasia : Toccata et Fugue en ré mineur
(compositeur : Jean-Sébastien Bach)]
Esquisse, pastel sur papier
22 x 21 cm
Courtesy of The Walt Disney Company
and the Animation Research Library

**Arthur Garfield Dove
(États-Unis, 1880 - id., 1946)**
*Orange Grove in California by Irving
Berlin*, 1927
[Orangeraie en Californie de Irving Berlin]
Huile sur carton
51 x 38 cm
Museo Thyssen-Bornemisza, Madrid,
Espagne

**George Gershwin. I'll Build a Stairway
to Paradise**, 1927
Encre, huile et peinture métallique
sur papier
50,8 x 38,1 cm
Museum of Fine Arts, Boston (MA),
États-Unis. Gift of the William H. Lane
Foundation

**Marcel Duchamp
(France, 1887 - id., 1968)**
Erratum musical, 1913
Double feuillet
Encre noire et crayon sur papier à musique
31,7 x 48,2 cm
Centre Pompidou, Musée national d'art
moderne, Paris, France. Dation en 1997

La Boîte verte, 1934
Fac-similé sur papier et emboîtage
de carton avec application de cuivre
et plaque de verre
Boîte n° V/XX, exemplaire de tête
2,2 x 28 x 33,2 cm
Centre Pompidou, Musée national d'art
moderne, Paris, France

**Viking Eggeling
(Suède, 1880 - Allemagne, 1925)**
Étude pour *Symphonie Diagonale*, 1920
Crayon sur papier
51 x 213 cm

Moderna Museet, Stockholm, Suède.
Gift 1967 from Hans Richter

Diagonal Symphony, 1923-1924
(daté 1921)
Reconstitution par Hans Richter à partir
du film original perdu (18', 35 mm)
Film cinématographique
7' (16 images/s.), 16 mm, muet,
noir et blanc
Centre Pompidou, Musée national d'art
moderne, Paris, France

**Albert Fine (États-Unis, 1932 -
lieu de décès inconnu, 1987)**
Piece for Fluxorchestra, 1966
Éd. Fluxus
Boîte en plastique contenant 24 cartes
imprimées
1,2 x 11,9 x 10,3 cm
Centre Pompidou, Musée national
d'art moderne, Paris, France

**Oskar Fischinger
(Allemagne, 1900 - États-Unis, 1967)**
Studie Nr. 8, 1931
[Étude n° 8]
Film cinématographique
5', 35 mm, son, noir et blanc
Musique : Paul Dukas, *L'Apprenti sorcier*
Centre Pompidou, Musée national
d'art moderne, Paris, France

Ornament Sound, 1932 (1972)
[Son ornemental]
Reconstitution par William Moritz en 1972
à partir d'expériences originales réalisées
en 35 mm par Fischinger en 1932
Film cinématographique
4', 16 mm, son, noir et blanc
Centre Pompidou, Musée national
d'art moderne, Paris, France

Studie n° 11, 1932
Bloc de dessins pour la réalisation du film
d'animation (10 dessins exposés)
Encre, gouache et fusain sur papier
22,5 x 28,5 cm
Deutsches Filmmuseum/Estate of
Oskar Fischinger, Francfort, Allemagne

Ton Ornamente, vers 1932
[Ornements sonores]
Montage photographique retouché
à l'encre
61 x 40 cm (encadré)
Deutsches Filmmuseum/Estate of
Oskar Fischinger, Francfort, Allemagne

Kreise, 1934
[Cercles]
Bloc de dessins pour la réalisation du film
d'animation (10 dessins exposés)
Fusain et gouache sur papier
22,5 x 28,5 cm (chaque dessin)
Deutsches Filmmuseum/Estate of
Oskar Fischinger, Francfort, Allemagne

**Étude préparatoire pour la *Toccata
et Fugue en ré mineur* dans *Fantasia*,
vers 1938**
Tempera sur papier
20,95 x 22,86 cm
Coll. Elfriede Fischinger Trust, Long Beach
(CA), États-Unis

Étude préparatoire pour la *Toccata et Fugue en ré mineur* dans *Fantasia*, vers 1938
Tempera sur papier
20,95 x 22,86 cm
Coll. Elfriede Fischinger Trust, Long Beach (CA), États-Unis

Étude préparatoire pour la *Toccata et Fugue en ré mineur* dans *Fantasia*, vers 1938
Crayon sur papier
24,13 x 30,48 cm
Coll. Elfriede Fischinger Trust, Long Beach (CA), États-Unis

Ornament Sound, sans date
[Son ornemental]
18 bandes de motifs sonores
pour report sur piste optique
Encre de Chine sur papier découpé
Coll. Elfriede Fischinger Trust, Long Beach (CA), États-Unis

Fluxus (Collectif)
Flux Year Box 2, 1966
Éd. Fluxus
Boîte en bois contenant des cartes imprimées, boîtes en plastique, films, objets divers
8,6 x 20,3 x 21,2 cm
Centre Pompidou, Musée national d'art moderne, Paris, France

Fluxus (Diaporama)
Conception : Sophie Duplaix
Iconographie : Fanny Drugeon, avec la collaboration d'Elisabeth Guelton
Droits audiovisuels et production : Murielle Dos Santos
Assistant : Tariq Teguia
Numérisations : Guy Carrard
Graphisme : Bernard Levêque
Réalisation : Bernard Clerc-Renaud
Photographes et sources :
© Klaus Barisch
Hans de Boer © Nederlands fotomuseum (Courtesy Archiv Sohm, Staatsgalerie, Stuttgart)
© Peter Brötzmann. The Gilbert and Lila Silverman Fluxus Collection, Detroit
Dpa Picture © Alliance GmbH, Francfort
© Philippe François. The Gilbert and Lila Silverman Fluxus Collection, Detroit (Courtesy Ben Vautier, France)
Rolf Jährling © The Gilbert and Lila Silverman Fluxus Collection, Detroit
George Maciunas © The Gilbert and Lila Silverman Fluxus Collection, Detroit
© Henry Maitek (Courtesy Archiv Sohm, Staatsgalerie, Stuttgart)
© François Massal
Manfred Montwé © montwéART
Peter Moore © Peter Moore's Estate/Vaga/Adagp, Paris 2004 (Courtesy Archiv Sohm, Staatsgalerie, Stuttgart et Musée d'Art Contemporain, Lyon)
Minoru Niizuma – Courtesy Lenono photo archive - Studio One, New York
Hartmut Rekort © Archiv Sohm – Staatsgalerie, Stuttgart
© Reiner Ruthenbeck
Hanns Sohm © Archiv Sohm – Staatsgalerie, Stuttgart
© Michou Strauch. The Gilbert and Lila Silverman Fluxus Collection, Detroit

Fluxus (Film documentaire)
Wiesbaden Fluxus, 1962
Film documentaire
Réalisateur : Michael Berger
6', son, noir et blanc
Courtesy Michael Berger© Michael Berger

Fluxus
Voir aussi les entrées par artistes et par rubriques

Augusto Giacometti (Suisse, 1877 - id., 1947)
Chromatische Phantasie, 1914
[Fantaisie chromatique]
Huile sur toile
99,5 x 99,5 cm
Kunsthaus Zürich, Zurich, Suisse.
Geschenk Dr Erwin Poeschel

Arnaldo Ginanni-Corradini (dit Ginna) (Italie, 1890 - id., 1982)
Accordo chromatico, 1909
[Accord chromatique]
Aquarelle sur papier
16 x 21 cm
Coll. privée

Musica della danza, 1912
[Musique de la danse]
Pastel sur papier
20,3 x 25,4 cm
Coll. Archivio Verdone

Musica della danza, 1913
[Musique de la danse]
Huile sur toile et collage
63 x 95 cm
Coll. privée

Bruno Ginanni-Corradini (dit Corra) (Italie, 1892 - id.,1976)
Studio di effetti fra quattro colori, vers 1907
[Étude d'effets entre quatre couleurs]
Pastel sur papier
17 x 10,5 cm
Coll. Archivio Verdone

Rodney Graham (Canada, 1949)
A Reverie Interrupted by the Police, 2003
[Une rêverie interrompue par la police]
Film cinématographique transféré sur DVD
7' 59'', 35 mm, son, couleur
Production : Donald Young Gallery, Chicago & Galerie Hauser + Wirth, Zurich
Courtesy Rodney Graham and Donald Young Gallery, Chicago

Duncan Grant (Royaume-Uni, 1885 - id., 1978)
Abstract Kinetic Collage Painting with Sound, 1914
[Peinture-collage cinétique abstraite avec son]
Gouache, aquarelle, et collage sur papier, monté sur toile
27,9 x 450,2 cm
Tate Gallery, Londres, Royaume-Uni

Brion Gysin (Royaume-Uni, 1916 - France, 1986)
Dreamachine, 1960-1976
[Machine à rêver]
Cylindre en papier fort peint et découpé, Altuglas, ampoule électrique, moteur
120,5 x Ø 29,5 cm
Centre Pompidou, Musée national d'art moderne, Paris, France

Marsden Hartley (États-Unis, 1877 - id., 1943)
Musical Theme n° 2 (Bach Préludes et Fugues), 1912
Huile sur toile, montée sur masonite
61 x 50,8 cm
Museo Thyssen-Bornemisza, Madrid, Espagne

Olga von Hartmann, (Russie, 1885 - États-Unis, 1979)
Bühnenkomposition « Schwarz und weiß », Bild I, vers 1909
[Composition scénique « Noir et blanc », tableau I]
Copie d'après V. Kandinsky
Gouache et crayon sur papier
11,7 x 15,2 cm
Centre Pompidou, Musée national d'art moderne, Paris, France.
Legs de Nina Kandinsky en 1981

Bühnenkomposition « Schwarz und weiß », Bild II, vers 1909
[Composition scénique « Noir et blanc », tableau II]
Copie d'après V. Kandinsky
Gouache sur papier
11,7 x 15,4 cm
Centre Pompidou, Musée national d'art moderne, Paris, France.
Legs de Nina Kandinsky en 1981

Bühnenkomposition « Schwarz und weiß », Bild III, vers 1909
[Composition scénique « Noir et blanc », tableau III]
Copie d'après V. Kandinsky
Crayon et gouache sur papier
11,6 x 15,5 cm
Centre Pompidou, Musée national d'art moderne, Paris, France.
Legs de Nina Kandinsky en 1981

Bühnenkomposition « Schwarz und weiß », Bild IV, vers 1909
[Composition scénique « Noir et blanc », tableau IV]
Copie d'après V. Kandinsky
Mine de plomb, encre de Chine et gouache sur papier
11,6 x 14,8 cm
Centre Pompidou, Musée national d'art moderne, Paris, France.
Legs de Nina Kandinsky en 1981

Josef Matthias Hauer (Autriche, 1883 - id., 1959)
Onomatopoeia, Lautkreis, 1919
[Onomatopoeia, cercle du son]
Crayon sur papier
8,8 x 11,3 cm
Sammlung Bogner, Vienne, Autriche

Übereinstimmung des zwölfteiligen Farbenkreises mit den Intervallen der zwölfstufigen Temperatur, 1919-1920
[Harmonie du cercle chromatique en 12 parties avec les intervalles des 12 niveaux de température]
Encre, crayon, papier coloré sur papier
34 x 21 cm
Sammlung Bogner, Vienne, Autriche

(Josef Matthias Hauer en collaboration avec Emilie Vogelmayr)
Melosdeutung, Brief an Itten vom 30. Januar 1921 beigelegt, 1921
[Interprétation du Melos, dessin joint à la lettre à Itten du 30 janvier 1921]
Crayon et aquarelle sur papier transparent
19 x 16,5 cm
Sammlung Bogner, Vienne, Autriche

(Josef Matthias Hauer en collaboration avec Emilie Vogelmayr)
Melosdeutung, Brief an Itten vom 30. Januar 1921 beigelegt, 1921
[Interprétation du Melos, dessin joint à la lettre à Itten du 30 janvier 1921]
Crayon et aquarelle sur papier transparent
16 x 18,8 cm
Sammlung Bogner, Vienne, Autriche

Raoul Hausmann (Autriche, 1886 - France, 1971)
D 2818 phonem, 1921
Épreuve aux sels d'argent reproduisant le dessin de 1921, collée sur carton
15,7 x 21,8 cm ; 9,7 x 12,3 cm (hors marge)
Centre Pompidou, Musée national d'art moderne, Paris, France

Cahier de notes VII *Texten zur Physik, Optik und Optophonik*, daté « 1922 »
Notes manuscrites et 4 dessins relatifs au projet de l'optophone sur pages séparées
Encre et crayon sur papier
Berlinische Galerie – Landesmuseum für Moderne Kunst, Fotografie und Architektur, Berlin, Allemagne

Dick Higgins (Royaume-Uni, 1938 - Canada, 1998)
Essay on La Monte Young, 1962
Encre sur papier et collage
45,7 x 53,2 cm (encadré)
The Gilbert and Lila Silverman Fluxus Collection, Detroit, États-Unis

Symphony 607-The Divers, 1968
[Symphonie 607-Les Plongeurs]
Partition originale
5 feuilles
Peinture et impacts de balles sur papier
57,5 x 44,5 cm (chaque feuille)
Sammlung Block, Møn, Danemark

Symphony Dispenser, 1968
[Distributeur de symphonies]
Boîte de conserve, papier à musique
62 x 65 x 30 cm
Museum moderner Kunst Stiftung Ludwig Wien, Vienne, Autriche. Ehemals Sammlung Hahn, Cologne, Allemagne

Gary Hill (États-Unis, 1951)
Electronic Linguistics, 1978
Vidéo
3' 45'', NTSC, muet, noir et blanc
Centre Pompidou, Musée national d'art moderne, Paris, France

Mesh, 1978-1979/2004
[Maillage]
Installation interactive
3 caméras de surveillance, 4 moniteurs 20 pouces noir et blanc, système électronique de contrôle et de gestion fabriqué sur mesure, 16 haut-parleurs 3 pouces mis à nu, 4 amplificateurs, et grillages de différents tramages

Dimensions variables
Coll. de l'artiste
Courtesy Gary Hill, Donald Young Gallery,
Chicago, États-Unis, & ; in SITU, Paris,
France

Ludwig Hirschfeld-Mack
(Allemagne, 1893 - Australie, 1965)
Reflektorische Lichtspiele,
vers 1922-1924
[Jeux de lumière réfléchis]
Photographie d'une phase
(par Hermann Eckner)
Épreuve aux sels d'argent
(tirage moderne des années 1950)
13,2 x 18,2 cm
Bauhaus-Archiv, Berlin, Allemagne

Farbensonatine II (Rot), **vers 1922-1924**
[Sonatine de couleurs II (Rouge)]
Photographie (par Hermann Eckner)
de deux phases d'un jeu de lumière
Épreuve aux sels d'argent
(tirage moderne des années 1950)
13,2 x 18,4 cm ; 18,4 x 13,3 cm
Bauhaus-Archiv, Berlin, Allemagne

Kreuzspiel, **vers 1923**
[Jeu de croix]
Photographies (par Frankel)
de trois phases d'un jeu de lumière
Épreuves aux sels d'argent
(tirages modernes des années 1950)
retouchés avec de l'encre noire
12,5 x 17,8 cm (chaque photographie)
Bauhaus-Archiv, Berlin, Allemagne

Reflektorische Lichtspiele. Dreiteilige
Farbensonatine Ultramarin-Grün, **1924**
[Jeux de lumières réfléchis : Sonatine
de couleurs outremer-vert en trois parties]
Photographie d'une phase
(par Hermann Eckner)
Épreuve aux sels d'argent
(tirage moderne des années 1950)
13,2 x 18,4 cm
Bauhaus-Archiv, Berlin, Allemagne

Reflektorische Lichtspiele :
Farbensonatine Ultramarin-Grün,
vers 1924
[Jeux de lumière réfléchis : Sonatine
de couleurs outremer-vert]
Photographie d'une phase
(par Hermann Eckner)
Épreuve aux sels d'argent
16,9 x 12,4 cm
Bauhaus-Archiv, Berlin, Allemagne

Pierre Huyghe (France, 1962)
L'Expédition scintillante, a musical,
Acte 2 « Untitled » (Light Box), **2002**
Structure en bois avec projections
de lumière et de fumée, 4 haut-parleurs
200 x 192 x 157 cm
Fonds national d'art contemporain,
Ministère de la culture et
de la communication, Paris, France
Courtesy Marian Goodman Gallery,
New York / Paris

Johannes Itten (Suisse, 1888 - id., 1967)
Hören und sehen, **1917**
[Entendre et voir]
Crayon sur papier
24,1 x 19,4 cm
Kunstmuseum Bern, Johannes Itten
Stiftung, Berne, Suisse. Schenkung
von Anneliese Itten, Zurich

Musik (Tagebuchblatt), **1917**
[Musique (page du journal de l'artiste)]
Crayon et crayon rouge sur papier satiné,
monté sur papier noir satiné
20,3 x 10,9 cm
Coll. privée

Marcel Janco
(Roumanie, 1895 - Israël, 1984)
Jazz 333, **1918**
Huile sur contreplaqué
70 x 50 cm
Centre Pompidou, Musée national
d'art moderne, Paris, France

Joe Jones
(États-Unis, 1934 - Allemagne, 1993)
Bird Cage, **1964**
[Cage à oiseaux]
Cage à oiseaux, moteur et objets divers
36 x 57 x 23 cm
Museum moderner Kunst Stiftung Ludwig
Wien, Vienne, Autriche. Ehemals
Sammlung Hahn, Cologne, Allemagne

Two Worms Chasing Each Other.
A Flux Music Box, **1969-1976**
[Deux vers se pourchassant.
Une boîte à musique « flux »]
Éd. Fluxus
Boîte plastique, mécanisme à clé,
sonnette, vers en plastique
5,3 x 15 x 15 cm
Centre Pompidou, Musée national
d'art moderne, Paris, France

Vassily Kandinsky
(Russie, 1866, - France, 1944)
Bühnenkomposition « Schwarz
und weiß », Bild I, **1908-1909**
[Composition scénique « Noir et blanc »,
tableau I]
Gouache sur carton
33 x 41 cm
Centre Pompidou, Musée
national d'art moderne, Paris, France.
Legs de Nina Kandinsky en 1981

Bühnenkomposition I (Riesen),
1908-1909
[Composition scénique I (Géants)]
Manuscrit autographe en allemand,
avec partitions scéniques
Encre et crayon sur papier
17,8 x 19 cm
Centre Pompidou, Musée national
d'art moderne, Paris, France.
Legs de Nina Kandinsky en 1981

Bühnenkomposition II, **1908-1909**
[Composition scénique II]
Manuscrit autographe, avec dessins
Encre de chine sur papier
16 x 21 cm
Centre Pompidou, Musée
national d'art moderne, Paris, France.
Legs de Nina Kandinsky en 1981

Bühnenkomposition III, **1908-1909**
[Composition scénique III]
Manuscrit autographe
Encre sur papier
16,5 x 20 cm
Centre Pompidou, Musée
national d'art moderne, Paris, France.
Legs de Nina Kandinsky en 1981

Étude pour couverture ou page de titre
d'un album avec musique et graphisme,
1908-1909
Crayon et aquarelle sur papier
27,8 x 23 cm
Städtische Galerie im Lenbachhaus
und Kunstbau, Munich, Allemagne

Schwarze Figur, **1908-1909**
[Figure noire]
Manuscrit autographe, avec croquis
Encre et crayon sur papier
17 x 21 cm
Centre Pompidou, Musée
national d'art moderne, Paris, France.
Legs de Nina Kandinsky en 1981

Vier Musikanten in Landschaft,
1908-1909
[Quatre musiciens dans un paysage]
Aquarelle, fusain et crayon sur papier
11,7 x 18,4 cm
Städtische Galerie im Lenbachhaus
und Kunstbau, Munich, Allemagne

Vorwort, **1908-1909**
[Préface]
Manuscrit autographe
Encre de Chine sur papier
16,5 x 21 cm
Centre Pompidou, Musée
national d'art moderne, Paris, France.
Legs de Nina Kandinsky en 1981

Bühnenkomposition « Grüner Klang »,
Akt I, Bild II, **1909**
[Composition scénique « Sonorité verte »,
Acte I, Scène II]
Encre de chine sur papier
16,6 x 21 cm
Centre Pompidou, Musée
national d'art moderne, Paris, France.
Legs de Nina Kandinsky en 1981

Impression III (Konzert), **1911**
Huile sur toile
78,5 x 100,5 cm
Städtische Galerie im Lenbachhaus
und Kunstbau, Munich, Allemagne

Bühnenkomposition « Violett », Bild
II, **1914**
[Composition scénique « Violet »,
tableau II]
Crayon, encre de Chine, aquarelle
sur papier
25,1 x 33,3 cm
Centre Pompidou, Musée
national d'art moderne, Paris, France.
Legs de Nina Kandinsky en 1981

Bühnenkomposition « Violett », Bild III,
1914
[Composition scénique « Violet »,
tableau III]
Crayon, encre de Chine, aquarelle
sur papier
25,2 x 33,5 cm
Centre Pompidou, Musée national
d'art moderne, Paris, France.
Legs de Nina Kandinsky en 1981

Improvisation Klamm, **1914**
[Improvisation serrée]
Huile et gouache sur toile
110 x 110,3 cm
Städtische Galerie im Lenbachhaus
und Kunstbau, Munich, Allemagne

Violett, **1914**
[Violet]
Manuscrit, avec croquis

Encre et crayon sur papier
33 x 21 cm
Centre Pompidou, Musée national
d'art moderne, Paris, France

Peter Keene (Royaume-Uni, 1953)
Raoul Hausmann Revisited, **1999-2004**
[Raoul Hausmann revisité]
Installation avec source sonore,
synthétiseurs analogiques, appareils de
projection, capteurs photomultiplicateurs,
haut-parleurs
Coll. de l'artiste

Paul Klee (Suisse, 1879 - id., 1940)
Im Bach'schen Stil, **1919, 196**
[Dans le style de Bach]
Huile, aquarelle et dessin sur toile de lin
travaillée à la craie, montée sur carton
17,3 x 28,5 cm
Gemeentemuseum Den Haag, La Haye,
Pays-Bas

Töpferei, **1921, 68**
[Poterie]
Aquarelle sur papier monté sur carton
24,6 x 31 cm
Sammlung Deutsche Bank, Francfort,
Allemagne

Fuge in Rot, **1921, 69**
[Fugue en rouge]
Aquarelle et crayon sur papier,
monté sur carton
24,4 x 31,5 cm
Coll. privée, Suisse

Stufung rot/grün (roter Zinnober),
1921, 102
[Gradation rouge/vert (vermillon)]
Aquarelle et plume sur papier
monté sur carton
23,5 x 30,5 cm
The Thaw Collection, The Pierpont Morgan
Library, New York City, États-Unis

Polyphon-bewegtes, **1930, 274 (OE 4)**
[Animé-polyphonique]
Craie grasse sur papier contrecollé
sur carton avec des contours grattés
à la pointe
20,9 x 32,9 cm
Paul-Klee-Stiftung, Kunstmuseum Bern,
Berne, Suisse

Rhythmisches, **1930**
[En rythme]
Huile sur toile de jute
69,6 x 50,5 cm
Centre Pompidou, Musée
national d'art moderne, Paris, France

Dynamisch-polyphone Gruppe,
1931, 66 (M 6)
[Groupe dynamiquement polyphonique]
Craie et crayon sur papier,
monté sur carton
31,50 x 48 cm
Coll. privée, Suisse

Schwingendes, polyphon (und in
komplementärer Wiederholung),
1931, 73 (M13)
[Mouvement vibratoire, polyphonique
(et en version complémentaire)]
Encre à la plume sur papier
en deux parties fixées sur carton
a) 21 x 21,3 cm ; b) 21 x 22,8 cm
Paul-Klee-Stiftung, Kunstmuseum Bern,
Berne, Suisse

Frühlingsbild, 1932, 65 (M5)
[Tableau de printemps]
Aquarelle sur papier
26,3 x 47,9 cm
Coll. privée, Suisse

Milan Knížák
(ex-République tchécoslovaque, 1940)
Aktuální Umění, non daté
[Art actuel]
Portfolio cousu à la main contenant
des notes tapuscrites, des schémas
et des photographies
30,5 x 22,5 cm
Northwestern University Music Library,
John Cage « Notations » Collection,
Evanston (IL), États-Unis

Alison Knowles (États-Unis, 1933)
Blue Ram, 1967
[Bélier bleu]
Partition originale
6 sérigraphies sur carton, montées
sur panneau, avec instructions écrites
au bas du support
89 x 65 cm (panneau) ; 17 x 23 cm
(chaque sérigraphie)
Northwestern University Music Library,
John Cage « Notations » Collection,
Evanston (IL), États-Unis

Arthur Køpcke
(Allemagne, 1928 - Danemark, 1977)
Music While You Work, 1966
[De la musique en travaillant]
Éd. R. Block
Disque modifié
Ø 17 cm
Sammlung Block, Møn, Danemark

Takehisa Kosugi (Japon, 1938)
Events, 1964
Éd. Fluxus
13 cartes dans une boîte en plastique
1,3 x 12,5 x 10,3 cm
Staatsgalerie Stuttgart, Archiv Sohm,
Stuttgart, Allemagne

František Kupka
(Bohême orientale, 1871 - France, 1957)
La Gamme jaune, 1907
Huile sur toile
79 x 79 cm
Centre Pompidou, Musée
national d'art moderne, Paris, France.
Don d'Eugénie Kupka en 1963

*Étude pour Amorpha, Fugue à
deux couleurs,* 1910-1911
Huile sur toile
118,8 x 68,5 cm
The Cleveland Museum of Art,
Contemporary Collection of The Cleveland
Museum of Art, 1969.51, Cleveland (OH),
États-Unis

Nocturne, 1911
Huile sur toile
64 x 64 cm
Museum moderner Kunst Stiftung
Ludwig Wien, Vienne, Autriche

Ben Laposky
(États-Unis, 1914 - id., 2000)
Oscillon 2, avant 1953
Photographie noir et blanc (tirage récent)
36 x 29 cm

The Sanford Museum and Planetarium,
Cherokee (IA), États-Unis

Oscillon 7, avant 1953
Photographie noir et blanc (tirage récent)
36 x 29 cm
The Sanford Museum and Planetarium,
Cherokee (IA), États-Unis

Oscillon 8, avant 1953
Photographie noir et blanc (tirage récent)
36 x 29 cm
The Sanford Museum and Planetarium,
Cherokee (IA), États-Unis

Oscillon 14, avant 1953
Photographie noir et blanc (tirage récent)
36 x 29 cm
The Sanford Museum and Planetarium,
Cherokee (IA), États-Unis

Oscillon 21, avant 1953
Photographie noir et blanc (tirage récent)
36 x 29 cm
The Sanford Museum and Planetarium,
Cherokee (IA), États-Unis

Oscillon 26, avant 1953
Photographie noir et blanc (tirage récent)
36 x 29 cm
The Sanford Museum and Planetarium,
Cherokee (IA), États-Unis

Oscillon 34, avant 1953
Photographie noir et blanc (tirage récent)
36 x 29 cm
The Sanford Museum and Planetarium,
Cherokee (IA), États-Unis

Oscillon 47, avant 1953
Photographie noir et blanc (tirage récent)
36 x 29 cm
The Sanford Museum and Planetarium,
Cherokee (IA), États-Unis

Oscillon 1008, après 1953
Photographie noir et blanc (tirage récent)
36 x 29 cm
The Sanford Museum and Planetarium,
Cherokee (IA), États-Unis

Oscillon 1043, après 1953
Photographie couleur (tirage récent)
36 x 29 cm
The Sanford Museum and Planetarium,
Cherokee (IA), États-Unis

Oscillon 1058, après 1953
Photographie couleur (tirage récent)
36 x 29 cm
The Sanford Museum and Planetarium,
Cherokee (IA), États-Unis

Oscillon 1153, après 1953
Photographie couleur (tirage récent)
36 x 29 cm
The Sanford Museum and Planetarium,
Cherokee (IA), États-Unis

**Alexander László (Hongrie, 1895 -
États-Unis, 1970)**
Voir la rubrique « Livres »

Manfred Leve (Allemagne, 1936)
*Nam June Paik et Karl Otto Götz,
lors de l'« Exposition of Music-Electronic
Television »,* Galerie Parnass, Wuppertal,
Allemagne (ex-RFA), 11-20 mars 1963
Photographie noir et blanc
24 x 30 cm
Coll. Manfred Leve, Nuremberg, Allemagne

**Len Lye (Nouvelle-Zélande, 1901 -
États-Unis, 1980)**
A Colour Box, 1935
Film cinématographique
2' 50'', 35 mm, son, couleur
Musique : *La Belle Créole*
(interprété par Don Baretto)
Centre Pompidou, Musée national
d'art moderne, Paris, France

Free Radicals, 1958-1979
Film cinématographique
4', 16 mm, son, noir et blanc
Musique : The Bagirmi Tribe of Africa
Centre Pompidou, Musée national d'art
moderne, Paris, France

Jackson Mac Low (États-Unis, 1922)
An Asymmetry for John Cage, 1961
Partition originale
3 feuilles
Tapuscrit sur papier
21,5 x 14 cm (chaque feuille)
Northwestern University Music Library,
John Cage « Notations » Collection,
Evanston (IL), États-Unis

**Stanton Macdonald-Wright
(États-Unis, 1890 - id., 1973)**
Conception Synchromy, 1914
Huile sur toile
91,3 x 76,5 cm
Hirshhorn Museum and Sculpture Garden,
Smithsonian Institution, Washington D.C.,
États-Unis. Gift of Joseph H. Hirshhorn,
1966

« Conception » Synchromy, 1915
Huile sur toile
76,2 x 60,96 cm
Whitney Museum of American Art,
New York City, États-Unis

*Synchrome Kineidoscope
(Color-Light Machine),* 1960-1969
Éléments mécaniques, gélatines-filtres
de couleurs, moteur, 3 films cinématogra-
phiques, 35 mm, silencieux, noir et blanc
99,06 x 58,42 x 48,26 cm
Los Angeles County Museum of Art.
Lent by Mrs. Stanton Macdonald-Wright,
Los Angeles (CA), États-Unis

**George Maciunas
(Lituanie, 1931 - États-Unis, 1978)**
*Fluxus (Its Historical Development and
Relationship to Avant-Garde Movements),*
1966
[Fluxus (Son développement historique
et sa relation aux mouvements
d'avant-garde)]
Éd. Fluxus
Diagramme imprimé
43,2 x 14,3 cm
Coll. Musée d'art contemporain.
Division des Affaires culturelles.
Ville de Lyon, France

*Diagram of Historical Development of
Fluxus and Other 4 Dimensional, Aural,
Optic, Olfactory, Epithelial and Tactile Art
Forms,* 1973
[Diagramme du développement historique
de Fluxus et d'autres formes artistiques
en 4 dimensions, orale, optique, olfactive,
épithéliale et tactile]
Éd. G. Maciunas
Diagramme imprimé marouflé sur toile
179 x 65,5 cm (encadré)

Coll. Musée d'art contemporain.
Division des Affaires culturelles.
Ville de Lyon, France

Christian Marclay (États-Unis, 1955)
Echo and Narcissus, 1992-2004
[Écho et Narcisse]
Disques compacts
Dimensions variables
Courtesy Christian Marclay et Paula
Cooper Gallery, New York City, États-Unis

**Filippo Tommaso Marinetti
(Égypte, 1876 - Italie, 1944)**
Voir la rubrique « Manifestes »

**Mikhaïl Matiouchine
(Russie, 1861 - id., 1934)**
Živopis'no-muzykal'naja Konstrukcija,
1918
[Construction picturo-musicale]
Huile sur carton
51 x 63 cm
Greek Ministry of Culture
State Museum of Contemporary
Art - Thessaloniki - Costakis Collection,
Thessalonique, Grèce

**Norman McLaren
(1914, Royaume-Uni - 1987, Canada)**
Dots, 1940
[Points]
Film cinématographique
2' 47'', 35 mm, son, couleur
Centre Pompidou, Musée national
d'art moderne, Paris, France

**László Moholy-Nagy
(Hongrie, 1895 - États-Unis, 1946)**
*Mechanische Exzentrik, eine Synthese
von Form, Bewegung, Ton, Licht (Farbe).
Partiturskizze,* 1924-1925
[Excentrique mécanique, Une synthèse
de la forme, du mouvement, du son, de
la lumière (couleur). Esquisse de partition]
Encre de Chine et gouache sur papier
140 x 18 cm
Theaterwissenschaftliche Sammlung
Universität zu Köln, Allemagne

**Piet Mondrian
(Pays-Bas, 1872 - États-Unis, 1944)**
New York City I, 1942
Huile sur toile
119,3 x 114,2 cm
Centre Pompidou, Musée
national d'art moderne, Paris, France
Achat de l'État grâce à un crédit spécial et
au concours de la Scaler Foundation, 1983

Manfred Montwé (Allemagne, 1940)
*Vue de l'« Exposition of Music-Electronic
Television » de Nam June Paik (Kuba TV)
Galerie Parnass, Wuppertal, Allemagne
(ex-RFA),* 11-20 mars 1963
Photographie noir et blanc
24 x 30 cm
Coll. Manfred Montwé

*Nam June Paik lors de l'« Exposition
of Music-Electronic Television », Galerie
Parnass, Wuppertal, Allemagne (ex-RFA),*
11-20 mars 1963
Photographie noir et blanc
24 x 30 cm
Coll. Manfred Montwé

Vue générale de la salle des téléviseurs de Nam June Paik, « Exposition of Music-Electronic Television », Galerie Parnass, Wuppertal, Allemagne (ex-RFA),
11-20 mars 1963
Photographie noir et blanc
24 x 30 cm
Coll. Manfred Montwé

Bruce Nauman (États-Unis, 1941)
Acoustic Pressure Piece
(ou *Acoustic Corridor*), 1971
*[Dispositif avec pression acoustique
(ou Couloir acoustique)]*
Panneaux et matériel isolant
Environ 244 x 1524 x 122 cm
Dimensions variables
The Solomon R. Guggenheim Museum,
Panza Collection, New York City, 1991,
91.3834, États-Unis

**Henri Nouveau
(Roumanie, 1901 - France, 1959)**
*Graphische Darstellung einer Fuge von
Johann Sebastian Bach. J. S. Bach,
Fuge à 4 aus dem Wohltomperierten
Klavier N° 1, 1944*
*[Représentation graphique d'une fugue
de Jean-Sébastien Bach. J.-S. Bach,
Fugue à 4 du Clavier bien tempéré n° 1]*
Encre de Chine noire et rouge et crayon
sur papier millimétré
30 x 112 cm
Bauhaus-Archiv, Berlin, Allemagne

**Georgia O'Keeffe
(États-Unis, 1887 - id., 1986)**
Series I, Nr. 4, **1918**
Huile sur toile
50,8 x 40,6 cm
Städtische Galerie im Lenbachhaus
und Kunstbau, Munich, Allemagne

Blue and Green Music, **1921**
[Musique bleue et verte]
Huile sur toile
58,4 x 48,3 cm
The Art Institute of Chicago, Alfred Stieglitz
Collection. Gift of Georgia O'Keeffe,
1969.935, Chicago (IL), États-Unis

Yoko Ono (Japon, 1933)
9 Concert Pieces for John Cage,
15 décembre 1966
Partition originale
15 feuilles
Manuscrit à l'encre sur papier
25 x 20 cm (chaque feuille)
Northwestern University Music Library,
John Cage « Notations » Collection,
Evanston (IL), États-Unis

Robin Page (Royaume-Uni, 1932)
Voir la rubrique « Affiches »

Nam June Paik (ex-Corée, 1932)
Box for Zen (Serenade), **1963**
Valise avec différents objets sonores
35 x 55 x 80 cm
Neues Museum – Staatliches Museum für
Kunst und Design in Nürnberg, Sammlung
René Block. Leihgabe im Neuen Museum
in Nürnberg, Nuremberg, Allemagne

Prepared Piano, **1962-1963**
Piano préparé avec différents objets
130 x 140 x 65 cm
Sammlung Block, Møn, Danemark

Random Access, **1963-1979**
[Accès au hasard]
Tourne-disque modifié,
brochettes de disques et haut-parleur
140 x 32 x 30 cm
Sammlung Block, Møn, Danemark

Primeval Music, **1961**
[Musique primitive]
Caisse en bois, canette, fils de fer
52 x 92 x 68 cm
Museum moderner Kunst Stiftung
Ludwig Wien, Vienne, Autriche. Ehemals
Sammlung Hahn, Cologne, Allemagne

Violin With String, **1961**
[Violon avec corde]
Violon, ficelle
18 x 56 x 65 cm
Museum moderner Kunst Stiftung
Ludwig Wien, Vienne, Autriche. Ehemals
Sammlung Hahn, Cologne, Allemagne

Zen for Touching, **1961**
[Zen pour le toucher]
Passoire en plastique, cloche,
objets divers
38 x 24 x 10 cm
Museum moderner Kunst Stiftung
Ludwig Wien, Vienne, Autriche. Ehemals
Sammlung Hahn, Cologne, Allemagne

Zen for Walking, **1961**
[Zen pour la marche]
2 sandales avec chaîne,
fragment de sculpture, grelot
Dimensions variables
Museum moderner Kunst Stiftung
Ludwig Wien, Vienne, Autriche. Ehemals
Sammlung Hahn, Cologne, Allemagne

Zen for Head (I u. II), **1962**
[Zen pour la tête (I et II)]
Encre et tomate sur papier ;
encre sur cravate
406 x 36 cm (papier) ; 28 x 5,5 cm
(cravate)
Museum Wiesbaden, Wiesbaden,
Allemagne

Foot Switch Experiment, **1963-1995**
[Expérience avec interrupteur à pédale]
(Téléviseur préparé)
Moniteur, « pattern generator »
controller, pédale
Coll. Musée d'art contemporain.
Division des Affaires culturelles.
Ville de Lyon, France

Horizontal Egg Roll TV, **1963-1995**
*[Téléviseur avec roulement
horizontal d'un œuf]*
(Téléviseur préparé)
Moniteur, générateur de son,
magnétoscope, transformateur
Coll. Musée d'art contemporain.
Division des Affaires culturelles.
Ville de Lyon, France

Magnet TV, **1965-1995**
[Téléviseur aimant]
(Téléviseur[s] préparé[s])
Moniteur, aimant, contrôleur
de température, miroir
Coll. Musée d'art contemporain.
Division des Affaires culturelles.
Ville de Lyon, France

Oscilloscope Experiment, **1963-1995**
[Expérience avec oscilloscope]
Oscilloscope cathodique, magnétoscope,
régulateur de tension, transformateur
Coll. Musée d'art contemporain.
Division des Affaires culturelles.
Ville de Lyon, France

*Sound Wave Input on Two TVs
(Vertical and Horizontal)*, **1963-1995**
*[Introduction d'ondes sonores dans
deux téléviseurs (vertical et horizontal)]*
(Téléviseurs préparés)
2 moniteurs, 2 magnétophones
Coll. Musée d'art contemporain.
Division des Affaires culturelles.
Ville de Lyon, France

TV Experiments (Mixed Microphones),
1963/1969-1995
*[Expériences avec téléviseur
(Microphones couplés)]*
(Téléviseur préparé)
Moniteur, 2 amplificateurs, 2 microphones,
2 générateurs de son, contrôleur
de température
Coll. Musée d'art contemporain.
Division des Affaires culturelles.
Ville de Lyon, France

TV Experiment (Donut), **1969-1995**
[Expérience avec téléviseur (Beignet)]
(Téléviseur préparé)
Moniteur, 2 amplificateurs, 2 générateurs
de son, contrôleur de température
Coll. Musée d'art contemporain.
Division des Affaires culturelles.
Ville de Lyon, France

Vertical Roll TV, **1965-1995**
[Téléviseur avec rouleau vertical]
(Téléviseur préparé)
Moniteur, magnétoscope, amplificateur,
générateur de son, transformateur
Coll. Musée d'art contemporain.
Division des Affaires culturelles.
Ville de Lyon, France

Zen for TV, **1965-1995**
[Zen pour téléviseur]
(Téléviseur préparé)
Moniteur
Coll. Musée d'art contemporain.
Division des Affaires culturelles.
Ville de Lyon, France

Random Access, **1963**
[Accès au hasard]
Reconstruction
a) *Random Access*, 1957-1978
Partition originale « quatuor à cordes »
(Fribourg-en-Brisgau, 1957) ; boîte en
plexiglas avec bandes magnétiques (1978)
47 x 63 x 4 cm
Coll. privée
b) *Random Access Audio Recorder*, 1975
(combiné par N. J. Paik avec a), pour les
expositions)
Magnétophone et tête de lecture
magnétique avec extension
26 x 14 x 7,5 cm
Coll. privée

Zen for Film, **1964**
[Zen pour film]
Éd. Fluxus
Film vierge dans une boîte en plastique
3,2 x 12,5 x 10,3 cm
Staatsgalerie Stuttgart, Archiv Sohm,
Stuttgart, Allemagne

Ben Patterson (États-Unis, 1934)
Voir la rubrique « Livres »

**Zdeněk Pešánek (Bohême, 1896 -
ex-Tchécoslovaquie, 1965)**
*Six moments différents du premier
spectrophone*, **1924–1925**
Photographies noir et blanc
(tirages récents)
Coll. privée

Schéma Zapojení světelného klavíru,
vers 1925
*[Schéma de connection pour le piano
à lumières]*
Crayon sur papier
20,6 x 33,5 cm
Národní Galerie v Praze, Prague,
République tchèque

Schéma Zapojení světelného klavíru,
vers 1925
*[Schéma de connection pour le piano
à lumières]*
Crayon sur papier
20,6 x 33,6 cm
Národní Galerie v Praze, Prague,
République tchèque

*Skica barevné stupnice pro první
spektrofon*, **vers 1925**
*[Esquisse de l'échelle de couleurs
pour le premier spectrophone]*
Pastel sur papier noir
13,2 x 79,8 cm
Národní Galerie v Praze, Prague,
République tchèque

Studie ke světelnému klavíru, **1925–1928**
[Étude pour le piano à lumières]
Crayon violet sur papier transparent
30 x 20,7 cm
Národní Galerie v Praze, Prague,
République tchèque

Studie abstraktní světelné plastiky (2),
1925-1928
*[Étude pour la sculpture lumineuse
abstraite (2)]*
Crayon et pastels sur papier
20 x 31,8 cm
Národní Galerie v Praze, Prague,
République tchèque

*Studie ke světelnému klavíru – diagram
barev a tónů*, **1925–28**
*[Étude pour le piano à lumières –
diagramme des couleurs et des tons]*
Crayon et pastels sur papier
33,8 x 42 cm
Národní Galerie v Praze, Prague,
République tchèque

Studie abstraktní světelné plastiky (I),
1925-1928
*[Étude pour la Sculpture Lumineuse
Abstraite]*
Crayon et pastels sur papier
31 x 18 cm
Národní Galerie v Praze, Prague,
République tchèque

První spektrofon-druhá fáze, **1926**
[Premier spectrophone, deuxième phase]
Photographie noir et blanc
Národní Galerie v Praze, Prague,
République tchèque

Ervin Schulhoff
hraje na Pěšánkův druhý spektrofon, napojený na světelné těleso prvního spektrofonu, 1928
[Ervin Schulhoff joue du deuxième spectrophone de Pešánek, connecté sur la source de lumière du premier spectrophone]
Photographie noir et blanc
Národní Galerie v Praze, Prague, République tchèque

Zdeněk Pešánek a hudební skladatel Ervin Schulhoff při přípravě koncertu druhého spektrofonu, vers 1928
[Zdenek Pesánek et le compositeur de musique Ervin Schulhoff préparent le concert du deuxième spectrophone]
Photographie noir et blanc
Národní Galerie v Praze, Prague, République tchèque

Schéma klávesnice třetího spektrofonu s normalizovanou barevnou stupnicí, 1929
[Schéma du clavier du troisième spectrophone avec une échelle normalisée de couleurs]
Au verso : Pesánkův Barevný Klavír, Obecní Dům, Prague, (ex-République Tchécoslovaque), 13 avril 1928
[Le piano chromatique de Pešánek]
28,5 x 46,5 cm
Národní Galerie v Praze, Prague, République tchèque

Stupnice barevného klavíru (Schéma klávesnice třetího spektrofonu s normalizovanou barevnou stupnici), 1929
[L'Échelle du piano de couleur (Le schéma du clavier du troisième spectrofone avec l'échelle normalisée des couleurs)]
Crayon et pastels sur papier
47,3 x 67,3 cm
Národní Galerie v Praze, Prague, République tchèque

Zdeněk Pešánek zkouší klávesnici druhého spektrofonu, non daté
[Zdeněk Pešánek essaie le piano du deuxième spectrophone]
Photographie noir et blanc
Národní Galerie v Praze, Prague, République tchèque

Studie ke světelnému klavíru – vyznačení pozic tónů, non daté
[Étude pour le piano à lumières – avec les positions des tons]
Crayon et encre sur papier
41,8 x 33,8 cm
Národní Galerie v Praze, Prague, République tchèque

Un essai de reconstitution des effets du Premier spectrophone (1924), 1996
DVD documentaire
Courtesy Národní Galerie, Prague

Rudolf Pfenninger
(Allemagne, 1899 - ex-RFA, 1976)
Tönende Handschrift – das Wunder des gezeichneten Tons, 1931 [extrait]
[Écriture sonore – Le prodige du son dessiné]
Film cinématographique documentaire
13', 35 mm, son, noir et blanc
Avec Rudolf Pfenninger et Helmuth Renar
Musique : Georg Friedrich Händel, Largo « Ombra mai fu », de l'opéra

Serse (arrangement : Friedrich Jung)
Filmmuseum im Müncher Stadtmuseum, Allemagne

Francis Picabia (France, 1879- id., 1953)
Negro Song I, 1913
[Chanson nègre I]
Aquarelle et crayon sur papier
66,3 x 55,9 cm
The Metropolitan Museum of Art, New York City, États-Unis. Alfred Stieglitz Collection, 1949 (49.70.15)

Negro Song II, 1913
[Chanson nègre II]
Aquarelle et crayon sur papier
55,60 x 66 cm
The Metropolitan Museum of Art, New York City, États-Unis. Gift of William Benenson, 1991 (1991.402.14)

Jackson Pollock
(États-Unis, 1912 - id., 1956)
Number 26 A, Black and White, 1948
Émail sur toile
208 x 121,7 cm
Centre Pompidou, Musée national d'art moderne, Paris, France. Dation en 1984

Miroslav Ponc (Bohême, 1902 - ex-Tchécoslovaquie, 1976)
Barevná hudba. Návrh obálky partitury, 3 invence, 1922-1925
[La musique colorée. Projet pour la couverture de la partition, 3 propositions]
Stylo, encre et aquarelle sur papier
32,5 x 25,5 cm
Galerie de la Ville de Prague, République tchèque

Chromtická turbína v osmý tónech (Kresba c. 1), vers 1925
[Turbine chromatique en huitième de ton (Dessin n° 1)]
Stylo, encre et aquarelle sur papier
52 x 151 cm
Galerie de la Ville de Prague, République tchèque

Kompozice pro barevnou melodickou linii (Kresba c. 7), 1925
[Composition pour une ligne mélodique colorée (Dessin n° 7)]
Encre noire et aquarelle sur papier
22,1 x 29,5 cm
Galerie de la Ville de Prague, République tchèque

Kompozice pro barevnou melodickou hudbu (Kresba c. 6), vers 1925
[Composition pour la musique mélodique en couleur (Dessin n° 6)]
Encre, aquarelle et bronze sur papier
16 x 22,5 cm
Galerie de la Ville de Prague, République tchèque

Skica pro barevnou filmovou hudbu (Kresba c. 4), vers 1925
[Esquisse pour la musique colorée d'un film (Dessin n° 4)]
Stylo, encre et aquarelle sur papier
19,3 x 28 cm
Galerie de la Ville de Prague, République tchèque

Robert Rauschenberg (États-Unis, 1925)
White Painting [two panel], 1951
[Peinture blanche (en 2 panneaux)]
Huile sur toile
182,9 x 243,8 cm
Coll. de l'artiste

Hans Richter
(Allemagne, 1888 - Suisse, 1976)
Musik, 1915
Encre de Chine et tempera sur papier
26 x 18 cm
Roma, Galleria Nazionale d'Arte Moderna. Su concessione del Ministero per i Beni e le Attività Culturali, Rome, Italie

Studie für Präludium, 1919
[Étude pour Prélude]
Crayon sur papier
54 x 39 cm
Kupferstichkabinett, Staatliche Museen zu Berlin-Preussischer Kulturbesitz Berlin, Allemagne

Rhythm 21, 1921–1924
Film cinématographique
3' 35, 16 mm (film original en 35 mm), muet, noir et blanc
Centre Pompidou, Musée national d'art moderne, Paris, France
Courtesy Marion von Hofacker

Orchestration der Farbe, 1923
[Orchestration de la couleur]
Huile sur toile
153,5 x 41,7 cm
Staatsgalerie Stuttgart, Stuttgart, Allemagne

Skizze zu Rhythmus 25, 1923
[Étude pour Rythme 25]
Crayon et crayons de couleur sur papier
78 x 8 cm (encadré)
Deutsches Filmmuseum, Francfort, Allemagne

Morgan Russell
(États-Unis, 1886 - id., 1953)
Untitled Study in transparency, 1911
[Sans titre - Étude en transparence]
Huile sur papier de soie
49,5 x 39,5 cm
Coll. Donald W. Seldin

Color Study, 1912-1913
[Étude de Couleurs]
Aquarelle sur papier
14,6 x 9,5 cm
Montclair Art Museum, Montclair (NJ), États-Unis. Gift of Mr and Mrs Henry M. Reed, 1985.172.9

Color Study, 1912-1913
[Étude de Couleurs]
Aquarelle sur papier
14 x 8,9 cm
Montclair Art Museum, Montclair (NJ), États-Unis. Gift of Mr and Mrs Henry M. Reed, 1985.172.8

Sketch related to Synchromy in Blue-Violet (from the sketch books), 1912
[Esquisse apparentée à Synchromie en Bleu-Violet (extraite des cahiers de croquis)]
Crayon sur papier
14,6 x 9,2 cm
Montclair Art Museum, Montclair (NJ), États-Unis. Gift of Mr and Mrs Henry M. Reed, MK 44a

Sketch related to Synchromy in Blue-Violet (from the sketch books), 1912
[Esquisse apparentée à Synchromie en Bleu-Violet (extraite des cahiers de croquis)]
Crayon sur papier
14,6 x 9,2 cm
Montclair Art Museum, Montclair (NJ), États-Unis. Gift of Mr and Mrs Henry M. Reed, MK 51

Sketch related to Synchromy in Blue-Violet (from the sketch books), 1912
[Esquisse apparentée à Synchromie en Bleu-Violet (extraite des cahiers de croquis)]
Crayon sur papier
14,6 x 9,2 cm
Montclair Art Museum, Montclair (NJ), États-Unis. Gift of Mr and Mrs Henry M. Reed, MK 44c

Synchromist Study (Light Colors Advancing - Dark Colors Receding), 1912
[Étude de Synchromie (Couleurs claires avançant – Couleurs sombres reculant)]
Huile sur papier
27,94 x 22,86 cm
Coll. William Ravenel Peelle Jr, Hartford (CT), États-Unis

Synchromy, vers 1913
Huile sur carton
31,8 x 24,1 cm
Montclair Art Museum, Montclair (NJ), États-Unis. Gift of Mr and Mrs Henry M. Reed, 1985.114

Study in transparency, vers 1913-1923
[Étude en transparence]
Huile sur papier de soie monté sur bois
11,43 x 4 cm
Montclair Art Museum, Montclair (NJ), États-Unis. Gift of Mr and Mrs Henry M. Reed, 1985.172.12

Untitled Study in transparency, vers 1913-1923
[Sans titre - Étude en transparence]
Huile sur papier de soie
26 x 37,5 cm
Dallas Museum of Art, Foundation for the Arts Collection, Dallas, États-Unis. Gift of Suzanne Morgan Russell

Four Part Synchromy Number 7, 1914-1915
[Synchromie n° 7 en 4 parties]
Huile sur toile
40,02 x 29,21 cm
Whitney Museum of American Art, New York City, États-Unis. Gift of the artist in memory of Gertrude Vanderbilt Whitney 51.33

Study for Kinetic-Light Machine, vers 1916-23
[Étude pour une machine cinétique lumineuse]
Encre sur papier
22,6 x 16,8 cm
Montclair Art Museum, Morgan Russell Archives, Montclair (NJ), États-Unis

Study for Kinetic-Light Machine, sans date
[Étude pour une machine cinétique lumineuse]
Encre sur papier
Montclair Art Museum, Montclair (NJ), États-Unis. Gift of Mr and Mrs Henry M. Reed, 1985.114

Luigi Russolo (Italie, 1885 - id., 1947)
Crepitatore, 1913
[Crépiteur]
Reconstitution en 1977
par Pietro Verardo et Aldo Abate
Bois et éléments mécaniques
40 x 51 x 40 cm
La Biennale di Venezia, Archivio Storico
delle Arti Contemporanee, Venise, Italie

Gracidatore, 1913
[Coasseur]
Reconstitution en 1977
par Pietro Verardo et Aldo Abate
Bois et éléments mécaniques
40 x 91 x 40 cm
La Biennale di Venezia, Archivio Storico
delle Arti Contemporanee, Venise, Italie

Ronzatore-gorgogliatore, 1913
[Bourdonneur-glouglouteur]
Reconstitution en 1977
par Pietro Verardo et Aldo Abate
Bois et éléments mécaniques
40 x 76 x 50 cm
La Biennale di Venezia, Archivio Storico
delle Arti Contemporanee, Venise, Italie

Ululatore, 1913
[Hululeur]
Reconstitution en 1977
par Pietro Verardo et Aldo Abate
Bois et éléments mécaniques
37 x 81 x 47 cm
La Biennale di Venezia, Archivio Storico
delle Arti Contemporanee, Venise, Italie

**Saint-Point Valentine de
(France, 1875 - Égypte, 1953)**
Voir la rubrique « Manifestes »

**Arnold Schönberg
(Autriche, 1874 - États-Unis, 1951)**
Blauer Blick, 1910
[Regard bleu]
Huile sur carton
20 x 23 cm
Arnold Schönberg Center, Vienne, Autriche

Hände, vers 1910
[Mains]
Huile sur toile
22 x 33 cm
Arnold Schönberg Center, Vienne, Autriche

Der Rote Blick, 1910
[Le Regard rouge]
Huile sur toile
32 x 25 cm
Arnold Schönberg Center, Vienne, Autriche

Der Rote Blick, 1910
[Le Regard rouge]
Huile sur carton
28 x 22 cm
Arnold Schönberg Center, Vienne, Autriche

Vision (Augen), 1910
[Vision (Yeux)]
Huile sur carton
25 x 31 cm
Arnold Schönberg Center, Vienne, Autriche

*Die glückliche Hand
(Ausstattung, 1. Bild)*, 1910
[La Main heureuse
(décor de scène, Tableau I)]
Huile sur carton
22 x 30 cm
Arnold Schönberg Center, Vienne, Autriche

*Die glückliche Hand
(Ausstattung, 2. Bild)*, 1910
[La Main heureuse
(décor de scène, Tableau II)]
Huile sur carton
22 x 30 cm
Arnold Schönberg Center, Vienne, Autriche

*Die glückliche Hand
(Ausstattung 3. Bild)*, 1910
[La Main heureuse (décor de scène,
Tableau III)]
Huile sur carton
25 x 35 cm
Arnold Schönberg Center, Vienne, Autriche

*Die glückliche Hand
(« Farbcrescendo », 3. Bild)*, 1912-1913
[La Main heureuse (« Crescendo de
couleurs », Tableau III)]
Crayon de couleur sur papier
23 x 22,5 cm
Arnold Schönberg Center, Vienne, Autriche

*Die glückliche Hand. Vienne, Leipzig,
Universal*, 1916
[La Main heureuse]
43 x 31 x 1 cm
Bibliothèque nationale de France,
Département musique, Paris, France

**Kurt Schwerdtfeger
(Allemagne, 1897 - ex-RFA,1966)**
Reflektorische Farblichtspiele,
1921-1959
[Jeux de lumière colorée réfléchis]
Reconstitution des spectacles
de 1921-1924
Film cinématographique
15', 16 mm, son, noir et blanc et couleur
© 1921/1959, Schwerdtfeger Estate

Farb-Licht-Spiel, vers 1923
[Jeu de Lumière colorée]
Photographie d'une phase
(par Hüttich-Oemler, Weimar)
Négatif sur film acétate
6 x 9 cm
Bauhaus-Archiv, Berlin, Allemagne

Farb-Licht-Spiel, vers 1923
[Jeu de Lumière colorée]
Photographie d'une phase
Négatif sur film acétate
6 x 9 cm
Bauhaus-Archiv, Berlin, Allemagne

**Alexandre Scriabine
(Russie, 1872 - id., 1915)**
*Prométhée, le Poème du feu. Berlin,
Moscou, édition russe de musique*, 1911
Partition, couverture dessinée
par Jean Delville
43,5 x 28 x 1,5 cm
Bibliothèque nationale de France,
Département musique, Paris, France

**Gino Severini (Italie, 1883 -
France, 1966)**
La Danse de l'ours au Moulin rouge, 1913
Huile sur toile
100 x 73,5 cm
Centre Pompidou, Musée national
d'art moderne, Paris, France

**Paul Sharits
(États-Unis, 1943 – id., 1993)**
Shutter Interface, 1975
[Interface obturateur]
(version pour 2 écrans)
Double projection cinématographique
32', 16 mm, son, couleur (chaque film)
Whitney Museum of American Art, New
York, États-Unis. Purchase, with funds from
the Film and Video Commitee 2000.263

Mieko Shiomi (dite Chieko) (Japon, 1938)
Events and Games, 1964-1965
Éd. W. de Ridder's European
Fluxshop/European mail-order house
Boîte en carton contenant 20 cartes
1,7 x 15,5 x 10,3 cm
Coll. Musée d'art contemporain. Division
des Affaires culturelles. Ville de Lyon,
France

Water Music, issu de *Fluxkit (2)*, 1966
Éd. Fluxus
Flacon avec étiquette
Environ 0,5 cm de hauteur
Staatsgalerie Stuttgart, Archiv Sohm,
Stuttgart, Allemagne

Harry Smith (États-Unis, 1923 - id., 1991)
*Film nº 3 : « Interwoven » (Early
Abstractions #3)*, vers 1947-1949
[Film nº 3 : « Entre-tissé »
(Premières abstractions #3)]
Film cinématographique
3' 20'', 16 mm, son, couleur
Musique : Dizzy Gillespie, Walter Fuller,
Luciano Pozo, *Manteca*

**Léopold Survage
(Russie, 1879 - France, 1968)**
Rythme coloré, 1913
Mine de plomb et encres sur papier
49 x 45 cm
Centre Pompidou, Musée national d'art
moderne, Paris, France. Dation en 1979

Rythme coloré, 1913
Mine de plomb et encres sur papier
49 x 45 cm
Centre Pompidou, Musée national d'art
moderne, Paris, France. Dation en 1979

Rythme coloré, 1913
Mine de plomb et encres sur papier
49 x 45 cm
Centre Pompidou, Musée national d'art
moderne, Paris, France. Dation en 1979

Rythme coloré, 1913
Encres de couleur sur papier
48,7 x 44,9 cm
Centre Pompidou, Musée national d'art
moderne, Paris, France. Dation en 1979

Rythme coloré, 1913
Mine de plomb et encres sur papier
49 x 45 cm
Centre Pompidou, Musée national d'art
moderne, Paris, France. Dation en 1979

Rythme coloré, 1913
Lavis d'encres sur traits a la mine de
plomb sur papier
48,5 x 44,5 cm
Centre Pompidou, Musée national d'art
moderne, Paris, France. Dation en 1979

Rythme coloré, 1913
Mine de plomb et encres sur papier jauni
49,1 x 45,1 cm
Centre Pompidou, Musée national d'art
moderne, Paris, France. Dation en 1979

Rythme coloré, 1913
Mine de plomb et encres sur papier
49 x 45 cm
Centre Pompidou, Musée national d'art
moderne, Paris, France. Dation en 1979

Rythme coloré, 1913
Encres sur papier
48,7 x 44,7 cm
Centre Pompidou, Musée national d'art
moderne, Paris, France. Dation en 1979

Rythme coloré, 1913
Mine de plomb et encres sur papier
49 x 45 cm
Centre Pompidou, Musée national d'art
moderne, Paris, France. Dation en 1979

**Sophie Taeuber-Arp
(Suisse, 1889 - id., 1943)**
Rythmes libres, 1919
Gouache et aquarelle sur vélin
37,6 x 27,5 cm
Kunsthaus Zürich, Graphische Sammlung,
Zurich, Suisse

Rythmes verticaux-horizontaux libres,
1919
Gouache, tempera sur papier
30,8 x 23,2 cm
Sammlung/Nachlass Max Bill an Angela
Thomas Bill/Angela Thomas Schmid

*Rythmes verticaux-horizontaux libres,
découpés et collés sur fond blanc*, 1919
Aquarelle
30,3 cm x 21,8 cm
Stiftung Hans Arp und Sophie Taeuber-Arp
e.V., Rolandseck, Remagen, Allemagne

Rythmes verticaux-horizontaux libres,
1927
Gouache
27 x 35,8 cm
Stiftung Hans Arp und Sophie Taeuber-Arp
e.V., Rolandseck, Remagen, Allemagne

**Theo Van Doesburg
(Pays-Bas, 1883 - Suisse, 1931)**
Compositie in grijs (Rag-time), 1919
[Composition en gris (Ragtime)]
Huile sur toile
96,5 x 59,1 cm
Peggy Guggenheim Collection,
Venice (Solomon R. Guggenheim
Foundation, New York City), Venise, Italie

**Steina Vasulka (1940, Islande)
Woody Vasulka
(ex-Tchécoslovaquie, 1937)**
Soundsize, 1974
[Dimension du son]
Vidéo
5', NTSC, son, couleur
Centre Pompidou, Musée national d'art
moderne, Paris, France

Benjamin Vautier (dit Ben) (Italie, 1935)
Œuvres de Ben, 1960-1970
Éd. B. Vautier
Classeur noir, feuillets avec énoncés
de performances et enveloppes collées

contenant des cartes
22,9 x 19,8 (fermé)
Coll. de l'artiste

Disque de musique TOTAL.
Je ne signe plus.
15 compositions musicales pour
la recherche et l'enseignement
d'une musique - total - en hommage
à John Cage, 1963
Disque et pochette
ø 17 cm ; 18,5 x 18,5 cm (pochette)
Coll. de l'artiste

Composition musicale 1, vers 1963
Partition d'*event*
6,5 x 8,4 cm
Coll. de l'artiste

Actions d'intérieur (fluxus NB 16 mm),
1964-1972
Films cinématographiques transférés
sur DVD par l'artiste
19' 19'', son, noir et blanc et couleur
Commentaire : Ben, 2004
Archives personnelles de Ben Vautier

Bill Viola (États-Unis, 1951)
Hallway nodes, 1972-2004
[Nœuds de couloir]
Installation sonore
2 haut-parleurs du type « Voice of
the Theater » Altec Lansing placés
aux extrémités d'un couloir de 22 pieds
Coll. de l'artiste

Information, 1973
Vidéo
29', NTSC, son, couleur
Centre Pompidou, Musée
national d'art moderne, Paris, France

James Whitney
(États-Unis, 1922 - id., 1982)
Yantra, 1950-1957
Film cinématographique
8', 16 mm, son, couleur
Musique: Henk Bading, *Caïn et Abel*
Centre Pompidou, Musée
national d'art moderne, Paris, France
Restauré avec le soutien du Centre
Pompidou, Musée national d'art moderne,
Paris, France, et de la National Film
Preservation Foundation

Lapis, 1963-1966
Film cinématographique
9', 16 mm, son, couleur
Musique: Ravi Shankar
Centre Pompidou, Musée national
d'art moderne, Paris, France
Restauré avec le soutien du Centre
Pompidou, Musée national d'art moderne,
Paris, France, et de la National Film
Preservation Foundation

John Whitney, Sr
(États-Unis, 1917 - id., 1995)
Hot House, vers 1952
Film cinématographique
3', 16 mm, son, couleur
Musique : Tadd Dameron, *Hot House*
(interprété par Dizzy Gillespie)
The Estate of John and James Whitney
Restauré avec le soutien de The Academy
Film Archive

Permutations, 1968
Animation par ordinateur transférée
sur film cinématographique
8', 16 mm, son, couleur
Musique indienne au tabla : Balachandra
The Estate of John and James Whitney
Restauré avec le soutien du Centre
Pompidou, Musée national d'art moderne,
Paris, France et de la National Film
Preservation Foundation

John et James Whitney
Film Exercice #1, 1943
Film cinématographique
5', 16 mm, son, couleur
Bande-son : son synthétique
The Estate of John and James Whitney
Restauré avec le soutien du Centre
Pompidou, Musée national d'art moderne,
Paris, France

Thomas Wilfred
(Danemark, 1889 - États-Unis, 1968)
Multidimensional. Opus 79, 1932
Composition de lumière évolutive
Durée totale : 20'
Machine lumineuse
155 x 33 x 29 cm
Coll. Carol and Eugene Epstein,
Los Angeles, États-Unis

Untitled. Opus 161, 1965-1966
Composition de lumière évolutive
Durée totale : 1 an, 315 jours, 12 heures
Machine lumineuse
132 x 87 x 66 cm
Coll. Carol and Eugene Epstein,
Los Angeles, États-Unis

Wolf Vostell
(Allemagne, 1932 - id., 1998)
Voir la rubrique « Revues »

Emmett Williams (États-Unis, 1925)
An opera, vers 1963
Éd. Fluxus
3 feuilles de papier imprimées,
collées ensemble et roulées
178 x 9,9 cm
Centre Pompidou, Musée national
d'art moderne, Paris, France

La Monte Young (États-Unis, 1935)
Composition 1960 nº 7, 1960
Partition originale
Encre sur carton
7,6 x 12,6 cm
Coll. La Monte Young et Marian Zazeela,
New York City, États-Unis

Composition 1960 nº 9, 1960
Partition originale
Encre sur carton
7,6 x 12,6 cm
Coll. La Monte Young et Marian Zazeela,
New York City, États-Unis

LY 1961 (Compositions 1961), 1961
Éd. Fluxus
Livre
8,9 x 9,2 cm
Centre Pompidou, Musée
national d'art moderne, Paris, France

Marian Zazeela (États-Unis, 1940)
Performance 10 20 62 of LY Composition
1960 # 13, 1962
Éd. G. Maciunas, 1963
Impression sur papier
10 x 20,5 cm
Coll. Musée d'art contemporain. Division
des Affaires culturelles. Ville de Lyon,
France

La Monte Young et Marian Zazeela
Dream House, 1962-1990
Environnement sonore et lumineux
composé de :
- La Monte Young, *The Prime Time Twins*
in The Ranges 448 to 576 ; 224 to 288 ;
112 to 144 ; 56 to 72 ; 28 to 36 ; with
The Range Limits 576, 448, 288, 224,
144, 56 and 28, 1990
Synthétiseur, amplificateur,
2 haut-parleurs
- Marian Zazeela
Primary Light (Red/Blue), 1990,
de la série « Light »
2 mobiles en aluminium blancs,
projecteurs avec lentilles de Fresnel, filtres
en verre coloré, gradateurs électroniques
Dream House Variation II, 1990
Calligraphie en néon
Magenta Day/Magenta Night, 1990-2004
environnement lumineux avec film gélatine
mylar monté sur les vitres
Sound/With/In, 1989, de la série
« Still Light »
Bois, projecteurs avec lentilles de Fresnel,
filtres en verre coloré, gradateurs
électroniques, synthétiseur audio, mini
haut-parleurs, coll. Marcel et David Fleiss,
Galerie 1900-2000, Paris
Untitled (M/B), 1989,
de la série « Still Light »
Bois, projecteurs avec lentilles de Fresnel,
filtres en verre coloré, gradateurs
électroniques ;
Dimensions variables
Fonds national d'art contemporain,
Ministère de la culture et de
la communication, Paris, France
(pour l'ensemble des composants de
l'œuvre à l'exception de *Sound/With/In*)
Dépôt au Musée d'art contemporain
de Lyon

AFFICHES

Der neue Kunstsalon - Vom 1. bis 30. Juni
Austellung der SYNCHROMISTEN, 1913
[Le Nouveau Salon des arts - du 1er
au 30 juin exposition des Synchromistes]
Affiche de Morgan Russell et Stanton
Macdonald-Wright (peinte à la main)
105,4 x 67,3 cm
Montclair Art Museum, Montclair (NJ),
États-Unis. Gift of Mr and Mrs Henry
M. Reed, 1986.143

Premier concert de bruiteurs futuristes,
1913
Tract de Luigi Russolo
40 x 14,5 cm
Centre Pompidou, Bibliothèque Kandinsky,
Centre de documentation et de recherche
du Mnam, Paris, France

Cveto-zritel'nyj Koncert, Théâtre
Meyerhold, Moscou, Russie
(ex-URSS), 1924
[Concert coloré pour les yeux]
Affiche de Vladimir Baranoff-Rossiné
64 x 80 cm
Coll. Dimitri Baranoff-Rossiné

Optofoni Českijcveto-zritel'nyj Koncert,
Théâtre Bolchoï, Moscou, Russie
(ex-URSS), 1924
[Concert optophonique coloré
pour les yeux]
Affiche de Vladimir Baranoff-Rossiné
64 x 80 cm
Coll. Dimitri Baranoff-Rossiné

La Première Académie Opto-Phonique,
1927
Affiche de Vladimir Baranoff-Rossiné
85 x 61 cm
Coll. Dimitri Baranoff-Rossiné

Fluxus Concert, sans date
Affiche (conçue par B. Vautier)
60 x 40 cm
Staatsgalerie Stuttgart, Archiv Sohm,
Stuttgart, Allemagne

Fluxus - Internationale Festspiele
Neuester Musik, Städtisches Museum,
Wiesbaden, Allemagne (ex-RFA),
1-23 septembre 1962
Affiche (conçue par G. Maciunas)
42 x 30 cm
Staatsgalerie Stuttgart, Archiv Sohm,
Stuttgart, Allemagne

Fluxus - Musik og Anti-Musik.
Det Instrumentale Teater, Nikolai Kirke,
Copenhague, Danemark,
23-28 novembre 1962
Affiche
83,5 x 62 cm
Staatsgalerie Stuttgart, Archiv Sohm,
Stuttgart, Allemagne

Festum Fluxorum, Poésie, Musique et
Antimusique événementielle et concrète,
American Students & Artists Center,
Paris, France, 3-8 décembre 1962
Affiche (conçue par G. Maciunas)
32,6 x 23 cm
Coll. Musée d'art contemporain.
Division des Affaires culturelles.
Ville de Lyon, France

Festum Fluxorum Fluxus. Musik und
Antimusik. Das Instrumentale Theater,
Staatliche Kunstakademie, Düsseldorf,
Allemagne (ex-RFA), 1-3 février 1963
Affiche
48 x 23,6 cm
Staatsgalerie Stuttgart, Archiv Sohm,
Stuttgart, Allemagne

Exposition of Music, Galerie Parnass,
Wuppertal, Allemagne (ex-RFA),
11-20 mars 1963
Affiche
25 x 35,5 cm
Staatsgalerie Stuttgart, Archiv Sohm,
Stuttgart, Allemagne

Exposition of Music-Electronic Television,
Galerie Parnass, Wuppertal, Allemagne
(ex-RFA), 11-20 mars 1963
Affiche
58 x 42 cm
Staatsgalerie Stuttgart, Archiv Sohm,
Stuttgart, Allemagne

Yam Festival, The Hardware Poet's
Playhouse, New York City,
États-Unis, 1-31 mai 1963
Affiche (conçue par G. Brecht
et G. Maciunas)
69 x 53 cm (encadrée)
Staatsgalerie Stuttgart, Archiv Sohm,
Stuttgart, Allemagne

« *Fluxus. Recherche d'une nouvelle création musicale et théâtrale au Nouveau Casino le 27 juillet 1963* », Festival d'Art Total et du Comportement, Nice, France, 25 juillet-4 août 1963
Affiche (conçue par B. Vautier)
65 x 49,8 cm
Coll. de l'artiste

Perpetual Fluxus Festival, Washington Square Galleries, New York City, États-Unis, 1964
Affiche (conçue par G. Maciunas)
69 x 53 cm (encadrée)
Staatsgalerie Stuttgart, Archiv Sohm, Stuttgart, Allemagne

A Little Festival of New Music, Goldsmiths' College, Londres, Royaume-Uni, 6 juillet 1964
Affiche originale (conçue par R. Page)
Feutre sur papier journal
60 x 42 cm
Staatsgalerie Stuttgart, Archiv Sohm, Stuttgart, Allemagne

BREVETS

Vladimir Baranoff-Rossiné
Brevet russe du Piano optophonique (n° 4938), 18 septembre 1923
Coll. Dimitri Baranoff-Rossiné

Vladimir Baranoff-Rossiné
Brevet français du Piano optophonique (n° 626435), 25 mars 1926
Coll. Dimitri Baranoff-Rossiné

Raoul Hausmann
Verfahren und Vorrichtung zur Kombination merhrerer Faktoren und zur Uebertragung des Ergebnisses auf ein mechanisches Resultatwerk
[Brevet imprimé accompagné de deux dessins techniques pour une machine à calculer]
Tapuscrit 26 pages et 2 feuilles de dessins accompagnant une lettre de Raoul Hausmann à la Chambre des Brevets de Berlin du 15.7.1930
Encre sur papier
Berlinische Galerie – Landesmuseum für Moderne Kunst, Fotografie und Architektur, Berlin, Allemagne

Raoul Hausmann
Brevet *Improvements in and relating to Calculating Apparatus (n° 27436/34),* 1934-1936
[Améliorations relatives à une machine à calculer]
Fac-similé
The United Kingdom Patent Office, South Wales, Royaume-Uni

Raoul Hausmann
Verfahren zur photoelektrischen Schalt[un]g von Rechen-Zähl-Registrier- und Sortiermaschinen, Registrierkassen, Porto- u. Gepäckwaagen, u.ä., sans date
(Projet de brevet)
Manuscrit (1 page)
Crayon sur page
Berlinische Galerie – Landesmuseum für Moderne Kunst, Fotografie und Architektur, Berlin, Allemagne

LIVRES

George Brecht
Notebooks, I-II-III, 1991
Cologne, W. König, D. Daniels (éd.)
3 cahiers, reliure à spirale
32 x 23 cm (chaque cahier)
Centre Pompidou, Bibliothèque Kandinsky, Centre de documentation et de recherche du Mnam, Paris, France

John Cage
Notations, 1969
Éd. Something Else Press, New York City, États-Unis
Livre
22,5 x 23 cm
Centre Pompidou, Bibliothèque Kandinsky, Centre de documentation et de recherche du Mnam, Paris, France

Vassily Kandinsky
Klänge, 1913
[Sonorités]
Livre illustré de 52 gravures sur bois
28,5 x 28,5 cm
Centre Pompidou, Musée national d'art moderne, Paris, France. Legs de Nina Kandinsky en 1981

Alexander László
Die Farblichtmusik, 1925
[La Musique de lumières colorées]
Éd. Breitkopf & Härtel, Leipzig, Allemagne
Livre avec planches de couleur séparées
23 x 15,5 cm
Music Division, The New York Public Library for the Performing Arts, Astor, Lenox and Tilden Foundations, New York City, États-Unis

Stanton Macdonald-Wright
The Treatise on Color, 1924
[Traité sur la couleur]
Éd. de l'artiste, Los Angeles, États-Unis
Livre avec disques de couleur
Archives of American Art, Smithsonian Institution, Washington, États-Unis. Permission granted from Mrs Stanton MacDonald-Wright papers, 1907-1973

László Moholy-Nagy
Malerei, Photographie, Film, 1925
Bauhausbücher 8, Éd. Langen, Munich
Livre
23,5 x 19,05 cm
Music Division, The New York Public Library for the Performing Arts, Astor, Lenox and Tilden Foundations, New York, États-Unis

Yoko Ono
Grapefruit, a Book of Instructions and Drawings by Yoko Ono, 1971
[Pamplemousse, un livre d'instructions et de dessins par Yoko Ono]
Ed. Shimon & Shuster, Touchstone Paperback, New York City, États-Unis
Livre
14 x 14 cm
Centre Pompidou, Bibliothèque Kandinsky, Centre de documentation et de recherche du Mnam, Paris, France

Ben Patterson
The Black [and] White File, a Primary Collection of Scores and Instructions for his Music, Operas, Performances and other Projects, 1958-1998
Classeur de 250 feuillets environ
32 x 29 cm (fermé)
Centre Pompidou, Bibliothèque Kandinsky, Centre de documentation et de recherche du Mnam, Paris, France

Luigi Russolo
L'Arte dei rumori, Milan, 1916
Livre
21,5 x 16 cm
Centre Pompidou, Bibliothèque Kandinsky, Centre de documentation et de recherche du Mnam, Paris, France

Luigi Russolo
L'Arte dei rumori, Milan, 1916
Livre
21,5 x 16 cm
Bibliothèque nationale de France, Département réserve des livres rares, Paris, France

An Anthology, New York, seconde édition, 1970
(Première édition : 1963)
Dir. La Monte Young
Éd. La Monte Young et Jackson Mac Low
Conçu par G. Maciunas
(3 exemplaires exposés)
21 x 23 cm (chaque exemplaire)
Centre Pompidou, Bibliothèque Kandinsky, Centre de documentation et de recherche du Mnam, Paris, France

MANIFESTES

Giacomo Balla et Fortunato Depero
Ricostruzione futurista dell'Universo, 1914
[Reconstruction futuriste de l'Univers]
Manifeste (placard replié)
30 x 23 cm (fermé)
Mart - Museo di Arte Moderna e Contemporanea di Trento e Rovereto, Trente, Rovereto, Italie

Giacomo Balla et Fortunato Depero
Ricostruzione futurista dell'Universo, 1914
[Reconstruction futuriste de l'Univers]
Manifeste (placard replié)
30 x 23 cm (fermé)
Coll. privée

Carlo Carrà
La Peinture des sons, bruits et odeurs. Manifeste futuriste, daté « Milan, 11 août 1913 »
Placard replié
30 x 23 cm (fermé)
Centre Pompidou, Bibliothèque Kandinsky, Centre de documentation et de recherche du Mnam, Paris, France

Carlo Carrà
La Peinture des sons, bruits et odeurs. Manifeste futuriste, daté « Milan, 11 août 1913 »
Placard replié
30 x 23 cm (fermé)
Bibliothèque nationale de France, Département réserve des livres rares, Paris, France

Fortunato Depero et Giacomo Balla
Voir l'entrée « Giacomo Balla »

Filippo Tommaso Marinetti
À bas le tango et Parsifal ! (lettre futuriste circulaire à quelques amies cosmopolites), datée « Milan, 1914 »
Manifeste (placard replié)
28,5 x 22,5 cm (fermé)

Filippo Tommaso Marinetti
À bas le tango et Parsifal ! (lettre futuriste circulaire à quelques amies cosmopolites), datée « Milan, 1914 »
Manifeste (placard replié)
28,5 x 22,5 cm (fermé)
Bibliothèque nationale de France, Département réserve des livres rares, Paris, France

Filippo Tommaso Marinetti
La Danse futuriste, danse de l'aviateur, danse du Shrapnelle, danse de la mitrailleuse : Manifeste futuriste, 1917
Placard replié (2 exemplaires exposés)
28,5 x 22,5 cm (fermé)
Centre Pompidou, Bibliothèque Kandinsky, Centre de documentation et de recherche du Mnam, Paris, France

Filippo Tommaso Marinetti
Le Music-Hall. Manifeste futuriste, daté « Milan, 29 septembre 1913 »
Placard replié
28,5 x 22,5 cm (fermé)
Centre Pompidou, Bibliothèque Kandinsky, Centre de documentation et de recherche du Mnam, Paris, France

Filippo Tommaso Marinetti
Le Music-Hall. Manifeste futuriste, daté « Milan, 29 septembre 1913 »
Placard replié
28,5 x 22,5 cm (fermé)
Bibliothèque nationale de France, Département réserve des livres rares, Paris, France

Filippo Tommaso Marinetti
Le Tactilisme. Manifeste futuriste, daté « Milan, 11 janvier 1921 »
Placard replié (2 exemplaires exposés)
28,5 x 22,5 cm (fermé)
Centre Pompidou, Bibliothèque Kandinsky, Centre de documentation et de recherche du Mnam, Paris, France

Luigi Russolo
L'Art des bruits (manifeste futuriste), daté « Milan, 11 mars 1913 »
Placard replié
28,5 x 22,5 cm (fermé)
Centre Pompidou, Bibliothèque Kandinsky, Centre de documentation et de recherche du Mnam, Paris, France

Luigi Russolo
L'Art des bruits (manifeste futuriste), daté « Milan, 11 mars 1913 »
Manifeste (placard replié)
28,5 x 22,5 cm
Bibliothèque nationale de France, Département réserve des livres rares, Paris, France

Valentine de Saint-Point
Manifeste futuriste de la Luxure, daté « Milan, 11 janvier 1913 »
Placard replié
28,5 x 22,5 cm (fermé)
Centre Pompidou, Bibliothèque Kandinsky, Centre de documentation et de recherche du Mnam, Paris, France

Valentine de Saint-Point
Manifeste futuriste de la Luxure, daté
« Milan, 11 janvier 1913 »
Placard replié
28,5 x 22,5 cm (fermé)
Bibliothèque nationale de France,
Département réserve des livres rares,
Paris, France

**PROGRAMMES ET CARTONS
D'INVITATION**

Festival d'Art Total et du Comportement,
Nice, France, 25 juillet-4 août 1963
Programme (conçu par B. Vautier)
30,5 x 21 cm
Coll. de l'artiste

FLUXUS Festival of New Music,
Wiesbaden, Allemagne (ex-RFA), 1962
Programme
20,3 x 21,7 cm (fermé)
Centre Pompidou, Bibliothèque Kandinsky,
Centre de documentation et de recherche
du Mnam, Paris, France

Musica antiqva et nova, AG Gallery,
New York City, États-Unis,
7 mai–30 juillet 1961
Cartons d'invitation
(conçus par G. Maciunas)
Staatsgalerie Stuttgart, Archiv Sohm,
Stuttgart, Allemagne

Neo-Dada in der Musik, Kammerspiele,
Düsseldorf, Allemagne (ex-RFA),
16 juin 1962
Programme
19,4 x 20,7 cm (fermé)
Centre Pompidou, Bibliothèque Kandinsky,
Centre de documentation et de Recherche
du Mnam, Paris, France

« *Vous êtes invités le 27 juillet 1963 à
assister à l'événement mondial qui aura
lieu au Nouveau Casino à 21 heures* »,
Festival d'Art Total et du Comportement,
Nice, France, 25 juillet-4 août 1963
Programme (conçu par B. Vautier)
28,3 x 20 cm
Coll. de l'artiste

REVUES

V TRE, nº 0, 1963
Éd. G. Brecht
Revue
32,3 x 24,8 cm
Coll. Musée d'art contemporain.
Division des Affaires culturelles.
Ville de Lyon, France

cc V TRE, nº 1, janvier 1964
Éd. G. Brecht and Fluxus
Editorial Council for Fluxus
Revue
58 x 43,5 cm (fermé)
Centre Pompidou, Bibliothèque Kandinsky,
Centre de documentation et de recherche
du Mnam, Paris, France

cc V TRE, nº 1, janvier 1964
Éd. G. Brecht and Fluxus Editorial Council
for Fluxus
Revue
58,7 x 45,7 cm (fermé)
Coll. Musée d'art contemporain.
Division des Affaires culturelles.
Ville de Lyon, France

cc V TRE, nº 2, février 1964
Éd. G. Brecht and Fluxus Editorial Council
for Fluxus
Revue
58 x 43,5 cm (fermé)
Centre Pompidou, Bibliothèque Kandinsky,
Centre de documentation et de recherche
du Mnam, Paris, France

cc V TRE, nº 2, février 1964
Éd. G. Brecht and Fluxus
Editorial Council for Fluxus
Revue
58,7 x 45,7 cm (fermé)
Coll. Musée d'art contemporain.
Division des Affaires culturelles.
Ville de Lyon, France

cc V TRE (cc Valise eTRanglE),
nº 3, mars 1964
Éd. Fluxus Editorial Council
Revue
57,1 x 44,6 cm (fermé)
Coll. Musée d'art contemporain.
Division des Affaires culturelles.
Ville de Lyon, France

cc V TRE (cc Valise eTRanglE),
nº 3, mars 1964
Éd. Fluxus Editorial Council
Revue
58 x 43,5 cm (fermé)
Centre Pompidou, Bibliothèque Kandinsky,
Centre de documentation et de recherche
du Mnam, Paris, France

cc V TRE (fLuxus cc fiVe ThReE),
nº 4, juin 1964
Éd. Fluxus Editorial Council
Revue
58 x 43,5 cm (fermé)
Centre Pompidou, Bibliothèque Kandinsky,
Centre de documentation et de recherche
du Mnam, Paris, France

cc V TRE (fLuxus cc fiVe ThReE),
nº 4, juin 1964
Éd. Fluxus Editorial Council
Revue
58,2 x 46,4 cm (fermé)
Coll. Musée d'art contemporain.
Division des Affaires culturelles.
Ville de Lyon, France

cc V TRE (FLUXUS VacuumTRapEzoid),
nº 5, mars 1965
Éd. Fluxus
Revue (2 exemplaires exposés)
58 x 43,5 cm (fermé)
Centre Pompidou, Bibliothèque Kandinsky,
Centre de documentation et de recherche
du Mnam, Paris, France

*cc V TRE (FluXuS vaudeville
TouRnamEnt)*, nº 6, juillet 1965
Éd. Fluxus
Revue
58 x 43,5 cm (fermé)
Centre Pompidou, Bibliothèque Kandinsky,
Centre de documentation et de recherche
du Mnam, Paris, France

*cc V TRE (FluXuS vaudeville
TouRnamEnt)*, nº 6, juillet 1965
Éd. Fluxus
Revue
56,1 x 43,4 cm (fermé)
Coll. Musée d'art contemporain.
Division des Affaires culturelles.
Ville de Lyon, France

*cc V TRE (3 newspaper eVenTs for the
pRicE of $1)*, nº 7, février 1966
Éd. Fluxus
Revue (2 exemplaires exposés)
56 x 43,5 cm (fermé)
Centre Pompidou, Bibliothèque Kandinsky,
Centre de documentation et de recherche
du Mnam, Paris, France

cc V TRE (fluxus sTREet Vaseline),
nº 8, mai 1966
Éd. Fluxus
Revue (2 exemplaires exposés)
58 x 43,5 cm (fermé)
Centre Pompidou, Bibliothèque Kandinsky,
Centre de documentation et de recherche
du Mnam, Paris, France

Décoll/age. Bulletin aktueller Ideen,
nº 1, 1962
Éd. W. Vostell, Cologne, Allemagne
Revue (2 exemplaires exposés)
Environ 29 x 22 cm (fermé)
Centre Pompidou, Bibliothèque Kandinsky,
Centre de documentation et de recherche
du Mnam, Paris, France

Décoll/age. Bulletin aktueller Ideen,
nº 3, décembre 1962
Éd. W. Vostell, Cologne, Allemagne
Revue (2 exemplaires exposés)
Environ 29 x 22 cm (fermé)
Centre Pompidou, Bibliothèque Kandinsky,
Centre de documentation et de recherche
du Mnam, Paris, France

Décoll/age. Bulletin aktueller Ideen,
nº 4, janvier 1964
Éd. W. Vostell, Cologne, Allemagne
Revue
Environ 29 x 22 cm (fermé)
Staatsgalerie Stuttgart, Archiv Sohm,
Stuttgart, Allemagne

Décoll/age. Bulletin aktueller Ideen,
nº 4, janvier 1964
Éd. W. Vostell, Cologne, Allemagne
Revue
Environ 29 x 22 cm (fermé)
Centre Pompidou, Bibliothèque Kandinsky,
Centre de documentation et de recherche
du Mnam, Paris, France

Film Culture – Expanded Arts,
édition spéciale, nº 43, hiver 1966
Éd. J. Mekas, New York City, États-Unis
Revue
56 x 43 cm (fermé)
Centre Pompidou, Bibliothèque Kandinsky,
Centre de documentation et de recherche
du Mnam, Paris, France

Flux Fest Kit 2, 1969
Éd. Fluxus
Impression sur papier
recto verso
56 x 43,2 cm
Coll. Musée d'art contemporain.
Division des Affaires culturelles.
Ville de Lyon, France

Fluxus Preview Review, 1963
Éd. Fluxus
3 pages collées et roulées,
imprimées recto verso
167,2 x 9,9 cm
Centre Pompidou, Musée
national d'art moderne, Paris, France

**REMARQUES SUR LA PRÉSENTATION
DES ŒUVRES CINÉMATOGRAPHIQUES**

Les œuvres filmiques suivantes ont été
présentées dans l'exposition, à titre
exceptionnel, sur support DVD avec
l'autorisation de leurs ayants droit.
Les films marqués * ont été fournis sur
support DVD par le Center for Visual
Music, Los Angeles, et leur production
technique a été assurée par Chace
Productions, Cinema Arts, Cinetech, Film
Technology Company, Technicolor, and
Triage Motion Picture Services.

Oskar Fischinger
Studie Nr. 8, 1931, © Oskar
Fischinger/The Elfriede Fischinger Trust
* *Ornament Sound*, 1932 (1972),
© Oskar Fischinger/The Elfriede Fischinger
Trust

Len Lye
A Colour Box, 1935, © Len Lye
Foundation/ the Post Office Film and Video
Library, Sittingbourne, Kent, Royaume-Uni
Free Radicals, 1958-1979, © 1980 –
Len Lye Foundation

Norman McLaren
Dots, 1940, © National Film Board
of Canada, Paris, France

Rudolf Pfenninger
*Tönende Handschrift – das Wunder des
gezeichneten Tons*, 1931 (extrait),
© Filmmuseum Münchner Stadtmuseum,
Munich, Allemagne

Hans Richter
Rhythm 21, 1921–1924,
Courtesy Marion von Hofacker

Harry Smith
* *Film nº 3 : « Interwoven » (Early
Abstractions #3)*, vers 1947-1949
© Harry Smith Archives/Anthology Film
Archives, © Music Sales Corp., représenté
par Campbell Connelly, France et Twenty
Eight Street Music, représenté par EMI
Music Publishing/BMG, France

James Whitney
* *Yantra*, 1950-1957, © The Estate
of John and James Whitney
* *Lapis*, 1963-1966, © The Estate
of John and James Whitney

John Whitney, Sr
* *Hot House*, vers 1952, © The Estate
of John and James Whitney, © Bregman-
Vocco-Conn Inc, avec l'aimable autorisation
de Warner Chappell Music France
* *Permutations*, 1968, © The Estate of
John and James Whitney

James et John Whitney
* *Film Exercice #1*, 1943, © The Estate
of John and James Whitney

CRÉDITS PHOTOGRAPHIQUES

Corpus œuvres

© Blaise Adilon, p. 227, 229, 289, 298 (ill. 2), 315 (ill. 2), 328, 332 (ill.2)

© Claudia Angelmaier, p. 309 (ill. 1)

© Archivio Storico delle Arti Contemporanee, p. 252 (ill. 3, 4), 253 (ill. 2, 3)

© 1998, The Art Institute of Chicago, All Rights Reserved, p. 141

© Dimitri Baranoff-Rossiné, p. 150 (ill. 1, 2, 4), 151(ill. 2, 4)

© Klaus Barisch, p. 287 (ill. 1, 2, 3)

© Bauhaus-Archiv, Berlin, p. 171 (ill. 1) ; [Ph. Markus Hawlik] p. 169 (ill. 2), 170 (ill. 3)

© Belmont Music Publishers, Los Angeles, p. 123 (ill. 1, 2, 3), 124 (ill. 1, 2), 125 (ill. 1, 2, 3, 4)

© Berlinische Galerie – Landesmuseum für Moderne Kunst, Fotografie und Architektur, Berlin, p. 204 (ill. 2, 3, 4, 5)

© Bibliothèque nationale de France, Paris, p. 129 (ill. 1)

© Hans de Boer/Nederlands fotomuseum, Courtesy Archiv Sohm - Staatsgalerie Stuttgart, p. 299 (ill. 6)

© The British Library, Londres, p. 178 (ill. 1, 2)

© Peter Brötzmann, p. 235 (ill. 5)

© Martin Bühler, p. 166 (ill. 1)

© Leo Castelli Gallery, New York – Archivio Panza / Giorgio Colombo, Milan, p. 349, 351 (ill. 1)

© Centre Georges Pompidou, [Ph. Jean-Claude Planchet] p. 126, 151 (ill. 1, 3, 5, 6, 7), 171 (ill. 2), 180, 181, 182, 183, 184, 185, 202, 205, 241, 250, 251(ill. 1, 2), 252 (ill. 2), 254, 256, 257 (ill. 3), 258, 265 (ill. 1), 286, 292 (ill. 1), 293, 298 (ill. 1), 301(ill. 1), 302 (ill. 2), 310 (ill. 1, 2), 312 (ill. 1, 2), 314 (ill. 2), 316, 317, 319, 324, 329, 338 (ill. 1, 2), 344, 345

© Centre Pompidou, [Ph. Jean-Claude Planchet], Courtesy Electronic Arts Intermix (EAI), New York, p. 240, 243

© Jung Hee Choi, 2000, p. 224

© City Gallery Prague, [Ph. Hana Hamplovà] p. 176 (ill. 1, 2), 177 (ill. 1, 2)

© 1997 The Cleveland Museum of Art, p. 117

© Photo CNAC / MNAM Dist. RMN, p. 115, 127 (ill. 1, 2), 128 (ill. 3, 4), 147 (ill. 1, 2, 3, 4, 5, 6, 7, 8, 9, 10), 148, 150 (ill. 3), 152 (ill. 2), 168, 194, 197, 204 (ill. 1), 218 (ill.3), 257 (ill. 2), 265 (ill. 2), 315 (ill. 1), 330, 331 (ill. 1), 333 (ill. 1, 2), 334 (ill. 2), 347 (ill. 1, 2), 348

© Sheldan C. Collins, p. 232

© Courtesy Paula Cooper Gallery, New York City, p. 361

© Musée d'Art Contemporain de Lyon [Ph.Blaise Adilon] p. 237 (ill. 1, 2, 4, 5, 7, 8), 301 (ill. 2)

Collection of Mrs Stanton Macdonald-Wright, © Modern Age Photography, Los Angeles, p. 138 (ill. 1), 139

© 1996, Whitney Museum of American Art, New York, [Ph. Pat Kirk, Campbell, CA] p. 135 (ill. 3)

© Collection of Whitney Museum of American Art, New York, [Ph. Geoffrey Clements] p. 134 ; [Ph. David Allison] p. 233 (ill. 1, 2)

© Giorgio Colombo, Milan, p. 350

© Dallas Museum of Art, All rights reserved, p. 136 (ill. 1)

© Deutsche Bank, p. 164 (ill. 1)

© Deutsches Filmmuseum, Francfort, p. 161 (ill. 3), 186 (ill. 1), 187 (ill. 1, 2), 210 (ill. 2, 3), 211

© Disney Enterprises, Inc., p. 188 (ill. 1, 2, 3, 4)

Dpa Picture©Alliance GmbH, Francfort, Allemagne, Courtesy Archiv Sohm – Staatsgalerie, Stuttgart, p. 294 (ill. 3, 4)

© 2004, A. J. Epstein, p. 190 (ill. 2)

© 2004 by Eugene Epstein, p. 190 (ill. 1), 191, 193

© The Estate of John and James Whitney, p. 199 (ill. 2)

© Lee Ewing, p. 138 (ill. 2)

© Frank Farko, Northwestern University Music Library, Evanston, p. 343 (ill. 2)

© Filmmuseum München, Munich, p. 209 (ill. 1, 2, 3)

The Fischinger Archive © Elfriede Fischinger Trust, p. 189 (ill. 1, 2)

© Philippe François, The Gilbert and Lila Silverman Fluxus Collection, Detroit, p. 311 (ill. 1, 2, 3)

© Gemeentemuseum Den Haag, Afdeling Documentatie, p. 166 (ill. 2)

© Photo Maria Gilissen 1969 / © La Monte Young et Marian Zazeela 2004, p. 223 (ill. 1)

© Bridgeman Giraudon, p. 255 (ill. 1)

© Greek Ministry of Culture, State Museum of Contemporary Art, Thessaloniki - Costakis Collection, p. 121 (ill. 1, 2)

© 2004, The Solomon R. Guggenheim Foundation, p. 160

© Gary Hill, Courtesy of the artist and Donald Young Gallery, Chicago, États-Unis, p. 244, 245, 246, 247 (ill. 1, 2)

© Hirshhorn Museum and Sculpture Garden, Smithsonian Institution, [Ph. Lee Stalsworth] p. 133, 149, 160 (ill. 3)

© 2004, Indiana University Art Museum, [Ph. Michael Cavanagh / Kevin Montague] p. 195

© Kunstmuseum Bern, Paul Klee-Stiftung, p. 165 ; [Ph. Peter Lauri] p. 162 (ill. 1), 167 (ill. 1, 2, 3), 169 (ill. 1)

© KuB, Markus Tretter, p. 356, 357

© Kunsthaus Zurich, p. 155

© 2003, Kunsthaus Zurich, Tous droits réservés, p. 120

© Kunstmuseum Basel, [Ph. Martin Bühler] p. 143

© Kupferstichkabinett, Staatliche Museen zu Berlin-Preussischer Kulturbesitz, [Ph. Jörg P. Anders] p. 156 (ill. 1)

© Herman Leonard, p. 220

© Manfred Leve, Nuremberg, p. 235 (ill. 1), 307 (ill. 4)

© Thomas Y. Levin , p. 208

© Lightcone , p. 210 (ill. 1), 213, 217

© Los Angeles County Museum of Art, Los Angeles, p. 218 (ill. 2)

George Maclunas © The Gilbert and Lila Silverman Fluxus Collection, Detroit, p. 296 (ill. 4), 299 (ill. 9), 321 (ill. 1)

© Henry Maitek, Archiv Sohm – Staatsgalerie, Stuttgart, p. 303 (ill. 4)

© Mart - Museo di Arte Moderna e Contemporanea di Trento e Rovereto, Trente, Rovereto, Italie, p. 261 (ill. 1, 2), 262 (ill. 2), 263 (ill. 1, 2)

© François Massal, p. 218 (ill. 1), 219, 299 (ill. 8)

© 2004, The Gianni Mattioli Collection, p. 255 (ill. 2)

© Russell Maylone, Northwestern University Music Library, Evanston, p. 343 (ill. 1)

© Rolan Ménégon, p. 207

© 1989, The Metropolitan Museum of Art, p. 152 (ill. 2), 153

© Moderna Museet Stockholm, p. 157

© Montclair Art Museum, Montclair, NJ, p. 132, 135 (ill. 2), 137 (ill. 1, 2)

© montvéART, [Ph. Manfred Montwé] p. 235 (ill. 2, 3, 4), 303 (ill. 7), 304 (ill. 1, 2), 306 (ill. 2), 307 (ill. 3, 5), 308 (ill. 2, 3), 309 (ill. 2, 3)

Peter Moore©Peter Moore's Estate/vaga/adagp, Paris, 2004, p. 320 (ill. 3), 323 (ill.2) ; [Courtesy Archiv Sohm - Staatsgalerie Stuttgart] p. 318 (ill. 1, 2), 320 (ill. 1, 2), 321 (ill. 2), 322 (ill. 1, 3), 325 (ill. 1, 2, 3), 327 (ill. 2, 3) ; [Courtesy Musée d'Art Contemporain, Lyon] p. 318 (ill. 3), 322 (ill. 2), 326

© MUMOK, Museum moderner Kunst Stiftung Ludwig Wien, p. 116, 270, 290, 303 (ill. 3, 5, 6), 305 (ill. 1), 335, 336 (ill. 1)

© Musée d'Art Contemporain de Lyon, p. 237 (ill. 3, 6)

© Musée d'art moderne de la Ville de Paris, p. 351 (ill. 2)

© Musée national d'art moderne,

Centre Pompidou, Paris, France, p. 159, 161 (ill. 1), 186 (ill. 2), 198 (ill. 1, 2), 199 (ill. 1), 212, 216 (ill. 1, 2)

© Museo Thyssen-Bornemisza, Madrid, p. 142, 196 (ill. 1)

© Museum Wiesbaden, p. 294 (ill. 1, 2)

© 2003, Museum of Fine Arts, Boston, p. 196 (ill. 2)

© Music Division, The New York Public Library for the Performing Arts, Astor, Lenox and Tilden Foundations, p. 179 ; © 1960 by Henmar Press. Used By Permission. All Rights Reserved, p. 274, 275 ; © 1960 by Henmar Press. Renewed 1988. Used By Permission. All Rights Reserved, p. 277, 278, 279, 280, 281 ; © 1961 by Henmar Press. Renewed 1989. Used By Permission. All Rights Reserved, p. 271, 272, 273, 283, 284, 285 ; © 1962 by Henmar Press. Renewed 1990. Used By Permission. All Rights Reserved, p. 269

© National Gallery in Prague 2004, p. 172 (ill. 1, 2), 174 (ill. 1, 2, 3), 175 (ill. 2)

© Volker Naumann, p. 162 (ill.2)

© Neues Museum in Nürnberg, [Ph. Annette Kradisch] p. 291 (ill. 1), 305 (ill. 2)

© Minoru Niizuma, Courtesy Lenono photo archive – Studio One, New York, p. 327 (ill. 1)

© Northwestern University Music Library, Evanston, p. 339

© Gerald Peters Gallery, p. 135 (ill. 1)

© Knud Peter Petersen, Berlin, Courtesy Karin Von Maur, Staatsgalerie, Stuttgart, p. 129 (ill. 2)

Hartmut Rekort © Staatsgalerie Stuttgart, Archiv Sohm, p. 295 (ill. 2), 296 (ill. 5), 297 (ill. 6)

© Bertrand Runtz, p. 206 (ill. 1, 2)

© Reiner Ruthenbeck, p. 299 (ill. 7), 346 (ill. 1, 2, 3)

© The Sanford Museum and Planetarium, Cherokee (Iowa), Etats-Unis, p. 214 (ill. 1, 2, 3, 4, 5, 6, 7, 8), 215 (ill. 9, 10, 11)

© Franz Schachinger , p. 163 (ill. 1, 2, 3)

© Peter Schälchi, Zurich, p. 154 (ill. 3)

© Giuseppe Schiavinotto, p. 130 (ill. 1, 2, 3), 131, 156 (ill. 2)

© Donald W. Seldin, p. 136 (ill. 2)

© 1986 SIAE-Roma, p. 252 (ill. 1), 253 (ill. 2)

© The Gilbert and Lila Silverman Fluxus Collection, Detroit, p. 292 (ill. 2) ; [Photographer unknown for George Maciunas] p. 296 (ill. 1, 2), 297 (ill. 3)

© Staatsgalerie Stuttgart, p. 161 (ill. 2) ; [Archiv Sohm] p. 236, 288, 295 (ill. 1), 298 (ill. 3, 4, 5), 300, 302 (ill. 1), 314 (ill. 1), 323 (ill. 1), 331 (ill. 2), 332 (ill. 1), 333 (ill. 3) ; [Ph. Volker Naumann] p. 331 (ill. 3, 4)

© Städtische Galerie im Lenbachhaus, München, p. 118, 119, 128 (ill. 1, 2), 140

© Stiftung Hans Arp Und Sophie Taeuber-Arp e. V., Rolandseck, p. 154 (ill. 2) ; [Ph. Wolfgang Morell] p. 154 (ill. 1)

© Michou Strauch. Courtesy the Gilbert and Lila Silverman Fluxus Collection, Detroit, p. 313

© Tate, London 2003, p. 144, 145

© The Thaw Collection, The Pierpont Morgan Library, New York, [Ph. David A. Loggie] p. 164 (ill. 2)

© Theaterwissenschaftliche Sammlung University of Cologne, Allemagne , p. 203

© Untitled Press, Inc., [Ph. David Heald] p. 267

© Bill Viola , p. 239

© Courtesy Donald Young Gallery, Chicago, [Ph. Scott Livingstone] p. 355 ; [Ph. Tom Van Eynde] p. 354

© La Monte Young 1963, 1970. All rights reserved, p. 222 (ill. 1, 3)

Marian Zazeela © Marian Zazeela 1972, p. 223 (ill. 2) ; © Marian Zazeela 1989, p. 228 (ill. 2) ; © Marian Zazeela 1990, p. 228 (ill. 1) ; © Marian Zazeela 1993, p. 226 ; © Marian Zazeela 2000, p. 230 ;

© La Monte Young & Marian Zazeela 1979, p. 222 (ill. 2)

© Gianni Zotta, Trente, Italie, p. 262 (ill. 1)

D. R., p. 145, 170 (ill. 1, 2), 175 (ill. 1), 189 (ill. 3, 4), 190 (ill. 3, 4), 257 (ill. 1), 259, 260, 291 (ill. 2), 306 (ill. 1), 308 (ill. 1), 334 (ill. 1), 336 (ill. 2, 3), 337 (ill. 1, 2), 338 (ill. 3), 341, 342

Essais

Archives Thomas Y. Levin, [Photos D. R.] p. 52 (ill. 2), 55 (ill. 3), 56 (ill. 5), 57 (ill. 6)

© Chapman / Parry Pix, p. 94 (ill. 3)

© Centre Georges Pompidou, [Ph. Jean-Claude Planchet] p. 66 (ill. 2), 67 (ill. 3), 88 (ill. 6), 100 (ill. 7) ; [Bertrand Prévost] 109 (ill. 7)

© CNAC / MNAM Dist. RMN, p. 60 (ill. 9)

© Le Consortium, Dijon, p. 101 (ill. 8)

© Courtesy of Contemporary Art Center, Art Tower Mito, Mito, Ibaraki, Japon, [Ph. Shigeo Anzai] p. 83 (ill. 2)

© The Corcoran Gallery of Art, Washington, D. C., p. 49 (ill. 4)

© Dia Center for the Arts, [Ph. Stuart Tyson] p. 86 (ill. 5)

© 2002. Digital image. The Museum of Modern Art, New York / Scala, Florence, p. 41 (ill. 1)

© The Estate of Paul Sharits, p. 70 (ill. 5), 71 (ill. 6), 72 (ill. 7)

© The Estate of John and James Whitney, p. 72 (ill. 8)

© Félix Marcilhac, p. 17 (ill. 1)

© Fondation Beyeler, Riehen / Bâle, p. 18 (ill. 2)

© Center for Visual Music, Long Beach (CA), États-Unis, p. 55 (ill. 4)

© Courtesy Galerie Art : Concept, Paris, [Ph. Marc Domage] p. 111 (ill. 9)

© Courtesy Paula Cooper Gallery, New York City, p. 108 (ill. 6)

© Courtesy Galerie EIGEN + ART, Leipzig / Berlin, p. 105 (ill. 2)

© Courtesy Galerie G.-P. & N. Vallois, Paris, p. 106 (ill. 3), 110 (ill. 8)

© Courtesy Galerie Nelson, Paris, p. 98 (ill. 5-6)

© Wilhelm-Hack-Museum, Ludwigshafen am Rhein, Allemagne, [Ph. Claus Widler] p.21 (ill. 7)

© Hirshhorn Museum of Sculpture Garden, Smithsonian Institution, Washington D. C., [Ph. Lee Stalsworth] p. 49 (ill. 5)

© R. Kern, p. 103 (ill. 1)

© Kunstmuseum Bern, Bern. Dauerleihgabe des Vereins der Freunde des Kunstmuseums Bern, p. 23 (ill. 9)

© Landesmuseum für Kunst-und Kulturgeschichte, Oldenburg, Allemagne, [Ph. Suen Adelaide] p. 18 (ill. 3)

© Marcella Lista, p. 64 (ill. 1)

© Museum Folkwang, Essen, Allemagne, p. 18 (ill. 4)

© Nacionalinis M. K. Ciurlionio Dailés muziejus, Kaunas, Lituanie, p. 20 (ill. 5)

© National Gallery in Prague 2004, p. 20 (ill. 6)

© NTT / InterCommunication Center, Tokyo, p. 89 (ill. 7)

© Öffentliche Kunstsammlung Basel, Bâle, [Ph. Martin Bühler] p. 23 (ill. 8)

© Pfenninger Archiv, Munich, p. 51 (ill. 1)

© Malcolm Lubliner, p. 84 (ill. 3)

© Photothèque des musées de la Ville de Paris, [Ph. Delepelaire] p. 69 (ill. 4)

Pascal Rousseau, p. 31 (ill. 1), 32 (ill. 2), 35 (ill. 5), 36 (ill. 6, 7)

Steve Schapiro. © Marian Zazeela 1966, 1990, p. 96 (ill. 4)

© 1959. The University of Iowa Museum of Art, [Ph. Ecce Hart] p. 48 (ill. 3)

© Atau Tanaka, p. 106 (ill. 4, 5)

© UPI Photo, p. 92 (ill. 1)

D. R., p. 33 (ill. 3), 34 (ill. 4), 37 (ill. 8), 38 (ill. 9), 48 (ill. 2), 59 (ill. 7, 8), 73 (ill. 9), 80 (ill. 1), 85 (ill. 4), 93 (ill. 2)

Photogravure
Bussière et Sirius, Paris

Achevé d'imprimer
le 13 septembre 2004
sur les presses de
la STIPA, Montreuil
(imprimé en France)